KB075099

알수록 다시 보는
서양 조각 100

알수록 다시 보는

서양 조각 100

미래타임즈

경이롭고 환상적인 서양 조각의 세계로 초대합니다

우리에게 익숙한 유럽여행은 이탈리아 로마와 피렌체를 거쳐 프랑스 파리를 지나 독일의 베를린에 이르는 서유럽 여정일 것이다. 아마도 이 코스에 우리가 익숙할 수 있었던 건 세기의 연인 오드리 햅번이 젤라또 아이스크림을 먹으며 조각 같은 미남배우 그레고리 펙을 기다리던 〈로마의 휴일〉의 아름다운 스크린의 추억 때문이 아닐까. 여기에 〈노트르담의 꼽추〉며 〈벤허〉, 〈글레디에이터〉, 〈천일의 앤〉 같은 주말의 명화에서 빛났던 고풍스럽고 웅장한 대성당과 콜로세움, 베르사유 궁전의 아름다운 장면들은 우리에게 유럽을 건축과 조각의 도시로 기억하게 만든다.

《알수록 다시 보는 서양 조각 100》은 서양 예술사를 압축해 놓은, 위대한 조각가의 예술혼으로 생명을 얻은 유럽의 찬란한 문화예술의 현장을 찾아가는 격조 높은 예술여행이다. 유럽을 여행한다는 것은 서양의 신화와 신을 찾아 떠나는 영혼의 여정이다. 그 여정의 중심엔 그리스 로마 시대로부터 중세 고딕 시대를 거쳐 르네상스와 바로크-로코코 시대의 파고를 넘은 근대의 문화유적이 유럽 어디를 가나 손에 잡힐 듯 경탄과 찬사의 보석들로 자리 잡고 있다. 그래서 유럽의 어느 광장을 가든, 이름 모를 성당에 가든 성물 하나, 조각상 하나가 그만의 빛깔로 화려하게 빛난다.

책에는 서양 조각의 빛나는 역사가 시대와 예술장르를 따라 살아 숨 쉰다. 그래서 책으로 떠나는 유럽 조각 여행은 조각보다 영롱한 역사의 순간들을 시대마다 다른 예술양식으로 연출해낸 다채로운 건축과 조각, 개선문, 분수대, 기마상 등으로 변주해 보여준다.

그리스의 아테나에 가면 서양문명의 진원지인 그리스의 유산이 신전과 조각으로 눈부시게 빛난다. 파르테논 신전엔 〈제우스 신상〉, 〈아테나 여신상〉, 〈라피타이인과 켄타우로스의 전쟁〉 조각상이 있고, 아테네 아파이아 신전 벽은 토로이 전쟁을 주제로 한 페디먼트 조각상이 부조되어 있다. 그리스의 신전 조각상을 통해 우리는 조화와 균형의 이상미를 추구했

던 그리스 예술세계로 가슴 벅찬 감동을 선물받게 된다.

그리스를 지나 로마로 오면 팍스로마나 시대와 중세, 근대를 상징하는 세계의 보석들이 로마를 중심으로 헤아릴 수 없을 만큼 거리에 널려 있다.

로마 예술의 중심지인 박물관과 미술관에는 로마시대의 영광과 신화들이 살아 숨 쉰다. 로마 바티칸 박물관에는 〈벨베테레의 아폴론〉이 있고, 국립 박물관엔 고대 조각의 기린아인 미론의 〈원반 던지는 사람〉, 〈잠자는 헤르미프로디토스〉 조각상이 로마인의 기상을 한껏 뽐내고 있다. 이밖에도 카피톨리아 박물관과 피오 클라멘티나 박물관에는 각각 〈카피톨리니의 비너스〉와 〈비너스 제네트릭스〉 조각상이 서로 다른 비너스의 자태를 표현하고 있다.

그런가 하면 바티칸 미술관엔 프락시텔레스의 〈헤르메스와 어린 디오니소스〉, 〈아폴로 사우로크토노스〉, 〈라오콘〉 군상 등 그리스 신화 속 영웅들의 모습이 헬레니즘 양식을 대표해 조각돼 있고, 국립미술관과 테르메 미술관에는 각각 그리스의 걸작 조각상인 〈앉아 있는 권투선수〉와 〈죽어가는 니오베의 딸〉이 역동적인 포즈를 취하며 자리하고 있다.

로마의 눈부신 건축미가 살아 숨 쉬는 현장은 탁 트인 광장에 가도 예외는 아니다. 로마 캄피톨리오 광장에는 〈마르쿠스 아우렐리우스〉, 마르스 광장엔 아리 파키스 제단이 로마의 영광을 재현하고 있다. 또한 피렌체의 시뇨리아 광장엔 〈메두사의 머리를 든 페르세우스〉 상과 넵투누스 조각상, 미켈란젤로의 〈다비드 상〉, 잠 볼로냐의 〈코시모 1세의 기마상〉, 〈사비니 여인들의 납치〉, 〈네소스를 죽이는 헤라클레스〉 등 신화와 역사, 종교 속 영웅들이 다양한 형상으로 화려하게 수놓아져 있다.

로마 나보나 광장엔 〈피우미 분수〉와 〈넵투누스 분수〉, 〈모로 분수〉가, 로마 광장과 바르베르니 광장엔 〈트레비 분수〉와 〈트리톤의 분수〉, 〈벌들의 분수〉가 그리스 신화에서 막 튀어나온 듯한 다이내믹하고 화려한 조각을 뽐내며 시원스레 분수를 뿜어내고 있다.

찬란했던 그리스로마 문화와 헬레니즘 문화의 시대를 지나면 신의 시대인 유럽 중세가 펼쳐진다. 무엇보다 중세 시대의 엄숙한 그리스도의 세계를 상징하는 조각은 대성당과 교회를 수놓았던 모자이크와 스테인드글라스, 예배당의 성소 상징물들이다.

로마 시내 45개의 카타콤베엔 초기 기독교인의 순교를 상징하는 공동묘지가 숙연한 분위기를 자아내고 있고, 성당에는 성경의 이야기를 형상화한 부조들이 모자이크 메시지를 통해 초기 기독교의 엄격하고도 화려한 신앙세계를 보여주고 있다.

여기에 고딕 시대를 대표하는 서유럽의 대성당들이 교황과 교회의 권위를 상징하는 장엄한 건축물들을 세상에 남겼다. 돌로 만들어진 성체란 의미의 고딕 성당은 유럽 중세의 핵심 건축이다. 프랑스에는 고딕 성당의 시초인 생드니 대성당을 비롯해 파리 대성당, 노트르담 대성당, 아미앵 랭스 대성당이 화려했던 교회의 시대를 대표한다. 여기서 바다 건너 섬으로 가면 영국의 솔즈베리 대성당과 웰즈 대성당이 성공회의 남다른 교회미를 보여준다. 고딕 시대의 영광은 이탈리아도 예외는 아니어서 베네치아 산 마르코 대성당엔 〈승리의 콰드리가〉 조각상이 있고, 밀라노 대성당과 시에나 대성당에는 고딕 양식을 대표하는 웅장하고 찬연한 신비로운 그리스도의 세계가 형상화되어 있다. 또한 피렌체의 산타마리아 델 피에로 성당에는 고딕 시대를 대표하는 조각가들인 기베르티의 〈이삭의 희생〉과 브루넬레스키의 〈천국의 문〉이 그리스도의 고난과 영광을 대변하고 있다.

신의 시대를 묵묵히 견뎌온 서양은 바야흐로 '인문주의의 재발견'을 통한 인간 회복이라는 르네상스의 시대를 맞이한다.

르네상스 시대를 대표하는 조각의 대명사는 미켈란젤로와 메디치가와 피렌체가 장식한다.

피렌체 성당엔 도나텔로의 〈막달라 마리아〉 조각상이, 피렌체 아카데미아 미술관엔 미켈란젤로의 〈다비드 상〉이, 성 베드로 성당과 시스티나 대성당엔 각각 미켈란젤로의 〈피에타〉가 있다.

여기에 메디치 가문이 수집한 예술품을 전시한 우피치 미술관에는 〈잠자는 아리아드네〉, 보티첼리의 〈비너스의 탄생〉, 〈메디치의 비너스〉와 티치아노의 〈우르비노의 비너스〉, 라파엘로의 〈초원의 성모〉 등 수많은 걸작 예술품이 전시돼 있어 가히 르네상스 예술의 집합소를 연상케 한다.

피렌체를 지나 잠시 호젓한 나폴리에 들르면 조각이 다다를 수 있는 최고의 걸작인 안토니오 코라이니의 〈겸손〉이 산 세베로 예배당에 자리하고 있다. 이 작품은 '젖은 천주름' 기법을 사용하여 베일에 싸인 아름답고 우아한 여인의 자태를 천 조각 하나하나까지 섬세하게 수놓듯이 조각해 신비롭기까지 한 조각의 세계에 눈을 뗄 수가 없게 된다.

르네상스 시대를 지나 절대왕정이 주도하는 바로크-로코코 시대에는 프랑스의 영웅들의 찬란한 역사가 베르사유 궁전과 팡테옹에 자리하고 있다.

17세기 절대왕정 시대를 상징하는 베르사유 궁전엔 〈크로톤의 밀로〉, 〈안드로메다를 구

하는 페르세우스〉, 카노바의 〈에로스와 프시케〉 등 바로크와 로코코 양식을 대표하는 화려한 조각상이 궁전 곳곳에 자리하고 있다.

뒤이어 근대조각 그 자체라고 해도 손색이 없는 로댕의 영혼의 걸작들이 파리에 집결돼 있다. 파리 국립 로댕미술관에는 조각 최고의 걸작이라고 평가되는 〈생각하는 사람〉을 비롯해 〈지옥의 문〉, 〈걷고 있는 남자〉, 〈세례 요한〉, 〈다나이드〉가 미술관 구석구석을 빛내고 있고, 북프랑스 칼레 시 광장에는 유럽의 노블레스 오블리주를 상징하는 〈칼레의 시민〉 군상이 진정한 영웅의 자태를 묵묵히 빛내주고 있다.

조각은 3차원적 입체형상을 조형하는 예술이다. 회화가 색이나 선에 의해 2차원적 화면에 평면적으로 표현되는 데 반해, 조각은 공간을 점유하고 현존하는 3차원적 입체로 구현된다. 그러므로 조각된 상은 시각적이면서도 직접 만질 수 있는 촉각적인 장점을 지닌다.

르네상스 시대의 대표 조각가인 벤베누토 첼리니는 "조각은 데생에 기초를 두는 다른 모든 예술 중에서 가장 위대하다. 그 이유는 8배나 더 많이 바라 볼 수 있는 장소를 갖고 있기 때문이다."라는 말을 남겨 조각의 위대함을 설파하였다. 그의 말대로 회화는 평면적인 형태라는 한계를 갖고 있지만, 조각은 입체적인 형태로 이루어져 회화보다 훨씬 넓게 감상이 가능한 예술 장르이다.

여기에 미켈란젤로는 조각이야말로 예술로 표현해낼 수 있는 최고의 작품세계임을 걸작 조각들을 통해서 증명해 보였다. 그는 자신의 작품세계의 주제를 '인간'으로 규정짓고 초인 간적인 제작 의욕을 바탕으로 생명력 없는 단단한 돌에 살아 숨 쉬는 인간을 창조하기 위해 심혈을 기울였다.

서양의 역사는 그리스-로마의 신화의 역사이고 중세 고딕의 교회사이다. 여기에 르네상스의 인문학 부흥사와 바로크-로코코 양식사, 그리고 근대의 지성사를 합하면 서양문명을 총체적으로 조망할 수 있다. 그리고 그 중심에는 당대를 대표하던 조각과 건축의 눈부신 예술유적이 신전과 성당, 광장, 가문의 예술품으로 소장되어 있다. 세계인들이 유럽여행을 하며 감탄과 감동의 눈부신 여정을 다닐 수 있는 건 어느 곳을 가나 역사와 전통에 빛나는 빼어난 조각예술이 지천에 널려 있다는 데 있을 것이다. 이제 이 책을 찬찬히 들여다보며 찬란했던 5천년 서양 조각의 생동하는 아름다움의 모자이크 속으로 나만의 예술여행을 떠나 보도록 하자.

차례

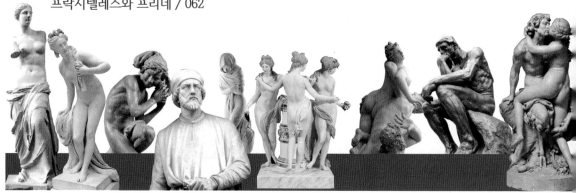

차례

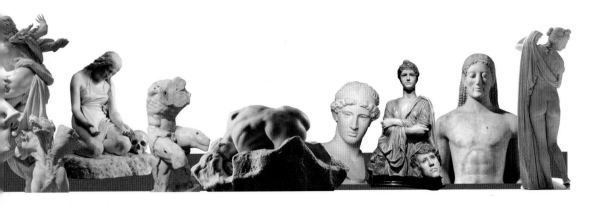

차례

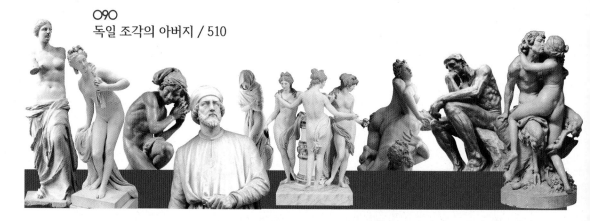

알수록 다시 보는

서양 조각 100

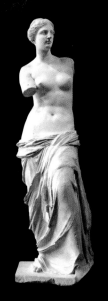

▲빌렌도르프의 비너스

조각의 기원

조각은 3차원적 입체형상을 조형하는 예술이다. 회화가 색이나 선에 의해 2차원적 화면에 평면적으로 표현되는 데 반해, 조각은 공간을 점유하고 현존하는 3차원적 입체로 구현된다. 그러므로 조각된 상은 시각적이면서도 직접 만질 수 있는 촉각적인 장점을 지닌다.

조각의 기원을 딱 짚어 말하기는 매우 어렵지만 구약성서 《창세기》 서두는 조각의 기원 및 창작과정에 관해 훌륭한 시사점을 제공해 준다. 즉, 태초에 하느님이 인간을 창조할 때 직접 노동을 투여하진 않았지만, 흙을 빚어 하느님의 형상대로 인간의 형상을 완성했다. 그러나 단지 흙을 빚어 구체적인 형태를 만들었다고 해서 그것을 조각으로 볼 수는 없으며, 하느님이 자신의 피조물인 아담에게 입김을 불어넣었을 때에야 비로소 물질에 불과하던 인간이 생명체로 탄생할 수 있었던 것이다. 헤겔(Hegel)은 이런 점에 주목하여, 조각은 물질적 성질을 초월하여 그 속에 인간의 정신을 불어넣는 것이라고 했다.

이러한 정신은 〈빌렌도르프의 비너스〉 조각에서 나타난다. 〈빌렌도르프의 비너스〉 상은 가장 오래된 조각 유물 중의 하나로 구석기인들의 독특한 미적 감각이 잘 드러난 작품이다. 이 작품을 통해 우리는 수렵 · 채집 등의 경제활동으로 생존하던 인류가 절대적으로 필요한 노동력의 확보를 위해 출산 능력이 있는 모성을 숭배하였음을 알 수 있다.

원시 시대의 조각은 실용적 목적이 주가 되는데, 부장품의 수요가 급증함에 따라 조각도 급속도로 발전하게 된다. 조각은 개인적 표현보다 건축 · 무덤 등의 부속물 기능을 수행해야 했기 때문에 보편적인 공감을 불러일으킬 수 있는 형태 및 기념비성이 특히 강조되었으며, 이러한 성격의 조각상은 헬레니즘 시대 이전의 고대 그리스 고전기까지 이어졌다.

그리스 고졸기 시대의 조각

조각이 독립된 장르로 발달한 것은 기원전 8세기부터 나타나는 고대 그리스의 고졸기(古拙期)부터이다. 고졸기 그리스인들의 색다른 문화와 예술은 남방의 미노스 문화와 북방 문화의 특징을 결합시키면서 펠로폰네소스 반도의 미케네에 중심을 두었으므로, 미케네 문화로 알려지게 되었다. 고졸기 조각은 대부분이 청년상(kuros: 쿠로스)과 소녀상(core: 코레)으로, 이집트 조각의 영향을 강하게 반영한다. 이처럼 그리스는 이집트와 크레타, 미케네 등 주변 해양 문화의 영향을 받아 독자적인 문화를 꽃피웠으나 지정학적인 여건상 통일국가를 형성하지 못한 채 여러 개의 도시국가로 나뉘어 있었는데, 그들 중 지도적인 위치에 있던 도시가 아테네와 스파르타였다.

그러나 그리스인들은 자신들이 믿는 여러 신들이 올림포스 산에 살고 있다고 생각했으며, 4년마다 올림피아 제전을 벌임으로써 그들의 민족적 유대감을 확인했다. 고졸기 청년상은 이러한 제전에 우승한 선수를 위해 신전에 봉헌했던 것으로서 아폴론 상인 경우가 많다. 따라서 이 조각들은 실존하는 인물의 외양보다 그리스인들이 생각하는 이상적인 인간상을 구현해 놓은 것이라고 할 수 있다.

▶**고졸기의 쿠로스 상**_미소를 짓고 있는 쿠로스 상은 일부 파손되긴 했지만 말을 타고 있는 모습으로 추정된다. 파르테논 신전에서 출토되었다.
쿠로스_청년을 뜻하는 그리스어. 고대 그리스 미술에서 고졸기의 청년 나체 입상 조각을 가리키는 데 사용되었다.

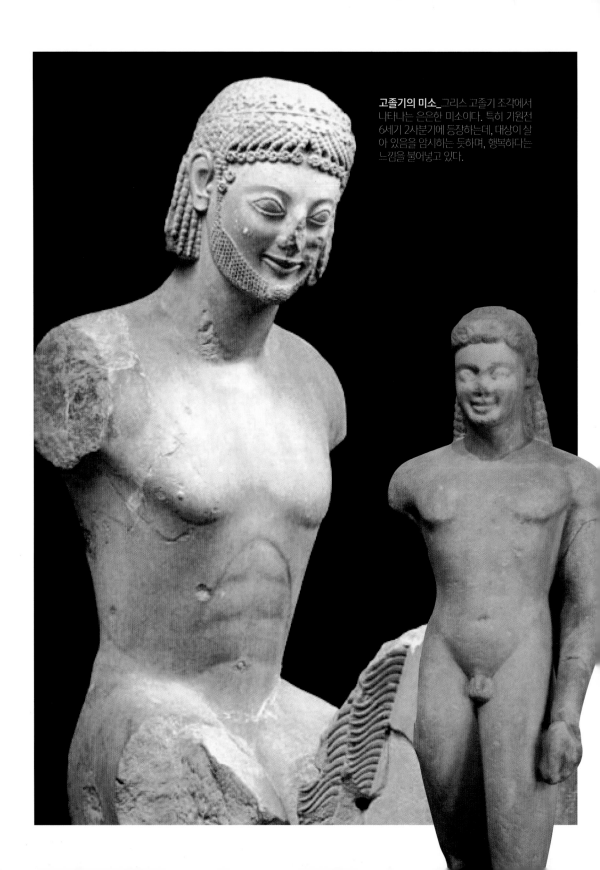

고졸기의 미소_ 그리스 고졸기 조각에서
나타나는 은은한 미소이다. 특히 기원전
6세기 2사분기에 등장하는데, 대상이 살
아 있음을 암시하는 듯하며, 행복하다는
느낌을 불어넣고 있다.

고졸기의 쿠로스 상

| 고졸기의 미소 |

그리스 고졸기(기원전 750년~ 480년)는 고대 그리스 역사의 한 시대를 구분하는
용어이다. 이 시대는 그리스 암흑기 이후에 등장하였는데, 이전 시기에 사라져
가던 문자 언어가 재생되었을 뿐 아니라 정치 이론에서 큰 진보를 보였으며 민
주주의, 철학, 연극, 시가 발전하였다. '고졸기'라는 용어는 이 모든 분야를 포
괄하는 의미로 쓰인다.

이 시기에 나타난 조각상들은 살아 있음을 나타내는 미소를 머금고 있다. 그
런 의미에서 이 시기의 조각은 '고졸기의 미소'라고 일컬어지고 있다. '고졸기
의 미소'는 사실주의에 익숙해져 있는 오늘날의 시각에서는 단조롭고 어색해
보이지만, 동작을 추구한다는 점에서는 자연주의를
지향하는 흐름으로 볼 수도 있다.

이 같은 특징들은 '쿠로스 형의 조각상'에서 잘 나타
나고 있다. '쿠로스'는 그리스어로 '청년'이라는 뜻이며,
고대 그리스의 청년 나체 입상을 가리킨다. 여러 '쿠로
스' 조각상 중에 '아나비소스(Anavysos)의 쿠로스' 조각이
특히 유명하다.

▶ **송아지를 어깨에 짊어진 쿠로스 상**_파르테논 신전에서 출토되었다.

기원전 540년~515년경에 제작된 것으로 추정되는 이 쿠로스는 아테네 인근의 아나비소스에서 발굴되었다. 그리스의 쿠로스 조각들이 아테네를 수도(首都)로 한 아티카 지방에서 많이 발굴되는 것으로 보아, 아테네가 그리스 예술 창작의 중심지 역할을 했음을 알 수 있다.

〈아나비소스의 쿠로스〉는 쿠로스 조각의 완숙미를 물씬 풍긴다. 직립의 경직성이 완전히 해소되지는 못했지만, 세밀한 근육의 표현이 자연스러워졌고 보다 유연해졌다. 인체 구조에 대한 이해, 대리석을 다루는 조각가의 역량이 한층 높아진 게 두드러진다.

쿠로스 감상에서 가장 매력적인 포인트는 〈아나비소스의 쿠로스〉와 비슷한 시대의 청년상들에서 발견되는 '고졸기의 미소'이다. 이 미소의 의미에 대해서는 생에 대한 그리스인의 소박한 기쁨을 반영하였고, 미소가 가진 주술적인 힘에 대한 고대인의 신앙이 표출되었다고 해석되곤 한다. 반면 미숙한 조각가가 우연히 창출해낸 표정이 정형화된 것이라고 말하는 학자들도 있다. 어쨌든 이 표정은 기분 좋음, 양기, 유쾌 등의 심리상태를 나타냄에 틀림없다. 아마 고대 조각가는 자신의 조각품을 그저 차가운 인형인 채로 놔두는 게 싫증나서, 그 안에 혼을 머물게 하고, 인간과 같은 생명과 감정을 가진 존재로 형상화하고자 했을 것이다. 그리고 그러한 목적에 가장 알맞은 것으로 그들이 고안해낸 방법이 입 끝을 위쪽으로 올리는 이 '미소와 유사한' 표정이었다고 생각된다.

▶**아나비소스의 쿠로스**_1936년 아티카의 아나비소스에서 발굴된 청년의 묘상으로, 좌대에 "최전선의 전사들 속에서 난폭한 아레스가 그의 생명을 빼앗은 크로이소스의 묘 앞에 발을 멈추고 슬퍼할지어다"라는 명문이 있다. 그 싸움의 연대 및 장소는 알 수 없으나, 양식상 기원전 520년대 쿠로스 상 발전의 말기에 속한다. 양 발끝을 제외하고 보존상태가 완전에 가깝다.

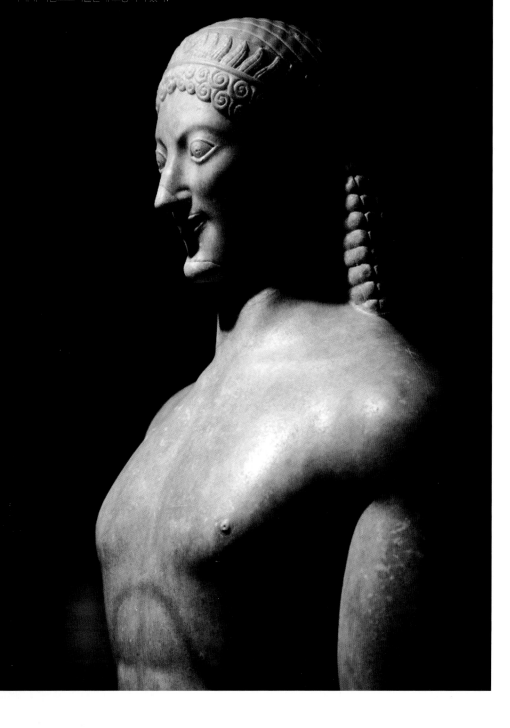

미소를 짓고 있는 아나비소스의 쿠로스
고대 그리스 쿠로스 상의 대표작 중 하나로,
아테네 국립고고미술관에 소장되어 있다.

2
고졸기의 코레 상

| 페플로스 코레의 비밀 |

코레는 소녀라는 뜻인데, 일반적으로 그리스 고졸기 시대의 소녀상을 가리킨다. 쿠로스 상이 으레 나체로 나타나는 반면, 코레 상은 누드 형태를 만들 수 없었던 사회 분위기였기 때문에 옷을 걸치고 있다. 그래서 의상에 따라 이름을 붙이는 경우가 많았다. 이 작품에 사용된 페플로스(peplos)는 허리 부분을 졸라매는 그리스식 의상을 말한다.

이집트 시대보다는 독립적인 표현을 하고 있으나, 옷을 입고 있기 때문에 남성상처럼 인체를 자세하게 묘사하지 않았다. 하지만 이전 시대의 조각상보다 훨씬 부드럽게 묘사되어 있기는 하다. 헤어스타일에 많은 변화를 주었고, 쿠로스처럼 고졸기의 미소를 띠고 있다. 코레 조각상 및 고대 그리스의 조각들은 원래 밝은 색의 물감으로 채색되어 있었다고 한다.

고대 그리스 로마 시대의 예술을 이상형으로 삼았던 이탈리아 르네상스 시대의 조각가들 조차도 작품 제작에 쓸 순백의 대리석을 구하기 위하여 정성을 쏟았고, 심지어 회화 작품

▶ **코레**_그리스어로 '소녀'라는 뜻으로서 그리스 고졸기 미술에서 보이는 소녀 입상을 가리키며, 청년상인 쿠로스와 한 쌍을 이룬다. 쿠로스가 나체인 반면 코레는 모두 옷을 입은 모습으로 나타나며, 옷 무늬의 표현이 주요 모티브였다.

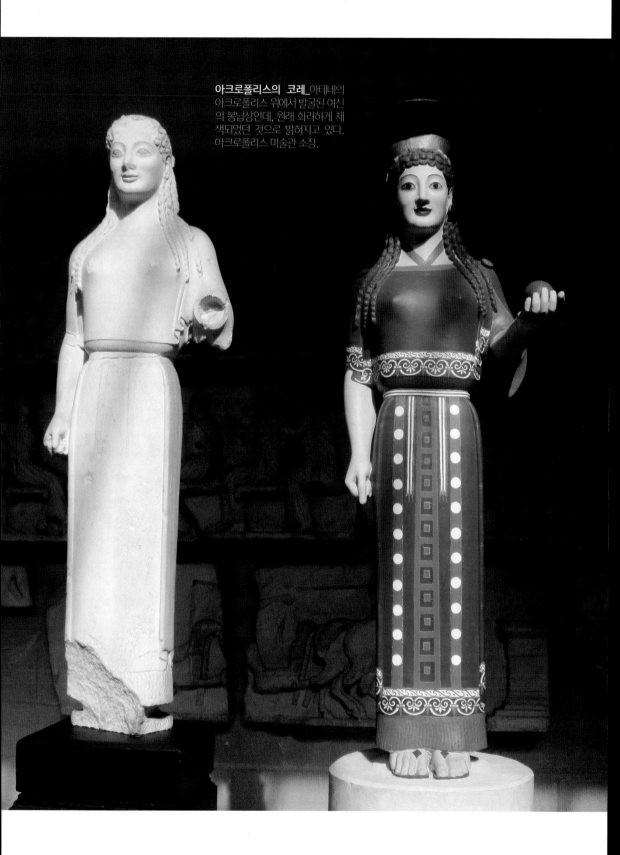

아크로폴리스의 코레_아테네의 아크로폴리스 위에서 발굴된 여신의 봉납상인데, 원래 화려하게 채색되었던 것으로 밝혀지고 있다. 아크로폴리스 미술관 소장.

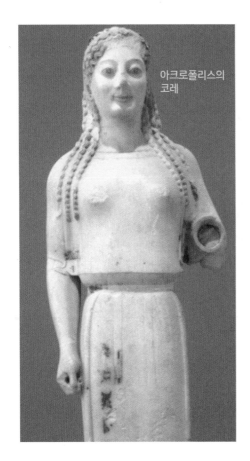
아크로폴리스의 코레

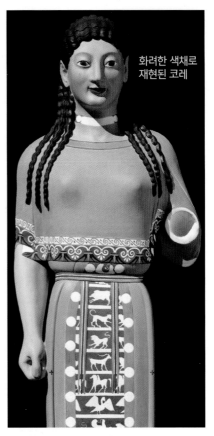
화려한 색채로 재현된 코레

속의 배경으로 그려진 그리스 로마 시대의 건축들이나 조각상들은 어김없이 흰 색으로 그려져 있다.

그리스인들은 주변 민족의 미술이 종교적이었던 것과 달리, 인간 중심의 생명력을 최고의 이상으로 삼았는데, 이 점이 그리스 미술의 명확한 성격이라고 할 수 있다. 조각의 특색도 같은 맥락으로 볼 수 있다. 신들을 인간과 동일한 형상으로 표현함으로써 이상적인 인간상의 완성이라는 의미를 부여하려는 의미에서 조각상을 인체의 피부와 비슷한 색으로 채색했던 것이다. 즉, 최대한 인간의 생명력 넘치는 모습을 형상화하려고 했던 그리스의 예술기법이 인체의 피부색과 비슷한 색깔로 조각을 채색해 마치 살아 있는 인간을 구현하고자 했던 것이다.

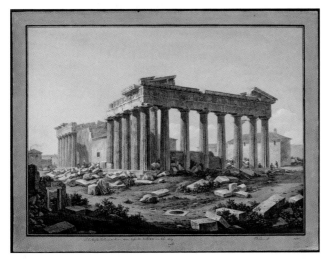

◀채색 된 파르테논_화려한 색으로 치장된 파르테논 신전의 그림인데, 골동품 수집가 에드워드 도드웰이 1805년에 수집한 것이다. 1800년경만 해도 고대 그리스의 건축물에는 색채의 흔적이 남아 있었음을 보여준다. 그런데 이렇듯 화려한 유적이나 유물들이 오랫동안 매장되거나 외부에 노출되는 바람에 채색 표면이 바래거나 벗겨져 흰색으로 변하고 말았다.

그러면 고대의 조각상들이 원래 화려하게 채색되어 있었다는 데 대하여 그 오랜 시간 동안 누구도 의문을 제기하지 않았던 걸까? 그러나 놀랍게도 16세기 이탈리아의 미켈란젤로(Michelangelo)는 이미 그 답을 알고 있었다.

조각 작업이란 망치와 끌로 대리석의 불필요한 부분을 제거하는 것이라고 표현할 정도로 대리석 자체에 위대한 아름다움이 깃들어 있다고 미켈란젤로는 믿었다. 그러면서 조각에 혼을 불어넣기 위해서 고대 그리스인들은 조각상에 인간 피부와 흡사한 색으로 채색을 했지만, 자신은 대리석 자체에 조각의 형태와 구조를 부각시키기 위해 색을 입히지 않고 브론즈를 선호하겠다고 말했다. 이 말은 곧 고대 그리스의 코레 상에 채색한 인체나 자신이 조각하는 대리석의 물성(物性)을 그대로 이용하는 것들이 조각상에 예술가의 혼을 불어넣는 행위와 동일한 것들이라고 보았던 것이다. 미켈란젤로 이후 새하얀 대리석이 이상적인 고전 예술의 형태라는 인식은 쉽게 바뀌지 않았다. 그러다 오늘날에 와서 자연과학자들과 고고학자들이 함께 고대 조각의 색소에 대한 연구를 시작했다. 육안으로 식별이 불가능한 색채의 흔적을 밝혀내고, 원본과 똑같은 색으로 복원할 수 있게 된 것이다.

고전기의 조각

고졸기 이후 약 200년이란 짧은 기간 동안 그리스 조각은 비약적으로 발전하였다. 이 같은 고전 조각의 백미는 아크로폴리스에 세워진 '파르테논 신전'의 조각이다. 이 신전의 주인인 아테나 여신상은 그리스 고전기의 대표적인 조각가인 페이디아스(Pheidias)가 목조로 제작한 것으로서 외부를 금은보화로 장식했던 것으로 알려지고 있으나 원작은 현존하지 않으며, 단지 로마 시대에 대리석으로 복제된 신상을 통해 원형을 추론할 수 있을 따름이다.

그러나 신전의 박공과 메토프, 프리즈 부분에 세워진 조각들은 고전 조각의 원숙미를 느낄 수 있다. 페이디아스는 아테나 여신상뿐만 아니라 제우스 신전에 봉헌된 제우스 신상도 제작했다. 이 신상은 한 조각가의 창조적 상상력에 대해 알려주며, 원본은 현재 남아 있지 않지만 고전 조각의 이상미가 가장 완벽하게 구현된 작품으로 널리 칭송된다.

그리스 조각에서 발견할 수 있는 이상적인 미의 원리, 즉 조화와 균제는 수학에서 나온 것으로서, 특히 피타고라스학파의 기하학으로부터 많은 영향을 받았다.

▼**박공(페디먼트)** 서양의 고전 건축 혹은 고전주의 건축에서 박공지붕의 끝부분을 이루는, 물매가 완만한 삼각형의 부분.

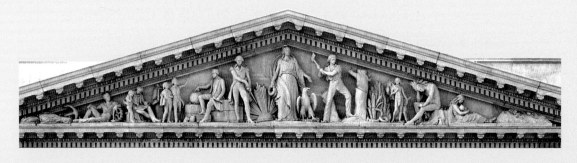

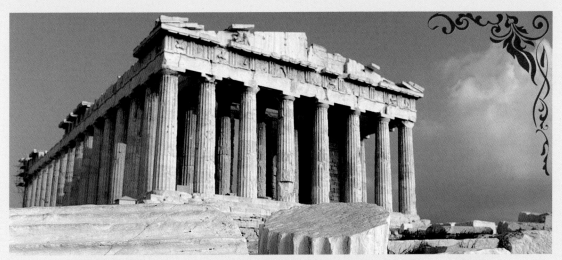

▲**파르테논 신전**_아테네의 수호 여신인 아테나에게 바친 신전으로, 아크로폴리스에서 가장 아름답고 웅장한 건축물이다. 기원전 448년부터 기원전 432년까지 16년에 걸쳐 당대 최고의 조각가와 건축가의 설계로 완성되었다. 그러나 안타깝게도 세월이 흐르면서 이 신전은 교회, 회교 사원, 무기고 등으로 사용되어 많은 손상을 입었다. 이러한 손상을 보다 못한 유네스코는 첫 번째 세계 문화유산으로 삼아 보호했고, 유네스코를 상징하는 마크로도 활용했다.

그리스 문명의 가장 위대한 유산은 무엇보다도 개인으로서의 인간을 발견한 점일 것이다. 이들의 신은 인간의 모습과 감정을 지녔고 인간과 같이 행동했다. 이들에게 가장 아름다운 것은 인간의 육체였다. 이들은 직접민주주의로 국가를 운영했고 철학과 과학, 수학, 예술을 활짝 꽃피웠다. 고대 그리스의 문명을 재발견하는 르네상스는 근대로 이어지고, 그 산물은 지금 현대 문명의 근본을 이루고 있다. 그리고 페이디아스(Pheidias), 폴리클레이토스(Polykleitos), 리시포스(Lysippos) 등 고대 거장들의 이름을 남겼다.

아테네는 가장 민주화된 도시국가로서 정치, 문화, 예술에서 가장 인간다운 이상적인 정치문명을 꽃피운 도시였다. 그리스의 미술은 점차 실용적인 면과 시민적 정서를 유발하는 데에 초점을 맞추었는데, 전승비나 진취적 기상을 나타내는 역동적인 조각을 통해 이상적인 미를 추구했다. 또한 인간의 이상을 실현할 신전이 세워지면서 그에 따른 독특한 형식과 양식들이 창조되었고, '그리스적'이라 일컫는 새로운 미술이 탄생하게 되었다. 이런 과정 속에서 신전의 안과 밖에는 그리스의 이상을 실현시키고자 하는 많은 조각상들이 세워지게 되었다. 고대 그리스의 문화와 예술은 유럽 각지의 박물관이나 미술관에서 지금도 유구한 전통과 이상화된 미를 유산으로 남기고 있다.

❦❦ 3 ❦❧
고전기의 거장 페이디아스
| 신을 조각한 페이디아스 |

페이디아스(Pheidias)는 기원전 5세기 고대 그리스의 숭고양식(崇高樣式)을 대표하는 거장이다. 조각가로서 재능이 뛰어나 우수한 신상(神像)들을 다수 제작하여 당시 '신상 제작자'로 칭송되었다. 작품은 단순·명료하면서도 어느 것이나 개개의 감정을 초월한 높은 정신성을 보여준다.

페이디아스가 만든 조각상은 고대 문헌으로 알 수 있는데 주요 작품 가운데 〈아테나렘니아〉는 로마 시대의 모각품이 전해져 온다. 〈아테나렘니아〉는 청동상으로, 아테네인이 렘노스 섬으로 이주하면서 아크로폴리스의 경내(境內)에 봉납된 것이라고 한다. 투구를 쥔 오른손은 내밀고, 왼손은 창을 짚고 서 있는 여신의 모습으로 표현하고 있다.

고대 로마의 문필가 루키아누스(Lucianus)는 특히 이 상(像) 얼굴의 아름다움을 칭찬하였고, 또 파우사니아스는 "그의 가장 저명한 작품"이라고 하였다.

▶ **〈아테나렘니아〉의 흉상**_로마 시대의 뛰어난 모각이 볼로냐 시립미술관(머리 부분)과 드레스덴의 미술관(몸통 부분)에 남아 있다. 이 작품은 〈아테나렘니아〉의 얼굴을 석고상으로 모각한 것이다.

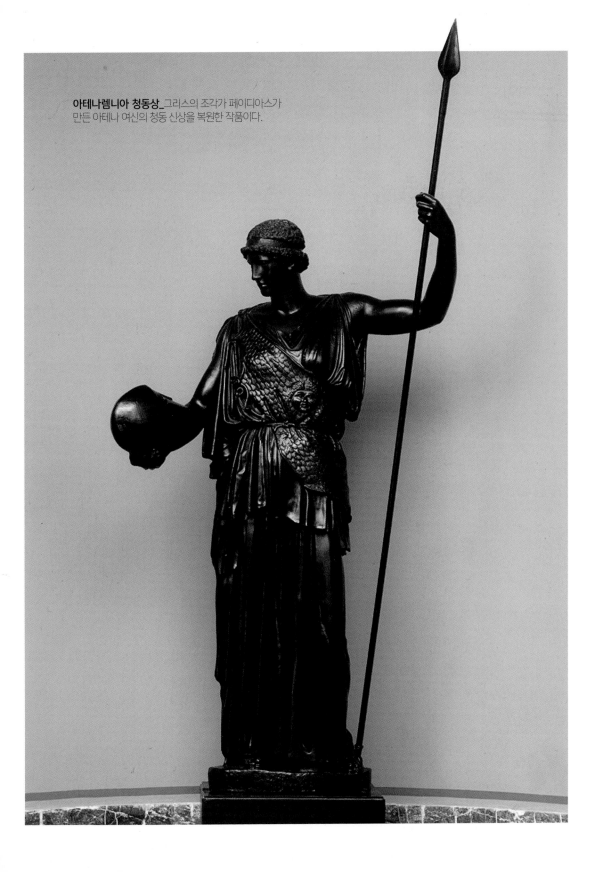

아테나렘니아 청동상_ 그리스의 조각가 페이디아스가 만든 아테나 여신의 청동 신상을 복원한 작품이다.

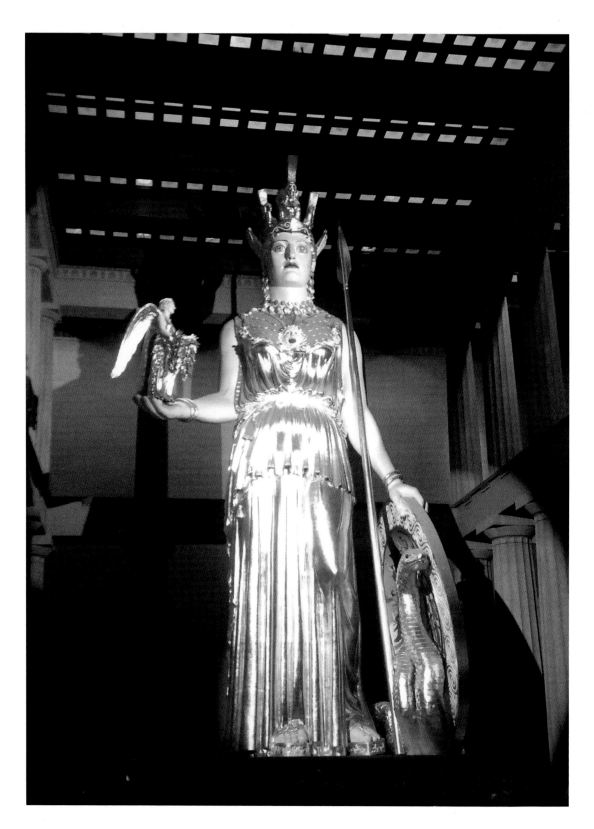

페이디아스의 걸작인 〈아테나 파르테노스〉 여신상은 파르테논 신전에 보존했던 거대한 아테나 조각상으로 '처녀신 아테나'라는 의미를 지니고 있다. 높이 12m에 상아와 금을 입혀 장식하였으나, 기원전 296년 아테네 군인들에게 월급 줄 돈을 충당하기 위해 금이 벗겨졌고 화재로 유실되었다고 한다.

　당시 페이디아스가 제작한 〈아테나 파르테노스〉 여신상이 신전에 봉헌되자 보는 사람마다 모두들 그의 작품을 칭송했다. 하지만 정작 아테네의 재무관은 페이디아스에게 작품료 지불을 거절했다.

　"그대가 만든 조각은 신전의 지붕 위로 높이 세워져 있고, 신전은 아테네에서 가장 높은 언덕에 위치해 있다. 따라서 사람들은 조각의 전면밖에 볼 수가 없다. 아무도 볼 수 없는 조각의 뒷면 작업에 들어간 비용까지 우리에게 청구하는 것인가?"

　이에 페이디아스가 다음과 같이 대답했다.

　"아무도 볼 수 없다고? 당신은 틀렸어. 하늘의 신들이 볼 수 있지."

　이 에피소드는 어떤 일을 추구할 때에도 신들의 눈길을 벗어나지 않게끔 정직과 완벽을 기해야 한다는 페이디아스의 신념을 일깨워 준다.

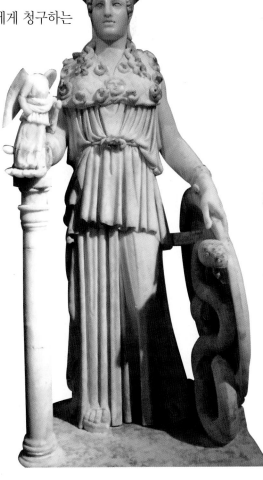

◀**복원된 〈아테나 파르테노스〉 여신상(30쪽 그림)**_페이디아스가 조각한 유명한 아테나 여신상으로 원래 파르테논 신전에 봉납되어 있었다. 사진은 미국 테네시 주 내슈빌에 모방하여 지어진 파르테논 신전 내에 복원된 아테나 여신상이다.
▶**모각된 〈아테나 파르테노스〉 여신상**_〈아테나 파르테노스〉는 처녀신 아테나를 의미한다. 즉, 파르테논 신전은 도시국가 아테네의 수호 여신인 아테나에게 봉헌된 신전이다. 아테네 고고미술관 소장.

페이디아스는 또한 올림피아 성역에 아테네의 모든 사람들이 우러러볼 만큼 멋진 〈제우스 좌상〉을 제작했다. 그는 이 신상을 조각하기 위해 먼저 치밀한 계산을 했다. 제우스 상은 높이 90cm, 폭 6.6m의 대리석 받침대 위에 제우스 신이 왕좌에 걸터앉아 있는 형태로 구상되었다.

제우스 상의 크기는 받침대를 포함하면 약 12m 정도로 거의 천장에 닿을 정도였다. 머리에는 황금으로 만든 올리브 가지 왕관을 썼으며, 발에는 황금으로 만든 샌들을 신고 있었다. 또 오른손에는 승리의 여신 니케 상을 들고, 왼손에는 독수리가 앉아 있는 쇠 지팡이를 쥔 채 왕좌에 앉아 있었다. 신상의 본체는 나무로 만들어졌지만 피부 부분에는 상아가 사용되었고, 맹수와 흰 독수리가 그려진 의복에는 황금이 붙어 있었다고 한다. 그리고 제우스 상의 표면 균열을 막기 위해 올림포스의 신관들은 계속 올리브 기름을 발라주었다고 한다. 페이디아스의 제우스 조각상은 고대에 널리 알려진 걸작으로 세계 7대 불가사의의 하나였으나, 모작조차 남아 있지 않다. 일설에는 408년경의 화재로 타버렸다고도 하며, 콘스탄티노폴리스에 운반된 뒤 475년경에 화재로 소실되었다고도 한다. 어쨌든 2세기 로마의 하드리아누스(Hadrianus) 황제 시대의 주화에서 그 모습이 나타나 있다.

그리스의 수학자 필론(Philon)은 "제우스 신상 앞에서는 누구나 두려움에 떨며 무릎을 꿇는다. 제우스 신상은 너무나 성스러워서 도무지 인간의 손으로 만들었다고는 믿을 수 없기 때문이다."라고 기록하고 있다.

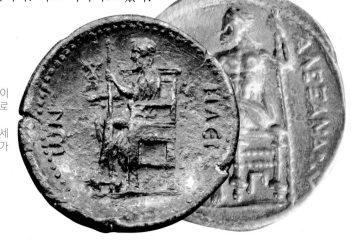

▶하드리아누스 황제 시대의 주화_페이디아스의 〈제우스 좌상〉 그림이 저부조로 새겨져 있다.
▶올림피아의 제우스 신상(33쪽 그림)_세계 7대 불가사의의 하나로서 페이디아스가 만든 제우스 상을 복원한 작품이다.

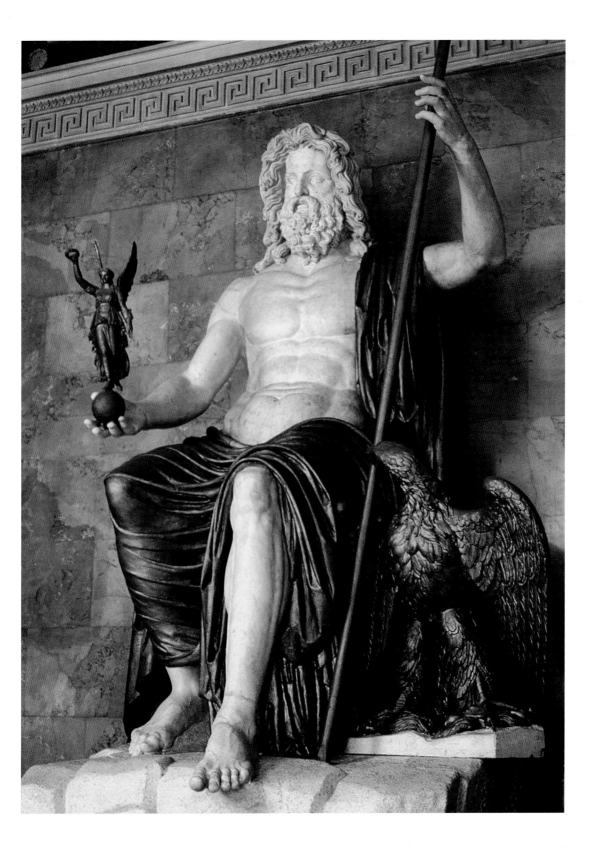

❀❀○ 4 ○❀❀
파르테논 신전
| 그리스 건축의 가장 빛나는 걸작 |

　　파르테논 신전은 그리스 아테네의 아크로폴리스 언덕에 있는 신전이다. 기원전 5세기경에 세워진 것으로 도리아식 신전의 대표적인 건축일 뿐 아니라 구조, 장식, 의장, 기술 등의 면에서 그리스 건축의 가장 빛나는 걸작이다.

　　파르테논 신전은 대(對) 페르시아 전쟁을 승리로 이끈 이후 시(市)의 수호여신 아테나에게 봉헌하기 위해 지은 신전이다. 조각가 페이디아스가 총감독을 맡고, 건축가 익티노스(Iktinos)와 칼리크라테스(Callicrates)의 지도 아래, 공사는 기원전 448년에 착공되어 기원전 432년에 완성되었다.

▶▼**파르테논 신전과 아테나 여신상.** 파르테논 신전은 마라톤 전투(기원전 490년)에서 그리스가 페르시아에 승리를 거둔 기념으로 여신 아테나를 칭송하기 위해 건립한 것으로서 고대 그리스의 대표적인 신전 건축물이다.

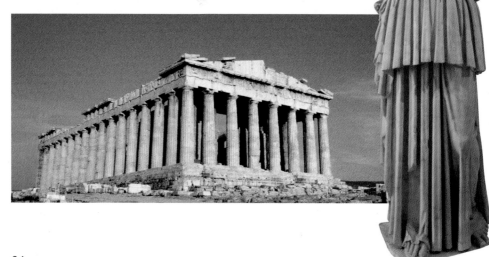

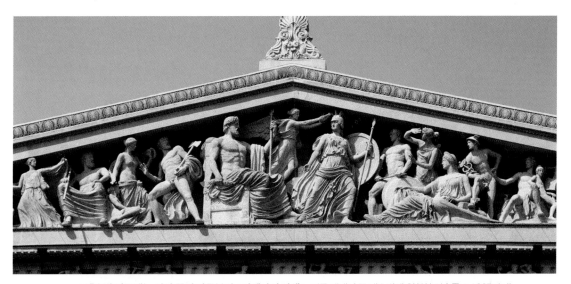

▲**내슈빌 파르테논 신전 동편 박공부의 <아테나의 탄생>**_미국 테네시 주 내슈빌에 위치한 건축물로 1897년 내슈빌에서 열린 테네시 주 100주년 기념 세계 박람회를 기념하기 위해 만들어진 아테네에 위치한 파르테논 신전을 모방해 지은 건축물이다. 대영박물관의 엘진 마블스에 보관되어 있는 조각들과 파르테논 신전을 분석하여 옛 모습을 완전히 재현한 유일한 건축물로 페이디아스의 <아테나의 탄생> 조각을 유추해 볼 수 있다.

페이디아스는 높이 12m의 크리셀레판틴의 본존(本尊)인 <아테나 파르테노스>의 상을 직접 제작하였고 손수 신전의 장식 조각까지 직접 다듬었다.

그는 신전의 장식 조각을 만들면서 신전의 동편 박공에 <아테나의 탄생>을 묘사했다. 이 장면은 그리스 신화에서 유일하게 제우스에게서 태어난 아테나 여신을 새긴 조각이었다. 제우스가 아테나를 낳은 신화는 다음과 같다.

메티스 여신은 제우스의 첫 번째 부인이었다. 그러나 제우스는 메티스가 낳을 자식에게 자신의 왕권이 빼앗길까 두려웠다. 그래서 아예 임신한 메티스를 통째로 삼켜버리고 만다. 이 일로 제우스의 뱃속에 들어간 메티스는 뱃속에서 그만 아테나를 낳는다.

제우스의 뱃속에서 자란 아테나는 제우스의 몸에서 빠져나오기 위해 몇 날 며칠을 제우스의 머리를 두드렸다. 이에 제우스는 갑자기 머리가 아파 고통을 호소했다. 마침 헤파이스토스가 도끼를 들고 와서 제우스의 머리를 가르자 완전무장한 채로 아테나가 튀어나왔다. 동편 박공의 조각상은 앉아 있는 제우스로부터 방패를 든 아테나가 태어나는 장면이다.

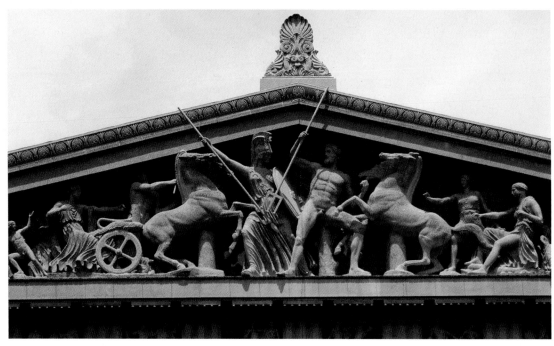

▲**내슈빌 파르테논 신전 서편 박공부의 〈아테나와 포세이돈〉**_박공은 서양의 고전주의 건축에서 박공(페디먼트) 지붕의 끝부분을 이루는 모양으로 붙인 두꺼운 널 또는 벽을 뜻한다.

 페이디아스는 〈아테나의 탄생〉 반대편인 서편 박공에 〈아테나와 포세이돈의 대결〉을 조각했다. 이 조각의 내용은 아테나 여신이 아테네 도시를 걸고 포세이돈과 대결을 펼치는 장면으로 되어 있다.

 아테네 도시를 놓고 아테나와 포세이돈이 대결하자, 제우스는 자식들 간의 싸움에 난처해져 평화적인 방법으로 이 문제를 해결할 것을 제의한다. 그것은 두 사람 중 아테네 주민들에게 더 좋은 선물을 줄 수 있는 쪽이 아테네 도시의 소유권을 인정받도록 하자는 제안이었다. 포세이돈은 자신의 무기인 삼지창으로 땅을 찔러 샘이 솟게 했고, 아테나는 그 샘 옆에 올리브나무를 하나 심었다. 그러자 주민들은 올리브 열매가 샘물보다 더 유용하다고 판정했고, 이에 화가 난 포세이돈은 아테나가 살던 아르카디아 지방에 홍수가 나게 해 주민들에게 화풀이를 했지만 결과에는 깨끗이 승복했다. 박공부에 펼쳐지는 아테나와 포세이돈의 대결 장면은 양 옆의 말들로 인해 더욱 역동감이 넘친다.

페이디아스는 파르테논 신전 외벽 상부를 장식하는 94면의 메토프(metope)에는 〈라피타이인과 켄타우로스의 전쟁〉을, 또한 장장 160m에 걸친 높은 천장의 본당 바깥쪽 상부의 큰 프리즈(friez)에는 '여신 아테나'로 불리는 〈판아테나이의 대제사의 행렬〉를 훌륭하게 부조로 새겼다.

그러나 안타깝게도 찬란했던 그리스의 영광을 상징했던 파르테논의 조각들은 제국주의자들에 의해 낱낱이 뜯겨져 영국의 대영박물관에 안치되는 신세로 전락했다. '엘긴 대리석'이라고 일컬어지는 파르테논의 조각들은 영국의 주 터키 대사인 엘긴 경 토마스 브루스가 1801년~1803년 사이에 당시 그리스를 점령하고 있던 오토만 제국에 헐값을 지불하고 영국으로 가져가 버렸다. 그 보물의 면면은 파르테논 신전의 동서쪽 박공부의 조각, 가장 보존이 잘된 남쪽면의 메토프 15면, 판아테나이 제사 행렬을 주제로 한 프리즈의 대부분을 비롯하여 에렉테이온의 카리아티드 1폭과 신전 동쪽의 원주 1기 등이었다.

▼**엘긴 대리석**_그리스에 영국대사로 와 있던 엘긴 경은 1806년 당시 그리스를 점령하고 있던 오토만 제국에 돈을 지불하고 파르테논 신전으로부터 뜯어낸 벽면, 기둥, 조각품 등 100여 개가 넘는 대리석 조각을 영국으로 가져갔다. 이 대리석 부조들은 런던의 대영박물관에 전시됐으며 역대 영국 정부는 그리스의 반환 요구를 거절해 왔다.

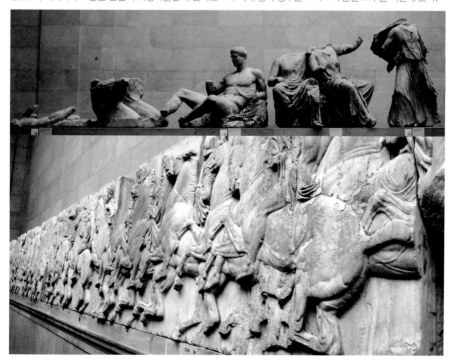

5
미론의 조각
| 고전기의 걸작 디스코볼로스 |

페이디아스가 활약한 시대에 그리스 조각의 고전적 전범을 창안한 뛰어난 예술가가 있었다. 바로 〈원반 던지는 사람〉으로 서양 조각사에 한 획을 그은 미론(Myron)이다. 미론은 청동 조각에 뛰어난 기량을 발휘하였고, 수많은 신상(神像)을 제작하였으며, 특히 동물 조각에 조예가 깊은 조각가로 이름높았다.

미론의 대표작 〈원반 던지는 사람〉은 인간의 아름다움과 주체적인 자기 인식이 두드러진 작품으로, 세계적으로 유명한 인류 문화유산이다. 그리스어 원어를 따서 '디스코볼로스(Discobolos)'라고 불리기도 하는 이 작품은 기원전 450년~440년에 청동으로 만든 조각상이다. 원작은 전해지지 않고, 로마 시대인 기원후 2세기에 원작을 대리석으로 모방해 만든 작품 2점만 남아 있다.

〈원반 던지는 사람〉은 손으로 원반을 잡고 던지기 위해 몸을 회전할 준비를 하면서, 팔을 뒤로 빼고 체중을 오른발에 싣고 있는 자세를 취하는 운동선수를 소재로 했다. 미론은 선수가 순간적으로 정지한 상태를 포착하여 우아한 조화와 균형이 나타나는 행동의 순간을 재현한 최초의 조각가로 평가받는다.

▶**원반을 쥔 손과 팔 부분** 원반과 일치된 손에서 고대 그리스 고전기 조각의 사실적인 조각풍을 느낄 수 있다.

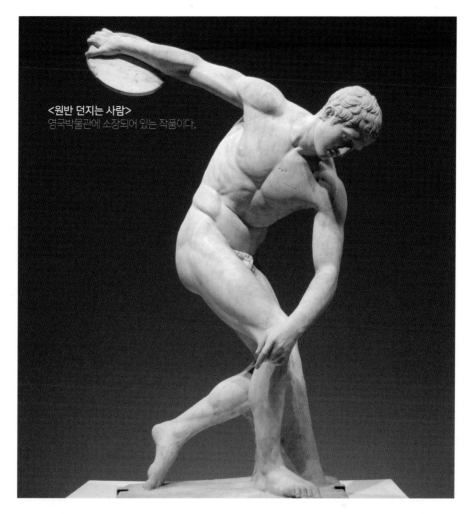

<원반 던지는 사람>
영국박물관에 소장되어 있는 작품이다.

　〈원반 던지는 사람〉의 조각상 2점은 영국박물관과 이탈리아 로마 국립박물관에 각각 소장되어 있다.

　이 작품은 알몸의 한 육상선수가 원반을 던지려는 찰나를 표현하였고, 동(動)과 정(靜)이 어우러진 순간을 생동감 있게 묘사하고 있다. 그러나 표정이나 몸의 움직임에서 선수는 아무런 감정도 내보이지 않는 이성적인 모습을 보이고 있다.

　고대 그리스에서는 젊은이가 운동을 통해 몸을 가꾸는 것이 당연한 미덕으로 강조됐으며, 이를 통해 신체를 단련하는 것은 시민의 의무이기도 했다. 그들은 내면의 가치는 잘 가꾼 몸매에서 드러난다고 믿었다.

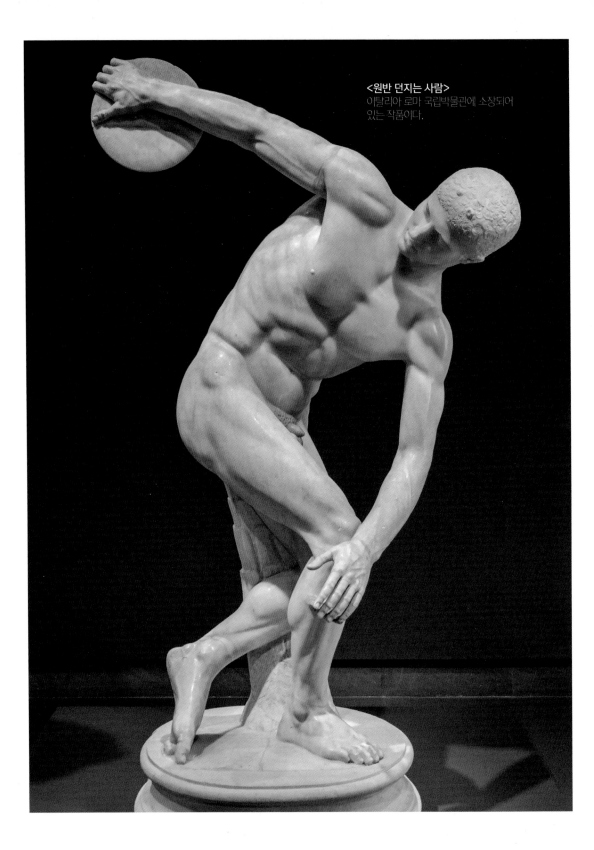

<원반 던지는 사람>
이탈리아 로마 국립박물관에 소장되어
있는 작품이다.

▶**원반 던지는 사람의 손**_마치 살아 있는 사람의 손처럼 손톱과 심지어 손등의 힘줄까지 사실감의 극치를 나타내고 있다.

　작품을 보면 왼손은 아래를 향하고 있고 오른손은 위를 향하고 있음을 알 수 있다. 오른쪽 다리는 앞으로 내민 채 힘을 주어 몸의 무게를 잡아주고 있는데 반해 왼쪽 다리는 힘이 들어가지 않은 상태로 뒤로 빠져 있다. 또 상체는 바깥쪽을 향하고 하체는 안쪽을 향하고 있다. 그뿐만 아니라 선수의 몸매가 흔히 8등신이라고 말하는 균형 잡힌 몸매와도 일치한다. 몸통과 팔다리의 인위적 배치는 고대 그리스인들이 이상적으로 생각했던 균형감과 리듬감을 유지하기 위한 자세를 구현하기 위해 조성된 배치이다.

　실제로 같은 시대에 운동선수를 표현한 다른 작품들에서도 이처럼 대조적인 균형감을 잘 살리고 있음을 알 수 있다.

　〈원반 던지는 사람〉의 특징은 찰나적인 운동감을 표현할 때 인체의 해부학적인 면을 섬세하게 관찰했다는 것이다. 구부린 자세에서 보이는 몸의 구조와 근육만을 표현한 것이 아니라 몸 전체의 유기적 구성을 통해 역동성을 강조했다. 이러한 순간 포착에는 강한 운동감과 우아하고 정돈된 신체의 유기적인 느낌을 동시에 부여하려는 의도가 있다. 하지만 실제의 원반 던지는 경기 모습과는 아주 거리가 멀다. 그렇게 된 이유는 인간의 모습을 초자연적인 신의 모습과 닮게 하기 위해 최대한 조화롭고 균형 잡힌 모습으로 표현하려고 했던 조각가의 의도가 담겨 있기 때문이었다. 아울러 이상화된 몸을 통해 신체 단련이 시민들의 의무였음을 암시하는 광고의 수단이었을 것이다. 이 기념비적 조각에는 단지 운동선수의 모습을 보여주려 한 것이 아니라 새로운 이념을 표현하려는 목적이 더욱 강하게 작용했다. 말하자면 전쟁에서 승리했다는 자신감과 민족의 우월성을 경기자의 이상적인 신체를 빌어 대변한 것이다.

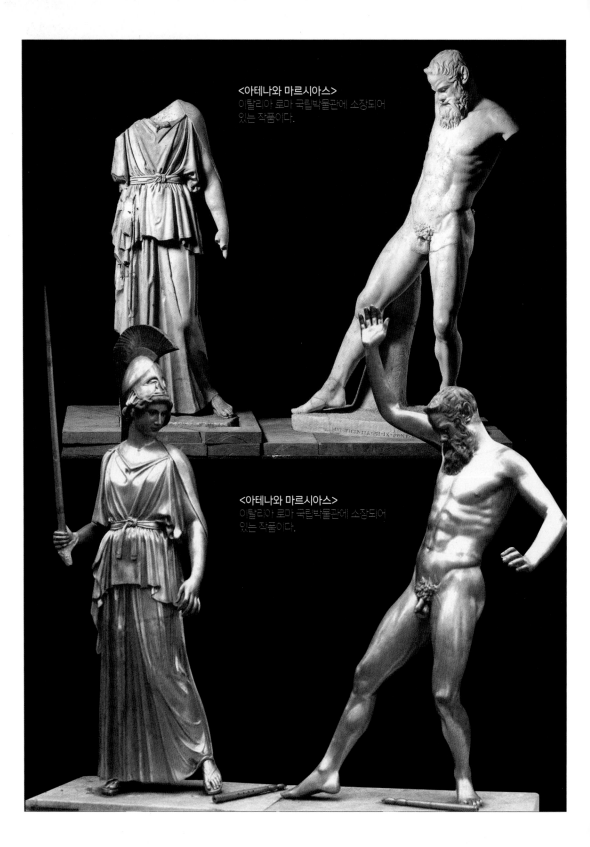

<아테나와 마르시아스>
이탈리아 로마 국립박물관에 소장되어
있는 작품이다.

<아테나와 마르시아스>
이탈리아 로마 국립박물관에 소장되어
있는 작품이다.

미론의 또 하나의 걸작 〈아테나와 마르시아스〉에서도 유려한 움직임이 나타나 있다. 마르시아스는 그리스 신화에 나오는 사티로스인 한 목신으로 여신 아테나가 버린 피리를 주워, 능숙하게 연주를 했다. 그는 자신의 실력에 반해 우쭐해진 나머지 아폴론에게 음악경기에 나선 끝에 져서 아폴론의 응징으로 가죽이 벗겨진다. 이 마르시아스의 이야기는 고대 이래 수많은 미술작품에 다양한 모습으로 등장하고 있다.

미론은 〈아테나와 마르시아스〉의 청동군상을 만들었으나 원작은 없어지고, 로마 시대 때 만들어진 많은 모작이 남겨져 있다. 현재 아테나 상은 프랑크푸르트 리빅하우스에 소장되어 있고, 마르시아스 상은 로마 라테라노 미술관에 분리되어 소장되어 있다.

아래 사진은 두 작품을 하나로 모아 전시한 것으로 아테나가 버린 피리를 주으려고 하는 사티로스인 마르시아스가, 여신이 돌아다보자 몸을 움츠리는 찰나의 장면을 연출하고 있다.

미론의 조각품 중에는 올림포스 장거리 경주의 죽음의 승리자 〈라다스〉와 아테네의 아크로폴리스의 〈암소〉 등의 걸작이 문헌상으로 전해지고 있으나 현존하는 작품은 남아 있지 않다.

▼<마르시아스>_마르시아스는 그리스 신화에 등장하는 숲의 정령 사티로스의 하나이다. 자신의 피리 부는 솜씨에도 취되어 아폴론 신과 연주를 겨루었다가 패해 산채로 껍질이 벗겨지는 참혹한 벌을 받았다.

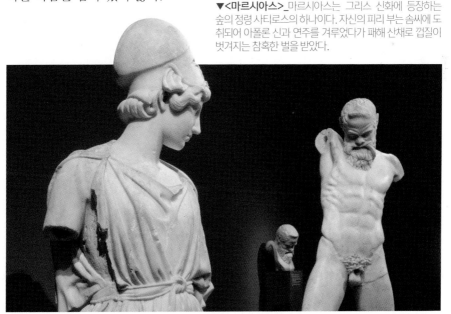

6
폴리클레이토스의 조각
| '콘트라포스트' 기법을 창안하다 |

폴리클레이토스(Polycleitos)는 미론과 함께 고대 그리스 고전 전기를 대표하는 조각의 거장이다. 그는 시키온에서 태어나 고대 아르고스의 하게라이다스(Hagaridas)에게 조각을 배웠고, 조각가로 명성을 얻은 후에 아르고스의 시민권을 얻었다.

폴리클레이토스의 조각 양식은 서양 조각을 대표하는 남성 입상의 이상상을 만든 데 있다. 그는 인체 각 부의 가장 아름다운 비례를 수학적으로 산출하여 그 수치를 《카논》이라는 제목의 책으로 저술하였다.

폴리클레이토스의 대표작 〈창을 든 사람〉을 보면 그만의 독특한 양식을 느낄 수 있다. 이 작품은 청동상으로 기원전 440년경에 만들어진 것으로 추정된다.

원본을 모각한 로마 시대의 복제상에서 알 수 있듯이 한쪽 발을 들고 몸무게를 한 쪽 다리에 실음으로써 허리와 척추에 만곡이 나타나고, 어깨 또한 한 쪽으로 기울어지게 된다. 이러한 자세를 콘트라포스토(contraposto)라 하는데 그리스 고전기의 일반적인 자세이다.

▶**콘트라포스토**_미술에서 인체를 표현할 때 무게를 한쪽 발에 집중하고 다른 쪽 발은 편안하게 놓는 구도를 말한다.

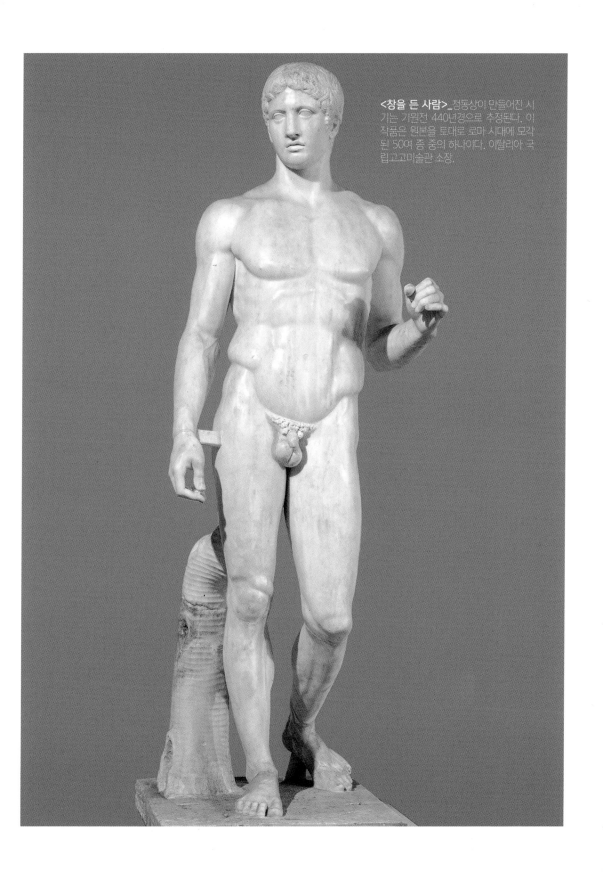

<창을 든 사람>_청동상이 만들어진 시기는 기원전 440년경으로 추정된다. 이 작품은 원본을 토대로 로마 시대에 모각된 50여 종 중의 하나이다. 이탈리아 국립고미술관 소장.

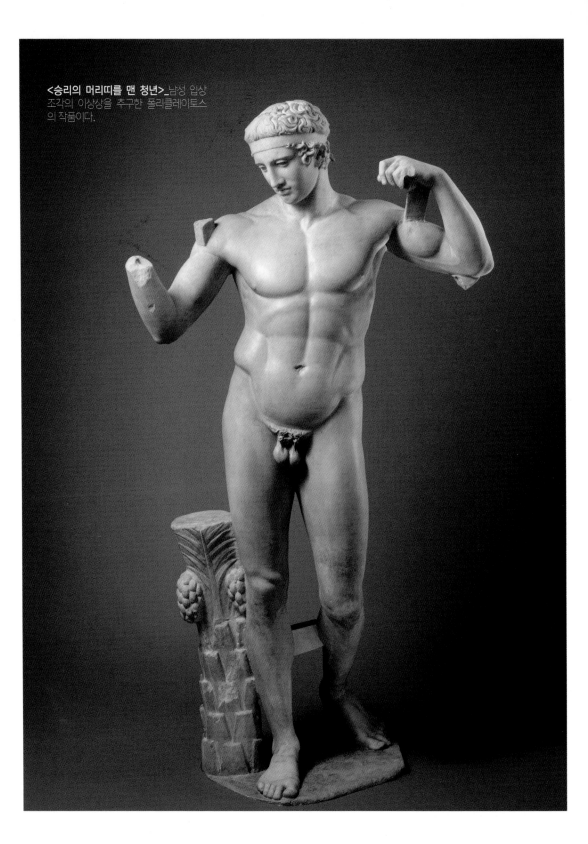

<승리의 머리띠를 맨 청년>_남성 입상 조각의 이상상을 추구한 폴리클레이토스의 작품이다.

폴리클레이토스의 조각상 〈창을 든 사람〉은 7등신으로 표현되어 오늘날에도 인체비례의 교과서로 되어 있다.

그의 저서인 《카논》은 단편만이 전해지지만, 내용에는 이상적인 인간상의 신체 각 부분의 비율이 세부에 이르기까지 세세하게 규정되어 있었다고 한다. 로마 시대의 모각이 많이 남아 있는 그의 작품 〈창을 든 사람〉은 이 비례론을 구상화한 것으로, 고대에는 이 상(像) 자체가 곧 '카논'이라 불리워졌다.

폴리클레이토스의 또 다른 걸작 〈승리의 머리띠를 맨 청년〉도 〈창을 든 사람〉과 함께 비례를 기초로 하여 제작된 조각상이다.

인체의 가장 아름다운 비례는 머리가 전신장의 7분의 1이 된다. 청동으로 된 원작은 현존하지 않고, 아테네 국립고고미술관을 비롯하여 몇 군데 미술관에 대리석 모각이 있다.

〈창을 든 사람〉 및 〈승리의 머리띠를 맨 청년〉의 원작은 그의 작품인 아킬레우스 상 및 아폴로 상이었을 것으로 추정된다.

폴리클레이토스는 아르고스의 헤라 신전에 본존으로서 황금상아(크리세레판티노스)의 헤라 상을 만들고, 또 페이디아스, 크레시라스, 프라드몬과 함께 〈다친 아마존〉 상을 공동제작했고, 또한 헤라클레스 및 헤르메스, 그외에 많은 운동선수 상을 제작했다고 전해진다.

◀〈승리의 머리띠를 맨 청년〉 ▲〈창을 든 사람〉_폴리클레이토스의 조각에서 사라진 부분을 복원하여 모각한 작품이다. 오늘날은 폴리클레이토스의 저서도, 청동의 원작도 없어져서, 로마 시대의 모각에 의해서만 원작의 모습을 엿볼 수 있을 뿐이다. 그에 의하면 인체의 이상적 비례는 두부가 전신의 7분의 1을 차지한다. 그는 아르카이크의 쿠로스 상이 추구한 남성 입상 조각의 이상상을 만들어낸 아르고스파의 거장이다.

7
아파이아 신전의 조각
| 죽어가는 전사상 |

　　그리스 아테네에서 남서쪽으로 40~50km쯤 가면 아이기나 섬이 나오고, 섬의 한가운데에는 '아파이아(Aphaia) 신전'이 자리 잡고 있다. 이 신전은 섬 북동쪽에 위치해 있는 작은 규모의 신전으로, 숲이 우거져 있는 언덕 꼭대기에 서 있다. 아테네의 파르테논 신전, 소우니온의 포세이돈 신전과 더불어 기원전에 건축된 신전 중 가장 보존 상태가 좋은 그리스 신전의 전형(典型)을 간직한 공간이다.

▼**아파이아 신전**_그리스 아이기나 섬에 기원전 500년 전후에 건설된 도리스식 신전. 아파이아는 옛날 크레타 섬에서 이곳으로 옮겨와 아파이아라고 하는 이름으로 모셔진 토속의 여신. 신전은 정배면(正背面) 6주, 측면 12주, 13.8x28.8m. 기원전 5세기의 전형적인 신전으로 보인다.

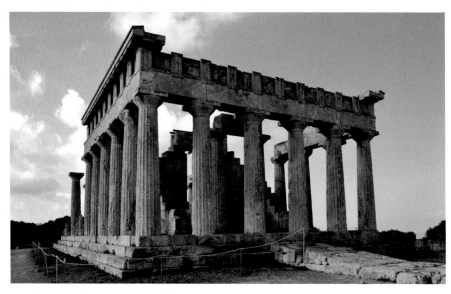

이 신전은 처음엔 아파이아 여신에게 바쳐진 신전이었지만 이후에는 아테나 여신도 기려, 기원전 2천 년 전부터 그리스의 숭배의 중심지로 전해지고 있다. 아파이아는 크레타 섬의 고르티나 출신으로 아르테미스 여신을 따르는 처녀 님프였다. 아파이아는 '온화한 처녀'라는 뜻이다. 그녀는 때로 '딕틴나(그물 아가씨)' 혹은 '브리토마르티스'로 불리기도 한다. 아파이아는 제우스와 카르메의 딸이다.

　　크레타의 미노스 왕은 아파이아를 보고 첫눈에 사랑에 빠져 아홉 달 동안이나 그녀를 쫓아다녔다. 크레타의 온갖 산과 들을 헤매며 도망치던 그녀는 결국 높은 절벽에 이르러 미노스 왕에게 잡힐 운명에 처한다. 그녀는 미노스 왕이 손을 뻗쳐 그의 손아귀에 잡히기 직전 바다로 뛰어내렸고, 이후 어부들의 그물에 걸려 겨우 목숨을 건질 수 있었다. 여기에서 유래된 그녀의 또 다른 이름이 '딕틴나'였다.

　　어부들은 간신히 목숨만을 건진 그녀를 다시 배에 실어 미노스 왕에게 데려갔다. 그러나 그녀는 기지를 발휘해 미노스 왕 일행의 손아귀에서 간신히 빠져나와 아이기나 섬을 향해 헤엄쳐 갔다. 그렇게 천신만고 끝에 섬에 도달한 그녀는 북동쪽으로 멀리 달아나 신전에 숨었다고 한다. 그녀의 이름인 아파이아는 '사라지는'이라는 뜻으로, 그녀가 사라지는 장면을 본 어부들이 신전의 이름을 '아파이아 신전'으로 불렀다고 한다.

▶아파이아의 무서운 조각상_고대 그리스 미노아 시대의 유물 가운데 동전이나 인장, 반지 등에서 발견되는 아파이아는 고르고 메두사와 같은 무서운 괴물의 형상이다. 거기에 그녀는 언제나 양 날도끼를 들고 사나운 개들을 몰고 다니는 모습을 띠고 있다. 이런 무서운 형상을 지닌 인물을 아파이아, 즉 온화한 처녀라고 부르는 이유는 그렇게 부름으로써 그녀의 공포스러운 위력을 완화시키려는 의도에서 온 것이라고 한다.

아파이아 신전의 동쪽과 서쪽에는 페디먼트(박공부)의 조각상이 새겨져 있다. 조각의 소재는 트로이 전쟁에 나선 전사의 모습으로, 전장에서 죽어가는 전사들의 모습을 극적으로 묘사하였다.

아파이아 신전의 페디먼트의 조각상이 흥미로운 점은 동쪽과 서쪽이 각기 다른 트로이 전쟁을 다룬다는 점이다. 호메로스를 통해 우리가 알고 있는 트로이 전쟁은 그리스의 2차 트로이 침공에 관한 역사이다. 이 두 번째 트로이 전쟁이 우리에게 생생하게 느껴지는 것은 아킬레우스, 아가멤논, 헥토르, 오디세우스 등 트로이 영웅들의 생동감 넘치는 활약상 때문이다.

그런데 그리스가 트로이를 첫 번째 침공한 사건은 전 세대의 영웅 헤라클레스가 아킬레우스의 친구로 유명한 아이아스의 아버지인 텔라몬과 함께 트로이를 쳐들어갔던 전쟁사였다. 이것이 제1차 트로이 침공인 셈이다. 바로 이 1, 2차 트로이 침공이 각각 동, 서쪽의 페디먼트에 따로따로 조각되어 있다.

▼**아파이아 신전 서쪽 박공부의 석상**_웃는 표정으로 가슴에 꽂힌 화살을 뽑아내려 하고 있다.

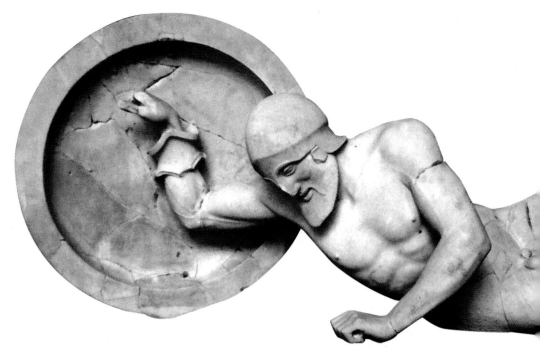

▲**아파이아 신전 동쪽에 위치한 박공부의 석상**_아파이아 신전은 기원전 490년경 페르시아 전쟁이 한창 일어나고 있을 때 지어진 건축물이다. 이 조각상은 전쟁이 끝나고 다시 증축할 때에 만들어진 것으로 당시 전쟁 때 유행했던 투구와 방패 등이 함께 새겨져 있다.

　여기서 더 재미있는 사실은 동, 서쪽의 석상이 각기 다른 스타일을 취하고 있다는 점이다. 두 명의 쓰러지는 전사를 비교해보면 그 차이점을 확연히 알 수 있다. 서쪽의 전사를 보면 부자연스럽고 딱딱한 포즈가 눈에 들어온다. 좀 더 자세히 살펴보면 고졸기 형식을 띤 웃는 표정으로 가슴에 꽂힌 화살을 빼려 하고 있다. 좀 과장해 말하면 죽어가는 전사의 모습이 무슨 요가 포즈를 취하는 것인지, 죽어가며 쓰러지고 있는 모습인지 잘 구별이 되지 않는다. 반면에 동쪽의 전사는 그럴듯한 근육의 표현과 축 처진 팔과 다리, 숙인 고개를 통해 죽어가는 전사의 고통스러운 느낌이 자연스럽게 표현됐다. 이처럼 동, 서쪽 페드먼트 조각상이 뚜렷이 차이를 보이는 것은 아파이아 신전 건축이 페르시아 전쟁 때문에 잠시 중단되었기 때문에 일어난 양식상의 차이에서 비롯된 부득이한 결과물이었다. 이는 곧 전쟁이 끝날 때까지도 완성이 안 된 동쪽 페디먼트를 페르시아 전쟁이 끝난 이후에 그 당시 유행하는 새로운 스타일로 조각했을 확률이 높다.

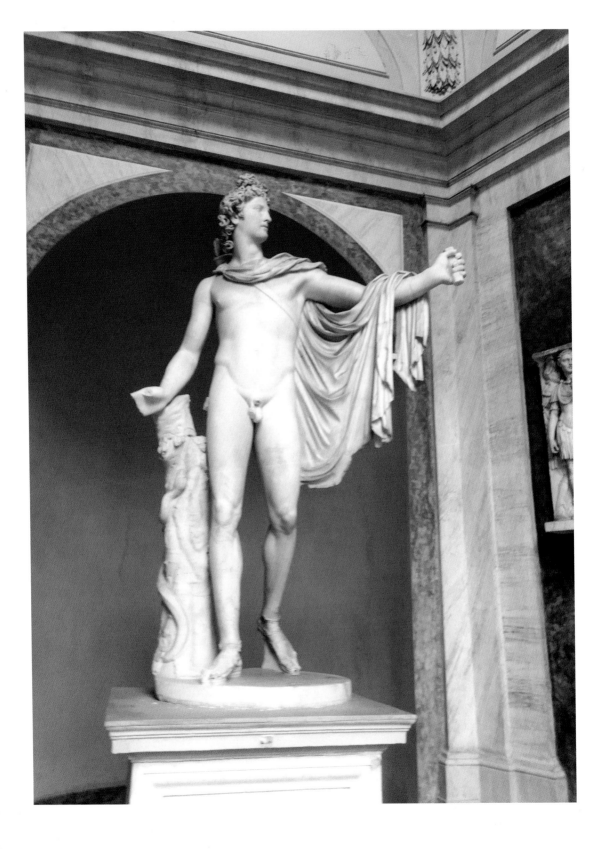

8
벨베데레의 아폴론
│ 태양의 신 아폴론의 전형을 이룬 조각상 │

고대 그리스인들에게 가장 아름다운 조각상을 꼽으라면 미의 여신 아프로디
테가 아니라 아마 아폴론일 것이다. 일반적으로 오랫동안 강한 남성상의 전형
으로 알려진 아폴론은 올림포스 12신 중 한 명으로 그리스 신화의 신들 중 가
장 영향력이 컸으며 널리 숭배되었다. 가장 그리스적인 신으로 알려진 아폴론
은 흔히 밝음, 강함, 순수함 등의 의미를 지니고 있으며, 태양을 연상시키는 '포
이보스' 즉, '밝게 빛난다'라는 별칭으로도 불린다. 이처럼 완벽한 신의 대명사
로 불렸던 아폴론은 조각상에서 볼 수 있듯이 고대 그리스 시대에서는 남성 누
드만이 조각의 전형이었다. 아프로디테 같은 여성 누드상이 등장하려면 한 세
기를 더 기다려야 했다.

고대 그리스에서는 왜 남성 누드만이 대대적으로 성행한 것일까? 남성과 누
드에 대한 남다른 생각 때문이다. 그들은 남성들이 벌거벗는 일에 대한 죄책감
이나 수치심이 전혀 없었다. 그들에게 벌거벗음은 야만을 의미하는 것이 아니
라 오히려 완전히 편안하고 자유로운 것, 즉 일종의 문명적인
상태를 의미했다. 그들은 공식적으로 나체가 되기 위해 김나
지움(체육관)으로 갔다. 김나지움은 젊은 아테네인에게 나체
가 되는 법을 가르쳤던 것이다.

◀ 바티칸 박물관의 <벨베데레의 아폴론> 상(52쪽 그림)
▶ <벨베데레의 아폴론> 상을 묘사한 흉상

바티칸 박물관의 벨베데레(Belvedere) 뜰의 한 모퉁이에는 〈라오콘 군상〉과 〈벨베데레의 아폴론〉 상을 만날 수 있다. 〈벨베데레의 아폴론〉은 기원전 6세기 때 그리스 조각가 레오카레스(Leochares)의 작품으로 추정되고 있는 청동상의 모사작으로 알려져 있다.

미술사가들은 '완전한 나체'의 전형으로 〈벨베데레의 아폴론〉을 꼽기를 주저하지 않았다. 독일의 미술사가인 요한 요하임 빙켈만(Johann Joachim Winckelmann)이 고대예술의 최고 이상이라고 부를 정도였다.

고대 그리스인들은 아폴론 신이야말로 가장 완벽하게 아름답다는 점을 전혀 의심치 않았다. 그리스 시대의 중요한 네 가지 덕목인 신체적, 미학적, 도덕적, 지적인 면에서 가장 완벽한 신으로 아폴론을 꼽은 것이다.

아폴론 조각상은 젊은 남자의 상징으로서, 대체로 수염이 없고 옷을 입은 상태로 묘사되지만 〈벨레데레의 아폴론〉은 건강한 남성상의 표본을 제시한다. 약간 뒤틀린 몸의 구조는 기존의 조각에 나타난 규범에서 벗어난 새로운 입체의 해석으로 볼 수 있는데, 길게 뻗은 왼손의 표현과 강하게 돌린 두상의 시선을 통해 그 의미를 확인할 수 있다.

아폴론은 태양신으로서 화살을 쏘거나 화살통을 소지한다. 벌거벗음이 그대로 빛나는 태양을 환기시키며, 화살은 또한 '빗살'을 상징하는 것이다.

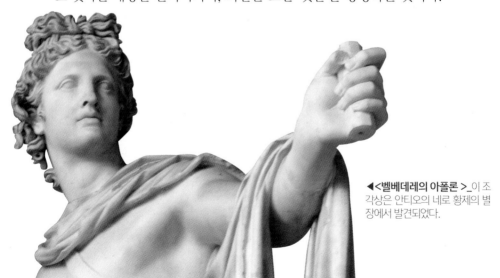

◀〈벨베데레의 아폴론〉_이 조각상은 안티오의 네로 황제의 별장에서 발견되었다.

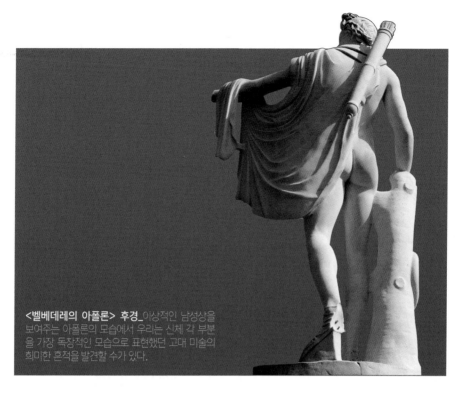

<벨베데레의 아폴론> 후경_이상적인 남성상을 보여주는 아폴론의 모습에서 우리는 신체 각 부분을 가장 독창적인 모습으로 표현했던 고대 미술의 희미한 흔적을 발견할 수가 있다.

　높이 약 224cm인 <벨베데레의 아폴론>은 S자의 균형 잡힌 몸매와 정확한 비례가 돋보인다. 다소 정적이고 절제된 인체의 표현에서 그리스 신을 표현하는 데 적합한 이상적인 장중함과 고요함이 우러나오고 있다. 도상에서 활의 모습은 나타나지 않지만 아폴론의 모습은 활을 쏘는 장면을 묘사하였다. 이 장면은 누우면 산자락 하나를 덮을 만큼 엄청난 크기의 용 '피톤'을 정복한 뒤의 모습이다. 아폴론이 피톤을 죽인 것은 자신의 어머니 레토를 피톤이 괴롭혔기 때문이다.

　이 일을 축하하기 위해 4년마다 한 번씩 피티아 경기대회가 열렸는데, 피톤을 죽인 것은 땅의 여신 가이아에 대한 불경(不敬)이기도 하였으므로, 제우스는 아폴론에게 테살리아 지방의 템페 강으로 가서 죄를 씻도록 명하였다. 이 죄를 씻는 의식을 기념하여 델포이 신전에서는 8년마다 한 번씩 피톤에 대한 제사를 지냈다고 한다.

9
프락시텔레스의 조각
| 헤르메스 상과 아폴론 상 |

　기원전 4세기 최고의 미술가인 프락시텔레스(Praxiteles)의 작품은 사람의 마음을 파고드는 감미롭고도 우아한 인체의 아름다움을 잘 표현해 당대를 대표하는 예술가로서 명성이 높았다.

　프락시텔레스의 〈헤르메스와 어린 디오니소스〉 상은 전령의 신인 헤르메스가 어린 디오니소스를 팔에 안고 놀고 있는 모습을 형상화해 고대로부터 200년이 지나는 동안 그리스 미술이 얼마나 탁월한 성과를 남겼는지를 여실히 보여주고 있다. 프락시텔레스의 작품에는 딱딱한 흔적을 그 어디서도 찾아볼 수 없다. 이 헤르메스의 조각상은 매우 편안한 자세로 우리 앞에 서 있지만 그것이 그의 위엄을 손상시키거나 가볍게 하지는 않는다.

　지지대에 걸려 있는 옷 주름과 인물들의 얼굴 묘사는 이전의 조각상과는 비교가 안 될 정도로 훨씬 자연스럽다. 전체적으로 분위기가 우아한 가운데 헤르메스의 자세가 편안해 보인다. 또한 한 동작에서 다른 동작으로 옮겨 가는 움직임도 한층 부드럽다.

▼**헤르메스의 얼굴**_매우 자연스럽고 잘생긴 얼굴로 프락시텔레스의 사실주의 기풍을 나타내고 있다.

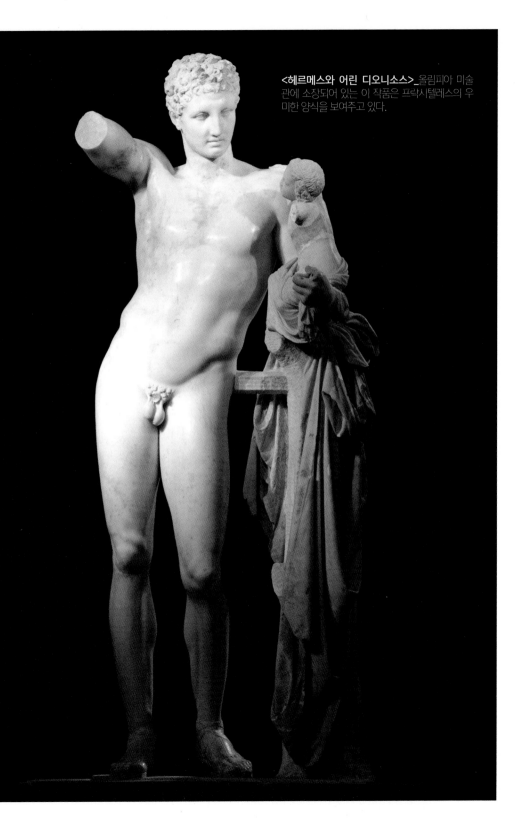

<헤르메스와 어린 디오니소스>_올림피아 미술관에 소장되어 있는 이 작품은 프락시텔레스의 우미한 양식을 보여주고 있다.

<헤르메스와 어린 디오니소스>조각상의 후경_이 작품
은 원작설과 모작설 두 가지 설이 내려오고 있다.

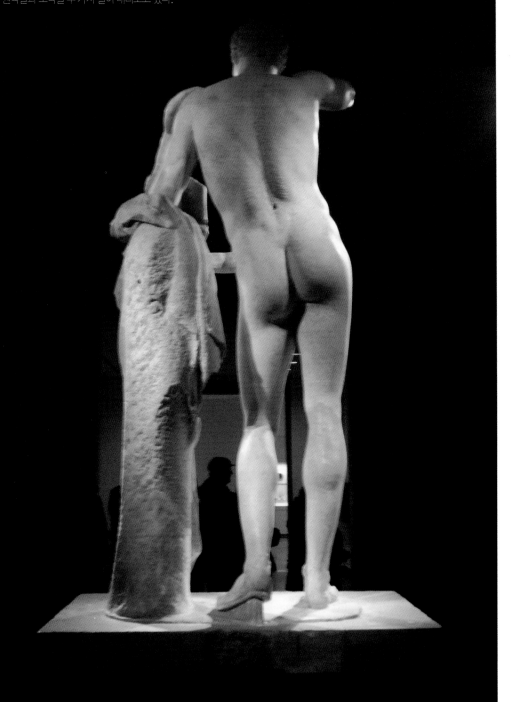

▲**한 발을 살짝 든 콘트라포스토 자세를 취하고 있는 헤르메스의 다리** 콘트라포스토는 미술에서 인체를 표현할 때 무게를 한쪽 발에 집중하고 다른 쪽 발은 편안하게 놓는 구도로 '대비된다'는 뜻의 이탈리아어. 인체 입상에서 인체의 중앙선을 S자형으로 그리는 포즈를 일컫는다. 정면을 향해 꼿꼿하게 서 있는 기원전 6세기 말경의 그리스 아르카익기 인물상과 다른 이 포즈는 기원전 5세기경 그리스 고전기의 조각상에서 처음으로 나타났다. 딱딱하고 엄숙하게 정면을 향해 대칭적 자세로 서 있는 인물 조각에서 벗어나기 시작하였다.

프락시텔레스는 헤르메스의 오른쪽 다리에 중심을 두고 왼쪽 무릎을 살짝 굽혀 뒤로 빼는 콘트라포스토 자세라는 방식을 사용하여 자연스러운 동작을 연출하고 있다. 이후 후대 미술가들에 의해 콘트라포스토 자세는 자연스러운 움직임을 나타내는 하나의 규범으로 여겨져 르네상스 시대의 도나텔로(Donatello), 베로키오(Andrea del Verrocchio), 미켈란젤로 등의 대가들에게 영향을 미쳤다.

프락시텔레스는 자신의 조각에서 이처럼 자연스럽게 근육과 뼈가 부드러운 피부 아래서 부풀어 오르고 움직이는 것처럼 표현할 수 있었으며, 우아하고 아름다움을 지닌 살아 있는 육체 같은 인상을 형상화할 수 있었다.

프락시텔레스는 기원전 5세기의 전통을 그대로 계승하면서도, 폴리클레이토스 이후의 서 있는 조각에 힘을 빼고 기대고 있는 모티브를 취하면서 유연함에 따른 균형감을 더욱 발전시킬 수 있었다. 이런 흐름은 프락시텔레스의 또 다른 작품인 〈아폴로 사우로크토노스〉 상에서 잘 나타나고 있다.

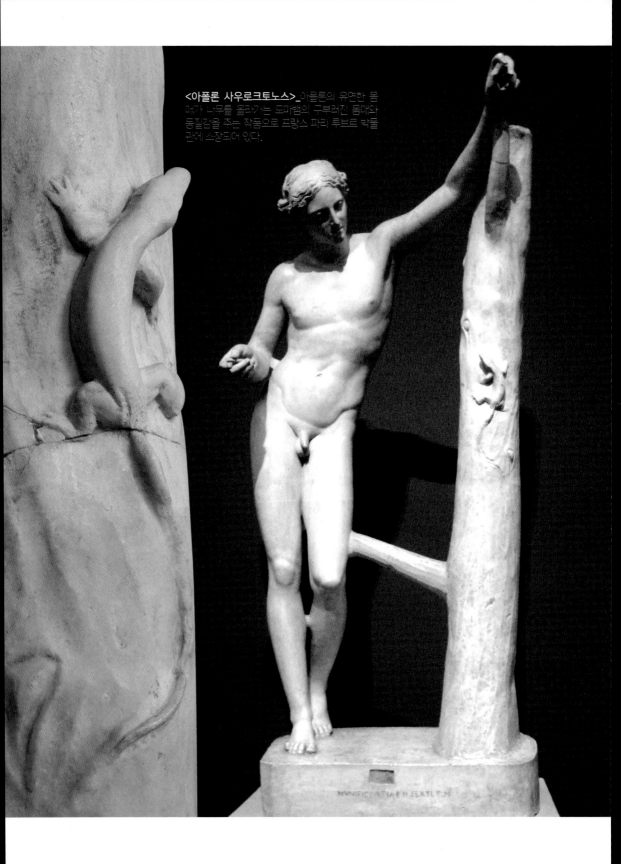

<아폴론 사우로크토노스> _아폴론의 유연한 몸매가 나무를 올라가는 도마뱀의 구부러진 몸매와 동질감을 주는 작품으로 프랑스 파리 루브르 박물관에 소장되어 있다.

〈아폴론 사우로크토노스〉는 나무를 기어오르는 도마뱀을 응시하고 있는 아폴론을 묘사한 작품이다. 이 조각상은 〈헤르메스와 어린 디오니소스〉 상과 마찬가지로 유연한 S자의 곡선이 몸 전체에 흐르고, 한쪽 무릎을 살짝 굽혀 뒤로 빼는 콘트라포스토 자세를 취하고 있다. 연약한 소년의 신체 모티브를 잘 살린 훌륭한 작품으로 정평이 났지만 애석하게도 원작은 없어졌다.

그러나 여러 종류의 로마 시대의 모각들이 루브르 박물관, 바티칸 미술관, 로마의 빌라 아르바니 등에 산재해 있다.

1925년 마라톤 앞바다의 바다 속에서 발견된 〈마라톤의 소년〉 청동상은 기원전 450년경에 만들어진 것으로 추정되는데 오른팔을 가볍게 들고, 시선을 약간 앞으로 내민 왼손 위에 두고 있다. 전신은 프락시텔레스풍의 부드러운 S자형 축으로 균형이 잡혔다. 유연한 곡선이나 살결이 부드럽고 우아하게 뻗어 있는 걸로 보아 아마도 프락시텔레스의 계통을 따르는 작가의 작품일 것으로 추정되고 있다.

〈마라톤의 소년〉_작품에 대한 뚜렷한 해석도 없고 작자 또한 미상이지만, 프락시텔레스 양식의 청동 조각상이다.

10
프락시텔레스와 프리네
| 크니도스의 아프로디테 |

　평등과 자유, 그리고 민주적 형태의 사회 구조가 붕괴된 그리스에는 개인적 성향의 휴머니즘이 사회 전반에 퍼지게 되었는데 미술에서도 이러한 인간의 감정 이입을 우선으로 하는 감각적인 변화가 일어나게 되었다. 프락시텔레스의 대표작인 〈크니도스의 아프로디테〉는 바로 이러한 사회적 배경에 근거를 두고 있으며 작품을 통해 시대적 변화에 민감했던 조형 욕구를 읽을 수 있다.

　고대 그리스의 거장이었던 조각가 프락시텔레스는 코시 섬(터키 서남해의 섬) 주민들로부터 의뢰를 받고 기원전 350년경 프리네를 모델로 아프로디테 조각상 둘을 제작했다. 하나는 옷을 입은 모습이었고, 다른 하나는 옷을 입지 않은 나체상이었다.

　코시 섬의 주민들이 여신의 나체상을 꺼려해서 옷을 입은 상만을 구입하자, 애물단지가 된 전라의 나체상을 터키 서남해에 있는 자그마한 도시국가 크니도스 섬에서 구입했다. 그런데 언제부턴가 크니도스의 아프로디테가 너무 아름답다는 소문이 다음과 같은 이야기와 함께 퍼져 나갔다.

　어느 날 아프로디테는 프락시텔레스가 자신의 몸을 주제로 만든 조각이 큰 인기를 끌고 있다는 것을 알고 호기심에 이끌려 크니도스로 간다. 그곳에서 그녀는 자신과 너무나 닮은 조각상을 보고 깜짝 놀라며 말한다.

　"대체, 어떻게, 어디서, 내 벗은 몸을 본 거지?"

　이 이야기는 소문을 타고 먼 나라에까지 퍼져 나가 어느 날부터 사람들이 크

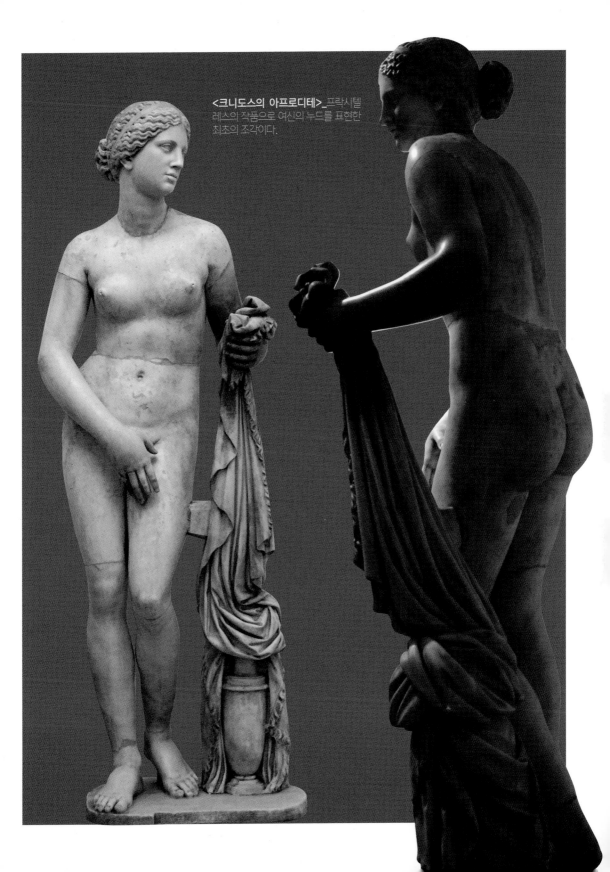

<크니도스의 아프로디테>_프락시텔레스의 작품으로 여신의 누드를 표현한 최초의 조각이다.

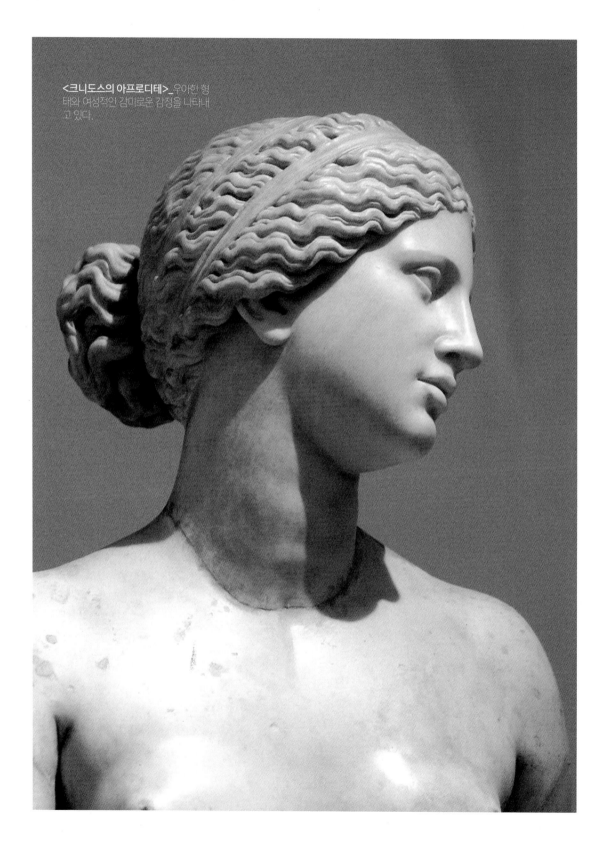

<크니도스의 아프로디테>_우아한 형태와 여성적인 감미로운 감정을 나타내고 있다.

니도스의 아프로디테 상을 보려고 몰려들었다. 뒤늦게 나체의 여신상의 가치를 알아챈 코시 섬의 니코메데스 왕은 크니도스 섬 사람들에게 부채를 탕감해주겠다는 등의 당근으로 전라 조각상을 얻으려고 하였지만 크니도스 섬 주민들이 완강하게 왕의 요구를 거절하며 그들의 보물을 지켜냈다.

　프락시텔레스의 아프로디테 상은 예술 역사상 실물과 거의 흡사한 최초의 여신 전라 조각상이자 예배상이다. 이 조각상은 현대미술사가들에 의해 비너스 조각의 원조로 꼽히는 등 예술사에서 중요한 작품으로 평가받고 있다. 이전까지 여신의 예배상은 정자세로 엄격하고 딱딱한 모습이었다. 하지만 프락시텔레스는 폴리클레이토스가 남자 조각상에만 적용시켰던 콘트라포스토 자세를 처음으로 여성 조각상에 적용하여 자연스러우면서도 우아하게 여체의 아름다움을 도드라지게 표현한 작품을 탄생시켰다.

　콘트라포스토 자세는 두 발에 같은 무게를 두는 것이 아니라 한쪽 발에만 무게를 싣고 다른 다리는 구부리는 포즈를 말한다. 여성이 콘트라포스토 자세를 취하면 곡선미가 훨씬 도드라지기 때문에 여인의 우아한 미를 더욱 빛낼 수 있는 자세이다. 인간의 감정을 자극하기에 충분한 섬세함을 지니고 있는 〈크니도스의 아프로디테〉는 상부 가슴의 표현이나 전체적인 볼륨감을 통해서 20세 안팎의 여인에게서 느껴지는 관능적인 면을 자연스럽게 표현했다.

　작품에는 목욕을 하려고 막 옷을 벗은 아프로디테의 나신이 황홀할 정도로 아름답게 표현되어 있다. 여인의 부드러운 피부와 단단한 항아리에 올려놓은 둔탁한 옷의 표현이 서로 대비를 이루고 있다. 오른손으로 국부를 살짝 가린 표현과 단아한 머리카락, 그리고 약간 수줍음이 엿보이는 여인의 은근한 시선에서 절제된 조형미를 느낄 수 있다.

　이후로 숱한 화가와 조각가들은 콘트라포스토 자세로 여성을 묘사했다. 하지만 안타깝게도 프락시텔레스의 원본 조각상은 전해지지 않는다. 대신 크니도

스의 조각상을 재현한 49점의 복제품들만 전한다.

밀로의 비너스가 후세 사람들에 의해 여인의 미를 다룬 걸작으로 더 유명해졌지만 이 작품 역시 크니도스의 조각상을 재현한 작품 중의 하나로 평가받는다. 프락시텔레스의 조각상을 모방한 49점의 복제품 중에서도 〈크니도스의 아프로디테〉를 원본을 가장 충실하게 재현한 작품으로 평가하는데, 기원전 2세기경에 로마에서 제작되었다.

그렇다면 프락시텔레스가 미의 여신인 아프로디테를 소재로 조각한 이 작품의 모델로 삼았다는 프리네는 누구일까?

기원전 4세기경 그리스의 가난한 농가에서 태어난 프리네(Phryne)는 놀랍게도 '헤타이라(Hetaira)'로 불리는 직업여성이었다. 헤타이라는 당시 최상층 매춘부로, 지성과 미모를 겸비해 상류층을 상대하는 직업여성이었다.

프리네는 프락시텔레스가 사랑했던 여인이다. 빈민의 가정에서 태어난 프리네는 값싸게 몸을 파는 여자가 아니라 기혼의 명사들의 애인 역할을 했던 교양 있는 여인이었다. '헤타이라'들은 결혼을 하지 않고 독신으로 지냈는데, 이는 자기들의 자유와 재산을 가부장제 하의 노예생활과 바꿀 의사가 없었기 때문이었다고 한다.

프리네 조각상

소녀와 같은 청순함에 지식까지 겸비하고 있었던 프리네는 당시의 시인들, 사상가들, 정치가들과 갑부들의 마음을 사로잡고 애타게 만들었다고 한다. 프락시텔레스도 프리네에게 반해 그녀를 모델로 인류 역사상 최초로 여인의 옷을 벗긴 조각을 하기에 이른다.

어느 날 프락시텔레스는 애인인 프리네에게 자신의 조각품 중에 가장 아름답다고 생각하는 것을 하나 고르면 선물로 주겠다고 했다. 몇 날 며칠을 곰곰이 생각하던 그녀는 마침내 이 조각의 대가가 직접 가장 귀한 조각 작품을 고르게 할 묘안을 생각해냈다.

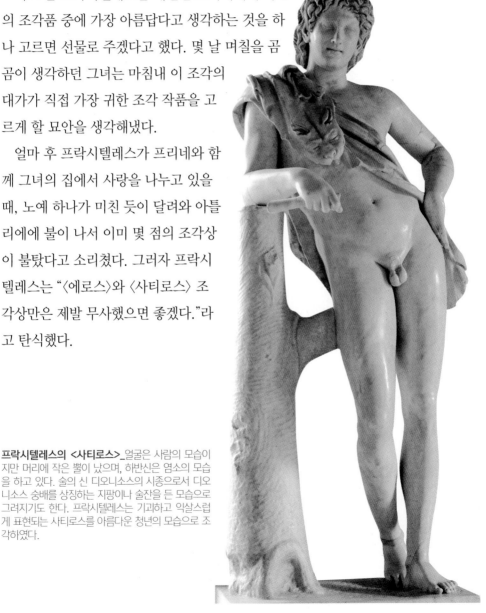

얼마 후 프락시텔레스가 프리네와 함께 그녀의 집에서 사랑을 나누고 있을 때, 노예 하나가 미친 듯이 달려와 아틀리에에 불이 나서 이미 몇 점의 조각상이 불탔다고 소리쳤다. 그러자 프락시텔레스는 "〈에로스〉와 〈사티로스〉 조각상만은 제발 무사했으면 좋겠다."라고 탄식했다.

프락시텔레스의 〈사티로스〉_얼굴은 사람의 모습이지만 머리에 작은 뿔이 났으며, 하반신은 염소의 모습을 하고 있다. 술의 신 디오니소스의 시종으로서 디오니소스 숭배를 상징하는 지팡이나 술잔을 든 모습으로 그려지기도 한다. 프락시텔레스는 기괴하고 익살스럽게 표현되는 사티로스를 아름다운 청년의 모습으로 조각하였다.

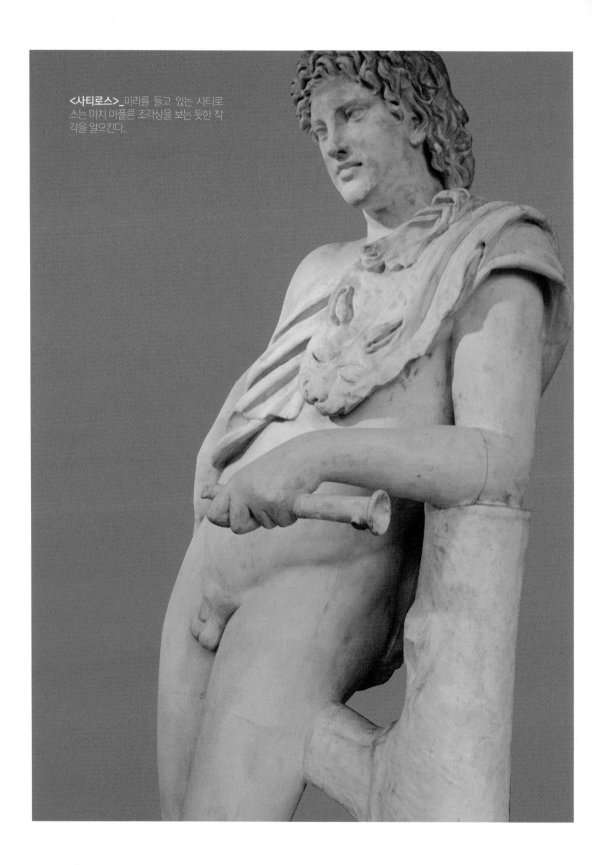

<사티로스> 피리를 들고 있는 사티로스는 마치 아폴론 조각상을 보는 듯한 착각을 일으킨다.

노예의 급작스런 비보에 깜짝 놀라는 프락시텔레스에게 프리네는 실제로 불이 난 것이 아니라며 안심시키고 나서, 전에 약속했던 대로 〈에로스〉와 〈사티로스〉 조각상을 달라고 했다.

그녀는 쇠락해가는 자신의 고향을 부흥시키고자 프락시텔레스의 이 명작을 테스피아이(Thespiae) 신전에 바쳤다. 실제로 3세기 후, 키케로(Cicero, Marcus Tullius)와 플리니우스(Plinius)는 글에서 "사람들이 테스피아이에 가는 단 한 가지 이유는 오로지 프락시텔레스의 〈에로스〉와 〈사티로스〉를 보기 위해서다."라고 썼다.

프락시텔레스의 〈사티로스〉와 〈에로스〉는 로마 시대에 모각되어 여성적인 감미로운 감정이 나타나 있다. 〈사티로스〉는 산야에 사는 괴물 정령(精靈)으로 몸의 대부분이 사람의 모습이지만 납작한 코에 뻣뻣한 머리털, 염소의 다리를 가지고 있다. 성질이 쾌활하고 술을 좋아하며, 님프들의 꽁무니를 쫓아다니거나 인간에게 장난을 치며 소란을 부리기도 한다.

〈에로스〉_이 작품은 조화와 균형을 갖춘, 하나의 이상미를 보여주고 있다.

프락시텔레스는 사티로스를 동물적인 부분들은 흔적으로만 갖고 있는 젊고 아름다운 청년으로 나타냈다. 〈에로스〉 역시 아프로디테의 아들답게 미려하고 여성미가 넘치게 묘사함으로써 당시로서는 파격적인 새로운 예술 유형을 창조했다.

이후 헬레니즘 시대의 예술가들은 프락시텔레스의 인간적인 자유혼을 발전시켜 순전히 인간적인 것으로부터의 도피로써 대상들을 익살스럽거나 강력하

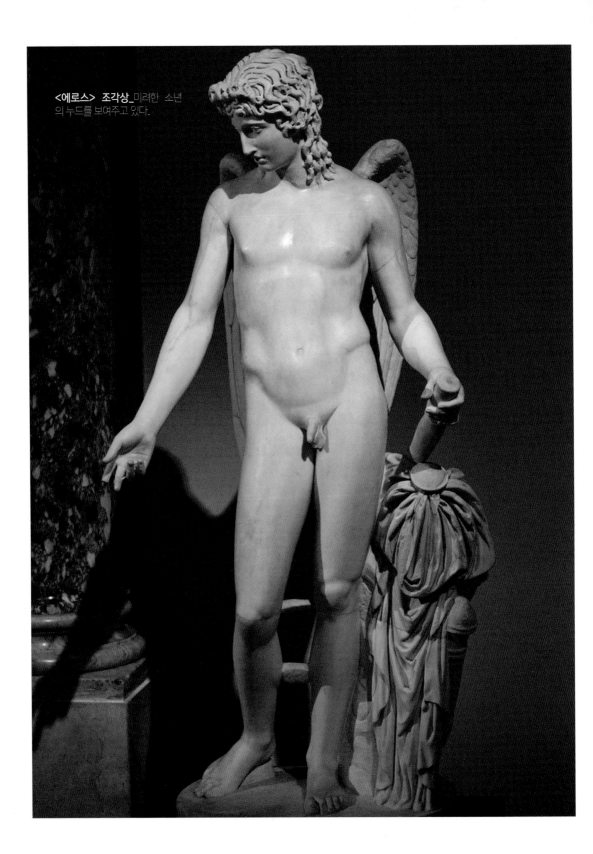

<에로스> 조각상_미려한 소년
의 누드를 보여주고 있다.

▲<프리네>_폴란드의 화가 헨릭 세미라드즈카가 그린 <프리네> 그림으로 엘레우시스 축제 때 옷을 벗은 프리네를 묘사한 그림이다.
▶프리네를 모델로 한 <아프로디테>_플락시텔레스의 작품을 모각한 로마 시대의 조각상이다.

게 재현했다.

　프리네에 관한 또 다른 유명한 일화가 있다. 그리스 신화의 대지의 여신 데메테르 숭배와 관련이 있는 엘레우시스 축제에 프리네가 등장한다. 군중 한가운데에서 벌거벗은 그녀의 모습이 너무나 아름다워서, 그녀는 여신처럼 숭배의 대상이 되었다.

　날씨가 무척 더웠던 축제의 그날, 그녀는 사람들이 보는 앞에서 자연스럽게 옷을 벗고 알몸으로 물속에 들어갔다. 잠시 후, 더위를 씻어버린 그녀는 우아한 동작으로 젖은 머리를 꼬며 물에서 나왔다.

　그 광경을 본 사람들은 바다에서 나오는 사랑의 여신 아프로디테를 보는 듯 했다. 마침 그곳에 있던 유명한 알렉산드로스의 초상화가 아펠레스(Apelles)가 물에서 나오는 그녀의 자태를 그렸고, 그녀는

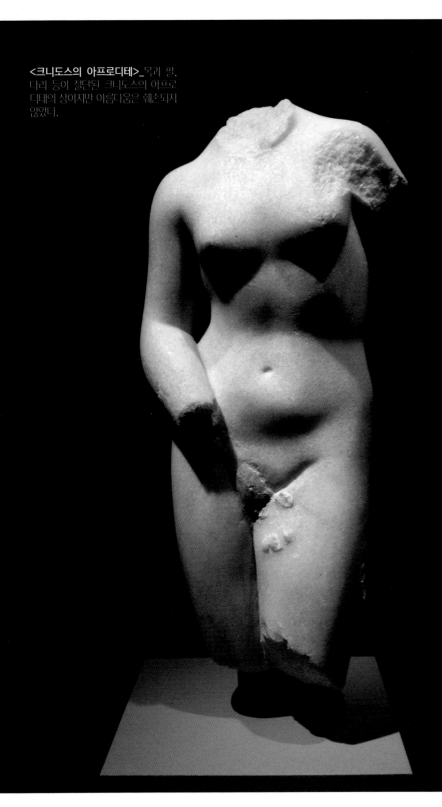

〈크니도스의 아프로디테〉_목과 팔, 다리 등이 절단된 크니도스의 아프로디테의 상이지만 아름다움은 훼손되지 않았다.

〈아프로디테 아나디오메네〉가 되어 미술사에 길이 남게 되었다. 이렇게 해서 고향 테스피아이에서 케이퍼를 팔던 어린 소녀는 일약 유명인이 되었다.

지금까지 프리네를 모델로 한 프락시텔레스의 〈크니도스의 아프로디테〉는 여러 점 발견되었지만, 대부분 머리와 사지가 없고, 무릎 부분까지 남은 몸통, 넓적다리와 배, 엉덩이와 배꼽, 그리고 치구(恥垢)는 남아 있다.

이 세상에 아프로디테의 치구만큼 부드러운 것도 없을 것이다. 그 치구가 실제로 프리네의 것인지, 아닌지는 아무도 단정할 수 없다. 그러나 예술가라면 누구나 공감하겠지만, 조각가가 여신상을 제작하는 시점에 어느 여인을 미친 듯이 사랑하고 있다면, 그는 여신상의 모습으로 그녀를 떠올렸을 것이다. 따라서 〈크니도스의 아프로디테〉 치구는 예술 사상 최초의 누드모델이 되었던 프리네의 것일 가능성이 크다.

프락시텔레스의 〈크니도스의 아프로디테〉는 여신을 전라의 알몸으로 표현한 최초의 조각품이며, 그후 여신 나체 표현의 원형이 되었다. 〈크니도스의 아프로디테〉의 원본은 소실되었지만 49점의 모작이 전해진다.

▶ **프락시텔레스의 모작들**
고대 그리스를 정복한 로마제국은 프락시텔레스의 조각품들을 대량으로 가져갔다. 로마의 귀족들은 저택의 현관과 정원을 그의 작품들로 장식하고 싶어 했다. 그러나 얼마 후 로마에서 그리스 조각에 대한 수요가 엄청나게 늘어나자, 여러 곳의 전문 아틀리에가 문을 열었고 수천 점의 모사품을 제작하기에 이르렀다. 그 덕분에 수 세기가 흐른 오늘날, 비록 고대 예술의 원본은 거의 소실되었지만 많은 모각들이 전해져 그 예술성을 짐작할 수 있게 되었다.

11
스코파스의 조각
| 육체적 역동성을 추구한 스코파스의 조각세계 |

　　스코파스(Scopas)는 프락시텔레스와 함께 기원전 4세기를 대표하는 조각의 거장이다. 프락시텔레스가 감미롭고 우아한 정서적 표현을 완성했다면 스코파스는 격렬한 감정 표현으로 인물의 내면성을 추구한 조각가로, 그 양식은 후세의 조각에 많은 영향을 미쳤다.

　　그의 작품 중 걸작으로 평가되는 〈도취의 마에나드〉는 차가운 돌에 인간의 격렬한 감정을 고스란히 담아냈다. 마에나드(Maenads)란 '미친 여자'란 뜻으로, 술의 신 디오니소스 종교에 빠져 종교적 광기에 사로잡혀 미친 듯이 뛰고 빙빙 돌고 발을 굴러대는 여인의 요란한 모습을 표현한 작품이다. 흥미로운 것은 마에나드를 쳐다보는 구경꾼들 역시 짐승이 된 사람들의 광기를 통해 춤의 엑스타시를 체험한다는 점이다. 디오니소스 축제에 참가한 군중들은 갈기갈기 찢어버린 새끼 염소를 원반처럼 공중에 던지고 군무를 추면서 황홀경에 이를 때까지 춤을 춘다고 한다.

▶▼**춤추는 마에나드**_윌리엄 아돌프 부그로의 회화 작품과 춤을 추는 마에나드의 조각상이다.

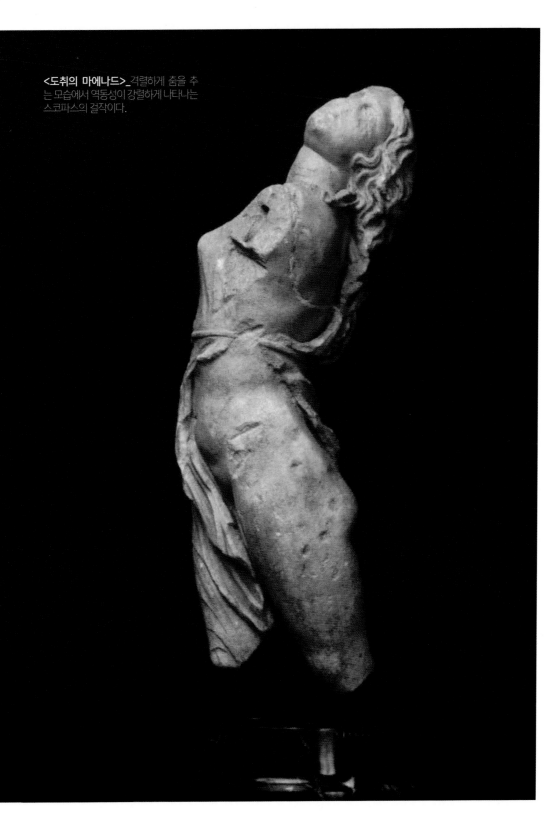

<도취의 마에나드>_격렬하게 춤을 추는 모습에서 역동성이 강렬하게 나타나는 스코파스의 걸작이다.

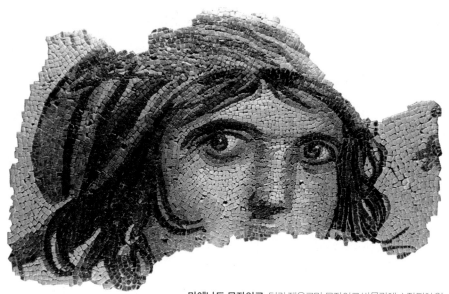

마에나드 모자이크_터키 제우그마 모자이크 박물관에 소장되어 있는 디오니소스의 여성 추종자 '마에나드'를 묘사한 모자이크 패널로 미국으로부터 반환되었다.

스코파스의 마에나드 조각상은 고대로부터 내려오는 문헌상의 마에나드의 모습을 충실히 재현해내고 있다. 비록 조각상의 형태가 온전치 않아 팔과 다리가 잘리고 얼굴의 형태도 뭉그러졌지만 황홀경에 빠진 몸의 자태만은 여실히 느낄 수 있다. 여기에 더해 조각의 여인에게서 황홀한 표정을 느끼고 싶다면 터키 가지안테프 제우그마 유적지에 있는 마에나드 모자이크에서 여인의 표정을 유추해 볼 수 있다.

마에나드 모자이크는 1960년대에 터키 가지안테프 제우그마 유적에서 발굴되었다. 모자이크 속 집시 소녀는 입 아래 부분이 소실됐지만 모자이크라고는 믿기지 않는 생동감 넘치는 표현력과 신비로움으로 '가지안테프의 모나리자', '터키 남동부의 얼굴' 등으로 불린다.

스코파스의 마에나드 조각상과 모자이크 마에나드는 기원전 어느 시점의 비슷한 시기에 제작되었다. 두 작품을 오버랩하여 머릿속에 그려본다면 마에나드의 광기를 온전히 느낄 수 있을 것이다.

마에나드와 신비의 빌라
위의 그림은 폼페이 신비의 빌라에 그려진 벽화로 디오니소스와 그를 추종하는 마에나데스들이 세 개의 벽면을 장식
하고 있다. 어른 크기로 그려져 있는 안을 들어서면 강렬한 붉은 색에 마치 마에나드의 환상적 착각을 느낄 수 있다.
마찬가지로 스코파스 <도취의 마에나드>를 360도 감상하다 보면 환상적 착각을 느낄 수 있다.

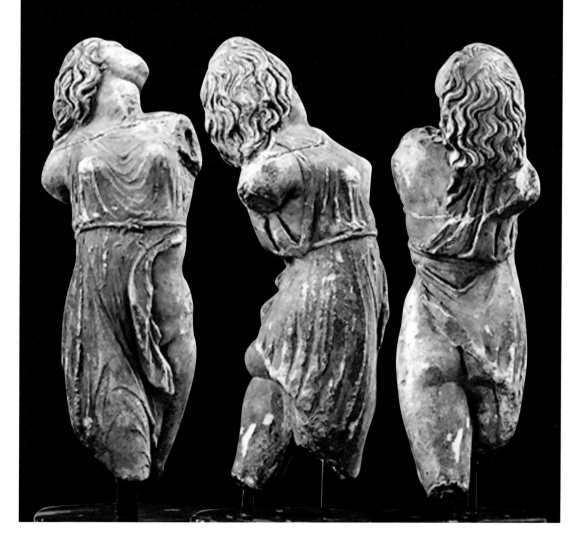

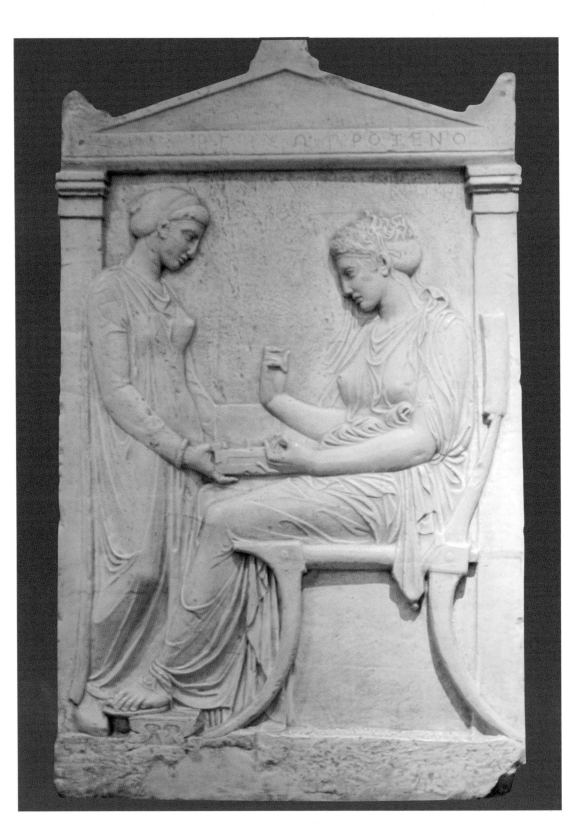

스코파스의 작품은 아테네의 '케라메이코스(죽음의 도시)'로 일컬어지는 공동묘지의 '스텔레'에서 발견되었다. 스텔레는 고대 그리스 시대에 돌을 새겨서 만든 석판 묘비를 말한다. 미케네 시대에도 석판 부조로 된 묘비는 있었으나, 기원전 6세기경부터는 망자(亡子)의 생전 모습을 새겨 상부에 팔레트 등의 장식무늬로 활용하기 위한 용도로 만들어졌다.

1873년 어느 날, 수레에 모래를 가득 싣고 가던 인부가 우연찮게 돌부리에 걸리는 바람에 바퀴를 내려다보니 닳아빠진 대리석 귀퉁이가 튀어나와 있었다. 이 사실을 전해들은 그리스의 고고학자 루소폴로스는 이 지역을 발굴하기로 하였다. 그가 인근의 흙더미를 8m 깊이까지 걷어내자, 수천 년 동안 잠들어 있던 거대한 도시가 세상에 모습을 드러냈던 것. 이것이 바로 고대 문헌으로만 남아 있던 아테네의 부유층의 묘지인 케라메이코스였다.

고대 문헌에서 케라메이코스 지역은 그리스의 철인 소크라테스가 어렸을 때부터 청년기까지 살았던 곳으로 유명하다.

스코파스의 예술적 흔적은 이곳 케라메이코스에 산재되어 있는데, 〈프로크세노스의 헤게소〉라는 이름이 새겨진 석판 묘비의 부조상도 그중 하나이다. 기원전 400년경에 조성된 것으로 추정되는 이 묘석은 두 여인의 자태가 아름답게 조각되었다. 의자에 앉은 이가 망자인 헤게소이다. 헤게소는 머리를 우아하고 세련되게 손질했고 옷맵시도 훌륭한 것으로 보아 높은 신분의 여인으로 보인다. 앞에 선 시녀가 내민 상자에서 보석을 고르는 장면이 고부조의 형태로 드러나고 있다.

◀**〈프로크세노스의 헤게소〉(78쪽 그림)_** 스코파스의 석판 묘비.
▶**케라메이코스 전경_** 그리스 아테네의 지구로, 아크로폴리스 북서쪽에 위치한다. 시가지에서 도로를 따라 중요 묘지가 많다.

케라메이코스는 고대의 국립묘지답게 숱한 전투에서 전사한 아테네 청년들의 주검이 수없이 묻혀 있다. 하지만 어찌된 일인지 용사들의 무덤은 그리 많이 남아 있지 않다. 이곳엔 묘비 장식이 화려한 걸작품 몇 기가 남아 있지만 용사들의 흔적을 찾아볼 수 있는 묘비는 별로 없고, 몇 안 되는 용사의 유적 중에서 스코파스의 걸작인 〈아리스토나우테스〉 조각상이 그리스 용사의 위엄을 대표한다.

〈아리스토나우테스〉 조각상은 무덤 감실(제대(祭臺) 위에 고인을 모셔두는 방)에 조각되어 전사의 힘을 느끼게 한다. 왼손에 방패를 들고 소실된 오른손에 창을 들었을 것이다. 왼발과 오른발을 땅이 파일 듯 굳게 딛고 있고, 발을 벌리고 버티고 선 품새가 쉽게 범접할 수 없는 용맹한 기상을 느끼게 한다. 더구나 상체와 하체의 근육과 핏줄이 팽팽하게 표출되어 곧바로 적과 육박전이라도 벌이려는 상황을 묘사한 듯 긴장감을 준다. 얼굴 표정의 결연함도 압권이다. 조각의 뛰어난 작품성을 자랑하듯 감실에 조각가의 이름이 명기되어 있는 것도 이채롭다.

"저승에 가서 임금노릇 하느니, 가난뱅이 삯꾼이라도 이승이 더 낫다."

트로이 전쟁의 용장이자 영웅인 아킬레우스가 했던 말이다. 형용무쌍한 트로이 전쟁의 영웅도 죽는 것은 꽤나 두려웠나 보다. 그러나 신이 아닌 다음에야 필멸의 인간이 피할 수 없는 운명이 바로 죽음이다. 그리스 신들이 인간과 무척 비슷하다고들 하지만, 딱 하나 불멸의 존재라는 사실만큼은 다르다. 그래서 그런지 그리스인들은 죽음을 신성하게 여겼다. 한 번은 죽되 두 번은 죽을 수 없다는 듯 눈망울을 부라리고 있는 아리스토나우테스의 결연함이 신성한 묘지를 지키는 것 같다.

▶**〈아리스토나우테스〉 조각상**(81쪽 그림)_ 전사의 힘을 느끼게 하는 스코파스의 무덤 감실의 조각상이다.

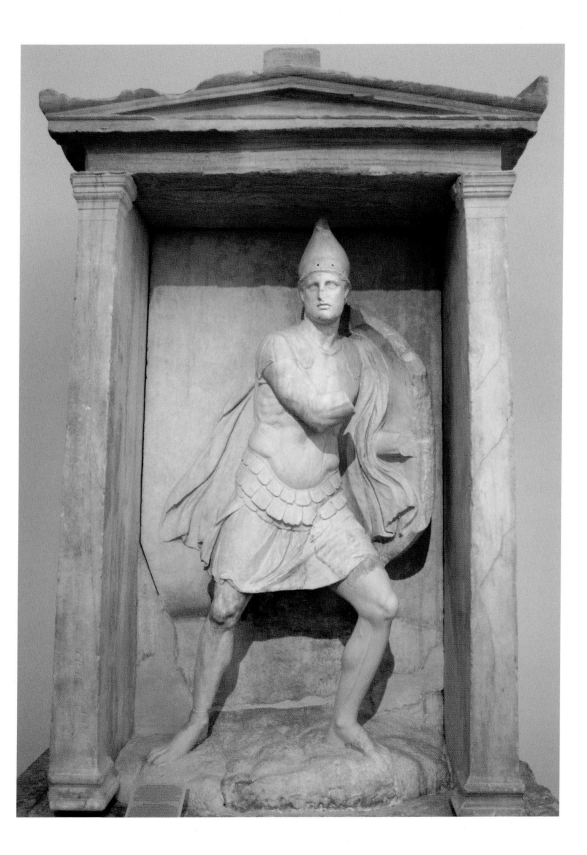

12
리시포스의 조각

| 헬레니즘 조각의 3대 거장 |

　리시포스(Lysippos)는 스코파스, 프락시텔레스와 함께 그리스 고전 후기의 3대 거장으로서, 그리스에서 헬레니즘 시대로 전환되는 시기에 알렉산드로스의 구정 조각가로 활약했던 예술가이다. 그는 기원전 5세기에 폴리클레이토스가 정한 7등신의 인체 비례를 다시 8등신으로 바꾸고, 스코파스의 격정적인 표현을 융합시켜, 우미하고 엄격한 그만의 독특한 양식을 창조해냈다. 그가 남긴 작품은 무려 1,500점에 이른다고 전해지는데 로마 시대에 이르러 그의 많은 작품들이 모각되었다.

　바티칸 미술관에 소장되어 있는 〈아폭시오메노스〉는 고대 조각상 중 처음으로 8등신의 몸매를 자랑하고 있는 작품이다. 〈아폭시오메노스〉는 '긁어내는 사람'이라는 뜻으로 고대 그리스 신전에서 신에게 바치는 봉헌 조각의 전형적인 주제의 하나로, 경기 후에 몸에서 나는 땀과 먼지를 긁어내는 운동선수를 나타내고 있다.

　이 작품은 기존의 조각상의 이상적인 비율인 머리와 전신의 비율이 7:1의 비율을 가질 때 가장 아름답다는 7등신의 개념을 깨고, 인체의 포즈를 대부분 운동하는 가운데 포착하여 새로운 8등신의 인체상을 만들어낸 작품으로 평가되고 있다.

▶〈아폭시오메노스〉_청동상으로 복원한 조각으로 리시포스는 이 작품을 통해 새로운 8등신의 영웅적 비례를 자연주의로 발전시키며 그리스 조각을 한층 발전시켰다.

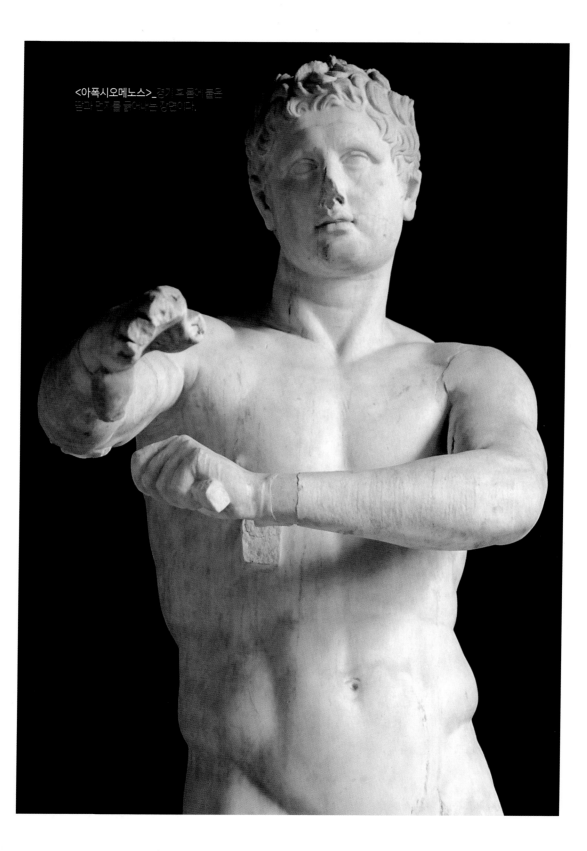

<아폭시오메노스>_경기 후 몸에 붙은
땀과 먼지 를 닦아내는 장면이다.

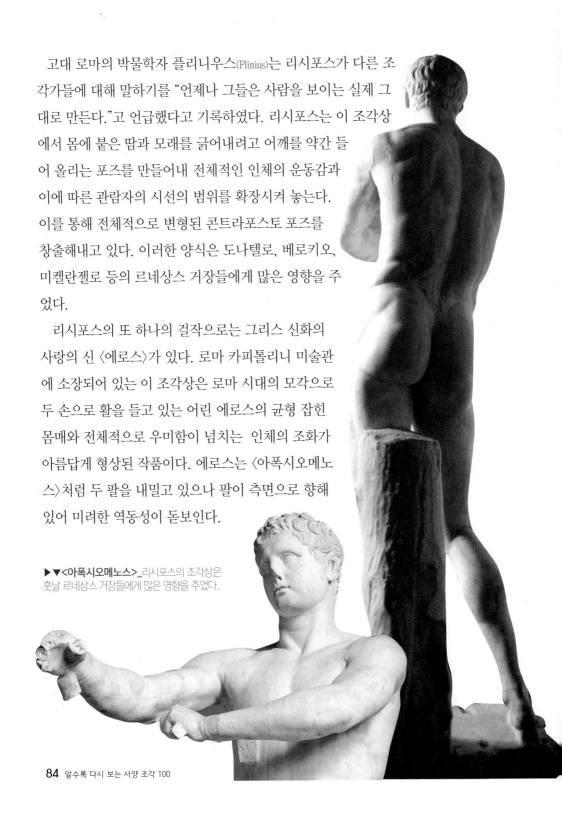

고대 로마의 박물학자 플리니우스(Plinius)는 리시포스가 다른 조각가들에 대해 말하기를 "언제나 그들은 사람을 보이는 실제 그대로 만든다."고 언급했다고 기록하였다. 리시포스는 이 조각상에서 몸에 붙은 땀과 모래를 긁어내려고 어깨를 약간 들어 올리는 포즈를 만들어내 전체적인 인체의 운동감과 이에 따른 관람자의 시선의 범위를 확장시켜 놓는다. 이를 통해 전체적으로 변형된 콘트라포스토 포즈를 창출해내고 있다. 이러한 양식은 도나텔로, 베로키오, 미켈란젤로 등의 르네상스 거장들에게 많은 영향을 주었다.

리시포스의 또 하나의 걸작으로는 그리스 신화의 사랑의 신 〈에로스〉가 있다. 로마 카피톨리니 미술관에 소장되어 있는 이 조각상은 로마 시대의 모각으로 두 손으로 활을 들고 있는 어린 에로스의 균형 잡힌 몸매와 전체적으로 우미함이 넘치는 인체의 조화가 아름답게 형상된 작품이다. 에로스는 〈아폭시오메노스〉처럼 두 팔을 내밀고 있으나 팔이 측면으로 향해 있어 미려한 역동성이 돋보인다.

▶▼〈아폭시오메노스〉_리시포스의 조각상은 훗날 르네상스 거장들에게 많은 영향을 주었다.

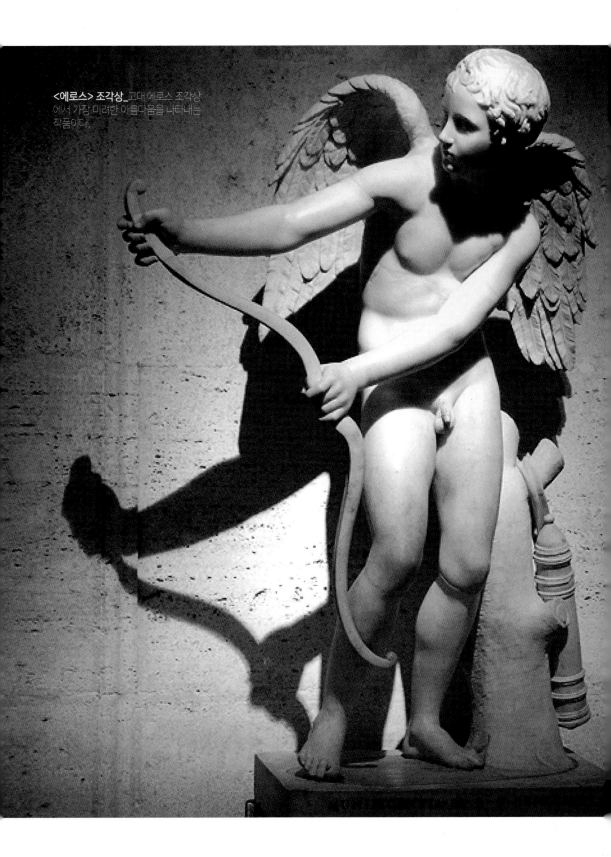

<에로스> 조각상_고대 에로스 조각상
에서 가장 미려한 아름다움을 나타내는
작품이다.

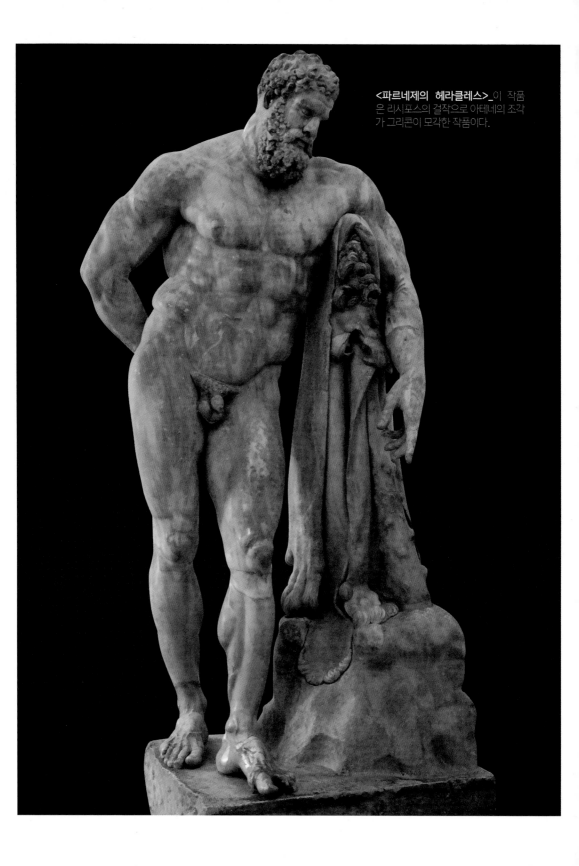

<파르네제의 헤라클레스>_이 작품
은 리시포스의 걸작으로 아테네의 조각
가 그리콘이 모각한 작품이다.

리시포스의 걸작 중의 걸작은 〈파르네제의 헤라클레스〉 조각상이다. 이 작품은 기원전 1세기 아테네의 조각가 그리콘(Glykon)이 스코파스의 작품을 모각한 작품이다. 나폴리 국립미술관에 소장되어 있는 이 작품의 모습은 헤라클레스가 12가지 노역을 수행하며 지친 몸을 잠시 쉬고 있는 모습을 묘사했다. 신화에서 헤라클레스는 12가지 노역 중 첫 번째 과제였던 '네메아의 사자'를 제압하고 나서 그 사자 가죽을 벗겨서 언제나 머리에 쓰고 다녔다. 또 사자를 잡으러 갈 때 올리브나무 하나를 꺾어 몽둥이로 만들었는데, 그때 이후 헤라클레스는 항상 사자 가죽을 쓰고 올리브 몽둥이를 들고 다녔다.

이 작품은 헤라클레스 신화의 전형적인 모티브를 차용해와 몽둥이에 사자 가죽을 걸쳐놓고 그것에 살짝 기대어 쉬고 있는 헤라클레스의 모습을 형상화했다. 이 작품의 숨겨진 비밀은 그가 뒤로 돌리고 있는 한 손에 담겨 있다. 헤라클레스는 뒤로 돌리고 있는 손에 헤스페리데스의 황금사과 세 개를 쥐어 있었던 것.

▼**〈파르네제의 헤라클레스〉**_ 헤라클레스의 왼손에 쥐고 있는 사과는 그가 12가지 노역 중 11번째 과업인 헤스페리데스의 황금사과를 가져오는 것으로 아틀란스가 메고 있는 하늘을 대신 메고 황금사과를 쟁취했으므로 매우 힘든 과업을 수행하여 쉬고 있는 모습이다. 우측 하단에 멀리 보이는 조각상은 유명한 파르네제의 황소상이다.

리시포스가 제작한 기회의 신인 〈카이로스〉 부조는 크로아티아 남부의 항구 도시 트로기르 역사지구의 골목이나 식당 등에서 모조품으로 쉽게 볼 수 있다. 〈카이로스〉 부조상이 이처럼 유명한 것은 고대의 예술가 리시포스의 원작이 트로기르 성 니콜라 수도원에 소장되어 있는 것뿐만 아니라 기회의 신 카이로스에 얽힌 이야기로도 널리 알려져 있기 때문이다.

그리스의 한 철학자가 제자들을 데리고 과수원 앞을 지나갈 때였다. 과수원의 주인은 그들에게 과수원에서 가장 크고 잘 익은 과일을 하나씩 가져가게 했다. 제자들은 앞 다투어 과수원 안으로 뛰쳐 들어갔다. 철학자는 과수원의 반대편으로 걸어가 제자들이 나오기를 기다렸다.

그런데 과수원을 빠져나온 제자들은 하나같이 빈손이었다. 제자들은 조금 지나면 더 큰 과일을 딸 것 같아 결국은 아무 것도 못 따고 과수원 길이 끝나버렸기 때문이다. 제자들은 다시 과수원으로 들어가려 했지만 철학자는 말리며 다음과 같이 말했다.

"리시포스가 발에는 날개가 달려 있고, 앞머리에는 숱이 많고, 뒷머리는 대머리인 〈카이로스〉 조각을 만들었지. 이 우스꽝스러운 조각을 보고 웃던 사람들은 그 조각 아래에 쓰인 글을 읽고는 웃음을 뚝 그쳤네."

리시포스의 〈카이로스〉 조각 아래엔 이런 글이 적혀 있었다.

"그대 이름은 무엇인가?"

"내 이름은 기회다."

"왜 발에 날개가 달렸는가?"

"빨리 사라지기 위해서다."

"왜 앞머리는 무성한가?"

"내가 오는 것을 보면 누구든지 쉽게 붙잡을 수 있도록 하기 위해서다."

"왜 뒷머리는 대머리인가?"

"내가 지나간 뒤에는 사람들이 붙잡을 수 없게 하기 위해서다."

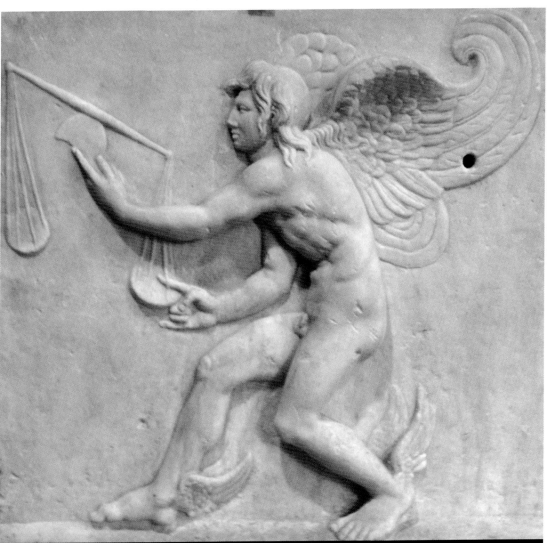

▲▶ 리시포스의 <카이로스>부조
크로아티아 트로기르의 성 니콜라 수도원에 소장되어 있는 리시포스의
<카이로스>의 부조. 카이로스는 제우스의 아들이자 기회의 신이다. 앞
머리는 머리털이 많지만 뒷머리는 대머리다. 왼손에는 저울, 오른손엔
칼을 쥐고 있다. 어깨에는 큰 날개가 달려 있고 신발에는 작은 날개가
달려 있다.

헬레니즘 시대의 조각

헬레니즘 시대는 기원전 320년경부터 기원전 30년경까지, 즉 알렉산드로스 대왕(재위 기원전 336년~기원전 323년)의 동정(東征)에 의하여, 그리스 문화가 동방을 향해서 광대한 범위로 확산되던 시대를 말한다. 헬레니즘 문화의 영향은 인더스 강 유역에까지 파급되어 동방적 요소와 융합하여 뚜렷한 변화를 가져왔다. 이 시대는 정치적으로는 폴리스 체제가 붕괴하고 강대한 지배권을 가진 군주제가 확립되었고, 종교적으로는 올림포스의 신들로부터 개인적인 쾌락의 추구로 옮겨졌다.

알렉산드로스 대왕 사후, 그의 후계자들은 각지에 왕국을 세웠는데, 셀레우코스 조의 수도 안티오키아, 프톨레마이오스 조의 수도 알렉산드리아는 종래 폴리스의 개념으로는 더 이상 측정할 수 없을 만큼의 대도시로 발전하여 헬레니즘 문화의 일대 중심지가 되었다. 미술의 성격도 변하고 신앙과의 관련도 약해졌으며 미술 작품은 지배자의 권력 과시, 혹은 단순한 감상을 위해서 제작되게 되었다.

또한 타민족의 문화로부터 영향도 받아, 헬레니즘 시대 미술의 흐름은 더 이상 이전같이 명확한 양식 전개를 기준으로 구분하는 것은 불가능하다. 그러나 타문화의 그리스화라는 현상을 도외시하면 초기(기원전 330년~200년), 성기(기원전 200년~150년), 후기(기원전 150년~30년)의 3단계로 구분되어 양식 전개를 나누어 볼 수가 있다. 이러한 시대 사조를 기본으로 하여 일어난 헬레니즘 시대의 미술은 모든 면에서 전 시대를 초월했다.

불안정한 시대였던 그리스 말기의 헬레니즘 미술에서는 예술의 중심적 위치에 있던 아테네가 그 지위를 잃고 오리엔트 전제군주 제도로 바뀌면서 왕이나 영웅, 투사 등의 초상 조각들이 많이 만들어졌다. 내용 면에 있어서도 현실주의적인 세계관이 팽배한 가운데 인간의 관능과 감정에 호소하는 격정적인 표현이 나타남으로써 신앙과의 연관성은 점차 멀어지게 되었다.

새로운 미술의 중심은 본토를 떠나 알렉산드리아·안티오키아·소아시아의 페르가몬 등으로 옮겨졌다. 각종의 다양한 민족이나 문화와의 접촉과 현실생활에 대한 새로운 관심은 그 소재를 무한정으로 넓혀, 세속적인 서민의 일상생활의 모든 모습에까지 넓혀졌다. 여기서 고전적인 감정은 격정·흥분으로까지 높아지고, 운동은 격동·동요에 이르렀다. 아름다운 아프로디테는 관능의 세계에 도취되어 결국 헤르아프로디테(Heraprodite)의 상이 만들어지게 되었다.

유명한 〈라오콘〉(바티칸 미술관)을 비롯하여 페르가몬의 제우스 신전 대제단의 부조(베를린 미술관)는 비통·격정을 나타내고, 그 위에 사실적인 감각과 고도의 기법은 〈앉아 있는 권투선수〉(로마 국립미술관), 〈거위를 안은 아이〉(루브르 미술관) 등의 작품을 낳았다.

그리고 〈메로스의 아프로디테〉 등 여러 가지 아름다운 아프로디테의 상이 제작된 것도 이 시대이며, 이들 헬레니즘 시대의 특징은 로마에 계승되어 새로운 전개를 보게 된다.

13
페르가몬의 대제단
| 페르가몬 제우스의 대제단 |

 헬레니즘 시대를 대표하는 조각 중 가장 앞자리에 위치한 작품으로는 단연 페르가몬(Pergamon)의 아크로폴리스에 있는 〈페르가몬의 대제단(제우스의 대제단)〉을 꼽지 않을 수 없다. 페르가몬은 소아시아의 북서부에 위치한 미시아의 고대 도시 유적으로 에우메네스(Eumenes) 2세(재위 기원전 197년~기원전 159년) 시대에 그리스 문화의 일대 중심지가 되어 학예나 미술이 크게 번성한 곳이었다. 페르가몬엔 이집트의 알렉산드리아에 이어 세계 제2의 규모를 자랑하는 도서관을 비롯해 유서 깊은 거대한 건조물이 많이 세워져 있다. 언덕 기슭에는 대시장, 김나지움, 헤라 및 데메테르의 성역이 있고, 언덕 위에는 페르가몬의 대제단, 아테나 신전과 도서관이 서 있는 테라스가 줄지어 있다. 그리고 건축물의 백미는 가장 높은 곳에 위치한 궁전이다.

 〈페르가몬의 대제단〉은 페르가몬의 왕 에우메네스가 갈리아인과의 전투에서 승리한 것을 기념해서 기원전 180년경 건조한 기념제단이다. 단상의 열주 안쪽에는 헤라클레스의 아들 텔레포스의 설화를 묘사한 부조가 있고, 기단의 외주에는 폭 36.44m, 안 길이 34.24m나 되는 거대한 '기간토마키아'를 나타낸 장대한 고부조(길이 120m, 높이 2.30m)가 시공되어 있었다. 기원전 210년경의 청동 원작을 로마에서 대리석으로 모각한 이 작품은 억세게 보이는 짧은 머리와 얼굴 모양, 그리고 목걸이에서 갈리아인이라는 것을 알 수 있다.

 안타깝게도 페르가몬 왕국이 있던 터키 베르가마에는 남아 있는 유적이 거

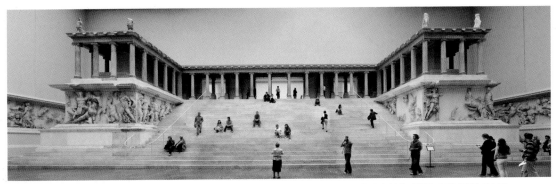

▲독일의 <페르가몬 대제단>_ 1864년 독일인 카를 후만에 의해 발견, 발굴되어 현재 베를린의 페르가몬 미술관에 복원, 전시되어 있다.

의 없는 상태이다. 독일이 페르가몬의 중요한 유적들은 모두 옮겨와 베를린에 있는 박물관에 영구 전시하고 있기 때문이다. 페르가몬의 유적을 처음 발견한 사람은 독일의 철도기술자였던 카를 후만이다.

1864년 당시 후만은 베르가마에서 철도작업을 진행하다가 구릉의 프리즈(띠 모양의 부조)를 발견했다. 고고학과 유적에 관심이 많았던 그는 곧바로 베를린 박물관에 유적 발견을 통지한다. 페르가몬 유적 발굴은 당시 독일이 국가적으로 추진하던 대사업이었다. 독일제국의 초대 제상 비스마르크는 독일을 강대국으로 만들기 위해 문화정책에 역점을 두었다. 그 사업의 일환으로 독일은 페르가몬 대제단과 대제단을 둘러싼 프리즈를 전시할 공간을 새로 건축했다. 그 공간이 바로 베를린에서 가장 많은 방문객을 자랑하는 페르가몬 박물관이다.

▼트라야누스 신전_ 페르가몬 유적으로 <페르가몬 대제단> 등 많은 유적들이 약탈당해 뼈대만 앙상하다.

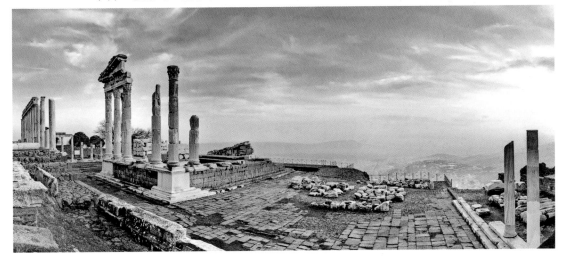

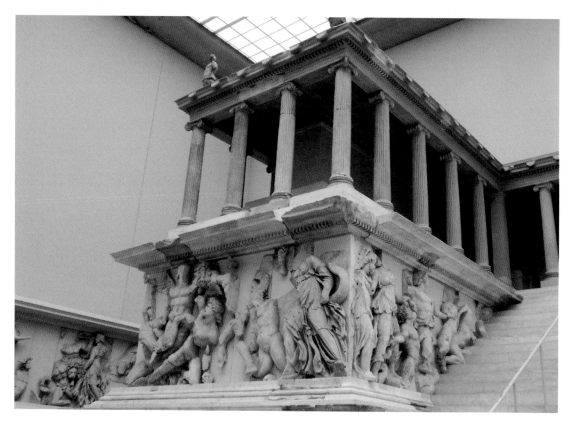

페르가몬의 대제단_단상의 열주 안쪽에는 헤라클레스의 아들 텔레포스의 설화를 나타낸 부조가 있다. 또한 폭 36.44m, 안 길이 34.24m 되는 기단의 외주(外周)에는 '기간토마키아'를 나타낸 장대한 길이 120m, 높이 2.30m 의 고부조(高浮彫)가 시공되어 있다. 격정적이고 극적인 표현에서 헬레니즘 조각을 대표하는 걸작으로 여겨진다.

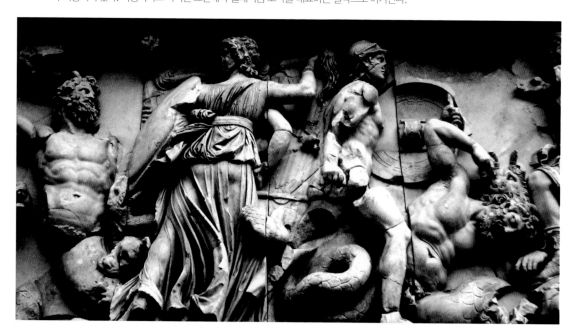

〈페르가몬의 대제단〉은 헬레니즘 예술의 극치를 보여주고 있다. 특히 그리스 신화에 나오는 올림포스 신들과 거인족인 기간테스와의 전쟁을 묘사한 프리즈는 보는 이로 하여금 웅장한 스케일과 압도적인 서사미에서 우러나오는 생생한 영감에 감탄을 불러일으키게 한다. 내부에는 헤라클레스의 아들인 텔레포스의 삶이 묘사된 프리즈가 있다.

텔레포스는 헤라클레스와 아우게 사이에서 태어난 아들이다. 아우게는 자신이 낳은 아들이 그녀의 형제들을 죽일 거라는 신탁을 듣고는 아버지 알레오스 왕으로부터 떨어져 나와 그 길로 영원히 처녀의 몸으로 살아야 하는 아테나 신전의 무녀가 된다. 그러나 헤라클레스의 겁탈에 그만 텔레포스를 낳는다. 아우게는 처녀의 몸으로 아들을 낳은 자신을 수치로 여겨 스스로 파르테논 산에 자신을 버린다. 아테나는 자신의 신전이 모독당했다고 여겨 테게아에 가뭄이 들게 하였고, 알레오스는 신탁을 통해 딸이 원인이라는 사실을 알게 되었다. 이에 알레오스는 노예 매매를 하는 나우플리오스에게 아우게를 보내 노예로 팔거나 죽이도록 하였고, 아우게는 결국 테우트라니아 왕 테우트라스에게 팔려갔다. 테우트라스는 그녀를 양녀로 삼았다고 한다.

양치기들의 손에 성장한 텔레포스는 부모가 누구인지 알아보기 위하여 테우트라니아로 갔다가 그곳을 침공한 이다스를 물리치는 데 공을 세워 테우트라스의 후계자가 되었다. 테우트라스는 아우게를 텔레포스와 결혼시키려고 하였다. 신방을 차린 날, 아우게는 그 결혼이 내키지 않아 텔레포스를 칼로 찔러 죽이려고 하였으나 갑자기 큰 뱀이 둘 사이에 끼어들어 실패하였다.

▶**텔레포스를 나타낸 조각**_그리스 신화에 나오는 헤라클레스의 아들인 텔레포스의 조각 군상이다.

놀란 아우게는 텔레포스에게 자신이 그를 죽이려고 했다는 사실을 고백하였다. 노한 텔레포스가 아우게를 죽이려고 하자, 그녀는 헤라클레스의 이름을 부르며 도움을 청하였다. 영웅의 이름을 부르며 도움을 청하는 것을 의아하게 여긴 텔레포스가 그 까닭을 묻자, 아우게는 자신의 기구한 사연을 모두 털어놓았다. 이로써 두 사람이 어머니와 아들 사이라는 사실이 밝혀졌고 둘은 함께 아르카디아로 돌아갔다. 다른 이야기로는 텔레포스는 테우트라스를 이어 테우트라니아의 왕이 되었다고도 한다.

페르가몬 왕국의 아탈로스 왕조는 자신들이 텔레포스의 후손이라는 주장을 대제단 내부에 텔레포스의 프리즈로 새겨 증명하고자 하였다. 이러한 아탈로스 왕조의 노력에 힘입어 〈페르가몬 대제단〉은 후세에 헬레니즘 조각을 대표하는 걸작으로 남겨지게 된다.

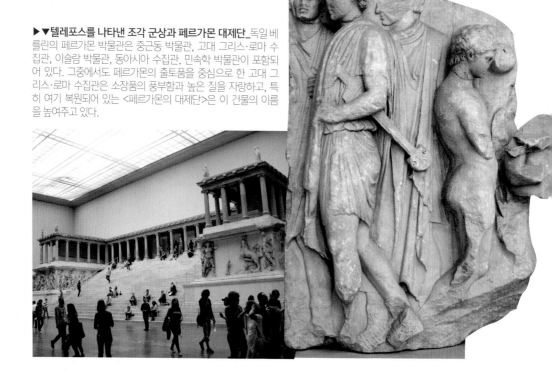

▶▼텔레포스를 나타낸 조각 군상과 페르가몬 대제단_독일 베를린의 페르가몬 박물관은 중근동 박물관, 고대 그리스·로마 수집관, 이슬람 박물관, 동아시아 수집관, 민속학 박물관이 포함되어 있다. 그중에서도 페르가몬의 출토품을 중심으로 한 고대 그리스·로마 수집관은 소장품의 풍부함과 높은 질을 자랑하고, 특히 여기 복원되어 있는 〈페르가몬의 대제단〉은 이 건물의 이름을 높여주고 있다.

14
빈사의 갈리아인
| 고대 그리스 조각 예술의 최고 걸작 |

〈빈사의 갈리아인〉 조각상은 페르가몬 유적에서 발굴되었다. 페르가몬의 아탈로스 1세(기원전 241년~기원전 197년)가 갈라티아족(갈리아인으로도 불렸다. 아나톨리아 중부에 정착한 켈트족의 일파이다)과의 전쟁에서 승리한 것을 기념하기 위해 델로스의 아폴론 신전에 헌정한 것으로 추정할 수 있다.

아탈로스 1세는 당시 셀레우코스 왕조와 영토 문제로 종종 전쟁이 발발했지만, 기원전 226년까지 안티오코스 히에락스를 3번 물리치고 아나톨리아 지방의 거의 전역을 장악했다. 그러나 정복한 아나톨리아는 기원전 222년까지 거의 모두가 셀레우코스 왕조에 재탈환당했다.

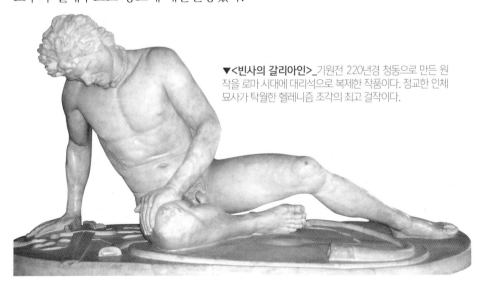

▼<빈사의 갈리아인>_기원전 220년경 청동으로 만든 원작을 로마 시대에 대리석으로 복제한 작품이다. 정교한 인체 묘사가 탁월한 헬레니즘 조각의 최고 걸작이다.

▶ **〈빈사의 갈리아인〉 세부 부분**_힘겹게 버티고 있는 오른 팔의 모습에서 죽음을 앞둔 사내의 고통이 저리게 전해 온다.

아탈로스 1세는 예술 진흥에 남달리 관심을 기울인 왕으로 알려져 있다. 그는 문학, 철학, 예술 등을 장려하였고, 이것은 이후의 페르가몬 문화의 초석이 되었다.

아탈로스 1세는 갈라티아족과의 전승 기념으로 〈빈사의 갈리아인〉 조각상을 만들게 했다. 이 작품은 헬레니즘 시대에 만들어진 그리스 조각 예술의 최고 걸작의 하나로도 손꼽힌다.

이 조각상은 청동상으로 만들어진 것을 로마 시대에 모각한 것이다. 발밑에 있는 관악기로 미루어 봐서 그는 나팔수였다고 생각된다. 원작은 〈갈리아인과 그의 아내〉와 함께 기원전 3세기 말경 갈리아에 대한 승리를 기념하여 페르가몬 광장에 세워진 군상의 일부를 이루는 것이었다고 추정된다.

강한 사실주의로 진한 호소력을 발산하고 있는 〈빈사의 갈리아인〉은 인간의 관능과 감정에 호소하는 격정적인 표현을 나타낸 헬레니즘 중기의 대표적인 조각상이다. 남성의 나체로, 고통스럽지만 위엄 있는 표정을 내비치고 있는 이 조각상에는 깊은 상처로 인한 죽음의 고통을 끝까지 극복하고 감내하려는 전사의 이미지가 무척 사실적으로 묘사되어 있다. 또한 다리를 움직일 수 없게 되어, 상체의 무게를 두 팔로 받치고 있는 동작 표현은 상당한 동정심을 유발한다. 뿐만 아니라 동세의 유연함과 사방에서도 관찰이 가능한 입체적인 구조와 형식 역시 이 작품의 헬레니즘 미술로서의 진가를 여실히 증명하고 있다. 이 작품은 고전기에 나타났던 인위적이고 우미주의적인 경향과는 다른 감동적인 리얼리티를 보여주고 있는데 이러한 표현 덕분에 〈빈사의 갈리아인〉은 헬레니즘 조각의 새 장을 여는 작품으로 평가되고 있다.

15
벨베데레 토르소
| 절단되어 예술성이 살아나다 |

조각가 아폴로니오스(Apollonios)는 기원전 1세기의 사람으로 신 아티카파의 일원이었다. 그의 조각 양식은 씩씩한 남성의 나체를 철저하게 사실적 수법으로 표현하여 헬레니즘 조각을 대표하는 거장이 되었다.

바티칸 박물관에 소장되어 있는 아폴로니오스의 〈벨베데레 토르소〉 조각상에는 그의 작풍이 유감없이 발휘되고 있다. 이 조각상에는 비록 상체와 다리 부분이 절단되어 있지만, 남성미 넘치는 강인한 힘과 역동적인 포즈가 고스란히 전달되고 있다. 토르소는 목·팔·다리 등이 없는 동체만의 조각을 뜻한다.

〈벨베데레 토르소〉는 기원전 1세기경에 제작된 것으로 추정되는 토르소 전신상으로, 트로이 전쟁의 영웅인 그리스군의 아이아스 장군이 오디세우스와의 언쟁에서 져 자괴감에 빠져 자결하는 모습을 나타낸 조각이라고 추정되어 왔으나 오늘날에는 헤라클레스의 친구인 필로크테테스라는 설이 유력해지고 있다.

필로크테테스는 헤라클레스에게서 활과 독이 묻은 화살을 선물로 받았다. 그런데 헤라클레스가 준 화살이 아니면 트로이를 무찌를 수 없다는 신의 계시를 받은 그리스군은 그를 트로이로 데리고 왔다.

▶ **〈벨베데레 토르소〉**_전사의 남성미가 물씬 풍기는 토르소이다.

헬레네의 구혼자였던 필로크테테스는 뛰어난 궁수들로 이루어진 부대를 지휘하였으나 트로이로 가던 중 뱀에게 발을 물렸다. 환부는 빠르게 썩어 들어갔고 상처에서 나는 악취와 필로크테테스의 비명을 견디다 못한 그리스 군인들이 오디세우스와 아가멤논의 허락을 받아 그를 렘노스 섬에 버렸다.

토르소(torso)의 조각상에선 필로크테테스가 뱀에 물려 절규하는 느낌이 절절히 묻어나는 듯하다. 발견 당시 이 조각상은 머리와 양쪽 팔, 다리가 없어 교황 율리우스 2세가 미켈란젤로에게 이 조각상을 복원해 줄 것을 요청했으나 미켈란젤로는 "이것만으로도 완벽한 인체의 표현"이라고 극찬하며 교황의 요구를 일거에 거절했다고 한다. 미켈란젤로는 이 토르소에 심취해서, 이 조각상에서 영감을 받아 피렌체의 에디치 예배당의 〈낮〉을 만들었다. 이후 〈벨베데레 토르소〉는 많은 예술가들에게 영감을 주었고, 특히 로댕은 이 작품에서 감동을 받아 〈생각하는 사람〉을 조각하였다.

비록 인체가 절단된 불완전한 조각상이었지만 〈벨베데레 토르소〉의 조각으로서의 절대미를 인정한 근대의 조각가들은 토르소를 통해 절대적인 인체의 미를 상징하는 법을 알게 되었다. 따라서 현대 조각에서 때때로 볼 수 있는 팔·다리나 목이 없는 몸통의 조각은 미완성 작품이 아니다. 심지어 근대 이후의 예술가들은 토르소의 미를 순수화하기 위하여 목이나 팔·다리를 생략하고 인체미의 상징적인 효과를 얻으려고 하였다.

▼바티칸 궁전의 벨베데레에 소장되어 있는 〈벨베데르 토르소〉_그리스 헬레니즘 시대의 대리석 조각상으로 대상에 짐승가죽을 깔고 앉은 나체 남성의 양쪽 상퇴부를 포함한 동체부(토르소)가 남아 있다. 바위에 '아테네인 네스톨의 아들 아폴로니오스 작'의 명이 있다. 교황 클레멘스 7세 때에 팔라초코론나에서 벨베데레의 뜰로 옮겨졌다.

16
앉아 있는 권투선수
| 극치의 사실주의를 묘사하다 |

아폴로니오스가 제작한 〈앉아 있는 권투선수〉는 권투장 한복판의 긴장과 격렬함을 그대로 살려놓은 듯한 사실감의 극치를 보여주는 조각상이다. 청동상으로 제작된 〈앉아 있는 권투선수〉는 한바탕 격전을 치른 후 잠시 휴식을 취하고 있는 권투선수의 지치고 아픈 표정뿐 아니라 군데군데 찢기고 멍든 상처가 고스란히 조각에 드러나 있다. 심지어 귀의 상처에서 흐르고 있는 핏방울까지 생생하게 묘사돼 있다.

고대 그리스의 권투가 행해졌던 시기는 적어도 기원전 8세기, 호메로스의 일리아스의 시대까지 거슬러 올라가 그리스 도시국가의 다양한 사회 상황에서 이루어졌다. 권투경기는 레슬링과 마찬가지로 전쟁에서의 근접전투 상황을 염두에 두고 벌이는 전투경기 종목이다. 격렬한 생존 싸움이 벌어지는 전장의 현장에서는 의도하거나 의도치 않더라도 투구와 무기 없이 싸워야 하는 최악의 상황도 발생한다. 때문에 적을 쓰러뜨리는 능력은 물론이고, 적의 타격을 피하거나 막아내고, 경우에 따라서는 참아내는 능력을 겸비해야 함은 전사라면 누구에게나 필수적으로 요구됐다. 이런 요구에 따라 고대의 권투는 모든 이에게 장려되며 크고 작은 규모의 시합이 어디서든 수시로 열렸다.

▶〈앉아 있는 권투선수〉_앉아서 쉬고 있는 권투선수의 격렬한 경기 후를 고스란히 나타내고 있다.

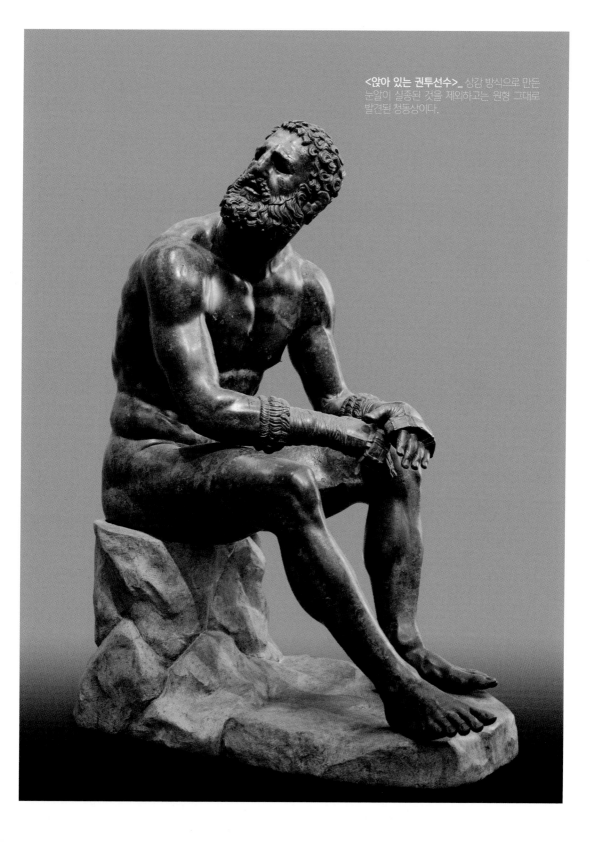

<앉아 있는 권투선수>_ 상감 방식으로 만든
눈알이 실종된 것을 제외하고는 원형 그대로
발견된 청동상이다.

아폴로니오스의 〈앉아 있는 권투선수〉 조각상의 권투선수는 가죽으로 만든 권투 장갑을 끼고 있는 것으로 봐서 프로 권투선수인 것 같다. 상감 방식(조각의 표면에 무늬를 파고 그 속에 금속을 넣어 채우는 기술)으로 만든 눈알이 실종된 것을 제외하고는 원형 그대로 발견된 드문 소재의 조각상이다.

이 조각의 진가는 얼굴이나 손을 묘사한 부분에서 집중적으로 드러난다. 먼저 한 눈에 보이는 것이 기형적으로 부풀어 올라 있는 귀다. 귓바퀴 안의 살이 밖으로 솟아 있다. 오늘날 권투선수의 전형적인 특징을 그대로 묘사해 놓은 것이 흥미롭다. 콧등도 비정상적으로 부풀어 올랐고, 코끝이 찢어져 경기 중 생긴 상처임을 보여준다. 마찬가지로 눈두덩과 눈 밑도 심하게 부어 있다. 손은 당장이라도 꿈틀거릴 듯하다. 집요한 극사실주의를 표현하는 청동상에 전율이 느껴지는 것은 모든 관람자들의 일치된 생각일 것이다.

이 작품은 헬레니즘 조각의 일반적인 특징인 평범한 인간의 자유분방한 분위기를 사실감 있게 표현한 걸작이다. 이 작품은 조각의 구조에 있어서 한 장면에서 보는 방식에서 탈피하여 공간 속의 앞·뒤와 좌·우의 시각적인 입체감을 과감히 적용하고 있다. 이 작품은 헬레니즘 조각에서 중요하게 고려하는 엄숙하고 숭고한 관념성에서 벗어나 휴머니즘에 호소하면서 생생한 감동을 전달하고자 하는 미적 태도를 충실히 따르고 있는 아폴로니오스의 걸작이라고 하겠다.

그리스 고전기의 미술작품은 주로 공회당이나 신전 등을 장식하는 수단으로 사용되었다. 그러나 헬레니즘 시대에 오면 상공업의 발달에 따라 부를 축적한 개인이 늘어나면서 저택을 치장하기 위한 미술품 제작이 확대되었다. 그 과정에서 미술품 주문자의 개인적 취향을 살린 다양한 소재의 작품이 등장한다.

◀〈앉아 있는 권투선수〉 부분_콧등이 비정상적으로 부풀어 올랐고, 찢긴 상처는 경기 중 생긴 상처임을 보여준다. 손은 당장이라도 꿈틀거릴 것 같은 극사실주의를 나타내고 있다.

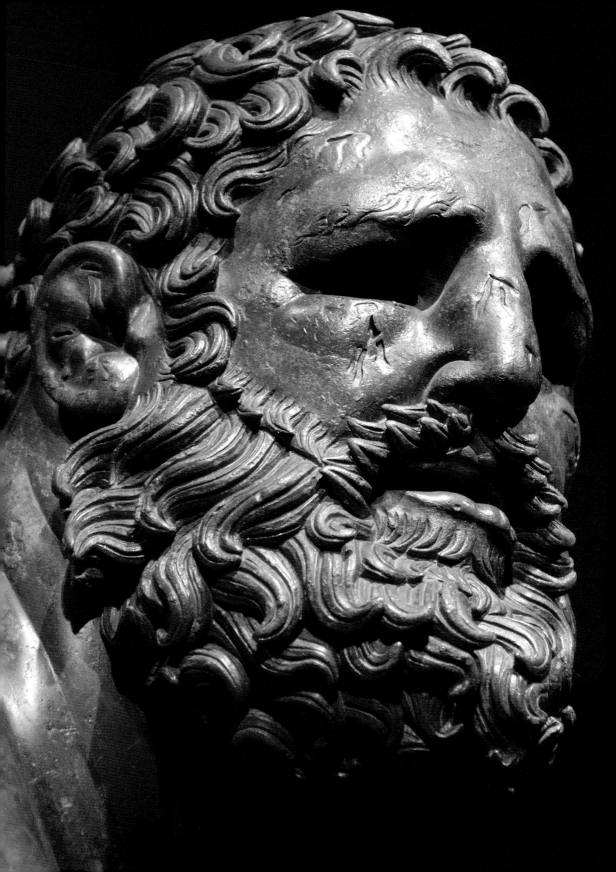

17
라오콘 군상
| 트로이 전설을 간직한 군상 |

〈라오콘 군상〉은 1506년 로마의 일곱 언덕 중 하나인 에스퀼리노 언덕에서 포도밭을 일구던 한 농부에 의해 발견되었다. 〈라오콘 군상〉은 트로이 신관 라오콘과 그의 두 아들이 포세이돈의 저주를 받는 장면을 묘사한 고대 그리스 조각상이다.

트로이의 함락, 노여움, 벌, 그리고 죽음…… . 라오콘과 두 아들이 독뱀에 감겨 격렬하게 몸부림치며 죽어가고 있다. 〈라오콘 군상〉으로 불리는 이 조각상은 그리스 헬레니즘 시대를 대표하는 최고의 걸작이다.

〈라오콘 군상〉에 얽힌 가슴 아픈 이야기는 이렇게 시작된다.

트로이의 아폴론 신전의 신관이었던 라오콘은 그리스군이 철수하고 남긴 거대한 목마를 성내의 사람들이 성안으로 들이자고 하지만 그는 사람들의 의견에 반대한다. 그는 이에 더해 목마를 향해 창을 던지고, 그리스인들의 귀향길에 풍랑을 일으켜 벌하도록 바다의 신 포세이돈에게 소를 바쳐 기원을 한다. 하지만 황소를 죽이는 의식을 치르고 있을 때, 돌연 두 마리의 뱀이 출현해 라오콘과 그의 두 아들에게 독을 뿜어 세 사람은 죽음에 이르게 된다.

이 장면을 목격한 트로이 사람들은 트로이 목마에 대한 라오콘의 저주가 신을 화나게 했다고 생각해 결국 자신들의 의도대로 목마를 성 안으로 들이게 된다. 하지만 성 안으로 목마를 들여오던 날 밤, 10년을 지켜오던 트로이는 목마 안에 잠복했던 그리스군에 의해 함락되고 만다.

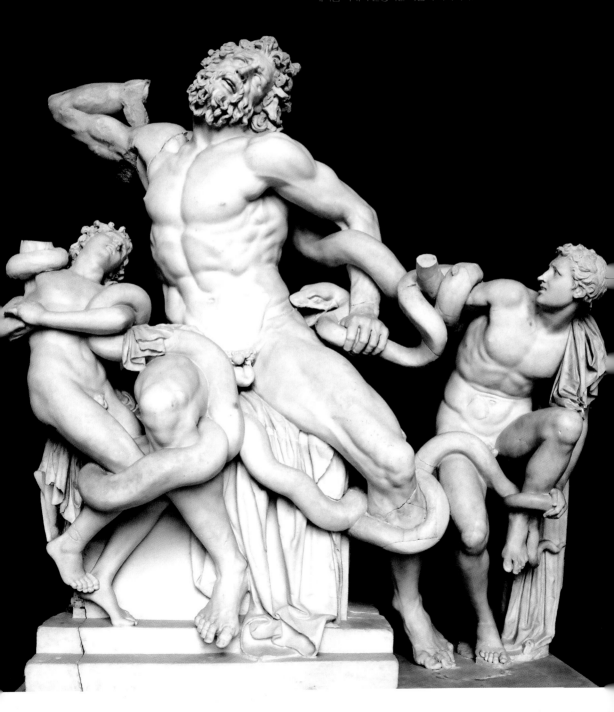

<라오콘 군상>_ 1506년 로마의 티투스의 목욕탕 유적 부근에서 발견된 이 석상은 동요와 격돌함에서 미를 찾은 헬레니즘 시대의 전형적인 작품의 하나이다.

〈라오콘 군상〉은 기원전 1세기 때 로디의 아게산드로스(Agesandros)와 그의 두 아들 아테노도로스(Athenodoros), 폴리도로스(Polydoros)가 공동으로 만든 작품이다. 이 작가들을 배출시킨 로디를 비롯해 이집트의 알렉산드리아, 터키의 에페소는 당시 지중해를 중심으로 한 헬레니즘 문화의 꽃을 피우던 요람지였다.

이 시대의 미술은 극단적인 사실주의로서 특색을 이루고 있는데 죽음에 앞서 절망적인 몸부림을 하고 있는 라오콘의 격노한 듯한 근육과 고통스러운 표정과 인간적인 연민의 표정으로 아버지를 바라보고 있는 오른쪽의 아들 상과 아버지를 향해 고개를 쳐들고 절망 속에서 죽어가고 있는 왼쪽의 아들 상이 극적으로 표현되고 있다.

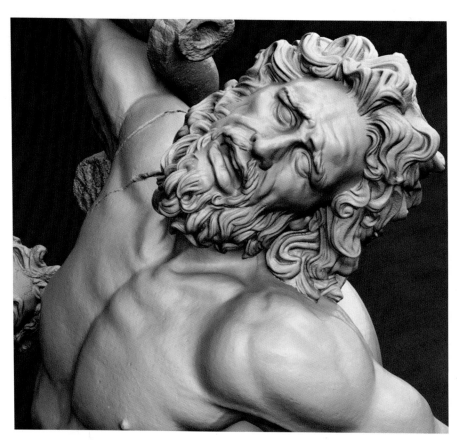

그러나 전체적인 삼각형 구도는 다소 불균형적이며 뱀이 무는 장면 역시 위협적이지 못해 비장미를 떨어뜨린다. 이른바 고통의 순간과 죽음에 대한 표현 형식이 다소 관념적이란 느낌을 지울 수 없다.

현재 〈라오콘 군상〉은 로마 바티칸 미술관에 소장되어 있는데 르네상스 시기(1506년)에 로마 에스퀼리노 언덕의 티투스 황제(79년~81년 재위) 궁터에서 발견 되었다. 당시 르네상스 미술가들과 18세기 독일의 문필가인 빙켈만, 괴테 등은 많은 감동을 받아 글로 남기기도 했다. 특히 미켈란젤로는 30대 초반에 〈라오콘 군상〉의 발굴 작업에 직접 참여했는데, 〈라오콘 군상〉이 땅 속에서 나올 때 기뻐 놀라며 "이것은 예술의 기적이다."라고 외쳤다고 한다.

이 군상은 서양 미술에서 인간의 고통에 대한 원형적 상징이었으며, 예수의 수난이나 순교를 나타내는 기독교 예술에서 묘사되는 고통과는 달리, 이 군상의 고통은 어떤 속죄의 힘이나 보상을 나타내지는 않는다. 고통은 일그러진 얼굴 표현으로 나타나며, 분투하는 몸체, 특히 모든 부분이 뒤틀리는 라오콘의 몸체와 조화된다.

양식 면에서는 그리스 전통 내에서 그리스주의 미술의 가장 훌륭한 예 중의 하나로 생각되지만, 이것이 원본인지 청동으로 만들어진 이전 동상의 복제인지는 밝혀지지 않았다. 이 작품이 기원전 2세기의 원본이라는 견해는 이제 거의 없으며, 많은 사람들이 이 작품을 이전에 청동으로 황제 시대에 만들어진 원작의 복제품으로 여기고 있다.

◀〈라오콘 군상〉의 부분_라오콘은 트로이의 아폴론 신전의 제사장이다. 트로이 전쟁 때 그리스인이 계략으로 사용한 목마에게 라오콘이 창을 던지자 신들이 노하여 해신 포세이돈에게 공물을 바칠 때, 그를 아테네가 보낸 두 마리의 큰 뱀에 의해 그의 두 아들과 함께 교살하였다. 이 전설의 내용 중에서 임종 당시의 고통을 묘사하여 조각한 유명한 대리석 군상이 로마의 바티칸 미술관에 있다.

18
승리의 여신상

| 사모트라케의 니케 |

일명 '승리의 여신'으로 불리는 〈사모트라케의 니케〉 상은 기원전 190년 로도스 섬의 유다모스가 안티오코스 대왕이 이끄는 시리아군과의 해전에서 승리하여 그를 기념하기 위해 제작된 조각이다.

니케는 그리스 신화에 등장하는 승리의 여신이다. 간혹 전쟁의 여신 아테나와 혼동되기도 하지만 니케는 승리가 개념화 된 여신의 이름이다. 그리스 신화에서 니케는 자주 팔라스, 아테나와 함께 등장한다. 일설에 따르면 니케는 아테나의 놀이 동무였으며, 헤라클레스의 아들 팔라스에 의해 길러졌다고도 한다. 하지만 승리의 여신 니케와 전쟁의 여신 아테나는 같은 인물로 혼동될 때가 많았으며, 아테네에서는 니케를 아테나 여신의 한 수식어로 여기기도 했다. 실제로 파르테논 신전 옆에는 승리의 여신 아테나를 모신 '아테나 니케'의 신전이 있었다. 이 경우 니케는 날개를 단 채 아테나의 손바닥 위에 놓인 모습으로 묘사되었다.

◀**<아테나 여신의 손 위에 놓여 있는 니케>**_오스트리아 빈의 국회의사당 앞에 조각되어 있는 아테나 상이다.
▶**<사모트라케의 니케>**(111쪽 그림)_기원전 191년~ 기원전 190년 시리아의 안티오코스 3세와 벌인 해전의 승리를 감사하여, 로도스 섬 사람이 사모트라케 섬에 봉납한 것이라 추정된다. 높이 2.45m, 루브르 박물관 소장.

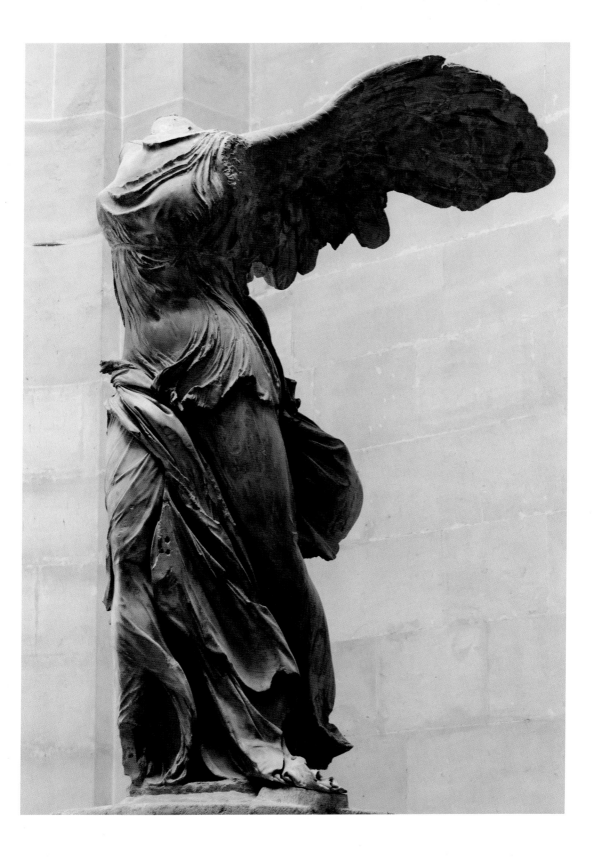

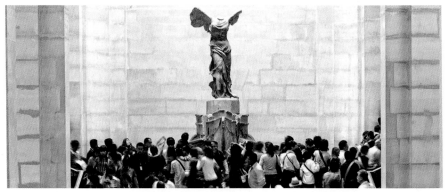

▲**루브르 박물관의 <사모트라케의 니케>상**_미국의 유명한 스포츠 용품회사 나이키(Nike)는 승리의 여신 니케에서 회사 이름을 따왔다. 나이키사의 로고도 니케 여신의 날개에서 영감을 받아 고안된 것이라고 한다.

　에게 해 북서부 사모트라케 섬에서 발굴된 니케 여신상은 100개가 넘는 파편들을 맞추어 어렵게 복원된 여신의 모습을 하고 있다. 니케 여신상은 머리와 두 팔이 없음에도 불구하고 미의 여신 아프로디테에 견주어도 손색이 없을 만큼 유려한 자태를 빛내며 루브르 박물관에 소장되어 있다.

　이 여신상이 발견 됐을 당시 비록 팔과 머리, 발과 오른쪽 날개 한쪽이(소실된 오른쪽 날개는 석고로 복원되어 붙여졌다) 소실된 채로 발견되기는 했지만, 팔과 이어지는 부분의 근육의 형태로 추정해보면 오른쪽 팔은 앞으로 뻗거나 혹은 위로 올리고 왼쪽 팔은 자연스럽게 뒤로 늘어뜨린 형태의 조각상이었을 것으로 추정된다. 더불어 1950년경에 오른손이 엄지와 검지만 달린, 온전하지 않은 형태로 발견되었고, 추가로 손가락 하나도 오스트리아 빈 박물관에 따로 소장되어 있는 것들이 발견되어 현재는 같이 전시되고 있다. 발견된 손의 형태로 추정하건데 뭔가 대롱 같은 것을 들고 있었을 것으로 보여서 니케의 상징이자 승리의 의미가 담긴 개선 나팔 혹은 월계관을 들고 있었던 것이 아닌가 하고 추측하고 있다. 다만 뭔가 든 형태가 아니라 그저 손바닥이 위를 향한 형태 혹은 수직을 향하게 펴거나 손등이 위를 향한 채로 다른 손가락들을 어중간하게 구부리고 검지손가락으로 전승지를 가리키고 있었을 것이라는 의견도 만만찮다. 그런데 나팔이나 월계관 같은 유물은 발견되지 않고 새로운 손가락들만 계속 발견되어서 지금은 손에 아무것도 들지 않았다는 것이 기정사실로 받아들여지고 있다.

현재 루브르 박물관 2층 입구에 우뚝 솟은 듯 서 있는 이 조각상은 높이가 240cm로 보는 사람을 압도한다. 사실적인 표현과 연극적인 요소를 가미시킨 〈사모트라케의 니케〉 조각상은 기술적인 기교의 극치라고도 할 수 있다. 거대한 양 날개를 펄럭이며 하늘에서 날아와 뱃머리에 막 내려앉으려는 순간이 극적으로 조각되었는데, 마치 강한 바람 때문에 착지하지 못하고 떠 있는 느낌을 강하게 풍긴다. 몸 전체를 휘돌아 감싸고 있는 젖은 옷의 느낌은 파르테논 신전의 페디먼트 조각인 〈세 여신〉에서 볼 수 있었던 피디아스의 양식으로, 이러한 표현 방식은 옷을 걸친 여인상과 신의 표현에서 일반적으로 쓰였다. 다이내믹한 형태와 생기 넘치는 포즈, 힘찬 옷자락의 표현을 지닌 〈사모트라케의 니케〉는 헬레니즘 시대 사람들의 미적인 감수성을 간직한 채 그 아름다움을 후대에 그대로 전해주고 있다.

모든 조각이 그러했겠지만, 특히 이 승리의 여신상은 어느 공간에 위치하느냐가 참으로 중요한 포인트이다. 애초에 드넓은 바다가 보이는 에게 해에서 바람을 맞으며 서 있었을 모습은 상상만 해도 아름다운 풍경이다. 그러나 현재 관람객들로 북적거리는 미술관의 실내에 갇혀 있다는 것이 애석할 뿐이다.

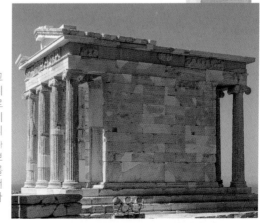

▶**아테나 니케 신전_**아테나 니케의 신전은 그리스 아테네의 아크로폴리스에 위치하며 아테나 여신을 모시던 신전이다. 니케는 그리스어로 '승리'를 의미하고, 지혜의 여신 아테나는 '아테나 니케'라는 이름으로 숭배되었다. 아크로폴리스 초기의 이오니아 양식이며, 프로필라이아(아크로폴리스의 정문) 오른쪽의 가파른 용마루 성보의 남서쪽에 위치하고 있었다. 18세기 요새를 지을 석재를 구하려는 터키인들에 의해 허물어졌지만 나중에 파괴된 요새에서 돌을 가져와 다시 복구했다.

19
잠자는 헤르마프로디토스
| 자웅동체가 된 비극의 조각상 |

　로마 마시모 궁전의 국립박물관에 소장되어 있는 〈잠자는 헤르마프로디토스〉 조각상은 헬레니즘 시대의 여인상에서 나타나는 전형적인 미인을 묘사한 아름다운 작품이다. 파리의 루브르 박물관에도 이와 비슷한 조각상이 있지만, 이 작품은 17세기 이탈리아의 조각가 르 베르낭(Re vernant)이 묘사한 모각품이다.

　이 조각상의 소재는 그리스 신화에 나오는 12신 중 헤르메스와 미의 여신 아프로디테 사이에서 태어난 헤르마프로디토스의 잠자는 모습을 형상화하고 있다. 헤르마프로디토스는 부모를 닮아 아주 잘생긴 미소년이었다. 오죽하면 님프 살마키스가 그에게 첫눈에 반해서 그를 보자마자 적극적인 애정 공세를 펼쳤겠는가. 하지만 그는 아직 사랑을 모르는 소년이었기에 살마키스의 뜨거운 열정이 오히려 부담스러웠다. 헤르마프로디토스를 향한 살마키스의 외사랑은 결국 집착이 되었고, 자신 안에서 타오르는 불길을 이기지 못한 그녀는 급기야 소년을 억지로 끌어안고 놔주지 않으려 했다. 자신의 애타는 마음도 모르는 미소년을 끌어안고 살마키스는 신에게 간절히 기도를 올렸다.

◀**〈잠자는 헤르마프로디토스〉**_고대의 물건이라는 것은 알려져 있지만, 언제 누가 만들었는지 알 수 없다. 1620년 잔 로렌초 베르니니가 침대를 조각해 그 위에 올려놓은 것이 현재의 모습이다.

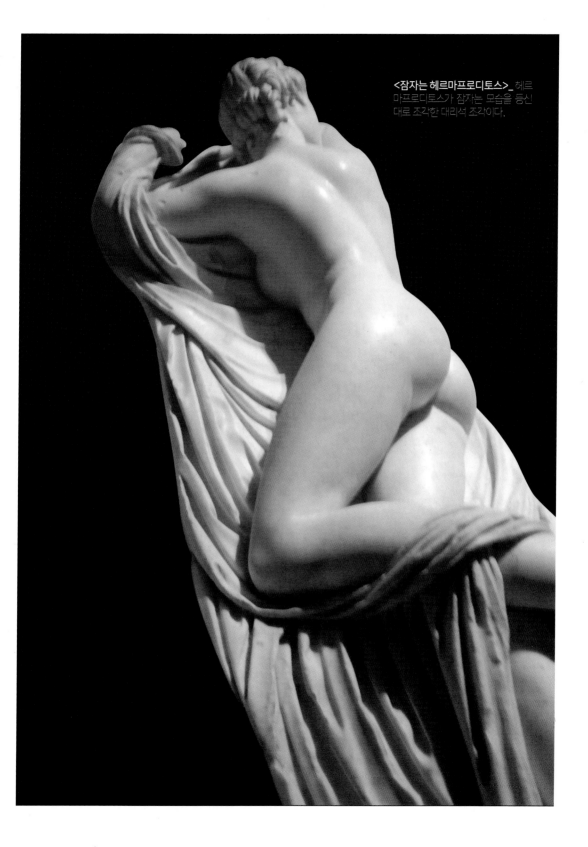

<잠자는 헤르마프로디토스>_ 헤르마프로디토스가 잠자는 모습을 등신대로 조각한 대리석 조각이다.

"신들이시여, 부디 명령을 내려주세요. 어느 누구라도 단 하루도 나에게서 그를 떼어 놓지 못하게 하소서. 아니면 그에게서 나를 떼어 놓지 못하게 하소서!" 살마키스의 간절한 바람은 결국 신에게까지 닿아 헤르마프로디토스와 살마키스는 결합되어 남성과 여성이 동시에 존재하는 한 몸이 되었다. 이렇듯 헤르마프로디토스는 물의 님프 살마키스의 주체할 수 없는 짝사랑으로 인해 그녀와 한 몸이 되어 남성과 여성을 동시에 지닌, 남성이기도 하고 여성이기도 하면서 동시에 남성도 아니고 여성도 아닌 존재가 되었다. 이후 헤르마프로디토스는 남성과 여성을 동시에 가진 모든 존재, 즉 자웅동체를 지칭하는 이름으로 불리게 되었다.

▼마시모 궁전 국립박물관의 <잠자는 헤르마프로디토스> 조각상_ 살마키스의 입장에서 너무나 연인을 사랑하기 때문에 완벽하게 한 몸이 되고자 했지만 헤르마프로디토스는 졸지에 자웅동체의 몸이 되었다. "인간은 본래 양성을 가지고 있었는데, 신이 양쪽으로 분리하고 나서 잃어버린 반쪽을 찾으려 헤매고 다녔다." 플라톤은 이렇게 언급했다. 고대 그리스 사람들은 양성인의 존재를 비난의 대상이나 결함이 있는 존재로 이해하지는 않은 것 같다.

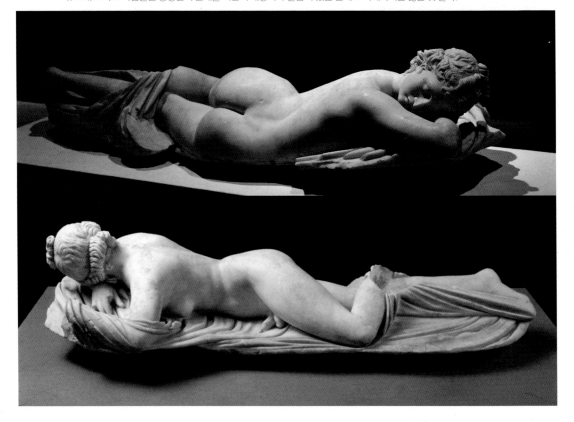

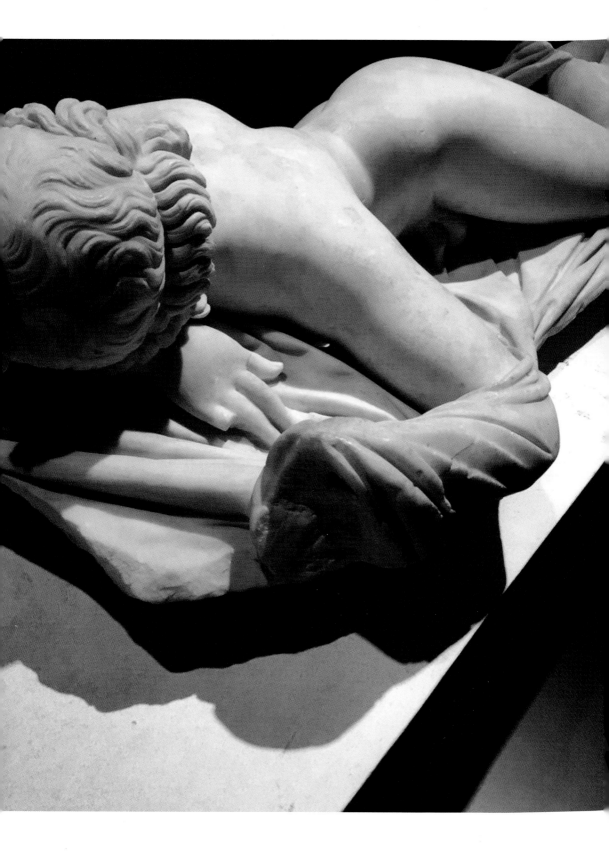

20
에우티키데스의 티케

| 행운과 번영의 여신상 |

　에우티키데스의 〈티케〉는 바티칸 미술관에 소장되어 있는 헬레니즘 시대의 조각 양식을 잘 나타내고 있는 그리스에서 가장 대중적인 여신상이다. 이 여신상은 그리스 신화에 나오는 행운의 여신을 묘사한 조각으로, 에우티키데스(Eutychides)는 고대 그리스 고전기의 3대 거장인 리시포스의 제자답게 이 작품에서 볼륨감 있고 질박한 양식을 그대로 조각으로 나타내고 있다.

　헬레니즘 시대의 티케는 행운과 기회와 번영을 주관하는 대중적인 여신으로서 그리스의 여러 도시에서 수호신으로 삼았으며, 나중에는 도시마다 고유의 티케를 섬기게 되었다. 티케의 모습은 머리에 왕관을 쓰고 한 손에는 풍요의 뿔을 뜻하는 코르누코피아를 들고, 다른 한 손에는 운명의 키를 들고 있는 모습으로 묘사된다. 티케는 악한 행동을 응징하고 과도한 번영을 벌하는 복수의 여신 네메시스와 관련이 있으며, 일설에는 운명의 여신들을 가리키는 모이라 가운데 가장 강력한 힘을 발휘하는 여신이 티케였다고 한다. 로마 신화에서는 포르투나와 대응되는 여신으로 등장한다.

▶<티케 여신상>_ 그리스 신화에 나오는 행운의 여신으로 행운과 기회와 번영을 주관하는 대중적인 여신으로서 그리스의 여러 도시에서 수호신으로 삼았으며, 나중에는 도시마다 고유의 티케를 섬기게 되었다.

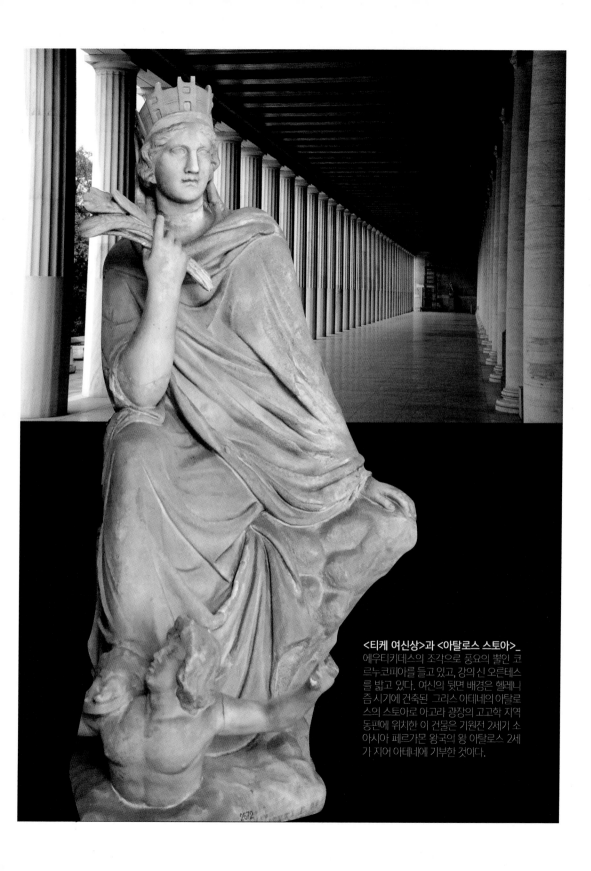

<티케 여신상>과 <아탈로스 스토아>_
에우티키데스의 조각으로 풍요의 뿔인 코르누코피아를 들고 있고, 강의 신 오른테스를 밟고 있다. 여신의 뒷면 배경은 헬레니즘 시기에 건축된 그리스 아테네의 아탈로스의 스토아로 아고라 광장의 고고학 지역 동편에 위치한 이 건물은 기원전 2세기 소아시아 페르가몬 왕국의 왕 아탈로스 2세가 지어 아테네에 기부한 것이다.

▲행운과 운명의 여신 티케 발 밑에 깔려 있는 강의 신 오른테스.

그리스 여러 도시의 수호신인 티케의 발 밑에는 강의 신 오른테스가 꼼짝할 수 없게 깔려서 발버둥치고 있다. 티케의 발 밑에서 오른테스가 발버둥치고 있는 데는 다음과 같은 사연이 있다.

오른테스는 어느 날 시리아 땅에 살고 있는 아름다운 검은 눈의 멜리보이아를 보고는 한눈에 반해버렸다. 그녀는 시리아 땅에 맑은 물을 공급하는 님프였으며, 오른테스와 마찬가지로 오케아노스와 테티스의 자식이었다. 오른테스는 멜리보이아를 향해 열렬히 구애했음에도 불구하고 그의 사랑은 받아들여지지 않았다. 비탄에 빠진 강의 신 오른테스는 자신이 바다로 흘러가야 한다는 사실도 잊고 그만 멈추어버리고 만다. 강의 신이 흐름을 멈추는 바람에 강물은 계속해서 차올랐고 비옥했던 시리아의 대지는 점차 물에 잠겨 갔다.

이에 위기를 느낀 티케 여신은 오른테스의 강물이 더 이상 도시로 흘러가지 못하게 그를 발로 밟아 꼼짝 못하게 만들어버린다. 그리고 제우스의 아들 헤라클레스가 강력한 힘으로 곤봉을 휘둘러 언덕을 깎고 여러 개의 물길을 내었다. 그러자 거대한 강물은 해안가를 향해 폭발하듯 거세게 흘러갔고 홍수는 가라앉았다고 한다.

21
시장의 노파

헬레니즘 조각은 그리스 조각의 주제인 인간의 고통과 행복을 중심으로 한 사고를 개인에 대한 관심으로까지 확대해 이전 고전기 양식이 확립한 사실주의를 더욱 깊고 넓게 심화시켜 나갔다. 거대 주제인 인간 존재에서 개인의 사소한 일상으로 관심이 이전하면서 작품의 소재에서도 일상적인 사실성이 더욱 강화되었다.

그리스 고전기까지의 조각은 종교적 목적이나 국가의 위세를 드러내기 위한 목적에 충실한 영웅서사나 신화적 소재가 주를 이루었다면 헬레니즘 시대에 이르러 다양한 주제와 소재를 매개로 개성적 인물을 형상화한 작품들이 쏟아져 나왔다. 이러한 일상적 소재를 중요하게 다루다 보니 당시 조각의 모델도 노쇠한 노인, 병자, 하류층 사람 등으로 확대되면서 새로운 경향이 자리 잡는다.

〈시장의 노파〉라는 조각상을 보면 앞에 언급된 이야기가 쉽게 이해가 될 것이다. 이 작품이 다루고 있는 소재는 신화 속의 신이나 영웅, 전쟁터의 전사가 아니라 평범한 개인이다.

〈시장의 노파〉

그것도 고단한 삶에 찌든 모습이 여과 없이 그대로 표현되어 있다.

한 노파가 시장에서 산 물건을 가득 담은 바구니를 들고 걸어가고 있다. 두 개의 바구니에 가득 담긴 짐이 무거운지 피곤한 노파는 몸의 균형을 잃고 기우뚱한 모습으로 안간힘을 쏟고 있다. 나이가 들어 굽은 허리 때문에 자세가 구부정하다. 흘러내린 옷 속으로 슬쩍 비치는 젖가슴은 앙상하게 말라붙어 있어 기존의 고전기 양식에서 흔히 볼 수 있는 풍만한 여체와는 한참 거리가 멀다.

여기에 더해 고전기까지 조각의 주요 형식이었던 조화와 절제에 기초한 균형미도 찾아볼 수 없다. 걷다가 곧 쓰러질 듯 위태롭게 겨우 발걸음을 옮기고 있을 뿐이다. 노파의 얼굴에서도 삶의 풍파를 겪은 주름이 가득하다. 뺨에서 내려오는 깊은 주름은 수분이 빠져 탄력을 잃어버린 노파의 피부 상태를 전달하기에 부족함이 없다. 심지어 이가 빠져 안으로 오그라든 입술의 주름도 선명하다.

우측 조각의 제목도 〈주저앉은 노파〉이다. 마치 앞서 언급했던 〈시장의 노파〉가 무거운 바구니를 오래 들기가 무거워 아무 곳에나 주저앉은 모양이다. 이러한 조각을 보다보면 르네상스의 조각가 도나텔로가 자연스럽게 떠오른다. 도나텔로는 로마의 폐허를 뒤져 고대 유적의 유물들을 수집하고 연구하여 조각을 한 거장이다. 그의 작품 〈막달라 마리아(295페이지 참고)〉에서 그 모습을 제대로 느낄 수 있다.

◀〈시장의 노파〉(122쪽 그림) ▶〈주저앉은 노파〉_헬레니즘 시대의 다양성을 보여주는 작품으로 많은 예술가들에게 영감을 준 조각상이다.

✿❀ 22 ❀✿
헬레니즘 시대의 초상
| 헬레니즘 위인들을 만나다 |

 헬레니즘 조각의 위대한 업적은 위인의 초상을 흉상이나 동상으로 조각한 일이다. 대부분의 헬레니즘 조각상은 로마 시대에 모각되어 후대에까지 전해지고 있다. 헬레니즘 시대의 초상을 남긴 위인들은 시인, 웅변가, 사상가, 권력자 등 다양한 직위의 위인들 초상이 많이 남아 있고, 시대의 변천에 따른 각각의 양식의 변화도 보인다.

 초기의 조각가 폴리에우크테스(Polyuctes)가 제작한 〈데모스테네스의 초상〉에서는 위인의 사실적인 모습을 재현하면서도 그리스 시대의 조각 양식인 볼륨감 있는 조형에 의한 이상화를 볼 수 있으나, 후기의 작품에 이르러서는 상의 두부(頭部)에만 사실적인 모습의 재현에 집중할 뿐 나머지 전신의 사실적 재현은 잘 하지 않는 로마 초상 조각의 선구적인 형식을 엿볼 수가 있다.

 데모스테네스(Demosthenes)는 고대 그리스의 웅변가이자 정치가로 반(反)마케도니아운동의 선두에 서서 힘과 정열을 다한 의회연설로 조국의 분기(奮起)를 촉구한 애국주의자로 알려져 있다. 폴리에우크테스는 이 아테네의 영웅 데모스테네스의 초상 조각상에 시대의 아픔을 참지 못하는 영웅적인 위인의 면모를 위엄 있고 고뇌에 찬 모습으로 제대로 구현해내고 있다.

▶**데모스테네스**_고대 그리스의 웅변가 · 정치가. 반(反)마케도니아운동의 선두에 서서 힘과 정열을 다한 의회 연설로 조국의 분기를 촉구하였다.

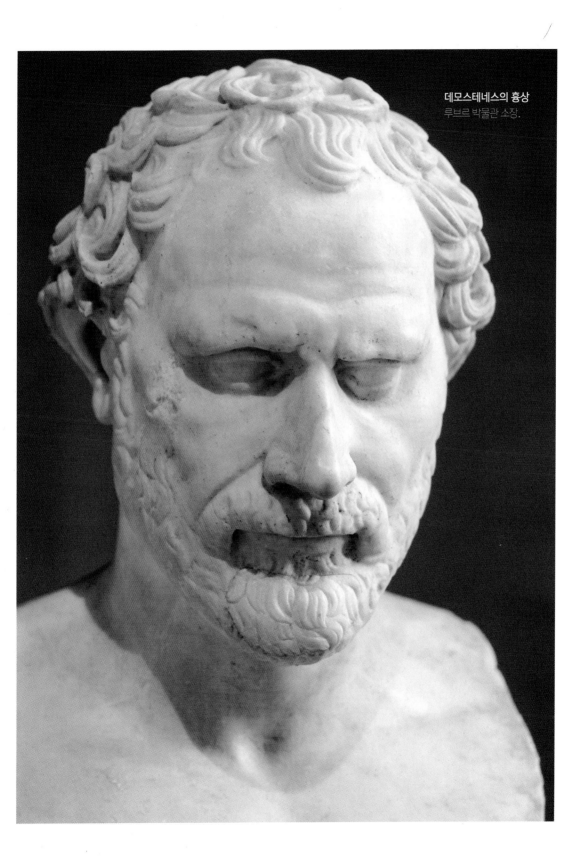
데모스테네스의 흉상
루브르 박물관 소장.

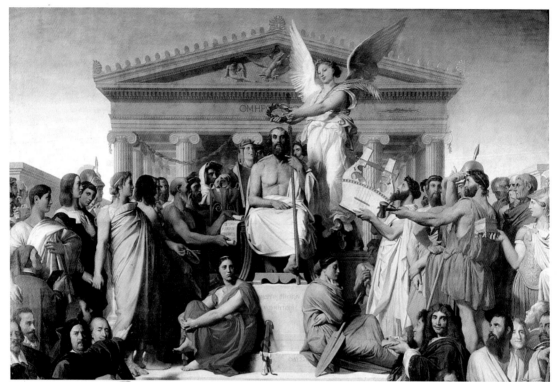

▲<호메로스의 예찬>_올림포스 산의 제우스처럼 앉아있는 호메로스 뒤로는 그의 이름이 새겨진 신전이 있고, 많은 신과 영웅들이 호메로스를 찬양하는 모습이다. 장 오귀스트 도미니크 앵그르의 작품이다.

◀호메로스 흉상_나폴리 국립미술관 소장.

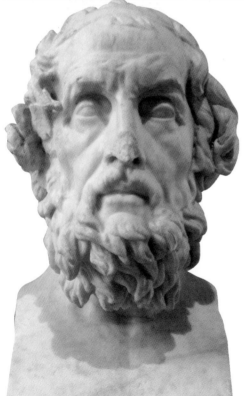

기원전 4세기 헬레니즘 시대에 만들어진 호메로스의 초상 조각에서는 대서사시의 시인인 호메로스의 내면세계의 깊이를 잘 형상화해 생각에 잠긴 예술가의 면면을 설득력 있게 표현해내고 있다.

현재 나폴리 국립미술관에 소장되어 있는 이 호메로스 흉상은 그의 작품《일리아스》처럼 오랜 기간을 거쳐 우리에게 얼굴을 드러내고 있다.

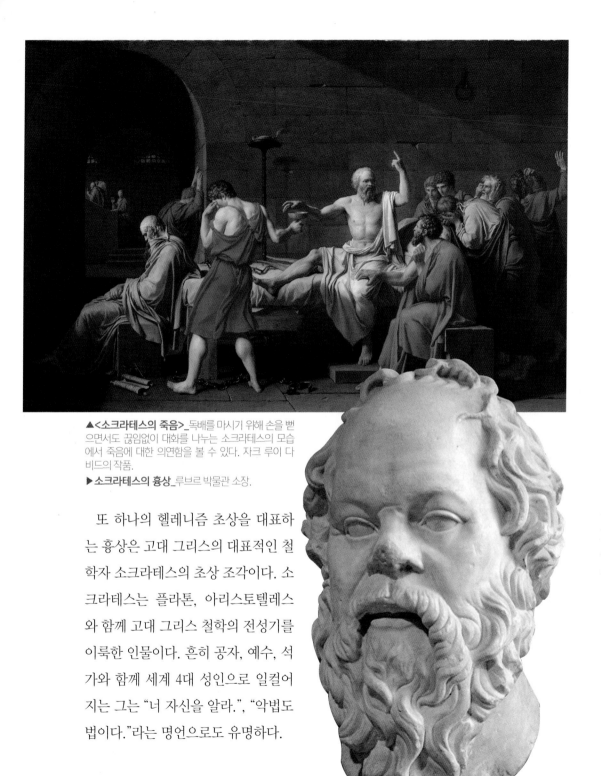

▲<소크라테스의 죽음>_독배를 마시기 위해 손을 뻗으면서도 끊임없이 대화를 나누는 소크라테스의 모습에서 죽음에 대한 의연함을 볼 수 있다. 자크 루이 다비드의 작품.

▶소크라테스의 흉상_루브르 박물관 소장.

또 하나의 헬레니즘 초상을 대표하는 흉상은 고대 그리스의 대표적인 철학자 소크라테스의 초상 조각이다. 소크라테스는 플라톤, 아리스토텔레스와 함께 고대 그리스 철학의 전성기를 이룩한 인물이다. 흔히 공자, 예수, 석가와 함께 세계 4대 성인으로 일컬어지는 그는 "너 자신을 알라.", "악법도 법이다."라는 명언으로도 유명하다.

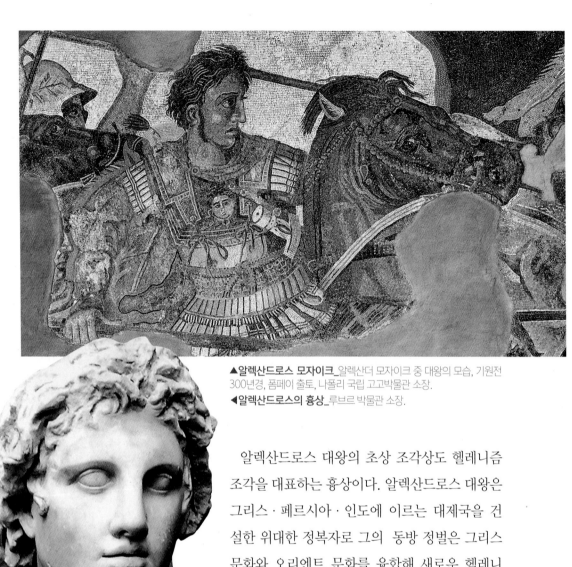

▲**알렉산드로스 모자이크**_알렉산더 모자이크 중 대왕의 모습, 기원전 300년경, 폼페이 출토, 나폴리 국립 고고박물관 소장.
◀**알렉산드로스의 흉상**_루브르 박물관 소장.

　알렉산드로스 대왕의 초상 조각상도 헬레니즘 조각을 대표하는 흉상이다. 알렉산드로스 대왕은 그리스 · 페르시아 · 인도에 이르는 대제국을 건설한 위대한 정복자로 그의 동방 정벌은 그리스 문화와 오리엔트 문화를 융합해 새로운 헬레니즘 문화를 탄생시켰다. 그는 호메로스의 시를 애독하여 원정 때도 그 책을 지니고 다녔다고 한다.
　이처럼 헬레니즘 시대의 초상 조각들은 위대한 업적을 남긴 위인들의 얼굴을 실물에 가까이 보여주고 있어 우리에게 위인들의 위엄에 찬 면모가 더욱 설득력 있게 다가서게 만든다.

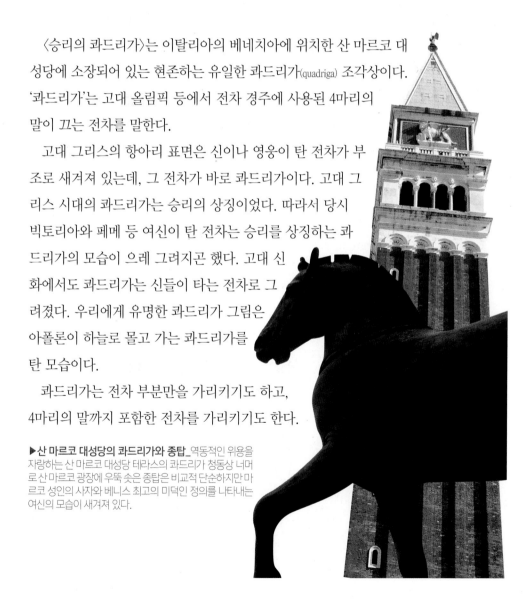

23
승리의 콰드리가
| 아폴론의 태양마차를 끄는 콰드리가 |

〈승리의 콰드리가〉는 이탈리아의 베네치아에 위치한 산 마르코 대성당에 소장되어 있는 현존하는 유일한 콰드리가(quadriga) 조각상이다. '콰드리가'는 고대 올림픽 등에서 전차 경주에 사용된 4마리의 말이 끄는 전차를 말한다.

고대 그리스의 항아리 표면은 신이나 영웅이 탄 전차가 부조로 새겨져 있는데, 그 전차가 바로 콰드리가이다. 고대 그리스 시대의 콰드리가는 승리의 상징이었다. 따라서 당시 빅토리아와 페메 등 여신이 탄 전차는 승리를 상징하는 콰드리가의 모습이 으레 그려지곤 했다. 고대 신화에서도 콰드리가는 신들이 타는 전차로 그려졌다. 우리에게 유명한 콰드리가 그림은 아폴론이 하늘로 몰고 가는 콰드리가를 탄 모습이다.

콰드리가는 전차 부분만을 가리키기도 하고, 4마리의 말까지 포함한 전차를 가리키기도 한다.

▶**산 마르코 대성당의 콰드리가와 종탑**_역동적인 위용을 자랑하는 산 마르코 대성당 테라스의 콰드리가 청동상 너머로 산 마르코 광장에 우뚝 솟은 종탑은 비교적 단순하지만 마르코 성인의 사자와 베니스 최고의 미덕인 정의를 나타내는 여신의 모습이 새겨져 있다.

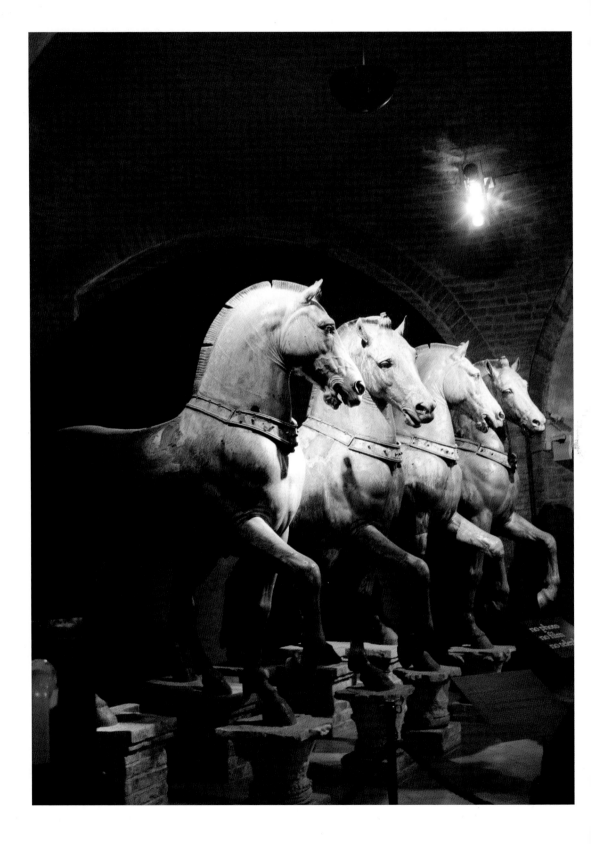

산 마르코 대성당의 〈승리의 콰드리가〉는 헬레니즘 시대에 만들어진 것으로 추정되며, 청동으로 주조한 조각상으로 역동적인 네 마리의 말을 나타내고 있다. 원래는 콘스탄티노플 경마장 건물에 있던 것으로, 1204년 제4차 십자군에 참가한 베네치아 십자군이 경마장 건물에 걸려 있던 청동상을 떼내 산 마르코 대성당에 설치했다. 1797년 나폴레옹에 의해 파리로 이동되었지만, 1815년에 다시 베네치아에 반환되었다. 대기 오염 때문에 정품은 1980년대에 성당 내부의 박물관에 옮겨져 있으며, 현재 산 마르코 대성당의 테라스에 있는 것은 복제본이다.

〈승리의 콰드리가〉 청동상은 후대의 기마상 조각에 많은 영향을 주었다. 특히 유럽의 군주들은 자신의 치적을 과시하고자 동상으로 제작할 때에는 콰드리가의 위용을 차용하여 표현하고자 하였다. 이러한 제작 배경을 갖고 르네상스의 조각의 거장인 도나텔로가 파도바에 세운 〈가타멜라타 기마상〉과 베로키오가 제작한 〈콜레오니 기마상〉 등 르네상스의 2대 기마상이 탄생하게 되었다.

◀산 마르코 대성당 내부 박물관에 소장되어 있는 <승리의 콰드리가>(130쪽 그림)
▼산 마르코 대성당 테라스_ 대성당 파사드의 2층 테라스에 서 있는 청동제 콰드리가의 사본. 진품은 대성당 내부의 박물관에 보관되어 있다.

24
아프로디테 조각상

| 헬레니즘과 로마 시대의 아프로디테 상 |

헬레니즘 시대와 로마 시대에는 시각예술에 대한 관심이 놀라울 정도로 넘쳐났다. 특히 로마 시대에 이르러 헬레니즘 시대의 아프로디테(로마 신화에서는 베누스, 영어명 비너스) 조각상은 금전상의 가치뿐 아니라 예술적 가치로도 빛나 로마인들로부터 존경받는 위치에까지 오른다. 오죽하면 크니도스 섬 주민들이 프락시텔레스의 아프로디테의 값이 국가의 빚을 다 갚을 수 있을 정도로 엄청난 가치를 지닌 작품이었는데도 그것을 팔지 않고 지키려고 했겠는가. 당시 헬레니즘 조각가를 대표하는 스코파스(Skopas)의 아프로디테는 종교적 제의의 주제였다. 사람들은 크니도스의 조각들을 보러 가기 위해 여행단을 조직하기까지 했다.

헬레니즘 시대에 들어서면 더 이상 올림포스의 신들은 호메로스의 서사시에 나오는 것과 같은 신적인 숭배의 대상이 되지 못했다. 그리고 근동의 신들에 대한 숭배도 보다 넓게 자리 잡게 되었다. 물론 예전처럼 여전히 그리스의 신들은 숭배되었지만, 많은 동방의 신들이 그리스인에게도 숭배되었고, 때로는 올림포스 신들과 동일시되었다. 사실 그리스의 종교관이나 신에 관한 관념에는 언제나 외래적 요소가 섞여 있었다.

▶<이슈타르 여신상>(132~133쪽 그림)_메소포타미아 신화에 나오는 여신이다. 미와 연애의 신으로서 그리스 신화에서는 아프로디테와 동일시 되었는데, 풍요의 신 두무지의 연인이다.

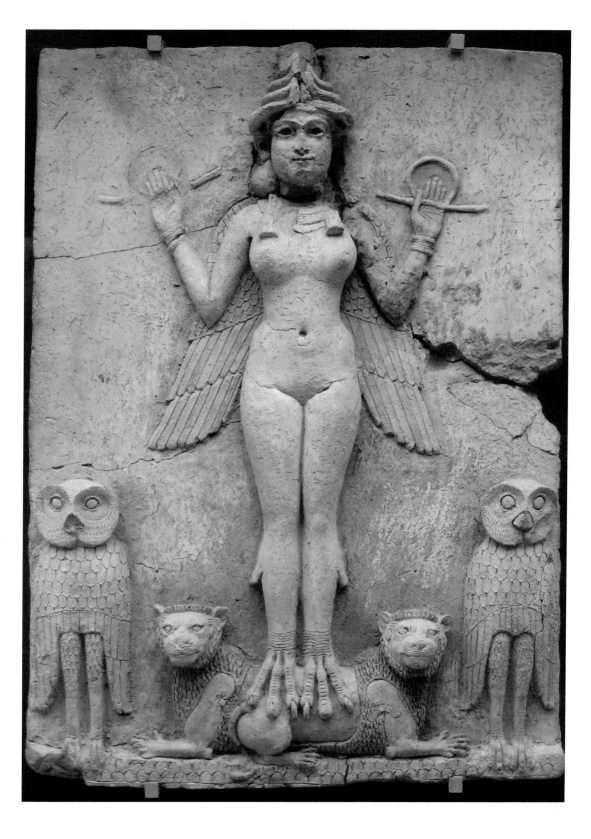

그리스 신화에서 아프로디테가 서풍을 타고 그리스로 왔다는 것은 그녀가 동방의 여신이었고, 이 여신 숭배가 그리스 세계로 전해졌다는 것을 의미한다. 아프로디테는 메소포타미아의 사랑과 풍요의 여신 이슈타르 여신이었던 것으로 보인다.

아프로디테는 헬레니즘 시대에 이르러 조각가들이 즐겨 찾는 소재가 되었다. 당시 아프로디테를 선호하던 사람들은 보다 자신들의 가까이에서 여신이 조망되기를 원했다. 이처럼 헬레니즘 시대에 들어서면 고전기의 권위적인 시각적 예술들은 차츰 개인에게로 내려와 현실적인 아름다움을 추구하기에 이른다. 여신의 조각상에 로마제국이 유독 큰 관심을 나타낸 것은 그들의 역사적 어머니가 바로 아프로디테에서 시작한다는 관념에서 비롯되기 때문이다.

미와 사랑의 여신 아프로디테는 산에서 양을 치는 트로이의 왕자 안키세스를 보고는 사랑에 빠졌는데, 이들 사이에 태어난 아들이 바로 트로이 전쟁의 영웅 아이네이아스이다. 아이네이아스는 패망한 트로이를 탈출하기 위해 아버지 안키세스를 어깨에 앉히고 그를 따르는 트로이 사람들을 이끌고 새로운 땅을 찾아 나섰다. 그리고 이들이 정착한 곳이 이탈리아였다. 아이네이아스의 아들 아스카니오스는 아버지의 뒤를 이어 왕위에 올라, 알바 롱가의 새로운 도시를 건설했는데, 이것이 뒷날 로마의 모체가 되었다. 후에 로마인들은 로마 문명의 기원을 이들에게서 찾았다. 그런데 그리스와 교류를 갖기 시작한 로마인들은 역사적으로 트로이 함락이 기원전 13세기 무렵의 사건이었기 때문에, 이후 400여 년의 공백을 메울 필요가 있었다. 이런 이유로 알바 롱가의 후예인 로물루스와 레무스가 등장하고, 늑대의 젖을 먹고 자란 이들 중 로물루스에 의해 로마가 건설된 것으로 그들의 신화를 만들어낸다. 그리고 세월이 흘러 율리우스 카이사르는 로마의 명가인 율리아 씨족의 후손으로 그의 조상이 비너스로 연결되는데, 카이사르는 종종 자신이 비너스의 아들이라고 주장하기도 했다.

▶<안키세스를 어깨에 앉힌 아이네이스>_바로크 시대의 잔 로렌초 베르니니의 작품이다.

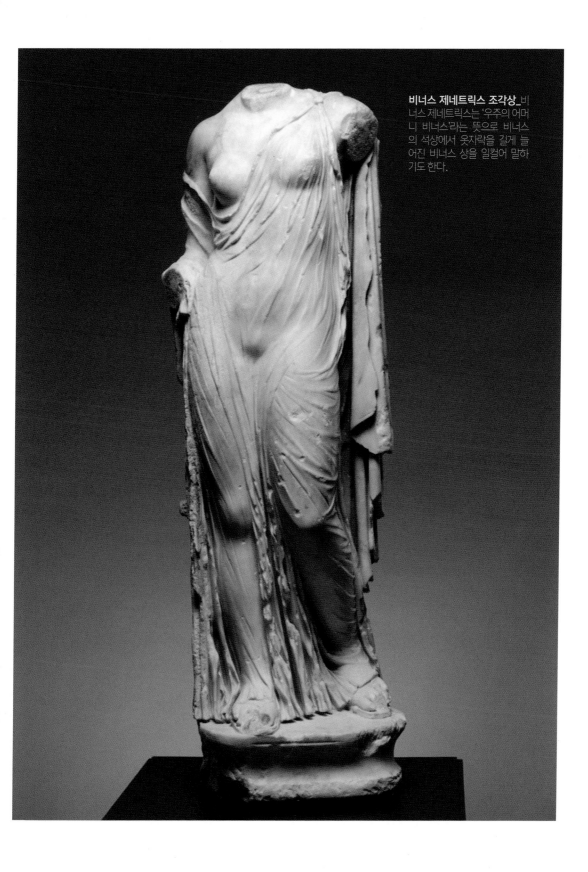

비너스 제네트릭스 조각상_비
너스 제네트릭스는 '우주의 어머
니 비너스'라는 뜻으로 비너스
의 석상에서 옷자락을 길게 늘
어진 비너스 상을 일컬어 말하
기도 한다.

분쟁의 황금사과를 든 비너스_19세기
전반 신고전주의 조각가 베르텔 토르발센
의 조각 작품이다.

로마제국은 율리우스 클라우디스 왕조에 이르러 자신들이 어머니인 비너스로부터 이어진 후손이라는 것을 강조하기 시작하며 '우주의 어머니이신 비너스'란 뜻의 비너스 제네트릭스의 숭배가 시작된다.

이 같은 역사적 과정의 근거로 로마인들은 자신들의 어머니인 비너스의 형태를 그리스 원작에서 찾고자 했다. 기원전 49년, 3두정치의 두 축이었던 카이사르(Gaius Julius Caesar)와 폼페이우스(Gnaeus Pompeius Magnus)의 갈등이 심해져 파르살로스의 전투가 벌어진다. 이 결정적인 전투 전날 밤, 카이사르는 자신의 선조인 비너스 여신 신전을 찾아 참배하였다. 카이사르는 자신의 군대보다 2배가 넘는 폼페이우스의 군대를 교묘한 용병술로 제압해 압도적인 승리를 거둔다. 카이사르에게 패한 폼페이우스는 이집트로 도주했으나 암살당하고 그의 수급은 카이사르에게 바쳐진다.

카이사르는 이 전투의 승리로 공화정을 붕괴시키고 왕정을 열어 독재의 길을 열었다. 카이사르는 이 모든 승리가 어머니 신인 비너스의 덕이라고 여겨 로마에 새로운 포룸을 조성하고 비너스 제네트릭스 사원을 세운다.

오늘날 연구에 따르면, 비너스 제네트릭스 사원에는 그리스 조각가 아르케실라오스(Arkesilaos)의 컬트 조각상이 세워져 있던 것으로 추정된다. 조각상은 두 가지 타입으로, 비너스 제네트릭스라 부르는 옷자락이 길게 늘어진 타입과 어깨에 어린 에로스를 업고 있는 모습의 조각상이 그것이다.

플리니우스의 로마 백과사전 《박물지》에 의하면 비너스 제네트릭스 여신상은 몸에 달라붙는 튜닉(두루마기 자락의 끝이 엉덩이 아래까지 내려오는 상의)이 왼쪽 어깨에서 늘어져 있으며, 왼쪽 가슴은 살짝 드러낸 채, 여성 인체의 아름다움을 그대로 드러내고 있다고 전한다.

▶ <비너스 제네트릭스 신전>_카이사르 포룸에 위치하고 있었으나 지금은 폐허로 원주만이 남아 있다.

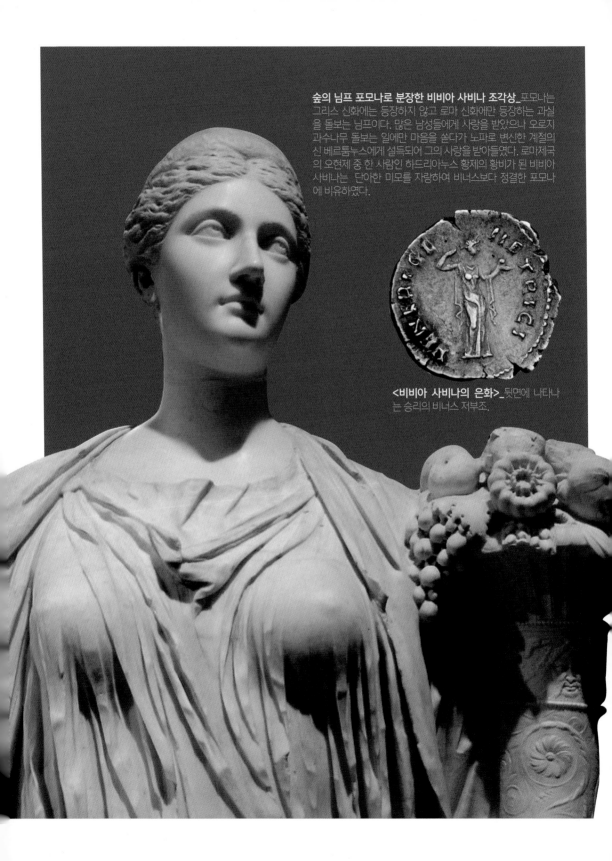

숲의 님프 포모나로 분장한 비비아 사비나 조각상_포모나는 그리스 신화에는 등장하지 않고 로마 신화에만 등장하는 과실을 돌보는 님프이다. 많은 남성들에게 사랑을 받았으나 오로지 과수나무 돌보는 일에만 마음을 쏟다가 노파로 변신한 계절의 신 베르툼누스에게 설득되어 그의 사랑을 받아들였다. 로마제국의 오현제 중 한 사람인 하드리아누스 황제의 황비가 된 비비아 사비나는 단아한 미모를 자랑하여 비너스보다 정결한 포모나에 비유하였다.

<비비아 사비나의 은화>_뒷면에 나타나는 승리의 비너스 저부조.

비너스는 왼손에 저 유명한 '파리스의 심판'에서 헤라와 아테나 여신과 각축을 벌여 차지한 황금사과를 들고 있다. 그리스 신화에서는 비너스가 황금사과를 차지하게 된 일화를 다음과 같이 전하고 있다.

바다의 여신 테티스와 인간인 펠레우스의 결혼식에 모든 신들은 초대받았으나 불화의 여신 에리스만이 제외되었다. 이에 화가 난 에리스는 하객들 자리에 황금사과를 하나 던졌는데, 그 사과의 주인은 세상에서 가장 아름다운 여신의 것이라는 글씨가 새겨져 있었다. 그 사과를 본 헤라와 아테나, 아프로디테 등 세 여신은 자신이 사과의 주인이라고 우겼다. 그녀들의 분쟁이 심화되자 제우스는 이다 산에서 양떼를 돌보고 있는 파리스에게 그 심판을 받도록 했다.

여신들은 저마다 파리스 앞에 나타났다. 헤라 여신은 파리스에게 권력과 부를, 아테나 여신은 전쟁에서 영광과 공명을 약속하고, 아프로디테는 가장 아름다운 여인을 아내로 주겠다고 했다. 파리스는 아프로디테의 편을 들어 그녀에게 황금사과를 주었다. 이렇게 해서 아프로디테는 황금사과의 주인이 되었고, 파리스는 메넬라오스의 아내였던 세상에서 가장 아름답다는 여인 헬레네를 트로이로 납치하여 갔다. 이로부터 호메로스나 베르길리우스가 노래한 저 고대의 가장 위대한 서사시의 주제가 된 트로이 전쟁이 일어나게 된 것이다.

이 서사시의 원작을 토대로 수많은 레플리카(그리스 작품에 대하여 로마인들이 광범위하게 행한 모사작)들이 만들어져 오늘날까지 전해지고 있다. 아프로디테 조각의 형태는 기념물의 형태로 정면을 향하고 있고, 로마 시대 레플리카들은 그리스 조각가 폴리클레이토스가 인체 각부의 가장 아름다운 비례를 수적으로 산출한 폴리클레이토스 카논(폴리클레이토스의 조각 인체비례의 연구집)을 따르고 있다.

카이사르가 조성한 비너스 사원에 세워져 있다는 아르케실라오스(Arkesilaos)가 만든 비너스 제네트릭스는 지금은 전해지지 않는다. 다만 이 신상은 하드리안 황제비인 비비아 사비나의 로마 시대 은화 데나리우스 뒷면에 나타나는 승리의 비너스 전 부조와 같은 포즈를 하고 있었던 것으로 보아 그 모습을 추측할 수가 있다.

피오 클라멘티나 박물관의 비너스 제네트릭스는 로마 시대 사비나의 두상으로 완전한 모습을 갖추고 있다. 이 같은 모습을 기반으로 하여, 카이사르가 파르살로스 전투 전날 밤 비너스 여신의 신전에서 참배하던 것을 기리는 새로운 비너스 컬트(비너스를 새로운 구심점으로 삼는 숭배운동)가 만들어진다. 카이사르가 자신이 비너스 여신의 후손임을 강조하는 이 여신의 숭배의식은 로마 종교에서의 공공 컬트로 자리 잡게 된다.

1650년 율리우스의 시장이라는 뜻의 율리리 포름이었던 프레쥬스에서 발견된 이 흰색의 파로스 대리석으로 만들어진 비너스는 소실된 원작의 레플리카 중 가장 뛰어난 작품으로 여겨진다. 목과 왼손, 그리고 오른손의 손가락, 늘어진 옷자락의 많은 부분들을 비롯한 좌대는 오늘날 다시 만들어졌다.

1678년 튈르리 궁에 세워져 있다가 1685년에 베르사유 조각공원으로 옮겨졌다, 프랑스 혁명이 발발하자 1803년 루브르 박물관으로 옮겨진 이후 오늘날까지 자리하고 있다.

▼**비너스 제네트릭스**_목이 없는 비너수 제네트릭스 조각상이다. 로마인의 어머니이자 카이사르의 조상인 제네트릭스(자식을 낳은 어머니) 비너스는 로마의 수호 여신으로 받아들여졌다.

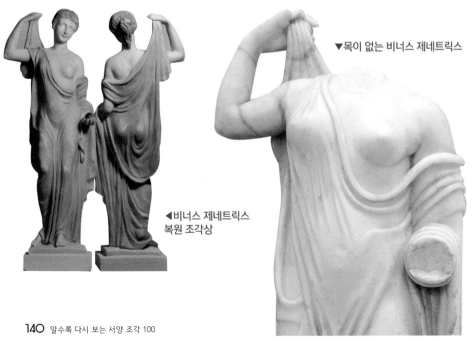

▼목이 없는 비너스 제네트릭스

◀비너스 제네트릭스
복원 조각상

밀로의 비너스

| 고대 그리스 예술의 이상을 나타내다 |

〈밀로의 비너스〉는 고대 그리스의 대표적인 조각상 가운데 하나로 기원전 130년에서 100년 사이에 제작된 것으로 추정된다. 그리스 신화에서 사랑과 미를 관장하는 여신인 아프로디테를 묘사한 대리석상으로 길이는 203cm이다.

아프로디테는 로마 신화에서 비너스 여신에 해당된다. 그러나 성격은 비너스 여신과 많이 다른데, 비너스 여신은 모성애가 강한 성격으로 자식에 대한 애정이 깊은 인물로 나온다. 반면 아프로디테는 기분에 따라 매우 변덕스러워 인간들은 그녀를 추앙했지만 두려워하기도 했다.

〈밀로의 비너스〉는 1820년, 당시 오스만 터키 제국의 식민치하에 놓여 있던 밀로스 섬에서 그리스인 농부에 의해 발견됐다. 그는 집을 수리하려고 땅을 파다가 이 아름다운 석상을 발견한 것으로 알려져 있으며, 오스만 터키군에 이를 빼앗길까 우려해 집에 숨겼다. 하지만 이 사실을 안 터키 당국은 강제로 석상을 빼앗아갔다.

▶**〈밀로의 비너스〉**_밀로스 섬의 대리석으로 만든 고대 그리스 말기의 비너스 상. 1821년 루브르 미술관에 소장된 후 두문불출의 명작으로도 유명했으며, 1964년 처음으로 세계 나들이를 한 바 있다.

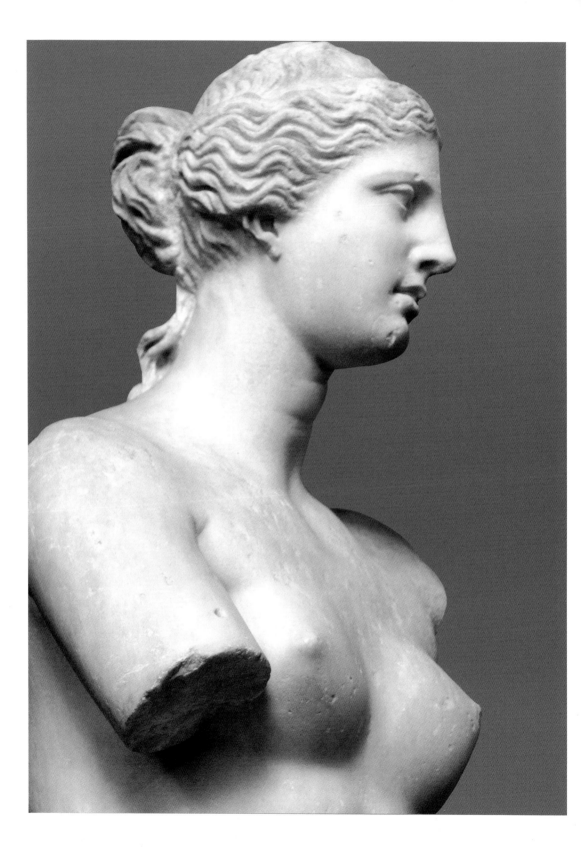

며칠 후, 이 비너스 상의 존재는 당시 이 부근에 정박 중이던 프랑스 해군장교 쥘 뒤몽 드위빌에 의해 프랑스 본국에 보고됐으며, 프랑스 정부는 당시 터키 주재 프랑스 대사를 통해 해당 석상을 구입하겠단 의사를 밝혔다. 당시 군사 강국인 프랑스의 요구를 들어주지 않으면 전쟁이 날 것을 우려한 터키 정부가 이를 받아들여 비너스 상은 프랑스로 실려 왔고, 루이 18세에게 바쳐져 오늘날 루브르 박물관에 전시됐다.

〈밀로의 비너스〉는 왜 두 팔이 없을까?

비너스 상은 애초에 출토될 때부터 두 팔이 없었다고 한다. 하지만 정작 밀로스 섬에서 전해지는 이야기로는 비너스 상을 놓고 현지에서 프랑스와 터키 해군 사이에 격전이 있었으며, 비너스 상을 서로 차지하려고 다투다가 팔이 잘려나가 바다에 빠졌고, 이것을 프랑스 함대가 건져서 가져갔다는 이야기가 전해진다. 일각에서는 루브르 박물관이 약탈 후에 정식 수입한 작품으로 꾸미기 위해 남은 팔까지 더 잘라내서 아예 팔이 없는 석상이 됐다는 이야기도 있다.

반나체의 비너스는 엉덩이 부분에 옷이 걸쳐 있는, 상당히 매혹적인 자태의 전신상으로, 양팔과 왼발이 없는 상태로 발견되었다. 비너스의 비례나 구조는 안정적인 자세와 조화를 이루고 있으며, 등을 약간 앞으로 구부린 유연한 자세는 육감적이고 관능적인 느낌을 자아낸다. 이런 경향은 그리스 신화에서 그려지고 있는 이상적인 비너스의 모습이 아니라 현실에서 느껴지는 아름다운 여인상 그 자체라고 할 수 있다.

◀ ▶**〈밀로의 비너스〉**(142쪽 그림)**과 복원된 상**_ 잘려진 부분의 복원에 대해서는 오른손은 왼쪽 다리께로 내려지고 왼손은 팔을 앞으로 내밀어 젖혀진 손바닥에 사과를 들고 있었을 것으로 추정되고 있다.

그러나 과장되어 길게 늘어진 신체 구조는 다소 비현실적이고 비고전적인 형태미를 보여주고 있다. 비너스의 잘려진 오른쪽 손은 몸을 가로질러 왼쪽 무릎 쪽에서 옷의 천을 잡고 있을 것으로 추정된다. 그리고 왼쪽 손에 대해서는 다양한 의견들이 존재한다. 이 석상을 승리하는 비너스로 해석하는 일각은 비너스의 왼손에 트로이의 왕자 파리스가 준 사과를 들고 있어야 한다고 주장하고 있다. 반면에 비너스가 악기인 리라를 들고 있다는 주장도 있다.

〈밀로의 비너스〉에는 머리의 관과 목걸이, 귀고리, 팔에 두르고 있는 밴드를 조각상에 부착하기 위한 흔적이 남아 있는 것으로 보아 보석들로 치장되어 있었을 것으로 보인다. 얼굴을 보면, 수려하고 뚜렷한 이목구비가 눈에 띈다. 또한 목주름과 약간의 지방질을 지닌 것으로 보이는 복근 등이 세밀한 관찰과 해부학에 의거한 것임을 나타내고 있다. 커다란 눈은 맑고 순수한 마음의 상태를, 오똑한 콧날의 코는 자기 자신에 대한 확신을, 작고 굳게 다문 입은 단호함을, 갸름한 얼굴은 미적 이상을, 단정한 머릿결은 흐트러짐 없는 성격을 보여준다. 가슴의 모습 또한 모자라지도 넘치지도 않는 적절한 볼륨과 크기를 지니고 있음에, 이런 모습은 실제 인간세계에서는 거의 불가능한 형상이다.

조각사를 통틀어 무수히 많은 비너스 중 장엄한 미와 아름다움을 내뿜고 있는 〈밀로의 비너스〉가 차지하는 중요성은 그야말로 대단하다고 할 수 있다. 비너스를 탄생시킨 그리스 문화의 중요한 의미를 살펴보면, 미술 전반은 물론이고 신전 건축조차도 인간 존중 사상에 기반을 두었다는 점이 가장 큰 의미라고 할 수 있다. 이는 고대 그리스가 추구한 자유정신과 인간 중심의 정신적 바탕을 나타내는 바, 이 정신이 오늘날 유럽 문명의 모태가 되었으며, 세계 문화의 정립에 중요한 기틀을 마련했다.

▶〈밀로의 비너스〉 후면_품위 있는 머리부분이라든지 가슴에서 허리에 걸친 우아한 몸매의 표현에는 기원전 4세기적인 조화를 보이기도 하지만, 두발의 조각과 하반신을 덮는 옷의 표현은 분명히 헬레니즘의 특색을 나타내고 있다.

26
카피톨리니의 비너스
| 정숙한 자세의 비너스 상 |

〈카피톨리니의 비너스〉는 이탈리아 로마의 카피톨리니 박물관에 소장되어 있는 비너스 조각상이다. 카피톨리니 박물관은 세계에서 가장 오래된 박물관으로 로마 시대의 조각과 미술품 유적 등을 전시하고 있다. 특히 〈카피톨리네의 늑대〉 상은 갓난아이의 형상인 로물루스와 레무스가 늑대 젖을 먹는 장면을 묘사한 조각상으로, 각별히 이탈리아 사람들의 사랑을 받는 작품이다.

〈카피톨리니의 비너스〉는 기원전 300년경의 로마제국 때의 모작으로 목욕을 끝낸 비너스의 모습을 표현하고 있다. 이러한 비너스의 자세는 중세를 포함하여 19세기에 이르기까지 대리석 누드 조각의 유래가 되었으며, 회화에도 많은 화가들에게 영감을 불어넣었다.

이 조각상은 헬레니즘기의 조각으로 콘트라포스토의 자세를 취하고 있으며 석상의 포즈는 고대 예술작품 중 벌거벗은 여체가 제기하는 어떤 형태상의 문제도 없는 가장 완벽한 포즈를 갖춘 조각상이다. 이 조각상은 또 하나의 유명한 비너스인 〈크니도스의 비너스〉의 변형된 형태로 콘트라포스토의 자세로 체중이 한쪽 다리에서 다른 쪽 다리로 옮겨졌지만, 체중이 고르게 배분되어 있어 신체의 축선이 일직선에 가깝다.

▶**〈카피톨리니의 비너스〉**_기원전 300년경의 목욕을 끝낸 비너스의 모습을 표현하고 있다.

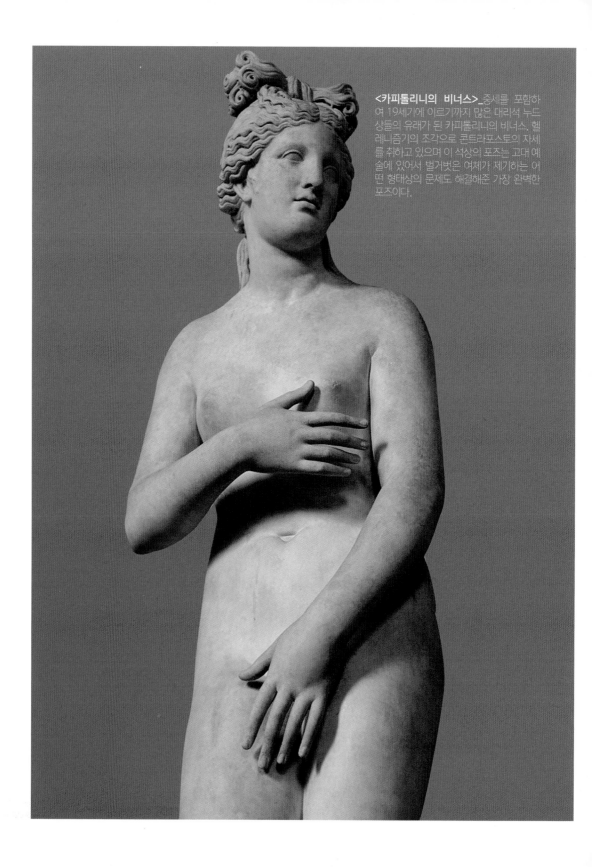

<카피톨리니의 비너스>_종세를 포함하여 19세기에 이르기까지 많은 대리석 누드 상들의 유래가 된 카피톨리니의 비너스. 헬레니즘기의 조각으로 콘트라포스토의 자세를 취하고 있으며 이 석상의 포즈는 고대 예술에 있어서 벌거벗은 여체가 제기하는 어떤 형태상의 문제도 해결해준 가장 완벽한 포즈이다.

이 조각상이 〈크니도스의 비너스〉와 가장 다른 변화를 보이는 점은 걸쳐진 옷을 잡는 대신 가슴과 국부를 각각 손으로 가리려 하고 있다는 점이다. 이로 인해 두 팔이 몸을 에워싸고 있어 신체의 율동을 강조하는데 도움을 준다.

〈카피톨리니의 비너스〉에 시선을 맞춘 채 근접해 살펴보면 그녀의 몸이 굳게 닫혀져 있음을 알 수 있다. 이것이야말로 미술사 상 '베누스 푸디카(Venus Pudica)' 어원의 원형이 되는 조각상이다. '베누스 푸디카'란 비너스 상이 취하고 있는 정숙한 자세를 나타내는 말이다. 비너스 상의 원형은 구석기 시대 말기까지 거슬러 올라간다. 고대의 비너스 상은 풍요와 다산의 상징이라는 원시적 주술의 대상이었으며, 미의 여신으로서 미술사 속에 부각되기 시작한 것은 그리스 시대 이후부터이다.

기원전 7세기에서 기원전 6세기에 걸친 그리스 아르카익기(期)의 비너스 상은 한 손으로는 음부를 가리고 다른 한 손으로는 앞가슴을 가리고 있는 '정숙한 자세'를 취하고 있는 처녀의 모습을 띠고 있다. 이 비너스 상이 가지고 있는 독특한 '정숙한 자세'를 베누스 푸디카라고 한다.

▶▼〈카피톨리니의 비너스〉_이탈리아의 수도 로마의 카피톨리니 박물관에 소장되어 있다.

27
메디치의 비너스
| <비너스의 탄생>의 모델이 되다 |

'비너스 푸디카'의 자세로 조각되어 있는 또 다른 상으로 <메디치의 비너스>를 들 수 있다. 이 조각상은 한때 프랑스의 나폴레옹이 피렌체를 침입하여 약탈해 갔으나 현재는 반환되어 피렌체의 우피치 미술관에 소장되어 있다.

메디치 가문은 이탈리아 르네상스에 지대한 영향을 끼친 가문으로, 우피치 미술관은 메디치 가문의 마지막 상속녀 안나 마리아 루이자(Anna Maria Luisa)가 가문의 예술품들을 기증하여 만들어진 미술관으로 세계 유일의 약탈 문화재가 없는 미술관으로도 유명하다.

<메디치의 비너스>는 헬레니즘 시대의 원작을 로마 시대의 조각가 클레오메네스(Cleomenes)가 모조한 작품으로 프락시텔레스계의 비너스 푸디카 형의 조각상이다.

이 조각상이 유명해지게 된 것은 르네상스의 화가 산드로 보티첼리(Sandro Botticelli)가 그린 <비너스의 탄생>의 모델이 되었다는 데 있다. 보티첼리는 피렌체의 실권자 메디치가의 후원을 받아 가장 위대한 성과를 낳은 화가이다.

이 작품 속 비너스는 오른손으로 가슴을 가리고, 왼손과 머리카락으로는 음부를 가리고 있는데, 이러한 자세는 '비너스 푸디카' 즉, 정숙한 비너스라는 고전 조각의 특정 유형을 따른 것이다.

▶ **<메디치의 비너스>**_ 기원전 2세기경 헬레니즘 시대의 그리스 원작에 바탕을 둔 로마 시대의 모각이다.

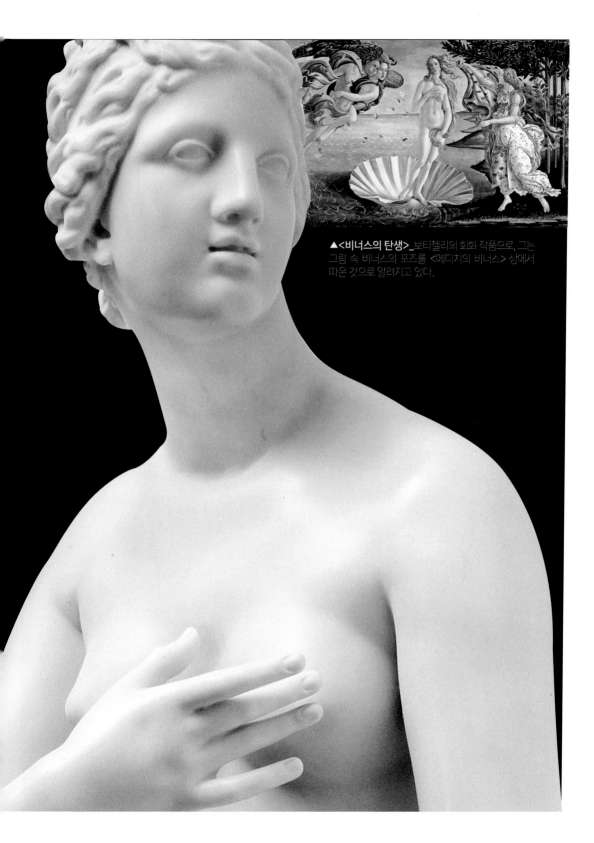

▲〈비너스의 탄생〉_보티첼리의 회화 작품으로, 그는 그림 속 비너스의 포즈를 〈메디치의 비너스〉 상에서 따온 것으로 알려지고 있다.

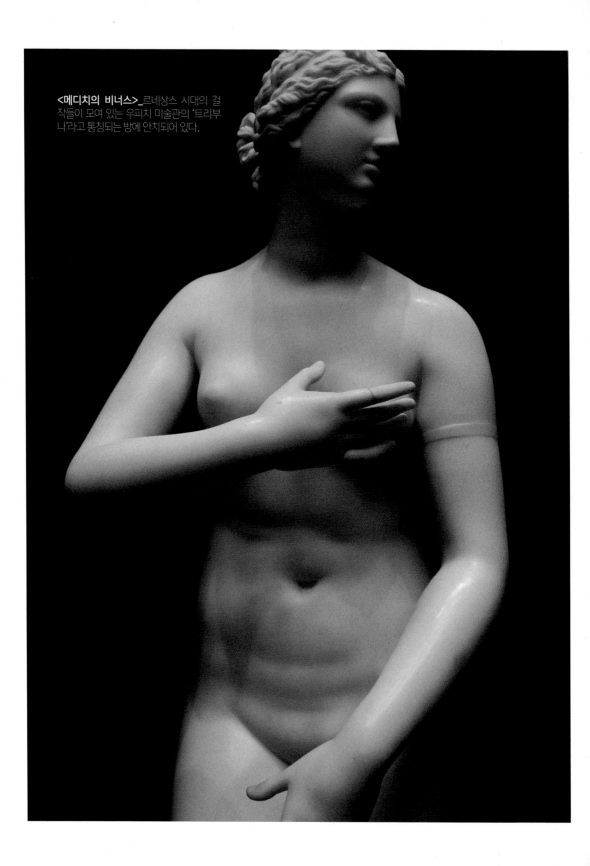

<메디치의 비너스>_르네상스 시대의 걸작들이 모여 있는 우피치 미술관의 '트리부나'라고 통칭되는 방에 안치되어 있다.

보티첼리는 이 작품을 자세하게 관찰할 기회가 있었으며, 작품을 면밀히 감상하고는 이 조각의 아름다움을 찬미했던 것으로 알려져 있다.

보티첼리의 〈비너스의 탄생〉 조각상은 보티첼리의 이루지 못한 사랑의 애절함이 절절히 담겨 있는 작품이다. 그는 당시 피렌체의 아름다운 여인 시모네타 베스푸치(Vespucci Simonetta)를 사랑했지만 시모네타는 피렌체의 여러 예술가들과 인문주의자들이 한 목소리로 찬미했던 미인이었다. 그녀는 피렌체의 많은 예술가와 인문주의자들의 사랑을 한몸에 받는 여인이었지만 곧 메디치가의 줄리아노 메디치(Giuliano de' Medici)와 사랑하는 사이가 되어 보티첼리를 더욱 안타깝게 만들었다.

그런데 줄리아노 메디치가 그녀에게 사랑을 고백한 이듬해 22살의 한참 젊은 나이에 그녀는 그만 결핵으로 몇 달 동안 사경을 헤매다가 끝내 숨지고 말았다. 그녀의 장례 때 사람들은 그녀의 얼굴을 천으로 가리지 않았다고 한다. 모든 사람이 그녀의 아름다움을 볼 수 있게 하기 위해서였다. 그때 그녀는 살아 있을 때보다 더 아름다웠다고 한다.

보티첼리는 평생 마음속으로만 사모의 정을 키워왔던 비운의 여인 시모네타를 메디치의 비너스와 결합시켜 〈비너스의 탄생〉을 완성시켰으니 그로서는 시모네타를 예술적으로 승화시켜 예술가의 방식으로 마음속의 사랑을 완성시키는데 만족해야만 했다. 그리고 그는 끝내 독신으로 평생을 보냈다.

▶〈메디치의 비너스〉 후면_비너스는 그리스 로마 신화에 나오는 사랑과 미와 풍요의 여신. 원래 로마 여신의 이름이었으나 이후 아프로디테 등과 동일시되면서 모성과 아름다운 여성성을 상징하는 말로 폭넓게 사용되었다.

28
릴리의 비너스
| 비너스 상의 걸작, 웅크린 비너스 |

〈릴리의 비너스〉는 영국의 대영박물관에 소장되어 있는 작품으로, 비너스의 모습이 웅크리고 있어 일명 '웅크린 비너스'라고도 불리는 작품이다. 이 작품은 영국의 바로크 화가였던 피터 릴리(Peter Lily)가 소유했었기에 〈릴리의 비너스〉라고 불린다.

조각의 형태는 목욕을 하다가 인기척에 놀라는 비너스의 모습을 묘사했다. 비너스는 사랑의 여신으로 그 아름다움은 남신들과 인간에게 추앙받아 왔다. 그럼에도 그녀는 여성의 본능으로 자신의 치부를 드러내기를 꺼려했나 보다.

그리스 신화에 등장하는 비너스의 성품은 미인답지 않게 매몰찬 성격의 여신으로 그려지고 있다. 그녀의 알몸을 우연히 본 악타이온은 비너스의 분노를 사 사슴으로 변했고, 그의 사냥개들에게 몰매를 당하는 죽음을 맞았다. 그만큼 여신의 몸은 누구도 허락하지 않는 아름다움과 공포의 대상이었다. 릴리의 조각상에서도 그러한 모습이 그대로 드러나고 있다. 그녀는 자신의 모습을 염탐하고 있는 관람자가 있는 방향으로 위로 묶은 스타일의 아름다운 머리를 신경질적으로 돌리고 있다. 그러면서 웅크린 자세로 벗은 몸을 가리려고 두 팔과 손을 펴서 몸을 감싸려고 한다. 관람자의 입장에서 용기를 내어 그녀의 몸매를 둘러보면 사방 어디에서 바라보아도 놀랍도록 다른 모습을 보여주고 있다.

▶〈릴리의 비너스〉의 후면

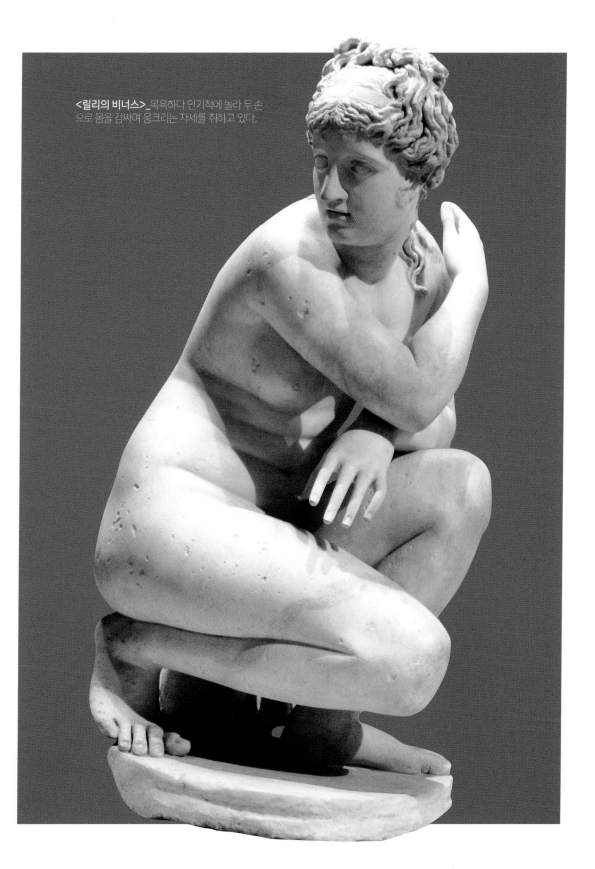

<릴리의 비너스>_목욕하다 인기척에 놀라 두 손
으로 몸을 감싸며 웅크리는 자세를 취하고 있다.

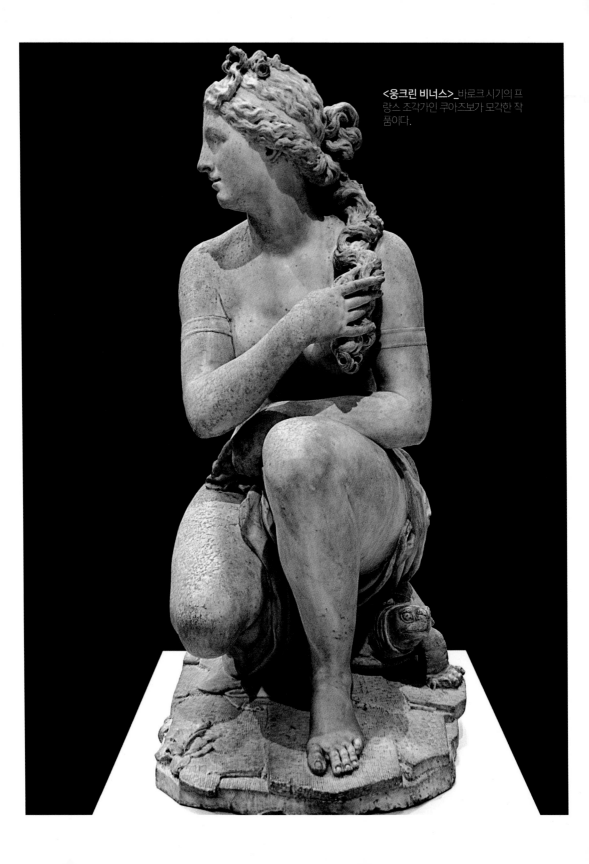

<웅크린 비너스>_바로크 시기의 프
랑스 조각가인 쿠아즈보가 모각한 작
품이다.

▲**〈웅크린 비너스〉의 거북상**_비너스의 몸을 받치고 있는 거북은 남성의 강한 힘을 암시하고 있다.

　비너스는 원래 자신의 모든 것을 보여주려는 의도였는지 몰라도 그녀의 응시하는 눈만 외면하고 여신을 자세하게 관찰할 수 있다면 비너스의 온몸에 나타난 제각각의 모습을 구석구석 잘 살펴볼 수가 있다.

　이 조각은 기원전 1, 2세기경 그리스의 원본을 모사한 로마의 조각으로, 아마도 기원전 2세기경에 청동이나 대리석으로 조각되었을 것으로 추정된다. 작품의 원본은 고대 그리스의 조각가 프락시텔레스의 작품이었을 것으로 추측된다. 현재 원작은 분실되었다.

　이 작품은 후대에 많은 조각가나 화가들에게 영감을 준 작품이다. 특히 앙투안 쿠아즈보(Antoine Coysevox)의 작품에서 또 다른 비너스 여신을 만날 수 있다.

　앙투안 쿠아즈보는 프랑스의 조각가로 많은 초상을 제작했고 아카데미 회원 및 회장, 루이 14세의 궁정 수석조각가를 지냈다. 작풍은 이탈리아의 베르니니(Bernini) 이래의 힘찬 바로크 양식의 전통을 계승하였다. 그의 〈웅크린 비너스〉상은 〈릴리의 비너스〉상과 판박이로 닮아 있는데, 굳이 비교하자면 왼쪽 손으로 천을 끌어 올리고 있고, 오른손으로 머리카락을 쥐고 있으며, 릴리의 비너스에 나오는 물항아리 대신에 거북의 등 위에 앉아 있다는 점 정도가 다르다. 그런데 비너스를 상징하는 동물로는 흔히 백조와 비둘기가 형상화되곤 하는데 왜 하필 거북의 등장일까? 아마도 우아한 비너스 상 밑에 눈을 부라리고 있는 거북은 남성의 힘을 암시하는 것으로 보인다. 〈웅크린 비너스〉상은 거북의 조각상 중 가장 힘차고 당당한 모습으로 사랑의 여신 비너스를 떠받들고 있다.

29
칼리피기안 비너스
| 엉덩이가 아름다운 비너스 상 |

〈칼리피기안 비너스〉는 문자 그대로 '엉덩이가 아름다운 비너스' 또는 '아름다운 둔부의 비너스'라는 뜻을 가진 헬레니즘 시대의 조각을 모각한 로마 시대의 조각상을 말한다.

이 조각상은 엉덩이를 살짝 든 포즈에 상반신이 거의 드러나는 옷을 걸치고 고대 그리스의 여성용 긴 겉옷인 페플로스를 왼손으로 들고 오른손으로 바쳐 잡고 엉덩이 부분을 가리고 있는 모습을 하고 있다. 여기에 과감하게 엉덩이를 노출하고 있는 모습이 인상적이다. 그리고는 고개를 어깨 뒤로 젖혀 엉덩이 부분을 내려다보고 있는데, 이 주제는 통상적으로 비너스를 나타내는 정형적인 모습으로 전해오고 있다.

이 조각상은 기원전 1세기 후반경에 만들어진 것으로 원본은 헬레니즘 초기의 기원전 300년경 청동상으로 만들어졌을 것으로 추정되고 있다. 이 조각상은 원래 머리 부분이 분실되었다가 로마에 있는 네로 황제의 '황금궁전'에서 발견되어 복구되었다.

▶**〈칼리피기안 비너스〉**_프랑수아 바루아에 의해 모각된 조각상으로 나폴리 국립고고학 박물관에 소장되어 있다.

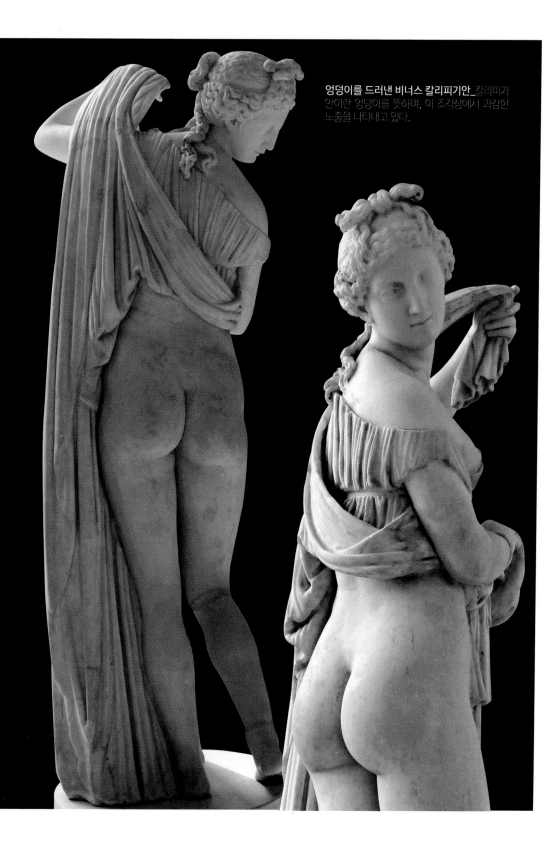

엉덩이를 드러낸 비너스 칼리피기안_갈리피기안이란 엉덩이를 뜻하며, 이 조각상에서 과감한 노출을 나타내고 있다.

〈칼리피기안 비너스〉 상은 2세기 후반 그리스의 철학자 아테나이오스(Athenaios)
가 언급한 고대 시실리 시라큐스의 비너스 칼리피고스 사원의 발견에 대한 기록
을 연상시킨다. 아테나이오스에 의하면, 시라큐스 근처 농장에서 온 두 명의 아
름다운 자매가 누구의 엉덩이가 더 아름다운지에 대해 논쟁을 벌이다 지나가는
젊은이에게 판단해줄 것을 요청하여 엉덩이를 내보였는데, 부자의 아들이었던
이 젊은이는 언니를 선택했다. 이후 젊은이는 그녀에게 반하여 그만 상사병을
앓게 된다. 자초지종을 알게 된 젊은이의 동생은 형이 사랑하는 언니를 만나러
가서는 자신은 여동생에게 반해 그마저 사랑에 빠지게 된다. 이 두 형제는 이후
어떠한 다른 신부들을 마음에 들어 하지 않게 되었다. 형제의 아버
지는 형제의 사연을 듣고는 수소문하여 자매들을 불
러와 아들들과 결혼시켰다. 이에 사람들은 이 자매를
'칼리푸고이(Kallipugoi)' 즉, 아름다운 엉덩이를 가진 여인
이라고 불렀으며 그녀들이 이룬 성공을 비너스 사원에 봉
헌하여 사원을 '비너스의 칼리파고스'라 부르게 되었다.
이 조각상은 여러 시기 동안 프랑수아 바루아(Francois Barois),
장 자크 클레리옹(Jean-Jacques Clerion)을 비롯한 많은 조각가들
에 의해 수많은 모각을 하였다.

◀**<비너스 칼리피고스>**(158쪽
그림)_비너스 여신의 아름다운 엉
덩이를 추앙하여 세운 사원으로
아리따운 처녀들이 자신의 엉덩
이를 비너스의 엉덩이와 비교하
는 장면을 묘사한 그림이다. 프
레데리크 바지유의 작품.
▶**<비너스 칼리피고스>**_채색
의 모각 작품이다.

로마 시대의 조각

로마 시대의 조각은 그리스의 영향을 많이 받았다. 기원전 2세기 후반, 로마가 그리스를 정복한 이래 파시테레스(Paciteres)를 비롯한 많은 그리스의 조각가가 로마에 초대되어 이곳에서 작품을 제작하였다.

로마인들은 그리스인들과 달리 매우 현실적인 감각을 지닌 사람들로서, 그리스 문화를 그대로 답습했으나 그것을 로마식으로 변화시킴으로써 사실주의를 발전시켰다. 그리스의 많은 조각들은 청동으로 주조된 것이었는데 로마인들은 이것을 대리석으로 복제했으며, 그리스인들처럼 추상적이고 관념적인 차원에서 조각을 제작했다기보다 장식이나 권력, 부, 교양의 과시란 차원에서 조각을 소유했다. 로마 조각의 경이적인 분야는 초상 조각이다. 로마의 초상은 기존의 입상(立像)과 더불어 새로이 흉상 · 기마상 · 묘비상이 제작되었으나, 이것들은 모두가 단순한 용모의 모방이 아니라 개개 인물의 성격을 예리하게 추구했다는 점에서 예술적 가치가 높다. 이처럼 개개 인물의 개성적인 면모를 특성 있게 조각한 로마 조각을 통해 후세인들은 아그리파나 카이사르, 부르투스, 티투스, 카리큘라 등의 로마인들이 어떻게 생겼는지를 증명사진 보듯 명확하게 사실적으로 알 수 있게 되었다.

로마인들의 현실 감각을 반영한 또 하나의 작품 경향은 티베리우스의 개선문, 콘스탄티누스의 개선문 등에서 볼 수 있는 건축에 부속된 기념부조와 각종 주화에 새겨진 조각상을 통해 드러나는 매우 실용적인 예술 태도이다.

로마인은 거대한 개선문이나 기념주를 세우고, 여기에 그들이 전쟁에 승리한 역사적 사건을 주제로 한 부조를 장식하였다. 티투스 황제의 개선문, 트라야누스 황제의 기념주(기원전 113년) 부조가 대표적인 작품이다. 그러나 콘스탄티누스 황제가 수도를 로마로부터 콘스탄티노플로 옮기고, 기독교를 승인함에 따라 고전 조각의 위대한 전통은 단절된다. 초기 기독교 미술과 중세의 경우 조각상을 포함, 모든 조형예술을 우상 숭배란 맥락에서 배격했기 때문에 매우 제한된 범위에서 종교적 시사점이나 상징적 표현만이 가능했다.

30
신 아티카파의 조각
| 로마 시대의 조각의 거장들 |

　로마인은 이탈리아 본토를 정복하고, 기원전 2세기 후반에 그리스를 정복했다. 이때 로마인은 그리스의 화려하고 웅장한 조각상에 감탄했다. 그들은 대부분의 조각품을 로마로 운반하여 자신들의 위용을 과시하는 장식으로 활용하였다. 로마에서 그리스 조각이 점차 인기가 높아지자 수요보다 공급이 모자랐다. 이에 그리스의 많은 조각가들이 로마로 이주하여 조각품들을 제작하기에 이르렀다. 이 시기 파시테레스(Paciteres)를 비롯하여 수많은 그리스의 예술가들이 로마에서 고전의 명작을 모각했으며, 아테네 출신의 클레오메네스(Cleomenes)는 〈메디치의 비너스〉와 〈로마의 웅변가〉를 제작했다.

　클레오메네스와 파시테레스 등 주로 로마인을 위하여, 또 로마에 초청되어 활동한 그리스인 조각가들은 고전의 균제(均齊)와 단정(端正)을 이상으로 하고, 고전 시기의 작품에서 모티브를 얻어 혁신적인 것에서부터 순수한 모작에 이르기까지 폭넓게 활동했다. 이들을 일컬어 '신 아티카파(派)'라고 한다. 이들의 작품은 처음에는 신선함을 잃고 절충적인 작풍에 빠지기 일쑤였으나, 많은 수요 때문에 2세기까지 존속되었다.

▼**<메디치의 비너스>**_헬레니즘 시대의 그리스 원작에 바탕을 둔 클레오메네스의 모각이다. 우피치 미술관 소장.

<로마의 웅변가>_로마 시대 초기의 클레오메네스의 걸작으로 루브르 미술관에 소장되어 있다.

〈카스트로와 폴록스〉_파시
텔레스의 작품으로 마드리드
의 프라도 미술관에 소장되어
있다.

신 아티카파에 속하는 조각가는 많은 수에 이를 것으로 생각되나 작품에 서명해 확실히 밝혀진 몇 명만을 들면, 〈벨베데레의 토르소〉와 〈앉아 있는 권투선수〉로 유명한 네스도르(Nessdor)의 아들 아폴로니오스(Apollonios), 그리콘(Glykon), 클레오메네스, 〈마그나 그라에키아〉의 파시테레스, 그의 제자 스테파노스(Stephanos), 그 제자 메넬라오스(Enelros) 등이 있다. 또 부조에는 〈아테나·니케 신전〉 장벽 부조나 카리마코스(Carimacos)의 〈춤추는 마이나스〉 등의 사본, 그리고 고전 조각을 모방한 부조가 있는 큰 단지[大壺] 등에 신 아티카파의 작품이 많다.

신 아티카파의 예술가들은 로마의 종교나 윤리에 그리스 사상을 전파해 완결성을 지닌 세계관과 그 조형 표현의 고전주의에 이르게 해 로마 미술에 본질적인 영향을 끼쳤다.

그 대표적인 영향의 표출이 조상 숭배를 축으로 한 초상 조각이며, 전통적 종교관의 변질이 그 반동의 형태로 작품에 반영돼 집요하리만큼 사실적인 '공화정(政)의 초상' 조각이 많이 제작되었다. 이른바 〈카피톨리노의 브루투스〉 상은 이러한 맥락 속에 위치하는 대표작이다.

▶〈카피톨리노의 브루투스〉 상_로마의 카피톨리노 언덕에 있는 콘세르바토리 미술관(카피톨리니 미술관) 소장의 청동제 흉상. 기원전 3~2세기의 에트루스크 조상(彫像)의 걸작품으로서, 모델은 기원전 508년 왕정을 폐하고 로마 공화정을 수립하여 최초의 집정관이 되었다고 전해지는 루키우스 유니우스 브루투스라고 알려졌다. 두부(頭部)의 날카로운 사실성은 에트루스크 미술의 특징을 보임과 동시에 로마 사회에서 초상 조각상의 중요한 위치를 차지하고 있다.

31
카피톨리니 미술관
| 고대 조각의 보물 창고 |

고대 조각의 보물 창고라 불리는 카피톨리니 미술관은 로마의 카피톨리노 언덕 위에 자리하고 있으며, 광장을 끼고 마주 선 카피톨리니 미술관과 콘세르바토리 미술관의 두 건물을 총칭하여 부르고 있다. 카피톨리노 언덕은 로마 중심부에 있는 언덕으로 이른바 '로마 칠구(로마의 일곱 언덕)'의 하나이다. 비록 일곱 언덕 중 가장 작은 언덕이지만 언덕 남쪽 봉우리 위에는 유피테르(제우스), 유노(헤라), 미네르바(아테나)의 3신을 모신 '최고지선의 유피테르 신전'이 자리하고 있어 고대 로마 신앙의 중심지로 추앙받는 로마인의 정신적 토대 같은 곳이다.

▼**카피톨리노 언덕 입구**_카피톨리노 언덕의 코르도나타 계단은 아래는 좁고 위로 오를수록 점점 넓어지는 방식으로 지어졌는데, 이는 밑에서 보면 원근법으로 인해 계단이 낮고 짧아 보여서 오르는데 별로 힘이 들지 않는 착각을 일으키게 했다. 미켈란젤로가 직접 설계했다. 계단 위에는 마치 수문장이나 되는 것처럼 제우스의 쌍둥이 아들 카스토르와 폴룩스의 거상이 좌우 양쪽에 늠름한 자태를 뽐내고 있다.

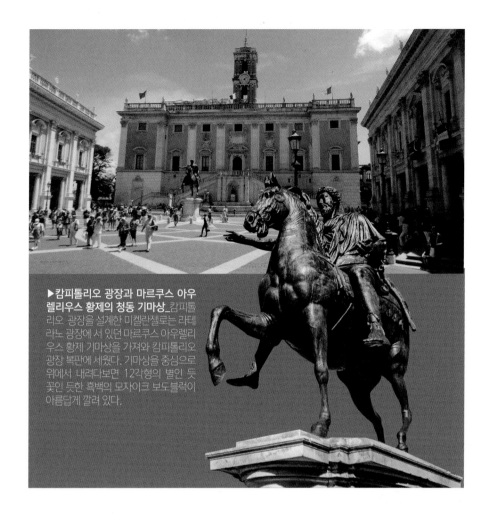

▶**캄피톨리오 광장과 마르쿠스 아우 렐리우스 황제의 청동 기마상**_캄피톨 리오 광장을 설계한 미켈란젤로는 라테 라노 광장에 서 있던 마르쿠스 아우렐리 우스 황제 기마상을 가져와 캄피톨리오 광장 복판에 세웠다. 기마상을 중심으로 위에서 내려다보면 12각형의 별인 듯 꽃인 듯한 흑백의 모자이크 보도블럭이 아름답게 깔려 있다.

　카피톨리노 언덕은 원래 두 봉우리로 이루어져 있었는데 두 봉우리 중 더 높은 봉우리는 고대 로마인들의 요새로서 사용했으며, 그 후에는 그 자리에 '주노 모네타 신전'을 세웠는데, 이곳에서 화폐를 만들었다고 한다. 두 봉우리 사이의 공간은 신성한 구역으로서 현재 '캄피톨리오 광장'이 들어선 자리이다. 광장 정면의 건물은 세나토리오 궁으로, 중세 시대 교황들의 지배권에 대항하여 1143년 시민들의 반란이 일어나 뒤이어 선출된 원로원 의원들의 집회 장소로 쓰기 위해 세워진 유서 깊은 건물이었다. 현재 이 건물은 로마 시장의 집무실 및 회의실로 사용되고 있다.

광장의 중앙에는 고대의 기마상 중에서 가장 유명한 걸작인 마르쿠스 아우렐리우스 황제의 청동 기마상이 있는데 청동 기마상을 받치고 있는 대리석 받침대는 미켈란젤로의 작품이다. 이 청동 기마상은 원래 라테란의 성 요한 대성당 앞에 있었던 것인데, 이것을 콘스탄티누스 대제의 것으로 오인하고 있는 광신자들의 과격한 행위를 피하기 위해서 1538년 교황 바오로 3세의 명에 의해 캄피톨리오 광장으로 옮겨온 것이다.

광장의 좌우 양쪽에 있는 건물들은 세계 최고의 고대 조각품들을 소장하고 있다. 오른쪽의 콘세르바토리 궁 박물관에는 기원전 5세기의 청동 늑대상과 기원전 1세기의 〈가시를 뽑고 있는 소년〉의 청동상을 비롯하여 쥬피터 신전 터에서 출토된 유물들과 모자이크, 옛 동전 등 많은 작품들이 전시되어 있다.

▶〈**가시를 뽑고 있는 소년**〉 (169쪽 그림)_머리 부분은 고전적인 엄격성, 사지는 현실적 느낌으로 표현되었기에 헬레니즘 기 파스티슈의 전형적인 작풍으로 평가하고 있다. 중세에 유명해졌으며 초기 르네상스의 예술가들에게도 영향을 미쳤다. 카피톨리니 박물관 소장.
▼〈**암 늑대상**〉_로마를 건국한 로물루스와 그의 쌍둥이 동생 레무스가 아기 때 암 늑대의 젖을 먹고 자랐다는 신화를 표현한 고대 청동상. 카피톨리니 박물관 소장.

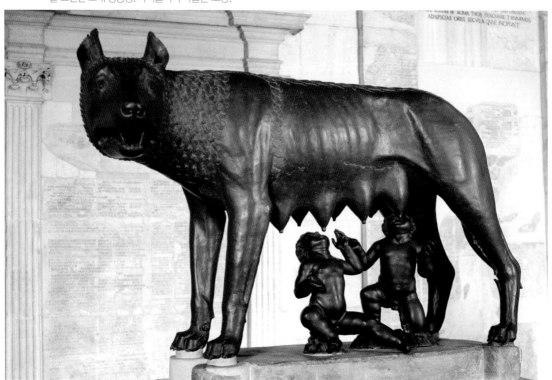

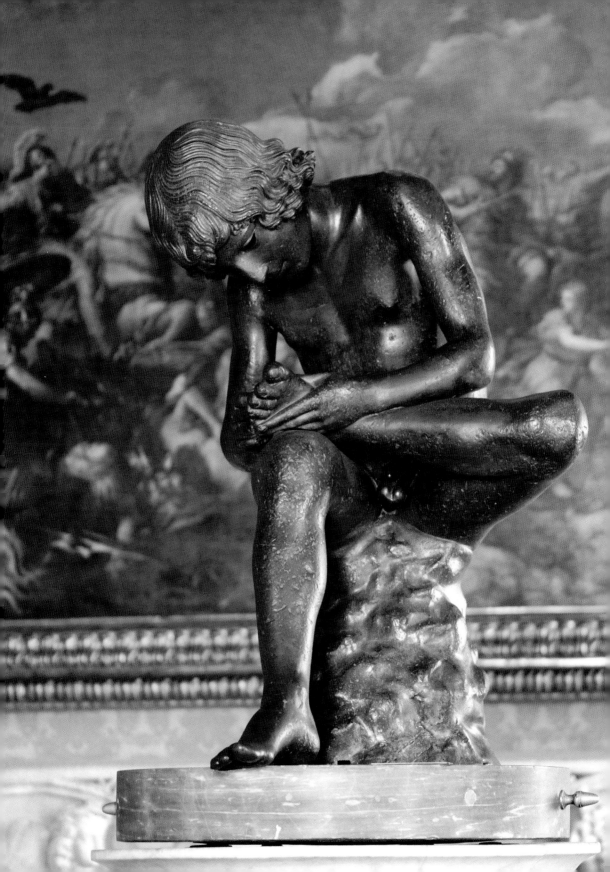

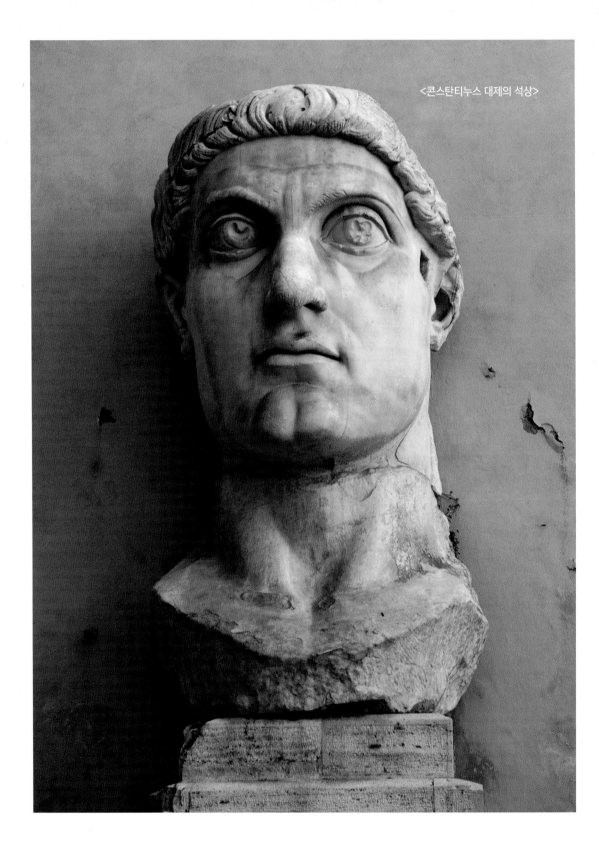

<콘스탄티누스 대제의 석상>

이 박물관의 뜰에는 콘스탄티누스 대제의 거대한 대리석상의 파편들과 'BRIT'이라고 쓰여진 토막난 비명문이 전시되어 있는데 이는 영국을 뜻하는 브리타니아(Britannia)의 일부이다. 이 비명문은 클라디우스(Cladius) 황제가 영국을 점령한 것을 기념하기 위해 세운 개선문의 파편들의 일부로서 로마에 현존하는 유물들 중 영국을 언급하는 가장 오래된 유물이다. 클라디우스 황제는 로마제국의 황제들 중에서 최초로 영국 땅을 밟은 황제이다.

또한 기원전 1세기의 대리석상 〈에스퀼리노의 비너스〉도 눈여겨 볼 조각상이다. 이 조각상은 서기 50년경에 흰색 대리석으로 만든 비너스 상으로, 1874년 로마 칠구릉 중 에스퀼리노 구릉의 단테 광장에서 발견되었는데, 라미아 정원의 일부로 추정된다. 사람보다 작은 크기의 누드 여성 조각상으로 팔 부분이 없다. 조각의 모델이 로마의 여신 비너스라거나 혹은 벌거벗고 목욕하는 여성이라는 등의 해석이 분분한 조각상이다.

▶▼<에스퀼리노의 비너스>_에스퀼리노의 비너스는 그 유명한 클레오파트라를 모델로 조각하였다고 한다. 조각의 동세는 목욕하는 모습으로, 엉덩이 위 양쪽에 일명 '비너스의 보조개'라 불리는 패인 자국이 선명하게 드러나고 있다.

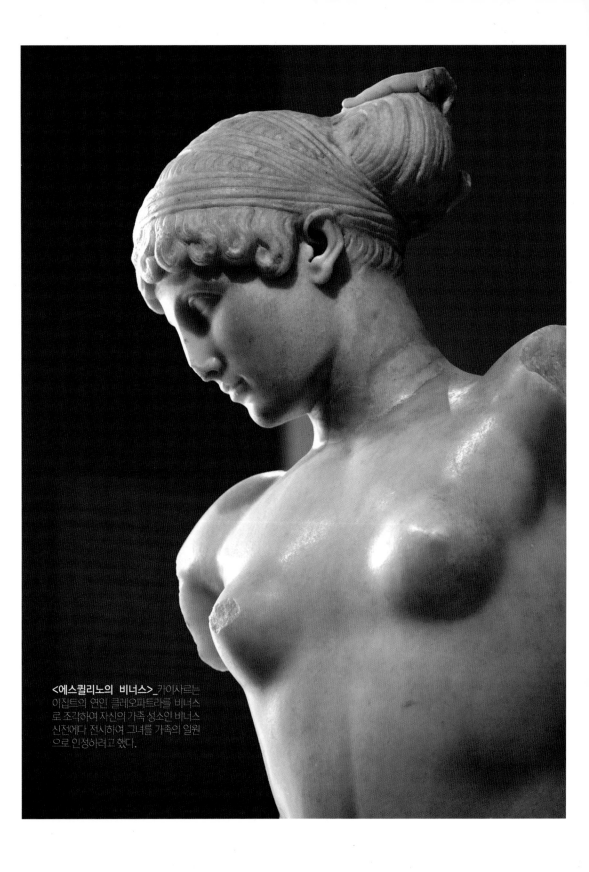

<에스퀼리노의 비너스> 카이사르는 이집트의 연인 클레오파트라를 비너스로 조각하여 자신의 가족 성소인 비너스 신전에다 전시하여 그녀를 가족의 일원으로 인정하려고 했다.

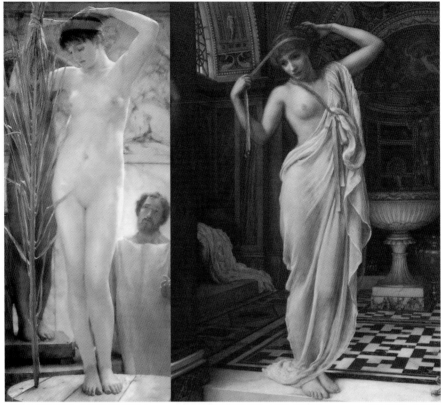

▲앨머 태디마의 <조각가의 모델>(좌측 그림) 에드워드 포인터의 <디아 두메네> (우측 그림)_에스퀼리노의 비너스 상을 모델로 하여 조각의 잃어버린 두 팔을 회화 속에 살려냈다.

비너스 조각이 발견된 이후 많은 근현대 예술가들이 이 조각의 예술적 복원에 집중했는데, 그중 대표적인 것이 19세기 네덜란드의 화가 로런스 앨머 태디마(Lawrence Alma Tadema)의 〈조각가의 모델〉(1877)과 에드워드 포인터(Edward John Poynter)의 〈디아 두메네〉(1884)이다. 이들 작품에서는 여성의 자세와 머리에 머리띠가 있는 것에 착안하여, 마치 실제로 팔이 있어서 머리끈을 묶고 있는 것처럼 표현했다.

왼쪽의 건물은 누오보 궁으로, 카피톨리노 박물관 시설을 수용하고 있다. 세계 박물관 중 일반에게 공개를 시작한 박물관으로는 가장 오래된 박물관이다. 이 박물관은 로마제국 황제들의 흉상을 제일 많이 소장하고 있으며 기원전 1세기 대리석상 〈빈사의 갈리아인〉이 특히 유명하다.

콘세르바토리 궁에서 지하로 연결된 누오보 궁의 카피톨리노 박물관의 갤러리 룸에는 격렬함과 긴장감이 넘치는 〈빈사의 갈리아인〉 조각상을 만날 수 있다. 갈라티아를 위해 장렬하게 페르가몬에 대항하다 포로가 되어 비극을 맞는 전사의 죽음 앞에서 저절로 마음이 숙연해지게 만드는 작품이다. 그런데 죽어가는 전사상 바로 앞에는 사랑에 열병이 난 〈에로스와 프시케〉가 서로 키스를 하는 조각상이 놓여 있다. 두 연인의 조각상은 전사의 죽음에도 아랑곳하지 않고 들어오는 창문의 밝은 빛에 노출되어 열애의 모습을 적나라하게 보여준다. 한 공간 안에 죽음과 열애라는 이중적 분위기의 조각상이 나란히 마주 놓여 있어 관람객들로 하여금 이질적이면서 극과 극의 감정을 느끼게 한다.

헬레니즘 시대의 조각상인 〈빈사의 갈리아인〉과 〈에로스와 프시케〉가 미묘한 공간을 이루고 있는 카피톨리노 박물관의 또 다른 관람 포인트가 아닐 수 없다.

▼카피톨리노 박물관의 〈빈사의 갈리아인〉과 ▶〈에로스와 프시케〉 조각상(175쪽 그림)_죽어가는 전사 앞에서 뜨거운 사랑을 나누는 에로스와 프시케는 매우 대조적인 분위기를 연출하고 있다.

❦❀ 32 ❀❦
테르메 미술관의 조각상
| 니오베 신화를 만나다 |

 테르메 미술관은 로마 테르미니역 주변 바르베리니 궁을 1889년에 로마 시에서 국립미술관으로 개설해 사용하고 있는 공간이다. 이곳에는 로마 시대의 황제 디오클레티아누스(재위 284년~305년)에 의해 건조된 목욕탕(테르메) 터와 거기에 인접한 수도원 및 안뜰이 자리하고 있다.

 전시물은 주로 그리스와 로마의 미술품들인데, 모자이크와 흉상 등이 많다. 이탈리아 통일 후 로마 시의 급격한 개발이 이뤄지면서 고고학적 가치가 뛰어난 유물들이 많이 출토되었다.

▼**테르메 미술관 전경**_그리스와 로마 미술품을 전시하는 곳으로, 우리에게 잘 알려진 <원반 던지는 사나이>와 <앉아 있는 권투선수>를 볼 수 있다.

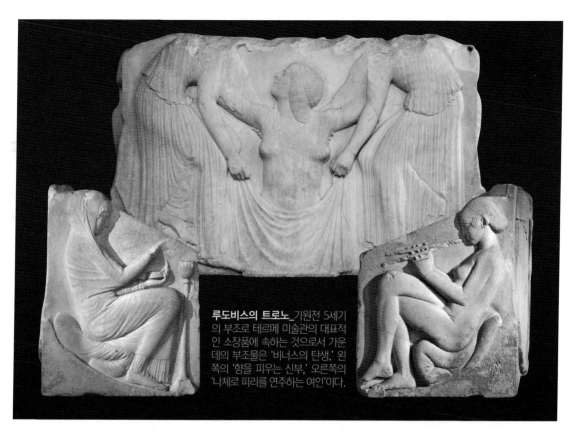

루도비스의 트로노_기원전 5세기의 부조로 테르메 미술관의 대표적인 소장품에 속하는 것으로서 가운데의 부조물은 '비너스의 탄생,' 왼쪽의 '향을 피우는 신부,' 오른쪽의 '나체로 피리를 연주하는 여인'이다.

　위의 부조물은 테르메 미술관에 소장되어 있는 '루도비스의 트로노'라고 불리는 그리스풍의 대리석 부조상이다. 1887년 로마의 빌라 루도비 시의 대지 속에서 출토되어서 이렇게 부른다. 트로노(trono)는 '옥좌'라는 뜻으로 3면 석판에 부조가 있고 그것이 옥좌와 닮은 데에서 유래한 이름이지만 본래의 용도에 대해서는 확인된 바 없다.

　부조상의 주요 면에는 아프로디테의 탄생(이 해석에도 이설이 있음)이 새겨져 있고, 좌우 양 측면에는 피리를 부는 나체의 여성과 향을 피우는 착의의 여성이 있다. 작품 속 인물들은 우아하고 섬세하며, 약간의 긴장감까지 주는데 이런 작풍은 기원전 460년경 남이탈리아에서 제작된 조각들에서 나타나는 양식이다. 미국 보스턴 미술관에 이 조각상과 쌍을 이루는 거의 동형의 3면부조가 소장되어 있다.

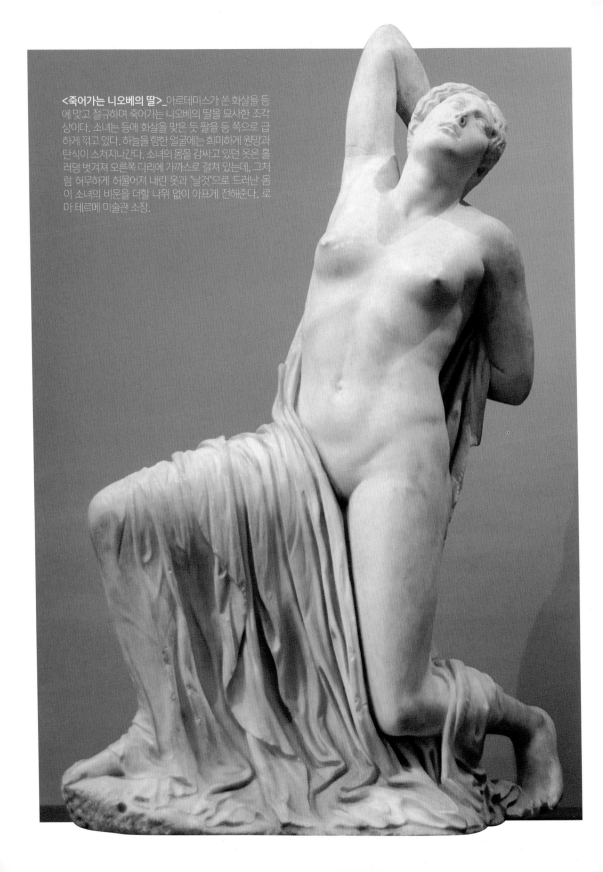

<죽어가는 니오베의 딸>_아르테미스가 쏜 화살을 등에 맞고 절규하며 죽어가는 니오베의 딸을 묘사한 조각상이다. 소녀는 등에 화살을 맞은 듯 팔을 등 쪽으로 급하게 꺾고 있다. 하늘을 향한 얼굴에는 희미하게 원망과 탄식이 스쳐지나간다. 소녀의 몸을 감싸고 있던 옷은 홀러덩 벗겨져 오른쪽 다리에 가까스로 걸쳐 있는데, 그처럼 허무하게 허물어져 내린 옷과 '날것'으로 드러난 몸이 소녀의 비운을 더할 나위 없이 아프게 전해준다. 로마 테르메 미술관 소장.

이 조각상은 기원전 450년~440년경에 제작된 테르메 미술관에 소장되어 있는 〈죽어가는 니오베의 딸〉를 묘사한 것이다. 니오베는 그리스 신화에 나오는 '니오베 신화'의 주인공으로, 그녀는 테베의 왕 암피온의 아내였다.

니오베는 아들 일곱, 딸 일곱에 그야말로 세상에 부러울 것이 없는, 모든 것을 다 가진 여자였다. 당시 테베에서 숭배하는 레토 여신은 자식으로 아폴론과 아르테미스 남매만 있었다. 자만심에 들뜬 니오베는 레토 여신보다도 자신이 더 훌륭하다고 소리 내어 자랑했다.

니오베의 자만은 도를 지나쳐 결국 교만함에 이르고 이는 곧 레토 여신과 대결을 신청하기에까지 이른다. 하지만 신과 겨루는 일은 인간에게 허용된 것이 아니었다. 게다가 신보다 더 훌륭하다고 뽐내는 것은 더더욱 안 되는 일이었다. 분개한 레토 여신은 자식인 태양의 신 아폴론과 사냥의 신 아르테미스에게 오만방자한 니오베가 자신을 능멸한 것에 대해 울분을 터트렸다. 이에 아폴론과 아르테미스는 니오베의 자식들을 모두 죽인다. 아폴론은 아들들을, 아르테미스는 딸들을 화살을 쏘아 죽였다.《일리아스》에 의하면 니오베의 죽은 자식들은 10일 동안이나 무덤도 없이 버려졌다고 전해진다.

▼<니오베의 절규>_레토 여신을 능멸한 죄로 아폴론과 아르테미스에게 니오베의 자식들이 화살에 맞아 죽어가는 장면이다. 자크 루이 다비드의 작품.

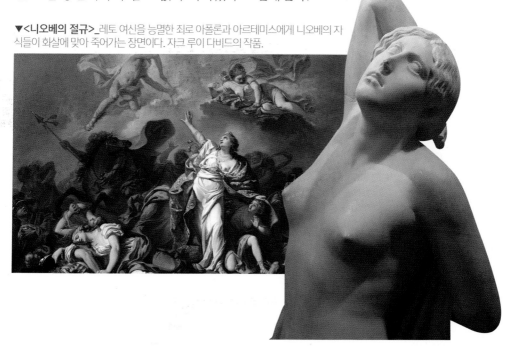

▲**활을 쏘는 아르테미스와 니오베**_레토 여신의 딸 아르테미스가 니오베의 마지막 막내 딸을 활로 겨누는 장면으로 니오베는 자신의 어린 딸을 보호하기 위해 몸을 기울이고 있는 모습이다. 기원전 4세기의 조각으로 로마 시대에 모각된 작품으로 헤라클리온 고고학 박물관 조각실에 소장되어 있다.

 조각상 〈죽어가는 니오베의 딸〉은 니오베의 많은 딸 중 하나를 설정하여 조각했다. 아폴론과 아르테미스가 쏜 화살을 등에 맞고 괴로워하며 몸을 뒤로 제쳐 오른팔로 화살을 뽑으려 안간힘을 쓰고 있는 장면이다. 아름다운 여성의 과감한 누드를 통해 고통과 연민을 동시에 드러내려고 한 이 조각상은 헬레니즘 시대의 〈라오쿤 군상〉과 같은 처절한 느낌은 아니다. 그러나 억제된 포즈에서 뿜어 나오는 비장함과 관능적인 분위기는 앞으로 전개될 헬레니즘 시대의 죽음에 대한 극적인 양식을 암시하고 있다. 이는 곧 죽음을 미화시키는 방식을 유연함과 부드러움, 그리고 정서적 감흥으로 이끌어내는 표현을 말한다.

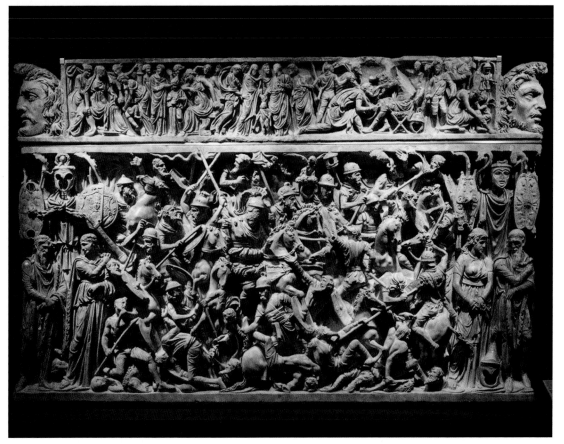

▲**루도비 시의 대석관**_로마 시대의 부조는 그리스의 조소성과는 달리 회화성이 강조되고, 빛과 깊은 그림자로써 격정적인 표현 효과를 추구했다. <루도비 시의 석관>의 부조는 이미 그리스의 전통을 떠나 동방적 정신에 영향받은 중세적 표현에 가깝다.

위의 부조는 테르메 미술관의 루도비 시 컬렉션에 소장되어 있는 고대 로마의 석관인 <루도비 시의 대석관>이다. 석관 주변은 로마 기사와 터키 군대 사이의 전투가 세밀하게 고부조로 새겨져 있다.

이 석관은 1621년 로마의 산 로렌초 문(門) 부근에서 발견되었다. 3세기 중엽경의 작품이며 서로 겹치고 덮치는 군상배치는 제정 말기 양식을 시사하고 있으나, 개개의 인상(人像) 조각은 마르쿠스 아우렐리우스 황제 시대의 고전주의를 내포하고 있다. 이 석관의 뚜껑은 마인츠 박물관에 있다.

33
로마 시대의 초상 조각
| 로마 영웅들의 얼굴과 대면하다 |

로마 조각의 경이적인 분야는 초상 조각이다. 로마 시대에 와서 초상은 입상(立像)과 더불어 새로이 흉상·기마상·묘비상이 제작되었다. 초상 조각에는 로마 조각의 뛰어난 독창성이 돋보이는데, 그것은 단순한 용모의 모방이 아니라 인물의 성격 묘사까지 가미한 섬세한 장인의 손길이 낳은 새로운 창작품이었다. 베스파시아누스 황제, 티투스 황제, 카리큘라 황제와 같은 역대의 황제 초상에서는, 거친 풍모(風貌) 속에 잔인한 성격까지 생생하게 표현하고 있다.

로마는 중동에서 그리스를 포함한 유럽 전체를 지배했기 때문에 다양한 종족과 그에 따른 여러 가지 미술이 혼합되어 존재했다. 로마인들은 에트루리아의 유산을 이어받았고, 그리스 미술을 예찬했다. 그리고 대량의 모조품 제작에 열중하면서 그리스 미술의 전통을 계승, 발전시켜 나갔다. 이러한 일은 로마인에게 노예로 고용된 그리스 조각가들의 몫이었으며 그들은 로마인들이 원하는 주제를 그리스 양식으로 제작했다.

로마에서 그리스 조각품의 수요가 급증하면서 조각 작품이 일종의 사치품으로 전락하는 신세가 되기도 했지만, 한편으로는 그리스 조각의 가치를 알리는 중요한 수단이기도 했다.

▶로마 테르메 미술관에 소장되어 있는 아우구스투스 상_
로마 초상 조각의 섬세함을 보여주고 있다.

▶**아우구스투스 입상**_이 조각상은 1863년에 이탈리아의 한 마을에서 발견되었으며, 이 마을의 이름을 따서 그러한 명칭을 갖게 되었다. 바티칸 박물관 소장.

　이를테면 그리스 고전기 폴리클레이토스나 프락시텔레스와 같은 조각가들의 작품이 복제되기도 하고, 헬레니즘 조각품이 하나의 사치품처럼 여겨져 로마의 공공건물이나 귀족의 거실에 장식으로 대부분 쓰이면서 자연스럽게 가치를 인정받았다. 로마인들은 근본적으로 외래 문명에 대해 관대했다. 이집트 근동 지방의 문화까지도 기꺼이 수용한 점으로 보아 그들은 무척 실리적이고 실질적인 세계관을 가지고 있었고, 식민지인들에게도 관대함을 베풂으로써 제국의 면모를 과시했다. 반면 그리스 예술과의 차별화를 단적으로 보여주는 영역 역시 존재한다. 이는 건축물과 초상 조각으로 로마의 독특한 미술 양식과 문화적 깊이를 느끼게 해준다.

　로마의 평화를 확립한 아우구스투스 황제(재위 전 27년~후 14년) 시대의 조각은, 극단적인 것이나 추악한 것까지도 표현해내는 헬레니즘 예술에 대한 반성으로서, 단정하고 고전적인 양식으로 복귀하려는 예술작품을 나타냈다. 유명한 〈프라마 포르타의 아우구스투스 상〉(바티칸 미술관), 〈아라 파키스〉(평화의 제단)의 부조(테르메 미술관), 〈아우구스투스 상〉(루브르 미술관) 등은 그리스의 고전적인 단정함과 로마적 사실성을 적절히 융합시킨 초기의 걸작이다.

아우구스투스 가슴갑옷 부분

바티칸 미술관에 소장되어 있는 〈프라마 포르타의 아우구스투스 상〉은 로마 초상 조각의 정점을 보여주고 있다. 〈프라마 포르타의 아우구스투스 상〉은 기원전 20년에 만들어진 것으로, 1863년에 이탈리아의 한 마을에서 발견되었으며, 이 마을의 이름을 따서 그러한 명칭을 갖게 되었다. 아우구스투스 황제의 서 있는 자세는 폴리클레이토스의 '도리포로스 풍'으로 오른쪽 다리 곁에는 돌고래를 타고 있는 에로스의 소상(小像)이 있다. 그의 얼굴은 카이사르의 초상으로 추정되고 있다.

아우구스투스는 퀴라스, 즉 가슴갑옷을 입고 있는데 이 갑옷에는 또 다른 메시지를 전달하는 여러 인물들의 모습이 나타나 있다. 가슴 갑옷의 중앙부에는 두 명의 인물이 있는데 한 명은 로마인이고 한 명은 파르티아인이다. 왼쪽의 파르티아인이 군대의 깃발을 반환하고 있다. 이것은 기원전 20년에 있었던 아우구스투스의 외교적 승리를 직접적으로 의미하는 것이다.

중앙부의 주변에는 신들과 화신들의 모습이 나타나 있다. 가장 위에는 태양신 솔과 하늘의 신인 카일루스가 자리한다. 갑옷의 측면부에는 아우구스투스가 정복한 국가의 여성형 화신이 있다. 이러한 신들과 화신들은 팍스 로마나를 말하고 있다. 태양이 로마제국의 전역을 비추고, 모든 시민들에게 평화와 번영을 가져다준다는 메세지인 것이다.

▶**채색된 아우구스투스 조각상**_화려하면서도 의미가 깊은 부조들이 새겨져 있다.

▲**다리 부분의 큐피드 상_**이 조각상은 단순히 황제의 초상화가 아니라 아우구스투스와 과거와의 연관성, 정복자로서의 그의 역할, 신들과의 관계, 그리고 로마에 평화를 가져다준 인물을 표상하고 있다.

　아우구스투스의 오른 다리를 보면 돌고래를 탄 큐피드 조각상이 있다. 돌고래는 아우구스투스가 거둔 해전에서의 커다란 승리(기원전 31년, 안토니우스와 클레오파트라 연합군과 싸운 악티움 해전에서의 승리는 아우구스투스를 로마 제국의 1인자로 만들어주었다.)를 나타낸다. 　돌고래 위에 올라탄 큐피드는 또 다른 메시지를 보내고 있다. 바로 아우구스투스는 신의 자손이라는 것이다. 큐피드는 비너스의 아들로서, 그녀는 사랑의 여신이다. 아우구스투스의 양아버지였던 카이사르는 자신이 비너스의 자손이라고 주장하였다. 이 논리를 전체적으로 종합해보면 아우구스투스 역시 신의 자손이라는 것이다.

루브르 박물관에 소장되어 있는 〈리비아 드루실라〉 조각상은 아우구스투스 황제의 첫 번째 아내를 나타냈다. 그녀는 처음에는 티베리우스 클라우디우스 네로와 결혼했다가 이혼했는데, 기원전 38년에 옥타비아누스와 결혼할 당시에 전 남편과의 사이에서 두 번째 아들을 임신 중이었다.

기원전 27년에 옥타비아누스가 황제로 즉위해 아우구스투스가 되자 리비아는 아우구스투스의 아내로서 아우구스타 칭호를 받고 정사에 관여할 수 있었다. 그녀는 남편 못지않게 정치력이 뛰어나 아우구스투스가 부재중일 때 각종 행정을 수행했으며, 한편으로는 자기 친자식인 티베리우스가 황제에 오르도록 후원하기도 했다. 리비아는 확실히 권력욕이 남달랐던 인물이었던 것으로 추측되는 바, 아우구스투스 때 일어난 암살 사건에 관여했다는 낭설이 있으며, 심지어는 아우구스투스까지 독살했다는 이야기도 있다.

그녀는 아들인 티베리우스가 즉위한 후에도 각종 권한을 행사하다가 티베리우스가 나중에는 각종 특권을 박탈했고 29년에 사망했다. 그녀가 죽자 티베리우스는 장례식에 참석하지 않았으며, 클라우디우스 때 신격화되었다. 〈리비아 드루실라〉 조각상의 이미지는 그리스 신화의 대지의 여신인 데메테르(케레스)의 모습을 취하고 있다.

▶리비아 드루실라 상_루브르 박물관 소장.
▼리비아 드루실라 좌상과 아우구스투스 좌상_아테네 국립박물관 소장.

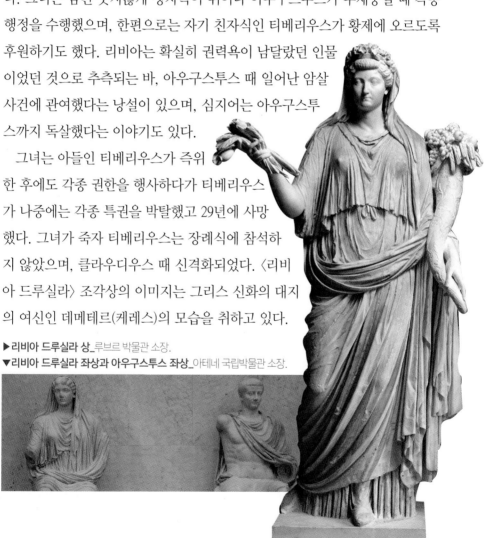

독일 베를린 알테 박물관에 소장되어 있는 〈녹색 얼굴의 율리우스 카이사르〉의 흉상은 로마의 최고 권력자였던 카이사르의 영웅적인 면모가 그대로 얼굴에 담겨져 있다. 영어로 줄리어스 시저로 불리는 율리우스 카이사르(기원전 100년~44년)는 로마 제국 천년사에서 최고의 영웅, 천재로 꼽히는 인물로, 카이사르라는 이름 자체가 황제를 뜻하는 말이다. 러시아의 '차르' 역시 이 카이사르가 어원이다. 그러나 역설적이게도 그는 황제가 되지는 못했다. 자객들에게 암살당했을 때 그의 직책은 종신 독재관이었다. 로마의 초대 황제는 그의 양자인 옥타비아누스(아우구스투스)가 되었다. 하지만 로마제국의 토대를 닦은 사람은 다름 아닌 카이사르였다.

카이사르는 갈리아 지방을 정복하여 로마화 함으로써 오늘날 유럽의 기초를 놓았다. 갈리아는 고대 로마인이 갈리아인(켈트족)이라고 부르던 사람들이 살던 지역으로, 북이탈리아·프랑스·벨기에 일대를 일컫는 지명이다.

카이사르가 남긴 유명한 어록 중에 "왔노라, 보았노라, 이겼노라(veni, vidi, vici)"도 빼놓을 수가 없다. 4년이나 지속된 내전에서 승기를 잡은 카이사르는 이집트를 정복한 데 이어 소아시아, 튀니지, 스페인 등지의 반란을 평정한 후 원로원에 보낸 편지의 첫 문장이다. 지금도 말보로 담뱃갑에 이 문장이 찍혀 있다고 한다.

로마의 지배 계층과 황제들의 초상 조각에는 사회적인 성격들이 반영되었고 가문의 명예 및 개인의 부와 결부되어 철저한 사실성을 바탕으로 제작되었다. 공화정 시대(기원전 500년~27년) 및 초기 제정 시대(기원전 27년~기원후 180년) 그리고 후기 제정 시대(180년~610년)에 나타난 초상 조각을 보면 다소 다른 양상을 띠기도 한다.

▶**율리우스 카이사르 녹색 흉상**_로마 공화정 말기에 폼페이우스, 크라수스와 함께 3두동맹을 맺고 콘술이 되어 민중의 큰 인기를 얻었으며 지방장관으로서는 갈리아 전쟁을 수행하였다. 1인 지배자가 되어 각종 사회정책, 역서의 개정 등의 개혁사업을 추진하였으나 브루투스 등에게 암살되었다.

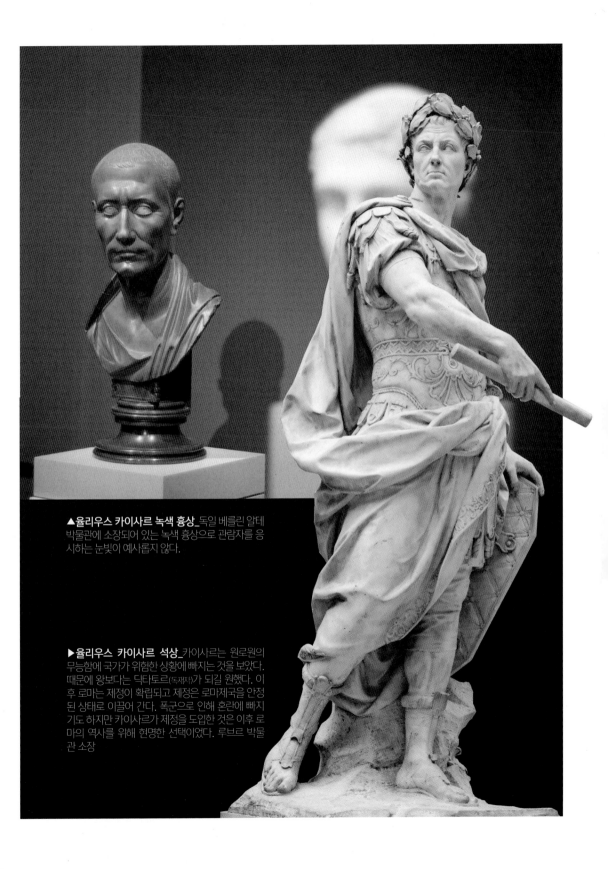

▲**율리우스 카이사르 녹색 흉상**_독일 베를린 알테 박물관에 소장되어 있는 녹색 흉상으로 관람자를 응시하는 눈빛이 예사롭지 않다.

▶**율리우스 카이사르 석상**_카이사르는 원로원의 무능함에 국가가 위험한 상황에 빠지는 것을 보았다. 때문에 왕보다는 딕타토르(독재자)가 되길 원했다. 이후 로마는 제정이 확립되고 제정은 로마제국을 안정된 상태로 이끌어 간다. 폭군으로 인해 혼란에 빠지기도 하지만 카이사르가 제정을 도입한 것은 이후 로마의 역사를 위해 현명한 선택이었다. 루브르 박물관 소장

▲칼리굴라 흉상 대리석_고대 로마의 제3대 황제(재위 37년~41년). 즉위 초에는 민심 수습책으로 원로원·군대·민중에게 환영을 받았으나 낭비와 증여로 재정을 파탄시키고 독단적인 정치를 강행하여 비난을 받았다. 황제 근위대 장교에게 암살되었다. 칼리굴라가 살해된 직접적인 동기는 전하는 기록이 없어 알려지지 않았다. 코펜하겐 뉴 칼스버그 글립토테크 미술관 소장.

▲티투스 흉상_로마 황제(재위 79년~81년). 유대 전쟁의 최고 지휘자로서 예루살렘을 함락시켰고 즉위 후에는 선정으로 국민들의 환영을 받았다. 베수비오 화산의 폭발과 로마 대화재 등 대재난을 겪었고 로마의 재건, 구제사업에 진력하다 사망하였다. 현존하는 로마 시대의 유물 중에 가장 유명한 것으로 손꼽히는 콜로세움은 티투스 황제가 완공하였다.

　　대표적인 초상 조각으로는 초기 제정 시기의 아우구스투스 두상, 안토니우스 상, 아그리파 상, 브루투스 상, 그리고 최초로 수염을 길렀던 하드리아누스 황제의 흉상이 있다. 후기 제정 시기에는 칼리굴라 황제 흉상, 필리푸스 황제 흉상, 그리고 콘스탄티누스 황제의 두상 등이 현존한다. 한결 같이 매우 사실적이고 생동감 넘치는 표정을 지니며 내면의 심리를 은연 중에 드러내고 있다. 그러나 콘스탄티누스 황제가 수도를 로마로부터 콘스탄티노플(동로마 제국)로 옮기고, 기독교를 승인함에 따라 고전 조각의 위대한 전통은 단절된다. 초기 기독교 미술과 중세의 경우 조각상을 포함, 모든 조형예술을 우상 숭배란 맥락에서 배격했기 때문에 매우 국한된 범위에서 종교적 시사점이나 상징적 표현만이 가능했다.

34
부조로 새긴 로마의 영광
| 승리와 영광의 로마제국을 나타내다 |

로마제국은 전쟁을 통한 영토 확장을 최소화하면서 오랜 평화를 누렸던, 1세기에서 2세기까지의 시기를 팍스 로마나(로마의 평화)로 부른다. 팍스 로마나 시기는 초대 황제인 아우구스투스가 통치하던 시기부터 시작되었기 때문에 '아우구스투스의 평화'로 불리기도 한다. 이 시대는 변경의 수비도 견고하였고, 이민족의 침입도 적었으며, 국내의 치안도 확립되어 교통·물자의 교류도 활발하였다. 로마제국 내의 각지에서 도시가 번영하여 전 국민이 평화를 구가했다.

로마의 평화는 지배계급에게는 태평성대였지만, 지배를 받던 식민지 민중들에게는 로마의 평화 유지를 위한 폭력과 착취로 고통받던 제국주의의 시대였다. 그들은 이따금 반란을 일으켰고, 로마의 황제들은 총독을 보내 대처하였다. 국경 지역에서는 소소한 교전이나 대규모 정복 전쟁이 벌어지기도 했다. 게르만족 최전선인 게르마니아 속주 총독인 트라야누스는 혁혁한 전공으로 속주 출신자로서는 처음으로 황제에 올라 로마제국의 영토를 최대 판도로 넓혔다. 그의 영광을 기념하기 위해 원로원은 황제의 승전 기념비를 건축하였다.

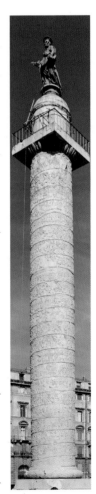

▶**트라야누스 원주**_다키아(루마니아)에서의 전승을 기념하여 106년~113년에 건립되었다.

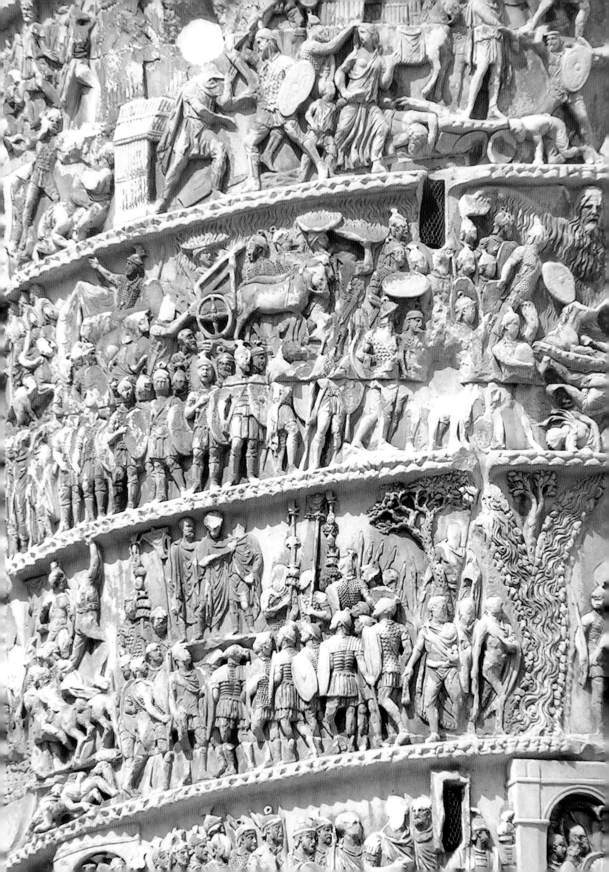

트라야누스 원주는 다마스쿠스의 아폴로도로스(Apollodoros)가 건설했다. 이 원주는 퀴리날레 언덕 근처, 포룸 로마눔 북쪽의 트라야누스 포룸에 위치해 있다. 113년에 완성된 이 원주는 다키아 전쟁에서의 트라야누스 승리를 기념하는 부조로 유명하다.

이 원주는 높이 30m이고, 받침을 포함하면 38m이며, 지름은 4m이다. 기둥 주변의 190m의 프리즈는 기둥을 23번 회전하며, 내부에는 꼭대기의 전망대로 가는 나선형의 185개의 계단이 있다.

원주를 묘사한 동전에 따르면, 독수리로 추정되는 새가 꼭대기에 있었고, 후에 신격화된 트라야누스의 나신상이 위치했는데, 중세 시대에 사라졌다. 1588년에, 교황 식스토 5세에 의해 성 베드로의 상이 세워졌다.

◀ **트라야누스 원주의 부조**(192쪽 그림)
▼ **트라야누스 원주 전경**_로마 <트라야누스제의 포룸> 내에 있는 두 개의 도서관 사이 중정에 있는 거대한 대리석제의 기념원주. 원주 길 건너로 이탈리아 왕국의 통일을 기념하기 위해 세운 웅장한 석조 건물인 빗토리오 엠마누엘레 2세 기념관이 보인다.

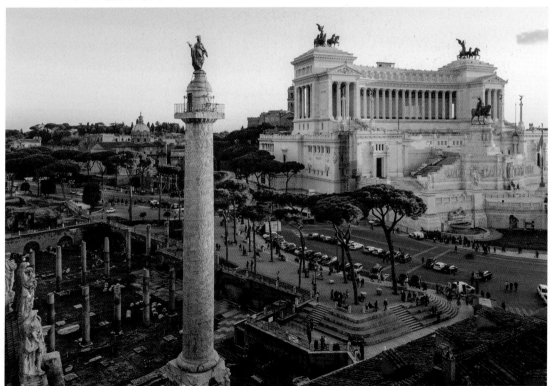

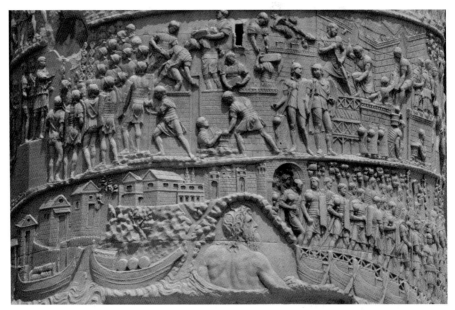

▲**트라야누스 원주의 부조**_원주 둘레로 약 2,500여 명에 달하는 인물들과 전투장면이 사실적으로 새겨져 있다.

원주 둘레의 부조들은 트라야누스의 성공적인 2차례 다키아 원정을 나타낸다. 아래쪽 반은 1차 원정, 위쪽 반은 2차 원정의 묘사이다. 두 부분은 트로피가 옆에 있는 방패를 든 승리를 의인화한 조각에 의해 분리된다. 한편, 프리즈의 장면들은 연속적이며, 아래에서 볼 때 같은 크기로 보이도록 만들어져 있다. 조각에는 원근법이 거의 적용되지 않았고, 한 장면에 여러 시점이 적용되어 더 많은 사실을 나타낼 수 있다(벽 뒤에서 일하는 병사를 묘사하기 위한 다른 각도의 적용).

부조들은 다키아인들과 전투하고, 요새를 지으며, 황제의 연설을 듣는 로마군을 주로 묘사하고 있다. 조각은 2,500여 개에 달하는 선원들, 병사들, 정치인, 사제의 조각으로 가득 차 있고, 발리스타와 투석기 같은 로마와 만족의 무기와 전쟁 방법에 대한 귀중한 정보를 현대 역사가들에게 제공한다. 또한 59개의 트라야누스 조각과 강의 신도 찾아 볼 수 있다. 기단은 다키아 무기의 부조로 덮여 있다. 고대에는 패배한 병사가 항복의 표시로 승자 앞에 무기를 던졌으므로 이런 형상은 항복의 표시로 볼 수 있다.

트라야누스 황제의 원주는 매우 화려하고 연속적인 리듬감을 가진 부조로

서, 로마 조각의 최정점에 이른 조각이라 해도 손색이 없으며 기념성을 최대한 부각시키고자 했던 기념탑의 형식을 잘 보여준다. 더욱이 이 기념주에서 발견할 수 있는 기록적이고 개념적인 사실주의는 중세 미술에 적합한 방법으로 계승되었다.

트라야누스 황제의 치적을 기념하기 위해서 만든 또 다른 기념물로 트라야누스 황제의 개선문이 있다. 개선문은 전쟁터에서 승리해 돌아오는 황제 또는 장군을 기리기 위하여 세운 문을 말하며, 일반적으로 개인 또는 국민이 이룩한 공적을 기념할 목적으로 세운 대문 형식의 건조물을 말한다.

개선문의 기원에 대해서는 기념군상의 대좌(臺座)가 발전한 것이라고 보는 견해와 구조물의 주체를 이룬 아치가 이탈리아 에트루리아의 도시문(都市門)에서 유래된 것이라고 보는 설이 있다. 하지만 최근에는 개선식장으로 향하여 가는 길에 만들어 꾸민 장식에서 점차 항구적인 독립 건축물로 인식돼 개선문으로 부르게 되었다는 것이 정설로 굳어지고 있다.

제정 시대 초기에 오면서 개선문은 본격적으로 항구적인 독립 건축물로서의 역할을 지니게 되었고 그리스에서는 볼 수 없었던 조각과 장식을 곁들임으로써 로마만의 독특한 형식을 형성했다.

▼**트라야누스 개선문과 입상**_다키아, 나바타이 왕국, 아시리아 등을 속주로 만들었고 로마제국 최대의 판도를 이룬 트라야누스의 치적을 기념하기 위해 세워진 개선문이다.

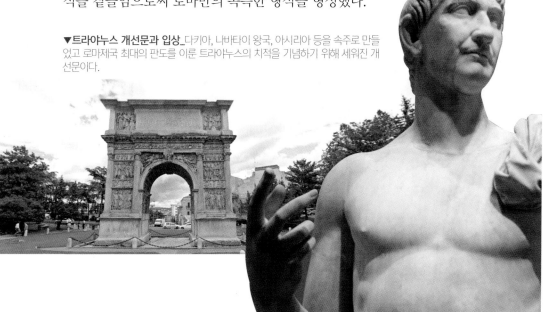

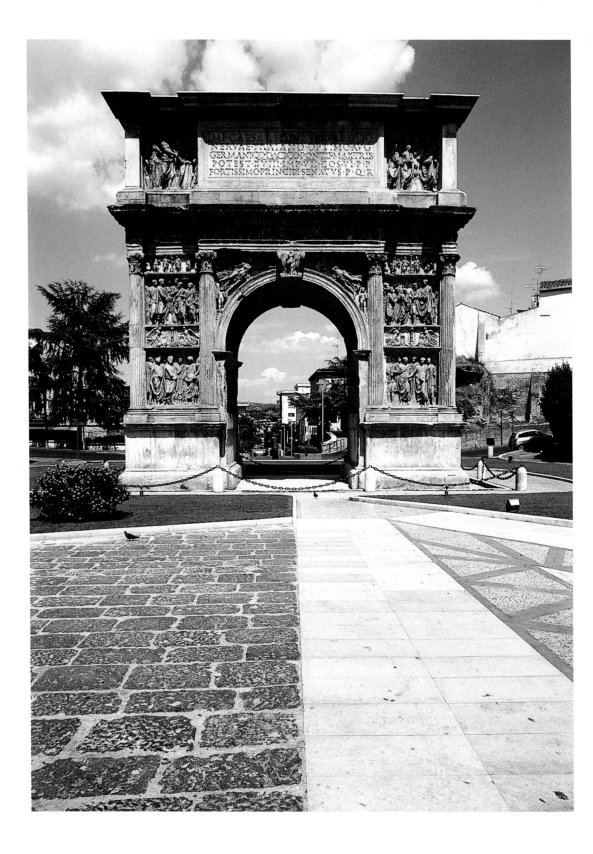

이러한 기념문은 고대 로마에 많이 세워졌는데, 아치형의 통로인 공랑(拱廊)에 원주(圓柱) 등을 배치하여 조각으로 장식한 본격적인 형식을 취하기 시작한 시기는 제정 로마의 초기로 추정된다.

기본적인 형식은 큰 아치 하나로 된 단공식(單拱式)과 그 좌우에 작은 아치를 곁들인 삼공식(三拱式) 등이 있으며, 단공식은 안코나의 트라야누스 개선문과 로마의 티투스 개선문이 대표적이고, 삼공식은 로마의 콘스탄티누스 개선문이 대표적이다.

이탈리아 북부 마르케 지방의 엘레트리아 항만도시 안코나에 있는 트라야누스 황제 개선문은 남이탈리아의 베네벤토와 브린디시를 연결하는 위아 트라야나(트라야누스 가도) 완성을 기념하기 위해 114년에 완성한 개선문이다. 단공식 아치 문과 부조장식이 매우 많고, 로마 속주에 대한 황제의 업적이 부조로 표현되어 있다.

이 개선문은 로마세계의 남아 있는 유물로는 가장 상태가 양호하며 안토니누스 조(138년~192년)의 회화적, 바로크적 요소가 담겨 있는 건축물로 로마 미술사 상 중요한 가치를 지니는 개선문이다. 팀가드의 개선문도 트라야누스계 개선문이라 불린다.

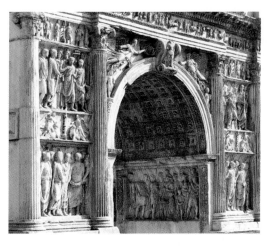

◀**트라야누스 개선문 전경**(196쪽 그림)_이탈리아 아드리아해 연안에 위치한 안코나의 랜드마크인 18m에 달하는 트라야누스의 개선문이다.

◀**트라야누스 개선문의 부조**_트라야누스가 통치하던 시대에는 전쟁의 승리로 인해 많은 물자들이 로마로 유입되었고, 그의 치세 동안 정치적 혼란이 없던 시기였기에 그의 치적은 부조로 새겨져 있다.

팀가드는 알제리의 바트나 주에 있는 로마 시대의 계획도시로서, 100년 무렵 트라야누스 황제 때 건설하였다. 퇴역한 군인들이 옮겨와 살던 곳으로서 2세기 중반부터 발전기를 맞이하여 3세기 초에는 전성기를 누렸다. 7세기 무렵부터 점차 쇠퇴하여 폐허가 되었으나 도시 곳곳에 모자이크 · 부조 등으로 화려하게 장식한 건축물들이 남아 있다.

도시 중심부에는 시장이 있었고 남쪽에는 포룸과 바실리카가 위치한 계획도 시였다. 남쪽에는 반원 모양의 계단식 관객석과 직사각형의 무대를 갖춘 극장이 있었으며 도서관과 목욕탕이 수십 곳에 위치해 있었다. 도서관 벽과 안뜰의 기둥들은 대리석으로 화려하게 만들었다. 데쿠마누스의 서쪽 성문인 트라야 누스 황제의 개선문은 2세기에 건설한 것으로 팀가드의 상징적인 건축물이다.

▼**팀가드의 트라야누스 개선문** 알제리의 고대 로마도시 팀가드에 있는 트라야누스 개선문으로 좌우에 작은 아치로 이룬 삼공식 문으로 건축되었다.

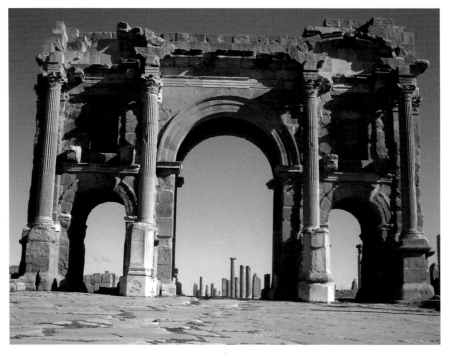

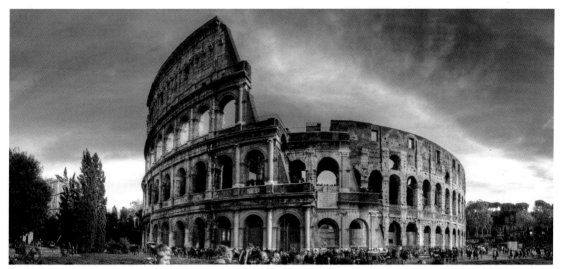

▲**콜로세움 전경**_원래의 이름은 '플라비우스 원형경기장'이었지만 중세 이후로 '콜로세움'으로 부르게 되었다. 콜로세움의 유래에 대해서는 원형경기장 근처에 있던 네로 황제의 거대한 청동상과 명칭이 혼동되었다는 설과 '거대하다'는 뜻의 이탈리아어 콜로살레와 어원이 같다는 설이 있는데 중세에는 그 자체가 '거대한 건축물'이란 뜻으로 쓰이기도 했다.

　로마 여행을 하다보면 검투사들이 처절한 격투를 했던 콜로세움을 만나게 된다. 이 거대한 경기장이 세워지기까지 10년이 걸렸다. 많은 이의 노동으로 세워진 경기장은 약 240개의 아치가 있고 아치마다 예술적 조각 환조들을 세웠다. 꼭대기엔 구멍이 뚫려 있다. 이 구멍에 천을 끼워 그늘을 만들었다.

　당시 로마 사람들은 입장권에 번호를 적어 두었는데, 이 번호 덕에 화재가 발생해도 모든 관중이 30분이면 빠져나올 수 있었다고 한다. 콜로세움에선 여러 경기가 열렸다. 준공 기념으로 100일 동안 열린 검투사 시합엔 약 1만 1천 마리의 맹수와 1만 명의 검투사가 투입되었다.

　때로는 경기장에 물을 채워 모의 해전을 벌이기도 하였고 신화와 전설 등을 재연하는 공연을 진행했다. 조금은 잔혹할 수 있는 공연임에도 불구하고, 교육이라는 명목하에 16세 이하의 어린이들도 관람할 수 있었다고 한다.

　이러한 경기들을 진행하기 위해 콜로세움엔 지하 구조가 생겼다. 지하 구조물은 참가자의 대기실 역할을 했으며, 맹수를 경기장으로 끌어올리는 승강기와 배수 시설이 있었다.

▲**콜로세움 상상도**_로마의 콜로세움은 70년경 베스파시아누스 황제에 의해 건설이 시작되었으며, 80년에 건축이 끝나 100일 축제.기간 동안 그의 아들인 티투스 황제가 개막식을 올렸다. 온천 침전물 대리석으로 건축된 이 커다란 원형 건물은 처음에는 플라비아누스 원형 극장이라는 이름으로 알려졌으며, 이곳에서 열리는 검투사 경기를 보러 찾 아드는 5만 명 가량의 관객을 수용할 수 있었다.

콜로세움의 외벽에는 화려하고 예술적인 부조와 조각상들로 장식되어 로마 의 영광을 표현하였다. 그러나 시간이 흐른 뒤 교회, 수도원 등으로 이용되었 다. 이후 르네상스 시기에 성 베드로 대성당을 지을 때에 채석장으로 변모하여 많은 대리석과 부조와 조각상들이 뜯겨져 나갔다.

콜로세움 남쪽 아래에는 웅장한 규모의 콘스탄티누스 개선문을 만날 수 있 다. 이 개선문은 좌우에 작은 아치를 곁들인 삼공식 개선문이다.

후기 제정 시대에는 웅장한 콘스탄티누스 개선문이 있다. 막센티우스와 벌인 전쟁의 승리를 기념하여 315년경 세워졌다. 콘스탄티누스 황제는 쇠퇴 일로의 로마를 부흥시키려는 신념을 가진 인물로, 즉위 10주년을 기념하고 로마의 위 력을 다시 한 번 과시하기 위해 이 개선문을 세웠다. 콘스탄티누스 황제는 기독 교를 공인한 황제로서 그 자신이 기독교에 깊이 빠졌으며 밀라노 칙령(313년)을 통해 신앙의 자유와 교회의 사법권, 재산권 등을 인정한 황제였다.

▲**콘스탄티누스 개선문**_ 로마의 손꼽히는 명소 중 하나인 콘스탄티누스 개선문은 로마 황제들이 축하 행렬을 벌일 때 택했던 오래된 길인 '비아 트리움팔리스'에 서 있는 주요 유적이다.

▶**콘스탄티누스 황제 흉상**_카피톨리오 박물관 소장.

　현재 로마에는 총 세 개의 개선문이 남아 있는데 콘스탄티누스 개선문은 그중 가장 큰 규모를 자랑할뿐더러, 가장 잘 보존되어 있는 곳이다.

　콘스탄티누스가 312년 로마에 진군할 때, 대낮에 십자가와 "이것으로 이겨라"라는 환상을 전군과 함께 보고 막센티우스군을 티베르 강 근처에서 격파했는데, 황제의 그때 싸움 장면이 이 문의 부조에 생생하게 그려져 있다. 이 사건은 기독교 공인에 획기적인 계기가 되는 기념비적인 사건이었다.

　높이 21m에 달하는 콘스탄티누스의 개선문은 웅장함을 자랑하고 있지만 개선문을 만들던 시기의 로마는 정치·경제적으로 많이 쇠퇴한 상황이어서 섬세한 조각

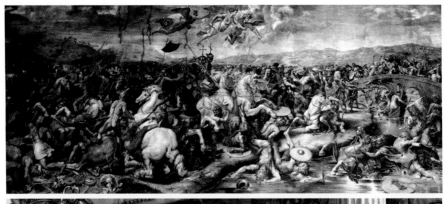

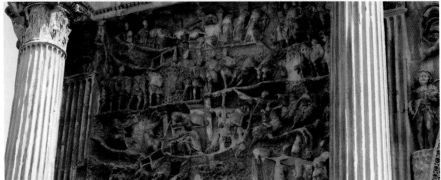

▲**콘스탄티노플 전쟁** _라파엘로의 작품으로 바티칸시티 라파엘로의 방에 그려져 있다.
▲**콘스탄티누스 개선문의 부조**_콘스탄티누스와 막센티우스의 전투도가 새겨져 있다.

품을 제작하기 힘들었다. 그래서 조각품을 새로 제작하기보다는 손상된 건축물
들에서 조각들과 파편들을 떼어와 개선문에 붙였다. 이 때문에 콘스탄티누스의
개선문은 예술적으로는 조금 저평가를 받는다. 하지만 그 웅장함만큼은 관광객
들의 발걸음을 붙잡는 곳이기도 하다.

 콘스탄티누스 개선문은 양식적으로 매우 특이한 점이 있다. 세 개의 아치 통
로를 가지고 있다는 것과 색깔이 있는 대리석을 사용하여 장식적인 면에 치중
했다는 것이다. 그리고 개선문 전면을 장식하고 있는 저부조나 상단의 고부조
는 그리스 신전의 페디먼트와 프리즈에서 보이는 조각 양식에서 벗어날 수 없
었음을 보여주고 있다.

고대 로마에는 적어도 34개의 개선문이 세워졌는데, 이중에서 티투스 개선문은 현존하는 개선문 중에서 가장 오래된 개선문이다. 로마의 포로로마노 남동부 비아 사크라에 세워져 있다.

서기 81년 티투스가 사망한 직후 그의 뒤를 이어 황제로 즉위한 동생 도미티아누스의 명에 따라 건설되었다. 개선문은 티투스가 거둔 가장 찬란한 승리인, 서기 70년에 예루살렘을 함락시켰을 때 최고조에 달했던 유태인 반란을 진압한 일을 칭송하는 여러 개의 조각으로 꾸며져 있다.

이 조각에는 로마 병정들이 신전에서 약탈한 보물들을 나르는 모습이 묘사되어 있으며, 황제가 사후에 신격화되는 모습도 나타나 있다. 한 장면에서는 새로운 신이 된 황제가 천상의 전차를 타고 승리의 여신이 씌워 준 왕관을 쓴 채 승리에 찬 당당한 모습으로 퍼레이드를 하고 있다. 아치 아래의 둥근 천장에는 티투스가 거대한 독수리의 날개 위에 타고 높이 올라 천국으로 승천하는 모습이 새겨져 있다.

▼**티투스 개선문 전경**_로마의 콜로세움 근처인 포로로마노 유적지에 세워져 있다.

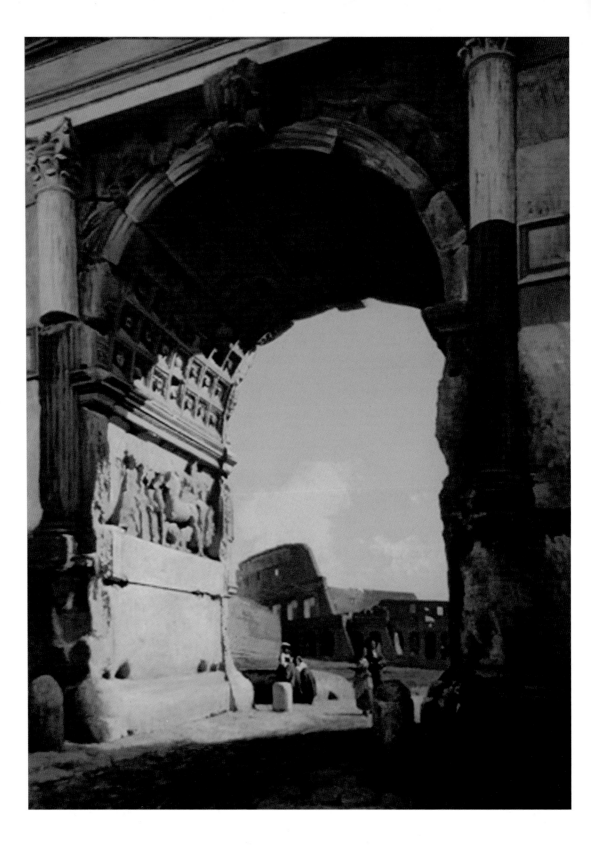

▲티투스 개선문의 부조_티투스가 이끄는 로마군대가 예루살렘 성을 함락시킨 후 예루살렘 성전 안에 안치되어 있던 성물인 일곱 촛대를 메고 가는 장면을 새겨넣어 티투스의 승리를 기념하게 했다.

◀티투스 개선문의 그림 (204쪽 그림)_티투스의 예루살렘 정복을 기념하여 지어진 개선문으로 현재도 유대인들은 이 문을 통과하지 않는다고 한다. 조지 피터 알렉산더 힐리의 회화 작품이다.

이 개선문의 외관은 로마 시대 이후로 상당히 많이 변했다. 원래는 아마 꼭대기에 황제의 조각상이 서 있었으며 파사드에도 조각이 더 있었을 것이다. 그런데 중세를 거치면서 아치의 꼭대기와 옆면에 새로운 건축물이 추가되면서 이런 부분은 소실되었다. 서쪽면의 명문은 19세기의 것이다. 전체적으로 균형 잡힌 프로포션은 이후 개선문의 기본이 되었고, 프랑스 황제 나폴레옹 1세가 티투스 개선문을 모방하여 파리에 에투알 개선문을 만들게 하였다.

티투스 개선문은 원래는 화려하게 채색되어 있었다고 한다. 그러나 안타깝게도 중세에 들어 요새로 이용되었기 때문에 동쪽면에만 본래의 모습이 남아 있다. 수복 부분은 석회암의 일종인 트라바틴에 의하여 구별되어서 건축에 있어 최초의 과학적 방법으로 수복되었다.

35
살아 있는 비너스
| 로마 최고의 미녀는 누구일까? |

로마에서 가장 아름다운 여인은 누구였을까? 과거의 미녀라 할지라도, 오늘날의 관점에서 보면 많이 다를 수 있으나 소위 '아름답다'고 일컬어지던 사람들은 어느 시대에든 있었다. 로마 시대에 절세의 미녀로 유명했던 아우구스투스(옥타비아누스)의 누나 옥타비아. 그녀는 클레오파트라의 미색에 빠진 남편 안토니우스에게 이혼당했으나 자녀의 교육에 헌신하여 로마 여성의 본보기로서 존경을 받았다.

네로의 어머니인 율리아 아그리파도 로마의 미녀로 당대 남성들의 선망의 대상이었다. 그녀는 4대 황제인 숙부 클라우디우스와 재혼한 뒤, 전 남편과의 사이에서 난 자식 네로를 제위에 올리려 황제를 독살한 요부였다. 네로는 황제가 되어 정치적으로 간섭해 온 어머니 율리아 아그리파를 살해하는 만행을 저지른다.

단아한 미모를 자랑했던 하드리아누스의 아내 비비아 사비나. 그녀는 하드리아누스와 결혼했으나 자식을 낳지 않았다. 하드리아누스는 "자식은 있어봐야 머리만 아프다."고 했다. 그녀는 여인으로써 출산의 고통을 맛보지 못한 채 양자를 두어 대를 이었다.

▶**비비아 사비나 흉상**_로마제국의 오현제의 한 사람인 하드리아누스와 결혼하여 모든 사람에게 존경과 사랑을 받았다.

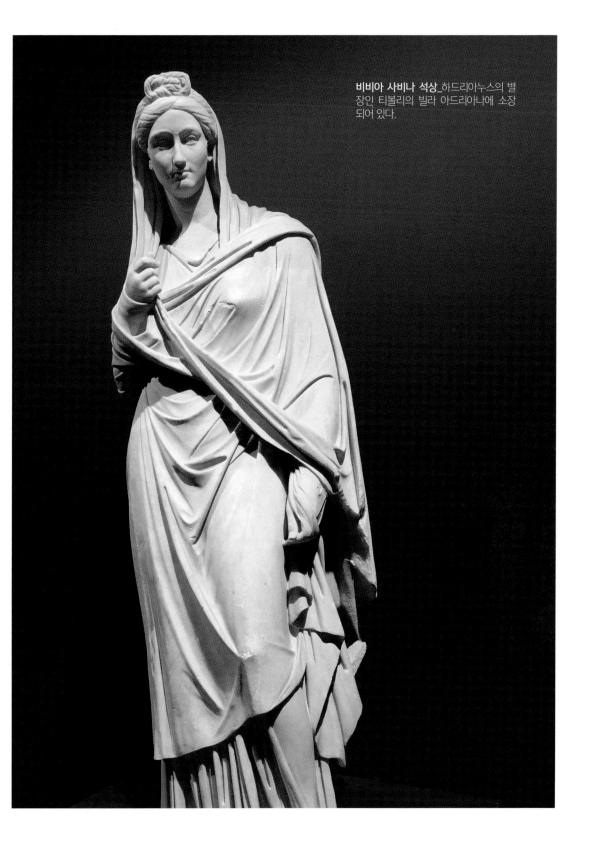

비비아 사비나 석상_하드리아누스의 별장인 티볼리의 빌라 아드리아나에 소장되어 있다.

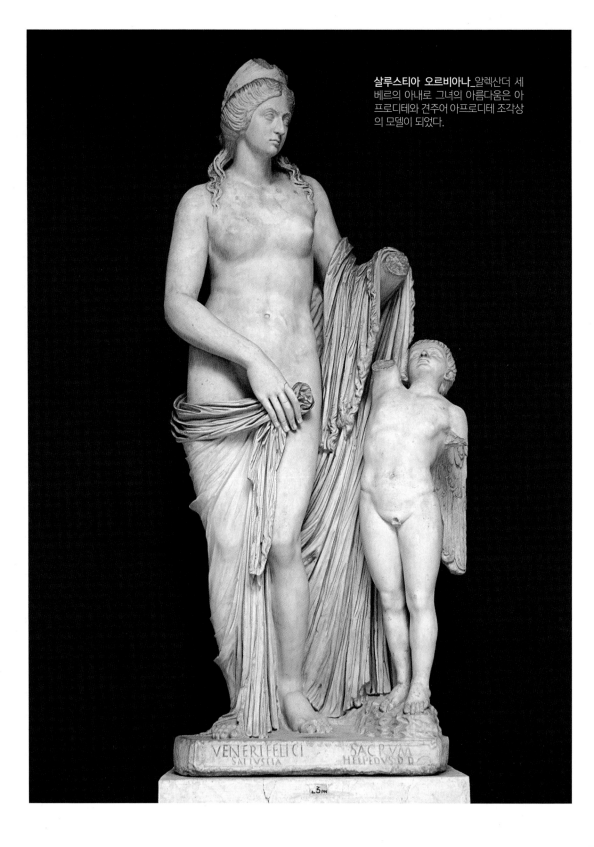

살루스티아 오르비아나_알렉산더 세
베르의 아내로 그녀의 아름다움은 아
프로디테와 견주어 아프로디테 조각상
의 모델이 되었다.

로마의 미녀 중 살아 있는 비너스 여신으로 추앙받는 여인은 세베루스 알렉산데르(Marcus Aurelius Severus Alexander)의 아내였던 살루스티아 오르비아나(Sallustia Orbiana)였다. 머리만 남아 있는 살루스티아의 두상을 봐도, 한 눈에 그녀가 얼마나 뛰어난 미인이었을 지를 짐작할 수 있다. 당시 유행했던 머리 스타일이 물결치는 모양이긴 하나, 미모를 가리기 힘들다. 미모로 이름난 그녀는, 생전에 이미 베누스 여신으로 묘사되어 다수의 조각상에 모습을 남겼다고 하나, 전해지고 있는 전신상 조각상은 현재 이탈리아 로마에 위치한 '예루살렘의 성십자가 성당'에 있는 조각상이 유일하다.

로마에서는 나체에 대한 터부가 오늘날보다도 적고, 또한 신의 형상을 나체로 제작하는 관행이 있었기 때문에, 신으로 숭배되기도 했던 여러 황제들은 나체 전신상을 많이 남겼으나, 황후들 가운데 나체 전신상을 남긴 이는 살루스티아 오르비아나가 유일하다.

그녀는 209년에 로마에서 태어났으며, 225년, 16살이 되던 해에 로마 황제였던 세베루스 알렉산데르와 결혼하여 아우구스타의 이름을 얻었다. 또한 그녀의 아버지인 세이우스 살루스티우스는 카이사르의 이름을 얻었다. 그러나 아들을 손에 쥐고 권력을 전횡하려던 시어머니 율리아 마메아가 살루스티아의 아름다움을 질투하여 박대하였다.

살루스티우스는 딸을 위하여 근위대장과 상의하였으나, 역모로 의심받아 근위대장은 처형당했으며, 그녀는 이혼당해 리비아로 추방당했다. 이 모든 과정에서 황제는 비겁하게도 수수방관하였다. 이 이야기를 토대로, 1732년에 나폴리에서 활동하던 지오반니-바티스타 페르골레지(Giovanni Battista Pergolesi)가 〈라 살루스티아〉라는 오페라를 작곡하였다.

▶**살루스티아 오르비아나 두상**_프랑스 국립박물관 소장.

36
아라 파키스

| 로마 황제를 위한 '평화의 제단' |

　아라 파키스(Ara Pacis)는 '평화의 제단'이란 뜻으로 로마의 초대 황제 아우구스투
스에게 원로원이 헌당을 결정하여 기원전 9년에 로마 마르스 광장에 조성된 제
단이다. 이 제단의 부조는 예술성과 함께 로마 종교의 전통적 축제 행사에 대한
의식적 상징성을 잘 드러내고 있다. 신께 바치는 공물, 사제들과 예언자들의 협
의, 예식, 대중 연회들은 모두 사회적인 결합과 권위와의 소통을 조성하고 유지
시키는 목적으로 행해졌다. 그런 점에서 아라 파키스는 화려하고 위풍당당했던
로마 종교 행사의 축소판이며 이를 우아하면서도 실용적인 방식으로 표현했다.

　기원전 13년 7월 4일에 결정되어 기원전 9년 1월 30일에 봉헌된 이 기념물은
로마의 캄푸스 마르티우스(Campus Martius, 로마의 몇몇 언덕과 티베르 강 사이의 평평한 지역)에
세워진 희생제를 위한 야외 제단이다. 로마 종교에서 동물을 도살하여 제물로
바치는 의식은 정례적인 것이었으며 그러한 의식은 주로 야외에서 행해졌다.

　이 제단은 직사각형으로 건축되었는데, 건물의 벽면은 상·하의 프리즈로 구
분되어 있다. 상단 벽면은 제의적인 기능을 위한 인물들이 등장하고 하단의 벽
면의 기둥은 장식적인 기능을 첨가
하여 아칸더스 잎 등 문양(당초문)이
새겨져 있다.

▶**바깥 가림막의 행렬 장면**_국교의 의식을 위해 적
절하게 차려입은 엄숙한 인물들은 의식에 참여할 준
비를 하고 제단이 있는 방향으로 나아가는 장면이다.

▲**아라 파키스에 새겨진 아이네이아스 부조**_로마 건국의 시조인 아이네이아스가 라티움 (현재의 라치오 지방)에 상륙하여 신들에게 제물을 비치는 장면의 부조이다.

▼**아라 파키스 전경**_로마 황제 아우구스투스가 기원전 13년 히스파니아와 갈리아 원정을 끝내고 돌아온 것을 기념하여 원로원에서 헌정한 제단이다.

▲**풍요를 나타내는 여신상**_대지의 여신 텔루스(그리스 신화의 데메테르)를 나타낸 부조.

　이 제단의 상단에는 로마 건국에 관련된 전설적인 정경을 나타낸 부조가 있으며 북쪽 벽면의 긴 부조에는 황실 가족과 귀족들이 토가(Toga)를 입고 로마의 영원한 평화와 풍요를 비는 제례를 위하여 무리 지어 행렬하고 있는 엄숙한 장면이 조각되어 있다. 이 군중 부조는 그리스 파르테논 신전의 프리즈 조각 〈판아테나이아의 행렬〉을 연상하게 한다. 대부분의 인물이 토가를 입고 있는데, 옷들은 마치 바람에 펄럭이는 듯한 유연성과 리듬감을 보여준다. 또한 원근감을 현란한 기교로 구사한 점도 유사하다.

　제단은 아우구스투스와 그의 신하들 뿐 아니라 로마의 깊은 뿌리에 대한 신화와 역사적 이야기를 정교한 돋을새김으로 표현한 패널들로 이루어진 석조 가림막 안에 위치해 있다.

　제단 동쪽 벽에 새겨진 패널은 텔루스(대지의 여신 데메테르), 이탈리아, 팍스(평화), 비너스 등 다양하게 해석되어 왔다. 이 패널은 인간의 생식력과 자연의 풍요로움을 묘사한다. 앉아 있는 여성의 무릎 위에 있는 두 아기가 그녀의 옷자

▲**아라 파키스 보호 건물**_미국 건축가 리차드 마이어가 지은 세련된 건축물로 내부에 아라 파키스 제단이 있다.

락을 잡아당기고 있다. 가운데에 있는 여성 주변으로는 풍요로운 자연의 모습이 나타나 있으며 그녀의 양 옆에는 의인화된 육지와 해풍이 자리하고 있다.

　이 제단과 부조의 파편은 1568년 루치나에 있는 산 로렌초 성당에서 처음 발견되었고, 이후 메디치 저택과 바티칸, 우피치 박물관, 루브르 박물관으로 흩어졌다. 20세기 초에는 복원작업이 진행되었고, 1938년 이탈리아 파시스트 지도자 무솔리니(Benito Mussolini)는 제단 보호건물을 만들었다. 또한 2006년에는 미국 건축가 리차드 마이어(Richard Meier)에 의해 새로운 보호건물이 세워져 문을 열었다.

　이 제단은 시대사적인 사건이 제단 부조를 통해 서술되고 아우구스투스 황제의 통치 권력을 미화하는 종교적, 정치적인 기념물이라는 점에서 매우 의미가 깊다. 특히 부조를 통해 일상적인 행동을 자연스럽게 표현한 것이나 특정 사건(제단의 제막식 참여)을 표현한 것에서 그리스 부조에 비견할 만한 로마 부조만의 사실성이 돋보인다.

고딕 시대의 조각

로마제국의 붕괴 이후의 시대는 일반적으로 암흑시대라는 명예스럽지 않은 이름으로 알려져 있다. 이 시기를 암흑시대라고 부르는 이유는 민족의 대이동과 전쟁, 봉기로 점철된 이 시대를 살았던 사람들이 암흑 상태에 빠져서 그들을 인도할만한 지혜를 거의 가지고 있지 않았다는 사실을 나타내기 위함이고 또 한편으로는 고대 세계의 몰락 이후 유럽의 제국들이 대략 형태를 갖추고 생겨나기 이전의 혼란하고 갈피를 잡을 수 없는 시대였기 때문이다.

그러나 이 500년 동안에도, 특히 수도원과 수녀원에서는 계속해서 학문과 예술을 사랑하는 남녀들이 있었고 또 이들은 도서관과 보물실에 보관되어 있는 고대 세계의 작품들에 대해 찬탄을 아끼지 않았다. 이 수도사들은 고대의 예술을 부활시키려고 여러 번 시도했다. 그러나 그들의 노력은 번번이 실패로 끝나고 말았는데 그것은 그들과 예술관이 전혀 다른 북쪽의 무장 침략자들의 새로운 전쟁과 침략 때문이었다.

그러나 야만인이라 일컬어지는 북쪽 침입자들이 아름다움에 대해서 전혀 느낄 줄 모른다거나 그들 나름의 고유한 예술을 가지고 있지 않았다는 의미는 아니다. 그들 중에는 정교한 금속 세공을 하는 장인이나 탁월한 목공예가들도 있었다. 그들은 용들이 몸을 꼬고 있거나 새들이 신비스럽게 얽혀 있는 것 같은 복잡한 문양을 좋아했다. 켈트족의 아일랜드와 색슨족의 잉글랜드의 수도사와 선교사들은 이러한 북방민족 장인들의 전통을 기독교 예술에 응용하려고 노력했다. 그들은 그 지방의 장인들이 사용했던 목조 건물을 모방해서 성당과 첨탑들을 다듬고 건축했다. 이러한 결과는 고딕의 위엄 있는 성당을 출현시켰고, 수많은 조상군으로 장식되어 갔다.

고딕(Gothic) 양식은 12세기에서 르네상스 이전 15세기에 걸쳐 프랑스, 독일, 영국 등 서유럽에 정착했다. 유럽 전반에 형성된 고딕 미술은 성당 건축에서 지배적으로 시작되었다. 고딕이라는 말은 원래 르네상스 시대에 이탈리아인들이 중세 미술을 가리켜 '야만적'이라고 불렀던 것에서 비롯되었다. 12세기 후반에 이르기까지 로마네스크적 성격이 강했기 때문에 '로마노-고딕'이라는 과도기적인 명칭으로 불리기도 했다.

고딕 조각은 건축을 통해 실현되고 발전되었으며, 고딕 조각을 이야기할 때 성당의 석조각을 빼놓고는 설명할 수 없다. 이 석조각들은 주제면에서 점차 성스러운 것에서 벗어나 사실주의 경향을 보이기 시작했다는 것이 특징이며, 건축에서 벗어나 지역적으로 독자적 양식을 보이면서 르네상스에 이르게 된다. 특히 고딕 양식의 사원에서는 정적인 숭고미를 추구하여 엄숙한 분위기를 자아낸다.

13세기에 들어와서, 샤르트르 · 파리 · 아미앵 · 랭스 등 잇따른 대성당의 장식과 조각에서 고딕 양식은 확립되었다. 또한 영국의 솔즈베리 대성당, 웰스 대성당, 독일의 쾰른 대성당과 이탈리아의 밀라노 대성당 등이 많은 사람들의 사랑을 받고 있다. 고딕 성당 건축은 중세의 미적 가치와 사회적 가치 규범을 아우르는 종합예술의 결과물로 볼 수 있다. 이는 생활환경과 밀접한 대중 문화의 한 부분이었으며 동시에 정신적 가치의 산물이었다. 특히 파리 근교의 생 드니 성당은 고딕 성당의 시초로 알려지며 유럽에 걸쳐 지대한 영향을 끼쳤다.

샤르트르는 12세기 중반의 서쪽 정면을 그대로 보존하고, 13세기 초에 남북에 새로 큰 문을 냈고, 13세기 중반에 거기에 대규모 조상군과 부조를 장식해 놓았는데, 도상의 풍부한 내용과 짜임새에서는 첫째 가는 예이다. 중세 그리스도교 신앙의 인간화 경향의 하나로 보이는 민중의 성모 숭배에 대응하여 성모에게 입구 장식을 바치게 된 것은 고딕미술의 새로운 일면으로, 그 형식이 정해졌다.

13세기 중반부터 이미 사실주의의 진행은 고전주의를 깨뜨리고, 14세기는 개성화를 진전시켜 초상 및 초상적 작품의 예와 우아하고 아름다운 매너리즘의 조상이 나타난다. 그러나 그것도 조각가들의 힘찬 사실주의로 그때까지의 우미한 매너리즘을 타파하고 성격적인 극적 조상을 실현하여, 건축에서 독립한 15세기 조각에 결정적인 영향을 주었다.

NICCOLA PISANO

37

로마의 공동묘지

| 초기 기독교 조각 |

　　로마 시내를 비롯한 그 인근에는 45개의 지하 공동묘지들이 있는데 그중에서 유명한 것은 성 칼리스토, 성 세바스티아노, 도미틸라 지하묘지이다. 지하묘지라는 의미의 '카타콤베(Catacombe)'라는 말은 원래 성 세바스티아노 지하묘지에만 쓰였다.

　　로마에 소재하고 있는 지하공동묘지들은 대부분 기독교 신자들의 묘지이지만 이교도들과 유대인들의 묘지도 간혹 있다. 당시 기독교 신자들은 예수가 묻힌 것처럼 아마천에 덮여서 돌을 파서 만든 관에 매장되기를 원했다. 초창기 기독교 신자들의 대부분은 빈민층이나 노예 출신들이어서 그들은 비용이 많이 드는 지상의 영묘에 묻힐 수 없는 상황이었다. 그래서 초창기의 기독교 신자들은 궁여지책으로 지하에 묘소를 쓰게 된 것이며 필요에 따라 지하로 깊이 내려가게 되어 5~7층의 지하층을 이루게 된 것이다.

▼**로마의 지하공동묘지**_초기 그리스도 교도의 지하묘지로, 구조는 지하 10~15m의 깊이에 대체로 폭 1m 미만, 높이 2m 정도의 통랑(通廊)을 종횡으로 뚫어 계단을 만들어서 여러 층으로 이어져 있다.

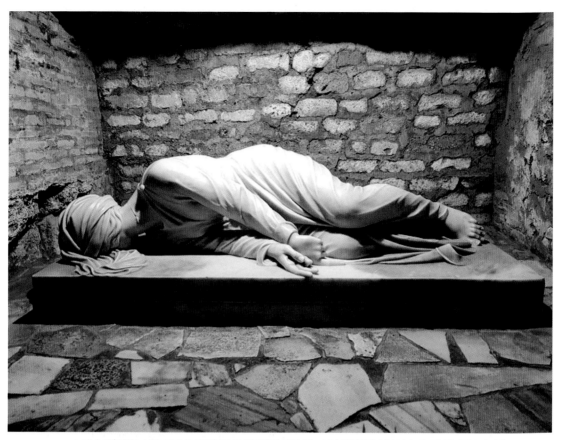

▲**성녀 체칠리아 석상**_로마 성 밖 칼리스도 카타콤베 안에 있는 성녀 체칠리아 석상이다. 이 석상은 1599년 관을 열었을 때 주검이 조금도 손상되지 않았음을 목격한 스테파노 마테르노가 남긴 작품의 모조품이다.

카타콤베의 성 칼리스토 지하묘지는 로마에서 가장 보존이 잘된 곳으로, 2세기 말의 로마 귀족 가문 출신의 성녀 체칠리아(Sancta Caecilia)의 무덤이 있다. 체칠리아는 로마제국의 유서 깊은 명문 귀족 집안의 규수로서, 기독교인이었던 부모의 영향을 받아 그녀 역시 어린 시절부터 독실한 기독교 신자로 자랐다고 한다. 그녀는 자신의 반대에도 불구하고 발레리아누스(Publius Licinius Valerianus)라는 청년과 결혼을 하였다. 원치 않는 결혼에 크게 낙담한 그녀는 결혼식을 치르면서도 마음속으로 오직 하나님만을 찬양하는 노래를 부르며 그에게 동정서약을 하는 기도에 완전히 몰입하는 바람에 정작 결혼 음악과 환호 소리를 듣지 못했다고 한다.

체칠리아는 결혼식이 끝난 후 남편에게 종교상의 이유를 들어 자신이 종신 동정을 서원했다는 것을 밝히고 자신의 동정을 유지하게 해달라고 간청하였다. 그러면서 수호천사가 자기를 보호해 주고 있음을 알려주었다. 이교도였던 발레리아누스는 체칠리아가 말한 수호천사가 어떻게 생겼는지 보고 싶어 그녀에게 그 천사를 보여주면 그녀의 요청을 받아들이겠다고 하였다. 그러자 체칠리아는 그를 교황 우르바노(Urbano) 1세에게 보내어 기독교의 교리를 공부하게 하여 결국 자신의 동정 유지를 남편으로부터 승인받음은 물론 한발 더 나아가 남편 또한 그리스도인으로 개종시켰다. 그러자 남편은 신기하게도 체칠리아의 수호천사를 뚜렷하게 볼 수 있게 되었으며, 그 자리에서 발레리아누스는 천사로부터 장미관을, 체칠리아는 백합관을 받았다고 한다.

발레리아누스는 역시 기독교로 개종한 동생 티부르시우스(Tiburtius)와 함께 사치스러운 생활을 피하고, 재산을 팔아 빈민들을 위한 자선 활동에 전념하고 노예들을 해방시키면서 공공연히 전도 활동을 벌이다가 그들이 그리스도인이라는 사실을 듣게 된 행정관 알마치우스에 의해 체포된다. 그들은 행정관으로부터 기독교 신앙을 버리고 이교 신전에 절을 하라는 강요를 받았으나 이를 끝내 거절하자 심한 매질을 당하였고, 결국 로마 근교의 파구스 트리피오에서 막시무스(Maximus)라는 또 다른 그리스도인과 함께 참수당하였다.

▼**성녀 체칠리아 성당 내의 석상**_체칠리아 성녀의 성당은 원래 성녀의 생가가 있던 곳에 5세기 때 기념성당을 세운 것이다. 성녀는 순교 후 성 칼리스토 카타콤베에 유해가 안치되었는데 파스칼리스 교황 때 현재의 성당으로 이전하였다.

▲**성 체칠리아 조각상의 손**_오른쪽 손가락 3개와 왼손의 손가락 하나를 펼친 것은 삼위일체인 하느님을 믿는다는 표시이다.

체칠리아 또한 이 3명의 순교자들을 장례지낸 뒤에 체포당하여 법정에 소환되었다. 그녀는 한 치의 흐트러짐도 없이 당당하게 자신이 그리스도인임을 밝히고, 알마치우스의 갖은 위협과 감언이설에도 아랑곳 하지 않고 신앙을 지키기 위해서라면 목숨까지 버리겠노라고 표명하였다. 결국 그녀의 믿음을 도저히 꺾을 수 없다고 여긴 알마치우스는 그녀에게도 역시 사형을 언도하였다.

체칠리아에게는 뜨거운 열기가 나는 목욕탕에 갇혀 쪄 죽는 처형법이 적용되었다. 그리하여 체칠리아는 목욕탕에 들어가서 24시간이나 갇혀 지냈다. 그녀가 죽었을 거라고 지레 짐작하고 병사들이 문을 열어보았는데 체칠리아는 죽기는커녕 멀쩡히 살아 있었다. 이에 당황한 알마치우스는 이번에는 이전의 순교자들과 똑같이 참수형에 처하기로 다시 결정했다.

그러나 이번에도 역시 형리가 3번이나 그녀의 목을 친 뒤에도 3일 동안이나 모진 고통 속에서도 목숨이 붙어 있었다. 목숨이 붙어 있는 동안 그녀는 오른쪽 손가락 3개와 왼손의 손가락을 내보이며 자기는 삼위일체인 하느님을 믿고 그를 위해 죽는다는 것을 표시하여 자신의 굳센 믿음을 알렸으며, 교황에게 자신의 집을 교회로 개조할 것을 요청하였다. 그런 말을 남긴 후 3일이 지나 4일째 되는 날, 체칠리아는 순교하였다.

▲**성 체칠리아 조각상**_참수형을 당한 성 체칠리아는 머리와 몸체가 분리되지 않았다고 한다. 조각상에 나타나는 목 부분에 나타나 있는 참수의 흔적이 애잔한 마음이 드는 작품이다.

나중에 사람들이 그녀의 유해를 매장하였는데, 821년 교황 파스칼(Pascal) 1세가 그 무덤을 다시 열어 보니, 시신이 조금도 썩지 않고 살아생전 그대로의 모습을 간직하고 있었으며 그 유명한 손가락 형태도 그대로였다고 한다. 이에 감복한 교황은 정중히 예식을 갖추어 그녀를 성녀로 인정하고 그녀에게 봉헌된 성 체칠리아 대성당의 지하묘소에 안치하였다.

그 당시 조각가 스테파노 마데르노(Stefano Maderno)도 그 현장에서 그녀의 시신을 볼 수가 있었는데, 그녀의 성스러운 모습에 큰 감명을 받았다. 그는 성스러운 그 모습 그대로를 대리석으로 조각하여 지하묘지에 모각하여 놓았고, 원본은 트라스테베레에 있는 성 체칠리아 성당에 모셨다.

세바스티아노 지하묘지는 258년 발레리아누스(Valerianus) 황제의 그리스도교 박해를 피해 신자들이 성 베드로와 성 바오로의 유해를 모셔다가 임시로 보관했던 곳이며 후에는 성 세바스티안(Sebastian)이 순교를 당한 후 그의 유해를 보관했던 곳이다. 이 지하묘지는 옛날부터 그리스도교 신자들에게는 성지 순례지로서 각별한 의미를 갖고 있는데 초기 순례자들이 묘지 벽에 쓴 "베드로와 바오로여 우리를 위해 기도를 하소서", "베드로와 바오로여 우리를 기억하소서"라는 명문들을 오늘날에도 볼 수가 있다.

성 세바스티안은 유럽에서 가장 잘 알려진 성인이다. 그는 디오클레티아누스(Diocletianus) 황제의 군대 장교로 있다가 그리스도교 신자가 된 후 디오클레티아누스 황제의 그리스도교 박해 때 젊은 나이에 순교 당한 사람이다.

그가 전신에 화살을 맞고 순교 당할 때의 모습은 훌륭한 소재가 되어 르네상스의 많은 화가들이 즐겨 그리고 조각을 했다. 성당 안에는 성 세바스티안이 화살을 맞고 순교 당한 모습이 대리석상으로 장식되어 있는데 이는 17세기 때 조르제티(Giorgetti)의 작품이며 성 세바스티안의 몸에 박혔던 화살 하나는 성당에 따로 보관되어 있다.

기독교 초기 유적은 카타콤베에 주로 묻혀 있고, 미술은 죽은 자를 위한 것이었다.

이후 기독교가 공인되면서 〈승리교회의 시대〉를 맞이한다.

▼**성 세바스티안의 조각상**_화살을 맞고 고통스러워하는 성 세바스티안의 조각상. 조르제티의 작품.

38
모자이크 메시지
| 비잔틴 예술의 극치를 보여주다 |

콘스탄티누스(Constantinus) 황제가 기독교를 국교로 정하자 교회는 바로 해결해야 할 엄청난 문제들에 직면하게 되었다. 기독교를 박해했던 시대에는 공공 예배 장소를 건립할 필요도 없었고 또 그럴 수도 없었다. 그 당시에 존재했던 교회나 회당들은 규모가 작고 보잘 것이 없었다. 그러나 교회가 국가의 최대 세력이 되자 차원이 다른 문제가 제기되었다. 그들은 예배 장소를 고대의 신전을 모델로 할 수 없었다. 신전의 내부는 보통 신상을 모시는 작은 사당의 역할을 하였고 제사나 의식은 건물 밖에서 행해졌기 때문이다. 반면에 교회는 사제가 높은 제단 위에서 미사를 올리거나 설교를 할 때 모여드는 인원을 수용해야만 했다. 그리하여 교회는 이교도의 신전을 본뜨지 않고 고전기에 '바실리카(basilica. 로마 시대의 법정이나 상업거래소 · 집회장으로 사용된 건물이며 교회 건축 형식의 기초를 이루었고 로마네스크와 고딕식 성당 건축에 영향을 미쳤다.)'라는 이름으로 알려진 커다란 집회소 형태의 건축물이 태동되게 되었다.

▼**폼페이의 바실리카**_폼페이의 바실리카는 비지니스 협상과 정의의 심판을 위해 기원전 200년경 만들어졌다. 폼페이는 서기 62년 지진으로 폐허가 되고, 79년 베수비오 화산이 폭발하면서 역사 속으로 묻혀버린 도시다.

▲모자이크 벽화 <빵과 물고기의 기적>_520년경, 산 아폴리나레 누오보 바실리카의 모자이크.

초기의 기독교인들은 교회에 어떤 조각상도 있어서는 안 된다는 견해를 갖고 있었다. 조각상은 성경을 매도하고 있는 우상이나 이교도들의 신상과 너무나 비슷했기 때문이다. 그러나 커다란 실물과 같은 조각상은 반대했지만 회화에 대해서는 생각이 달랐다. 그림은 글을 모르는 사람들을 교화시키는데 적합한 수단이었기 때문이다. 당시 성직자들은 고전주의의 화려하고 극적인 장면을 배경으로 많은 군중들을 등장시키지 않고 엄격하고 본질적인 것만을 집중하여 나타나게 했다. 이러한 당대 교회 그림의 경향을 잘 보여주는 작품이 산 아폴리나레 누오보 바실리카(Basilica di sant'Apollinare Nuovo)의 〈빵과 물고기의 기적〉이다. 이 그림은 그리스도가 빵 다섯 개와 물고기 두 마리로 5천 명을 먹였다는 성경의 이야기를 보여주고 있다. 그런데 능숙한 붓의 획으로 그린 그림이 아니라 돌이나 유리 입방체들을 꼼꼼히 짜 맞춘 모자이크로 표현하였다. 이런 양식은 고대 그리스 고전기와 헬레니즘 시대의 바닥 모자이크에서 비롯된 것으로 기독교 초기에 다채로운 색상과 회화 요소를 배가시켜 나타났다.

초기 기독교 교회에 있어서 미술의 정당한 목적이 무엇이냐 하는 문제는 유럽의 역사에서 대단히 중요한 의미를 갖게 된다. 왜냐하면 비잔티움(일명 콘스탄티노플)에 수도를 둔 동로마제국, 즉 로마제국에서 그리스어를 사용하는 동부 지역이 라틴계 교황의 지배를 거부한 중요한 이유들 중의 하나가 바로 여기에 있었기 때문이다. 동로마교회 중의 일파는 종교적인 성격을 갖는 모든 형상에 대해 반대했다. 이들을 우상 파괴자라고 불렀다. 이들이 754년 득세한 뒤로 동로마교회에서는 모든 종교적 미술이 금지되었다. 그러나 이들을 반대하는 사람들에 의해 오래된 전통에 따른 신성시된 그림은 추구되었다.

이런 양식을 '이콘(icon)'이라 하는데 명칭은 '상(像)'을 의미하는 그리스어 이콘에서 유래한다. 일종의 템페라(tempera) 화법에 의한 판화의 형식에 가장 많고, 큰 것은 성당의 이코노스타시스(ikonostasis)에 거는 것으로부터 작은 것은 가정용까지를 포함하며 때로는 모자이크, 에마유, 직물을 사용한 것도 있고 상아(象牙), 판, 금속판의 부조도 있다.

시칠리아 몬테알레 대성당의 후진에 제작한 〈우주의 통치자인 그리스도〉 모자이크에서 '이콘 양식'의 극치를 보여주고 있다. 황금색의 번쩍이는 벽면으로부터 우리들을 내려다보는 이러한 형상들은 거기에서 떼어낼 이유가 전혀 없는 것같이 보일 만큼 완벽한 기독교적 진리와 상징들처럼 보인다. 그리하여 이런 형상들은 동로마교회가 지배하는 모든 나라에서 계속 군림하게 되었다.

▶**그리스도 모자이크(225쪽 그림)**_우주의 통치자인 그리스도, 성모와 아기 예수 및 성직자를 표현하였다.
▼**몬테알레 대성당**_벽과 아치는 비잔틴 모자이크, 천장은 이슬람 문양으로 제작되어 묘한 기품이 은은하게 감돈다.

39
아헨 대성당의 조각
| 로마네스크 양식의 건축과 조각 |

로마네스크(Romanesque)는 고딕미술에 앞서 중세 유럽 전역에 발달했던 미술 양식을 가리킨다. 로마네스크라는 명칭은 로마네스크 건축이 로마 건축에서 파생되었음을 가리키는 프랑스어 '로망'이라는 어휘에서 비롯된 것이다. 로마네스크 조각은 시간이 지나면서 건축 조각으로 발달하므로 이후에 건축의 일부로 취급된다.

로마네스크 예술작품으로는 건축 조각 이외에 금속공예와 상아공예 및 성당건물을 장식한 기념물적인 조각 등을 들 수 있다. 이것은 금동제 책형상(磔刑像) · 성모상 등의 입체 조각과 금동제 출입문 · 세례반(洗禮盤) · 상아공예 등의 부조 따위가 있는데 모두 도금과 착색이 되어 있다.

▼**아헨 대성당**_유럽에서 가장 오래된 성당이자 로마네스크 양식의 종교 건축물의 원형이다.

독일 아헨에 자리하고 있는 〈아헨 대성당〉은 비잔틴 요소와 프랑크 요소를 융합한 로마네스크 양식을 대표하는 건물이다. '아헨(Aachen)'은 라틴어명으로 '그라누스의 샘'이라는 뜻인데, 그라누스는 켈트 신화에 나오는 치료의 신이다.

아헨 대성당은 785년 무렵 샤를마뉴(Charlemagne)가 궁정예배당으로 건설했는데 이곳에서 샤를마뉴 대제를 비롯하여 많은 왕들이 대관식을 거행했다. 성당은 집중식 평면구도로 되어 있으며 이탈리아에서 대리석과 오래되고 화려한 기둥을 가져와 건축 재료로 사용했다. 이곳에는 1239년에 만든 〈성모 마리아의 성유물 상자〉와 1349년에 제작한 〈샤를마뉴 흉상을 장식한 궤〉 등의 보물을 보관하고 있다.

샤를마뉴 대제는 카롤링거 왕조의 제2대 왕이다. 그는 밖으로는 영토 확장에 주력하여 서유럽 전역을 장악하고, 안으로는 행정제도 개혁에 힘써 문서를 통한 칙령과 감사제도를 활성화했다. 또한 '카롤링거 르네상스'라 불리는 고전문화 부흥운동을 펼쳤고, 카톨릭 교회의 탄생도 실질적으로는 그의 치세 때 이루어졌다. 세상의 모든 지배자가 그러했듯이 샤를마뉴 대제 역시 대규모 건축공사를 추진했으며, 이것이 바로 〈아헨 대성당〉이다.

▶〈샤를마뉴 흉상을 장식한 궤〉_당시로는 찾을 수 없는 화려함이 넘치는 장식으로, 오늘날의 서유럽 세계의 토대를 만든 위엄을 나타내고 있다.

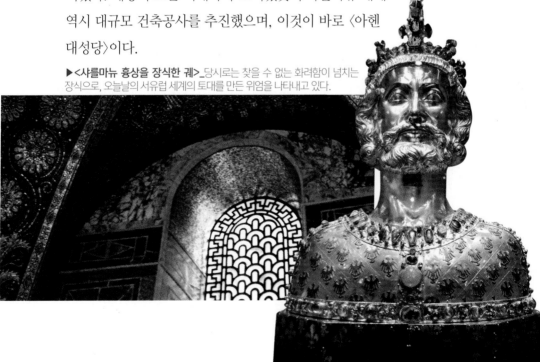

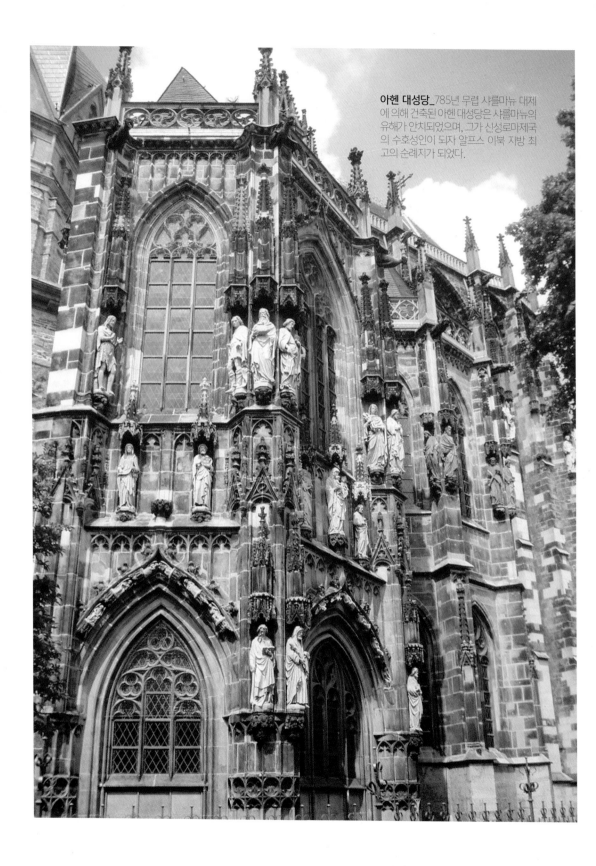

아헨 대성당_785년 무렵 샤를마뉴 대제에 의해 건축된 아헨 대성당은 샤를마뉴의 유해가 안치되었으며, 그가 신성로마제국의 수호성인이 되자 알프스 이북 지방 최고의 순례지가 되었다.

대성당의 중심을 이루는 돔 건물은 8각형이며, 16각형으로 된 외벽에 둘러 싸여 있는데, 이것이 바로 비잔틴 양식의 전형이다. 당시 8이라는 숫자는 종교적으로 완벽함과 조화로움을 뜻하는 숫자였기 때문이다. 벽의 외관으로 많은 사도들의 조각 군상들이 벽면과 일치되어 있다. 이는 로마네스크 조각의 특징이다. 건물 내부의 위쪽 벽과 천정은 모자이크로 장식되어 있어 보는 이들로 하여금 탄성을 자아내게 한다. 내실 중앙에는 샤를마뉴 대제의 관이 놓여 있다. 이 관은 프리드리히(Friedrich) 2세가 만든 것으로 대관식 때 그가 직접 새 관에 샤를마뉴 대제의 유골을 옮겨 담았다고 한다. 8각형 건물의 중앙부에는 하인리히 (Haimirich) 2세가 기증한 설교대가 있었으나, 내실 홀을 마련할 당시 성물실 입구 위쪽으로 옮겨졌다. 내실에 있는 창과 창 사이의 기둥에는 교회 모형을 품에 안은 샤를마뉴와 성모 마리아, 사도들의 상이 새겨져 있다.

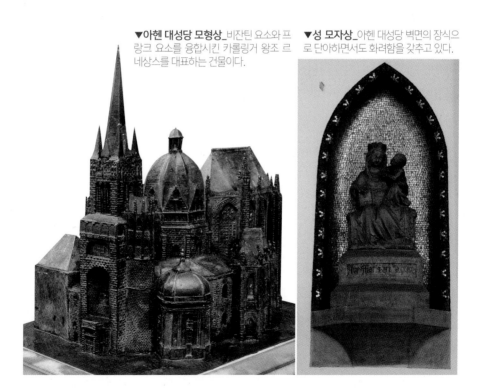

▼**아헨 대성당 모형상**_비잔틴 요소와 프 랑크 요소를 융합시킨 카롤링거 왕조 르 네상스를 대표하는 건물이다.

▼**성 모자상**_아헨 대성당 벽면의 장식으 로 단아하면서도 화려함을 갖추고 있다.

40
베르바르트의 문
| 부조로 나타낸 그림 이야기 |

고딕의 성당은 '돌로 만들어진 성서'라고 할 만큼 수많은 조각 군상으로 장식되어 있다. 조각 군상들은 주로 성당의 정면 · 입구 및 문 위의 팀파눔, 그것을 둘러싼 몇 층의 아치와 입구 양 옆의 열주(列柱), 그 아래의 돌벽에 새겨져 있다. 조각들의 내용은 단지 그리스도교적 주제(主題)뿐만이 아니고, 다채로운 주제가 풍부하게 표현되어 있다.

이처럼 다양하게 조각들에 교훈적인 내용을 새겨넣은 것은 당시 글을 모르는 사람들에게 선교의 일환으로 조각 군상들이 만들어졌기 때문이다. 교황 그레고리우스(Gregorius)는 성당 조각들의 역할에 대해 "글을 읽을 수 있는 사람에게 책이 해주는 역할을, 그림은 글을 읽을 줄 모르는 사람에게 해줄 수 있다."고 말했다. 이런 명확한 표현은 힐데스하임 대성당의 〈베르바르트의 문〉에서 찾아볼 수가 있다.

▶**힐데스하임 대성당의 전경**_1010년~1020년에 건축된 대성당은 독일의 작센 지방을 지배했던 오토 왕조의 특징적인 로마네스크 양식으로 설계된 건축물이다.
▶**<베르바르트 문>**(231쪽 그림)_글을 모르는 사람에게 선교의 일환으로 만들어진 문이다.

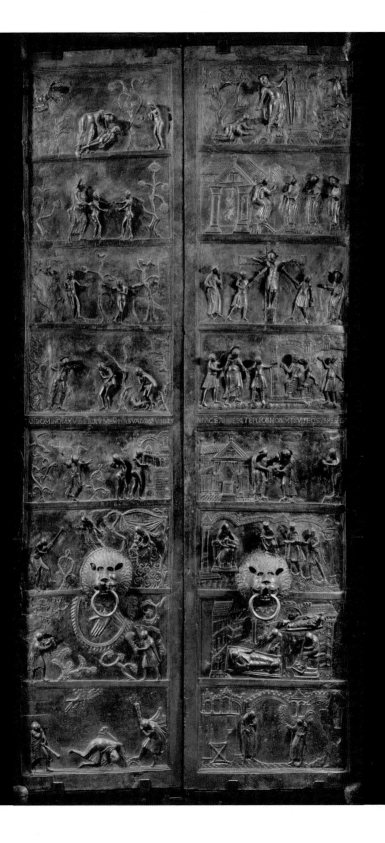

▲<타락한 아담과 이브>_힐데스하임 대성당의 청동문 부조 부분.

 약 1000년 전에 힐데스하임의 예술가들은 어떤 부차적인 수단을 동원하지 않고 오직 동작만으로 부조를 묘사하는 데 성공했다. 그래서 글을 읽을 수 없는 사람들도 부조에서 나타낸 이야기를 쉽게 이해할 수가 있었다.

 높이가 4.7m, 폭이 1m인 각각 8개의 패널로 나누어 있는 좌측 날개 문은 위로부터 아래로 아담의 창조부터 카인의 아벨 살해에 이르기까지 구약시대 창조사를 이야기한다. 우측 날개문은 신약성서에 기록된 예수 탄생의 일화에서 예수 그리스도의 잉태를 예고한 부분을 가리키는 수태고지, 그리고 예수의 부활에 이르기까지 예수의 전 생애가 위에서 아래로 새겨져 있다. 이런 배열 때문에 구원사의 특정한 장면들이 창조의 장면들에 대립되는데, 이 두 가지는 서로 연관된다. 원죄와 십자가 처형이 날개 문에 나란히 나타나는 것은 특히 중요한데, 이 두 장면이 구원사적으로 볼 때 서로 깊이 연관되기 때문이다.

 사람들은 성당에 발을 들여놓기 전부터, 아무리 읽고 쓸 줄 모르는 사람이라도 인류 최초의 교훈을 얻게 된다. 뿐만 아니라 글을 쓸 줄 아는 사람이라도 부조에 나타난 모습을 다시 한 번 되새겨 보게끔 하는 수준 높은 성화 예술작품이기도 하다.

▲<베르바르트 문>_성서의 내용을 부조로 장식하여 메시지를 전하고 있다.

좌측 위쪽에 있는 첫 번째 부조 장면은 "나를 붙잡지 마라(놀리 메 탕게레)" 즉, 부활한 그리스도가 막달라 마리아에게 나타나는 사건을 묘사하였다. 마리아가 그리스도를 알아보고 그 앞에 무릎을 꿇자, 그리스도는 이렇게 말한다. "나를 붙잡지 말거라."

부조에 나타나는 조각은 바닥에 무릎을 꿇는 막달라 마리아에게 그리스도가 몸을 돌리는 모습을 보여주는데, 이것은 맞은편에 있는 구약의 부조에서 하느님이 자신을 창조한 인간에게 향하고 있는 것과 같은 모습이어서 인간을 향한 신의 구원을 상징하는 절묘한 메시지를 전해주고 있는 듯하다.

두 번째 한 쌍의 그림에서 우측은 하느님이 이브를 남편인 아담에게 데려가는 장면이다. 이 장면에서 하느님이 이브의 어깨를 붙잡고 아담에게 데려가는 모습은 특이하다. 아담과 이브는 서로 팔을 내밀어 사랑을 표현한다.

두 번째 좌측에 있는 부조는 그리스도 무덤에서 세 여인이 천사를 만나는 장면이다. 천사는 이 여인들에게 예수의 부활을 전하고 있다. 이러한 대립은 만남의 모티브를 공통으로 가지고 있다. 그 다음에 원죄와 십자가의 처형 장면이 이어진다.

▲<에덴동산>_이브에 의해 선악과를 따먹는 아담을 묘사하였다.

　세 번째 부조에서는 에덴동산에서 아담과 이브가 동산을 돌보라는 하느님의
명령에 따르면서 필요한 모든 것을 가지고 사는 장면이 나온다. 두 사람은 모든
과일을 따 먹을 수 있었으나 단 하나 선악을 알게 해주는 나무의 과일만은 예외
였다. 하느님은 그것을 먹으면 죽을 것이라고 말했다. 두 사람은 벌거
벗은 것조차 창피하게 여기지 않았다. 하지만 그것은 잠시뿐이었다.
간악한 뱀(사탄)이 이브에게 금지된 과일을 먹어도 죽지 않는다고 말
한다. 오히려 그 과일을 먹으면 신처럼 될 수 있다고 유혹한다.
이브는 과일을 먹고 나서 아담에게도 주는 장
면이다.

▶이브에게 사과를 받는 아담_고부조로 새겨져 있어 마치 환조처럼 시각을 돌려보면 얼굴의
정면을 보는 것처럼 깊게 조각되었다.

▲**<하느님의 질책>_** 하느님으로부터 질책당하는 아담과 이브의 동세가 재미있게 표현되고 있다.

　네 번째 우측 부조의 내용은 하느님이 타락한 아담과 이브에게 다가가 꾸짖는 장면이다. 하느님은 아담을 가리키고, 아담은 이브를, 이브는 땅 위의 뱀을 가리키고 있다. 아담은 몸을 비틀며 하느님의 시선을 피하고 있다. 반면 이브는 몸을 비틀지 않는다. 왼손으로 뱀을 당당하게 가리키며 고개를 들고 항변을 한다. 참회하는 모습을 보이지 않고 자신의 죄를 뱀에게로 돌리는 것이다. 그리고 바로 이 점 때문에 이브는 훗날 손해(출산의 고통)를 보게 된다.

　<베르바르트의 문>의 부조는 성경의 이야기에 속하지 않는 내용은 하나도 없다. 그러나 의미를 갖는 사물들만을 강조해서 인물상들이 단순한 배경에서 벗어나 한층 더 뚜렷하게 부각되어 있다. 이처럼 뚜렷한 주제를 갖고 있는 부조여서 관람자들은 그들의 모습이 의미하는 바를 금방 느낄 수가 있다. 이 작품은 르네상스 시기의 로렌초 기베르티(Lorenzo Ghiberti)에게 영향을 주어 보다 섬세한 모습으로 나타난다.

힐데스하임 대성당은 로마네스크 양식의 건축물로써 872년에 처음 세웠으며 힐데스하임의 주교 베른바르트(Bernward)가 1000년 무렵부터 개축하였다. 개축 건물은 1061년 완공하였는데, 이 즈음에 중앙 신랑(身廊)과 동쪽 익랑(翼廊)이 교차하는 부분에, 천상의 예루살렘을 상징하는 수레바퀴 모양의 샹들리에를 설치하였다.

입구 안쪽에 있는 〈베르바르트의 문〉은 1015년에 만들어졌다.

그리고 또 하나의 걸작인 〈예수의 원기둥〉이 위용을 자랑하고 있다. 1020년에 주조한 원기둥은 19세기까지 성 미카엘 성당에 있었으나 현재는 〈베른바르트의 문〉 부근에 놓여 있다. 높이 4m인 원기둥은 안은 비워 있고 나선의 띠가 기둥을 둘러싼 모양으로 되어 있다. 나선 사이에는 아래에서부터 예수의 일생을 24장면으로 나누어 부조로 조각해 놓았다.

▶▼**<예수의 원기둥>**_예수의 일대기가 24장면으로 새겨져 있다.

🌺❂ 41 ❂🌺
쾰른 대성당
| 고딕 양식의 절정을 보여주다 |

쾰른 대성당은 세계에서 세 번째로 큰 고딕 양식의 성당이다. 많은 예술역사학자들은 이 대성당을 후기 중세 고딕 건축물의 완전체이자 보석이라고 극찬하였다. 쾰른 대성당이 13세기 중세 시대에 착공되어 19세기가 되어서야 완공되었다는 사실은 이 성당이 역사학자들로부터 왜 그렇게 대단한 찬사를 받고 있는지를 짐작할 수 있게 하는 대목이 아닐 수 없다.

현재의 쾰른 대성당은 1248년부터 지어진 건축물로써, 이전 시대에도 같은 자리에 다른 건축물들이 존재했었다. 쾰른에서는 로마제국의 식민지였던 1~4세기 사이에 지어진 로마식 주택 흔적이 발견되었으며, 내진 밑에서 발굴된 고고학적 증거에 따라 최소한 4세기 이후부터 당시 쾰른의 첫 교구장 주교였던 마테르누스(Matheseos)의 지시로 지어진 정사각형의 '최초 성당'을 포함한 기독교와 관련된 건물이 들어서기 시작한 것으로 추정하고 있다.

▼**쾰른 대성당 전경**_라인 강이 흐르는 호엔촐레른 철교 너머로 쾰른 대성당이 자리하고 있다.

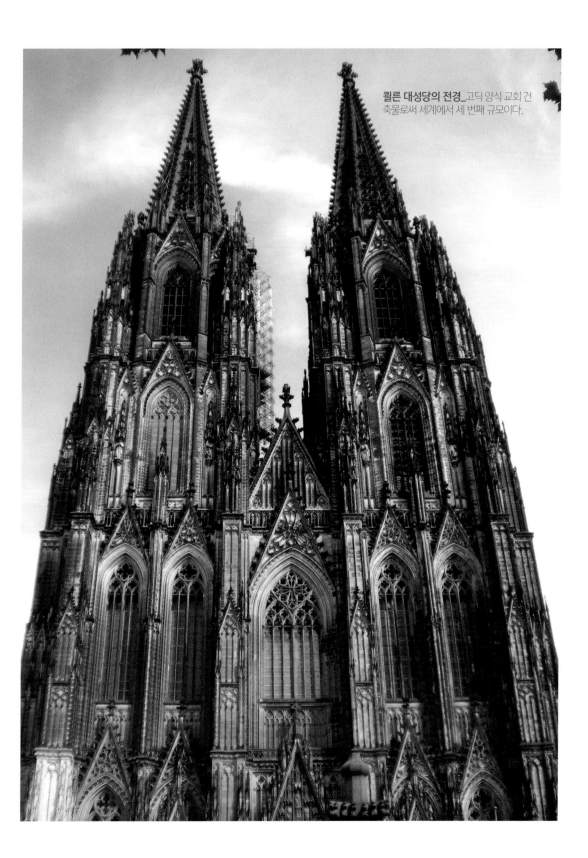

쾰른 대성당의 전경_고딕 양식 교회 건축물로써 세계에서 세 번째 규모이다.

▲**동방박사 유물함**_이탈리아 밀라노에서 쾰른으로 옮겨진 동방박사 유물함은 1190년에서 1225년 사이에 제작되었다. 금으로 도금된 유물함 외면의 각 조각은 구약성경의 시작으로부터 그리스도 재림의 종말까지 전체를 묘사하고 있다. 그에 상응하여 옆면 아랫단에는 예언자와 왕들, 그 윗단에는 동방박사에 대한 경배, 요르단 세례, 심판자로 재림하는 신의 장면이 조각되어 있다. 뒷면 아래쪽에는 예수의 수난과 십자가형이, 그 위쪽에는 유물함에 모셔진 성 펠릭스와 나르보르가 월계관을 받는 장면이 표현되어 있다.

1165년 7월 23일, 쾰른의 대주교 라이날드 폰 다셀(Rainald von Dassel)은 밀라노로부터 동방박사 유골함을 쾰른으로 옮겨 왔다. 동방박사 유골함은 신성로마제국의 황제 프리드리히(Friedrich) 1세의 봉헌물로, 그가 이탈리아 원정에서 얻은 전리품이었다. 그의 후계자인 대주교 필리프 폰 하인스베르크(Philipp I. von Heinsberg) 때 금세공이 들어간 새로운 유골함을 제작하여 1225년에 완성되었다.

하인스베르크 대주교는 동방박사 유골함으로 유럽 전 지역으로부터 순례객을 끌어 모았으며 1248년 8월 15일에 대주교 콘라트 폰 호흐슈타덴(Konrad I. von Hochstaden)에 의해 대성당이자 순례성당으로서의 명성에 적합한 성당을 신축하기로 결정되었다. 공사 총 책임자로 게르하르트 폰 릴레(Gerhard von Rile)가 임명되어 당시 흔하던 독일의 로마네스크식 건축양식이 아닌, 북프랑스의 아미엥 대성당을 바탕으로 한 신식 고딕 양식으로 새로운 대성당이 설계되었다.

내진과 후진에 설치된 총 스테인드글라스의 넓이는 1,350m²에 달하며 이는 중세 시대에 그려진 스테인드글라스 중 가장 큰 작품이다. 시간이 지나면서 스테인드글라스의 세밀함은 사라져 갔으나 처음 채색된 색상만은 지속되었다.

내진의 스테인드글라스는 48명의 왕이 17.15m 높이에 걸쳐 새겨져 있다. 48명의 왕은 수염이 있는 왕과 없는 왕들이 교대로 그려졌는데, 수염이 없는 젊은 왕들은 구약성서에 등장하는 24명의 유대 왕들을 의미하며, 수염이 있는 왕들은 묵시록에 등장하는 24명의 장로를 의미한다. 바이에른 창의 스테인드글라스에는 마리아와 어린 예수를 찬양하는 자세의 동방박사가 새겨져 있다.

▼**쾰른 대성당의 스테인드글라스**_위의 스테인드글라스에는 48명의 왕들이 새겨져 있다. 아래 후진의 스테인드글라스는 성모 마리아와 동방박사가 새겨져 있다.

▲**쾰른 대성당의 서쪽 중앙 현관**_현관 문 사이에 성모 마리아 상이 놓여 있는데 중앙 현관은 이름이 정해지지 않았다.

쾰른 대성당의 주 현관은 3개의 문으로 이루어져 있다. 서쪽 오른쪽 〈베드로 현관〉은 1370년에서 1380년 사이에 지어진 중세 시대부터 사용된 원래의 현관 이다. 현관의 양 옆에 있는 석상 중 왼쪽의 3개와 오른쪽의 2개만이 중세 시대 에 만들어진 형상이다. 19세기에 제작된 석상과 중세 시대에 제작된 석상은 색 상뿐만 아니라 질도 명확히 차이가 난다.

왼쪽 현관은 〈동방박사 현관〉으로 1872년에서 1880년 사이에 건설되었다. 중 앙 현관은 이름이 정해지지 않았다.

남쪽 현관은 왼쪽 현관부터 오른쪽 현관까지 각각 〈우르술라 현관〉, 〈수난의 현관〉, 〈게레온 현관〉이라 불린다. 석상들은 1847년 루트비히 슈반탈러(Ludwig Schwarzenegger)가 제작했다. 이 석상들은 독일 최고 로마네스크-나사렛 종교 예술 양식으로 평가받는다. 남쪽 정면은 네오 고딕 양식으로 완성되었다. 세계 2차 대전이 끝나고 에발트 마타레(Ewald Matare)에 의하여 재건되었다.

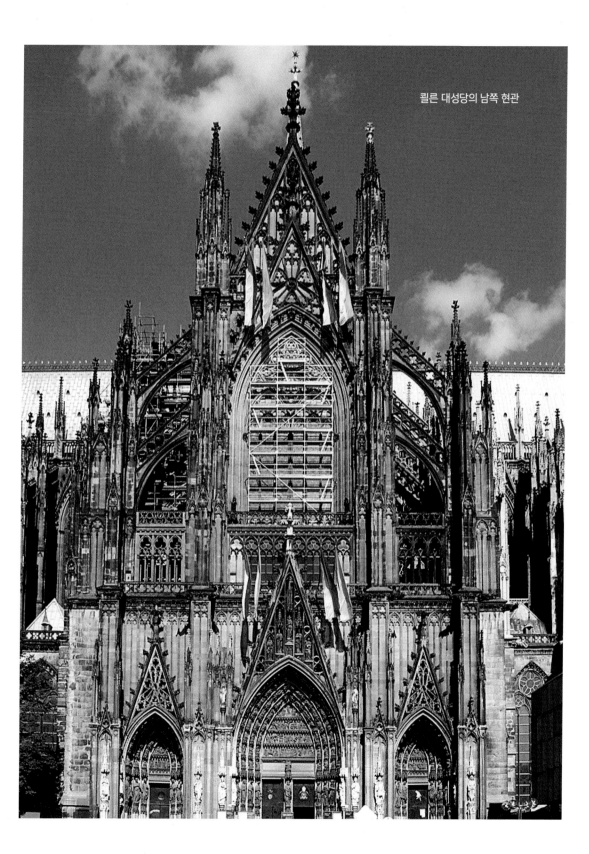
쾰른 대성당의 남쪽 현관

북쪽 현관은 왼쪽 현관부터 오른쪽 현관까지 〈보니파티우스 현관〉, 〈미하엘 현관〉, 〈마터누스 현관〉이라 불린다. 북쪽 전면부의 모습은 초대 교황인 베드로의 서제 사품 인도식으로 시작되는 쾰른 대성당의 역사와 관련되어 설계되었다. 마터누스 현관은 쾰른의 대주교 관할구의 기원을 재현하였다. 마터누스 (Martyrnus)는 쾰른 최초의 신학생이자 최초의 주교가 된 사람으로, '쾰른 주교좌에 앉은 사도의 가르침'으로 비유되었다. 그러한 연유로 현관의 이름은 마터누스로 명명되었다.

교차랑의 탑은 제2차 세계대전의 폭격으로 교차랑 상부에 있던 원래의 네오고딕 양식의 탑은 파괴되어, 1959년부터 1962년 사이에 아르 데코 양식으로 재건됐다. 탑 꼭대기에는 다른 성당들이 보통 달고 있는 십자가 대신 별 모양의 장식 구조물이 설치되어 있는데, 이는 성경 속 동방박사 이야기에 등장하는 베들레헴의 별을 상징한다.

▼**교차랑의 탑**_베들레헴의 별을 세웠다.　　　　　▼**비량**_주벽과 떨어져 있는 경사진 벽을 받치는 노출보.

▲신랑 기둥의 석상_12명의 사도들과 예수, 마리아 를 묘사하고 있다.

▲크리스토포루스 상_1470년경 틸만 판 데어 부르 흐에 의하여 제작되었다.

쾰른 대성당의 신랑은 144m로, 세계에서 가장 긴 회랑 중 하나이다. 바닥부 터 천장까지의 높이는 43.35m로, 세계에서 4번째로 높다. 내진 기둥에 장식된 14개의 2.15m 높이 석상들은 성모 마리아와 예수, 예수의 열두 제자를 묘사하 고 있는데, 1270년과 1280년 사이 당시 성당 건설 총책임자였던 아놀드에 의하 여 조성되었다. 이 석상들을 통하여 총 39개의 서로 다른 의상 무늬들을 볼 수 있으며 독일적인 용모와 몸짓을 섬세하게 묘사하고 있다. 신랑의 기둥에도 내 진의 석상들과 마찬가지로 12명의 사도들과 예수, 마리아를 묘사하고 있다. 이 채색된 석상들은 1322년부터 전해져 내려온 것으로 용결응회암 석상들은 성당 건설 조합에서 제작되었다.

쾰른 대성당은 1996년 유럽의 고딕 건축 걸작으로서 유네스코 세계 문화유 산으로 등록되었다. 2004년 7월 5일에는 '성당의 라인 강 건너편 지역(도이츠)에 대한 쾰른 시의 도시 계획으로 경관을 훼손할 가능성'이 제기되어 '위험에 처한 세계 문화유산'으로 지정되었다.

시에나 대성당의 비밀

| 이탈리아 유일의 로마네스크 건축과 조각 |

　이탈리아의 토스카나 주 시에나에 있는 시에나 대성당은 로마네스크와 고딕 양식이 절충된 성당이다. 성당의 공사는 두 번에 걸쳐 이루어졌는데 1229년과 1380년이다. 두 번째 공사는 세계 최고의 성당을 만든다는 취지로 시작하였으나 당시 유럽을 휩쓴 페스트로 공사가 중단되었다가 시에나가 쇠락하여 더 이상 공사를 진행하지 못하다가 무려 150년이나 지난 1380년에 예술적인 부분과 보수공사 끝에 지금의 모습으로 탄생되었다.

　성당의 위쪽은 고딕식, 아래쪽은 로마네스크 양식에 가깝다. 기둥장식과 그 위의 반달형 장식이 12세기 로마네스크 양식임을 알 수 있게 한다. 성당의 전면 파사드(건축물의 주된 출입구가 있는 정면부로 보통 장식적으로 다루어질 때가 많다.) 부분이 매우 독특하다.

▼**시에나 대성당**_이탈리아 고딕 양식과 로마네스크 양식이 혼합된 건축물로 1380년에 완성되었다.

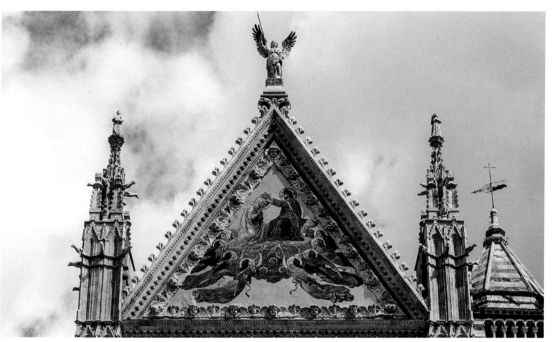

▲**시에나 대성당의 화려한 파사드**_시에나 대성당은 피사의 대성당과 함께 피렌체의 산타 마리아 델 피오레 대성당이 세워지기 전까지 이탈리아의 대표적인 성당이다. 시에나 대성당의 독특하고 화려한 파사드의 벽화가 시에나 도시의 부흥을 나타내고 있다.

황금으로 채색된 삼각형의 프레스코화와 조각들이 어우러져 파사드를 아름답게 수놓고 있다. 건축 양식과 구조면으로 볼 때는 유럽의 고딕 양식의 성당과 다를 바 없으나 수평의 줄무늬가 이 성당을 특색 있게 하고 있다. 유럽의 일반적인 고딕 양식 건물과 다른 독특하고 묘한 느낌을 주는 이탈리아 최고의 걸작으로 꼽히는 고딕 성당이다.

성당은 외관뿐만 아니아 안으로 들어서는 순간 탄성을 자아내게 한다. 흰색바탕에 검은색의 대리석으로 줄무늬를 이룬 기둥들이 독특하다. 마치 현란한 선이 빙글빙글 돌아 올라가는 착각이 들 정도로 솟아오른 기둥 끝에는 172명의 역대 교황 초상 조각과 36명의 황제들의 초상 조각이 새겨져 있다. 이처럼 회전식 줄무늬 기둥으로 장식한 건축 내부 양식은 이슬람 문명의 영향을 받은 것이다. 그래서 시에나 성당을 시에나풍의 성당이라고 한다. 이슬람에서 차용해서 이탈리아적 감성이 보태진 성당이라는 의미이다.

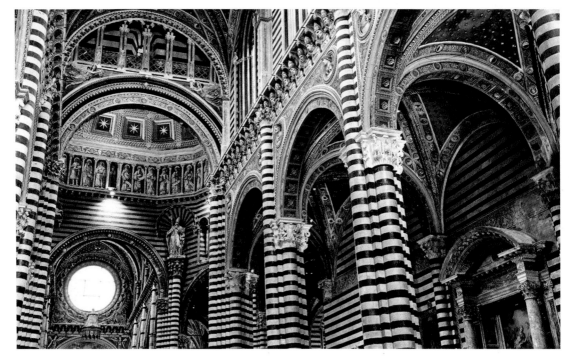

▲**시에나 대성당의 내부 전경**_시에나 대성당의 외부뿐만 아니라 내부도 독특한 줄무늬로 장식되어 있다.
▶**시에나의 문장**_문장에서도 흑과 백으로 나누어진 방패로 되어 있다.

　　시에나 공화국의 건국신화는 다음과 같다.

　　전승에 의하면 로마의 건국시조인 로물루스와 레무스는 암늑대의 젖을 먹고 자랐다. 로물루스는 쌍둥이 동생 레무스를 죽이고 로마를 건국하였다. 레무스의 아들 세니우스와 아스키우스는 아폴론 신전에서 훔친 암늑대 조상을 가지고 시에나로 와 도시를 세웠다. 또 다른 전승은 아스키우스는 흑마를, 세니우스는 백마를 타고 왔다고 전한다. 그래서 검정색과 흰색은 시에나를 대표하는 색깔이 되었으니, 시에나 대성당의 종탑과 두오모 성당의 내부 역시 장중한 흑백의 대리석으로 장식되어 있다.

　　'발짜나'로 불리는 시에나의 문장 또한 흑백으로 이루어진 방패이다.

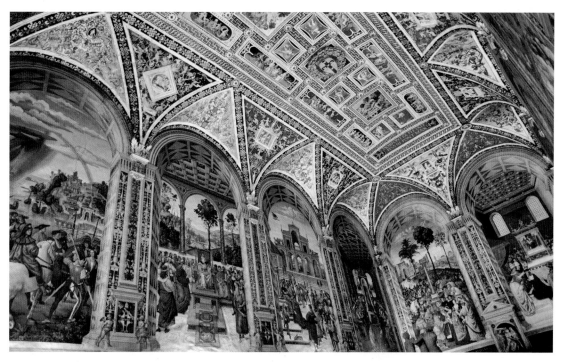

▲▶ **피콜로미니 도서관**_시에나 대성당 내부에 자리하고 있는 도서관은 매우 화려한 황금의 프레스코와 거장들의 명화가 장식되어 있다. 도서관 한 쪽에는 고대의 삼미신 석상이 놓여져 있다.

성당 내부의 한쪽에는 피콜로미니 도서관이 화려한 천장화를 장식하며 반긴다. 벽면으로는 르네상스의 3대 화가 라파엘로(Raffaello Sanzio)와 페르시아 화가 핀투리키오(Pinturicchio)와 함께 1502년부터 1507년까지 완성한 프레스코화가 가득 넘쳐나고 있다. 그림의 내용은 교황의 공식적인 일과 생활, 역사적 정치적 연대기를 나타냈다.

중앙에는 그리스 시대의 조각상으로 추정되는 삼미신이 아름다운 나신을 드러내고 있다. 비록 깨지고 목이 달아난 모습이지만 춤을 추는 여신들의 자태는 매혹적이다.

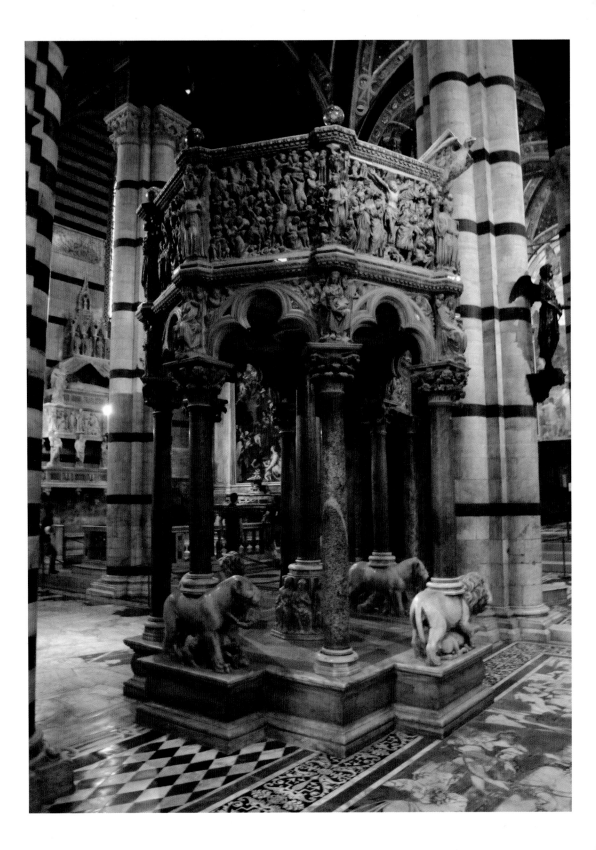

▲니콜라 피사노의 조각상들_<성모 마리아의 승천과 대관식> 등의 화려한 스테인드글라스를 중심으로 피사노의 조각상들이 도열하여 있다.
◀니콜라 피사노의 <팔각 설교단>(250쪽 그림)_시에나 대성당 내에 <팔각 설교단>과 피사 대성당에 <육각 설교단>이 있다.

　당 내에는 니콜라 피사노(Nicoloa Pisano)가 제작한 <팔각의 설교단>이 있다. 니콜라 피사노는 이탈리아 로마네스크의 최후의 조각가로 치마부에(Cimabue), 조토 디 본도네(Giotto di Bondone)와 함께 프로토 르네상스 시대를 대표하는 예술가이다. 니콜라 피사노는 피사의 사탑으로 유명한 피사 세례당에 <육각형의 설교단>을 만들었다. 이 작품이 완성되어 호평을 받자 시에나 공화국은 그에게 또 다른 설교단을 시에나 대성당 내에 만들어 줄 것을 의뢰했다. 이에 니콜라 피사노는 그의 아들 조반니 피사노(Giovann Pisano)와 아르놀포 디 캄비오(Arnolfo di Cambio)와 함께 시에나 대성당에 8각형의 설교단을 만들었다.

　설교단 위의 부조는 구원과 심판의 주제를 나타내고 있다. 화강암으로 된 9개의 기둥 중 2개는 숫사자, 다른 2개는 암사자가 받치고 있으며, 중앙의 기둥 아래에는 학문과 철학을 나타내는 작은 부조가 새겨져 있다.

　니콜라 피사노의 조각 작품들은 시에나 대성당의 부속박물관에 소장되어 있다. 박물관의 둥근 스테인드글라스는 이탈리아에서 가장 오래된 것으로 이곳을 지나가면 시에나 전경을 관람할 수 있는 시에나의 파노라마 뷰에 오를 수 있다.

❧❦ 43 ❦❧
샤르트르 대성당
| 대성당의 조각 박물관 |

고딕 예술의 절정을 보여주는 샤르트르 대성당은 프랑스 국민들의 염원과 노력으로 만들어진 성당이다. 샤르트르 대성당의 실내 장식은 건축의 일부로 도입된 최초의 장식으로 이러한 건축 양식은 이후 유럽 종교 건축물에 지대한 영향을 끼쳤다.

우뚝 솟은 첨탑과 첨두 아치 등 고딕 양식의 특징이 살아 있는 샤르트르 대성당에는 서로 모양이 다른 거대한 두 개의 첨탑이 우뚝 솟아 있다. 샤르트르 대성당은 그때까지 지어졌던 다른 건물에 비해 실내 공간이 넓고, 화려한 스테인드글라스를 비롯한 다양한 장식과 4,000개가 넘는 사실적인 조각으로 꾸며져 있다.

▼**샤르트르 대성당의 전경_**프랑스 파리에서 남서쪽으로 85km 지점에 위치한 샤르트르에 있는 프랑스 고딕성당으로 높은 건물과 첨탑, 좁고 긴 창문의 스테인드글라스를 특징으로 한다.

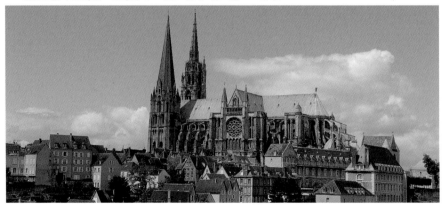

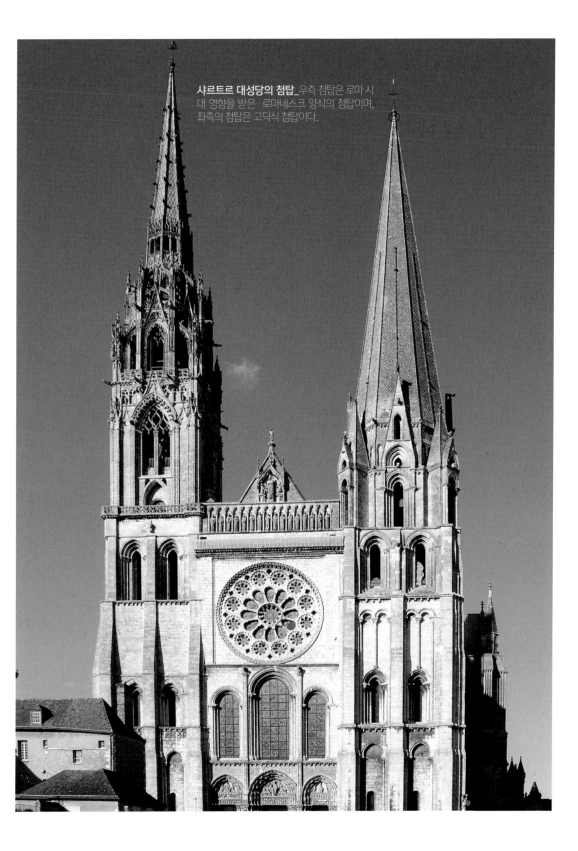

샤르트르 대성당의 첨탑_우측 첨탑은 로마 시대 영향을 받은 로마네스크 양식의 첨탑이며, 좌측의 첨탑은 고딕식 첨탑이다.

▲**샤르트르 대성당의 조각상과 부조**_우측으로 구약성경의 예언자와 여왕, 왕의 입상이 보인다. 구약성경에 등장하는 인물들을 조각한 것에는 정치적인 목적도 깔려 있다. 프랑스 통치자들이 성경에 나오는 왕족의 후손이라는 것을 자연스럽게 암시하려는 것이다.

　현재 우리가 볼 수 있는 성당은 네 번째로 건설된 성당이다. 12세기 중반의 서쪽 정면을 그대로 보존하고, 13세기 초에 남북에 새로 큰 문을 냈고, 13세기 중반에 대규모 조상군과 부조를 장식하였다.

　프랑스 국민들이 사랑하는 대성당에 화재가 끊이지 않자, 국민들은 성당 재건을 위해 발벗고 나서게 되었다. 성당의 재건축이 시작되자마자 전국에서 많은 자원 봉사자들이 샤르트르로 몰려들어 공사를 도왔다. 또 영주와 상인들은 건축에 필요한 자재와 식량을 기부하였다.

　국민들의 자발적인 참여로 다시 탄생한 샤르트르 대성당은 이전에는 흔히 볼 수 없었던 하늘을 향하여 우뚝 선 날렵한 위용을 나타냈다. 2개의 거대한 탑을 중심으로 모두 9개의 첨탑이 있는데, 각각 모양과 크기가 다르다. 특히 서쪽 정면에 세워진 웅장한 2개의 첨탑은 건설된 시기가 달라 전혀 다른 모습을 갖고 있다. 두 탑을 보면 로마네스크 양식과 고딕 양식의 차이를 한눈에 알 수 있다.

　아케이드를 비롯하여 높다란 창에 맞춰 넣은 176개의 스테인드글라스와 거대한 장미창(薔薇窓)은 성당 내부에 있는 꽃 모양의 스테인드글라스로서, 그 세련된 아름다움 때문에 '프랑스의 장미창'으로 불린다. 스테인드글라스에는 성모 마리아를 비롯하여 많은 성인들이 묘사되어 있는데, 서쪽 정면의 장미창은 최후의 심판을, 남쪽 장미창은 영광의 그리스도를, 북쪽의 장미창은 성모를 주제로 하고 있다. 특히 '샤르트르의 청색'이라고 불리는 특이한 색감이 관람객들

▲서쪽 창문의 스테인드글라스
◀북쪽 정면의 스테인드글라스

샤르트르 대성당의 스테인드글라스_스테인드글라스를 창이나 천장에 이용하기 시작한 것은 7세기경 중동 지역에서 비롯되었다. 고딕 건축은 그 구조상 거대한 창을 달 수 있으며, 창을 통해서 성당 안으로 들어오는 빛의 신비한 효과가 인식되어, 스테인드글라스는 성당의 건축에 불가결한 것으로 되어 큰 발전을 이뤘다. 샤르트르 대성당을 장식하고 있는 스테인드글라스 작품은 약 1,200점이나 된다. 대표적인 작품으로는 13.35m나 되는 거대한 서쪽 장미창과 북쪽 정면과 남쪽 벽을 장식한 스테인드글라스를 꼽을 수 있다. 13세기에 제작된 서쪽 장미창은 성경에 나오는 '최후의 심판'의 내용을 묘사한 것으로 정교함과 아름다움에서 최고로 꼽힌다. 크기와 모양이 각기 다른 스테인드글라스로 장식된 창문은 계절과 시간에 따라 수시로 변하여 환상적인 빛의 향연을 보여준다.

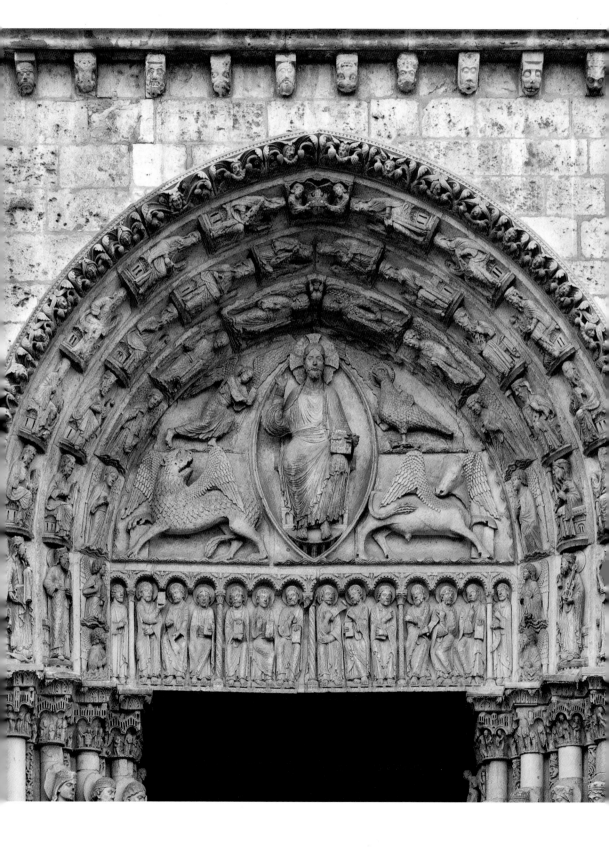

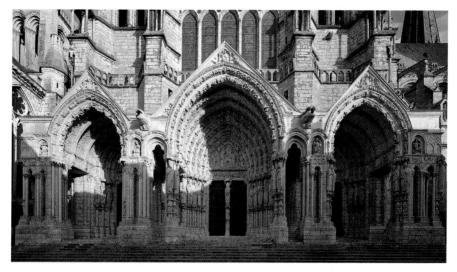

▲**샤르트르 대성당의 남쪽 문**_13세기에 증축된 남쪽 현관의 입구로, 위에 스테인드글라스 장미창이 있다.
◀**샤르트르 대성당의 서쪽 왕의 문(256쪽 그림)**_남쪽 문과 같이 세 개의 아치 문으로 되어 있으며, 중앙에 예수 그리스도를 중심으로 많은 군상의 부조가 새겨져 있다.

로 하여금 신비한 감흥에 빠져들게 한다.

샤르트르 대성당의 건물에 장식된 4,000여 점의 조각은 어느 건축물에서도 볼 수 없는 많은 양의 조각들을 만날 수 있다. 대성당의 대표적인 조각은 서쪽 정면에 새겨진 조각과 성당 안 성가대 벽을 장식하고 있는 조각이다. 서쪽 정면 입구를 장식하고 있는 조각은 고딕 건축물에 새겨진 조각의 표본이라고 말할 수 있다. '왕의 문'으로 불리는 서쪽 정문에는 세 개의 커다란 문을 중심으로 수백 점에 이르는 조각이 새겨져 있다. 13세기 초 성당 재건축 때에 이 왕의 문은 그대로 보존하여 증축할 정도로 당시에도 중요시하였다.

이러한 조각 군상은 이전 건물들에서 볼 수 있었던 조각에 비해서 사실적이며 질서 있고, 반복적인 리듬이 돋보이는 화려한 작품들이다. 반복된 형태에도 불구하고 조금씩 변화를 주고 있어 조각마다 다른 분위기를 자아내고 있다.

문의 위쪽에는 예수가, 오른쪽과 왼쪽에는 복음서 저자를 상징하는 조각이 새겨져 있고, 그 아래쪽에는 요한계시록에 등장하는 24명의 장로들로 장식되어 있다.

❧❦❀ 44 ❀❦❧
마르크르 광장의 조각상
| 브레멘의 명물을 만나다 |

독일 브레멘 시의 시청은 독일에서 가장 훌륭한 건물 중 하나로 꼽히는 베저 르네상스 양식으로 지어진 정면과 고딕 양식의 벽돌 건물이다. 이 건물은 신성 로마제국 시대인 1405년~1409년에 건설되었다. 이후 여러 번을 걸쳐 개조되어 오늘에 이루고 있다. 브레멘 시청은 시청 앞에 세워진 롤란트 석상과 함께 유네스코 세계유산에 등록되어 있다.

1404년에 만들어진 롤란트 석상은 자유 제국 도시 브레멘의 권리와 특전을 상징하기 위해 만들었다. 독일의 도시와 기타 행정구역에는 이교도에 대항한 순교자를 기리기 위해 종종 그러한 조각상을 세우곤 하였다. 브레멘의 롤란트 석상은 브르타뉴의 후작이자 샤를마뉴 대제의 용사 12명 가운데 한 명인 롤란트(Roland)를 기린다.

▶**롤란트 상(259쪽 그림)_**브레멘 시청 앞의 수호성인상이다.
▶**브레멘 시청_**시청 전면에 다양한 인물들이 조각되어 있는데 카를 대제와 일곱 명의 선제후, 베드로와 모세 등 예언자들이 벽면을 장식하고 있다.

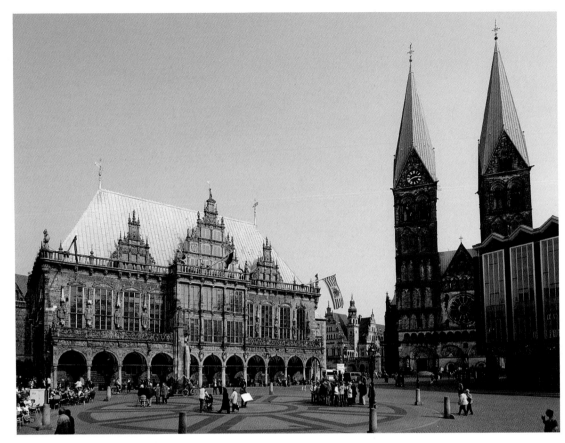

▲**마르크르 광장**_좌측의 브레멘 시청과 우측에 우뚝 솟은 두 개의 첨탑이 성 베드로 대성당이다.

　당초에는 나무로 만들었으나, 방화로 소실된 뒤 브레멘 대주교가 석조로 재건하였다. 이는 아직 남아 있는 독일의 롤란트 석상들 중 가장 오래된 것으로 여겨진다. 재미있는 것은 이 조각상을 만들 때 브레멘의 시민들은 황제의 문서를 위조해서 황제의 문양인 쌍두 독수리를 롤란트 상의 방패에 새겨 넣을 수 있도록 허가를 받았다고 거짓으로 증언해 결국 브레멘의 롤란트 상은 당시 황제의 문장을 지니게 되었다.

　나폴레옹이 브레멘을 침공하여 이 조각상을 루브르 박물관으로 가져가려고 하자 브레멘 시민들은 나폴레옹에게 롤란트 상의 하찮은 문화적 가치를 강조해 수호신상을 보존했다.

▲브레멘 음악대 상_독일이 낳은 동화작가 그림형제의 <브레멘 음악대>를 묘사한 조각상이다.

　브레멘 시청 서쪽으로 돌아서면 매우 친숙한 〈브레멘의 동물 음악대〉 조각 상을 만날 수 있다. 이 조각상은 '그림형제'의 동화 〈브레멘 음악대〉에 등장하 는 네 마리의 동물 주인공들을 조각한 작품으로 현대 조각가 게하르트 마르크 스(Gerhard Marcks)의 작품이다.

　당나귀, 개, 고양이, 수탉 등 4마리의 동물이 크기 순서대로 올라가 피라미 드를 이루고 있는 것은 동화 속에 나쁜 도적을 물리치기 위한 퍼포먼스를 취한 행동이다. 이 조각 중 당나귀 다리가 유난히 반짝거리는데 당나귀 다리를 붙잡 고 소원을 기도하면 성취된다는 설에서 사람들이 자꾸 조각상을 만지는 바람 에 닳고 닳아서 생긴 모양이다.

45
니콜라 피사노
| 르네상스의 시작을 알리다 |

로마네스크 양식의 조각가 니콜라 피사노(Nicoloa Pisano)는 근대 조각의 창시자로 평가받는다. 그의 출생지에 대해서는 피사설과 풀리아설이 있어 명확하지 않지만, 피사를 중심으로 주로 토스카나 지방에서 활약하였다는 사실은 현존하는 작품으로 보아 틀림없다. 프레드릭(Frederick) 2세의 공방에서 작업을 했으며, 황제의 대관식에도 참여했다. 피사노는 여기서 고전적인 동적 움직임의 재현이라든가, 교회 전통과 고전과의 조화들을 터득한다.

1245년경 투스카니로 가서 프라토 성의 일을 하게 되는데 이곳 계단의 사자상이 그의 작품일 것으로 추정된다. 로마의 베네치아 궁 박물관에 소장되어 있는 〈젊은 소녀의 머리〉 역시 같은 시기에 제작된 그의 작품으로 추정된다.

피사노는 다시 루카의 산 마틴 성당의 파사드 작업을 하고 남쪽 고실의 릴리프 〈십자가에서 내리심〉과 린텔의 릴리프 장식 〈예수 탄생〉과 〈동방박사 경배〉를 조각한다.

▶**우피치 열주의 니콜라 피사노의 입상**_이탈리아의 조각가. 피사 세례당의 설교단, 시에나 대성당의 설교단 등의 작품이 있다. 피사 세례당 부조는 르네상스의 시작을 알리는 의미에서 중요한 조각이었다.

NICCOLA PISANO P.FEDI

▲피사 설교단 부조 <수태고지와 탄생>_그림의 구성은 한 화면에 두 개의 장면으로 나누어지는 것이 특징이며, 좌측 상단부가 수태고지이고 나머지 부분은 아기 예수의 탄생 부분이다. 화면의 특징은 굉장히 빽빽하게 공간이 없다는 점이다. 구성에서 고대 로마 '아라파키스'의 밀집된 조각을 연상케 한다. 그림의 배경은 온갖 것에 통달했던 13세기 중엽의 고대 로마에의 향수와 부활이 강했던 시기이다. 기대어 있는 성모에서 비잔틴 성화의 성모 자세를 살펴볼 수 있다.

피사노는 1245년~1250년까지 피사에 머물렀다. 당시 설교단의 기록에 의하면 피사노는 1255년경 피사의 세례당 설교단 사례비를 받았다고 기록되어 있다. 이 설교단은 피사노의 걸작 중의 하나로, 그리스 신화에 나오는 칼리돈의 왕자 멜레아그로스가 칼리돈의 멧돼지를 죽이는 장면 같은 고대 로마의 고전 양식과 프랜치 고딕을 통합하는데 성공하였다. 예술가의 전기를 쓴 조르조 바사리(Giorgio Vasari)는 니콜라 피사노가 로마 유적과 그에게 감동을 준 아우구스투스 시대의 로마 조각들에 대해 끊임없이 연구했다고 기록하고 있다. 설교단의 패널 <수태고지와 탄생>에서의 성모의 표현은 마치 후기 로마 시대의 조각에서나 볼 수 있는 여신의 자태를 느끼게 해 준다. 반면에 성 안나의 얼굴은 시대의 황폐함을 그대로 나타내고 있다. 8각형의 흰색 대리석에 새겨진 강단에는 그리스도 생애에 관한 5개의 장면들이 조각되어 있다. 이 장면들의 배경은 에나멜로 칠해져 있으며 조각상의 눈동자도 칠해 놓았다.

▲**피사 세례당의 설교단**_우측 설교단은 니콜라 피사노의 작품이다. 6각형으로 상부에는 색대리석 기둥 사이에
<수태고지>와 <그리스도의 탄생> 등의 부조 양각이 새겨져 있다.
▲**피사 대성당의 설교단**_좌측 설교단은 니콜라 피사노의 아들인 조반니 피사노의 작품이다.

▼**피사 세례당의 설교단 상단 패널**

1264년에 피사노는 볼로냐의 산 도메니코 성당의 성 도미니코 교회를 건축하는데 장식의 책임을 맡는다. 그러나 그가 개입된 것은 최소 정도일 것으로 보인다. 1265년은 이미 그가 시에나 대성당의 설교단 작업을 진행할 때였다.

피사노는 단순히 고대 작품을 재현하는 재현가가 아니라 고대 작품으로부터 영감을 받고 연구하여 자신만의 작품을 창조해냈다. 그는 고대 조각의 표현 기법을 재현해낸 르네상스 조각의 가장 중요한 창시자이다. 르네상스는 통상 1260년부터 시작되었는데 이 시기는 피사노가 대리석 설교단의 부조 〈성모영보〉, 〈목동들에게 이른 예수탄생 소식〉을 만든 해이다. 그러나 피사 세례당의 설교단에는 피사노가 아직 고딕 양식에 얽매어 있음을 보여준다.

고대 양식과 고딕과의 혼용된 양식은 몇 세대 동안 혼용되고 재창출되어 전성기 르네상스 클래식 양식보다 오히려 15세기 조각이 더 많은 인기를 끌었다. 이러한 파사노의 업적은 아르놀포 디 캄비오(Arnolfo di Cambio) 같은 르네상스 조각가들에게 많은 영향을 끼쳤다.

▼**피사의 세례당과 피사의 대성당**_팔레르모 해에서 사라센 함대를 물리친 것을 기념하여 1063년에 착공하여 14세기에 완성된 로마네스크 양식의 성당이다. 앞의 원형의 건물은 세례당이며 건너로는 대성당의 건물과 뒤로는 유명한 피사의 사탑이 보인다.

46
아르놀포 디 캄비오
| 팔라초 베키오를 만들다 |

　아르놀포 디 캄비오(Arnolfo di Cambio)는 니콜라 피사노의 제자로 시에나 대성당의 설교단을 비롯하여 페루자의 마조레 분수 조각을 스승인 니콜라 피사노와 그의 아들 조반니 피사노(Giovanni Pisano)와 함께 만들었다. 아르놀포는 로마로 이주하여 공방을 열고 그곳에서 산 조반니 교회에 안치된 안니발디(Riccardo Annibaldi) 추기경의 묘장 기념물을 만들면서 이름을 알리게 되었다. 그 기념물은 1200년대를 이후로 한 도시민들의 묘장 기념물의 모델이 되는 작품이다.

　아르놀포는 로마에서 현지 조각가들의 리얼리즘과 프랑스식 고딕 양식을 접하게 되었고 이것들이 그의 작품 양식을 만들어 주었다.

▼**페루자의 마조레 분수**_마조레 분수는 도시에서 8㎞ 떨어진 파치아노의 산 속 샘에서 물을 끌어오는 수도교가 건설된 일을 축하하기 위해, 니콜라 피사노와 아르놀포 디 캄비오가 제작하였다.

▲**바티칸 대성당의 베드로 청동 좌상_**예수의 12제자의 한 사람이자, 제1대 교황 베드로 상. 대성당 지하 무덤 출구 앞에 있는 성 베드로의 청동 좌상은 13세기 플로렌스 출신의 조각가 아르놀포 디 캄비오의 작품이다. 베드로의 오래된 대리석상에서 영감을 얻어 제작한 것이다. 중세부터 이곳에 다녀간 신자들이 베드로의 발에 입맞춤해서 오른쪽 발가락이 거의 다 닳아 버렸다.

아르놀포가 만든 작품들을 살펴보자면 앙주가의 샤를르 초상화(로마 카피톨리니 박물관 소장)와 바티칸 대성당에 놓인 청동 베드로 상 그리고 페루자의 아세타티 분수대(움브리아 국립화랑)의 여러 문양에서 보여주듯이 매우 장중한 분위기를 자아내고 있다. 또 오르비에토의 산 도미니코 성당에 만든 〈추기경 브레이의 묘〉에서는 스승 피사노의 고전적 사실주의의 영향을 엿볼 수 있다.

아르놀포는 현재 피렌체의 시 청사로 쓰이고 있는 〈팔라초 베키오〉를 건축했다. 마치 요새와도 같은 이 건물은 그 시대를 특징짓는 내부 분쟁과 지역주의를 반영하고 있다. 즉, 팔라초 베키오는 반대 세력인 우베르티 가로부터 몰수한 땅에 세워졌으며, 이를 통해 내부의 라이벌을 제압할 수 있는 시 정부의 힘을 건축으로 표현하고 있다.

건물 외면은 도드라져 나온 벽돌을 사용하여 독특한 장식미를 연출했는데 이후 피렌체에서 만들어진 많은 건축물들이 이런 돌장식을 사용한 벽을 아래층에 사용한 것을 볼 수 있다. 아르놀포는 탑 꼭대기를 피렌체의 백합을 들고 있는 상징적인 사자, 즉 '마르초코'로 마무리했다. 마르초코라는 단어는 아마, 피렌체가 기독교 신앙을 받아들인 이후 성 요한을 수호성인으로 지정하기 이전, 고대에 이 도시의 보호자였던 마르스에서 유래했을 것이다.

팔라초 베키오 내부에는 그 유명한 레오나르도 다 빈치(Leonardo da Vinci)의 〈앙기아리 전투〉 벽화가 조르조 바사리(Giorgio Vasari)의 프레스코 벽화 〈마르시아노 전투〉 뒷면에 그려져 있음이 발견되었다. 또한 《신곡》의 작가 단테(Dante, Alighieri)가 공직에 있을 때 이곳에서 근무한 것으로도 유명하다.

13세기 말, 산타 레파라타 대성당이 붕괴될 위험에 처하자 피렌체 정부는 피사와 시에나의 대성당을 뛰어넘는 새 두오모를 세우기로 결정한다. 그리고 이 역사적인 대성당의 설계를 아르놀포에게 의뢰한다. 아르놀포는 고딕 아치로 나뉜 하나의 네이브와 두 개의 아일, 그리고 건물 뒷편의 팔각형 돔의 설계로 기공하였다. 그러나 그는 완성을 보지 못하고 눈을 감았다. 이후 산타마리아 델 피오레 대성당은 조토 디 본도네와 브루넬레스키(Filippo Brunelleschi) 등에 의해 르네상스의 상징적인 건축물로 탄생된다.

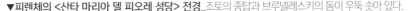

◀**〈팔라초 베키오〉 전경(268쪽 그림)**_피렌체 대성당과 산타 크로체 성당을 짓는 데에 참여하여 명성이 드높았던 아르놀포 디 캄비오가 건축하였다.
▼**피렌체의 〈산타 마리아 델 피오레 성당〉 전경**_조토의 종탑과 브루넬레스키의 돔이 우뚝 솟아 있다.

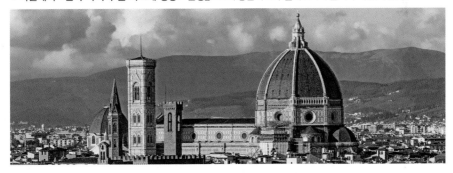

르네상스 시대의 조각

세계사적으로 5세기 로마제국의 몰락과 함께 중세가 시작되었다. 그때부터 르네상스에 이르기까지의 시기를 야만 시대, 인간성이 말살된 시대로 파악하고 고대의 부흥을 통하여 이 야만 시대를 극복하려는 것을 르네상스라고 한다.

르네상스라는 말은 재생 또는 부활을 의미한다. 이러한 재생이라는 관념이 이탈리아에서 확고한 기반을 가지게 된 것은 조토 시대 이후의 일이었다. 이전 고트족의 로마 침입으로부터 우리가 지금 고딕 양식이라고 부르는 미술이 생기기까지는 대략 700년이라는 시간이 흘렀다. 14세기의 이탈리아 사람들은 예술과 과학과 학문이 고전 시대에 번창했었으나, 이 모든 것들이 거의 다 북쪽의 야만인들에 의해서 파괴되었기 때문에 그들 스스로가 이 영광스러운 과거를 다시 부흥시켜서 새로운 시대를 열어야 한다고 믿고 있었다.

이러한 자신감과 희망이 다른 도시보다 강하게 나타난 곳은 부유한 상업도시인 피렌체였다. 바로 이곳에서 15세기 초에 일단의 예술가들이 계획적으로 새로운 미술을 창조하고 과거의 미술 개념에서 탈피하고자 시도했던 것이다.

미술에서 조각은 그리스의 이상적인 조각상을 토대로 현실적인 인간 형태를 사실적으로 재현하는데 그 목적을 두었다. '다시 태어나다'라는 르네상스의 의미에서 볼 수 있듯이, 예술가들은 고대 전통의 재발견을 근원에 두고 해부학, 원근법 같은 과학적 근거에 접근하여 고대의 이상을 새롭게 부활시켰다. 15세기 초 르네상스의 조각가 도나텔로(Donatello)는 고전 조각에 대한 진지한 연구와 재해석으로 그 위대함을 떨쳤다.

16세기 르네상스 시기에는 교회의 세속적인 권력과 후원자들의 복잡한 기호로 인해 조각에 다소 긴장되고 과장된 정서가 반영되었다. 미켈란젤로의 조각 역시 긴장감이 고조된 운동감을 보여주며 독자적인 길을 걸었다.

르네상스 시대의 젊은 피렌체 예술가 집단의 지도자는 건축가이자 조각가인 필리포 브루넬레스키였다. 브루넬레스키의 업적 중 가장 놀라운 것은 피렌체 대성당의 둥근 돔이었다. 그 뒤로 거의 500년 가까이 유럽과 미국의 건축가들은 그의 발자취를 따랐다. 브루넬레스키는 미술의 영역에서 원근법이라는 또 하나의 획기적인 발견으로 세계 미술에 큰 성과를 이루게 된다. 그 뒤 수백 년 간 서양 미술은 원근법에 의한 구도를 기초로 그림을 그리게 된다. 브루넬레스키의 일파 중 가장 위대한 조각가는 피렌체의 대가 도나텔로였다. 그는 딱딱한 부조에서 원근법을 나타냈다.

도나텔로에게서 발견할 수 있는 새로움의 혁신에 비해 여전히 고딕적 표현에 더 가깝지만 회화에서의 원근법을 3차원적 입체와 효과적으로 결합시킨 부조작품을 제작한 기베르티(Ghiberti)도 기억할만한 조각가이다. 여기에 레오나르도 다 빈치의 스승이었던 베로키오(Verrocchio)는 일찌감치 레오나르도의 천재성을 인정하고 회화 작업을 포기하였으며 그 후 조각 작업에만 전념하였으나 그 역시 르네상스 조각의 거장으로 손색이 없는 존재였다. 그러나 르네상스 조각에서 빼놓을 수 없는 존재는 미켈란젤로(Michelangelo Buonarroti)이며, 그의 조각은 재료의 물질적 속성을 초월하여 그 속에 생명력을 불어넣는 것으로 평가받는다.

❧ 47 ❧
필리포 브루넬레스키

| 르네상스 조각 양식의 창시자 |

중세의 이탈리아는 북구 지역보다 낙후되어 있었다. 그들은 과거의 위대했던 로마제국이 게르만족의 침입으로 몰락했다는 사실을 너무나 잘 알고 있었다. 당시 이탈리아 사람들은 과거의 영광을 재현하고자 했지만, 상대적으로 커진 다른 제국에 밀려 정치적, 군사적으로 힘을 쓰지 못했다. 이런 암울한 시대의 분위기 속에서 예술과 문화는 다른 제국들을 압도할 유일한 자산이었다.

예술과 문화를 통해 대리만족을 느꼈던 이탈리아 사람들은 찬란했던 로마제국의 문화를 부활하려는 노력을 하게 된다. 고딕이라는 말은 르네상스 시대의 이탈리아 작가들이 지어낸 것으로, 이탈리아 사람들은 고트족에 의해 그들의 로마제국이 몰락하였다고 생각하여 북구의 고딕 양식의 예술을 야만적 형태의 예술이라고 치부하였다. 하지만 고딕 예술은 중세 암흑시대의 충격과 혼돈 뒤에서 서서히 진행되어 오다가 중세 후기에 이르러 국제적인 예술로 꽃을 피웠다.

▶**치마부에의 십자가 조각상**_이탈리아 고딕 미술의 최후의 예술가로 조토 디 본도네의 스승이기도 한 그는 중세의 전환기를 이루는 13세기 후반에 시대의 생활 감정과 취미의 변천, 또 새로운 동향을 날카롭게 느끼고, 이것을 재래의 비잔틴 전통 속에서 표현했다. 그림은 피렌체 산타크로체 성당 내의 십자가 조각.

이탈리아 사람들은 자신들의 예술마저도 북구의 고딕 예술에 종속되어 가는 것에 무기력함을 느꼈다. 이러한 분위기를 반전시킨 사건은 불세출의 화가라 불리는 조토 디 본도네의 손에서 나왔다. 조토는 그동안 내려오던 고딕 양식의 그림에서 벗어나 입체감과 생동감이 넘치는 화풍으로 이탈리아 미술사에 획기적인 전기를 마련했다. 이탈리아 사람들은 가뭄 끝에 단비를 만난 듯이 조토를 칭송하고 새로운 가능성에 열광하였다. 조토 디 본도네는 많은 작품을 남기고 숨을 거뒀는데, 그가 그린 그림들은 르네상스 예술의 시발점을 알렸다.

그의 뒤를 이어 또 한 사람이 나타나 이탈리아 사람들을 열광하게 하고 자부심을 느끼게 만들었다. 그 사람은 바로 조각가이자 건축가인 브루넬레스키였다.

브루넬레스키는 1377년 피렌체의 공무원인 아버지 브루넬레스키 디 리포와 귀족 출신의 어머니 줄리아나 스피니 사이에서 세 자녀 중 둘째로 태어났다. 아버지는 브루넬레스키가 자신의 뒤를 잇게 하기 위해 문학과 수학을 교육시켰다. 그러나 예술에 마음을 둔 브루넬레스키는 아버지의 바람을 외면하고 금세공에 관심을 두었다. 그리고 세공업자들의 모임인 아르테 델라 세타에 등록하여 많은 금세공자와 교류를 한다.

▶**조토 디 본도네 우피치 열주의 석상**_회화의 새로운 장을 연 조토는 설득력 있는 상황을 그리기 위해 비잔틴적 요소에 자연주의적 양식을 결합시켰다. 생생하고 입체적인 그의 인물 묘사는 다 빈치 등 수많은 예술가들의 칭송을 받았다.

GIOTTO

그 후 브루넬레스키는 피렌체의 산타마리아 델 피에로 성당 세례당의 문을 디자인하는 현상 공모에 참여한다. 거의 모든 참여자가 떨어지고 브루넬레스키와 젊은 금세공자 로렌초 기베르티만이 남았다.

그들은 〈이삭의 희생〉을 묘사한 청동판을 도금하여 제출했다. 기베르티는 이삭의 모습을 나체의 토르소로 묘사하였고, 브루넬레스키는 〈가시를 잡아당기는 사람〉으로 알려진 고전적인 조각상을 참고하여 묘사하였다. 최종 결선에서 심사위원들은 우열을 가리지 못했고 두 사람에게 합동 제작을 권유했다. 그러나 자존심이 강한 브루넬레스키는 자신과 작품 특성이 다른 사람과의 공동 제작은 불가능하다며 사퇴하였다. 그는 이 일이 발생한 그날부터 조각에는 일절 손을 대지 않았다. 그가 남긴 이름난 조각품들은 이 일이 생기기 전에 만들어진 것이다.

그 후 브루넬레스키는 절친한 친구 도나텔로와 로마로 향한다. 한때 도나텔로는 로렌초 기베르티의 조수가 되어 그의 일을 도운 적이 있었다. 브루넬레스키와 도나텔로는 로마에서 고대 미술품을 발굴하고 연구하였다. 폐허에서 찾은 고대 조각상들은 얼굴이 반쪽이거나 팔과 다리가 없는 처참한 몰골이었다.

두 사람은 조각상의 조각들을 모아 제 모습을 맞추면서 로마제국의 고대 유물에 열광하게 되었다. 그런 두 사람을 두고 사람들은 '보물 사냥꾼'이라는 별명을 붙여 주었다.

▶브루넬레스키의 <성 모자> 상_브루넬레스키의 조각 솜씨를 보여주는 작품으로 그는 건축가로 전향하면서 더 이상 조각하는 일은 하지 않았다.

▲**이삭의 희생**_이 조각은 1401년 피렌체 대성당에 있는 팔각형 예배당의 청동 문을 장식하기 위한 시 정부의 공모에 응모했던 브루넬레스키의 작품이다. 피렌체 시 정부는 <이삭의 희생>이라는 주제로 조각가들에게 작품을 공모하였다. 브루넬레스키의 이 작품과 로렌초 기베르티의 작품이 마지막까지 남아 우열을 가리게 되었다.

이삭의 희생은 화가들이 많이 다룬 소재로, 브루넬레스키는 인물들의 감정을 극적으로 나타냈을 뿐만 아니라, 조각이 네 잎 클로버 형태의 틀을 벗어나도록 하는 혁신을 보여주고 있다. 1403년 오랜 심사 끝에 이 공모전의 우승자는 로렌초 기베르티로 결정되었다.

기베르티의 조각은 각 부분을 주조하여 조립한 브루넬레스키의 작품과는 달리 하나로 주조되어 훨씬 뛰어난 주조 기술을 보여주고 있었기 때문에 심사위원들은 기베르티의 손을 들어주었다. 심사위원회는 아쉽게 탈락한 브루넬레스키에게 공동 작업을 할 것을 주문했지만, 브루넬레스키는 일등을 위한 들러리가 되기 싫다 하여 조각을 그만두고 건축에 신경을 쓰게 된다. 그의 자존심과 열정은 훗날 건축에 엄청난 업적을 쌓는 계기가 되었다.

브루넬레스키가 피렌체로 다시 돌아왔을 때는 그리스·로마 시대가 남겨 놓았으나 중세를 거치면서 모두 사라진 기술을 완전히 습득한 상태였다. 이러한 시기에 피렌체의 산타 크로체 교회에서 제단을 장식할 조각상을 여러 조각가들에게 공모했다.

브루넬레스키는 자신이 구상한 안을 스케치하여 공모에 참가했다. 많은 작가가 공모하였지만 떨어지고, 브루넬레스키와 친구인 도나텔로가 경합하게 되었다. 그러나 성당 측은 도나텔로의 안을 선택했다. 어찌 보면 친구를 위한 양보가 될 수도 있지만, 브루넬레스키가 조각에 더는 미련을 두지 않게 되는 데에 결정적인 계기가 되었을지도 모른다.

1418년 브루넬레스키는 로렌초 기베르티와의 조각상 경합에서 물러났던 산타 마리아 델 피오레 성당의 또 다른 설계 공모에 참가한다. 이번 산타 마리아 델 피오레 성당의 설계 공모는 성당 중앙에 올릴 돔 설계였다. 15세기 초 산타 마리아 델 피오레 성당은 원통형 부분은 건설되었지만, 성단소 위의 넓은 공간은 돔을 갖고 있지 못했다. 그래서 성단소 위 공간을 덮어줄 돔 설계 공모를 시행한 것이다. 놀라운 것은 건물의 중앙이 팔각형으로 만들어진 건축물이었다는 것이다. 이런 상황에 천장에 돔을 올리려면 원형의 돔을 팔각으로 만들어야 했다.

▶**아르놀포 디 캄비오**_이탈리아의 건축가이자 조각가. 콜레 데 발 델사 출생, 피렌체에서 사망. 니콜라 피사노의 제자로서 시에나 대성당의 설교단, 페루자의 분수조각 등의 건축에 참여했다. 피렌체의 고딕식 궁전 팔라초 베키오와 산타 마리아 델 피오레 대성당 조영 계획에도 참여했다.

이렇게 되면 돔을 지탱할 벽과 건물 본체를 연결해 줄 벽받이를 설치할 수 없을 뿐 아니라, 돔을 올리려면 그에 따른 내부 공간도 어마어마하게 넓어야 했다. 모든 참가자가 이런 기술적 난관으로 고민하고 있을 때, 브루넬레스키는 아무도 예상치 못한 제안을 한다.

그는 돔의 얼개 없이 돔을 세우겠다고 제안한 것이다. 그의 놀라운 제안에 심사위원회의 몇몇 위원들은 브루넬레스키를 정신병자라고 치부하며 쫓아냈다. 그러나 브루넬레스키는 자신의 뜻을 굽히지 않고 그들을 설득하려고 몇 번이고 설전을 벌였다. 브루넬레스키와 심사위원들이 설전을 벌일 때였다. 한참을 이야기하던 브루넬레스키는 달걀 하나를 들고 와서는 자신만이 이 달걀을 세울 수 있다고 주장했다. 그러자 심사위원들은 그를 조롱하며 달걀을 어떻게 세우냐고 반문했다. 브루넬레스키는 탁자에 달걀을 내리쳐 모서리를 깨트려 세웠고 심사위원들은 "그건 우리도 할 수 있는 일이다."라고 항의했다.

그러자 브루넬레스키는 "그렇습니다. 제가 지붕에 돔을 올리는 방법을 말하면 여러분도 또 그렇게 말하시겠죠."라고 말했다. 결국 심사위원회에서는 회의를 거듭하여 청동 주조의 〈천국의 문〉을 만들어 성과를 보이고 있던 로렌초 기베르티와 함께 작업할 것을 권유했다.

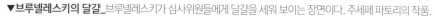

▼**브루넬레스키의 달걀**_브루넬레스키가 심사위원들에게 달걀을 세워 보이는 장면이다. 주세페 파토리의 작품.

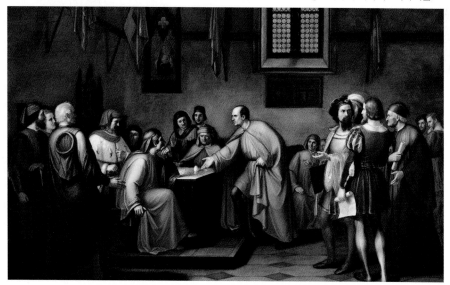

브루넬레스키는 마지못해 허락을 했지만 화가 났다. 친구인 도나텔로는 브루넬레스키에게 시공 설명회에 참석하지 말라고 조언했다. 시공 설명회가 열리는 날, 브루넬레스키는 병을 핑계로 참석하지 않았다. 브루넬레스키가 없는 설명회에서 기베르티는 조각에는 뛰어난 재주를 가지고 있지만 건축에 대해서는 아무것도 모르는 문외한이라는 것이 밝혀졌다. 브루넬레스키는 10여 년 전의 패배를 설욕할 수 있었다.

결국 심사위원회는 모든 권한을 브루넬레스키에게 맡겨 돔을 완성하라는 결정을 내린다. 이에 브루넬레스키는 본격적으로 돔을 건축할 준비를 하였다. 그는 자신이 열변한 달걀 이론을 돔에 이식하였다.

달걀은 깨지기 쉬운 것이지만 세로 방향으로 달걀의 위아래를 누르면 깨지지 않고 견고하게 버틴다는 사실을 알고 있었던 것이다. 브루넬레스키는 돔의 천장을 두 겹으로 만들어 무게를 줄였으며, 더 무거운 안쪽 천장이 가벼운 바깥쪽 천장을 받치도록 만들었다.

▶**브루넬레스키의 좌상**_피렌체 산타 마리아 델 피오레 성당의 돔을 바라보는 브루넬레스키의 좌상이다.

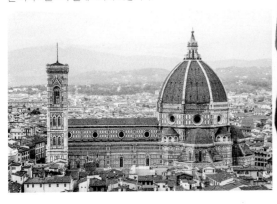

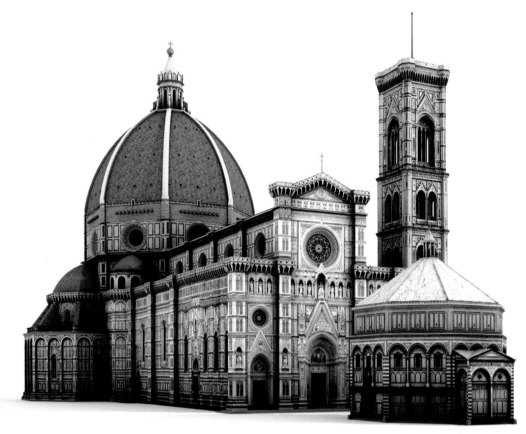

▲**산타 마리아 델 피오레 성당의 브루넬레스키의 돔**_르네상스의 상징과도 같은 브루넬레스키의 돔은 이후 서양의 모든 건물의 본보기가 되었다. 브루넬레스키는 원근법에 대해 열심히 연구했다. 당시 원근법은 사람들에게 잘못 이해되고 있었고 많은 오류를 범하고 있었다. 그는 오랜 세월을 두고 연구한 끝에 투시도의 기평선과 표고 등에 교차선을 사용하였다. 이 발견은 데생 기술 발전에 크게 공헌하였다.

　그리고 팔각형의 돔 외부와 내부 사이 공간에 아치형 구조물을 넣어 안팎의 힘이 균형을 이루면서 제 무게를 스스로 지탱하는 둥근 돔이 마침내 완성되었다. 이렇게 하여 '브루넬레스키의 돔'이라고 불리는 팔각형의 아름다운 곡선의 돔이 완성되었다. 이 돔은 역사상 최초의 팔각형 돔으로, 목재의 지지구조 없이 지어진, 당시에는 가장 큰 돔이었다. 그가 만든 돔은 고딕 양식의 직선적인 예술을 역사의 뒤편으로 밀어내고 르네상스 양식이라 불리는 새로운 건축 양식의 출발을 알렸다.

　그 후 들어서는 기념비적인 건축물의 돔은 브루넬레스키의 돔을 모방했다.

❧ 48 ❧
로렌초 기베르티
| 천국의 문을 조각하다 |

　로렌초 기베르티는 이탈리아 초기 르네상스 시대의 금속공예가이며 조각가이다. 기베르티는 금세공사였던 의붓아버지의 영향으로 일찍부터 도제생활을 시작했고, 청동상의 도안을 그리고 제작하는 일에 매우 숙달되어 있었다. 그는 조각에도 능숙했으며, 최고의 조각가 자리를 두고 브루넬레스키와 경합을 벌이기도 했다.

　기베르티는 1401년 산 조반니 세례당 제2문의 청동양각 제작자를 선정하는 콩쿠르에 참가하여, 〈이삭의 희생〉을 주제로 한 시작품을 제출하였다. 심사 결과 기베르티와 브루넬레스키가 최종 후보자로 남았고, 심사위원들은 우열을 가리지 못하여 두 사람에게 합동 제작을 권유하였다. 그러나 브루넬레스키가 작풍이 다른 두 사람의 공동 제작이 불가능하다며 사퇴하였기 때문에, 기베르티가 당선자가 되었다.

▼기베르티의 〈이삭의 희생〉　　　　　　　　　▼브루넬레스키의 〈이삭의 희생〉

국립 바르젤로 미술관에 남아 있는 두 사람의 시작품을 보면, 브루넬레스키는 조각적인 표현에 중점을 두어 격렬한 혁신적 성격을 나타내는 데 비하여, 기베르티는 이야기를 회화적으로 표현하고 보수적인 고딕풍을 보인다.

▲**피사노의 청동 문**_산 조반니 세례당 제1문의 청동 문으로 기베르티는 이를 표본으로 제2문을 제작하였다. 안드레아 피사노의 작품이다.

산 조반니 세례단은 1150년경에 완성되었으며, 그 첫 번째 청동문은 1330년에 안드레아 피사노가 만들었다. 그러나 이후의 작업은 흑사병 때문에 중단되었다가 1401년에 조합이 재개한 것이다. 조합은 두 번째 문(북쪽 문)을 제작할 예술가를 엄정하게 심사한 뒤 로렌초 기베르티에게 작업을 의뢰하였다. 기베르티는 많은 조수를 써서, 앞서 안드레아 피사노가 꾸민 제1문을 표본으로 〈그리스도 전기〉를 28면의 청동문에 새겨, 21년만인 1424년에 완성하였다. 기베르티의 이 북쪽문 장식은 서사적이고 힘이 넘치는 로마네스크와 우아한 고딕 조각을 부드럽게 융화시켰고, 주제 및 건축적 배경과의 조화를 위해 공간적 깊이감에 한층 심혈을 기울였다.

이어서 기베르티를 유명하게 만든 제3문의 제작을 위촉받아, 27년 동안이나 파고 새긴 끝에 1452년에 『구약 성서』이야기 10면의 정교한 양각을 완성하였다. 기베르티의 청동문은, 훗날 감명을 받은 미켈란젤로가 "천국의 문"이라고 감탄한 데서 〈천국의 문〉이라고 부르게 되었다.

이 청동문은 가로 둘, 세로 다섯의 모두 열 구획으로 나누고, 각각 열 가지 주제의 성경 이야기를 담고 있는데, 똑같은 인물이 한 장면에 중첩되어 등장하는 동시적 구도를 취하고 있다.

기베르티의 동쪽문 장식은 오랜 기간에 걸쳐 새로운 양식을 시도했다. 즉, 고

▲천국의 문의 〈아담의 창조〉　　　　　　　　　▲천국의 문의 〈카인의 살인〉

딕적인 요소를 버리고 기독교 사상과 인간의 세계를 자연스럽게 종합시켜 르네상스의 이미지를 만들어냈다. 또한 능숙하게 원근법을 사용함으로써 '청동의 화가'로서의 능력을 유감없이 펼쳐 보였다.

동쪽문은 세로 2열로 된 다섯 개의 사각형 패널로 되어 있는데, 총 열 개의 패널들은 저부조와 고부조를 혼용하여 정교하게 조각되었다. 원경의 인물은 편평하게 처리하고 근경의 인물은 고부조로 처리하여 공간감을 살렸다.

왼편 첫 칸의 주제는 〈아담의 창조〉이다. 동판의 왼쪽 아래에 아담의 창조 장면이, 중앙에는 아담의 옆구리에서 하와가 창조되는 모습이 묘사되어 있다. 왼쪽 위에 뱀의 유혹에 넘어간 하와가 선악과를 따먹고 있으며, 그 옆으로는 천사들에 의해 낙원에서 추방되는 아담과 하와의 모습이 보인다. 바로 인간의 창조와 타락, 그리고 낙원에서 추방당하는 메시지가 그려져 있는 것이다.

오른쪽에 나타난 두 번째 주제는 〈카인의 살인〉인데, 카인의 살인을 둘러싼 여러 사건을 동시적으로 묘사하고 있다. 동판 왼쪽은 형제가 갈등하기 전의 평화로운 모습이다. 아담과 하와가 초가를 짓고 앉아 있고, 카인은 밭을 갈고 아벨은 양을 치고 있다. 중앙 상단에서는 카인과 아벨이 번제를 드리는데, 하느님께서는 아벨의 제물에 더 흡족해하시며 더 높은 연기를 내신다. 그 아래는 이를 질투한 카인이 아벨을 몽둥이로 때려죽이는 장면이며, 오른쪽 아래에는 "아벨은 어디 있느냐?"라는 하느님의 물음에 "제가 아우를 지키는 사람입니까?" 하

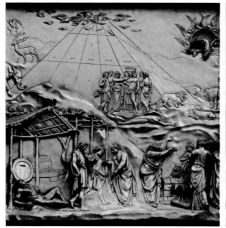

▲천국의 문의 <노아 이야기>　　　　　　　▲천국의 문의 <아브라함과 이삭의 희생>

고 딱 잡아떼는 뻔뻔한 카인의 모습이 보인다. 특히 고딕식으로 묘사된 바위가 카인의 난폭함을 대변하는 듯하다.

　세 번째 주제는 〈노아 이야기〉이다. 동판의 중앙에는 거대한 피라미드 모양의 방주를 열고 물이 마른 세상으로 나온 노아와 그의 가족 그리고 모든 짐승이 있으며, 오른쪽 아래에는 감사의 번제를 드리는 노아가, 왼쪽 아래에는 술에 취해 옷을 벗고 쓰러져 잠이 든 노아를 발견하고 뒷걸음으로 들어가 아버지께 옷을 덮어드리면서 아버지의 알몸을 보지 않으려고 얼굴을 돌린 세 아들이 묘사되어 있다.

　네 번째 주제는 〈아브라함과 이삭의 희생〉으로, 왼편에는 아브라함이 세 손님을 맞고 있으며, 이들은 아브라함에게 부인 사라의 임신 소식을 전하고 있다. 그 옆으로는 이 소식을 듣고 천막에서 나오며 믿지 못하겠다는 웃음을 짓는 사라가 보인다. 그리고 위편에는 칼을 들어 제단 장작 위에 놓인 아들을 죽이려는 아브라함과 이를 만류하는 천사의 모습이 극적으로 표현되어 있다. 오른편 아래에는 하느님께서 이삭 대신 번제물로 준비하신, 덤불에 뿔이 걸린 숫양이 보이고 아브라함이 대동한 하인들과 잡담을 하고 있는 장면이 보인다.

　다섯 번째 주제는 〈야곱과 에사우〉이다. 오른쪽 위에는 지붕 위에 올라가 아들을 갖게 해달라고 기도하는 레베카가 보이고, 중앙 뒤편으로는 죽 한 그릇

▲천국의 문의 <야곱과 에사우>

▲천국의 문의 <요셉 이야기>

에 장자권을 파는 에사우가 있다. 중앙 아래에는 에사우를 사냥 보내는 이삭이, 오른쪽 뒤로는 사냥하러 산을 오르는 에사우가 보인다. 그 아래로는 야곱이 살찐 염소를 어머니 레베카에게 전하는 장면이며, 오른쪽 아래에는 레베카가 지켜보는 가운데 에사우 대신 야곱에게 축복을 내리는 이삭이 묘사되어 있다. 이 부분에서는 바닥의 마름돌과 천정이 하나의 소실점을 갖는 원근법으로 묘사되어 있으며, 아울러 왼편 세 여인의 몸의 표현 형식과 옷주름 등에서 고대 양식의 모방이 돋보이는 등 르네상스 회화의 기법이 차용되어 있음을 확인할 수 있다.

여섯 번째는 <요셉 이야기>이다. 야곱의 열한 번째 아들 요셉은 어느 날 왕이 되는 꿈을 꾸었다. 아버지의 총애를 받는 요셉을 시기하던 그의 형제들은 이이야기를 듣고 요셉을 죽이려다 요셉을 이집트 상인에게 팔아넘겨 버렸다. 운좋게도 이집트 궁중에 들어가 말단 관원생활을 한 요셉은 탁월하게 꿈을 해몽하여 이집트 왕의 총애를 받게 되어 총리대신이 되고, 기근에 시달리던 고향의 형제들을 구해 주게 된다.

여섯 번째 동판은 흉년에 곡식을 구하러 온 요셉의 형제들과 벤야민의 자루에 숨겨진 황금잔을 찾아낸 뒤 요셉이 형제들을 부둥켜안고 우는 장면이 묘사되어 있다. 이 동판의 배경이 되는 원형건물에도 수학적인 원근법이 적용되어

▲천국의 문의 <모세의 십계명>

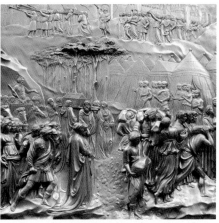
▲천국의 문의 <예리코 점령>

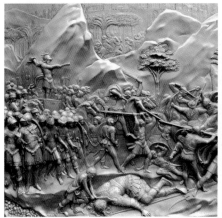
▲천국의 문의 <다윗과 골리앗>

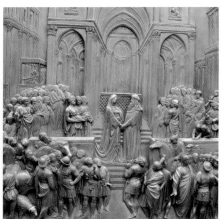
▲천국의 문의 <솔로몬과 시바의 여왕>

있다. 기베르티는 이처럼 시간과 공간을 초월한 이야기와 인물들을 한 화면에 묘사하는 동시적 기법의 방식을 사용하였다.

　일곱 번째 칸에는 모세가 십계명을 받는 장면과 시나이 산에 모인 사람들의 모습이 있다. 여덟 번째 칸에는 이스라엘군이 요르단 강을 건너 예리코를 함락하고 돌 기념비를 세우는 장면이 묘사되어 있으며, 아홉 번째 칸에는 다윗이 적장 골리앗의 목을 베어 죽이고 예루살렘에 입성하는 장면이, 그리고 마지막 열 번째 칸에는 시바의 여왕이 많은 신하를 거느리고 솔로몬 왕을 방문하는 장면이 그려져 있다.

▲**천국의 문을 제작한 기베르티의 초상 고부조**_르네상스 시대 이탈리아 피렌체 공화국의 조각가이며 당시 최고의 조각가로 알려졌다. 기베르티는 피렌체 세례당의 청동 문의 제작에 거의 평생을 바쳤으며, 그 밖에도 시에나 세례당의 성수반의 양각, 오르 산 미켈레 성당의 <세례자 요한>, <성 마태오> 등도 만들었다.

이렇게 1401년 공모전을 시작으로, 1424년에 북쪽 문, 1451년에 동쪽 문에 이르는 기베르티의 50년에 걸친 오랜 성스런 작업이 끝났다. 이런 장구한 세월을 통해 기베르티가 추구한 것은 과거의 모호하고 비현실적인 표현기법에서 탈피하여 인물과 동작 하나하나에 사실적이고 생동감 있는 모습을 부여하는 것이었다. 이러한 50여 년에 걸친 성스러운 작업과 놀라운 예술품의 탄생으로 인해 기베르티는 '청동 화가'라는 별칭을 얻게 되었으며, 서양 미술의 역사에서는 공모전이 시작된 1401년을 르네상스 미술의 원년으로 본다.

🙰❦ 49 ❦🙰
고딕 조각을 극복한 도나텔로
| 르네상스 조각의 선구적 예술가 |

　도나텔로는 15세기 이탈리아 미술계에 새로운 혁신을 가져온 인물로, 그가 추구한 예술세계는 가장 독창적이고 종합적인 것으로 정평이 나 있다.

　그는 중세의 건축 조각에서 흔히 볼 수 있는, 벽감(반원형의 건물벽) 속에 갇혀 있던 조각을 3차원적인 조각 본래의 모습으로 되돌려 놓았다. 표현 방식에 있어서도 사실적인 관찰을 바탕으로 그리스 고전기 조각에 나타난 '콘트라포스토' 자세를 다시금 재현하여 생동감 있는 인체 조각을 만들어냈다. 도나텔로의 조각은 후세의 많은 조각가들에게 영향을 주었으며, 그를 일컬어 '르네상스의 아버지'라고 한다.

　도나텔로는 피렌체에서 양털 소모를 다루는 집안에서 태어났다. 어려서 아버지가 죽자, 그는 금 세공공방에 들어가 도제생활을 했다. 여러 가지 금으로 된 보석을 깎고 다듬으면서 도나텔로는 조각에 대해 관심을 두게 되었다.

　그는 우선 로마 시대부터 전해오는 조각상들을 연구했다. 그리고 더 많은 공부를 하고자 건축가 겸 조각가인 필리포 브루넬레스키와 함께 고대 미술품을 발굴하였다. 그들이 이룩한 고대 미술품 연구는 15세기 이탈리아 미술의 방향을 바꾸어 놓는 계기가 되었다. 사람들이 그들에게 '보물 사냥꾼'이라는 별명을 붙여줄 정도로 그들의 노력과 열정은 대단했다. 도나텔로는 한 세기 뒤에 태어난 미켈란젤로와 많은 조각가에게 영향을 주었다.

▶우피치 열주의 도나텔로 조각상

이 시기에 도나텔로는 피렌체 예배당의 청동 문을 제작 중이던 로렌초 기베르티의 조수가 되어 작업을 도왔다. 이때 피렌체의 산타크로체 성당에서 제단을 장식하기 위한 조각상을 여러 조각가들에게 공모했다.

도나텔로는 자신이 구상한 안을 스케치하여 공모에 참가했다. 많은 조각가들이 공모에 참가했지만, 도나텔로와 친구인 브루넬레스키가 최종으로 경합하게 되었다. 결국 성당 측은 도나텔로의 안을 선택하였고, 도나텔로는 그의 첫 작품인 〈그리스도의 책형〉을 조각하게 된다.

곧 도나텔로는 산타크로체 성당의 조각상을 완성하여 많은 사람들

▲**그리스도의 책형**_이 작품은 도나텔로가 산타크로체 교회의 공모에 출품하여 그의 친구인 브루넬레스키와의 최종 경합에서 당선된 작품이다. 이 부조 작품은 그리스도가 골고다의 언덕에서 십자가에 못 박히는 장면을 새긴 것으로, 마치 한 폭의 회화 그림을 보는 것 같다. 조각의 중요 인물들을 튀어나오게 하여 사실적 입체감을 나타내는 데 부족함이 없고, 전체적인 장면은 현장감과 움직임이 잘 표현되어 있어 강한 분위기를 나타내고 있다. 도나텔로의 첫 작품인 〈그리스도의 책형〉은 그의 이름을 피렌체에 알리는 계기가 되었다.

에게 감명을 주었다. 이에 힘을 얻은 그는 피렌체 대성당의 두 예언자 상을 비롯하여 병기 제조조합의 의뢰로 만들어진 오르산미켈레 성당의 〈성 게오르기우스〉 등을 비롯한 많은 작품들을 조각하게 된다. 이 시기에 만들어진 〈용과 싸우는 성 게오르기우스〉 부조는 그때까지 건축에 종속되어 있던 조각을 3차원의 공간으로 독립시켜 범접할 수 없는 위용과 고전적인 격조를 나타냈다.

▼〈용과 싸우는 성 게오르기우스〉 부조

도나텔로의 평부조 또는 저부조를 의미하는 '릴리보 스키아치아토(relievo schiac-ciato)' 기법은 조각칼을 이용해 극도로 얇게 그림을 새기는 방법으로, 놀랍도록 분위기 있는 공간 효과를 나타냈다.

도나텔로는 피렌체의 실권자인 메디치가의 후원을 받게 된다. 메디치가의 코시모(Cosimo de' Medici)는 도나텔로가 경제적 어려움 없이 작품에 매진할 수 있도록 그에게 농장을 선물했다. 감격한 도나텔로는 감사하는 마음으로 농장을 운영하였지만, 얼마 안 있어 조각을 하는 일보다 농장을 운영하는 일이 더 힘들다고 판단하여 농장을 메디치가에 돌려주었다. 그러자 코시모는 그 농장에서 나오는 이익을 도나텔로에게 보내주었다. 도나텔로는 고마운 마음에 죽을 때까지 코시모를 위해 많은 조각을 만들었다.

도나텔로는 로마를 방문하여 고대유적에 관한 연구를 게을리 하지 않았다. 그리고 그의 걸작이며 지지대 없이 서 있는 조각상으로 유명한 〈다비드 상〉을 제작한다.

▶〈다비드 상〉(291쪽 그림)_이 작품은 도나텔로의 중기 걸작으로, 높이 158cm의 청동으로 만들어진 다비드 전신상이다. 조각은 다비드가 펠리시테군의 거인 골리앗을 쓰러뜨리고 그의 목을 밟고 있는 모습을 하고 있다. 작고 연약해 보이는 몸집이지만 거인 골리앗을 돌팔매로 쓰러뜨린 용맹함은 그의 모습에 잘 나타나 있다. 아무런 옷도 걸치지 않은 채 헬멧과 부츠를 신은 모습은 고대 그리스 도자기에서 묘사된 전쟁 용사들의 모습이다. 실제 고대 그리스 용사들은 전쟁이나 경기를 할 시에는 옷을 입지 않았다고 한다. 다비드의 머리에 투구 대신 짚으로 만든 모자를 씌운 것은 그가 목동이었음을 보여주려고 한 것이다. 그리고 목이 잘린 채 다비드의 발 밑에 깔린 골리앗의 머리 크기를 보면 그가 거인이었음을 알 수 있다.

▶〈성 게오르기우스 조각상〉_이 작품은 높이 2미터 가량의 대리석 조각상이다. 이 작품 이전의 성 게오르기우스 조각상들은 정지된 장면에 경직된 인물로 형상화되어 있었다. 그러나 도나텔로의 손을 통해 태어난 성 게오르기우스는 곧은 두 다리로 땅을 딛고 서 있는 실재감이 뛰어난 인물로 표현되고 있다. 이 조각상은 왼손으로 방패를 몸에 고정하고 오른손은 불끈 쥐고 있으며, 물러섬이 없는 당당한 모습을 하고 있다. 눈에서는 강렬하고 흔들림 없는 눈빛이 나오는 것 같다.

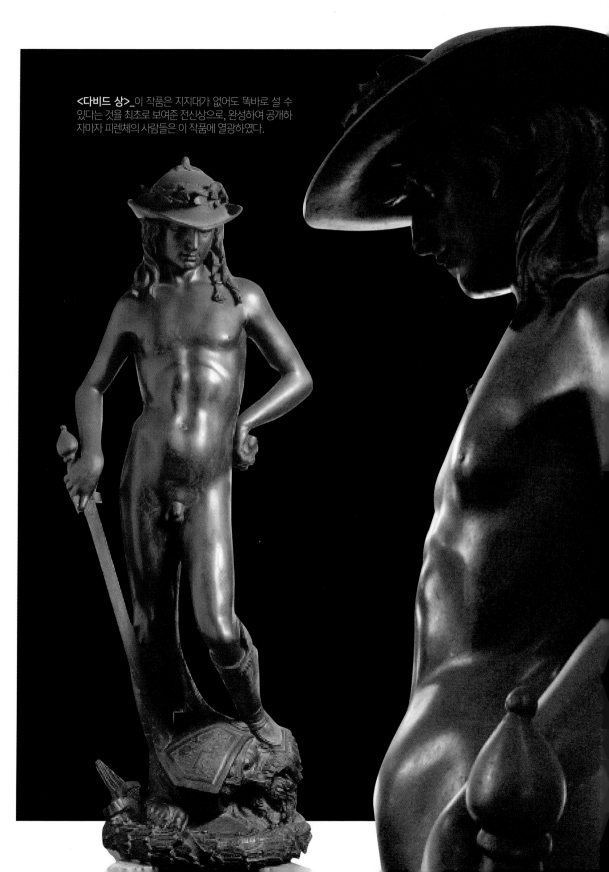

<다비드 상> _ 이 작품은 지지대가 없어도 똑바로 설 수 있다는 것을 최초로 보여준 전신상으로, 완성하여 공개하자마자 피렌체의 사람들은 이 작품에 열광하였다.

도나텔로는 〈다비드 상〉을 제작하면서 당시 북유럽 미술에서 영향을 받은 피렌체 고딕 양식의 우아하고 부드러운 곡선 양식을 구사하여 젊음이 넘치는 육체 표현을 완성했다.

대리석 조각상도 사실기교의 극치를 이루어, 〈세례자 요한〉과 같은 박진감 넘치는 작품을 만들었다. 〈세례자 요한〉은 브루넬레스키가 몇 년 전에 고안한 선 원근법을 도나텔로가 익히 잘 알고 있음을 보여 준다.

1423년 도나텔로는 〈헤롯왕의 축제〉를 제작한다. 이 작품은 쟁반 위에 놓인 세례자 요한의 머리가 겁에 질린 헤롯왕에게 바쳐지는 장면을 보여주고 있다.

▶<세례자 요한>_이 조각상은 도나텔로의 강렬한 기풍을 보여주기에 손색이 없는 작품이다. 작품의 독창성이 뚜렷하고, 도나텔로가 자주 작품에 드러냈던 광기에 가까운 성향을 보여주고 있다. 일그러진 한쪽 눈과 치켜뜬 한쪽 눈이 대조를 이루며 세례 요한의 강직함을 나타내고 있다.

▼<헤롯왕의 축제>_이 작품은 세례 요한의 순교 장면을 담은 내용으로, 구약 성서에 나오는 이야기를 담은 부조이다. 세례 요한의 목을 베도록 한 헤롯왕 앞에서 춤을 추는 살로메, 부조이지만 아치를 통해 공간적 깊이를 차례로 잘 표현한 작품으로 시에나 대성당에 장식되어 있다.

▶**<수태고지>**_산타크로체 성당의 부조로, 동정녀 성모 마리아
가 홀연히 나타난 천사를 보고 놀라서 수줍어하면서도 부드럽게
몸을 움직이며, 정숙하고 공손한 태도로 자신에게 인사하는 천사
를 맞는 장면을 조각한 작품이다. 이 작품에 나타난 성모 마리아
의 옷자락은 마치 바람에 펄럭이는 실제 옷자락처럼 표현되었다.
이 작품으로 도나텔로의 명성은 이탈리아 전역으로 퍼졌으며, 사
람들은 그가 그림을 그리듯 조각한다며 칭송을 아끼지 않았다.

주위를 생기 있고 표현적인 인물들이 둘러싸고
있는데, 특히 스커트를 펄럭이며 춤추고 있는 살
로메가 두드러지게 나타나 있다. 그리고 도나텔
로를 더욱 유명하게 만든 산타크로체 성당의
부조 <수태고지>가 완성되어, 그가 이탈리아의
유명인사로 자리 잡는 데 한 몫을 한다.

도나텔로가 피렌체에서 메디치가의 성당 성물 안치소의 청동 문 조각을 하
려고 할 때 파도바 지방으로부터 초청을 받는다. 그는 파도바에서 또 한 번의
대작을 만들어낸다.

파도바로 간 도나텔로는 성 안토니오 대성당의 중앙 제단과 성당 앞에 세워
질 기마상을 만들었다. 이 기마상은 죽은 지 얼마
되지 않은 베네치아의 유명한 용병대장
가타멜라타(Gattamelata)를 기리기 위해 파
도바에서 도나텔로에게 의뢰한 것이다.

▶**<가타멜라타 기마상>**_이 작품은 베네치아의 용병대장이
자 외교관이었던 가타멜라타를 기념하기 위해서 도나텔로가
파도바의 일 산토 광장에 세운 청동 기마상이다. 기마상을 받
치는 상대를 제외하고도 높이가 340cm에 이르는 르네상스
최고의 기마상이다. 당시 기술로는 사방에서 볼 수 있는 입체
적인 조각상을 만드는 것은 쉽지 않았다. 그것도 말이 힘차게
걷고 있는 모습을 조각한다는 것은 고도의 기법을 요하는 일
이었다. 이 작품은 고대 이래 광장에 세워진 유럽 최초의 청동
기마상이 되었고, 이후 많은 기마상들의 효시가 되었다.

이 기마상은 군주가 자신의 업적과 영광을 기리기 위해 만든 종전의 조각상들과는 달리 충성스러운 장군의 봉사 정신을 기리기 위해 세우는 기마상이었기 때문에 도나텔로는 기존의 기마상에서는 볼 수 없던 신선한 기운을 담기 위해 혼신의 힘을 기울여 만들었다.

가타멜라타의 정신을 잘 나타내어 완성한 기마상은 나중에 세워지는 모든 기마상의 모델이 되었다. 심지어 이 기마상이 공개되기도 전에 나폴리의 왕으로부터 같은 유형으로 자신의 기마상을 만들어 달라는 요청이 들어올 정도였다. 도나텔로는 이 기마상을 완성하고 난 뒤, 10년 만에 피렌체로 돌아온다. 피렌체에서의 작품에는 더욱 세련되고 사실적인 기법을 사용했지만, 전부터 조금씩 보였던 괴기스러운 취향과 비극적 표현이 나타났다.

도나텔로가 죽기 전까지 피렌체에서 한 작업은 베키오 궁전 앞에 있는 〈유디트와 홀로페르네스〉 청동상과 피렌체 성당의 〈막달라 마리아〉 등이 대표적이다. 도나텔로의 모든 작품에 한결같이 나타나는 작가정신은 인간의 생명력을 표현하는데 사용한 철저한 르네상스적 사실주의였다. 도나텔로의 조각은 과거와의 완전한 결별이자, 철저하게 자신이 실행했던 자연에 대한 관찰과 고찰의 결과로 이루어낸 것이었다.

1466년 피렌체에서 사망한 도나텔로는 산 로렌초 교회에 묻혔다. 도나텔로는 마사초의 회화와 함께 르네상스 조각의 새로운 지평을 연 창시자였다.

▶〈유디트와 홀로페르네스〉_이 작품은 코시모 메디치의 주문으로 만들어졌는데, 메디치 궁 안뜰에 설치하기 위해 만들어진 전신상이다. 홀로페르네스의 침입으로 마을 전체가 죽음의 위기에 몰리자 유대인 마을의 아름다운 과부인 유디트는 계략으로 적장 홀로페르네스를 죽인다. 도나텔로는 홀로페르네스의 목을 치는 장면을 여러 각도에서 볼 수 있도록 구상하여 보는 각도에 따라서 다양하게 변화하는 조각상을 연출하였다.

<참회하는 막달라 마리아>_이 작품은 사실주의적인 다른 작품과는 달리 막달라 마리아가 참회하는 모습을 매우 표현적으로 묘사한 충격적인 조각이다. 이 조각에 표현된 막달라 마리아는 나무토막처럼 깡마른 노파로 등장한다. 머리카락은 때에 절어 엉겨 붙었고, 옷은 갈가리 찢어지고 흙먼지로 뒤덮인 피부는 여기저기 긁혀 상처투성이인 처참한 몰골인 막달라 마리아는 회한의 눈빛으로 양손을 모아 기도하고 있다. 그녀가 경건하게 기도를 올리는 양손은 아름답게 묘사되어 있고, 힘없이 가늘게 벌어진 입으로는 회개의 음성이 들리는 듯하다.

❦❦◉ 50 ❦◉ ❦
안드레아 델 베로키오

| 도나텔로의 제자이자, 레오나르도 다 빈치의 스승 |

레오나르도 다 빈치의 스승이었던 이유로 제자와 늘 비교당하는 괴로움을 겪어 조금은 불행한 예술가의 삶을 살았던 베로키오(Verrocchio)는 전성기 때 메디치가의 후원을 받았으며, 한때 도나텔로에 버금가는 야심찬 예술가의 행보를 이어간 르네상스의 대표 조각가이다.

안드레아 델 베로키오(Andrea del Verrocchio)는 피렌체에서 태어난 조각가이자 화가로 알려진 인물이다. 처음에는 금 세공사로 일했으며 이후 조각을 배우기 위해 당대 최고의 조각가 도나텔로 공방에서 도제생활을 하며 스승인 도나텔로를 계승하여 르네상스 초기를 대표하는 조각가로 활약하였다. 그의 조각 작품은 인체를 정확히 묘사해 근육의 움직임이 강하게 넘쳐 흘렀다. 대체로 견고하고 장중한 리듬이 느껴지면서도 공예적 장식성이 두드러져 조각 대상을 섬세하고 생동감 넘치게 나타내었다.

베로키오는 화가이기도 하다. 일생 동안 조각에 힘을 기울였으며, 회화활동은 1470년~1480년 동안만 하였다. 그가 회화를 접어두고 조각에만 전념한 데에는 다음과 같은 에피소드가 있다.

▶**안드레아 델 베로키오 자화상**_이탈리아의 화가, 조각가, 금세공사. 조각과 금세공분야에 가장 힘을 기울였다.

◀**<그리스도의 세례>**_안드레아 델 베로키오 의 그림으로 레오나르도 다 빈치가 그린 아기 천 사 그림이 왼쪽 하단에 그려져 있다. 스승 베로 키오의 그림보다 자연스러운 모습을 하고 있는 그림에서 베로키오는 더 이상 그림을 그리지 않 았다고 한다.

베로키오 공방은 피렌체의 많은 예술가들을 배출하였다. 그들 중 르네상스 3대 예술가인 레오나르도 다 빈치가 어린 시절부터 몸을 담고 있었다. 어느 날 베로키오는 〈그리스도 세례〉라는 작품을 그리게 되었다. 이때 어린 다 빈치는 스승을 도와 캔버스 한 모퉁이에 옷을 들고 있는 천사들을 그렸다. 그런데 다 빈치가 그린 부분이 월등히 뛰어난 것을 보고 스승 베로키오는 그 후로 더 이상 그림은 그리지 않고 조각에만 몰두하였다고 한다.

1466년 도나텔로의 죽음 이후, 도나텔로의 제자였던 베로키오는 도나텔로의 후임으로서 메디치가의 후원을 받는 미술가가 되었다. 이후 그는 메디치가로 부터 생생한 동식물 문양을 새긴 대리석 묘비, 제단화, 공식 연회를 위한 미술 작품들의 제작을 의뢰받았다.

1466년에는 그의 명성을 높여주는 중요한 작업들을 의 뢰받게 되는데, 오르산미켈레 교회에 있는 청동 군상 〈의심하는 도마〉가 대표적이다.

▶**<의심하는 도마>**_이 조각상의 주제는 요한복음 20장 24절에 등장 하는 이야기를 토대로 만들어진 전신 조각상이다.

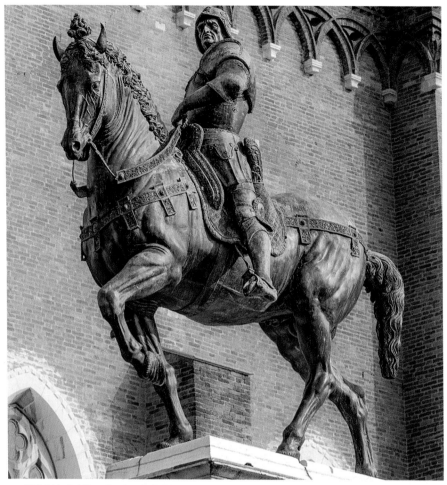

▲**<콜레오니 기마상>**_베로키오가 제작한 기마상으로 베네치아의 산티・조반니・파올로 광장에 있다. 바르톨로메오 콜레오니는 용병대장으로 1488년 베로키오가 사망할 당시엔 원형 밖에 완성되지 않았으나, 후에 알레산드로 레오파르디에 의해서 주조되었다. 파도바에 있는 도나텔로의 가타멜라타 기마상과 함께 이탈리아 르네상스의 2대 기마상으로 유명하다.

　　베로키오는 스승인 도나텔로에 필적하는 작품을 남기기를 원했다. 그러한 그의 작품은 피렌체 바르젤로 미술관에 소장되어 있는 〈다비드 상〉에서 잘 나타나고 있다. 베로키오의 〈다비드 상〉은 그가 다 빈치와 〈그리스도의 세례〉를 함께 그리던 시기에 제작한 청동 조각으로, 그 모델은 다름 아닌 '아름다운 청년' 다 빈치였다. 베로키오의 다비드는 골리앗의 절단된 머리 위에 칼을 들고 서 있는 젊은 왕의 모습을 하고 있다.

〈다비드 상〉은 1476년 베키오 궁전에 세워졌다가 바르젤로 미술관에 소장되었다. 바르젤로 미술관은 피렌체의 조각 전문 미술관으로, 도나텔로의 〈다비드 상〉과 미켈란젤로의 〈다비드 상〉이 나란히 소장 전시되고 있다.

1481년에 베네치아 정부와 계약한 베로키오는 그의 마지막 작품인 〈콜레오니 장군 기마상〉을 제작하기에 이른다. 〈콜레오니 장군 기마상〉은 야성적이고 무서운 힘을 내재하고 있는 사실주의적인 조각으로 도나텔로의 〈가타멜라타 기마상〉과 많은 대조를 보인다. 그러나 공통점은 인체와 말에 대해서 해부학적으로 철저하게 연구하여 객관적 사실주의를 추진했다는 점이다. 〈콜레오니 장군 기마상〉의 말은 활기와 생동감이 넘치며 말 위의 콜레오니는 무엇인가를 위협하고 압도하려는 듯한 거만함과 당당함을 보여주고 있다. 이처럼 극적인 형태의 베로키오 기마상은 도나텔로의 기마상과 함께 르네상스의 모범적인 조각으로 남게 되었으며 후세에 기마상의 전형으로 큰 의의를 지니게 된다.

베로키오는 제자 육성에도 정평이 나 있었으며, 그의 문하로부터 레오나르도 다 빈치 · 크레디(Credi) · 페루지노 (Perugino) 등 탁월한 미술가들이 배출되었다.

▶〈다비드 상〉_베로키오는 고대의 미술에서 영감을 받았고, 자연에 대한 연구에도 소홀하지 않았다. 그는 지성과 독창적인 사고로 관습에 도전하며 다양한 작품 활동을 영위했다. 그의 청동상 〈다비드 상〉은 동일한 주제로 제작한 도나텔로의 조각상에 대해 정면으로 맞서는 대답이자 도전이었다. 그리고 〈콜레오니 기마상〉에서 스승의 반열에 오른다.

51

레오나르도 다 빈치

| 다 빈치가 남긴 조각 작품은 어떤 것이었나? |

　레오나르도 다 빈치는 르네상스를 대표하는 가장 위대한 예술가일 뿐만 아니라, 지구상에 생존했던 가장 경이로운 천재 중 한 명이다. 그의 명성은 몇 점의 뛰어난 작품들에서 비롯하는데, 〈최후의 만찬〉, 〈모나리자〉, 〈동굴의 성모〉, 〈동방박사의 예배〉 등의 회화 작품이 그러하다. 그렇다면 다 빈치가 만든 조각상은 없는가?

　다 빈치는 어릴 때부터 수학을 비롯한 여러 가지 학문을 배웠고, 음악에 재주가 뛰어났으며, 그림 그리기를 즐겨하였다. 1466년 피렌체로 가서 부친의 친구인 안드레아 델 베로키오에게서 도제수업을 받았으며, 이곳에서 인체 해부학을 비롯한 자연현상의 예리한 관찰과 정확한 묘사를 습득하여, 당시 사실주의의 교양과 기교를 갖추게 되었다.

　베로키오의 수제자가 된 다 빈치는 스승과 함께 작품에 몰두하였고, 베로키오의 조각 작품 속에서 다 빈치의 손길을 느낄 수 있다.

▶**우피치 열주의 레오나르도 다 빈치 조각상**_르네상스 시대의 이탈리아를 대표하는 천재적 미술가·과학자·기술자·사상가. 15세기 르네상스 미술은 그에 의해 완벽한 완성에 이르렀다고 평가받는다. 조각·건축·토목·수학·과학·음악에 이르기까지 다양한 방면에 재능을 보였다.

▶ <소년 예수>_이 작품은 베로키오의 작품으로 알려져 있으나 일각에서는 다 빈치가 <최후의 만찬>을 그릴 때 그리스도의 모델로 조각한 작품으로 추정하고 있다.

위의 조각 작품은 〈소년 예수〉를 묘사한 흉상 작품으로, 베로키오의 작품으로 알려져 있다. 그러나 일각에서는 다 빈치의 작품으로 보는 견해가 있다. 다 빈치가 〈최후의 만찬〉을 그릴 때 조각한 작품으로 추정하기도 한다.

그러나 다 빈치의 조각 작품에서는 확실한 출전이 있는 작품이 없고, 양식의 비교도 불가능하기 때문에 조각 작품에 관한 그의 자료는 여러 가지 의문의 여지가 있다. 따라서 〈용병대의 대장〉부터 성모상과 베로키오의 걸작인 〈꽃다발을 든 부인〉까지 많은 조각들을 다 빈치의 것으로 인정하여 그의 작품목록에 기입하기 어려운 실정이다.

▶ <꽃다발을 든 부인>_이 작품도 다 빈치가 만든 것으로 알려져 있으나, 다 빈치의 출전 작품이 없기에 양식을 비교할 수 없어 그의 스승 베로키오의 작품으로 인정하고 있다.

▲<스키피오 부조>_이 부조를 제작한 조각가는 명확
히 알 수 없으나 여러 사람이 추정되고 있다.

▲<전사의 소묘>_이 스케치는 다 빈치의 작품으로
<스키피오> 부조와 많은 공통점을 나타내고 있다.

　　위의 왼쪽 부조는 로마의 장군 〈스키피오〉를 표현한 작품으로 갑주의 세부
묘사에서 다 빈치가 그린 오른쪽의 〈전사의 소묘〉와 많은 공통점을 보여준다.
관례적으로 베로키오, 델라 로비아(Andrea Della Robbia), 또는 프란체스코 디 시모
네(Francesco di Simone)의 것으로 간주되는 〈스키피오〉 부조 작품은 다 빈치의 작품
으로 언급되기도 한다.

　　레오나르도 다 빈치는 자신의 착상과 연구에는 정열적이었지만 실행과 완성
과정에 대해서는 별로 흥미가 없었다. 미완성 작업이 많았던 것도 그 때문이다.
그러나 다 빈치 역시, 누군가가 조각을 의뢰하면 당연히 조각 작업을 했다. 다
빈치는 밀라노의 통치자 프란체스코 스포르차(Francesco Sforza)를 기념하는 기마상
을 의뢰받아 작업했다. 1489년부터 착수한 이 작업에서 다 빈치는 말의 높이만
7미터가 넘는 거대한 점토 모형을 만들었다. 점토로 만든 다음에는 청동으로
주조를 해야 했다. 그런데 마침 프랑스군이 밀라노로 쳐들어왔고, 스포르차 가
문은 다 빈치의 작품에 쓸 청동으로 대포를 만들어야 했다.

▲**레오나르도 다 빈치의 청동말**_밀라노의 다 빈치 박물관에 있는 다 빈치의 스케치를 토대로 재현한 청동말 동상으로 말의 높이는 약 7.5m 대리석 받침의 높이는 약 2m 가량이다.

　다 빈치가 만든 점토 모형은 한동안 그대로 방치되다가 밀라노를 장악한 프랑스군이 사격 연습용으로 쓰는 바람에 무너져 버렸다. 뒷날 다 빈치와 미켈란젤로가 우연히 만나 입씨름을 한 기록은 유명한데, 이때 미켈란젤로는 스포르차의 청동상을 상기시키면서 다 빈치를 면박했다.

　"당신은 밀라노에서 청동상 하나 제대로 만들지 못했잖소."

　조각 작업이라고 하더라도 주조를 하느냐 돌이나 나무를 직접 깎느냐는 전혀 다른 의미를 지닌다. 주조를 하려면 먼저 점토로 모형을 만들어야 한다. 점토를 붙여서 덩어리를 키워 가면서 만드는 것이다. 그러니까 이런 작업은 여의치 않을 경우 과정을 뒤로 되돌릴 수 있다. 반면 대리석을 깎는 경우에는 돌덩어리를 쳐 내면서 작업하는데, 일단 쳐 내면 다시 붙일 수는 없다. 점토를 붙이는 예술가와 달리 돌을 깎는 예술가는 훨씬 더 대담하고 과단성이 있어야 한다. 미켈란젤로의 작업은 대부분 대리석을 깎는 작업이었다.

❧❦ 52 ❧❦
다비드 상
| 르네상스 최고의 조각 예술을 꽃피우다 |

 르네상스 조각에서 빼놓을 수 없는 존재로는 미켈란젤로가 있다. 미켈란젤로의 조각은 재료의 물질적 속성을 초월하여 그 속에 생명력을 불어넣는 것으로 평가받는다.

 미켈란젤로는 이탈리아 카센티노의 카프레세에서 1475년에 태어났다. 아버지는 카프레세 읍의 행정관이었고, 어머니는 미켈란젤로가 6살 때 세상을 떠나 미켈란젤로는 어느 석공의 아내에게 위탁되어 자랐다. 어린 시절부터 그림에 대한 관심이 많았던 미켈란젤로는 학교에서 오직 데생에만 관심을 두고 스케치를 했다. 이런 아들을 둔 아버지는 몰락한 가정을 일으키려면 공부를 해야 한다고 어린 그를 야단치며 매를 댔다. 그러나 그의 고집을 꺾지 못했다. 그런 미켈란젤로는 13세가 되던 해 당시 피렌체의 유명한 화가 도메니코 기를란다요(Domenico Ghirlandaio) 공방에 들어가 그의 제자가 된다. 그곳에서 그는 두각을 나타낸다.

▶**우피치 열주의 미켈란젤로의 조각상**_르네상스 회화, 조각, 건축에서 뛰어난 업적을 남겼다. 산 피에트로 대성당의 <피에타>, <다비드>, 시스티나 대성당의 천장화 등이 대표작이다.

MICHELANG. BUONARROTI

미켈란젤로의 천재성을 발견한 스승은 오히려 어린 미켈란젤로의 재능을 질투할 정도였다고 한다. 그러나 미켈란젤로는 그림 수업에 싫증을 느껴 일 년 만에 마치고 보다 새로운 예술을 원해 조각을 선택한다. 그리고 피렌체의 권력가인 메디치 가문에서 가르치는 조각 학교에 입학한다. 예술가의 후원자로 알려진 메디치 가문의 로렌초(Lorenzo)는 어린 미켈란젤로가 가진 천재성을 알아보고 그를 눈여겨 둔다. 하지만 뜻하지 않게 프랑스의 밀라노와 피렌체 침공으로 미켈란젤로는 피렌체를 떠날 수밖에 없었다. 다시 평화가 찾아오자 미켈란젤로는 피렌체로 돌아와 작품 활동에 전념하였다.

이 시기의 유명한 조각가인 도나텔로가 거대한 대리석 덩어리를 샀으나, 돌에 난 갈라진 틈을 발견하고는 반품하였다. 거대한 돌덩어리는 쓸모없이 흉측스런 모습으로 남아 있었다. 미켈란젤로는 이 돌덩어리를 발견하고는 그 돌을 사들였다. 그리고 열과 성을 다해 조각한 끝에 유명한 〈다비드 상〉을 완성하기에 이른다.

미켈란젤로는 지금까지 없었던 독창적인 형태로 〈다비드 상〉을 만들려고 구상하였다. 그때까지의 〈다비드 상〉은 발 밑에 잘라진 골리앗의 머리가 놓여져 있는 것이 보통이나, 미켈란젤로의 다비드는 막 돌을 던지려는 나체의 다비드 상이다.

▶▼**피렌체 아카데미 미술관의 <다비드 상>**_다비드는 르네상스 시대의 이탈리아 예술가 미켈란젤로가 1501년과 1504년 사이에 조각한 대리석상으로, 높이는 5.17m이다. 다비드 상은 피렌체의 아카데미 미술관에 소장되어 있다.

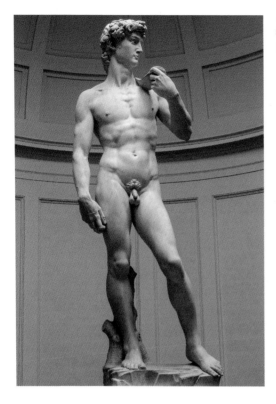

◀**피렌체 아카데미 미술관의 〈다비드 상〉**_ 미켈란젤로는 이스라엘의 위대한 왕 다윗의 청년의 모습을 예술적으로 위엄있게 표현해냈다.

　보통 사람 키의 세 배 가까이 되는 4m 높이의 〈다비드 상〉은 건강한 신체와 고전적 자세를 지닌 영웅의 면모를 담고 있다. 순간적으로 찡그린 표정 묘사와 손과 발 혈관의 세부적이고 사실적인 묘사에서 보이는 정신적 긴장감은 〈다비드 상〉에 고적적이고도 르네상스적인 생동감이 함께하고 있음을 잘 보여준다. 다비드의 자세에는 다소 긴장감이 감돌고 있다. 날카로운 눈매, 꼭 다문 입은 힘과 분노를 표현하고 있으며, 왼손에 쥔 돌멩이를 거인 골리앗을 향해 막 던질 듯 보인다. 피렌체를 구하기 위한 저항과 독립의 상징으로 느끼기에 부족함이 없다. 도나텔로나 베로키오의 〈다비드 상〉 발 밑에서 볼 수 있는 골리앗의 머리가 미켈란젤로의 〈다비드 상〉에는 없는데 이것은 독창적으로 제작하려 했던 미켈란젤로의 의도로 보인다.

다비드와 골리앗의 결투는 구약성서 사무엘기 상 17장에 상세히 기록되어 있는데, 이 〈다비드 상〉은 성경 내용보다 극적인 요소는 적으나, 마치 그리스 신화의 헤라클레스가 활로 태양을 쏘는 모습처럼, 모든 힘이 돌을 던지려는 다비드의 팔 끝에 집중되어 있다. 그래서 〈다비드 상〉의 팔은 힘센 팔이라는 별명을 갖고 있다.

이 작품은 설치 장소 때문에 많은 논란을 일으키기도 했지만 미켈란젤로의 희망과 결정에 따라 베키오 궁 앞 테라스에 설치되었다. 후에 〈다비드 상〉은 프랑스에 대한 피렌체 공화국의 승리를 상징하는 조각이 되었다. 〈다비드 상〉은 피렌체 공화국 시민들의 사랑을 받으면서 애국의 상징, 도시의 수호신으로서 시청 앞에 세워지기도 했다. 현재 원작은 피렌체 아카데미아 미술관에 있으며 똑같은 크기로 모각되어 광장에도 세워져 있다.

미켈란젤로의 〈다비드 상〉은 야외 조각으로서 또는 주변과의 조화를 꾀한 환경 조각으로도 첫 발을 내디뎠다고 할 수 있다. 특히 조각을 건축으로부터 완전히 독립시켜 3차원의 표현을 이룩한 점은 조각사에 지대한 공헌으로 평가되고 있다.

▼**갤러리아 델 아카데미 미술관 내부**_미켈란젤로의 다비드 상과 르네상스 조각 작품 위주로 전시되어 있다.

❧ 53 ❧
피에타
| 미켈란젤로의 걸작 중의 걸작 |

미켈란젤로는 예술 가운데 조각을 최고의 위치에 두려고 했던 진정한 조각
가였다. 그는 자신의 작품세계의 주제를 '인간'으로 규정짓고, 초인간적인 제작
의욕을 바탕으로 생명력 없는 단단한 돌에 살아 숨 쉬는 인간을 창조하기 위해
심혈을 기울였다. 탁월한 재능에 의해 탄생한 미켈란젤로의 인간 조각들은 후
반기에 이르러 내면 의식과 다양한 모습의 육체가 조화를 이루어 매너리즘과
바로크 미술을 예고하게 된다.

로마 추기경 장 드 빌레르 드 라그롤라(Cardinal Jean Bilheres de Lagraulas)는 미켈란젤
로의 실력을 알아보고는 그에게 조각 작품을 의뢰하였다. 로마에 안착한 미켈
란젤로는 첫 의뢰작인 조각을 만들기 위해 대리석을 구하러 떠났다.

이탈리아 북서쪽에 있는 카르라로에서 쓸만한 대리석을 구한 미켈란젤로는
새로운 작품인 〈피에타〉에 몰두하였다. 이 유명한 작품은 십자가에 매달려 죽은
후에 어머니인 성모 마리아의 무릎에 놓인 예수 그리스도의 시신을 묘사한 것
이다. 원래 피에타를 주제로 한 예술 작품은 북방에서 유래한 것인데, 이 조각상
이 제작될 당시만 해도 아직까지는 이탈리아가 아닌 프랑스에서 유행을 하였다.

▶〈피에타 상〉(309쪽 그림)_미켈란젤로가 생전에 만든 거대 조각 작품 중 유일하게 완성을 끝마친 작품이기도 하다.

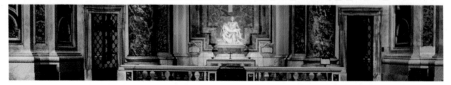

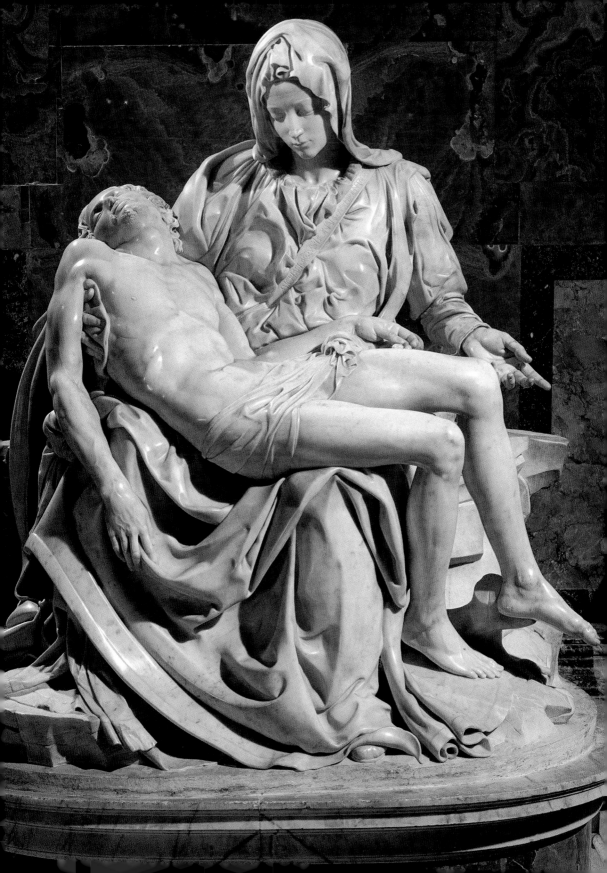

▲**<피에타 상>의 미켈란젤로 사인**_이 작품은 유일하게 미켈란젤로가 직접 자신의 이름을 새긴 작품이기도 하다.

　미켈란젤로는 피에타 조각에 미쳐 몸을 씻지도 않고 부츠를 신은 채 그대로 잠을 자기도 했다. 그는 항상 가난에 찌든 것처럼 살았고, 먹는 것에도 관심 없이 오직 조각에만 열중하였다. 그러나 피에타 조각이 완성되기 전에 작품 의뢰인인 추기경이 사망하자, 대리석 구입비도 받지 못하고 완성된 피에타 조각은 성 베드로 성당 앞에 방치되었다.

　피에타 조각상을 본 로마 사람들은 감동하였다. 그리고 이 조각상을 만든 사람이 20살을 넘긴 젊은이란 걸 알았을 때 조금도 믿지 않았다. 이 피에타 상은 유일하게 미켈란젤로가 직접 자신의 이름을 새긴 작품이기도 하다. 미켈란젤로는 이 조각상을 조각할 때 자신의 이름을 새겨 넣기로 마음먹었다. 그리고 성모 마리아 어깨띠에 '피렌체 출신 미켈란젤로 부오나로티가 이 작품을 만들다.'라는 글자를 새겨 넣었다.

　만족한 얼굴로 일을 마치고 나온 미켈란젤로는 밤하늘을 보고 피에타 조각상에 자신의 이름을 새겨 넣은 것을 후회하였다. 그는 밤하늘의 무수한 별을 보고 "하느님은 이 아름다운 밤하늘을 만들고도 어디에도 자신의 이름을 새겨 넣지 않았다. 그런데 조각상 하나 만들어 놓고 자랑이나 하듯이 내 이름을 새겨 넣은 나 자신이 부끄럽구나."라고 혼잣말을 하고는 이후로는 자신의 작품에 이름을 새겨 넣지 않았다고 한다.

미켈란젤로가 23세 때 로마에 체류하면서 제작한 〈피에타〉는 대단한 찬사를 받으면서 그를 일약 청년 예술가의 별로 부상하게 만든다. 유일하게 서명한 작품으로 알려진 〈피에타〉는 조용한 기독교적 정서와 석조각의 섬세한 기술이 어우러져 고전적인 정취를 한껏 자아내고 있다. '인체의 미가 곧 정신의 표현'이라는 신플라톤주의 이론에 근거하여 제작한 두 인물은 완벽한 해부학적 분석의 바탕 위에 제작되었으며 15세기 미술의 극치로 평가받고 있다.

미켈란젤로는 〈피에타〉 조각상의 표현을 이전 작품들과는 달리 마리아의 얼굴이 매우 앳되게 표현하였다. 그리고 예수의 몸에 비해 마리아의 신체 비율을 매우 거대하게 표현하였다. 사망한 후 사후 강직이 일어났어야 하는 예수의 몸을 부드럽게 늘어져 있는 모습으로 나타낸 표현이 매우 독창적이다.

미켈란젤로의 〈피에타〉는 고전적인 아름다움을 강조한 르네상스 시대 당시의 이상과 자연주의의 균형을 이룸으로써 예술학적으로 매우 중요한 작품이다. 또한, 미켈란젤로가 생전에 만든 거대한 조각 작품 가운데 유일하게 완성을 끝마친 작품이기도 하다.

▼〈피에타 상〉_ 미켈란젤로의 피에타는 십자가에 못 박혀 죽은 그리스도가 그의 어머니 성모 마리아의 무릎에 놓인 모습이다. 피에타는 '자비를 베푸소서'라는 뜻으로, 성모 마리아가 죽은 그리스도를 안고 있는 모습을 표현한 그림이나 조각상을 이르는 말이다. 성 베드로 성당에 있는 미켈란젤로의 피에타는 로마 시대 이후 최고의 걸작으로 알려졌다. 피라미드형 구도 위에 마리아의 머리가 있고, 그 아래 살아 숨 쉬는 듯한 그리스도와 아래로 퍼지는 마리아의 드레스는 십자가가 세워진 골고다의 언덕을 연상케 한다.

❧ 54 ❧
미켈란젤로와 교황

| 교황 율리우스 2세를 위해 <모세 상>을 만들다 |

미켈란젤로는 <피에타> 조각상으로 로마에서 일약 유명한 예술가로 명성을 떨쳤다. 그리고 교황 율리우스(Julius) 2세를 만나 서로 교분을 나누면서 친한 관계로 발전하였다. 하지만 미켈란젤로의 천재성을 질투한 예술가들의 이간질로 교황과의 관계가 틀어지기도 하고 다시 좋아지기도 했다. 미켈란젤로와 교황 율리우스의 애증의 관계는 다음 에피소드에서 잘 나타난다.

교황 율리우스는 미켈란젤로에게 시스티나 예배당의 천장화를 그릴 것을 주문한다. 그러나 미켈란젤로는 자신은 조각가이지 그림을 그리는 화가가 아니라고 항변하면서 당시 유명 화가였던 라파엘로에게 맡기라고 손사래를 친다. 그럼에도 교황 율리우스 2세는 명을 거두지 않고 미켈란젤로에게 그림을 그릴 것을 강력하게 명했다.

마지못해 시스티나 천장화를 그리게 된 미켈란젤로는 작업장에 들른 교황이 언제 그림이 완성되냐고 묻자 눈 하나 깜빡하지 않고 "제가 끝낼 수 있을 때, 그림이 끝나겠지요."라고 비아냥댔다. 미켈란젤로의 불량한 대꾸에 화가 난 교황이 지팡이로 그를 한 대 치자 기분이 상한 미켈란젤로는 곧바로 짐을 싸들고 고향인 피렌체로 돌아가 버린다.

▶**교황 율리우스 2세의 초상**_라파엘로의 작품이다.

미켈란젤로의 대책 없는 행동에 화가 머리끝까지 난 교황이었지만 당시 이탈리아에 그만한 실력자가 없기도 했고 피렌체 대사가 간신히 미켈란젤로를 설득하는 데에 성공해 두 사람은 화해했고 얼마 뒤 시스티나 천장화는 완성될 수 있었다.

당시 대사가 미켈란젤로를 돌려보내며 교황에게 쓴 편지에는 "성하, 한 번만 그를 용서하시고 일을 맡겨 주소서. 이 피렌체의 천재는 세상이 놀랄 작품을 남길 것이옵니다."라고 적혀 있었다. 이러한 갈등과 애증 속에 결국 1511년 8월 11일에 교황이 그림을 봤다고 자랑하는 선언이 있었고, 그해 10월에 마침내 이 대작은 완성되었다. 그 대작은 바로 세계 3대 회화 중 하나인 〈천지창조〉였다. 아이러니하게도, 교황 율리우스 2세는 자기가 주문한 이 대작을 고작 4개월밖에 못 즐기고 선종했다.

그런데 교황 율리우스 2세는 죽은 뒤에도 미켈란젤로에게 족쇄를 남겼다. 당시 신축 중이던 성 베드로 대성당 중앙에다가 본인의 무덤을 피라미드 형태로 짓고 미켈란젤로에게 무덤을 장식할 조각 40개를 완성하라고 명령했던 것이다. 이 계약은 미켈란젤로에게 평생 부담으로 남지만 시스티나 천장화와 다른 점이 있다면 이 무덤은 초반에는 그가 원했던 일이라는 것이다. 조각 1개에 3년 남짓 걸리는 걸 생각해 보면 40개면 120년이나 걸리는 노예 계약이지만 그걸 지적한 지인에게 미켈란젤로는 "원형 탁자에 대리석 6개 올려놓고 돌아가며 조각하면 1년이면 돼. 뭐 한 7년 하면 다 완성하겠지."라고 대답했다 한다.

▶**교황 율리우스 2세의 영묘**_로마로 입성한 미켈란젤로에게 주어진 첫 번째 업무는 율리우스 2세의 묘를 만드는 것이었다. 교황들은 즉위하면 가장 먼저 자신들이 묻힐 화려한 무덤을 설계했다. 율리우스 2세도 예외는 아니었다. 그러나 그는 완성된 묘를 보지 못하고 눈을 감았다.

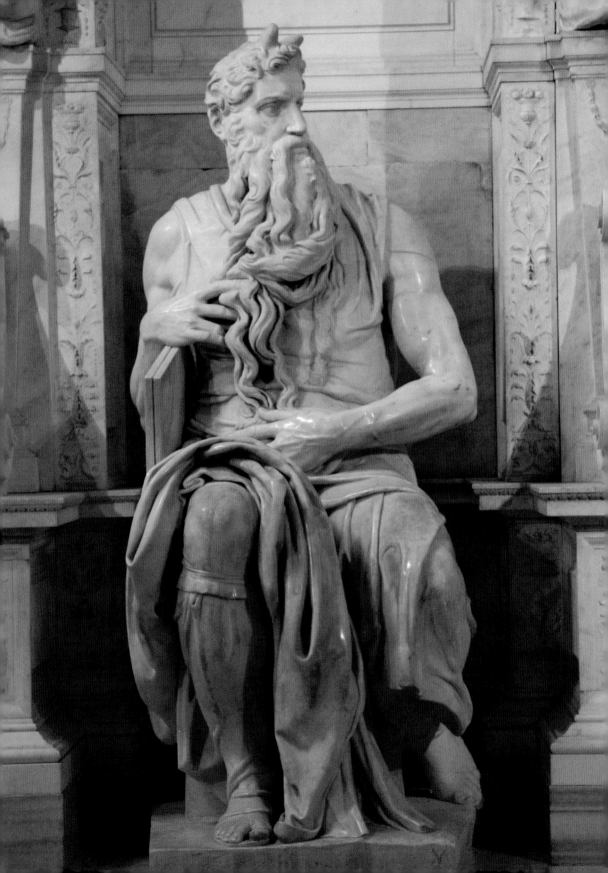

교황 율리우스 2세 사후에 유족과의 노예적인 계약을 크게 축소시킨 미켈란젤로는 자유의 몸이 되어 평생 하고 싶은 조각들을 하며 살게 된다. 계약이 바뀌기 전에 완성해 둔 조각상이 넷 있었는데, 그 중 하나가 바로 걸작 〈모세〉 상으로, 현재 로마의 산 피에트로 인 빈콜리 성당에 있다. 유월절마다 유대인들이 산 피에트로 인 빈콜리 성당을 찾아 모세 상에 경배를 올린다고 한다.

미켈란젤로의 3대 조각 중의 하나인 〈모세〉 상은 성 예로니모의 오역을 그대로 수용했기 때문에 모세 상의 머리에 작은 뿔 2개가 솟아 있다는 것이 일반적인 견해이다. 하지만 또 다른 견해로는 모세가 하느님으로부터 십계를 받은 후 얼굴에서 빛이 났다는 표현을 보다 현실감 있게 재현하기 위해, 아래쪽에서 바라봤을 때 시야의 제한으로 보이지 않는 부분에 작은 뿔 2개를 조각해 대성당의 지붕에서 쏟아지는 빛이 모세의 머리에 반사되어 성서에 적힌 것처럼 빛나도록 한 무대적 효과를 노렸다고 보는 견해도 있다. 이외에도 교황과 미켈란젤로의 애증 관계에서 비롯되는 이야기들이 여럿 전해져 오고 있다.

미켈란젤로는 교황 율리우스 2세와는 지겹도록 싸웠고 때론 율리우스 2세가 도에 지나치게 미켈란젤로를 착취했으며 때론 미켈란젤로가 월권을 하기도 했다. 이토록 오래도록 싸워대는 고용인과 피고용인이니 둘은 서로 증오하는 사이였을 것 같지만, 교황의 행적을 보면 꼭 그렇지만도 않은 것 같다. 율리우스 2세는 전쟁 시에는 자신의 적으로 돌아서기까지 한 이 예술가를 용서해주었고, 당시 예술가의 지위로 상상도 할 수 없을 만큼 건방진 일을 해도 다 용서해주었다. 미켈란젤로 역시 자신을 착취하고 항상 힘든 요구만 하는 교황을 만나러 갔더니 바쁘다며 안 만나주자 화가 나 가출하는 등 두 사람 사이는 여러 모로 애증의 관계였다.

▶ **모세 상**_이 작품은 미켈란젤로가 율리우스 2세 무덤을 장식하고자 만든 작품이다. 그의 머리 위에 뿔이 나 있는데, 작품을 의뢰한 추기경이 미켈란젤로에게 말을 하는 도중에 머리의 광채를 뿔로 알아들은 미켈란젤로의 실수였다. 그러나 사람들은 카리스마가 넘치는 모세에게 뿔이 더 잘 어울린다고 하여 지금까지 그대로 내려오고 있다.

미켈란젤로의 노예 상

| 강렬한 몸부림 속에 예술을 표현하다 |

이 조각 작품은 너무나 유명한 미켈란젤로의 〈죽어가는 노예〉를 묘사한 작품이다. 교황 율리우스 2세의 부탁으로 시스티나 성당의 천장화를 완성한 후 미켈란젤로는 곧장 〈죽어가는 노예〉를 제작했다. 이 작품은 죽음 앞에 체념하고 있는 한 청년의 격렬한 동세를 확고하고 단순하며 안정된 형태로 표현한 석조각의 걸작이다.

한 인간의 죽어가는 모습이 너무나 생생하게 묘사된 이 작품을 보고 프로이드(igmund Freud)는 〈죽어가는 노예〉 상에 큰 관심을 가지고 연구하였다고 한다. 노예들은 주로 전쟁 포로로 알려져 있다. 〈죽어가는 노예〉 상은 강렬한 고통 속에서 육감적으로 몸을 비틀고 있다.

일반적으로 미켈란젤로는 미완성의 아름다움을 개척한 조각가로 평가받는데, 몇몇 작품이 비록 미완성인 채로 남겨져 있으나 마치 돌덩어리 속에서 생명이 꿈틀거리고 있는 것과 같은 심리적 긴장은 후에 나타나는 매너리즘 조각에 많은 영향을 미치게 된다.

▶〈죽어가는 노예〉(317쪽 그림)_르네상스 시대 미켈란젤로의 작품으로 미완성작이다. 교황 율리우스 2세의 묘비 조각의 하나로 작업했으나 계획이 축소되어 대상에서 제외됐다.

미켈란젤로는 자신과 애증의 관계에 있었던 교황 율리우스 2세가 죽자 여러 가지 감회가 남달랐다. 율리우스 2세는 생전에 미켈란젤로에게 자신의 영묘 장식을 의뢰해 놓은 상태였는데, 이런저런 계획을 바꾸고 차일피일 미루는 바람에 미켈란젤로는 화가 나서 아예 손을 떼어 버리고 시작도 하지 않았다.

그러나 율리우스 2세가 죽자 미켈란젤로는 마침내 그의 영묘 장식을 위해 7년의 계획을 세우고 작업에 들어갔다. 하지만 이 작업은 거의 30년이 걸려서 완성을 보게 된다. 〈반항하는 노예〉 조각상은 〈죽어가는 노예〉와 함께 3년 정도 걸린 작품이다. 두 노예상은 인간 내면의 욕망과 원초적 비애에 대한 성찰을 담고 있다. 미켈란젤로는 인간의 내면을 어떤 형태로든 끊임없이 표출하려 애쓴 당대의 고뇌하는 예술가였다. 이 두 노예상의 표정과 몸은 시대를 앞서갔던 한 예술가의 평생에 걸친 시도를 담고 있다.

〈죽어가는 노예〉 상의 체념한 듯한 표정과 잠자듯이 풀린 몸동작은 한계를 받아들이는 인간의 모습이다. 반면 〈반항하는 노예〉 상은 당돌한 시선과 울퉁불퉁한 근육을 통해 인간의 한계를 거스르려는 한 존재의 몸짓을 역동적으로 살려내고 있다.

◀〈반항하는 노예〉 상(318쪽 그림)_미켈란젤로는 〈반항하는 노예〉와 〈죽어가는 노예〉를 제작한 후 네 점의 노예를 더 제작하다가 미완성으로 남겼다.

▶〈반항하는 노예〉 상과 〈죽어가는 노예〉 상
두 노예 상은 프랑스 왕 프랑수아 1세 등 몇몇 주인을 거쳐 루브르 박물관으로 넘어왔다. 두 조각 작품은 죽음까지도 딛고 일어서려는 인간의 의지를 표현하고 있다.

56
피렌체의 피에타
| 미켈란젤로가 자신의 묘를 장식하기 위해 조각하다 |

미켈란젤로는 말년이 되어 비로소 아무런 제약을 받지 않고 자기 자신만을 위한 예술을 펼쳐나간다. 그는 자신이 조각가임을 자랑스러워했다. 늘 상황에 쫓겨 그림을 그리고 건축 일을 했지만, 마음은 늘 조각에 열중하는 자신에게로 돌아가고자 했다. 그러한 그의 열정은 눈을 감을 때까지 이어진다. 그중 1550년 경에 작업을 시작한 〈십자가에 내려지는 그리스도〉로 불리는 〈피렌체의 피에타〉는 자신의 무덤에 두기 위해 조각했던 것으로 알려져 있다.

그는 십자가에서 내려진 채 축 늘어진 그리스도의 시신을 등 뒤에서 받쳐 들고 서 있는 니고데모(Nicodemo, 어둠 속에서 예수를 섬긴 자)의 얼굴에 자신의 얼굴을 새겨 넣는다. 그의 얼굴은 두건 속에 감추어진 채, 그의 입술은 슬픔 가득한 침묵으로 굳게 다물어져 있고, 그의 시선은 오로지 죽은 그리스도의 얼굴을 향해 쏟아져 내릴 듯이 고정되어 있다. 미완성이기에 남겨진, 그의 얼굴을 온통 뒤덮고 있는 거친 끌 자국들은 차가운 돌 위에 미켈란젤로의 뜨거운 숨결을 남겨놓기라도 한 듯, 오히려 가슴 사무치는 감정을 전달하고 있다.

▶〈피렌체의 피에타〉(321쪽 그림)_미켈란젤로가 자신의 무덤을 장식하기 위해 만든 조각상이다.
▶니고데모_구원의 진리를 배우기 위해 한밤중에 그리스도를 찾아와 중생의 진리를 배웠고, 그후 신실한 제자가 되었다. 그리스도를 죽이기 위해 소집된 산헤드린 공회에서는 정당한 심문 없이 죄인을 죽이는 것은 불법이라 하여 간접적으로 그리스도를 옹호하기도 했다. 또 그리스도께서 매장당할 때는 비싼 향유와 몰약 백 근을 드려 그리스도의 죽음을 애도하기도 했다.

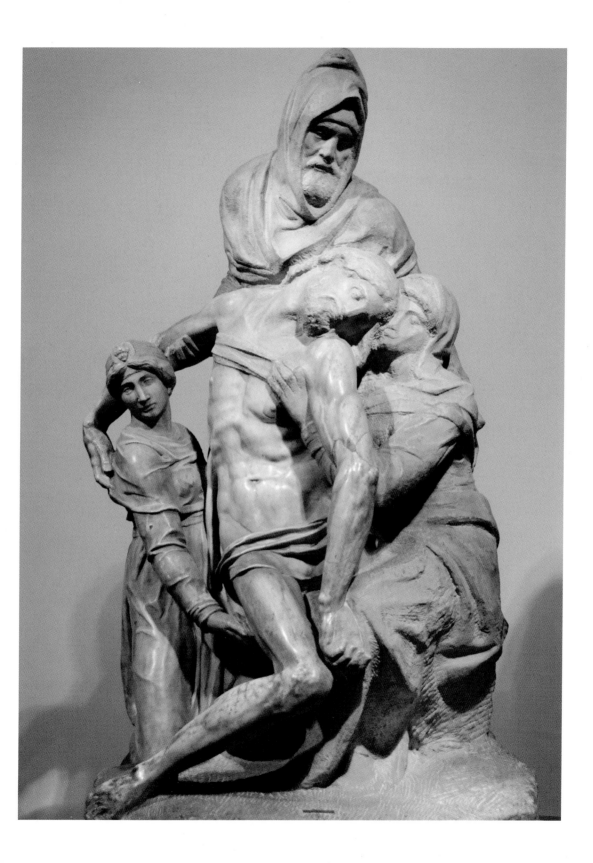

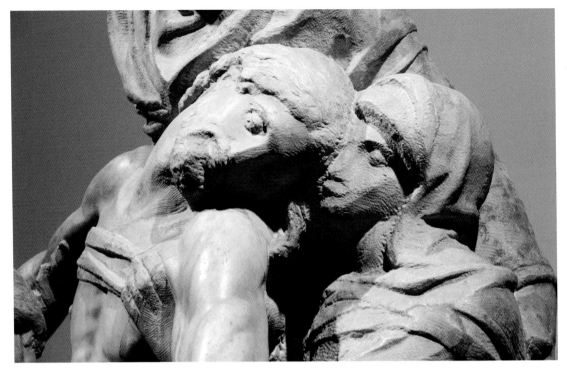

▲**<피렌체의 피에타>**_미켈란젤로는 네 사람으로 구성된 피에타를 제작했는데, 이는 그가 가장 야망을 갖고 작업에 임했음을 말해준다. 하지만 복잡한 구성이라서 마음에 흡족하기 어려웠다. 그가 스물세 살 때 제작한 <로마 피에타>와 이 작품을 비교하면 성모에 대한 묘사가 아주 달라 그의 예술적 사고에 큰 변화가 생겼음을 알 수 있다.

 그의 두 눈에서 흘러내렸을 슬픈 눈물이 몇 백 년의 세월이 흐른 지금에도 여전히 차가운 돌조각의 볼을 타고 흘러내리고 있는 것만 같다.

 조각상에서는 그리스도의 등 뒤에 니고데모가, 왼팔 쪽에는 어머니 마리아가 위치하고, 오른팔 쪽에는 막달라 마리아가 위치한다. 미켈란젤로의 경우 니고데모가 요셉보다 더 의미심장한 인물이 될 수 있었던 이유는 그가 그리스도의 부르심에 응하지 못하고 떠난 후에 그분의 매장 때 뒤늦게나마 달려와 동참한 점 때문인 것 같다. 미켈란젤로는 젊은 시절 넘치는 재능을 어찌하지 못하고 세상 욕망을 쫓아 삶을 허비하다가 노년의 나이가 되어서야 그리스도의 고난에 동참하고자 나온 자신을 니고데모의 모습을 빌어 회개하고 있는 지도 모른다. 그래서 그는 니고데모를 젊은 청년이 아니라, 이 작품을 만들던 당시의 자신의 나이쯤 되어 보이는 수염이 나고 주름진 얼굴의 노인으로 묘사하고 있다.

비애감을 주면서도 안정적이었던 초기의 피에타와는 달리 그리스도의 자세는 각이 진 지그재그의 형태를 띠고 있어서 보는 사람이 불편한 정도로 긴장감을 주며, 고통과 고난의 표현이 강렬하게 전달된다.

미켈란젤로는 8년 동안 이 작품에 매달리다 어느 날 갑자기 망치로 그리스도의 왼쪽 다리를 부수기 시작했다. 제자들의 만류로 중단되었지만 이 피에타는 결국 미완성으로 남게 되었다. 작품을 파괴하고자 했던 그의 강한 분노, 그리고 다시 손을 대지 않은 이유에 대해서는 그 동안 많은 추측이 있었다. 당대의 기록가 조르조 바사리(Giorgio Vasari)에 의하면 하인 우르비노가 빨리 끝내라고 재촉했으며, 대리석 자체에 흠집이 있음을 발견하는 등, 여러 가지가 미켈란젤로의 신경을 거슬리게 했기 때문이라고 한다.

미켈란젤로는 4개의 〈피에타〉 조각상을 남겼는데 성 베드로 대성당의 〈피에타〉, 피렌체 두오모 성당의 〈피에타〉, 스포르차 성의 〈론다니니 피에타〉, 산타크로체 성당의 〈팔레스티나 피에타〉이다.

▶〈팔레스티나 피에타〉_미켈란젤로는 총 4점의 피에타를 만들었다. 성 베드로 성당의 〈산 피에트르 피에타〉가 우리가 익히 알고 있는 유명한 작품으로 패기만만했던 25세 때 제작한 것이고, 80이 넘은 말년의 미켈란젤로는 누구의 주문 제작이 아니라 자신의 예술을 위해 〈팔레스티나 피에타〉와 〈론다니니의 피에타〉를 만들었다. 완벽한 미를 보였던 〈산 피에트르 피에타〉보다 피렌체 아카데미 미술관에 소장되어 있는 〈팔레스티나 피에타〉는 축 늘어진 그리스도의 몸을 끌어안고 있는 성모 마리아의 애끓는 모성이 더욱 드러나서 훨씬 깊은 애도의 마음이 느껴진다.

❦❧ 57 ❦❧
미완의 미학
| 미완성이라 더 아름다운 조각상 |

　미켈란젤로는 〈반항하는 노예〉와 〈죽어가는 노예〉를 제작한 후 네 점의 노예를 더 제작하다가 미완성으로 남겼다. 이들은 1520년에서 1530년 사이에 제작된 것들로, 현재 피렌체의 아카데미아 박물관에 소장되어 있으므로 '아카데미아 노예'라고 부른다.

　미켈란젤로는 네 점의 노예를 공들여 제작하기 시작했다. 〈반항하는 노예〉와 〈죽어가는 노예〉를 제작한 후라서 자신이 원하는 표현을 나타낼 수 있었으므로 충분히 준비된 상태에서 작업을 시작한 것이다. 이 작품에서 특이한 점은 미켈란젤로의 조각 제작 방식이 변했다는 점이다. 조르조 바사리와 벤베누토 첼리니(Benvenuto Cellini)에 의하면 미켈란젤로는 늘 얼굴의 주요 형태를 먼저 조각하고 나서 아래로 조금씩 조각해 나갔다고 한다. 하지만 이 미완성의 〈노예〉들은 튀어나온 부분부터 깎기 시작해서 특별히 감정을 실은 몸통의 근육 모양에 집중했으며 얼굴은 한꺼번에 드러나게 조각했다. 그러나 1534년 미켈란젤로가 피렌체를 떠나게 되면서 작업을 중단했고 이후 다시 손을 대지 못했다.

▶〈큰 덩이 머리 노예〉_이 작품과 미완의 〈젊은 노예〉, 〈잠에서 깨어나는 노예〉, 〈수염난 노예〉 등 네 점의 노예상은 교황 율리우스 2세 무덤의 조각상 중 일부로 추측되는데 〈반항하는 노예〉를 제작할 때 돌의 결함과 충분하지 못한 부피로 인해 원하는 형상을 표현하지 못한 경험이 있던 미켈란젤로는 이번에는 필요한 것보다 더 두꺼운 대리석을 주문했다. 부피가 부족해서 표현을 생략하는 일이 없도록 사전에 재료를 넉넉하게 준비한 것이다. 〈큰 덩이 머리 노예〉의 경우 대리석이 그가 제작하려는 형상보다 크다는 것을 알 수 있다.

이 작품들은 미켈란젤로가 사망할 때까지도 그의 피렌체 작업장에 남아 있었다.

네 점의 미완성 작품 중 〈젊은 노예〉와 〈수염 난 노예〉가 가장 완성도가 높은 작품들이지만, 르네상스 양식으로 보자면 모두 미완성의 작품에 속한다.

이토록 미켈란젤로의 작품에 미완성 작품들이 많은 걸로 보아 후대의 미술평론가들은 그가 미완성이 주는 표현의 가능성을 개발한 것이 아닌가 하는 추측을 조심스럽게 하곤 했다. 왜냐하면 작품을 덜 묘사함으로써 더욱 표현적이 되고, 명료한 묘사보다는 불분명한 묘사가 오히려 예술적으로 시사하는 바가 크기 때문이다.

미켈란젤로는 돌 속에 숨겨져 있는 영혼을 미완의 형태로 드러냈다. 그리고 이런 미켈란젤로의 미완성의 예술적 실험은 그의 마지막 미완성 유작인 〈론다니니의 피에타〉에서 극치에 다다르고 있다.

〈론다니니의 피에타〉 조각 작품은 최초 1550년대 전반에 착수되었던 것으로 추측되나 그 후 구상이 변해서, 미켈란젤로의 죽음 (1564) 직전까지도 계속해서 제작되다가 끝내 미완성에 그치고 만 작품이다.

▲〈수염 난 노예〉(위 그림)
◀〈젊은 노예〉(중간 그림)
◀〈잠에서 깨어나는 노예〉(아래 그림)
이 작품을 보면 균형이 잡히지 않았음을 볼 수 있다. 오른쪽 다리는 들려져 접힌 채 왼쪽 무릎 위에 올려져 있다. 몸무게의 중심을 왼쪽 다리로 잡아야 할 텐데 오른팔과 몸이 오른쪽으로 기울어져 있어 왼쪽 다리로서는 그 무게를 지탱할 수 없어 보인다. 그가 또 다른 요소로 무게를 지탱하게 하려고 했는지는 알 수 없지만 현재의 상태로는 세울 수 없는 조각으로 보인다. 조각을 완성시켜 세우기보다는 릴리프처럼 현재의 상태로 남겨 두고 싶었는지도 모른다. 흥미로운 점은 다른 부분들은 거친 상태로 남겨 두었으면서 몸통은 매끈하게 연마한 점이다. 어쩌면 그는 다듬지 않은 부분과 다듬은 부분의 심한 대조를 보여주고 싶었는지도 모른다.

▶〈론다니니의 피에타〉(327쪽 그림)
미켈란젤로의 최만년 작인 대리석 피에타 상. 로마의 론다니니 궁에 있었다가 제2차 대전 후 밀라노 시에 기증되어 현재는 스포르차 성(城) 미술관에 소장되어 있다.

'피에타'란 경건, 자비, 슬픔을 뜻하는 이탈리아 고유명사다. 르네상스 시대 기독교 미술에 자주 표현되는 주제이며, 성모 마리아가 십자가에 못 박혀 죽은 그리스도의 시신을 무릎에 안은 구도로 등장한 작품을 흔히 '피에타'라고 한다. 피에타 조각상 중에서 가장 유명한 것은 바티칸의 산 피에트로 대성당에 있는 미켈란젤로의 〈피에타〉이다. 그가 24세 때 만든 그 작품은 완벽한 조형성과 이상미의 극치를 보여주고 있다.

미켈란젤로는 조각과 회화뿐만 아니라 이탈리아 최초의 공공 도서관인 라우렌치아나 도서관의 설계 등 건축에서도 많은 작품을 남겼다. 그리고 마지막 작품인 〈론다니니의 피에타〉를 작업하던 중 생을 마치게 된다.

그는 숨을 거두기 전에 마지막으로 "영혼은 신에게, 육신은 대지로 보내고, 그리운 피렌체로 죽어서나마 돌아가고 싶다."라는 유언을 남기고 조용히 눈을 감는다.

그가 마지막 미완성으로 남긴 〈론다니니의 피에타〉를 보면 그리스도의 모습이 성모의 몸에 붙어 있어 마치 한 인물을 보는 것 같은 착각을 일으킨다. 마치 미완성은 미완성이 아니라는 느낌을 강하게 풍기는 작품이다. 어쩌면 미완의 작품 속에 그가 말하고자 하는 무언의 명언이 이것이었는지도 모른다.

◀ <론다니니의 피에타> (328쪽 그림)_미켈란젤로의 미완성 작품으로 처음에는 저평가 되었다. 그러나 16세기의 흐름 속에서 단연 독창성을 띠고 있는 점으로 주목받고 있으며, 미술사에도 큰 영향력을 미치고 있다.

58
성녀 막달라 마리아

| 그레고르 에르하르트의 참회하는 막달라 마리아 |

성녀 막달라 마리아는 신약성서에 등장하는 여성으로, 그리스도교 미술의 중요한 주제의 하나였다. 서방의 전승에 따르면, 막달라 마리아는 그리스도의 승천 후, 마르타, 나자로 등과 함께 마르세유에 이르러, 프로방스 지방의 동굴에서 30년간 참회의 고행을 행하였다.

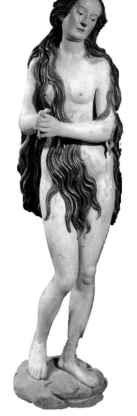

전설에 의하면 성녀 막달라 마리아는 매일 천사들이 하늘에서 내려와 그녀를 안고 하늘로 올라가서 천사들의 음악회를 들을 수 있도록 해주었다고 한다.

막달라 마리아는 수많은 회화와 조각 작품으로 표현되었다. 특히 도나텔로의 〈참회하는 막달라 마리아〉 조각상에서는 고통스러운 고행의 장면이 고스란히 나타나고 있다. 또한 북구의 다 빈치라 일컬어지는 독일의 화가 알브레히트 뒤러(Albrecht Durer)는 알몸으로 자신의 참회를 드러내는 막달라 마리아를 오로지 머리카락으로만 몸을 가리고 천사들에게 둘러싸여 있는 모습으로 나타내고 있다. 알프레히트 뒤러와 같은 시대에 활동했던 독일의 조각가 그레고르 에르하르트(Gregor Erhart)는 미려하면서도 아름다운 알몸의 막달라 마리아를 탄생시켰다.

▶**〈참회하는 막달라 마리아〉**_루브르 미술관 소장. 발부분은 19세기에 보수되었다.

<참회하는 막달라 마리아>의 홍조_두 뺨에 홍조를 띤 막달라
마리아의 참회라기 보다는 황홀경에 빠져 있는 모습으로 두 뺨
아래의 보조개가 인상적이다.

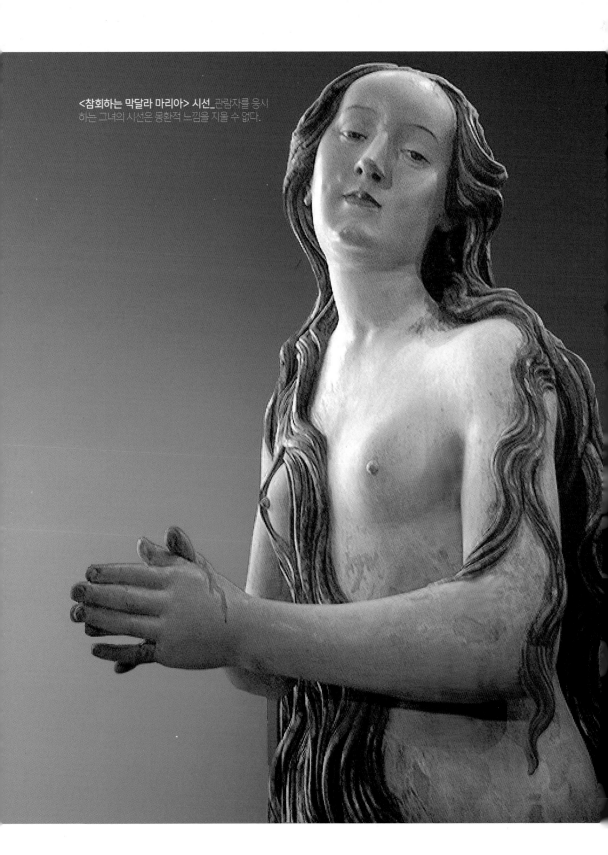

<참회하는 막달라 마리아> 시선_관람자를 응시
하는 그녀의 시선은 몽환적 느낌을 지울 수 없다.

그레고르 에르하르트는 독일의 울름에서 나무 조각가인 미첼의 아들로 태어나 아우크스부르크를 중심으로 활동했다. 주로 채색한 목조각에 손을 대었으나 특히 여성상에 새 시대의 호흡을 느슨하게 하는 풍부한 사실성을 나타내고 있다.

그레고르 에르하르트의 〈참회하는 막달라 마리아〉 목조상은 르네상스 후기의 마니에리즘 양식의 육체를 떠올리게 한다. 의도적으로 마리아의 신체를 비율이 맞지 않을 만큼 늘려 놓아서 대상을 우아하게 보이도록 했다. 지금은 색이 바랬지만 마리아는 기다랗게 늘어뜨린 금빛 머리카락으로 아름답게 하반신을 덮고 있다.

그레고르 에르하르트의 〈막달라 마리아〉는 보티첼리의 최초의 누드화 〈비너스의 탄생〉의 비너스를 많이 닮아 있다. 발가벗은 마리아를 조각하게 된 것은 하나의 전설과 관련이 있다. 예수 그리스도가 부활한 후 막달라 마리아는 평생을 회개하였다고 한다. 그 기간 동안 동굴에 거주하며 겉치레 따위는 신경 쓰지 않으니, 머리카락이 아무렇게나 자라도록 내버려 두었고, 이를 의복 삼아 살았다는 것이다. 〈막달라 마리아〉 목조상의 뒷면을 자세히 보면 네모난 선이 보인다. 이것은 조각이 원래 어디 있었는가를 알려주는 단서이다. 이 조각은 독일 아우크스부르크에 있던 한 성당 천장에 매달려 있던 것으로 보인다.

▶ **<참회하는 막달라 마리아>**_목조상이라기보다 마치 살아 있는 피부를 느낄 것처럼 생생하다. 의복처럼 흘러내린 머리 결은 바람이 불면 이내 벌거벗은 몸을 드러낼 것 같다.

❧ 59 ❧
벤베누토 첼리니
| 조각의 이단아 첼리니 |

　벤베누토 첼리니(Benvenuto Cellini)는 자신이 쓴 《자서전》에서 자칭한 바와 같이 르네상스 시대 이탈리아의 음악가, 살인자, 동성애자, 도둑, 여성 편력자, 명사수, 자서전 작가, 수완가, 군인, 화려한 재능을 선보인 조각가 겸 금세공사이다. 그의 흥미진진한 일생을 베를리오즈(Hector Berlioz)는 2막의 오페라 〈벤베누토 첼리니〉로 연출하였다.

　벤베누토 첼리니의 《자서전》에 따라 그의 발자취를 따라가 보기로 하자. 벤베누토는 1500년 이탈리아 피렌체에서 태어났다. 아버지 조반니 첼리니는 악기를 만들고 연주하는 음악가였다. 음악가 집안에서 자란 벤베누토는 어려서부터 음악을 배웠고, 플룻 주자이기도 했다. 실제로 그는 로마에서 활동할 때에 플룻으로 유명해져 교황 직할 연주단에서 활동하기도 했다. 그뿐만이 아니었다. 그는 이탈리아를 침략한 필리베르 샤롱 오라네 공에게 직접 총상을 입혔고 부르봉의 샤를 3세까지 직접 죽였다고 한다.

　벤베누토는 15세 때부터 금세공을 배웠다. 그러나 친구들과 난동을 부리다가 경찰이 그를 붙잡으려고 하자 시에나로 도망친다. 시에나에서 그는 프라카스토로라는 가명으로 금세공 일을 하였다.

▶벤베누토 첼리니의 자서전_최고의 자서전으로 꼽히는 벤베누토의 자서전은 그가 58세에 쓰기 시작한 일기 형식의 자서전이다. 벤베누토 첼리니의 파격적인 삶을 바탕으로, 연인 테레사를 향한 첼리니의 격정적인 사랑, 교황으로부터 의뢰받은 페르세우스 동상 제작 과정 등이 흥미롭게 나타나고 있다.

벤베누토 첼리니의 흉상_ 피렌체 베키오 다리 한 가운데 자리하고 있는 첼리니의 흉상은 베키오 다리의 품격을 높여 준다. 흉상 주변으로는 사랑을 약속하는 수많은 자물쇠가 촘촘히 달려 있다.

이어서 볼로냐로 옮겨 활동했는데 그
곳에서 그는 플룻과 금세공사로 이름을
떨치게 되었다.

하지만 타고난 방랑벽에 한 곳에 오래
정착하지 못하고 피사로 옮겼다가 다시
로마로 향했다. 이 모든 일이 벤베누토
가 20세가 되기 전의 일로, 불과 몇 년
사이에 이탈리아 북부를 거의 다 돌아
다니다시피 했다.

▲레다와 백조 메달_벤베누토 첼리니의 작품으로 당
시 귀족들 사이에서 벤베누토의 장식용 작품들을 선호
하였다.

질풍노도의 청춘기를 무사히 넘긴 벤베누토는 드디어 로마에 정착해 은세공
을 다듬는 일에 몰두한다. 그가 주로 만든 작품은 촛대 등 작은 소품에서 시작
해서 곧바로 귀족 집안의 황금 레다와 백조 메달 작업을 하는 등 빠른 시일에
그의 실력과 명성이 인정을 받기 시작했다. 뿐만 아니라 교황 클레멘스(Clemens)
7세와 바오로(Paulus) 3세 아래에서 교황의 초상이 들어간 메달과 주화 및 각종
보석 작업을 맡기에 이른다. 그의 세공 실력은 당시 유럽에서 최고 수준이었다.

그러나 첼리니는 보석 세공사로서 뛰어난 실력을 갖춘 사람이었음에도 불구
하고 특유의 허풍과 자만으로 늘 많은 문제를 달고 살았다. 그는 자서전에서도
스스로를 싸움도 잘하는 로맨티스트로 기록하고 있다. 그는 자서전에 카스텔
산탄젤로 감옥에서 홀로 병사들과 싸워 탈옥했다고 기록했으며, 그의 이런 허
황된 허풍이 그의 삶을 더욱 드라마틱하게 만들어 주었다.

얼마 후 그는 다시 고향 피렌체로 돌아가서 세공사 일에 전념하였다. 이 시기
에 그가 만든 조각의 걸작은 단연 〈헤라클레스와 네메아의 사자〉와 〈천구를 지
고 있는 아틀라스〉 조각상이다.

첼리니가 피렌체에서 다시 활동을 재개했을 때 또 다시 큰 사건이 일어났다.
그의 동생 체치노가 교황의 경비대원을 살해한 일이 벌어졌다. 동생 역시 병사

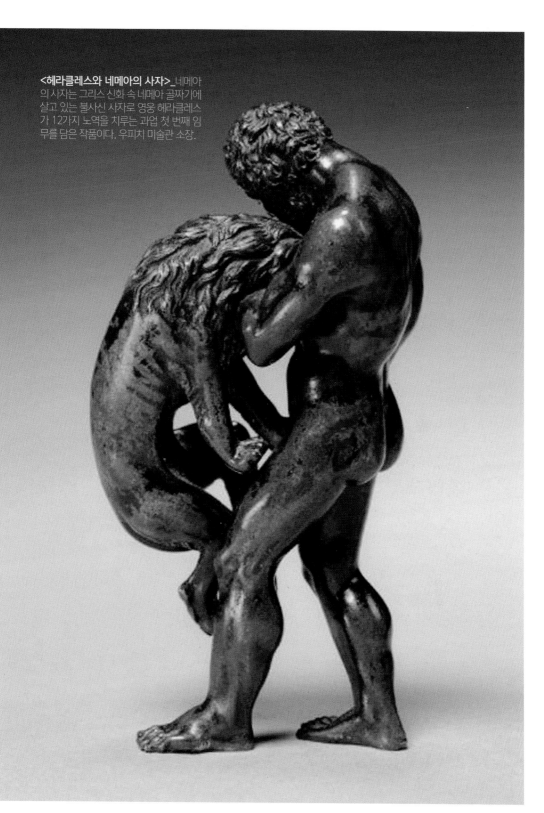

＜헤라클레스와 네메아의 사자＞_네메아
의 사자는 그리스 신화 속 네메아 골짜기에
살고 있는 불사신 사자로 영웅 헤라클레스
가 12가지 노역을 치루는 과업 첫 번째 임
무를 담은 작품이다. 우피치 미술관 소장.

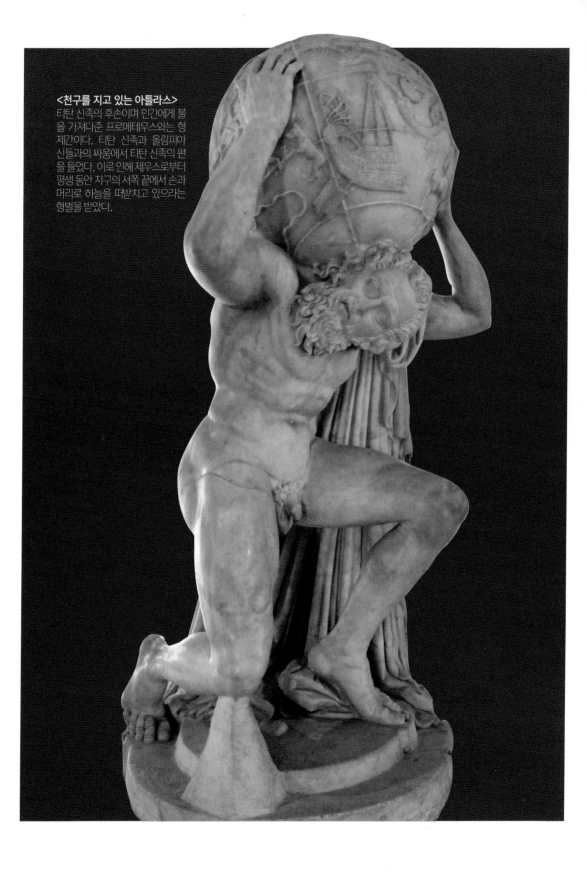

<천구를 지고 있는 아틀라스>
티탄 신족의 후손이며 인간에게 불을 가져다준 프로메테우스와는 형제간이다. 티탄 신족과 올림피아 신들과의 싸움에서 티탄 신족의 편을 들었다. 이로 인해 제우스로부터 평생 동안 지구의 서쪽 끝에서 손과 머리로 하늘을 떠받치고 있으라는 형벌을 받았다.

의 총에 맞아 총상을 치료하던 중 죽고 말았다. 그런데 첼리니는 이 소식을 듣고 동생에게 총을 쏜 병사를 찾아가 그를 살해하고 만다. 체치노에게 총을 쏜 병사는 자기방어로 발사를 했는데 단지 자신의 동생을 죽인 것에 대한 복수라는 이유로 그 병사를 살해하고 만 것이다.

또 다시 쫓기는 몸이 된 첼리니는 교황청 관할구역 밖인 나폴리 공국으로 도주하였다. 도망을 가던 중에도 작은 사고를 많이 쳤는데 새로운 교황 바오로 3세에 의해서 사면되었다. 그럼에도 그는 라이벌 세공사 폼페오를 살해하고 말았다. 이렇게 벤베누토는 숱한 말썽과 사고로 늘 쫓겨 다니면서도 많은 걸작들을 남겼다. 대부분의 작품들은 작은 크기의 세공 작품이지만 조각도 틈틈이 했다. 그리고 1540년에는 프랑스로 옮겨 프랑수아 1세 아래서 조각과 건축 일에 전념하였다. 건축 작업으로는 파리 남쪽의 퐁텐블로 성이 걸작으로 남아 있다.

당시 이탈리아엔 르네상스 양식을 이어 매너리즘 양식이 한창 젊은 예술가들 사이에서 유행을 선도하고 있었다. 매너리즘은 일반적으로 불안감과 신비감, 그리고 몽상적인 분위기를 연출하는데, 과장된 인체 비례가 그 원인이다. 시기적으로 1520년대와 1600년대 사이에 유행처럼 번진 양식으로 매너리즘은 르네상스를 받아들이면서 자신들의 의도된 이념들을 관념적이고 사변적인 이상주의로 표현하려고 했다. 당시 드라마틱한 인생 역정을 보이며 좌충우돌하는 로맨티스트를 자처했던 첼리니에게 매너리즘은 어쩌면 가장 자신을 잘 표현하는 예술 양식이었을 수 있다.

▶**퐁텐블로 성**_프랑스의 프랑수아 1세는 이탈리아를 침입하여 그곳의 많은 예술품과 건축에 감명을 받았다. 그는 프랑스에 발전된 문화를 이식하고자 이탈리아 예술가들을 프랑스로 이주시켰다. 일테면 일본이 임진왜란 때 조선의 도공들을 이주시켜 자신들의 도기 문화를 발전시킨 것처럼 프랑수아 1세도 자국의 문화를 꽃피우고자 했다. 이때 레오나르도 다 빈치를 비롯하여 화가인 프리마티초와 조각가인 벤베누토 첼리니가 초빙되었다. 이들을 통틀어 '퐁텐블로파'라고 한다. 이들 예술가들은 이탈리아 양식과 프랑스 양식을 적절히 혼용하여 프랑스의 르네상스를 꽃피웠다.

60
조각의 모나리자 살리에라
| 첼리니의 황금 조각 |

벤베누토 첼리니는 퐁텐블로 성에서 기념비적인 작품들을 쏟아냈다. 그 중에 〈퐁텐블로의 님프〉 청동 부조와 황금으로 조각한 〈살리에라〉가 대표적인 작품이다.

첼리니는 방탕하고 자기 자랑이 심했으며 좋지 못한 사생활로 많은 사람들이 기피하는 인물이었다. 그는 교황청의 보물을 훔친 죄목으로 옥살이를 하기도 했으나 프랑스의 왕 프랑수아(Francis) 1세가 구해 주었다. 이를 계기로 그의 곁에 머물며 궁정 조각가로 일하면서 매너리즘을 프랑스의 주도적인 양식으로 만드는 데 결정적인 역할을 한다.

〈퐁텐블로의 님프〉는 관능적인 자세로 누워 있는 님프가 티치아노(Tiziano Vecellio)의 〈잠자는 비너스〉나 다른 거장들의 비너스와 흡사한 포즈를 취하고 있어 흥미롭고, 배경 아치 중앙 상단의 뿔이 매우 인상적인 작품이다. 루브르 박물관에 소장된 〈살리에라〉 작품은 황금소금통(조미료)으로 1543년 프랑수아 1세를 위해 만들어진 작품이다. 이 작품은 고작 26cm 밖에 안 되는 작품이지만 그 섬세함 앞에 경탄을 쏟아낸다.

▶〈퐁텐블로의 님프〉_숲의 님프 포모나로 추정되는 작품으로 루브르 박물관에 소장되어 있다.

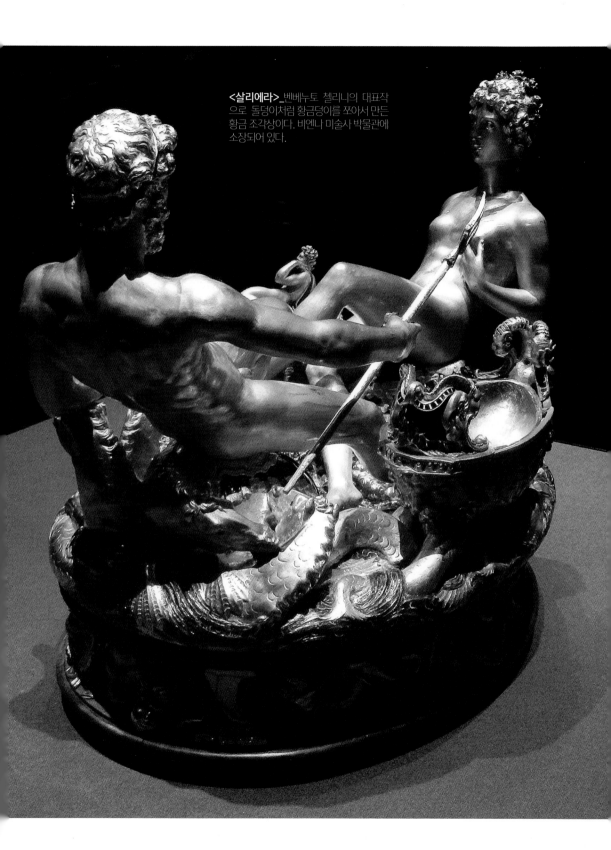

<살리에라>_벤베누토 첼리니의 대표작으로 돌덩이처럼 황금덩이를 쪼아서 만든 황금 조각상이다. 비엔나 미술사 박물관에 소장되어 있다.

이 작품은 에메랄드와 에나멜로 부분 장식되어 있는데, 도금을 한 것이 아닌, 금덩이를 쪼아서 만든 작품으로 소금 그릇을 뜻하는 이탈리아 단어인 〈살리에라〉라는 이름을 가지고 있다. 〈살리에라〉는 바다의 신을 위한 배 모양의 소금 용기와 대지의 신을 위한 작은 개선문 속의 후추 용기로 이루어져 있고, 받침대에는 사계절과 하루를 나타내는 인물상을 배치했다. 이 모든 방식은 미켈란젤로가 제작한 메디치가의 분묘에서 보여주는 구성과 비슷한데, 큰 규모의 조각에서 볼 수 있는 형식을 수용하여 재연출한 기교를 보여주고 있다.

작품 속에 나타난 인물은 대지를 뜻하는 암피트리테와 바다의 신 포세이돈이다. 그리고 그들 옆에는 각각 후추통과 소금통이 있는데 후추는 대지의 산물이고, 소금은 바다의 산물이다. 이렇게 여성을 대지, 남성을 바다로 나누어 표현하는 것을 '테라 에 마레(Terra e Mare)' 즉, 대지와 바다라고 한다.

소금 단지 위의 길고 매끄러운 인물상들도 역시 미켈란젤로의 인체들을 답습한 것으로, 첼리니는 생기 없는 인물들을 만들어냄으로써 맹목적인 형식주의의 결과를 드러냈고, 결국 일종의 장인적인 기술을 앞세워 효과만을 보여주는 공예 작품으로 비춰지게 되었다.

살리에라는 프랑스의 찰스 9세가 오스트리아의 엘리자베스와 결혼하면서 선물하였고, 합스부르크(오스트리아)의 가문에서 소장하다가 비엔나 미술사 박물관으로 옮겨왔다.

▶벤베누토 첼리니의 〈살리에라〉_조각 작품의 모나리자로 불리는 26cm 높이의 황금조각상은 600억 가치를 지닌 소금통이다.

61
첼리니의 페르세우스
| 메두사의 머리를 든 페르세우스 청동상의 비밀 |

〈메두사의 머리를 든 페르세우스〉 청동상은 벤베누토 첼리니가 로마에서 피렌체로 돌아와 메디치 가문의 후원을 받아 만든 조각 작품이다. 그는 "조각은 데생에 기초를 두는 다른 모든 예술 중에서 가장 위대하다. 그 이유는 8배나 더 많이 바라 볼 수 있는 장소를 갖고 있기 때문이다."라는 말을 남겨 조각의 위대함을 설파하였다. 그의 말대로 회화는 평면적인 형태라는 한계를 갖고 있지만, 조각은 입체적인 형태로 이루어져 회화보다 훨씬 넓게 감상이 가능한 예술 장르이기도 하다.

〈메두사의 머리를 든 페르세우스〉는 그리스 신화에 나오는 메두사와 페르세우스를 소재로 다룬 조각상이다. 메두사는 원래 아테나 여신을 섬기는 신전의 아름다운 여사제였는데, 바다의 신 포세이돈이 메두사를 보고 한눈에 반하고 말았다. 포세이돈은 끈질기게 그녀에게 다가갔고 끝내는 아테나 여신의 신전에서 사랑을 나누게 되었다. 포세이돈이 메두사를 이용하여 아테나 신전에서 사랑을 나눈 것은 아테나 여신과의 오래된 갈등 때문이었다. 신성한 신전이 더럽혀짐에 분노한 아테나 여신은 아름다운 메두사의 머리카락을 모조리 흉칙한 뱀으로 변하도록 만들었다.

▶메두사_원래 아름다운 여인이었으나 여신의 저주로 괴물이 되었다.

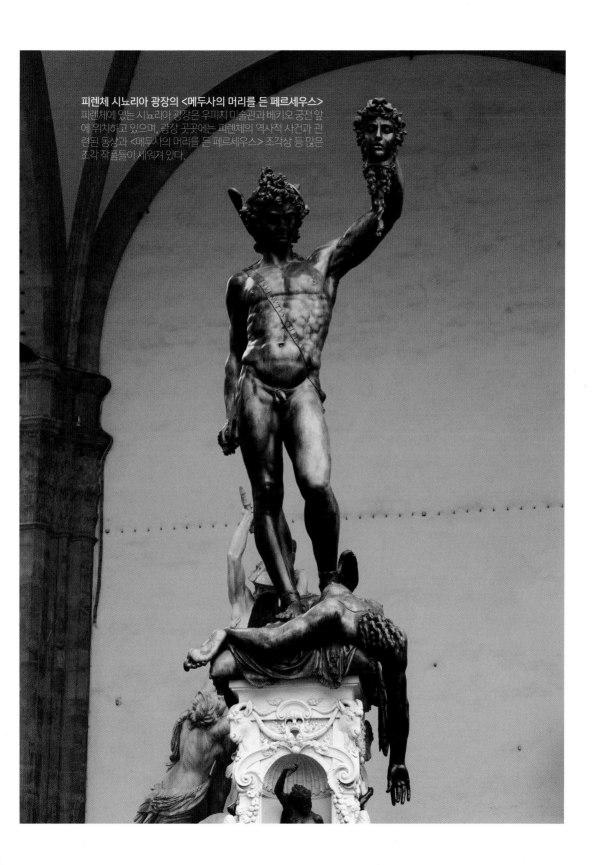

피렌체 시뇨리아 광장의 <메두사의 머리를 든 페르세우스>
피렌체에 있는 시뇨리아 광장은 우피치 미술관과 베키오 궁전 앞
에 위치하고 있으며, 광장 곳곳에는 피렌체의 역사적 사건과 관
련된 동상과 <메두사의 머리를 든 페르세우스> 조각상 등 많은
조각 작품들이 세워져 있다.

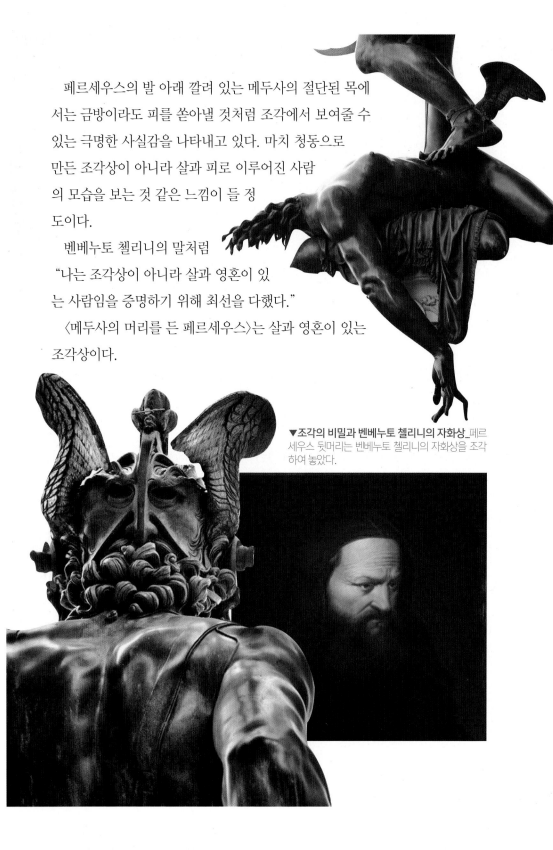

페르세우스의 발 아래 깔려 있는 메두사의 절단된 목에
서는 금방이라도 피를 쏟아낼 것처럼 조각에서 보여줄 수
있는 극명한 사실감을 나타내고 있다. 마치 청동으로
만든 조각상이 아니라 살과 피로 이루어진 사람
의 모습을 보는 것 같은 느낌이 들 정
도이다.
 벤베누토 첼리니의 말처럼
"나는 조각상이 아니라 살과 영혼이 있
는 사람임을 증명하기 위해 최선을 다했다."
 〈메두사의 머리를 든 페르세우스〉는 살과 영혼이 있는
조각상이다.

▼**조각의 비밀과 벤베누토 첼리니의 자화상**_페르
세우스 뒷머리는 벤베누토 첼리니의 자화상을 조각
하여 놓았다.

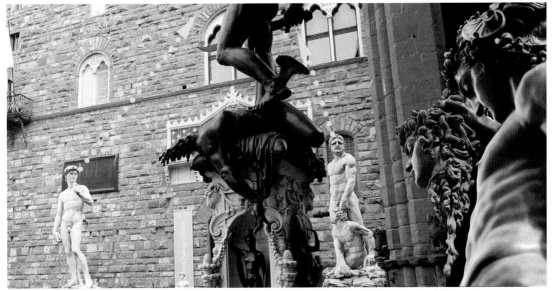

▲메두사를 바라보고 있는 다비드와 헤라클레스 상_마치 메두사의 눈을 보고 돌로 변한 듯한 착각이 들 정도로 배치하여 놓았다.

피렌체 공국의 실권자 메디치가의 코시모 1세는 벤베누토 첼리니에게 시뇨리아 광장에 새로운 조각상을 설치할 것을 주문한다. 벤베누토는 이미 세워져 있는 미켈란젤로의 〈다비드〉 상과 반디넬리의 〈헤라클레스〉 상이 대리석으로 만든 석상임을 착안하여 청동상을 제작하였다. 이는 마치 메두사의 눈을 보면 돌로 변한다는 신화를 차용하여 〈다비드〉 상과 〈헤라클레스〉 상의 시선이 모이는 위치에 청동상을 설치한 것처럼 배치한 첼리니의 의도가 읽히는 대목이 아닐 수 없다. 마치 석상들이 메두사의 눈을 보고 석상이 된 것처럼 배치한 셈이니 말이다. 더구나 더 크고 강한 적을 물리쳐 돌로 변하게 만들었다는 신화의 이야기를 차용해 마치 첼리니 자신이 더 크고 강한 선배들을 넘어서겠다는 의지도 내재된 것처럼 보인다. 이러한 발상이 재미있었는지 이보다 나중에 설치된 넵튠의 조각상도 메두사의 머리를 바라보도록 설치되어 공감대를 이루고 있다.

▲페르세우스를 바라보는 조각상_헤라클레스, 다비드, 넵튠 등의 대리석상이 페르세우스가 들고 있는 메두사의 방향을 향해 도열하여 있다.

62
피렌체의 이방인 잠 볼로냐
| 플랑드르 출신, 피렌체의 거장이 되다 |

벤베누토 첼리니의 〈메두사 머리를 든 페르세우스〉 청동상이 자리한 시뇨리아 광장 중앙에는 위엄 있는 당당한 모습의 기마상이 우뚝 서 있다. 기마상의 주인공은 피렌체 공국의 실권자인 메디치 가문의 〈코시모 1세의 기마상〉이다. 코시모(Cosimo I de' Medici) 1세는 냉혹하고 독재적인 지배자였으며 시민들에게 과도한 세금을 거두어 들였다. 하지만 그의 치세에 피렌체는 작고 보잘것없던 도시에서 일약 유럽에서 가장 강력한 군사력을 갖춘 부강한 나라 토스카나 대공국의 수도로 성장했다. 또한 그는 다른 메디치 가문의 지배자들과 마찬가지로 예술과 학문에 대한 후원 활동을 아끼지 않았다.

이 기마상은 플랑드르 출신의 잠 볼로냐(Giambologna)의 작품으로, 그가 피렌체에서 공방을 열어 활동할 때에 제작한 기마상이다. 그는 메디치 가를 위해, 자신이 만든 대규모의 공적인 작품들을 다시 작은 크기로 모각하여 제작하였다. 메디치가의 사람들은 이 작품들을 여행길에 피렌체를 방문한 각 주의 통치자들과 외교관들에게 선물로 주었다. 그 결과 잠 볼로냐의 작품은 특히 독일과 북유럽의 여러 나라에서 인기가 높았다.

▶〈코시모 1세 흉상〉과 〈기마상〉(351쪽 그림)_메디치 가문의 일원으로 교황의 인정을 받아 피렌체를 중심으로 한 토스카나 대공국을 지배했다. 냉혹한 독재자였지만 피렌체를 강력하고 부강한 나라의 수도로 만들기도 했다.

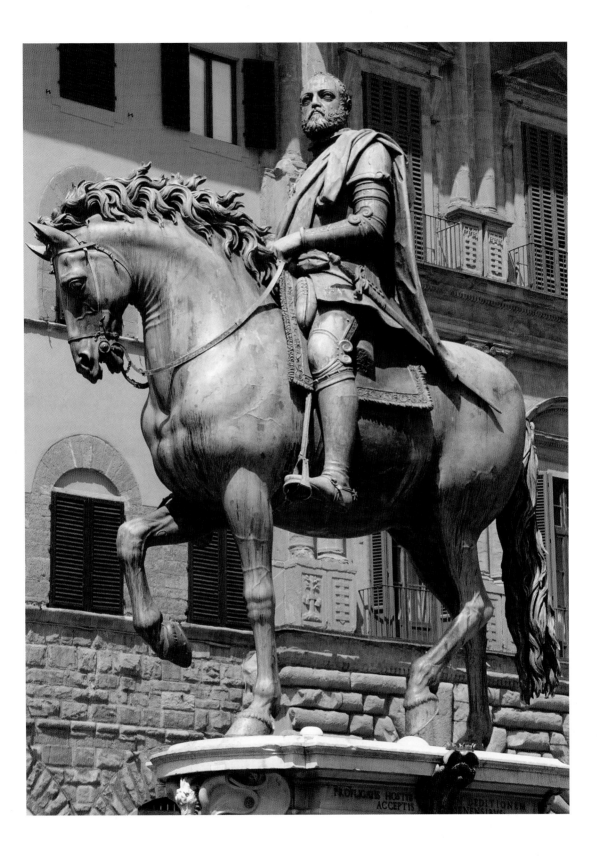

잠 볼로냐는 플랑드르 두에에서 태어났다. 처음에 듀브레크(Jacques Dubroeucq)에게 조각을 배웠고, 1554년경 이탈리아로 건너와 로마에서 고전 미술을 연구하였다. 1552년에는 미켈란젤로의 작품을 보기 위해 피렌체를 방문하여 그곳에서 부유한 후원자인 베르나르도 베키에티(Bernardo Beckyetti)를 만나게 된다.

베키에티는 잠 볼로냐의 조각 실력을 알아보고는 피렌체에 머물도록 권유하면서 많은 작품들을 주문하기도 했다. 또한 잠 볼로냐를 페렌체의 군주 메디치가에 소개해 볼로냐가 메디치가의 적극적인 후원을 받으며 작품 활동에만 매진할 수 있도록 배려해 주었다. 이후 볼로냐는 메디치가의 후원에 힘입어 피렌체에서 가장 번창한 공방을 운영한다.

잠 볼로냐가 메디치가로부터 주문받은 첫 작품은 〈삼손과 팔리스티아인〉이었다. 이 조각 작품은 대단히 유려하고 힘이 넘치는 복잡한 두 인물상을 보여주었다. 그는 1563년 교황 피우스(Pius) 4세에 의해 청동으로 된 〈넵투누스〉 조각상과 분수를 이루는 다른 보조 조각품들을 제작하라는 명을 받았다. 그는 파도를 진정시키며 삼지창을 들고 있는 모습으로 표현한 바다의 신인 넵투누스를 통해 당시 피렌체에서 가장 두각을 나타내는 예술가로 성장해갔다.

▶**〈삼손과 필리스티아인〉_**삼손은 필리스티아 여자와 결혼을 하게 된다. 결혼 피로연 자리에서 필리스티아인에게 다음과 같은 수수께끼를 내며, "수수께끼를 풀면 내가 너희에게 베옷 30벌과 나들이옷 30벌을 주고, 만일 수수께끼를 풀지 못하면 너희가 내게 동일한 물건을 줘야 한다."고 말했다. 수수께끼를 푸는 데 필리스티아인에게 주어진 시간은 일주일이었다. 필리스티아인은 고민해도 답이 떠오르지 않자, 삼손의 아내를 위협했다. 협박에 못 이긴 삼손의 아내는 울면서 남편에게 답을 가르쳐 달라고 매달렸다. 결국 고집을 꺾고 아내에게 답을 가르쳐주고야 만다. 그리고 약속한 물건을 내줄 수밖에 없었다. 삼손이 필리스티아인에게 줄 옷을 마련하느라 동분서주하는 사이 큰 사건이 일어난다. 사위가 딸을 버렸다고 오해한 삼손의 장인이 딸을 삼손의 하인에게 시집보낸 것이다. 격분한 삼손은 여우 3백 마리를 이용하여 곡식이 무르익은 필리스티아인의 밭을 모두 태워버렸다. 이에 화가 난 필리스티아인도 삼손의 딸과 장인을 죽여버린다. 필리스티아인을 두려워했던 이스라엘 사람들은 복수를 맹세하며 동굴로 숨어든 삼손을 끌어냈다. 그러고 나서 삼손을 밧줄로 꽁꽁 묶은 다음 적의 손에 넘겼다. 그러나 신의 권능에 의해 삼손의 몸을 감고 있던 밧줄이 마치 불에 탄 베실처럼 변하더니 몸에서 스르르 흘러내렸다. 자유의 몸이 된 삼손은 나귀의 턱뼈를 움켜쥐고 필리스티아인 1천 명을 쳐죽였다. 잠 발로냐는 나귀의 턱뼈로 필리스티아인을 죽이는 모습을 조각하였다.

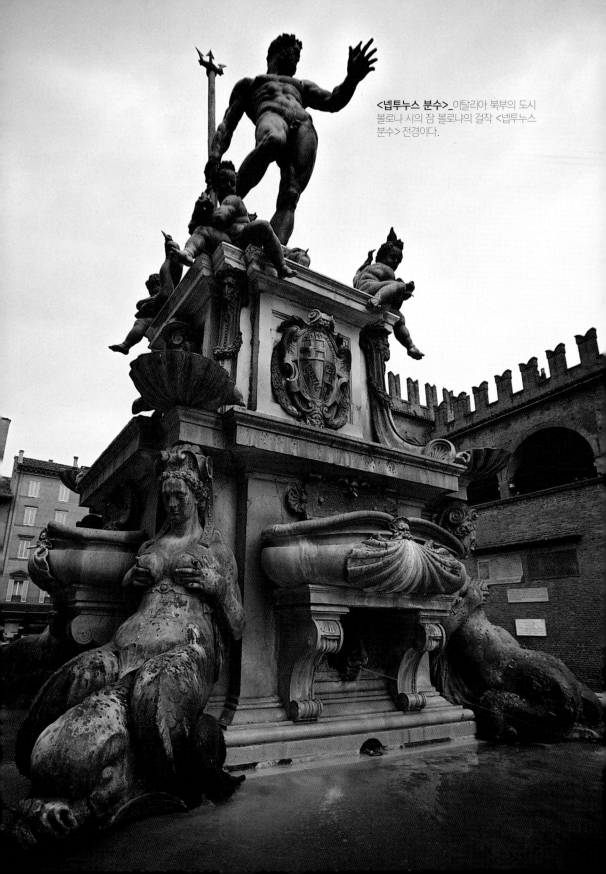

<넵투누스 분수>_이탈리아 북부의 도시 볼로냐 시의 잠 볼로냐의 걸작 <넵투누스 분수> 전경이다.

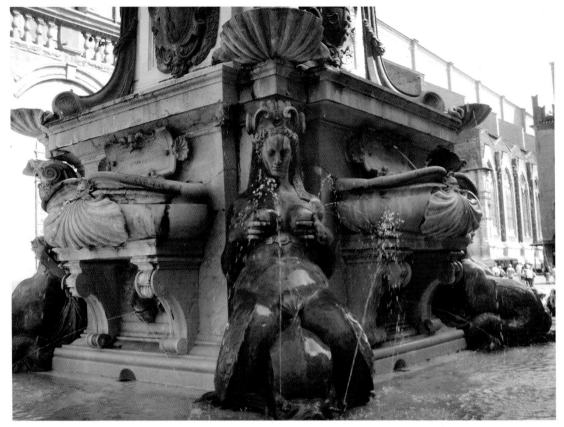

▲**<넵투누스 분수>**_볼로냐 중심의 두 개의 광장 피아차 마지오레와 이와 연결된 피아차 델 네투노 광장 사이에 폰타나 델 네투노, 즉 <넵투누스 분수>가 있다. 이는 플랑드르의 조각가 잠 볼로냐의 작품이다.

〈넵투누스〉 조각상 아래에는 상징적인 교황의 열쇠가 새겨진 대좌에 아기 천사들이 앉아 물고기를 들고 있으며, 물고기 입에서 물줄기가 뿜어져 나온다. 분수 아래에 새겨진 네 명의 인어는 양손으로 자기 젖가슴을 안고 있으며, 양쪽 젖꼭지에서 물이 뿜어져 나온다. 1564년에는 이 분수를 설치하기 위해 주택가 한 블록이 철거되었으며, 분수는 1566년 완성되었다.

〈넵투누수〉 분수는 호평을 받았으며, 잠 볼로냐는 권력 있는 메디치 가문으로부터 보볼리 정원을 비롯한 여러 가지 작품 주문을 받았다. 그 결과, 잠 볼로냐의 조각은 전 유럽에 걸쳐 정형적인 정원 디자인으로 각광을 받으며 다른 정원 제작에도 많은 영향을 끼쳤다.

63
사비니 여인들의 납치
| 시뇨리아 광장의 조각 군상들 |

잠 볼로냐를 유명하게 만든 작품은 〈사비니 여인들의 약탈〉 조각 군상이다. 이 작품은 피렌체의 시뇨리아 광장의 '로자 데이 란치'라고 불리는 야외 회랑에 모각품을 볼 수 있다. 원본은 피렌체 우피치 미술관에 소장되어 있다.

로물루스가 세운 새로운 도시 로마에는 새로운 전사들을 낳아줄 여성 인구가 절대적으로 부족했다. 신흥 강국 로마의 힘이 더 커질 것을 두려워한 이웃 국가들은 로마와의 혼인을 기피했다. 그러자 로물루스는 덫을 놓았다. 로물루스는 기원전 753년 3월 1일, 바다의 신 넵투누스를 기리기 위한 성대한 축제를 벌려 이웃 나라인 사비니인들을 초대했다.

축제가 끝나 갈 때 로마인들은 사비니의 여인들을 납치하여 겁탈하고는 아내로 삼았다. 이것이 바로 이 조각의 주제이다. 이 〈사비니 여인들의 납치〉는 피렌체 시절, 대리석 원작을 만들기 위해 제작한 석고모형이긴 하지만 드라마틱한 장면 묘사는 원작보다 더 뛰어나 보는 이를 압도한다. 조각은 매우 역동적인 대각선을 구성하고 있다.

▶**〈사비니 여인들의 납치〉**_로마 건국 이야기를 담은 잠 볼로냐의 조각 작품이다.

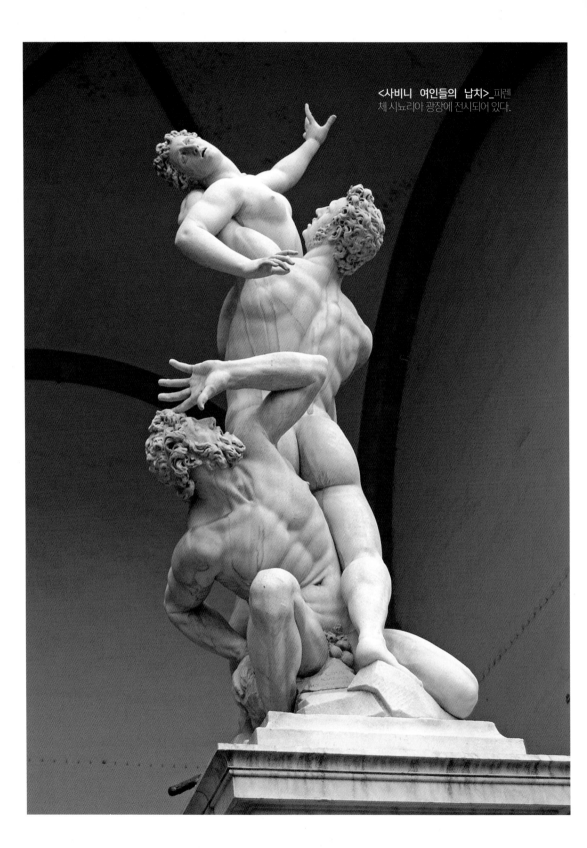

<사비니 여인들의 납치>_피렌체 시뇨리아 광장에 전시되어 있다.

상반된 성격을 지닌 세 명의 인물, 즉 약탈자 로마인과 그에게 벗어나려는 사비니 여인, 그리고 안타까움에 울부짖고 있는 여인의 아버지를 뒤틀린 나선형으로 가능하게 하였다. 볼로냐는 이 역동적인 군상을 뒤엉켜 있는 나선형으로 조각했는데 한 방향만이 아니라 다양한 각도에서 감상할 수 있도록 하여 진정한 3차원적 공간성을 이루어냈다. 말하자면 사방에서 관찰이 가능한 피라미드 형식의 나선형 구조로써 이미 미켈란젤로가 주장했던 조각 표현 방식이었다. 이런 방식은 조각의 독립된 조형 형식을 가능하게 하였고 조각 감상에 있어서도 시각적 즐거움을 주는 장점이 있다.

잠 볼로냐의 작품 중에서 걸작으로 평가받는 이 작품의 원본은 단 한 덩어리의 대리석으로 조각되어 있으며, 역사적으로 비극적인 사건을 보여주면서도 조각의 기교를 최대한 보여주고 있다.

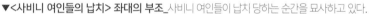
▼<사비니 여인들의 납치> 좌대의 부조_사비니 여인들이 납치 당하는 순간을 묘사하고 있다.

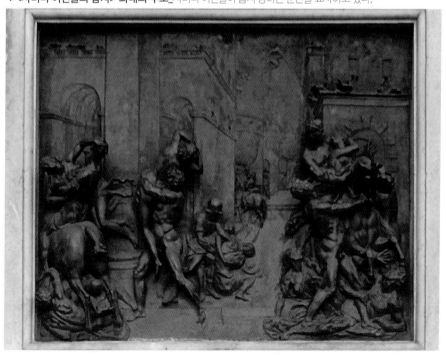

사비니 여인들을 빼앗긴 사비니족이 군대를 동원하여 빼앗긴 여자들을 되찾기 위해 로마로 진격한 건 그로부터 3년 뒤였다. 창과 칼로 대치한 전장 한복판에 사비니의 여자들이 뛰어들었다.

〈사비니 여인들의 약탈〉은 후에 그 복잡한 조각적 구성 때문에 후배 조각가들에게 많은 연구 과제를 남겼으며 매너리즘을 성공적으로 이끌어낸 작품으로 평가되고 있다. 고대 조각과 미켈란젤로의 조각을 깊이 연구하고 조각 기법에 대한 탐구를 게을리 하지 않았던 볼로냐는 그 누구도 흉내낼 수 없었던 완벽한 기교를 소유했던 조각의 대가였음이 분명하다.

고대 로마의 역사가 리비우스(Titus Livius Patavinus)의 《로마사》는 사비니의 딸이자 로마의 아내인 여인들은 한쪽으로는 아버지를 향해, 다른 한쪽으로는 남편을 향해 간청했다고 전한다. "과부로 살거나 고아로 살 바엔 차라리 죽는 게 낫겠습니다." 사비니 여인들의 중재로 로마와 사비니는 화해했다. 이 역사적인 사건은 르네상스 시대 이후의 화가들에 의해 빈번히 작품의 소재로 그려졌으며, 조각에서는 잠 볼로냐의 걸작에서 그 역동적인 모습으로 나타나고 있다.

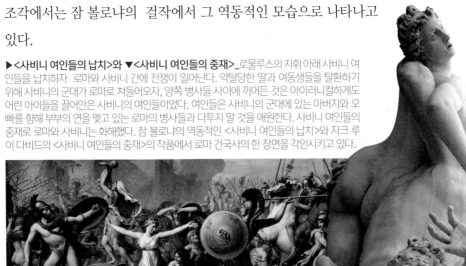

▶〈사비니 여인들의 납치〉와 ▼〈사비니 여인들의 중재〉_로물루스의 지휘아래 사비니 여인들을 납치하자 로마와 사비니 간에 전쟁이 일어난다. 약탈당한 딸과 여동생들을 탈환하기 위해 사비니 군대가 로마로 쳐들어오자, 양쪽 병사들 사이에 끼어든 것은 아이러니컬하게도 어린 아이들을 끌어안은 사비니의 여인들이었다. 여인들은 사비니의 군대에 있는 아버지와 오빠를 향해 부부의 연을 맺고 있는 로마의 병사들과 다투지 말 것을 애원한다. 사비니 여인들의 중재로 로마와 사비니는 화해했다. 잠 볼로냐의 역동적인 〈사비니 여인들의 납치〉와 자크 루이 다비드의 〈사비니 여인들의 중재〉의 작품에서 로마 건국사의 한 장면을 각인시키고 있다.

✺✺❂64❂✺✺
네소스를 죽이려는 헤라클레스
| 잠 발로냐의 걸작 중의 걸작 |

시뇨리아 광장의 〈사비니 여인들의 납치〉 조각상 뒤로는 헤라클레스가 방망이를 높이 치켜들고 켄타우로스를 가격하려는 조각상이 눈에 들어온다. 이 작품도 잠 발로냐가 조각한 작품으로 〈네소스를 죽이려는 헤라클레스〉 상이다. 네소스는 그리스 신화에 등장하는 반인반마(상체는 인간, 하체는 말)를 한 켄타우로스족의 일원이다.

헤라클레스는 칼리돈의 왕 오이네우스가 딸 데이아네이라의 신랑감을 뽑기 위해 개최한 레슬링 경기에서 강의 신 아켈로오스를 꺾고 왕의 사위가 되었다.

▼피렌체 시뇨리아 광장의 〈사비니 여인들의 납치〉와 〈네소스를 죽이려는 헤라클레스〉 조각상

헤라클레스는 칼리돈에서 장인 오이네우스 왕이 테스프로티아인들과 벌인 전쟁을 돕기도 하고 아내에게서 아들 힐로스도 얻으며 한동안 잘 살았지만 뜻하지 않게 왕의 측근을 죽이게 되면서 칼리돈을 떠나야 했다.

헤라클레스는 데이아네이라와 아들을 데리고 트라키스로 향했다. 헤라클레스 일행이 에우에노스 강에 이르렀을 때 켄타우로스족인 네소스가 나타나 물살이 거세니 자신이 데이아네이라를 등에 태워 건네주겠다고 제안한다.

헤라클레스는 예전에 네소스와 불화가 있었지만 호의를 받아들여 아내를 그의 등에 태웠다. 하지만 강을 건넌 네소스는 데이아네이라를 겁탈하려고 했다. 이를 본 헤라클레스는 분노하여 네소스를 단숨에 살해하였다. 이것이 이 조각상의 주제이다.

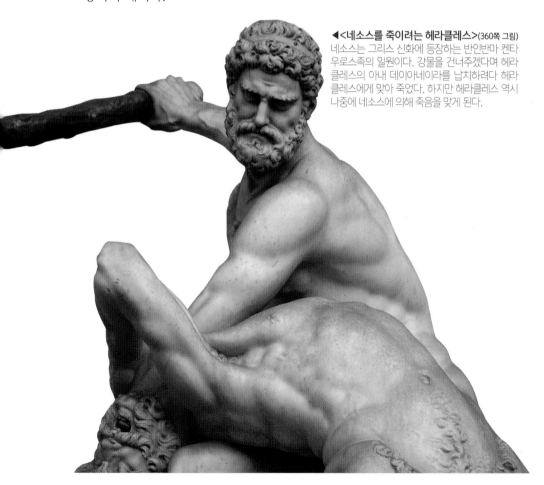

◀<네소스를 죽이려는 헤라클레스>(360쪽 그림)
네소스는 그리스 신화에 등장하는 반인반마 켄타우로스족의 일원이다. 강물을 건너주겠다며 헤라클레스의 아내 데이아네이라를 납치하려다 헤라클레스에게 맞아 죽었다. 하지만 헤라클레스 역시 나중에 네소스에 의해 죽음을 맞게 된다.

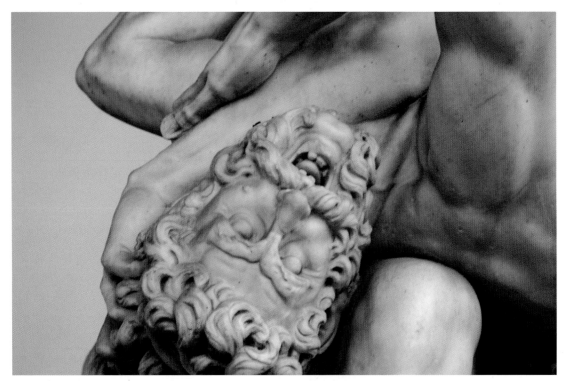

▲<네소스를 죽이려는 헤라클레스>_ 네소스는 다른 대부분의 켄타우로스들과 마찬가지로 익시온과 구름을 인격화한 여신 네펠레 사이에서 태어난 아들로, 데이아네이라를 납치하려다 헤라클레스에게 죽임을 당했다.

이 작품은 매우 강한 힘이 상단과 하단에서 분출되고 있다. 몽둥이를 든 헤라클레스의 강인한 힘과 그에 못지않는 네소스의 저항하는 힘은 마치 화살을 끝까지 구부리려는 듯한 팽팽한 긴장감을 나타내고 있다.

잠 볼로냐는 자신의 조각상에서 이처럼 세련되고 동적인 표현을 작품에 잘 나타내고 있다. 이러한 작풍을 대표하는 볼로냐의 작품 중에는 오늘날 유명한 〈비상하는 메르쿠리우스 인물상〉이 있다. 이 작품은 처음으로 메르쿠리우스의 형태와 동작을 제시했는데, 많은 예술가들의 표본이 되기도 했다. 말년에 그는 두 점의 기마상 제작에 매진했다. 하나는 1593년에 토스카나 대공인 메디치가의 코시모 1세를 위해 피렌체의 시뇨리아 광장에 제작했고, 나머지 하나는 1608년에 메디치가의 페르디난트(Ferdinand) 1세를 위해 피렌체의 산티시마 안눈치아타 광장에 제작했다.

<비상하는 메르쿠리우스>_이 작품은 전령의 신 메르쿠리우스의 동세를 제시하는데, 미술사에 표본이 되었다.

✦✦✧65✧✦✦
조각과 회화의 우위 논쟁

| 조각과 회화 중 어느 것이 예술성이 높을까? |

　르네상스 시기의 예술가들의 지위는 장인에서 예술가로 승격되는 시기였다. 14세기 중엽의 안드레아 피사노가 조토(Giotto di Bondone)의 종탑을 새긴 〈조각〉을 보면 조각가의 모습은 돌을 쪼아 인물상을 만들고 있는 수작업 광경으로 나타난다. 이에 반해 16세기의 조각가 바치오 반디넬리(Baccio Bandinelli)는 자신을 깨끗한 공방에서 작품 구상과 데생을 하는 귀족적인 모습의 작가로 나타내고 있다. 화가의 경우도 마찬가지여서 안드레아 피사노의 〈회화〉에서는 제단화를 그리고 있는 제작실의 화가를 묘사하고 있는 반면 16세기 중엽의 조르조 바사

▼**〈조각〉**_안드레아 피사노의 부조 작품. 피렌체 델오페라 델 두오모 박물관 소장.　　▼**바치오 반디넬리 〈자화상〉**_이사벨라 스튜어트 가드너 미술관 소장.

▲<회화>_안드레아 피사노의 부조 작품. 피렌체 델오페라 델 두오모 박물관 소장.

▲조르조 바사리 <자화상>_피렌체 우피치 미술관 소장.

리(Giorgio Vasari)의 〈자화상〉에서는 붓을 들고 있는 것으로 화가임을 암시할 뿐, 품위 있는 의상에 금목걸이를 하고 있는 귀족의 모습으로 자신을 표현하고 있다. 이렇게 예술가들은 르네상스 초기에서 후기로 이어지면서 장인에서 예술가로 변모하여 갔다.

한편 조각가나 화가는 공방을 운영하면서 도제들을 두었다. 14세기 후반 장인조합이 커지고 상업이 발달하면서 원래는 수공예가에 속했던 조각가와 화가는 기능공과 예술가로 분리되기 시작했다. 기능공이나 예술가들은 공방에서 창업을 하였으나, 공방 주인의 예술적인 능력과 재력에 따라 본인의 위치가 천차만별이었다. 물론 작가의 유명세에 따라서 가격 차이도 많아서 거의 자유시장에 가까웠다. 르네상스 전성기 때부터 조합을 통해 주문 받는 예는 줄어들고, 이름을 얻은 예술가들은 귀족이나 공공기관으로부터 직접 개인적으로 주문을 받았다.

16세기 중엽엔 미술의 이론적인 논의가 어느 때보다 왕성하였으며 그 중에서도 조각과 회화의 비교 우위론은 가장 뜨거운 논쟁거리였다. 레오나르도 다 빈치는 자신의 《회화론》에서 회화와 과학, 회화와 시(詩), 더 나아가 회화와 조각을 비교하면서 회화의 본질을 이야기하였다.

다 빈치는 회화는 시와 인문학보다 우수하다고 말한다. 그는 "회화는 말이 없는 시이며, 시는 보지 못하는 회화이다." 다시 말해 회화는 시각을 통한 예술이요, 시는 언어와 청각을 통한 예술이라는 뜻이다. 그러나 다 빈치는 다시 "장님과 벙어리 중 누가 더 버림받은 괴물이겠느냐?"라고 물으면서 매우 집요하게 회화의 우수성을 설파했다.

한편 미켈란젤로는 조각과 회화의 우열 기준을 어느 것이 정신노동에 더 가까운가에 놓았던 그때까지의 쟁점을 새로운 관점으로 전환시켰다. 그는 "회화는 부조에 가까울수록 좋은 것 같고, 부조는 회화에 가까울수록 나쁜 것 같다고 말하겠다. 그러나 내 생각엔 조각은 회화의 등불 같으며 서로 해와 달의 차이 같다. 만약 정확한 판단력과 제작의 어려움 때문에, 여러 장애요인과 힘든 노동 때문에 훌륭한 품격을 지닐 수 없다면 회화나 조각은 마찬가지 입장이다. 둘 다 같은 지성에서 나오므로 둘이 평화로이 지낼 수 있으니 논쟁들은 이제 그만두자."

▼**레오나르도 다 빈치**_레오나르도 다 빈치는 회화를 특징짓는 공기 원근법, 스푸마토(회화에서는 물체의 윤곽선을 자연스럽게 번지듯 그리는 명암법에 의한 공기원근법. 예, 모나리자에서 활용) 등의 기법은 모두 회화를 구체적인 과학탐구로 일궈낸 작품의 방법이라며 과학 수준을 빌어 회화의 우수성을 주장했다.

미켈란젤로는 제작의 어려움이나 장애요인, 힘든 노동들은 회화나 조각이 품격을 지니는데 하등 방해요인이 되지 않는다고 말하고 있다. 그에게는 천함과 고귀함은 육체노동과 정신노동의 차이에서 오는 것이 아니라 궁극의 목적이 천하면 노동의 가치가 떨어지는 것이며, 궁극의 목적이 품위 있으면 반대로 노동 또한 품격이 높아진다고 생각했다. 그에 의하면 물체를 초월하는 것이 가능한 것은 바로 지성이 있기 때문에 그렇다는 그의 생각을 매우 정확하게 나타내주고 있다.

"아무리 위대한 예술가라도 관념을 가질 수는 없으며, 대리석 또한 덩어리가 충만해도 스스로는 어찌할 수 없으니 지성을 따르는 손에 의해서만이 가능한 것이다."

미켈란젤로에게 있어서 손노동은 더 이상 추한 것이 아니고 지성의 모습을 구체화하는 구현자인 것이다. 그는 회화, 조각, 건축 등의 세 미술에 부당한 차별이나 반대 없이 자기 자신 속에서 통합한 듯 보였다.

▼**미켈란젤로**_르네상스 시대에 조각과 회화의 우위 논쟁에는 회화와 조각에 있어서 두 영웅인 미켈란젤로와 라파엘로의 상대적 강점에 관한 것이었다. 이러한 논의는 이 두 미술가의 생애에 걸쳐 열띠게 전개되었다. 이후 이러한 논의는 아카데미에 의해 채택되었으며, 회화의 여러 양식의 장점에 대한 의견을 걸어 놓을 수 있는 편리한 못이 되어 버렸다.

66

우피치의 열주

| 우피치 열주 벽감의 28인의 조각상 |

 피렌체 시뇨리아 광장에서 베키오 궁의 오른쪽으로 ㄷ자 모양의 4층 대리석 건물이 우피치 미술관이다. 우피치란 피렌체에서 메디치가의 지위를 확고히 한 코시모 1세(1519~1574)가 피렌체의 모든 행정관청과 메디치가의 은행 등을 자신의 관저인 베키오 궁전 옆에 집중배치 하도록 하는 이른바 '메디치 타운'을 조성한 결과 '밀집한 건물'이라는 뜻의 라틴어이다.

 코시모 1세의 우피치 구상을 실행한 건축가는 미켈란젤로의 제자이자 당시 최고의 건축가였던 조르조 바사리(Giorgio Vasari)이다. 바사리는 시뇨리아 광장에서 베키오 궁전 옆에 약 150m에 이르는 아름답고 웅장한 도리아식 열주(列柱)가 특징인 우피치 미술관을 지었다. 또한 코시모 1세가 피렌체 시내를 흐르는 아르노 강 건너 피티 궁전으로 옮겨간 이후, 베키오 궁전에서 피티 궁전까지 통하는 전용통로격인 베키오 다리 위에 2층 행랑을 짓기도 했다.

▼**우피치 미술관**_고대 그리스의 미술 작품에서 렘브란트의 작품까지 소장품은 다양하지만, 무엇보다 르네상스 회화의 걸작들을 다량 보유하고 있어서 세계 굴지의 미술관으로 손꼽힌다.

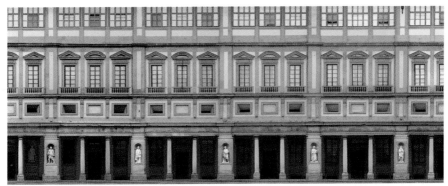

▲**우피치 미술관의 열주**_미술관 한 모퉁이에는 '바사리의 회랑'이라는 긴 복도 모양의 건물이 베키오 다리로 이어져 있다. 베키오 궁전과 아르노 강 건너편의 피티 궁전을 연결하는 이 회랑은 길이가 약 1km에 이르며 세계 최대의 초상화 전시로 유명하다.

　코시모 1세는 베키오 궁전에 유럽의 유명 예술가들의 작품을 많이 수집해서 더 이상 작품을 전시할 공간이 부족하자, 인접한 메디치 은행 건물의 맨 위 2개 층으로 전시공간을 넓혔는데, 이것이 오늘날 우피치 미술관으로 변하게 된 것이다. 우피치 미술관은 메디치가의 상속녀 안나 마리아 루이자(Anna Maria Luisa de'Medici)가 피렌체 정부에 기증하여 1737년부터 일반에게 공개돼 오늘날 르네상스 시대의 그림과 조각 약 10만여 점을 소장하여 세계 최대의 르네상스 박물관이 되었다.

　우피치 미술관은 내부뿐만 아니라 외부에서도 쉽게 볼 수 있는 조각상들이 도열하여 있다. 이름하여 우피치 열주 벽감의 조각상으로 르네상스를 빛낸 28인의 위인들을 새겨 놓았다.

▶**안나 마리아 루이자 데 메디치**_ 메디치 가문의 마지막 직계 후손이다. 토스카나 대공 코시모 3세와 오를레앙의 마르게리타 루이사 사이에서 고명딸로 태어났다. 어머니 마르게리타 루이사는 오를레앙 공작 가스통과 로렌의 마르그리트의 딸로, 피렌체에서의 궁정생활에 적응하지 못하고 1675년 프랑스에 돌아갔다. 안나는 할머니 비토리아 델라 로베레의 손에 키워졌고 수많은 결혼 협상 끝에 1691년 팔츠 선제후 요한 빌헬름과 결혼했다. 남편과의 사이에 아이는 없었지만 결혼생활은 원만했고 안나는 팔츠의 선제후비로서 많은 예술가들을 후원했다. 1716년 요한 빌헬름이 세상을 떠나자 안나는 고향 피렌체로 돌아왔다. 몇 년 뒤 부친 코시모 3세의 뒤를 이어 남동생 잔 가스토네 데 메디치가 토스카나 대공으로 즉위했다. 잔 가스토네는 방탕한 생활을 보내다 1737년 세상을 떠났다. 그의 사후 토스카나 대공국은 합스부르크 왕가의 지배를 받게 되었지만 메디치 가문의 재산은 무사했다. 오랜 기간 예술가들을 후원해 온 메디치가의 방대한 컬렉션은 안나가 상속하게 되었고, 안나는 이들 컬렉션을 피렌체에서 반출하지 않는다는 조건 하에 토스카나 정부에 기증했다. 1743년 그녀의 사후 메디치가의 컬렉션은 우피치 미술관의 전신이 되었다. 우피치 미술관의 안나 마리아 루이자의 청동상이다.

| 마키아벨리 | 프란체스코 페트라카 | 아메리고 베스푸치 | 단테 |

　정치, 예술, 문학, 과학, 법조 그리고 종교계를 대표하는 뛰어난 인물들의 조 각상을 세워놓은 이 작업은 건축을 지시한 코시모 데 메디치나 건축물을 세운 조르즈 바사리에 의한 결정이 아니었다. 이 작업에 대한 발상은 한 인쇄업자에 의해서 시작되었다.

　당시는 자기의 고향이나 도시 출신의 뛰어난 인물에 대한 자부심과 자랑으로 여기저기에 마치 교통표지판처럼 기념상들을 세우던 시대였다.

| 도나텔로 | 미켈란젤로 | 레오나르도 다 빈치 | 조토 |

벤베누토 첼리니 니콜라 피사노 프란체스코 레디 갈릴레오 갈릴레이

이러한 구성을 제시한 빈센초 바텔리(Vincenzo Batelli)는 우피치 포르티코의 열주에 비어 있는 벽감들이 단지 건축물의 한 특성일 뿐이라 생각하지 않았다. 당시 모든 건축물의 벽감들은 모두 위대한 인물들로 채워지는 것이 관습이었고, 또 토스카나 지방이나 피렌체에는 이곳에 채워 넣을 만한 훌륭한 인물들이 넘쳐 나고 있었다. 건축가 조르즈 바사리의 실수였던지 아니면 건물의 순수함을 유지하려는 의도였던지 벽감은 처음부터 비워 있었다.

코시모 파터 파트리에 레오네 바티스타 알베르티 로렌조 일 마크니피코 보카치오

오르카냐 프란체스코 그이치아르디니 안드레아 체살피노 귀도 아레티노

그러나 이곳에 조각상을 채워 넣는 일 중에 무엇보다 중요한 것은 자금이었다. 이에 피렌체의 인쇄업자는 기부금 예약제라는 아이디어를 내놓는다. 약 4천 명의 토스카나 사람들이 매달 1프롤린씩 30개월을 기부하자는 제안을 내놓았던 것. 인쇄업자의 제안대로 30개월이 지나 안드레아 코르시나 공주, 지노 카포니 후작, 피에트로 토리지아나 후작, 법률가 케사르 카포쿠아드리, 루이지 데 캄브리이 디그니 백작을 포함하는 위원회가 구성이 되었으나 불행하게도 700명만이 기부에 동참하였다.

피에르 카포니 파올로 마스카니 피에르 안토니오 미셀리 아쿠르시우스

프란체스코 페루치　　　파리나타 데글리 우베르티　　　지오반니 달레 반데 네레　　　성 안토니노

　　바텔리는 지오반니 베네리첼리를 위원장으로 하는 위원회를 새로 구성하여 자금을 모을 새로운 방법으로 복권을 발행하기로 한다. 수학자 지오반니 안토넬리(Giovanni Antonelli)가 만들어낸 이 복권은 당첨 상금이 분산되지 않게 일등 당첨자가 모든 상금을 가져가도록 하여 일확천금을 노리는 사람들의 욕망에 불을 질렀다. 이런 결과로 모금은 성공적이었고, 르네상스 조각가 니콜라 피사노 조각상을 시작으로 벽감의 조각상들이 들어서게 되었다.

▼우피치 열주 광장_피렌체의 명소인 이곳은 비를 피할 수 있는 공간과 그늘을 만들어 주어 휴식을 취할 수 있다.

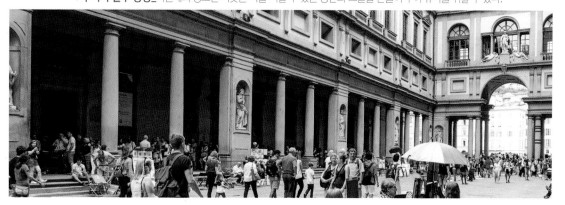

우피치 미술관의 조각

| 세계 최고의 미술관의 조각 예술을 만나다 |

우피치 미술관은 3층에 걸쳐 45개의 전시실이 있으며, 13세기부터 18세기에 이르는 방대한 회화 작품들을 소장하고 있다. 특히 이탈리아 르네상스 회화 작품들은 매우 유명하다. 회화 이외에 로마 시대와 르네상스 시기의 조각 작품들을 소장하고 있으며, 우피치에 있는 세 개의 회랑을 따라 조각품들이 전시되어 있다.

이 작품은 그리스 신화에 등장하는 크레타 섬의 공주 아리아드네가 잠을 자고 있는 모습으로, 이름하여 〈잠자는 아리아드네〉라고 부른다. 미켈란젤로의 방에 놓여 있는 이 조각상은 헬레니즘 시대의 원본을 로마 시대에 모각한 작품이다. 15세기 후반에 로마에서 발굴되어 기나긴 잠에서 깨어난 이 조각상은 피렌체의 대공 페르디난도 1세가 로마 추기경 시절에 로마 메디치 별장을 장식하다 1787년 피렌체에 입성한 후 여러 곳을 돌다가 2012년, 220년 만에 우피치 미술관 미켈란젤로 방에 안착하였다.

그리스 신화에는 아리아드네에 관한 이야기가 이렇게 전한다.

아티카의 영웅 테세우스는 아테네의 소년과 소녀들이 재물로 크레타의 괴물 미노타우로스(상반신은 황소, 하반신은 사람)에게 바쳐지는 것에 분노

▶**〈잠자는 아리아드네〉**_크레타 왕 미노스의 딸인 아리아드네는 아테네의 왕자 테세우스로 하여금 반인반수의 괴물 미노타우로스를 무찌르고 크레타의 미궁 라비린토스를 빠져나올 수 있도록 도와주었다. 크레타를 출발한 테세우스 일행이 얼마 후 낙소스 섬에 정박하였는데, 테세우스는 여기서 잠든 아리아드네를 그대로 두고 떠나버렸다. 이 조각상은 사랑하던 테세우스가 떠났음을 모르고 잠든 장면을 묘사했다. 이후 그녀는 낙소스 섬에 머물고 있던 디오니소스의 아내가 되었다.

하여 괴물을 처단하러 크레타 섬에 도착한다. 이때 아리아드네는 늠름한 테세우스와 사랑에 빠져 미로를 나올 수 있는 붉은 실타래와 괴물을 죽일 수 있는 칼을 준다. 그녀의 도움으로 괴물을 죽이고 인질을 구출한 테세우스는 아리아드네와 함께 섬을 빠져나와 낙소스 섬에 도착하지만 그곳에서 그는 잠이 든 그녀를 버리고 떠난다.

〈잠자는 아리아드네〉 상 속의 아리아드네는 부드럽고 고혹적인 몸의 윤곽과 실제와 같은 섬세한 옷 주름으로 조각의 극치를 보여주고 있다. 그녀의 얼굴은 앞으로 어떤 일이 일어날지도 모르고 태연하게 잠자고 있어, 요염하면서도 천진스럽기만 하다. 이후 술의 신 디오니소스가 그녀를 발견하여 아내로 맞이한다.

▼**우피치 미술관 미켈란젤로 방의 <잠자는 아리아드네>**_둥근 패널의 미켈란젤로의 유일한 회화작인 <톤도 도니>가 전시되어 있다.

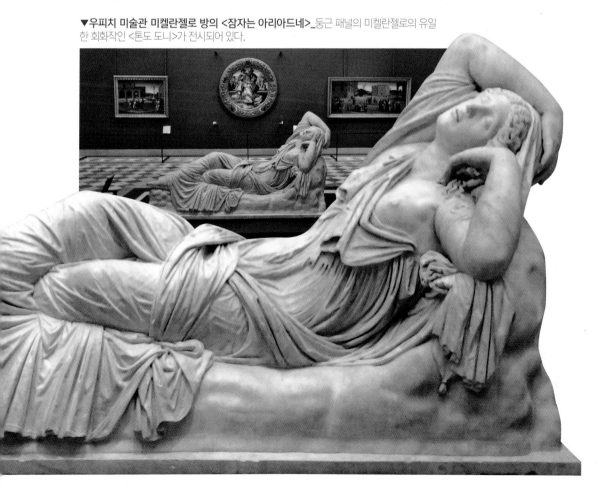

▲미켈란젤로의 <톤도 도니>_미켈란젤로의 톤도 형식 판화. 안젤로 도니를 위해 그려진 것인데 성모와 아기예수와 성요셉의 '성가족'을 대담한 단축법으로 구사한 그림으로, 배경에는 나체군상을 그렸다.
▶우피치 미술관의 트리뷰나 방 전경(377쪽 그림)_입장은 할 수 없으나 문 밖으로 들여다 볼 수 있다.

　　우피치의 미술관 중 출입을 금지하고 있는 방은 팔각형의 방 '트리뷰나'이다. 이곳은 우피치 미술관 내부 중 가장 아름다운 방이다. 이곳은 미술관의 행정업무를 보던 곳으로 입장은 하지 못하나 문 밖에서 관람할 수는 있다.

　　이 방에는 보티첼리의 〈비너스의 탄생〉 회화의 모티브가 되었던 〈메디치의 비너스〉라고 불리는 기원전 1세기 여신상이 있고, 1589년부터 보존하고 있는 팔각형의 테이블이 있는데 르네상스 시대의 디자이너 야고포 리고찌(Jacopo Ligozzi)의 작품으로 알려져 있다.

　　트리뷰나 방은 방 자체가 예술적인 가치가 있어 18세기의 화가 요한 조파니(Johann Zoffany)는 〈우피치의 트리뷰나〉를 묘사한 그림을 그렸다.

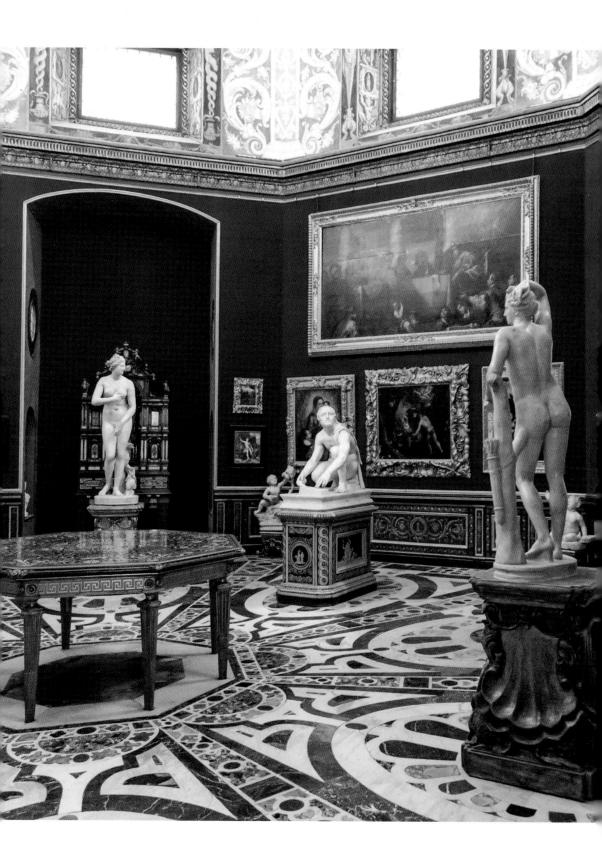

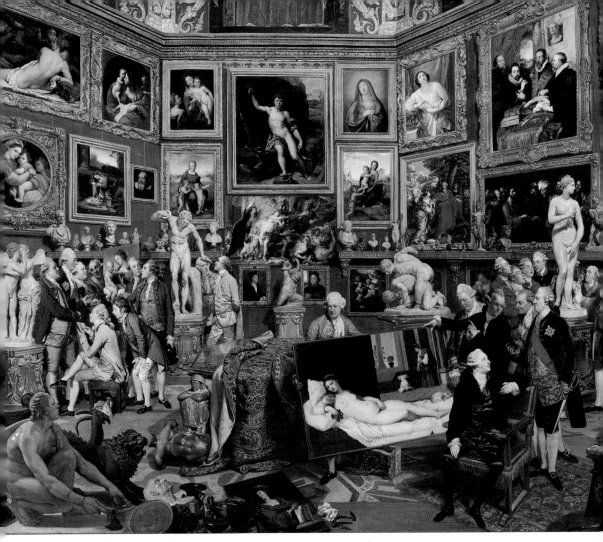

▲<우피치의 트리뷰나>_영국은 그들이 자랑하는 문학계의 찬란한 성과와는 달리 미술쪽에는 인재가 드물었기 때문에 외부에서 궁중화가를 초빙해야만 했다. 이 작품도 영국 왕실로부터 독일 출신인 요한 조파니에게 의뢰한 작품이다. 조지 3세의 명을 받은 조파니는 피렌체에 장기 체류한다. 그 와중에 십대 소녀인 정부에게서 낳은 돌배기 아들이 사망하는 소식을 듣는다. 그는 이 그림에서 아들을 기리기 위해 자신의 손이 아기 예수를 가리키는 장면을 그렸다.

영국의 조지 3세는 유명한 우피치의 트리뷰나 방을 보고 싶었다. 그러나 왕의 신분으로 바쁜 정무에 시간을 낸다는 것은 불가능하였다. 더구나 먼 이탈리아이기에 소문으로나마 만족해야 했다. 그는 고심 끝에 독일 출신의 화가 요한 조파니에게 〈트리뷰나 방〉을 그려 올 것을 주문하게 된다. 마치 조선 시대에 금강산을 보고 싶었던 정조 임금이 김홍도를 시켜 금강산을 그려올 것을 주

문한 것처럼 말이다.

요한 조파니의 〈우피치의 트리뷰나〉 방에는 천장꼭대기까지, 또 벽에 빈 틈이 없을 정도로 그림과 조각들로 **빽빽하게** 채워져 있다. 이는 당시 갤러리의 모습과 풍습을 엿볼 수 있는 중요한 한 장면이다. 오늘날에는 갤러리가 개방되어 그림 간의 거리, 관람자의 동선, 채광, 조명 등을 고려해 시선이 최대한 편하도록 전시를 목적으로 꾸며졌으나 당시의 갤러리들은 최대한 많이 **빽빽하게** 작품을 거는 것을 최고로 여겼고, 이곳을 관람할 수 있는 특권도 소수의 귀족들에게만 허용되었다. 그림에는 티치아노의 〈우르비노의 비너스〉를 중심 하단에 두고, 〈메디치의 비너스〉 조각상과 라파엘로의 〈초원의 성모〉 등 르네상스 회화의 집합소와 같다.

우피치 미술관은 프랑스의 루브르와 영국의 대영박물관과는 달리 세계에서 약탈문화재가 없는 유일한 미술관이다. 동관과 서관의 두 개의 건물로 이뤄진 복도에는 이루 말할 수 없는 로마 시대와 르네상스 시대의 조각 작품들이 도열되어 있다. 르네상스의 보물창고와도 같은 우피치의 영광은 메디치 가문이 아낌없이 예술가들을 후원한 덕분임은 말할 것도 없다. 메디치가의 350년 영화는 오래 전에 막을 내렸지만 예술은 영원히 남아 우리를 감동시키고 있다.

▼**우피치 미술관의 회랑**_우피치 미술관의 조각상들 대부분은 조각 전시장인 피렌체 아카데미 미술관으로 옮겨 갔으나 뜻이 깊거나 장식적인 조각상들은 남겨 두었다.

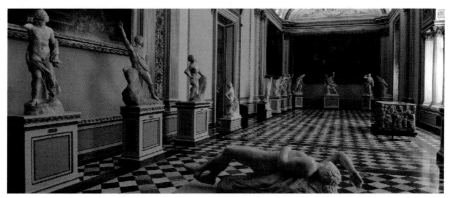

르네상스 시대의 조각 **379**

바로크와 로코코 시대의 조각

　바로크 개념이 문예 분야에서 역사적이며 비평적인 의미로 통용되면서 전문적인 용어로 자리 잡게 된 데에 결정적인 역할을 한 것은 무엇보다 베르니니(Giovanni Lorenzo Bernini)와 보로미니(Francesco Borromini), 피에트로 다 코르토나(Pietro da Cortona) 등의 바로크 건축가들이 창조한 로마의 건축물이었다.

　로마를 최고의 도시로 만들고자 대규모의 후원을 아끼지 않았던 교황이 북이탈리아의 재능 있는 미술가들을 영입했는데, 이들이 창조해 낸 미술 양식은 후에 '바로크'라고 명명되었다. 1600년~1750년의 시기를 풍미했던 이 양식은 유럽의 여러 가톨릭 국가에 확대되었으며 에스파냐, 네덜란드, 프랑스, 영국 등이 바로크 양식의 중심적인 역할을 했다.

　바로크는 16세기 르네상스 미술의 조화와 완벽성을 포함하고 있으며 동적인 자세와 섬세한 양감 표현을 그 특색으로 하고 있다. 그러나 한편으로 귀족들의 미술이다 보니 화려한 의식을 과시하는 표면적인 장식에 치중한 것도 사실이다. 그 예로 인체 표현에 있어서는 남성의 근육을 과장하는 데 열중했고, 여성 누드는 부드러운 피부 질감과 관능적인 세부 묘사에 집착했다. 또한 바로크 양식은 교회나 국가의 선전과 홍보의 목적에 이용되었는데, 베르사유의 루이 왕 궁전은 바로크 취향에 가장 근접한 표본의 하나로 여겨지고 있다.

　16세기 후반 전 유럽을 휩쓴 종교전쟁의 참화 속에서 반종교개혁운동의 분위기를 타고 시작된 바로크 조형미술은 17세기에 들어서면서 전 유럽으로 퍼져나가며 그 절정에 도달한다. 하지만 바로크 양식이 프랑스와 영국을 제외한 유럽 국가들의 지배적인 예술 양식이 된 17세기에도 바로크 건축의 중심은 여전히 로마에 있었다.

　조형미술이 인간 영혼의 열정을 담아내는 도구라면, 예술가들은 인간의 모든 감정들을 가장 강렬한 형태로 표현하기 위해 노력할 임무가 있었다. 특히 반종교개혁운동의 선봉에서 교회가

예술에 부여한 포교와 변론의 의무를 다해야 하는 예술가들은 자신의 믿음을 말로, 순교로, 그리고 무아경으로 표현하는 신앙의 고백자인 성인들의 성인다움을 최대한 효과적으로 표현해낼 필요를 느꼈다.

바로크, 로코코 시대로 분류되는 17, 18세기는 회화의 시대라고 할 수 있으며, 실제로 카라바조(Caravaggio), 푸생(Nicolas Poussin), 벨라스케스(Velázquez), 루벤스(Peter Paul Rubens), 렘브란트(Rembrandt), 페르메이르(Vermeer) 등과 같은 바로크 거장들에 필적할 만한 조각가를 떠올리기는 쉽지 않다. 그러나 바로크 조각에서 빼놓을 수 없는 조각가가 베르니니이며 그의 〈성 테레사의 환상〉은 마치 무대장치와도 같은 공간 구성과 인물의 표정 및 동요하는 옷주름의 처리를 통해 종교적 황홀경을 극적으로 고양시킨다.

바로크 이후 나타나는 조각은 대체로 궁정을 장식하기 위한 목적으로 제작된 것이기 때문에 지나치게 화려하고 사치스러우며 장식이 앞서는 특징이 두드러진다. 이러한 조각 양식을 로코코 문화의 양식이라 부른다.

'바로크 말기'라고 부르기도 하는 로코코는 바로크 미술의 연장 및 변형이라고 할 수 있다. 즉, 바로크의 장중하고 기념비적이며 권위주의적인 성격은 배제하되 곡선적이며 장식적인 특징은 받아들였다. 그리고 작품의 크기를 소형화시키면서 세련미와 유희적 화려함을 더했다. 이처럼 가까운 거리에서 감상하도록 제작된 소형 작품은 에로티시즘과 유희적인 요소를 지니고 회화성과 평면성이라는 특징을 보이며 로코코를 지배했다. 로코코는 바로크와 달리 개인적인 취향과 자유의지가 반영된 미술로서 경쾌함과 발랄한 느낌이 있다. 이 점은 상류층의 사교계를 위한 인테리어 장식 제품에 속하며 특히 실내 장식에 효과적이었다. 특히 바로크 이후 발전한 치장 벽토의 활용은 대리석을 대신하여 쉽고 빠르며 섬세한 조각을 만들 수 있게 해주었다.

로코코는 독일 지역에 퍼지면서 교회나 귀족들의 궁전, 혹은 공공장소에서 유행처럼 번졌다. 로코코 미술은 바로크의 건축 미술에서 표현된 장엄함과 웅장한 숭고미와 상반되게 가볍고 명쾌한 우아미의 전형으로 이해할 수 있다. 로코코 시대를 대표하는 조각가들 중 뛰어난 기량을 펼친 르무안(Lemoine)과 관능적인 느낌의 대리석 조각의 대표적인 인물인 부샤 르동(Edme Bouchardon), 그리고 로코코 말기의 클로디옹(Clodion)은 기억해야 할 작가들이다.

68

베르니니와 보로미니

| 바로크 최고의 라이벌의 경쟁의 예술 |

서양 미술사에서 조각은 르네상스를 기점으로 엄청난 변화를 가져온다. 르네상스 이전의 조각은 이교도의 우상으로 간주하여 폐쇄적이고 제한적이었다. 조각은 건축물의 일부인 장식에 불과했다. 그러나 르네상스 시대를 접어들면서 변화의 바람이 불었다. 르네상스 조각의 위상을 확고하게 구축한 도나텔로는 조각을 건축에 종속된 것이 아니라 독자적인 예술의 영역이자 활력 넘치는 장르로 만들었다. 이후 조각 작품들은 조형예술의 재발견을 가져왔고, 유행처럼 교황과 군주, 귀족들은 자신의 집과 정원에 조각 작품을 세운 공원을 앞 다투어 만들기도 했다. 그리고 르네상스 시대의 조각가는 위대한 건축가이기도 했다.

그들은 자신들의 위치가 화가보다 더 높다는 자부심을 가지고 있었다. 조각가인 미켈란젤로는 자신에게 시스티나 예배당의 천장화를 그리게 한 교황 율리우스 2세로부터 모욕감을 느꼈다고 할 정도로 조각가로서의 자부심이 대단한 예술가였다. 그만큼 당시의 조각은 회화를 압도하고 있었다.

▼**교황 율리우스 2세의 좌상**_미켈란젤로가 율리우스 2세를 위한 영묘에 새긴 율리우스 2세의 좌상이다. 율리우스 2세는 교황령 및 교황의 권력을 확대하기에 힘썼으며 외국 세력을 배척하였다. 또 예술을 좋아하여 미켈란젤로 · 라파엘로 · 브라만테 등을 보호하였으며 산 피에트로 사원을 재건하여 르네상스 문화의 중심적인 역할을 하였다.

▲잔 로렌초 베르니니_바로크 시대의 대표적인 조각가. 로마에서 바로크 미술과 건축의 발전에 지대한 영향을 끼쳤다. 교황 우르바누스 8세의 수석 미술가로 성 베드로 대성당의 장식을 전생애에 걸쳐 작업했으며, 그때의 작업이 그의 가장 대표적이고 뛰어난 작품이 되었다.

▲프란체스코 보로미니_이탈리아의 건축가이자 조각가로 바로크 양식의 대표주자였다. 로마의 산카를로 알레 콰트로 폰타네 성당 등의 작품이 있다. 바로크 양식의 다이내믹한 곡선과 회화적 기법을 사용하는 자유분방한 건축적 특성을 가지고 있었다. 이탈리아는 물론, 프랑스와 독일에 영향을 끼쳤다.

　　르네상스 조각의 예술성은 정교함에 있다. 아름다움의 본질을 규명하는 예술이 조각으로부터 시작된다는 것을 일깨워준 조각가는 바로크 조각의 천재인 잔 로렌초 베르니니(Giovanni Lorenzo Bernini)와 건축의 천재 프란체스코 보로미니(Francesco Borromini)였다.

　　두 사람은 나이가 한 살밖에 차이나지 않는 또래로 조각과 건축에 천재적인 감각을 가지고 있었다. 두 사람은 서로를 라이벌로 생각하면서도 동시에 서로를 인정하고 경쟁하였다. 이러한 두 사람의 선의의 경쟁은 바로크 예술을 한 단계 끌어올리는 원동력이 되었다.

　　잔 로렌초 베르니니는 1598년 이탈리아 나폴리에서 태어났다. 그의 아버지 피에르트 베르니니는 이름난 조각가였으며, 어린 시절 잔 베르니니는 아버지의 공방에서 생활하였다.

베르니니는 8살 때부터 정으로 돌을 능숙하게 다룰 정도로 조각에 천재적인 재능을 가지고 있었다. 아들의 놀라운 재능을 일찍이 알아본 아버지는 아들의 조각 교육에 많은 정성을 기울였다. 아들을 당시 로마의 세도가이자 중요한 후원자였던 보르게세(Borghese) 가문과 바르베르니(Barberni) 가문에 소개하여 조각가로서 첫 걸음을 걷도록 하였다.

잔 베르니니와 어깨를 나란히 한 예술가 프란체스코 보로미니는 베르니니보다 한 해 뒤인 1599년에 이탈리아 코모 부근의 비소네에서 태어났다. 보로미니의 아버지 조반니 도메니코 카스텔리도 잔 베르니니의 아버지처럼 조각을 하였으나 가난하여 석공 일을 하고 있었다. 어린 보로미니는 아버지를 따라 조각 일을 시작하였고, 좀 더 나은 교육을 받고자 밀라노로 갔다.

한편 잔 베르니니는 로마에서 활동을 시작했다. 어린 그는 당시 유명한 화가인 안니발레 카라치(Annibale Carracci)와 교황 바오로(Paulus) 5세의 눈에 들게 되었다. 교황에게 베르니니를 추천한 교황의 사촌 시피오네 보르게세(Scipione Borghese) 추기경은 그를 전폭적으로 후원하였다.

베르니니가 최초로 완성한 〈어린 주피터 및 파우니와 함께 있는 염소 아말테아〉는 오래된 헬레니즘 조각에서 영감을 얻어 작업을 완성했다. 그리고 그는 보르게세 추기경의 든든한 후원 아래 빠른 속도로 천부적인 재능을 펼쳐나갔다.

▶**시피오네 보르게세의 흉상** 잔 베르니니의 적극적인 후원자인 보르게세 추기경은 교황 바오로 5세의 삼촌으로 로마의 유명 관광지 가운데 하나인 보르게세 공원을 조성하였고, 그곳에 보르게세 미술관을 건립하였다.

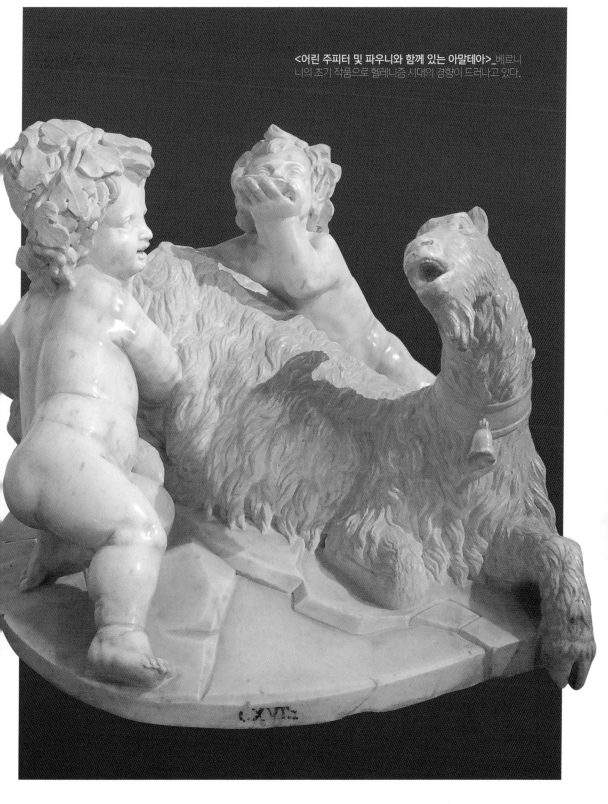

<어린 주피터 및 파우니와 함께 있는 아말테아>_베르니
니의 초기 작품으로 헬레니즘 시대의 경향이 드러나고 있다.

CXVII

한편 보로미니는 밀라노에서 조각 공부를 하고 있을 때, 그의 먼 친척인 카를로 마르테노(Carlo Maderno)가 로마에서 공방을 열고 있었다. 보로미니는 로마로 가서 카를로 마르테노의 공방에 들어갔다. 그때 보로미니는 자신의 이름을 카스텔리에서 보로미니로 바꾸었다.

카를로 마르테노가 베드로 성당의 석재공사 책임자로 발탁되자 보로미니는 마르테노를 도와 베드로 성당 공사에 참여한다. 일부의 기록에는 보로미니가 베드로 성당의 장식과 석재공사에 상당 부분 기여한 것으로 되어 있지만, 다른 기록에는 단순히 석공으로 일했을 뿐이라고 되어 있다.

이에 비해 베르니니는 보르게세 추기경 등 로마의 실권자들로부터 실력을 인정받아 베드로 성당 공사의 총책임자가 되었다. 어느 날 그는 소음과 먼지가 진동하는 현장에서 자기 또래의 젊은 석공을 보게 된다. 그리고 젊은 석수가 가지고 있던 몇 장의 스케치를 보고는 깜짝 놀란다. 베르니니는 자신을 능가할 정도로 놀라운 실력의 그림을 보고 보로미니에게 함께 일할 것을 제안한다.

보로미니는 베르니니의 제안을 받자마자 자신의 꿈이 현실로 바뀌게 됨을 직감하게 된다. 보로미니는 얼마 후 먼 친척이었던 카를로 마르테노가 사망하자, 베르니니 공방으로 들어가 일했다.

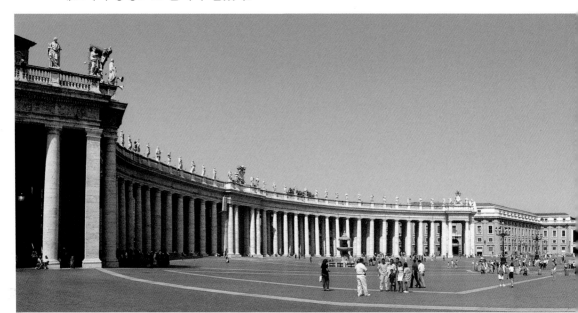

결국 두 사람의 만남으로 17세기 이탈리아 바로크 미술의 조각, 건축은 화려한 꽃을 피웠다. 로마 최고의 조각가인 베르니니의 공방으로 들어간 보로미니는 행운으로 스카우트된 것이 아니었고 자신의 천재성을 발휘한 것이다.

베르니니는 보로미니라는 또래의 석공이 자신과 대등한 천재성을 지닌 사람임을 단번에 알아보았고 함께 일하게 되었지만, 언제나 보로미니 위에 서려고 했다. 베르니니는 당시 교황이었던 우르바노(Urbano) 8세로부터 전적으로 인정을 받아 일찍부터 로마에서 최고의 건축가로 명성을 누렸다. 그는 성 베드로 성당의 광장을 설계했고, 돈과 권력을 가진 도메니크파의 성당을 설계했다.

또한 베르니니는 아주 인기 있는 조각가였기 때문에 유명 인사들의 흉상을 거의 전담하다시피 하여 조각하였고, 성당의 내부 조각들의 제작도 다 그의 차지였다. 반면에 보로미니는 베르니니에 비해 어딘지 모를 우울하고 어두운 분위기를 가지고 있었다. 보로미니는 사교성이 부족했고, 평생 동안 베르니니에 대해서 실력에 비해 과도한 평가를 받는 사람이라고 생각했다고 한다.

▼**산 피에트로 광장**_이 광장은 베르니니가 설계하여 12년에 걸쳐 완공하였으며, 성 베드로 광장이라고도 한다. 입구에서 좌우로 타원형 꼴이며, 가운데에서 반원으로 갈라져 대칭을 이루고 있다. 입구의 맞은편 정면은 성 베드로 대성당의 입구에 해당한다. 광장 좌우에는 반원형으로 그리스 건축양식인 도리스 양식의 원기둥 284개와 각기둥 88개가 4열로 회랑 위의 테라스를 떠받치고 있다.

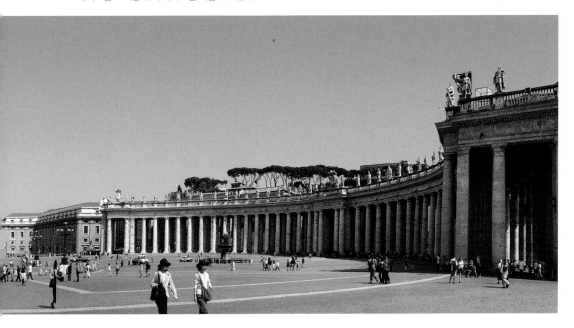

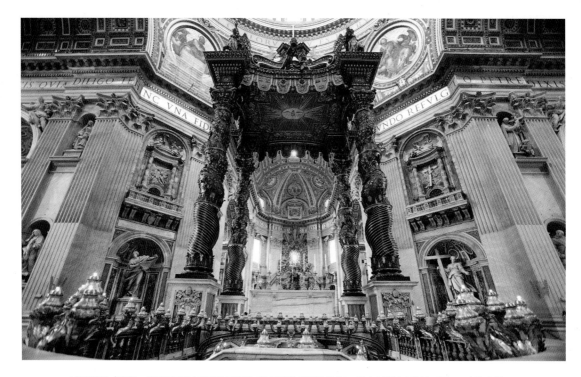

▲**발다키노**_원래는 이탈리아어로 값비싼 견직물, 즉 금란을 의미했으나 그 의미가 변하여 옥좌·제단·묘비 등의 장식적 덮개를 가리키게 되었다. 베르니니의 설계에 의한 로마의 산 피에트로 대성당의 천개는 르네상스 시대에 발다키노의 유행을 촉진시켰다.

　베르니니가 이러한 그의 생각을 알고 있었는지는 알 수 없지만, 보로미니가 나중에 담당한 몇 가지 설계는 베르니니가 의뢰한 일이었다.

　보로미니는 자신의 마음에 들지 않으면 분노를 참지 못하고 터트려버리는 급한 성격을 지녔고, 베르니니에 대한 그의 악평도 이런 자신의 열등감이나 괴팍한 성미 때문에 나온 것이라고 후대 미술사가들은 해석하고 있다.

　성 베드로 성당의 청동 발다키노는 두 사람이 함께 만든 작품이지만, 그에 대한 칭찬은 베르니니가 독차지했다. 결국 보로미니는 조각을 단념하고 건축에 관심을 보였다.

　보로미니는 베르니니의 건축이 고전주의를 그대로 답습한 것이라고 보았고, 성 베드로 성당 등에서 구조적인 문제를 전혀 해결하지 못하는 베르니니를 건축의 기초도 모르는 문외한이라고 혹평했다. 이런 보로미니의 주장은 어느 정

▲**피우미 분수**_로마 3대 분수의 하나로 4대 강 분수로 부른다. 분수에는 갠지스 강·나일 강·도나우 강·라플라타 강을 나타내는 4명의 거인이 조각되어 있다.

도 일리가 있어 보였던 것이 완성된 성 베드로의 종탑이 완공된 지 얼마 지나지 않아 균열을 보였기 때문이다. 이것을 본 보로미니는 설계자 베르니니의 실책이라고 주장하였다. 교황청은 보로미니의 주장을 받아들여 종탑을 철거했다. 베르니니는 뜻하지 않게 큰 좌절을 맛보았다. 보로미니의 뜻밖의 주장에 일격을 당한 베르니니는 조용하지만 단호한 태도로 보로미니의 작업은 고딕 양식이란 말을 퍼뜨리며 반격을 가했다.

당시 로마에서 고딕 양식이란 말은 퇴보와 같은 의미로 받아들여졌기 때문에 보로미니의 평판은 산산조각 났다. 이후 베르니니는 보로미니 때문에 실추된 조각가로서의 명예를 나보나 광장의 피우미 분수 조각 제작으로 재기의 발판으로 삼았다. 그런데 아이러니하게도 이 분수의 조각상의 아이디어는 보로미니의 머리에서 나왔다고 한다.

▲▲<산 카를로 알레 콰트로 폰타네> 전경(390쪽 그림)과 실내 모습_로마에 있는 보로미니 설계의 바로크 교회당. 타원형 돔을 걸치고 있으나, 평면은 매우 복잡한 곡선형을 그리면서 기복(起伏)하는 벽면을 나타낸다.

　　두 사람의 재능은 엇비슷했지만, 로마에서는 베르니니를 훨씬 더 인정하고 사랑했다. 교황 우르비누스 8세는 베르니니에게 "그대는 로마를 위해서 태어났고, 로마는 그대를 위해서 존재한다."라는 말을 할 정도로 그를 칭찬했다.

　　보로미니는 죽기 전 10여 년 동안 여러 프로젝트를 완성하지 못한 채 중단해야 했고, 결국 자살로 삶의 막을 내렸다. 이처럼 보로미니는 괴이하고 변덕스러우며 자존심이 강했다. 두 천재의 극명한 대조는 그들의 성격 차이로 벌어졌다고도 할 수 있다.

　　산 카를로 폰타네 성당을 지으면서 보로미니가 보여준 그의 예술성과 독창성도 그가 가진 치명적인 단점을 가릴 수 없었다. 어쩌면 베르니니보다 더 뛰어나고 타고난 건축가라고 할 수 있는 보로미니는 교황과 귀족 같은 예술 후원자들의 호의와 후원을 얻는 데 실패하는 바람에 자신의 재능을 펼칠 기회도 줄어들었다고 말할 수 있을 것이다.

　　반면에 베르니니는 예술가로 성공하려면 천부적인 재능과 부단한 노력뿐만 아니라, 반드시 좋은 대인 관계도 유지해야 한다는 점을 잘 알고 있었다. 그런 만큼 베르니니는 생전에 좋은 평판과 사랑을 받았다.

❦❧ 69 ❦❧

베르니니의 다비드 상

| 역동적 동세의 다비드 상을 표현하다 |

서양 미술사에서 다비드는 많은 예술가들의 주제로 선택되어 조각되거나 회화로 표현되었다. 조각에서는 도나텔로의 〈다비드 상〉과 미켈란젤로의 〈다비드 상〉이 대표적이다. 도나텔로의 〈다비드 상〉은 골리앗의 머리를 벤 승리자를 나타내는 작품으로 르네상스를 대표하는 기념비적인 청동 조각상이다. 또한 미켈란젤로의 〈다비드 상〉은 적장인 골리앗을 노려보고 있는 인물의 생생한 감정묘사가 뛰어난 르네상스의 대표적인 대리석 조각상이다.

여기에 로마의 보르게세 미술관에 소장되어 있는 또 하나의 〈다비드 상〉은 잔 로렌초 베르니니의 작품으로 앞의 두 점의 〈다비드 상〉과 비교해도 손색이 없을 정도로 뛰어난 예술성을 나타내고 있다.

미켈란제로의 〈다비드 상〉은 골리앗에게 돌팔매질하기 전의 긴장된 순간을 차분하고 정적으로 묘사한 데 비해 베르니니의 〈다비드 상〉은 사력을 다해 돌팔매 동작을 취하고 있다. 상체는 투척 직전의 투포환 선수처럼 오른쪽으로 바짝 돌리고 왼손도 오른쪽으로 쏠렸다. 최대한의 힘이 들어간 상태이다. 하체는 이와는 반대로 오른쪽 다리는 앞으로 바짝 내밀고 왼쪽 다리는 뒤로 뻗었다. 그러면서 얼굴은 골리앗을 정면으로 매섭게 바라보고 있다.

▶ **〈다비드 흉상〉**_〈다비드 상〉의 얼굴 표정을 부각시켜 흉상으로 제작한 작품이다.

<다비드 상>_당시 혁명적인 조각 작품으로 이전에 돌로는 시도되지 않던 방법으로 동작을 묘사하였다.

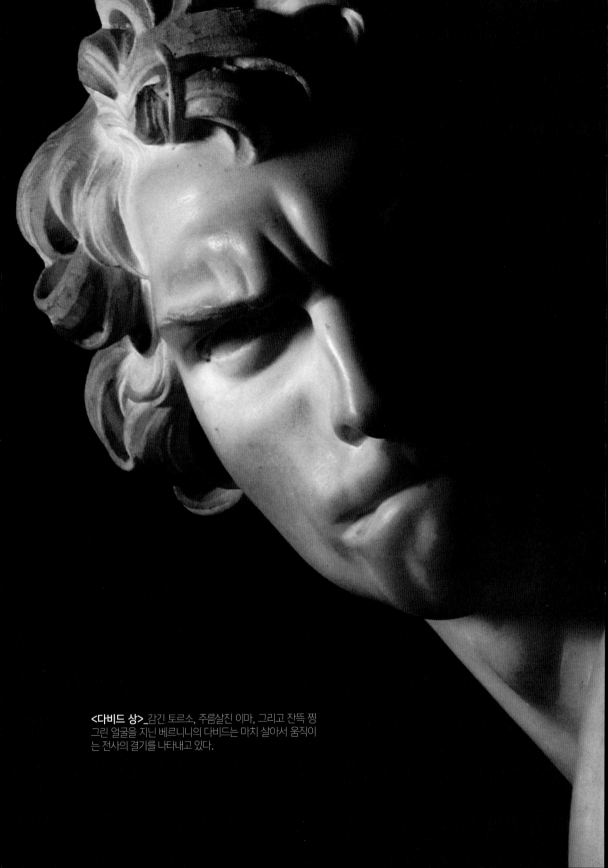

<다비드 상>_ 감긴 토르소, 주름살진 이마, 그리고 잔뜩 찡그린 얼굴을 지닌 베르니니의 다비드는 마치 살아서 움직이는 전사의 결기를 나타내고 있다.

얼굴에서 손동작 하나까지 그 어느 것 하나 동일한 수직선상에 있지 않다. 미켈란젤로의 〈다비드 상〉에서 볼 수 있는 수직적인 외양은 사선과 대각선이 조합된 〈다비드 상〉으로 바뀌었다.

이처럼 똑같은 〈다비드 상〉의 주제를 놓고 이렇게 다르게 묘사한 점은 시대와도 관계가 깊다. 베르니니가 활동했던 시기는 '바로크 양식'의 시대였다. 17세기 초부터 시작되는 바로크 시대는 이탈리아에서 가톨릭 세력이 종교개혁의 움직임을 억누르고 결정적인 승기를 잡은 시기이다. 로마 교황청을 비롯하여 가톨릭 지도부는 자신들의 승리를 자축하는 한편, 교회 울타리 밖으로 나간 신도들을 다시금 불러들이기 위해 여러 가지 기념비적인 예술품을 제작한다.

신도들의 마음을 움직이려면 르네상스 시대의 차분하고 정적인 미감에 호소해서는 효과가 별로 없다. 그보다는 좀 더 박진감 넘치고 감정에 호소하는 미술품이 필요했다. 베르니니의 〈다비드 상〉은 그런 점에서 매우 시의적절하고 사람들에게 강하게 어필이 되는 조각상이다.

베르니니는 극작에도 탁월한 재능을 지녔다고 한다. 작품에 대한 영감이 떠오르지 않으면 연극 대본을 썼는데 특히 등장인물의 심리적 긴장감을 탁월한 솜씨로 묘사했다고 한다. 또한 베르니니는 그런 심리적 긴장감을 조각 작품의 격렬한 동작과 표정에 실어 연극적으로 표현하였다.

▼**〈다비드 상〉**_베르니니의 다비드는 동적인 동작과 르네상스의 정체와 고전적 엄격함을 크게 뛰어 넘은 감동을 보여주는 바로크 정착의 전범이라고 할 수 있다. 미켈란젤로가 다비드의 영웅적 본성을 표현했다면, 베르니니는 그가 영웅이 된 순간을 잡아내었다.

70
페르세포네의 납치
| 베르니니의 걸작 중의 걸작 |

 로마 시민들의 휴식처인 보르게세 공원 한 쪽에는 보르게세 미술관이 자리 잡고 있다. 흰색의 대리석으로 치장한 외관의 이곳은 로마에서 바티칸 다음으로 소장 작품이 많은 미술관이다. 보르게세 공원은 중세 이탈리아의 유력 가문 가운데 하나였던 보르게세 가문의 땅으로 17세기 초 잔 베르니니의 후원자였던 시피오네 보르게세 추기경이 주도해 조성한 장소다. 보르게세 미술관 건물은 1615년 세워졌는데 주로 보르게세 가문의 별궁으로 사용됐다. 1891년 가문이 파산하자 이들이 보유했던 예술 작품을 국가가 사들인 뒤 1901년 미술관으로 단장해 일반에 공개했다.

 유서 깊은 보르게세 미술관에는 베르니니의 〈다비드 상〉과 그의 걸작인 〈페르세포네의 납치〉 등의 여러 조각 작품들을 만날 수 있다. 〈페르세포네의 납치〉 조각상은 매우 역동적인 포즈를 나타나며 조각이 표현할 수 있는 모든 장점들을 소화하고 있다. 360도 둘레뿐만 아니라 위아래의 시각에서 보아도 시시각각 달라지는 형상에 소름이 돋게 되며, 마치 연극 무대에서 펼쳐지는 리얼한 장면을 연출하고 있는 듯하다.

▶ **보르게세 미술관의 〈페르세포네의 납치〉** (397쪽 그림)_ 잠 볼로냐의 매너리즘 작품 〈사비니 여인들의 납치〉를 연상시키며, 유괴범이 여인의 대리석 피부를 움푹 들어가게 만든 것을 포함하여 세부 묘사를 향한 장인적인 주의력을 보여준다.

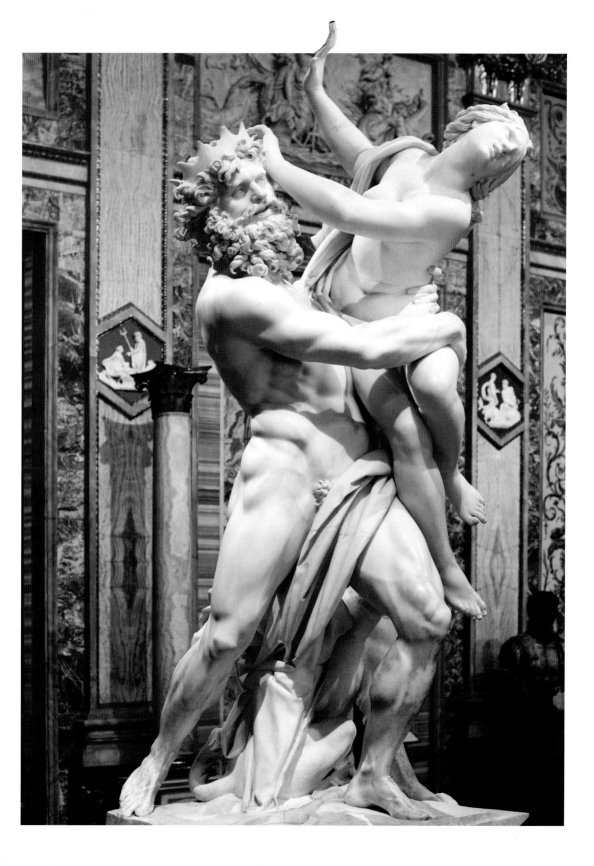

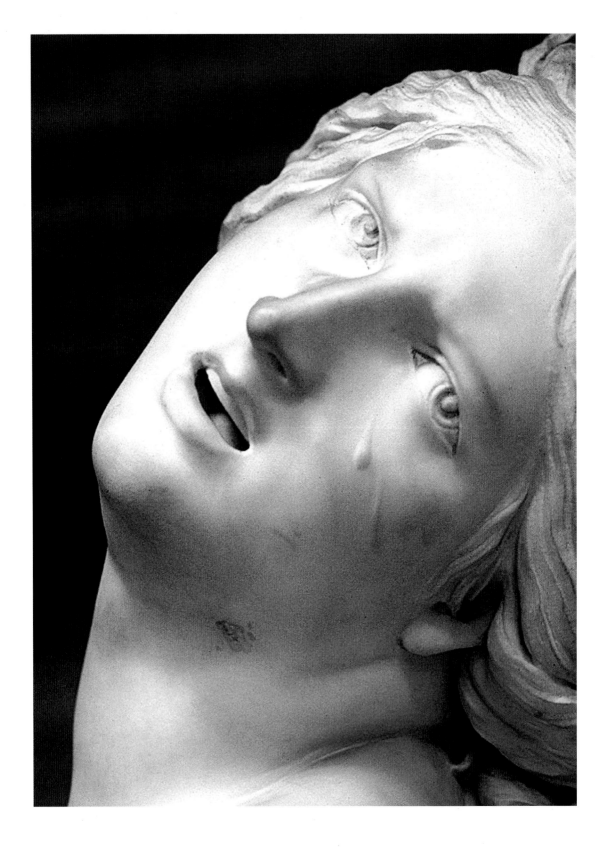

◀▲⟨페르세포네의 납치⟩ 세부 부분(398~399쪽 그림)_ 조각임에도 페르세포네의 머리카락이 자연스럽고, 얼굴에 흐르는 눈물까지 세부 묘사되어 있다. 압권은 페르세포네의 허벅지를 움켜쥔 하데스의 억센 손으로, 살아 있는 인체처럼 근육과 피부의 탄력이 생생하다. 회화로서는 달성하기 어려운 입체감으로, 남성의 관음성을 자극하고 있다.

⟨페르세포네의 납치⟩는 지하세계의 왕 하데스가 제우스와 데메테르 사이에 태어난 외동딸 페르세포네의 미모에 반해 그녀를 납치하는 장면을 담고 있다. 시칠리아 섬 엔나 들판에서 그녀가 꽃을 꺾는 순간, 강제로 낚아채어 자신의 아내로 삼는다.

조각임에도 페르세포네의 머리카락이 자연스럽고, 얼굴에 흐르는 눈물에서 납치당하는 순간의 페르세포네의 긴박함과 절박함, 벗어나고 싶은 마음을 그대로 표현해내고 있다. 압권은 페르세포네의 허벅지를 움켜쥔 하데스의 억센 손이다. 마치 살아 있는 인체처럼 근육과 피부의 탄력이 생생하다. 동세는 왼쪽에 페르세포네를 들기 위해 오른쪽 다리를 뒤로 빼고 왼쪽 다리를 구부려 중심을 잡고 있는 역동적인 모습이다. 조각의 안정감을 위해서 페르세포네를 감싼 천과 자연스럽게 이어진 머리 세 개가 달린 개 케르베로스가 버티고 있다.

베르니니의 작품들은 회화로서는 달성하기 어려운 입체감으로, 사람이 커다란 돌덩이를 깎아 만들었다는 느낌보다는 진짜로 사람이 들어 있고 그 위로 대리석 반죽을 씌운 것만 같은 느낌을 준다.

71

아폴론과 다프네

| 베르니니의 미의식을 보여주는 미학의 조각상 |

베르니니는 조각가였던 아버지 피에트로의 지도 아래 석조 기술을 연마하면서 탁월한 기교를 발휘했던 바로크 시대 최대의 거장이었다. 베르니니의 26세 때 작품인 〈아폴론과 다프네〉는 전형적인 바로크적 경향을 잘 드러내는 작품으로, 동적인 구성과 복잡하고 드라마틱한 형태, 그리고 능숙한 기교 등을 빼어나게 표현함으로써 17세기 바로크 조각의 특색을 명확하게 보여주고 있다.

〈아폴론과 다프네〉는 베르니니의 시대 이후로 널리 칭송받아온 작품으로, 이후의 작품인 〈다비드〉와 함께 베르니니가 추구한 새로운 조각적인 미의식을 보여준다.

이 작품은 오비디우스의 《변신이야기》 중 하나에서 가장 극적이고 동적인 순간만을 묘사했다. 이 이야기에서 광명의 신인 아폴론은 사랑의 신인 에로스를 어른의 무기를 가지고 논다며 꾸짖는다. 이에 대한 앙갚음으로 에로스는 황금 화살로 아폴론을 맞추어 아폴론이 다프네를 보자마자 사랑에 푹 빠지도록 만든다. 그러나 다프네는 영원한 순결을 맹세한 물의 님프인데다, 에로스에게 납 화살까지 맞아 아폴론의 접근에 무감각하게 된다.

▶ **〈아폴론과 다프네〉**
보르게세 미술관 소장.

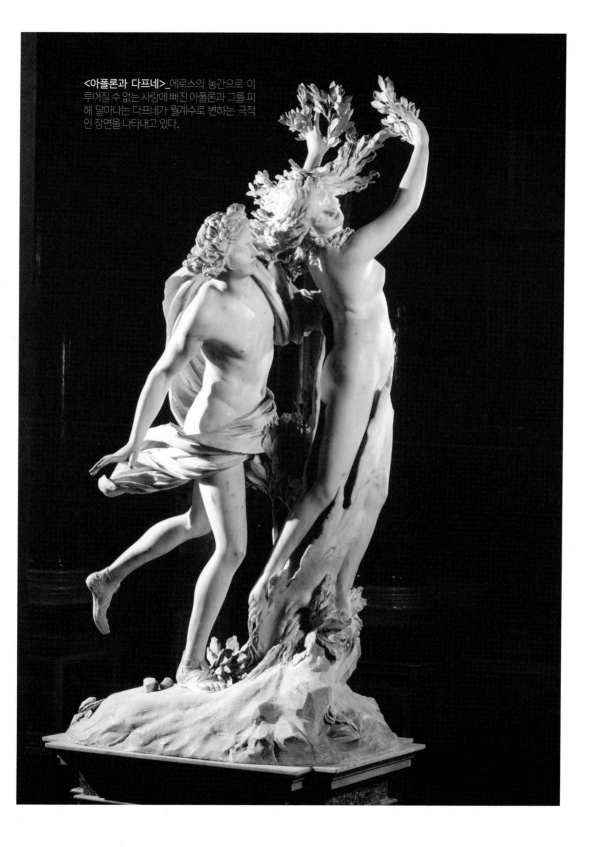

<아폴론과 다프네>_에로스의 농간으로 이루어질 수 없는 사랑에 빠진 아폴론과 그를 피해 달아나는 다프네가 월계수로 변하는 극적인 장면을 나타내고 있다.

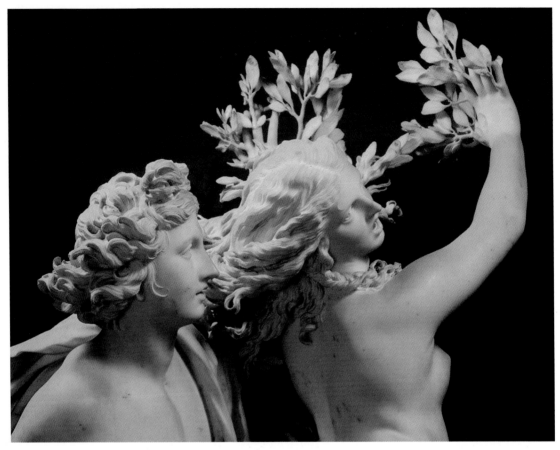

▲<**아폴론과 다프네**>_ 아폴론의 손이 닿는 순간 다프네가 월계수로 변하는 모습이다. 사랑을 이루지 못한 아폴론은 다프네가 월계수 나무로 변하자 그의 잎을 따서 승리의 월계관을 만들었다고 한다.

　〈아폴론과 다프네〉 조각은 아폴론이 결국 다프네를 잡은 순간을 묘사한다. 그러나 다프네는 강의 신인 그녀의 아버지에게 자신을 월계수 나무로 변신시켜 그녀의 아름다움을 없애고 아폴론의 접근을 피할 수 있도록 애원한다.

　이 조각상은 여러 수준에서 성공을 거두었는데, 이것은 사건을 잘 묘사할 뿐 아니라 기발한 착상이 정교하게 표현된 것을 보여준다. 이 조각은 생명이 없는 초목으로 변한 인간을 돌로 표현하여 변신의 과정을 보여준다. 다르게 말하면 비록 조각가의 기술이 생명이 없는 돌을 살아 있는 이야기로 변화시키지만 이 조각은 그 반대를, 그러니까 여자가 나무가 된 순간을 이야기한다.

❀◎ 72 ◎❀

베르니니의 문제작

| 베르니니의 에로티즘을 나타낸 조각상들 |

 베르니니는 당시 로마의 수많은 건축과 성당 등의 미감이 필요한 부분들을 장식하며 당대 최고의 인기를 구가하였다. 그는 나보나 광장, 바르베리니 광장의 분수 등 공공장소의 조각상뿐만 아니라 수많은 교회의 조각상들을 그의 손으로 장식하였다. 그런데 그의 작품들 중에 당시로는 파격적이라 할 수 있는 관능미를 추구한 작품들이 꽤 있어 이런 작품들은 바티칸과 로마 외곽으로 쫓겨나곤 했다.

 로마 동남쪽 트라스테레베 지역에 위치한 산 프란체스코 아리파 성당은 외관만 보면 별다를 것이 없는 여느 동네 성당이지만, 내부에는 베르니니의 걸작인 〈축복받은 루도비카 알베르토니〉 조각상이 제단 왼편에 잠자고 있다. 조각상의 여인은 황홀경에 빠져 살아 숨쉬는 듯한 얼굴 표정을 지으며 에로틱한 관능미를 자아내고 있다.

▼〈축복받은 루도비카 알베르토니〉_ 성녀의 관능적인 모습으로 인해 로마 외곽인 산 프란체스코 아리파 성당에 안치되어 있는 조각상이다.

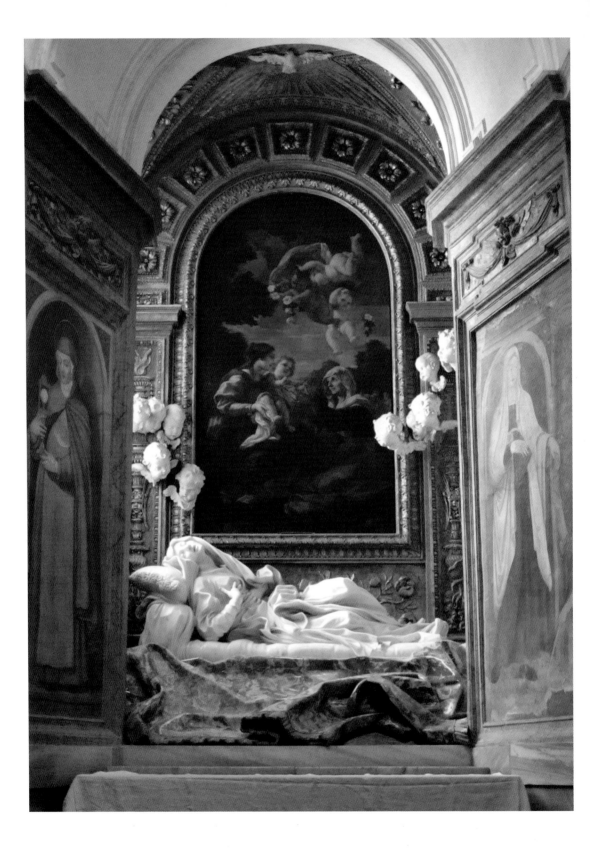

성녀 루도비카 알베르토니는 태어나자마자 부친을 여의었고, 모친은 재혼하였기 때문에 할머니 손에서 자랐다. 원래 좋은 집안 딸이었으므로 같은 귀족이자 부유한 집안 아들인 야고보 데 치타라와 결혼하여 세 딸을 두었으나 그만 남편이 사망하고 말았다.

이때부터 성녀 루도비카는 작은 형제회 3회 회원의 수도복을 입고 기도에만 전념하였다. 특히 예수님의 고난에 대한 묵상을 좋아하였으며, 그 나머지 시간에는 병자를 돌보거나 로마에 있는 일곱 개의 대성당을 조배하는 것으로 하루하루를 지냈다. 그녀는 철저히 가난하게 살았고 겸손의 덕을 닦았다. 그래서 그녀는 참으로 평화스런 나날을 보냈고, 하느님께서는 그녀에게 가끔씩 탈혼의 은혜를 내려주셨다. 특히 공중에 떠 있는 은혜를 받았다.

베르니니는 성녀 루도비카가 하느님으로부터 은혜를 받는 황홀한 장면을 그만의 방식으로 연출하려고 했다. 그 연출인즉 실신상태의 여인이 입을 반쯤 벌린 채 눈을 감고 있고 옷자락은 금방이라도 흘러내릴 것 같은 포즈를 취하는 조각상이었다. 이런 루도비카 성녀의 모습에서 당시 사람들은 영적 경험이 아니라 바로 성적 오르가즘을 느끼는 모습이라고 수군거리곤 했다. 본의 아니게 외설적인 모습을 연출한 꼴이 된 루도비카 조각상은 결국 사람들의 시선이 많은 바티칸 대신 외곽지역인 산 프란체스코 아리파 성당에 배치하게 되었다.

▼산 프란체스코 아리파 성당의 <축복받은 루도비카 알베르토니>(404쪽 그림)_
성녀 루도비카가 하느님으로부터 은혜를 받는 황홀경의 모습을 나타냈다. 가슴을 움켜쥐고 입을 벌린 채 눈을 감는 장면에서 성적인 오르가즘을 느끼는 장면이라 여겨 사람들이 모이지 않는 외진 곳에 설치하였다.

베르니니의 또 다른 걸작 〈성녀 테레사의 환희〉에서도 〈축복받은 루도비카 알베르토니〉 조각상에 나타나는 황홀경에 정신을 잃은 성녀의 모습이 나타나고 있다. 조각은 머리에서 발끝까지 느슨한 후드 달린 긴 옷을 걸친 성녀가 황홀경에 잠겨 정신을 잃은 채 뒤쪽으로 기대어 있고, 그 위편으로 날개 달린 어린 아이의 형상이 그녀의 심장을 겨누어 화살 하나를 잡고 서 있는 모습을 형상화하고 있다. 위쪽의 창문에서 쏟아지는 금빛 햇살이 두 모습을 성령의 빛 속에 잠기게 한다.

이 작품은 스페인의 수녀이자 신비주의자인 아빌라의 성녀 테레사가 자신의 자서전에서 서술한 이야기를 묘사한 것으로, 그녀는 한 천사가 신성한 사랑이 담긴 창으로 그녀의 가슴을 꿰뚫는 환상을 목격했다고 한다. 그런데 이 작품을 정신분석적으로 바라볼 때는 완전히 해석이 달라진다. 사춘기가 채 안 된 어린 아이 모습의 천사가 화살을 들고 있다. 테레사는 그 앞에서 누운 채 눈을 반쯤 감고 황홀경에 빠져 있다. 이러한 꿈은 지극히 성적인 주제를 담고 있는 것이다. 수녀의 삶은 원래 성적으로 억압하고 살아야 하는 인생이어야 하지만, 무의식이 표현되는 꿈속에서조차 완전히 스스로를 억압할 수 있는 것은 아니다. 따라서 억압된 성적 욕망이 표현된 것이다. 화살은 남근을 상징하고, 남근이 들어오는 순간 고통과 함께 환희를 경험하는 것이다. 다만 꿈에서도 성적 환상을 그대로 받아들일 수 없기에 '꿈 작용'이라는 기전을 통하여 남자와 남근은 천사와 화살로 변형된 것이다. 따라서 이 꿈은 억압된 성적 욕망의 표출이라고 보는 것이 정신분석적 입장이다.

▶<성녀 테레사의 환희>(407쪽 그림)_이 작품도 선정성 논란으로 로마 외곽인 산타 마리아 델라 빅토리아 성당에 있는 코르나로 예배당에 소장되어 있다. 꿈에 한 천사가 나타나 신성한 사랑의 불 화살로 자신의 심장을 찔렀다는 테레사의 환영을 묘사한 것이다. 몇몇 학자들은 성녀 테레사가 성적인 황홀경의 상태에서 잠시 동안 정신을 잃고 기절한 것으로 해석하곤 한다.

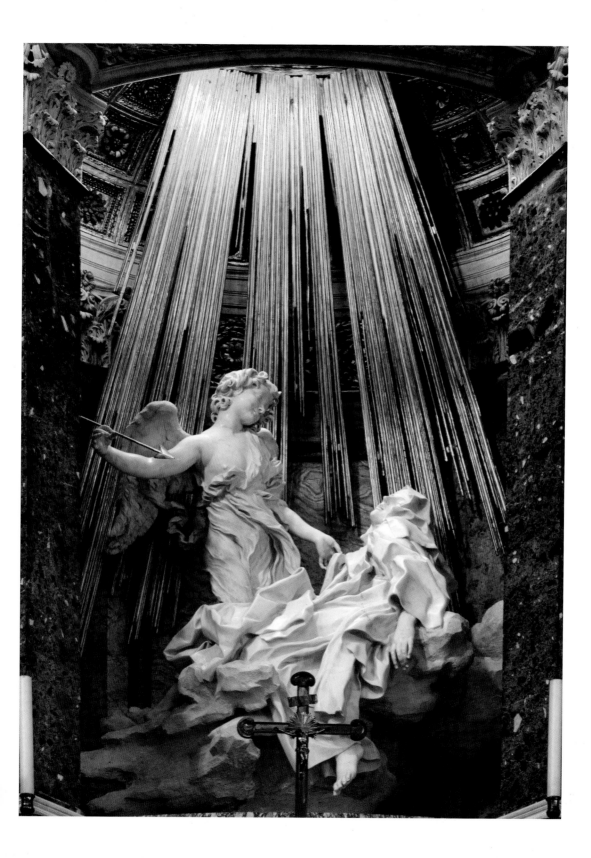

❧ 73 ❧

베르니니의 분수

| 로마 최고의 분수 조각을 만나다 |

바로크 시대의 예술에서 베르니니의 조각적 성과는 막대하고 다양하다. 많은 걸작들 중에서 가장 바로크다운 특징이 두드러지게 드러나는 작품들로 로마의 분수를 빼놓을 수 없다. 바로크의 장식적인 활력이 잘 드러나는 로마 분수들은 공공적인 작품과 교황을 위한 기념물 두 종류가 있는데, 베르니니의 타고난 재능을 발휘한 창조물들이다.

베르니니의 분수 중의 하나인 〈트리톤의 분수〉는 바르베리니 광장에 세워져 있는데 규모는 작지만 돌고래 4마리가 받치고 있는 커다란 조개 위에서 고둥을 부는 바다의 신 트리톤을 묘사한 조각 장식이다.

▼〈트리톤의 분수〉_ 로마 바르베리니 광장에 세워진 분수로 트리톤이 불고 있는 고둥 위로 물을 뿜어내고 있다.

▲**<벌들의 분수>**_ 베르베르니 가문의 문장인 벌을 상징화시킨 분수이다.

바르베르니 광장에서 베네토 거리로 들어서는 입구에는 〈벌들의 분수〉가 있
다. 이 또한 베르니니의 작품으로, 커다란 조가비 아래에 벌 세 마리가 새겨
져 있다. 벌은 베르베리니의 문장으로 베르베리니 가문 출신인 교황 우르바노
(Urbano) 8세를 위해 베르니니가 1644년에 만든 분수이다. 동네 어귀의 여느 분수
처럼 아담한 크기의 분수이지만 가리비에 새겨진 '민중과 그들의 동물들을 위
한 물'이라는 글귀로 보아 인근 농촌에서 로마 교황령으로 들어오던 농부들과
그 말들이 갈증을 식혔을 것이다.

베르니니의 분수 중 당대 사람들의 찬사를 받았던 분수는 나보나 광장 중앙
에 있는 〈피우미 분수〉이다. 고대 로마 시대의 전차경기장이었던 나보나 광장
은 당시 많은 사람들이 모이던 장소이면서 분수 제작을 후원한 교황 인노첸시
오 10세(Innocentius PP. VIII)의 팜필 궁전이 가까이에 있다. 디자인 공모에서 선택된
베르니니의 〈피우미 분수〉는 로마당국이 베르니니에게 지불할 제작비를 확보
하기 위하여 시민들을 위한 생필품의 세금을 높이 매겼다고 한다.

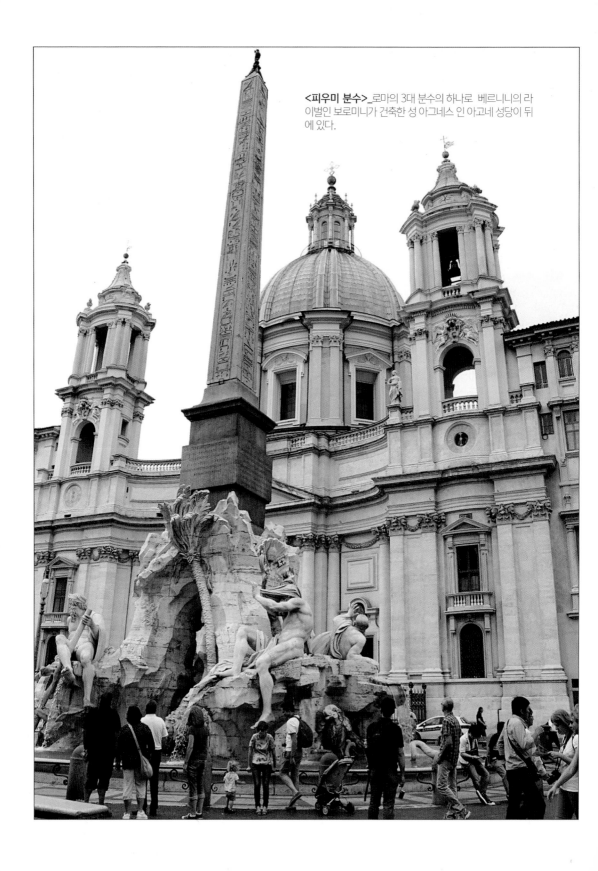

<피우미 분수>_로마의 3대 분수의 하나로 베르니니의 라이벌인 보로미니가 건축한 성 아그네스 인 아고네 성당이 뒤에 있다.

분수에는 갠지스 강·나일 강·도나우 강·라플라타 강을 나타내는 4명의 거인이 조각되어 있다. 베일을 쓴 나일 강의 거인은 분수 건너편에 있는 산타 아그네스 성당에 대한 거부감을 표현한 것이라고 하는데, 이 교회는 베르니니의 경쟁자 프란체스코 보로미니가 건축했다. 나보나 광장에는 이외에 〈넵투누스 분수〉, 〈모로 분수〉가 있다.

〈모로 분수〉는 '무어인의 분수'라고도 부른다. 나보나 광장의 남쪽 끝에 위치한 이 분수는 1874년 분수를 복원하는 공사 중에 원래의 조각상들을 보르게세 국립 현대미술관과 박물관이 있는 로마 근교의 보르게세 공원으로 이전하고 원분수에는 복사품을 설치하였다.

분수의 장식은 소라껍데기 모양의 장미색 기부 위로 중앙에 무어인 또는 아프리카인이 돌고래와 싸우는 모습의 조각상이 서 있고, 가장자리에는 4명의 트리톤 조각상이 앉아 바깥쪽을 바라보고 있다.

▼<모로 분수>_ '무어인(아라비아인)의 분수'라고도 부르는 분수 너머로 <피우미 분수>가 보인다.

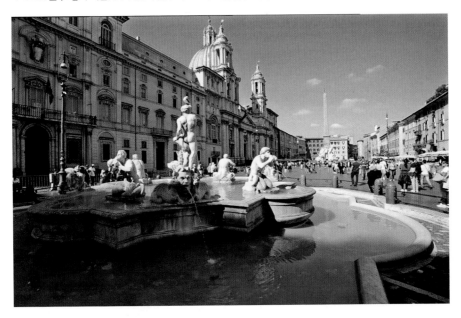

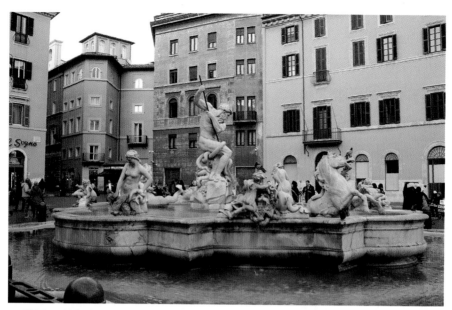

▲⟨넵투누스 분수⟩_ 바다의 신 넵투누스(포세이돈)의 위용이 드러나는 분수이다.

⟨넵투누스 분수⟩는 그리스 신화의 포세이돈에 해당하는 바다의 신으로 유럽의 분수 조각에서 가장 많이 등장하는 주인공이기도 하다. 나보나 광장의 분수들은 400여 년 전부터 이 지역 주민에게 중요한 상수원 역할을 하면서 한여름에 도시를 걷던 행인의 열기를 식혀주기도 하고 행인과 함께하는 말들이 물을 먹기도 하는 곳이었다. 지금도 로마를 방문하는 많은 관광객들이 분수 주변의 광장에서 쉬면서 과거 바로크의 향기를 느끼기도 한다.

로마제국은 예부터 물 사용량이 엄청나게 많았다. 유럽대륙에서 로마제국 때와 비슷한 정도로 물을 쓸 수 있게 된 것이 17세기에 이르러서였다고 한다. 순수한 자연낙차를 이용하여 도시 외곽의 수원지에서 로마 시내까지 물을 운반했는데 그 종착역에는 대부분 아름다운 분수를 만들어 도시미관도 살리고 이용하기에 편리하게 만들었다.

로마에 있는 분수 중에 최고의 걸작이자 가장 인기가 있는 분수는 ⟨트레비분수⟩이다. 트레비 분수는 세 갈래 길이 합류한다고 해서 붙여진 이름이다. 이곳에 가면 전 세계 동전을 모두 볼 수 있다. 분수를 뒤로 한 채 오른손에 동전

<트레비 분수>_로마의 명물인 트레비 분수는 로마를 여행하는 사람들에게 갈증을 해소시키는 듯한 느낌을 준다.

▲▲**<트레비 분수>**(413~414쪽 그림)_바다의 신 넵투누스가 조개 마차 위에 승리자의 모습으로 서 있으며, 트리톤이 해마를 이끄는 연극 무대와도 같은 분수이다.

을 들고 왼쪽 어깨 너머로 한 번 던지면 로마에 다시 올 수 있고, 두 번 던지면 연인과의 소원을 이루고, 세 번을 던지면 힘든 소원이 이루어진다는 속설 때문이다.

〈트레비 분수〉는 1453년 교황 니콜라우스(Nicolaus) 5세가 고대의 수도 '처녀의 샘'을 부활시키기 위해 만든 것에서 시작된다. 처녀의 샘이라는 이름은 목마른 로마 병정들 앞에 한 소녀가 나타나 물이 있는 곳으로 그들을 인도한 데서 유래한다.

분수를 짓자는 생각은 1629년에 등장했다. 교황 우르바노 8세는 조각가이자 건축가인 베르니니에게 몇 가지 디자인을 고안해 달라고 명했다. 베르니니는 분수의 위치로 당시에는 교황이 거주하던 곳이었으며 지금은 이탈리아 대통령의 공식 거처인 건물 맞은편에 있는 광장을 선정했다. 그러나 1644년 교황이 사망하면서 계획은 중단되었다가 교황 클레멘스(Clemens) 12세가 계획을 다시 살려내자, 결국 로마의 건축가 니콜라 살비(Nicola Salvi)가 베르니니의 스케치에 기초하여 1735년~1762년에 건조하였다.

분수의 중앙 니치(niche)에는 바다의 신인 넵투누스의 조각상이 서 있다. 그는 해마가 끄는 조개 마차를 몰고 있다. 그 양쪽의 니치에는 '풍요로움'과 '유익함'의 여신 조각상이 서 있다. 조각상 위에는 로마의 수도교 역사를 나타낸 얕은 부조가 새겨져 있다.

74

보로미니의 작품세계

| 비운으로 삶을 마감한 보로미니의 예술을 만나다 |

베르니니와 라이벌 관계였던 보로미니는 당시 로마의 거의 모든 조각품에 영향을 끼치는 베르니니의 영향력에서 벗어나기 위해 조각에서 손을 떼고 건축에 손을 댄다. 당시 건축은 가톨릭교회의 영광과 전제주의 왕정의 강력하고 절대적인 힘을 과시하기 위한 목적으로 사용되었다. 이러한 접근법에 가장 근접한 사례는 바티칸의 성 베드로 광장이다. 성 베드로 광장은 바로크 예술의 대표작으로 극찬을 받아왔다. 베르니니가 설계한 성 베드로 광장은 이집트에서 가져온 오벨리스크를 중심으로 지주 없이 세워진 두 개의 주랑으로 이루어져 있다. 그런데 베르니니의 라이벌이었던 프란체스코 보로미니는 고대와 르네상스 시대의 일반적인 건축과는 상당히 동떨어진 건축물들을 설계하였다. 그의 건축 설계는 복잡한 기하학적 형태를 토대로 하였으며, 그의 건축 형식은 하나같이 독특하고 창의적이었으며, 중층적 상징주의를 사용하였다. 보로미니는 건축물을 설계할 때 필요에 따라 공간을 늘리기도 하고 줄이기도 하는 것처럼 보이는데, 이는 말년의 미켈란젤로의 스타일과 유사성을 보여준다.

그의 대표적인 걸작품은 산 카를로 알레 콰트로 폰타네 성당이다. 이 성당의 특징은 복잡한 평면 배열에 있는데, 어떤 곳은 타원형이고 어떤 곳은 십자형이다. 벽체도 볼록한 부분이 군데군데 솟아 있는 복잡함을 띄고 있다.

▶<성 베드로 대성당의 돔>_ 미켈란젤로가 만든 돔이다. 보로미니는 이러한 건축 양식과는 다른 기하학적 형태를 토대로 설계하였다.

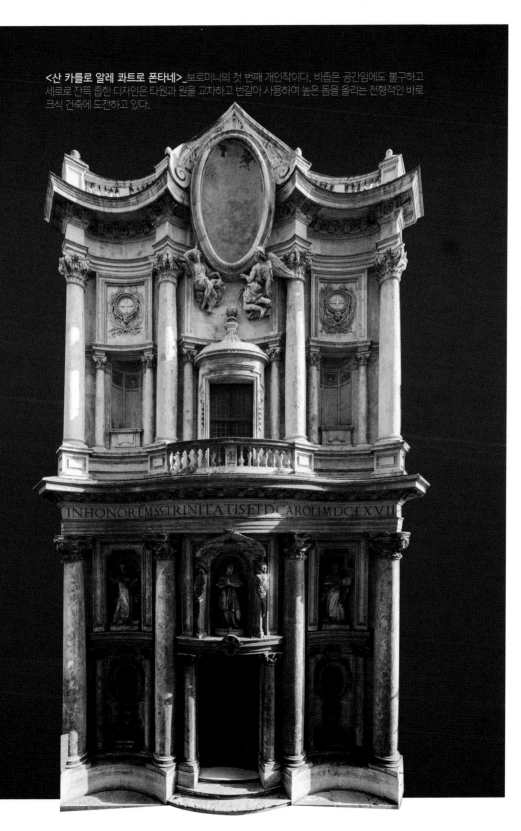

<산 카를로 알레 콰트로 폰타네>_보로미니의 첫 번째 개인작이다. 비좁은 공간임에도 불구하고 세로로 잔뜩 좁힌 디자인은 타원과 원을 교차하고 번갈아 사용하여 높은 돔을 올리는 전형적인 바로크식 건축에 도전하고 있다.

INHONOREMSSTRINITATISETDCAROLIMDCLXVII

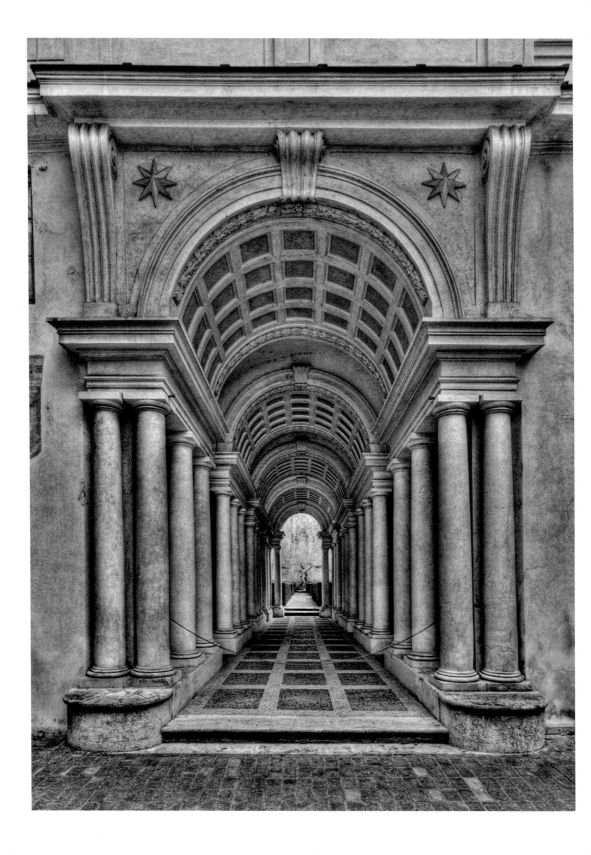

보로미니의 손을 거쳐간 건축들은 모두 걸작으로 빛났다. 그의 이러한 실력을 알아본 스파다(Spada) 추기경은 보로미니에게 자신을 위해 스파다 궁을 고쳐줄 것을 요청한다. 추기경의 요청을 받아들인 보로미니는 아치가 이어져 있는 안뜰을 원근법을 이용한 속임수인 트롱프뢰유(실물로 착각할 정도로 정밀하고 생생하게 묘사한 그림)로 고쳐 건축하였다. 보로미니는 트롱프뢰유 저편에는 60cm 높이의 등신상과 더불어 눈으로 봤을 때, 줄지어 늘어선 기둥들이 갈수록 작아지고 바닥은 위로 솟아오른 듯한 인상을 주어, 실제로는 8미터에 불과한 회화관의 길이를 37미터로 보이도록 하는 착시 현상을 불러일으키도록 고안한 궁을 재건축하였다.

또한 궁전 정면에는 벽토 조각 장식과 외관의 특징적인 조각상들로 벽감 안을 가득 채웠으며, 작은 창틀 사이에는 과일과 꽃 장식, 덩굴무늬 등을 얕은 부조로 장식하였다. 이는 로마에서 가장 호화로운 16세기 이탈리아 예술 형태의 외관이라고 할 수 있다.

◀프란체스코 보로미니 작품의 <트롱프뢰유 벽화>와 회화관(418쪽 그림)_보기와 달리 복도의 거리는 매우 짧고, 조각상의 크기도 매우 작다.
▼스파다 궁의 내부 뜰의 전경 _반듯한 네모가 주는 안정적인 모습이다.

▲**보로미니의 <성 아그네스인 아고네 성당>**_ 초기 르네상스의 전형적인 통일감보다는 불규칙적인 변화가 특징적이다. 탑의 1층은 정방형이고 2층은 원형으로 비대칭적이다. 성 베드로 대성당 이후 가장 뛰어난 것으로 평가받는 돔은 움푹 들어간 건물의 정면에 의해 강조되어 보인다.

보로미니는 나보나 광장 중심에 <성 아그네스인 아고네 성당>을 건축한다. 이 성당은 성녀 아그네스의 전설을 간직한 건축물이다. 그녀는 온몸이 발가벗긴 채 거리에 던져지는 수치스러운 형벌을 받지만, 그녀의 머리카락이 바로 자라 온몸을 덮었다는 전설이 전해지고 있다.

보로미니는 성녀가 순교한 자리에 세워졌던 작은 성당을 헐고 다시 짓는데, 베르니니의 <피우미 분수>가 완성되고 난 이듬해 공사를 시작했다고 한다. 보로미니는 그의 조수들과 전형적인 바로크 양식의 건축물을 올렸으며, 거대한 둥근 돔과 그 양쪽에 두 개의 종탑을 세웠다. 두 개의 종탑은 하나는 로마 시간을 가리키고 다른 하나는 유럽의 시간을 가리켰다.

보로미니는 1655년 교황 인노첸시오(Innocentius) 10세가 사망한 뒤 건물이 완성되기 전에 건물의 설계 작업을 그만두어야 했다. 새 교황 알렉산데르(Alexander) 7세와 카밀로 팜필리(Camillo Pamphilj) 공작이 라이날리(Girolamo Rinaldi)를 다시 불러 설계를 맡겼으나, 건물의 설계안은 보로미니의 것과 크게 바뀌지 않았으며 이 성당은 보로미니의 설계 개념을 훌륭하게 표현한 작품으로 여겨지고 있다.

보로미니는 또 하나의 걸작인 로마의 〈산티보 알라 사피엔차 성당〉과 그 안마당을 설계했다. 이 건물은 바르베리니 궁의 작업에서 보로미니의 감독자가 된 베르니니가 1632년 그를 이 건물의 설계자로 추천했다. 건물이 들어설 부지는 로마의 다른 비좁은 곳들과 마찬가지로 외부에서 보는 전망이 중요했다.

▼**보로미니의 〈산티보 알라 사피엔차 성당〉**_ 다윗의 별 모양의 평면 설계 위에 변덕스러운 첨탑을 올렸다. 교회의 벽을 보자면, 번쩍이는 합리적인 기하학과 바로크의 과장이 흘러넘치는 명의 형상 속에서 복잡한 리듬을 만들어낸다. 네이브의 중앙 집중 설계는 오목과 볼록 표면이 번갈아 나타나 어지러울 정도이다.

<산티보 알라 사피엔차 성당>의 첨탑_ 이 건물의 원형 돔은 당시로서는 새로운 건축 양식으로 끝을 맺었다. 바로 바벨 탑을 모델로 한 코르크따개 모양의 채광창 첨탑이다.

▲<산티보 알라 사피엔차 성당>의 돔 내부 천장_ 다윗의 별을 만들면서 예배당과 제단의 육각형 배열을 주도하여 고대세계와 르네상스의 논리 구성에서 떨어져나온 드라마틱한 탈선을 시도하였다.

　건물의 돔과 나선형의 첨탑은 특이한 형태로 이루어졌는데, 여기서 동시대의 다른 건축가들과 구별되는 보로미니 특유의 건축적 모티프가 드러난다. 당시 건축물들은 피렌체의 산타 마리아 델 피오레 대성당의 돔처럼 원형의 돔이 유행이었다. 그러나 보로미니는 건물의 돔을 바벨탑을 모델로 한 코르크 마개 모양의 첨탑으로 만들어 세웠다. 보로미니의 고집스런 성격과 독창적인 예술성이 새로운 형태의 건축물을 만들어냈던 것이다.

　성당의 내부로 들어가면 네이브(Nave)는 중앙집중형 평면을 가지고 있었는데, 오목면과 볼록면이 교대하는 처마돌림띠가 둘러싸고 돔은 일직선으로 늘어선 별들과 푸티 조각상으로 장식되었다. 구조의 기하학적 형태는 대칭되는 여섯 꼭짓점을 가진 별 모양(다윗의 별)이다. 바닥의 중심에서는 처마 돌림띠가 두개의 정삼각형이 육각형을 이루는 것처럼 보이지만, 이 중 세 꼭짓점은 클로버 모양이고 다른 세 꼭짓점은 오목하게 잘라진 모양이다. 가장 깊은 곳에 있는 기둥들은 원 모양을 이루었다. 급격하게 휘어져 들어가고 동적인 바로크적 일탈과 이성적인 기하학의 혼합은 교황청의 고등 교육 시설에 있는 이 성당과 잘 조화를 이룬다.

▲**바르베리니 팔라초의 계단**_보로미니의 독특한 작품성을 띤 계단으로 그의 예술혼을 보여주고 있다.

보로미니는 신경장애와 우울증으로 시달리다 산 조반니 데이 플로렌티니 성당의 팔코니에리 경당을 완성한 뒤인 1667년 여름, 로마에서 자살하였다. 그러나 보로미니의 라이벌인 베르니니는 당대의 최고 미인과 결혼하여 11명의 자녀를 얻었고, 그 시대에는 보기 드물게 82세까지 살았다고 한다.

보로미니의 최후의 건축물인 프로파간다 피테는 그리스도교의 교육기관에서 의뢰하였고, 이후 보로미니에게 건축을 의뢰하는 곳은 점차 없어졌다. 이것은 보로미니가 실력이 없었기 때문이 아니라 베르니니처럼 행동하지 않았기 때문이었다.

클로드 페로

| 베르니니의 또 다른 라이벌 클로드 페로 |

베르니니는 명성과 권력이 정점으로 치닫던 1665년에 프랑스의 루이 14세의 작품 의뢰를 받고 파리를 방문하게 된다. 당시 베르니니가 치렀던 국제적인 유명세는 그가 파리에서 걸어갈 때마다 거리에서 환호하는 군중들이 줄을 설 정도였다고 한다.

베르니니는 루브르 궁의 새로운 파사드를 건축하기 위한 설계공모에 참여하였다. 그러나 베르니니보다 더 엄격하고 고전적인 내국인 클로드 페로(Claude Perrault)의 제안이 받아들여져 그의 대담한 올록볼록한 파사드(입면)는 폐기되었다. 베르니니는 프랑스의 예술과 건축보다 이탈리아의 것을 더 칭송하여 곧 프랑스 궁정의 눈에 나게 된다. 당시 베르니니는 귀도 레니(Guido Reni)의 그림이 파리의 모든 그림보다 더 가치가 있다고 말했기 때문이었다. 그가 프랑스에서 클로드 페로에게 밀려난 것은 프랑스에 있어서는 이탈리아 예술의 영향력이 쇠퇴함을 알리는 신호였으나, 아이러니하게도 페로의 마지막 설계안은 베르니니의 팔라디오풍 평지붕의 특징을 포함한 것이어서 베르니니의 영향을 받은 설계였던 것이다.

▶<루이 14세의 흉상>_ 베르니니의 작품으로, 그는 루이 14세의 초청으로 파리를 방문한다. 그가 파리 시기에 남아 있는 유일한 작품은 한 세기 동안 왕실 인물 묘사의 표준을 정립했던 루이 14세의 흉상이다.

▲**루브르 박물관 앞의 루이 14세의 기마상**_기마상은 베르니니의 파리 시절의 작품이다.

　베르니니는 파리에 머무르는 동안 '태양왕의 위엄'을 홍보할 목적으로 제작된 루이 14세의 흉상과 기마상을 남겼다. 베르니니 조각의 특징은 동세와 역동성이다. 사람이 바른 자세로 서 있으면 하다못해 옷이라도 마구 휘날리는 모습으로 표현하고는 했다. 이러한 그의 성향은 프랑스에 머무르면서 제작한 루이 14세에 관한 작품들에서 말에게는 역동적인 자세를 부여했고, 왕에게는 그에 어울리게 왕의 복장이 아닌 로마 장군의 복장을 입혔다. 그러던 베르니니가 마지막 작품인 왕의 얼굴을 조각하면서 미소 띤 얼굴을 만들었고, '태양왕의 위엄'을 원했던 루이 14세는 분노하여 완성된 작품을 부숴버리라고 명령했다. 그런데 다행히도 주변 사람들이 간청하여 이 작품은 파괴를 모면하는 대신 수정작업을 거쳐 그리스 장군의 기마상으로 탈바꿈되었고 베르사유 정원의 한쪽 구석으로 밀려난 채 세워졌다.

　그로부터 약 백여 년이 흐른 뒤, 프랑스대혁명이 일어나면서 분노한 군중들이 베르사유에 들이닥쳐서 왕의 위엄을 표현한 수많은 작품들이 파괴됐다. 그런데 이 작품은 이미 루이 14세가 아닌 그리스 장군의 모습이었으므로 다행히 화를 면할 수 있었다고 한다.

<루이 14세의 기마상>_ 로마 장군의 복장을 한 루이 14세의 모습으로 프랑스 대혁명 때 파괴되지 않았다.

LOUIS XIV

G. L. BERNINI

루브르 궁의 새로운 영역을 위한 설계경기에서 프랑스에서 온 거장 베르니니를 비롯한 모든 경쟁자를 꺾은 클로드 페로는 1665년부터 1680년까지 루브르 궁의 동쪽 부분 설계에 매달려 자신의 평판을 획득했다.

루브르 강변에서 환히 보이는 클로드 페로가 설계한 열주는 파리 시민들이 사랑하는 명소가 되었다. 1층 기초의 단순한 특징은 끝 쪽에 있는 파밀리온 들에서 그림자가 진 빈 공간에 대해 비트루비우스의 이론을 철저하게 본받은 코린트 오더의 쌍기둥들로 상쇄된다. 16세기로 돌아간 듯한 이 고전적 건물에서 바로크적 특징은 잘 보이지 않는다. 다섯 부분으로 나눈 파사드는 프랑스 고전주의의 전형적인 해결책이 되었다.

클로드 페로는 그의 동생 샤를 페로(Charles Perrault)의 권유로 루브르 궁 설계에 참여하였다. 그의 동생 샤를 페로는 우리에게 잘 알려진 《신데렐라》동화를 쓴 작가이다. 샤를 페로는 관리가 된 후에는 설계에 흥미를 가져 베르사유 궁전의 설계에 종사하는 등 만능인으로 알려졌다.

▼**루브르 동쪽 주랑**_베르니니와 경합해 승리한 클로드 페로의 건축 건물이다.

▲**파리 기상 관측소(천문대)**_1667년 루이 14세가 건립하기 시작하여 5년만에 완공된 프랑스 파리의 국립천문대이다. 이것은 영국 그리니치천문대보다 8년이나 앞서며, 기능보다는 건축미에 치중했다.

클로드 페로는 파리에 기상 관측소와 생트 제네비에브 교회 등을 설계했으며, 작은 신부들을 위한 직립한 제단을 디자인했다. 페로가 설계한 생탕투안 거리의 개선문은 샤를 르 브룅(Charles Le Brun)과 루이 르 보(Louis Le Vau) 등이 내놓은 건축 디자인과 경쟁했으며 이것은 일부분만 돌로 지어졌다.

클로드 페로는 동생 샤를 페로와 함께 만능의 재사라고 불릴 만큼 의사, 박물학자, 시인, 고고학자이기도 했다. 또한 비트르비우스의 프랑스어 번역을 출판하고, 1683년에는 오더에 관한 저작도 출판했다. 1688년에 동물원에서 낙타를 해부하다가 감염으로 사망했다.

❦ 76 ❦

프로방스의 미켈란젤로

| 고전주의 예술과 대립하다 |

프랑스의 조각가인 피에르 퓌제(Pierre Puget)는 '프로방스의 미켈란젤로'로 불릴 정도로 명성을 구가하던 조각가였다. 퓌제는 17세기 프랑스의 주류 장르였던 고전주의와는 별개로 바로크 성향의 조각세계를 추구하였기에 동시대 작가들과는 별 교류 없는 개성적인 작품 활동을 했다.

그는 마르세유에서 태어나 처음에는 목조를 배웠다. 1640년 피렌체로 나가 일을 했고, 다음해에는 로마로 가 피에트로 다 코르토나(Pietro da Cortona)로부터 사사를 받으며 마르세유로 돌아왔다. 그는 이때 로마의 거장 잔 로렌초 베르니니의 영향을 받아 힘차고 역동적인 작품을 나타내기 시작했다. 그러한 그의 작품은 〈크로톤의 밀로〉에서 잘 나타나고 있다.

그가 진정한 바로크적 경향의 대표자로 인정받기 시작한 것은 베르사유 궁전을 위해 조각한 〈크로톤의 밀로〉와 〈안드로메다를 구하는 페르세우스〉를 조각한 52세 때이다.

밀로는 기원전 6세기경 고대 그리스 제전에서 많은 승리를 거둔 레슬링 선수이다. 고대 그리스의 역사가 디오도로스(Diodorus)는 밀로가 이끄는 시민들이 기원전 510년 이웃한 시바리스와의 전투에서 승리를 거두었다고 전한다.

▶<크로톤의 밀로>_고대 이야기에서 영감을 얻어 만든 피에르 퓌제의 걸작이다.

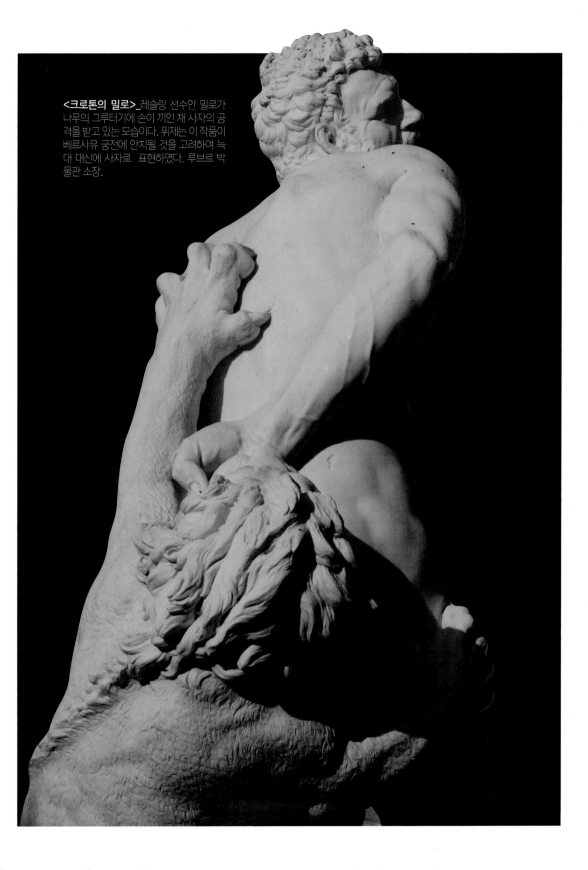

<크로톤의 밀로>_레슬링 선수인 밀로가
나무의 그루터기에 손이 끼인 채 사자의 공
격을 받고 있는 모습이다. 뷔제는 이 작품이
베르사유 궁전에 안치될 것을 고려하여 늑
대 대신에 사자로 표현하였다. 루브르 박
물관 소장.

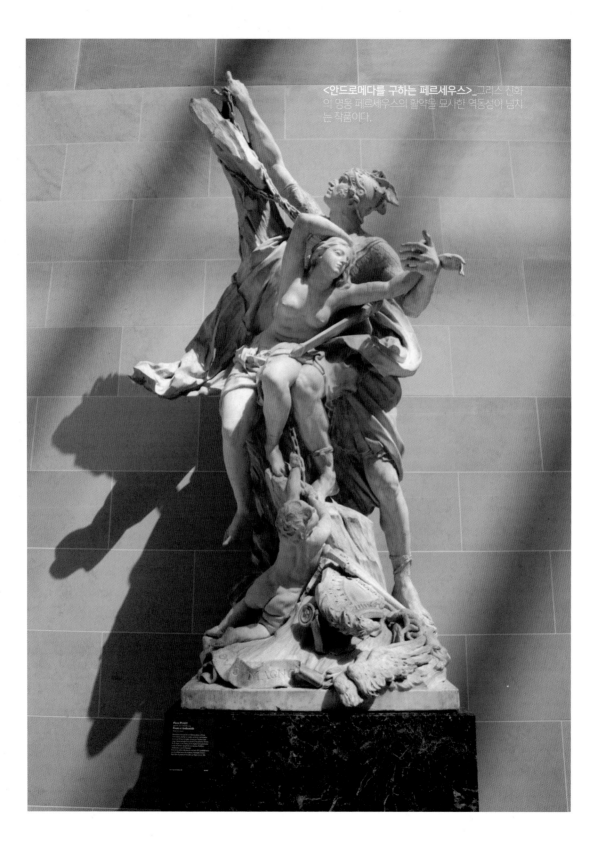

<안드로메다를 구하는 페르세우스>_그리스 신화의 영웅 페르세우스의 활약을 묘사한 역동성이 넘치는 작품이다.

밀로가 죽은 해는 언제인지 알려지지 않지만 그가 나무 틈 사이에 넣은 손이 빠지지 않아 늑대들에게 물려죽었다는 사실만 전해지고 있다.

퓌제는 이 이야기를 소재로 〈크로톤의 밀로〉 조각상을 제작하게 된다.

〈크로톤의 밀로〉는 나뭇가지에 걸려 사자에게 잡아먹힐 뻔한 전설적인 레슬러를 생생하게 표현하고 있다. 맹수에게 공격당하고 있는 희생자는 격렬한 움직임으로 고통을 호소하고 있는데 팽팽한 긴장감과 함축적인 구도가 인물의 절망감을 더욱 증대시키고 있다.

이 작품은 퓌제의 〈안드로메다를 구하는 페르세우스〉를 묘사한 조각상이다.

그리스 신화의 영웅 페르세우스는 메두사를 처치하고 날아서 돌아오는 길에 아이티오피아(지금의 이디오피아)에서 바위에 묶인 채 바다 괴물에 바쳐진 안드로메다를 발견한다. 그녀는 케페우스 왕의 딸이었는데 어머니가 한 말의 죄값을 대신 받기 위해 암몬 신전의 신탁에 의해 억울하게 죽을 상황에 처해 있었던 것이다. 페르세우스는 자신이 안드로메다를 구출할 경우 자신에게 그녀를 줄 것을 부모에게 약조 받은 후 괴물을 처치하는 데 성공한다. 페르세우스는 왕 케페우스와 왕비 카시오페의 환대를 받고 안드로메다와 결혼하게 된다.

▼**〈알렉산드로스와 디오게네스의 만남〉 부조_**디오게네스는 가난하지만 부끄러움이 없는 자족생활을 실천하였다. 그가 일광욕을 하고 있을 때 알렉산드로스 대왕이 찾아와 소원을 물으니, 아무것도 필요없으니 햇빛을 가리지 말고 비켜 달라고 하였다는 일화는 유명하다. 이 작품은 디오게네스의 일화를 토대로 만들어졌다. 루브르 박물관 소장.

이 작품은 1684년에 제작되어 베르사유에서 큰 호응을 받았다. 그러나 퓌제는 루이 14세의 재상 콜베르(Colbert)에 의해 세워진 미술 아카데미가 요구하는 틀에 박힌 양식을 거부한 채 자신만의 고고하고 오만한 창작세계를 고집하는 바람에 곧 경쟁자들이 꾸민 음모에 희생되어 궁에서 주목받지 못하는 평범한 작가로 전락하고 만다.

베르사유를 위해 만든 작품 중 뛰어난 평부조 〈알렉산드로스와 디오게네스의 만남〉은 베르사유에서 받아들여지지 않았고, 그의 어떤 작품들도 궁에서 채택되지 않았다.

퓌제가 프랑스 예술계에서 이단아로 치부된 것은 콜베르의 정치적 경쟁자인 루이 14세의 총신 푸케(Fouquet)의 눈에 들어 〈휴식을 취하는 헤라클레스〉를 제작한 일 때문인 것으로 추정되기도 한다. 그러나 이 작품을 완성하기도 전에 푸케가 실각하여 베르사유의 장식에도 참가하지 못했다. 결국 그는 만년에 고향인 마르세유에 칩거한 채 쓸쓸한 말년을 보내고 만다. 마치 〈휴식을 취하는 헤라클레스〉 조각상처럼 퓌제는 영원한 휴식을 원했는지도 모른다.

▶〈휴식을 취하는 헤라클레스〉_루브르 박물관에 소장되어 있는 이 조각상은 헤라클레스가 헤스페리데스의 황금사과를 들고 니메아의 사자 가죽에 앉아 있는데, 이는 저 유명한 12과업을 모두 마친 헤라클레스의 휴식을 나타내고 있다.

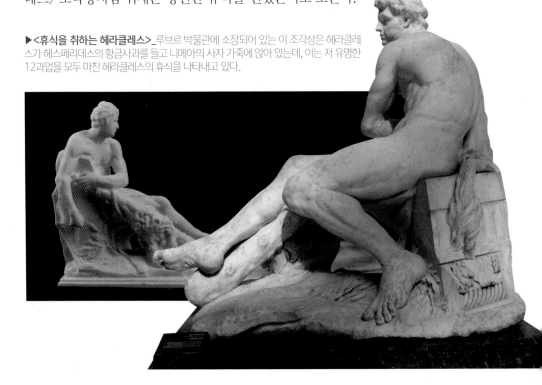

목욕을 마친 비너스

| 고대의 비너스, 18세기에 부활하다 |

 오늘날 만들어진 여인상 중 가장 아름다운 모습의 여신상 중 하나가 바로 크리스토프 가브리엘 알레그랭(Christophe-Gabriel Allegrain)이 조각한 〈목욕을 마친 비너스〉 조각상이다. 알레그랭은 18세기 조각가로 이 작품을 만들기 전에는 무명에 가까운 예술가였다.

 1755년, 프랑스 왕립위원회에서 당시 나르시스를 만든 작가로만 알려져 있던 알레그랭에게 작품 의뢰가 주어졌다. 작품을 만들 대리석 덩어리가 운반되었는데, 맥이 있고 푸른빛이 도는 상태가 안 좋은 대리석이었다.

 알레그랭은 먼저 석고 프레스터로 〈목욕을 마친 비너스〉를 만들어 살롱에서 전시를 하였다. 그러나 당시엔 그다지 큰 관심을 끌지 못했다. 이후 10년이 지난 1767년 대리석으로 똑같은 작품을 만들었는데 이 작품이 사람들로부터 많은 반향을 일으키게 된다.

 이 작품은 루이 15세가 자신의 마지막 정부였던 뒤바리 부인에게 주었으며 그녀는 자신의 거처인 루브시엔 성에 알레그랭의 1778년 작품 〈악타이온을 노려보는 다이아나〉와 같이 세워 두었다. 현재는 루브르에 소장되어 있다.

▶<목욕을 마친 비너스>_유연한 곡선과 낮게 기울인 어깨, 알맞게 솟은 가슴, 정교하게 땋아내린 머리 스타일 등은 여인상 중 가장 아름다운 조각상으로 평가하고 있다.

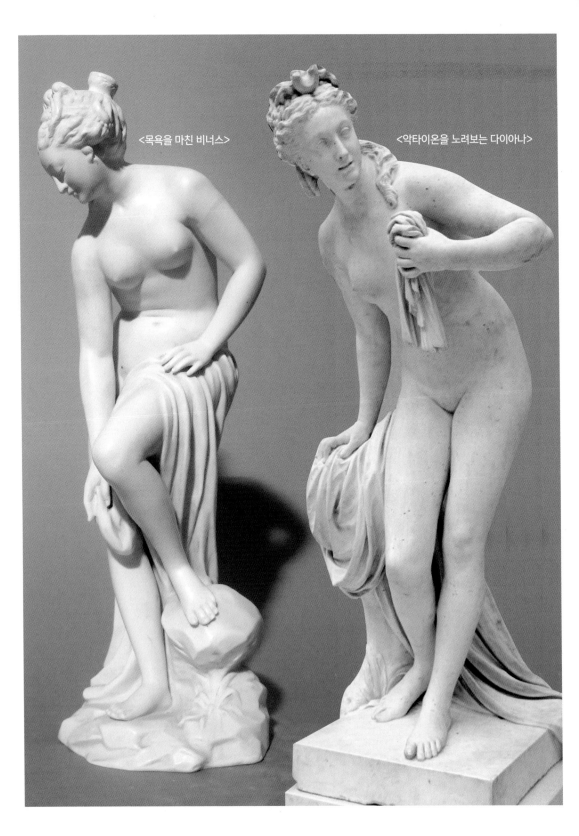

<목욕을 마친 비너스>

<악타이온을 노려보는 다이아나>

〈악타이온을 노려보는 다이아나〉 조각상은 여신에게 억울한 죽음을 당한 청년 악타이온의 이야기를 묘사한 조각 작품이다. 악타이온이 하루는 사냥개 50마리를 이끌고 키타이론의 산속에서 사냥을 하다가 순결의 상징인 처녀신 다이아나가 목욕하는 광경을 엿보게 되었다. 순결에 상처를 입었다고 생각한 다이아나는 화가 나 그를 사슴으로 변하게 하였는데, 결국 자신의 사냥개에게 쫓기다가 물려 죽었다. 또 다른 이야기로는 자신의 사냥 솜씨가 사냥의 신이기도 한 다이아나보다 낫다고 뽐내다가 노여움을 사서 죽었다고도 하고, 여신을 아내로 삼으려고 넘보다가 죽었다고도 한다.

악타이온이 순결의 처녀신 다이아나를 아내로 삼으려 하다 죽었다면 다소나마 억울하지 않겠지만 우연히 그녀의 알몸을 엿본 죄로 죽임을 당했다면 너무나도 억울한 일일 것이다. 이런 전후사정을 알고 조각상을 보게 되면, 조각상을 바라보는 관람자의 입장에서는 행복할 수 있지만, 그녀의 눈을 찬찬히 바라다보면 그녀가 마치 악타이온이 빙의가 된 착각에 빠질 수 있다.

한편 주인을 물어 죽인 사냥개가 슬퍼하자 케이론이 실물과 똑같은 그의 동상을 만들어 개의 슬픔을 진정시켰다고 한다.

악타이온을 노려보는 다이아나 여신의 눈매가 서늘하면서도 고혹적이다.

▶ <악타이온을 노려보는 다이아나>_처녀 신이자 순결의 여신인 다이아나는 우연히 자신의 알몸을 본 악타이온에게 저주를 내려 죽음에 이르게 한다. 조각은 목욕하려는 그녀의 아름다운 몸매를 드러냈으나 여신의 시선은 치명적 팜므파탈의 빛을 분출하고 있다.

78

로코코의 조각의 거장들

| 화려한 양식을 추구한 거장들의 조각세계 |

 로코코 양식의 조각은 바로크 조각의 격정적인 동세와는 달리 우아하고 섬세한 감각적인 모습의 조각상을 선보이고 있다. 조각의 주제는 대체로 에로틱한 형태를 나타냈는데, 이는 당시 프랑스 귀족문화가 낳은 단면이기도 하다.

 로코코 양식을 대표하는 화가로는 프랑수아 부셰(François Boucher)를 들 수 있으며, 조각가로는 에티엔느 팔코네(Étienne Maurice Falconet)가 대표적이라 할 수 있겠다. 그는 우아함을 자랑하던 당시의 풍조에 부응하여 수많은 감미로운 작품을 만들어 당대 미술계의 기린아로 명성이 자자했다.

 1757년 이후 세브르 왕립도자기 공장의 조각주임으로서 원형 제작에 관여하였고, 주로 비스큐이[백색 무유자기]를 소재로 수많은 사랑스런 소품을 만들어냈다.

▶**비스큐이로 만든 삼미신 소상**_프랑스 자기의 일종인 세브르 자기의 일종. 제품의 대부분은 식기, 화병, 장식물 등으로 비스큐이는 백색 무유자기를 뜻한다. 에티엔느 팔코네의 작품이다.

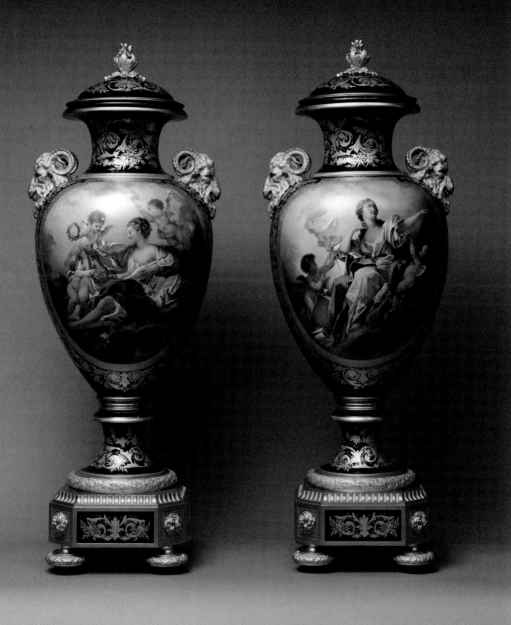

<세브르 도자기>_로코코 문화의 상징과도 같은 세브르 자기는 루이왕조의 적극적인 후원을 받아 뛰어난 작품을 만들었으며, 그 중에서도 특히 <국왕의 청색>, <퐁파두르의 연분홍색> 등의 유색은 일품으로 알려져 있다. 1768년 경까지는 연질자기를 구워서 프랑스 로코코의 독자적인 아름다운 제품을 만들어냈다. 예술적 가치가 높은 세브르 자기의 대부분은 로코코 시대의 연질 자기이다.

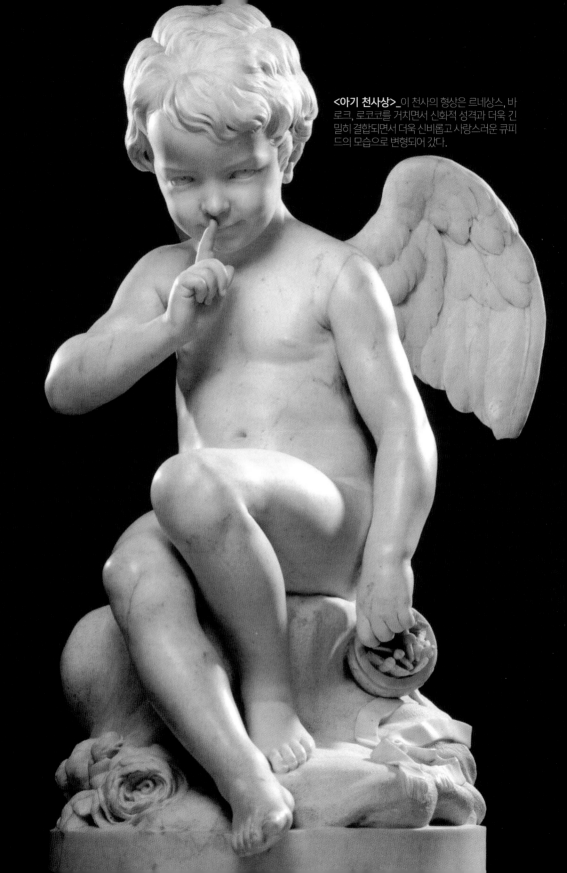

<아기 천사상>_이 천사의 형상은 르네상스, 바로크, 로코코를 거치면서 신화적 성격과 더욱 긴밀히 결합되면서 더욱 신비롭고 사랑스러운 큐피드의 모습으로 변형되어 갔다.

등에 날개가 달린 아기 천사상은 큐피드로 알려진 사랑의 신으로 그리스 신화의 에로스라고도 불린다. 작은 날개와 짧은 곱슬머리, 또 화살통과 화살로 정형화되어 있으며, 오동통한 유아의 모습을 보이기도 하고, 매끈한 미소년의 모습으로 표현되기도 한다.

팔코네의 〈아기 천사상〉은 미의 여신 비너스의 아들인 큐피드를 소재로 한 조각상이다. 큐피드는 언제나 황금화살과 납화살을 가지고 다니며 사람들에게 사랑의 화살을 쏘아대곤 했다. 큐피터의 황금화살을 맞은 상대는 처음 본 이성을 사랑하게 되고, 납화살을 맞은 상대는 처음 본 이성을 싫어하게 된다. 큐피드의 화살에 희생된 대표적인 사례로 〈아폴론과 다프네〉를 들 수 있는데, 황금화살을 맞은 아폴론이 다프네를 처음 보고 사랑에 빠져 고백하지만, 납화살을 맞은 다프네는 아폴론이 싫어 도망치다가 결국 월계수 나무가 된다. 조각상에서 큐피드는 오른손으로 화살통의 활을 뽑아내려는 모습으로 왼손의 검지손가락을 입에 대고 어떤 화살을 뽑아낼 지 관람자에게 짓궂게 물어보는 듯한 미소를 보이고 있다.

18세기 당시 팔코네의 〈푸토〉는 루이 15세의 정부 퐁파두르 부인을 포함한 귀족과 부르주아층의 열렬한 호응을 받았고, 그 후 이 작품은 다양한 버전으로 수차례 제작되어 유럽 각 나라로 퍼져나가게 된다.

▶ 〈아기 천사상〉_큐피드로 알려진 〈아기 천사상〉은 비너스의 아들로 사랑을 연결하는 신이다. 아래 그림은 프랑수아 부세의 〈비너스와 큐피드〉를 묘사한 그림이다.

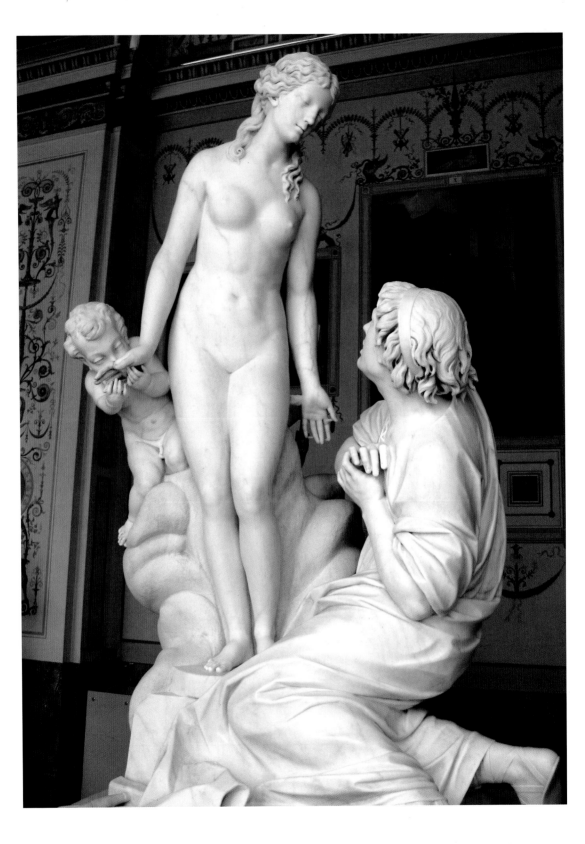

이 조각상은 팔코네의 걸작인 〈피그말리온과 갈라테이아〉의 이야기를 묘사한 조각상이다. 중세 비잔틴 제국의 영토였던 키프로스는 그리스 신화에서 '미의 여신' 비너스와 아도니스가 태어난 곳이다. 키프로스의 왕이자 조각가인 피그말리온은 상아로 실물 크기의 여인상을 만들어 '갈라테이아'란 이름을 붙이고 지극 정성으로 보살피다가 사랑에 빠진다.

비너스의 축일에 피그말리온의 기도를 들은 비너스가 그의 소원을 들어주어 조각상을 진정한 사람으로 만들어준다.

'진정으로 원한다면 그 아무리 어려운 일도 가능하게 된다.'

자기 예언적인 말의 효과나 기대에 부응하려는 노력의 결과를 훗날 '피그말리온 효과'라 부르게 된 것도 갈라테이아 이야기에서 비롯된 것이다.

당시 이 조각상은 미술비평계의 대단한 호평을 받았다. 계몽주의자 디드로 (Denis Diderot)는 갈라테이아의 이상적인 아름다움에 감격하며, 아기 푸토가 갈라테이아의 손에 키스를 퍼붓다 못해 갈라테이아의 미에 심취해 감정이 격해져 그녀의 손을 먹고 있는 듯 보인다고 표현했다.

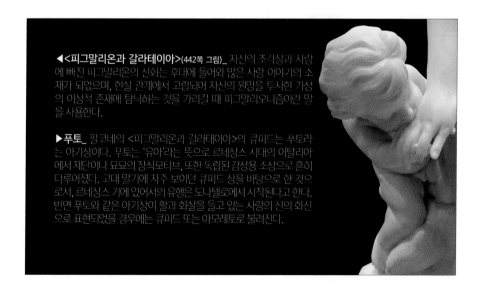

◀〈피그말리온과 갈라테이아〉(442쪽 그림)_ 자신의 조각상과 사랑에 빠진 피그말리온의 신화는 후대에 들어와 많은 사랑 이야기의 소재가 되었으며, 현실 관계에서 고립되어 자신의 원망을 투사한 가상의 이상적 존재에 탐닉하는 것을 가리킬 때 피그말리오니즘이란 말을 사용한다.

▶푸토_ 팔코네의 〈피그말리온과 갈라테이아〉의 큐피드는 푸토라는 아기상이다. 푸토는 '유아'라는 뜻으로 르네상스 시대의 이탈리아에서 제단이나 묘묘의 장식모티브, 또한 독립된 감상용 조상으로 흔히 다루어졌다. 고대 말기에 자주 보이던 큐피드 상을 바탕으로 한 것으로서, 르네상스 기에 있어서의 유행은 도나텔로에서 시작된다고 한다. 반면 푸토와 같은 아기상이 활과 화살을 들고 있는 사랑의 신의 화신으로 표현되었을 경우에는 큐피드 또는 아모레토로 불려진다.

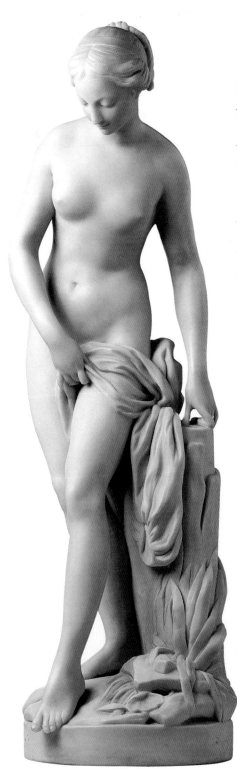

팔코네를 일약 스타로 만든 유명한 작품은 〈목욕하는 여인〉이다. 물가에서 조심스럽게 두 발을 적시고 있는 요정 같은 여인을 묘사한 팔코네의 이 조각상은 세련된 작품으로 평가받고 있다.

흘러내리는 듯한 숄로 중요 부분만 가리고 있는 이 여인은 선이 가늘고 긴 우아한 얼굴에, 조그만 가슴을 지니고 있다. 이러한 형상화는 팔코네의 예술이 추구하는 본질적인 요소들이다.

이 작품에서 팔코네는 여인에게서 가까스로 인식될 만한 각 부분의 형태들을, 마치 실물을 보는 것처럼 낮게 눈을 내리깔고 있는 진실한 얼굴을 통해 보여주고 있다. 이 여인에게서는 천박한 느낌을 연상하게 하는 어떤 요소도 드러나지 않는다.

〈목욕하는 여인〉은 1757년 살롱전에 출품되었으며, 이 작품을 통해 팔코네는 작은 입상을 조각하는 예술가로서, 독특한 스타일을 구축하는 조각가로 널리 알려지게 되었다.

◀**〈목욕하는 여인〉**_이 작품은 남성의 시각에서 보면 관음적 요소가 충분한 작품이다. 여자가 남자 앞에서 벌거벗은 몸을 드러내는 것은 자신의 아름다움에 대한 자신감이자 사랑하는 사람을 위한 용기 있는 마음의 표현이다. 하지만 아무리 자신감 있는 여성일지라도 목욕하는 모습은 남자에게 보이고 싶어 하지 않는다. 목욕은 여자에게 은밀하면서 비밀스러운 행위이기 때문에 남자에게 숨기고 싶은 일 중 하나다. 남자에게 목욕은 그저 몸을 씻는 행위일 뿐이지만, 여자에게 목욕은 자신의 몸을 어루만지고, 스스로를 사랑하는 행위의 화장이다. 부끄러움에 중요 부분만을 가린 〈목욕하는 여인〉은 남성의 마음을 사로잡기에 충분하다.

에티엔느 팔코네에 이어 장 밥티스트 피갈(Jean-Baptiste Pigalle)은 로코코 취미의 소품에서부터 고전적인 대양식까지 시간의 흐름에 따라 나타나는 다양한 작풍으로 폭넓게 활약한 조각가이다. 파리에서 태어난 그는 르 로랑(Re Laurent) 및 르 모안(Lemoin)에게서 조각을 배우고 1736년에서 1739년에 걸친 3년 동안 로마에서 고대 조각들을 모각하였다.

프랑스로 돌아온 그는 루이 15세의 애첩인 퐁파두르 부인(Madame de Plmpadour)의 비호를 받아, 아카데미회원이 되었다. 그는 퐁파두르 부인의 개인 조각가이기도 하였다. 피갈과 퐁파두르 부인과의 관계는 〈우의의 여신을 안아주는 에로스〉에서 잘 나타나고 있다. 이 작품에서 우의의 여신은 퐁파두르 부인을 뜻한다.

퐁파두르 부인은 부유한 실업가인 아버지 덕분에 어린 시절부터 문학과 미술을 애호하였고, 미모와 재치를 겸비한 여성이었다. 1741년 사촌 르 노르망 드 티올과 결혼하였는데, 가끔 수렵을 하러 오던 루이 15세와 알게 되어 왕의 총애를 받게 되었다.

▶▼<우의의 여신을 안아주는 에로스>와 <퐁파두르 초상>
퐁파두르 부인의 전속 조각가 장 밥티스트 피갈의 조각상과 전속 화가인 프랑수아 부셰가 그린 초상화이다.

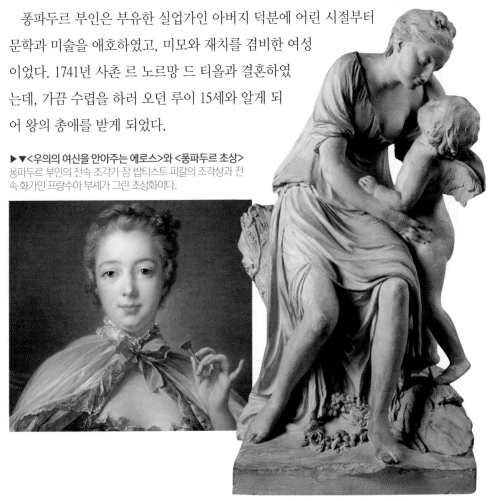

1745년 후작부인의 칭호를 받고, 국왕의 정치에도 참여한 그녀는 약 15년간 권세를 누리면서 왕정의 인사마저 좌지우지하는 막후 권력자로 활약하기도 했다. 오스트리아계승전쟁 후에는 프로이센의 프리드리히 2세의 권세를 견제하기 위하여 숙적 오스트리아와 제휴하여, 외교혁명이라고까지 일컬은 국가외교의 전환을 추진하여 세상 사람들을 놀라게 하였다.

또, 당시에 위험사상이라고 간주되던 계몽철학에도 관심을 가져, 디드로와 달랑베르(d´Alembert, Jean Le Rond)가 공동으로 편찬한 《백과전서》에 대해 보호와 지원을 아끼지 않았다. 그리고 온갖 사치를 다한 자기 자신의 저택을 각처에 건립하여, 동양풍으로 장식하며 공예품을 수집하였다. 그것이 미술의 발전에 공헌한 바도 있다.

그녀의 전속 화가는 프랑수아 부셰였고, 조각가는 장 밥티스트 피갈이었다. 그녀의 외교혁명이 7년 전쟁의 실패로써 수포로 돌아갔고, 오랜 세월의 사치생활에서 소모한 막대한 낭비 등이 후일 프랑스혁명을 유발한 원인의 하나가 되었다.

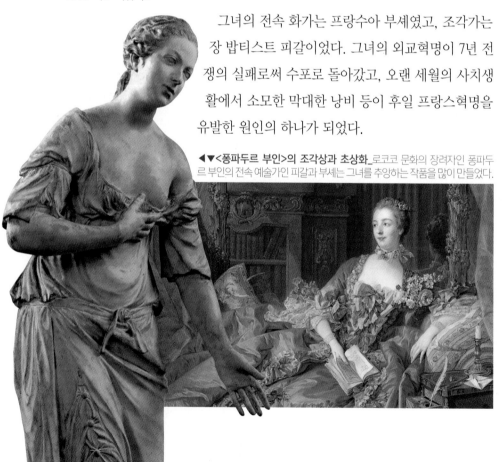

◀▼<퐁파두르 부인>의 조각상과 초상화_로코코 문화의 장려자인 퐁파두르 부인의 전속 예술가인 피갈과 부셰는 그녀를 추앙하는 작품을 많이 만들었다.

피갈의 대표작이자 명성을 안겨준 작품은 〈뒷꿈치에 날개를 다는 머큐리〉 조각상이다. 이 작품은 그가 로마에 체재하고 있는 동안에 구상을 얻었다. 머큐리는 그리스 신화에서 제우스의 아들인 헤르메스와 동일 신으로 그는 전령의 신이자 여행의 신, 상업의 신, 도둑의 신이다. 날개 달린 모자와 날개 달린 신을 신고, 두 마리 뱀이 감겨 있는 독수리 날개가 달린 지팡이를 들고 있다. 헤르메스는 지상에서부터 지하까지 가지 못할 곳이 없다. 그는 신의 세계와 인간의 세계, 지하의 세계를 자유자재로 넘나드는 올림포스의 12신 중의 하나이다.

〈뒷꿈치에 날개를 다는 머큐리〉는 정적인 느낌에서 동적인 순간을 기민하게 잡아 경쾌한 감촉이 넘쳐나는 작풍으로 일약 명성을 얻었고, 이 작품으로 그는 아카데미회원이 되었다.

루이 15세는 피갈의 작품을 매우 좋아했다. 그에게 프러시아의 황제인 프레드릭(Fredrik) 2세에게 선물로 줄 조각을 주문할 정도였다. 그러나 그의 만년의 작품 경향은 다시 자연주의적인 사실성이 첨가되어, 도리어 미적 균형을 잃었다.

▶〈뒷꿈치에 날개를 다는 머큐리〉_머큐리는 그리스 신화의 헤르메스이다. 그는 제우스의 아들로 전령을 전하는 일을 관장한다. 제우스를 비롯한 신들의 의사를 전달하는 사자로서 활약하였으며, 사자(죽은 자)를 저승으로 안내하는 역할도 맡아 '영혼의 인도자'라는 의미의 사이코포모스라는 별칭을 가지고 있다. 그 모습은 일반적으로 젊은 청년으로 표현되어 페타소스라는 날개가 달린 넓은 차양의 모자를 쓰고, 발에도 날개가 달린 샌들을 신었으며, 손에는 케리케이온이라는 전령의 지팡이를 들고 있는 것이 특색이다.

로코코의 조각가 클로디옹(Clodion)은 고대 신화나 풍속을 모티브로 한 작품들이 많으며 우아한 소품들을 많이 남겼다. 특히 그의 작품 중에 사티로스가 많이 등장하고 있는데 그의 대표작도 〈님프와 사티로스〉이다.

사티로스는 그리스 신화에 등장하는 반인반수의 모습을 한 숲의 정령들이다. 그리스 신화에서 남성인 사티로스들은 여성인 님프들과 짝을 이루는 숲의 정령으로 묘사된다. 그들은 머리는 동글동글하고 코는 납작하고 귀는 당나귀처럼 뾰족하며 이마에 작은 뿔이 두 개 솟아 있고 엉덩이에는 말꼬리가 달려 있다. 다리는 그냥 평범한 인간의 모습이거나, 아니면 털이 북슬북슬하고 염소처럼 꺾여 있으며 발굽이 있는 모습으로 묘사되기도 한다.

이와 같은 반인반수의 형상은 대체로 목신 판과 비슷하지만 늘 술에 취해 있기 때문에 얼굴이 불그스레하고 항상 음경이 발기해 있는 것이 특징이다. 모습에 걸맞게 사티로스들은 주색을 무척 밝힌다. 목신 판도 호색한으로 묘사되지만 사티로스에 비할 바가 못 된다. 사티로스들은 저급하고 익살맞고 음탕하다. 늘 님프들 꽁무니를 쫓아다니다 틈만 나면 달려들어 욕망을 채우곤 한다.

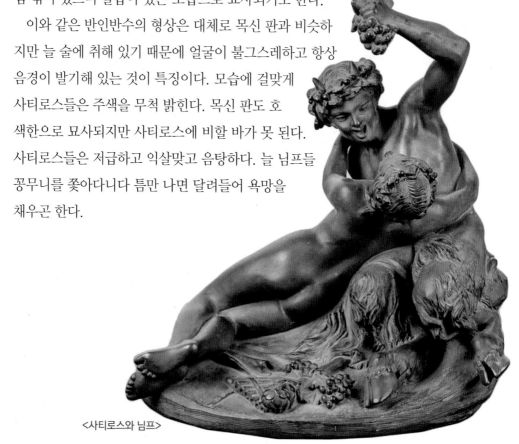

〈사티로스와 님프〉

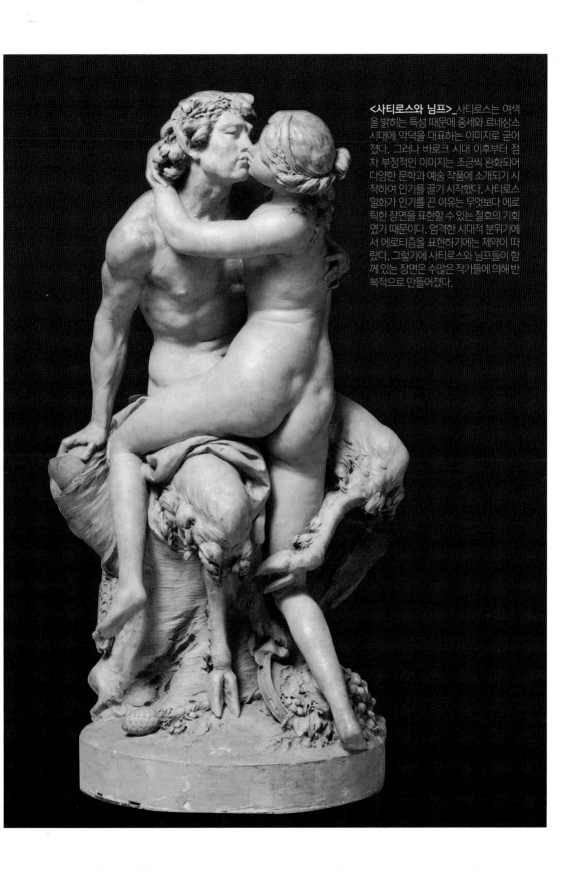

<사티로스와 님프> 사티로스는 여색을 밝히는 특성 때문에 중세와 르네상스 시대에 악덕을 대표하는 이미지로 굳어졌다. 그러나 바로크 시대 이후부터 점차 부정적인 이미지는 조금씩 완화되어 다양한 문학과 예술 작품에 소개되기 시작하여 인기를 끌기 시작했다. 사티로스 일화가 인기를 끈 이유는 무엇보다 에로틱한 장면을 표현할 수 있는 절호의 기회였기 때문이다. 엄격한 시대적 분위기에서 에로티즘을 표현하기에는 제약이 따랐다. 그렇기에 사티로스와 님프들이 함께 있는 장면은 수많은 작가들에 의해 반복적으로 만들어졌다.

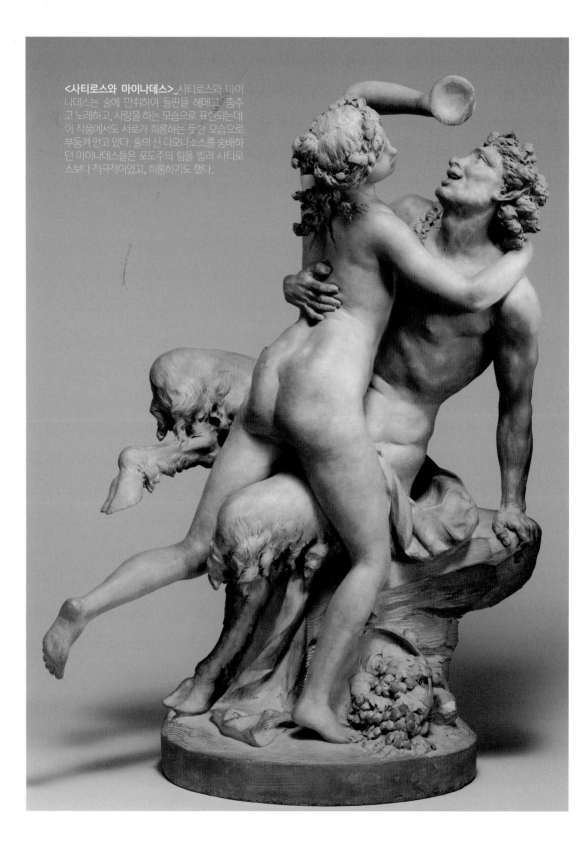

<사티로스와 마이나데스>_사티로스와 마이나데스는 술에 만취하여 들판을 헤매고, 춤추고 노래하고, 사랑을 하는 모습으로 표현되는데 이 작품에서도 서로가 희롱하는 듯한 모습으로 부둥켜 안고 있다. 술의 신 디오니소스를 숭배하던 마이나데스들은 포도주의 힘을 빌려 사티로스보다 적극적이었고, 희롱하기도 했다.

사티로스들은 술의 신 디오니소스의 추종자로 묘사되기도 하는데 이때는 대개 디오니소스의 여사제인 마이나데스와 함께 등장한다.

〈사티로스와 마이나데스〉는 술에 만취하여 들판을 헤매고, 춤추고 노래하며 사랑을 나누는 모습으로 회화와 조각의 소재로 묘사되는데 신들 중 바람둥이로 둘째가라면 서러워 할 제우스도 사티로스로 변신하여 님프를 유혹하는데 성공하는데 그만큼 사티로스는 성욕이 왕성한 존재로 나타나고 있다.

클로디옹의 〈님프와 사티로스〉는 여러 동세를 하고 있는 작품들이 많은데 뉴욕 메트로폴리탄 미술관 등에 분산되어 소장되어 있다.

▶〈사티로스와 마이나데스〉_ 디오니소스 상징인 포도를 예찬하고 있다.
▼〈사티로스와 마이나데스〉_ 로코코 시기엔 향락적인 문화를 선호하였는데, 화려한 장식과 성을 매개로 한 장식들도 만들어졌다. 아래 장식은 분리되는 사티로스와 님프 장식 조각상으로 합치면 성적 표현을 나타내는 기능을 가지고 있다.

79

방한모를 쓴 여인

| 성폭행 당한 소녀를 예술로 승화시키다 |

로코코 예술의 시기는 화려한 장식의 시대였으며, 귀족들의 문화를 대변하던 시대였다. 로코코 예술의 시작은 루이 14세로부터 비롯된다. 당시 루이 14세는 베르사유 궁전을 자신의 사냥터인 베르사유에 건설하면서 바로크 문화를 꽃피웠던 것. 그 후 루이 16세가 파리의 루브르 궁전으로 회귀하면서 왕과 귀족들은 사치와 향락을 이어가며 화려한 로코코 문화를 향유하기에 이른다.

이러한 귀족들의 향락주의적 사치 문화에 대해 계몽주의자들은 격렬하게 저항하면서 로코코 문화를 견제하게 된다. 이런 배경 속에서 사람들은 17세기 궁정 중심의 귀족 문화인 바로크와 18세기의 타락과 쾌락에 빠진 우아한 취미였던 로코코에 싫증을 느끼게 되었을 뿐만 아니라 예술 자체의 감동마저도 잃고 말았다. 이때 새로 일어난 예술운동이 신고전주의였고, 이러한 시대적 고뇌를 작품 속에 반영한 인물이 장 앙투안 우동(Jean-Antoine Houdon)이었다. 그의 작풍은 단순성과 자연미로 특징을 표현하는 대단한 조각가였다.

우동의 조각 작품인 〈겨울 혹은 방한모를 쓴 소녀〉에서 로코코 시대의 화려한 작품과는 달리 잔뜩 움츠린 소녀의 모습을 나타내고 있다.

▶〈겨울 혹은 방한모를 쓴 소녀〉_추위 때문에 항아리가 얼어 깨져 있다. 얇은 숄 하나만을 쓰고 선 채로 추위에 떨고 있는 소녀는 방한모를 쓰고 있다기에는 무리가 있다. 그녀는 추위보다 성폭행을 당한 절망감에 숄로 머리부터 몸을 가리고 있다.

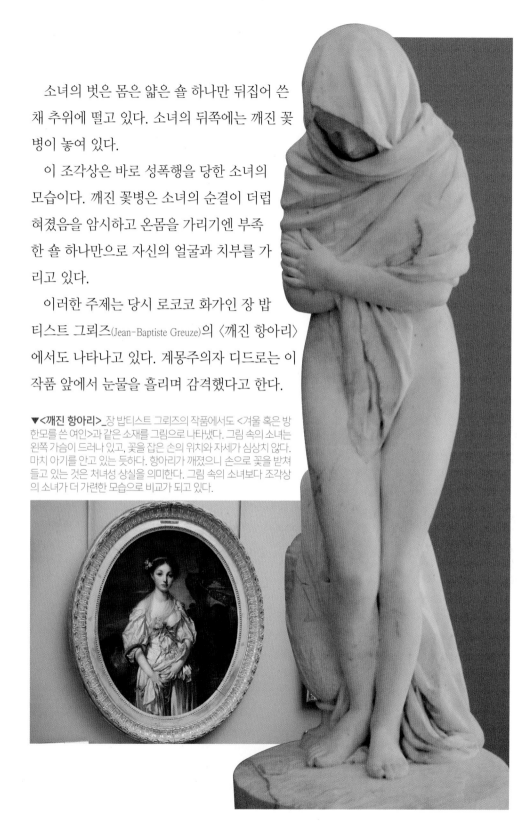

소녀의 벗은 몸은 얇은 숄 하나만 뒤집어 쓴 채 추위에 떨고 있다. 소녀의 뒤쪽에는 깨진 꽃병이 놓여 있다.

이 조각상은 바로 성폭행을 당한 소녀의 모습이다. 깨진 꽃병은 소녀의 순결이 더럽혀졌음을 암시하고 온몸을 가리기엔 부족한 숄 하나만으로 자신의 얼굴과 치부를 가리고 있다.

이러한 주제는 당시 로코코 화가인 장 밥티스트 그뢰즈(Jean-Baptiste Greuze)의 〈깨진 항아리〉에서도 나타나고 있다. 계몽주의자 디드로는 이 작품 앞에서 눈물을 흘리며 감격했다고 한다.

▼<깨진 항아리>_ 장 밥티스트 그뢰즈의 작품에서도 <겨울 혹은 방한모를 쓴 여인>과 같은 소재를 그림으로 나타냈다. 그림 속의 소녀는 왼쪽 가슴이 드러나 있고, 꽃을 잡은 손의 위치와 자세가 심상치 않다. 마치 아기를 안고 있는 듯하다. 항아리가 깨졌으니 손으로 꽃을 받쳐 들고 있는 것은 처녀성 상실을 의미한다. 그림 속의 소녀보다 조각상의 소녀가 더 가련한 모습으로 비교가 되고 있다.

장 앙투안 우동은 날카로운 사실주의적 수법에 의하여 작품의 정확한 성격 묘사에 뛰어났다. 1761년에는 로마대상을 받고 이탈리아에 유학하여 로마에 있는 빌라 메디치에서 고전을 공부하였다. 1771년에 살롱의 출품작 〈잠자는 신〉에 의해서 왕립 아카데미 가입을 허가받아 그 회원이 되었고 1778년 왕립 미술학교 교수가 된다. 특히 우동의 초상(흉상) 조각들은 모델의 개성을 박진감 있게 표현하여 절찬을 받았다. 이를 잘 나타내는 작품이 〈소녀의 흉상〉이다. 작품의 모델은 루이즈 브롱니아르라는 소녀로 건축가인 알렉산드르 테오도르 브롱니아르(Alexandre Theodore Brongniart)의 딸이다. 침착한 표정의 매우 아름다운 테라코타(점토로 빚은 후 가마에 굽는 기법) 흉상은 소름 끼칠 정도로 살아 있는 느낌을 준다.

　　우동의 유명세는 미국에도 알려져 1785년 미국 의회로부터 의뢰받은 〈조지 워싱턴 상〉 제작을 위해 미국에 수 주간 도미를 한다. 이후 귀국해서 대리석 리치먼드 동상을 완성해, 고대 조각 연구에 기초한 단정한 신고전주의 작풍을 펼쳐 근대 조각의 새로운 이상을 실현하는 지대한 공을 세웠다. 우동은 단호한 신고전주의적 형태와 날카롭고 예리한 관찰을 통한 사실성을 바탕으로 근대적인 작품을 만들어낸 최고의 조각가이다.

　　우동의 걸작으로는 볼테르, 몰리에르, 디드로, 루이 16세, 미라보, 나폴레옹 1세 등의 초상이 있다.

◀〈소녀의 흉상〉(454쪽 그림)_소녀의 아름다운 테라코타는 침착하면서도 총명한 눈망울을 사실적으로 나타내고 있다.

▼드니 디드로 흉상_18세기 프랑스의 대표적 계몽주의 사상가이다.　▼벤저민 프랭크린 흉상_미국 정치가로 '미국 독립의 아버지'로 불린다.　▼조지 워싱턴 흉상_미국 제1대 대통령. '미국 건국의 아버지'로 불린다.

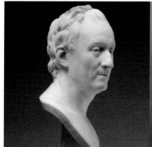

80
베르사유 장미들

| 오귀스탱 파주와 비제 르 브룅이 베르사유 인물들을 표현하다 |

루이 16세의 왕실 조각가 오귀스탱 파주(Augustin Pajou)는 로코코풍의 아름다움에 고전주의 양식을 혼합한 작품으로 널리 인기를 얻었다. 특히 그는 프랑스 왕실의 전속 조각가로 앙투아네트와 뒤 바리 부인 등 많은 여인들의 초상 조각상을 남겼다.

이 작품은 루이 15세의 마지막 애첩인 〈뒤 바리 부인의 초상〉이다. 그녀는 같은 평민 계급이라고 해도 부유한 집안의 딸로 교양을 갖추었던 마담 드 퐁파두르와는 달리 원래부터 창녀였다는 설이 있을 정도로 신분이 낮았다.

그녀의 후견인이 된 바리 백작은 처음부터 그녀를 국왕의 애첩으로 만들 생각이었으며, 실제 그녀를 본 국왕은 곧 매료되어 그녀를 베르사유 궁전에 들이게 된다. 다만 국왕의 애첩은 법도 상 반드시 기혼녀여야 했다. 그래서 바리 백작은 그녀를 자신의 남동생과 급히 결혼을 시켜 그녀를 입궁시켰다.

▶〈뒤 바리 부인의 흉상〉 (457쪽 그림)_ 퐁파두르 후작 부인과 함께 루이 15세의 대표적인 정부로 알려져 있다. 퐁파두르 후작 부인 사후 루이 15세의 뒤에서 정치적 영향력과 실권을 행사하였다. 그녀는 창녀 출신이었던 탓에 마리 앙투아네트는 물론 루이 15세의 세 딸로부터도 수시로 경멸, 무시당했다. 흔히 뒤 바리 부인 또는 뒤 바리 백작 부인으로 알려져 있다. 그는 루이 15세의 후궁으로 황태자 루이의 비 마리 앙투아네트와 수시로 갈등하였다. 루이 15세 사후 바스티유 수도원으로 추방되었다가 1793년 12월 프랑스 대혁명기 때 단두대에서 처형당했다.

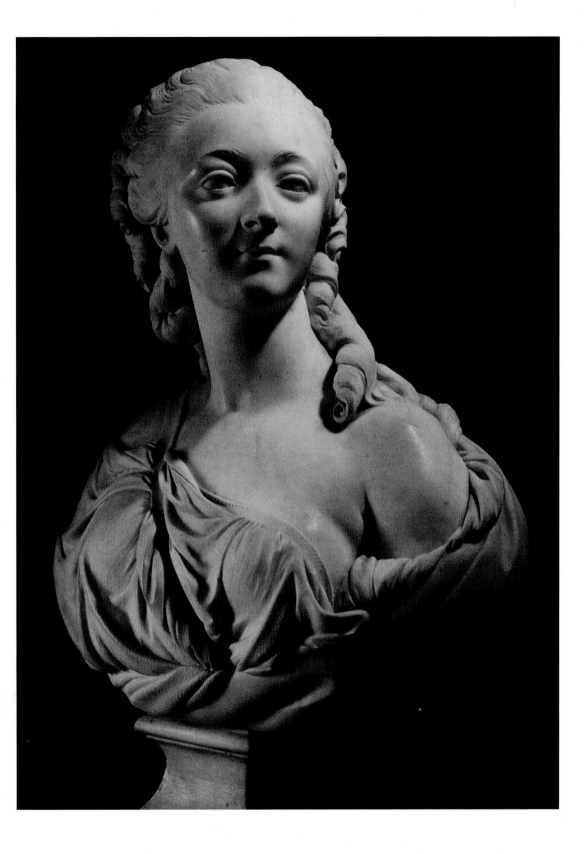

당시 왕비 마리 레슈친스카가 사망한 프랑스 궁정에는 여주인이 없는 것이나 마찬가지였고, 왕의 애첩으로 자리 잡은 뒤 바리 부인은 사실상의 왕비 역할을 했다. 루이 15세의 딸들은 이 점을 눈엣가시처럼 생각했기에, 뒤 바리 부인은 공주들과는 사이가 안 좋았다고 한다.

뒤 바리 부인의 지위를 처음으로 위협한 것이 바로 왕세손비 마리 앙투아네트였다. 오스트리아의 공주인 그녀는 매춘을 금지할 정도로 윤리적으로 엄격했던 어머니 마리아 테레지아의 영향으로 애첩에 대해서 좋지 않게 생각하고 있었다. 루이 15세의 딸들과 친하게 지냈던 마리 앙투아네트는 대놓고 뒤 바리 부인을 무시하였다고 한다. 마리아 테레지아는 이것이 외교 문제로 비화될까봐 항상 염려하였고, 오스트리아 총리대신 카우니츠 재상을 통해 훈령을 보내 마리 앙투아네트에게 자제할 것을 요구하였다. 그러나 앙투아네트는 오히려 카우니츠에게 무슨 자격으로 자신에게 그런 편지를 보내느냐며 추궁하였다.

▶<마리 앙투아네트 흉상>_ 신성로마제국 황제 프란츠 1세와 오스트리아 제국의 여제 마리아 테레지아 사이에서 막내딸로 태어났으며, 오스트리아와 오랜 숙적이었던 프랑스와의 동맹을 위해 루이 16세와 정략결혼을 했으나 왕비로 재위하는 동안 프랑스 혁명이 일어나 38살 생일을 2주 앞두고 단두대에서 처형되었다.

▼<뒤 바리 부인의 초상>, <마리 앙투아네트의 초상>_ 엘리자베스 비제 르 브룅의 작품.

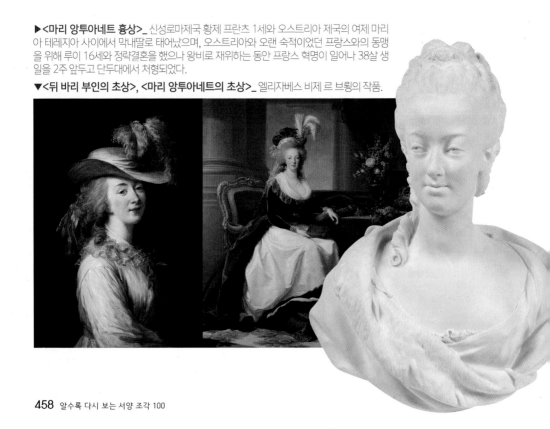

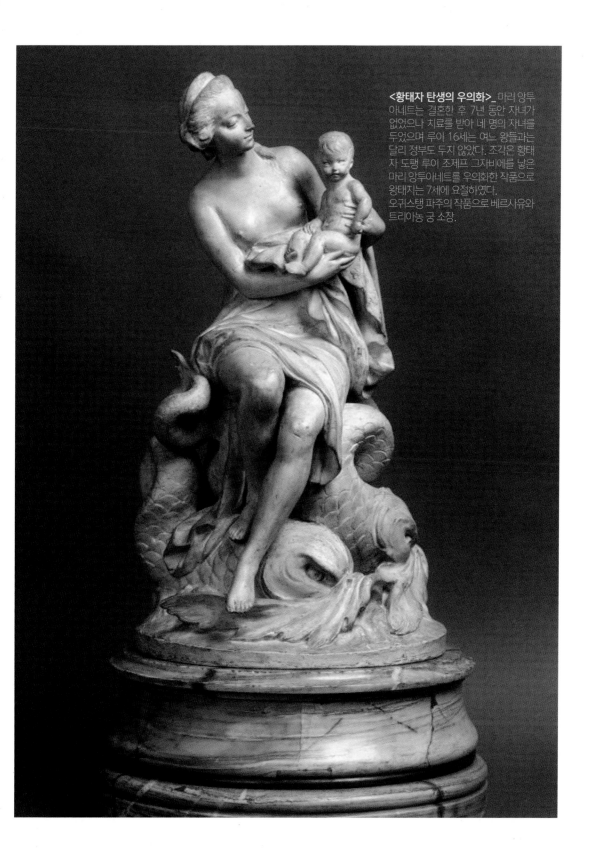

<황태자 탄생의 우의화>_ 마리 앙투아네트는 결혼한 후 7년 동안 자녀가 없었으나 치료를 받아 네 명의 자녀를 두었으며 루이 16세는 여느 왕들과는 달리 정부도 두지 않았다. 조각은 황태자 도팽 루이 조제프 그자비에를 낳은 마리 앙투아네트를 우의화한 작품으로 왕태지는 7세에 요절하였다. 오귀스탱 파주의 작품으로 베르사유와 트리아농 궁 소장.

이에 뒤 바리 부인은 루이 15세와 오스트리아 대사에게 마리 앙투아네트의 행태가 계속될 경우 프랑스와 오스트리아의 외교 관계가 악화될 것이라고 압박을 하기에 이른다. 다급해진 오스트리아는 어머니 마리아 테레지아와 오빠가 마리 앙투아네트에게 더 이상 뒤 바리 부인을 자극하지 말 것을 경고한다. 이들의 설득에 굴복한 마리 앙투아네트가 뒤 바리 부인에게 "오늘 베르사유에 사람이 참 많군요."라고 직접 인사를 건넨 유명한 일화도 있다. 하지만 뒤 바리 부인은 루이 15세의 병세가 악화되자, 루이 15세가 하사했던 루브시엔 성에서 머물게 되었고, 그가 사망하고 그의 손자 루이 16세가 즉위하자 수도원으로 사실상 추방된다.

시간이 어느 정도 지난 후, 루이 16세는 그녀에게 루브시엔 성에서 다시 살 수 있도록 허락해주었다. 그러나 얼마 지나지 않아서 곧 프랑스 혁명이 일어난다. 당시 뒤 바리 부인은 런던에서 머물고 있었는데, 자신의 저택에 가보기 위하여 프랑스에 입국했다가 그만 공화주의자에게 붙잡혀 콩시에르쥬리 감옥으로 압송되었고, 얼마 지나지 않아서 단두대에서 처형되었다. 또한 마리 앙투아네트도 루이 16세가 처형되고 혁명 재판소에서 사형 선고를 받아 처형되었다.

▼**엘리자베스 비제 르 브룅**_18세기 프랑스 로코코 시대의 여성화가. 신고전주의 양식의 매력적인 초상화로 유명하며, 마리 앙투아네트의 총애를 받은 궁정화가로서 왕실과 귀족의 초상을 다수 제작해 명성을 얻었다. 흉상은 오귀스탱 파주의 작품(루브르 박물관)이며, 그림은 르 브룅의 자화상이다.

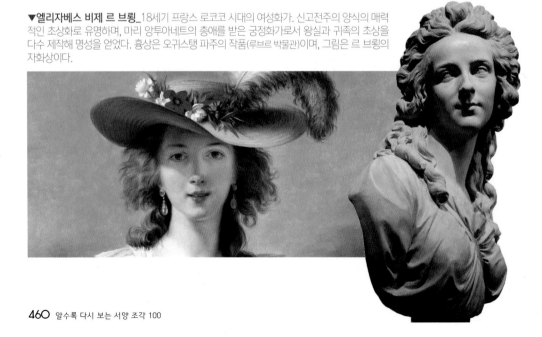

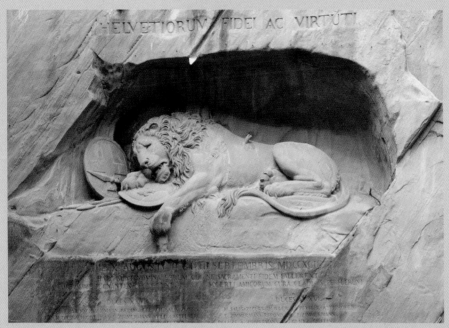

▲〈빈사의 사자상〉_스위스 루체른에 있는 조각상이다. 덴마크의 조각가인 베르텔 토르발센의 작품. 프랑스 대혁
명 당시 1792년 8월 10일 사건 때 튈르리 궁전을 사수하다 전멸한 라이슬로이퍼 장병들을 추모하기 위해 만들었다.

빈사의 사자상

〈빈사의 사자상〉은 스위스 루체른의 호프 교회 북쪽의 작은 공원 안에 있는
사자상으로, 프랑스혁명 당시인 1792년 8월 10일 루이 16세와 마리 앙투아네트
가 머물고 있던 궁전을 지키다가 전사한 786명의 스위스 용병(라이슬로이퍼)의 충
성을 기리기 위해 세운 조각상이다. 덴마크 조각가 토르발센의 작품으로 1821
년 독일 출신인 카스아호른에 의해 완성되었다.

조각에는 스위스 용병들을 상징하는 사자가 고통스럽게 최후를 맞이하는 모
습을 생생하게 표현해내고 있다. 사자의 발 아래에는 부르봉 왕가의 문장인 흰
백합의 방패와 스위스를 상징하는 방패가 조각되어 있다. 마크 트웨인은 이 사
자 기념비를 "세계에서 가장 슬프고도 감동적인 바위"라고 묘사하였으며 다른
관광지와는 달리 숙연한 분위기가 흐른다.

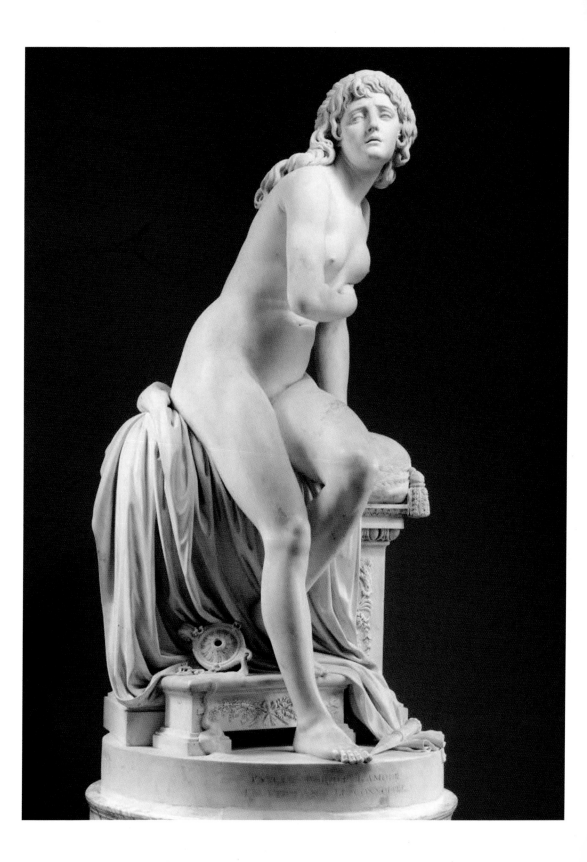

오귀스탱 파주는 루이 16세의 왕실 조각가로 마리 앙투아네트의 전속화가인 엘리자베스 비제 르 브룅(Élisabeth-Louise Vigée-Le Brun)과 자연스럽게 교유했고, 왕실 여인들의 초상 조각뿐만 아니라 파스칼(Pascal, Blaise), 데카르트(René Descartes) 등의 초상과 신화적인 주제의 작품으로 유명하다. 베르사유 궁전에 소장돼 있는 파주의 유명한 작품으로 〈쫓겨난 프시케〉 조각상이 있다. 이 작품은 그리스 신화에 등장하는 프시케 신화를 소재로 하고 있다.

프시케는 사랑의 신 에로스의 연인이다. 프시케와 결혼한 에로스는 프시케에게 다정하게 대해 주었다. 하지만 얼굴은 한사코 보여 주려 하지 않았다. 그러면서 그녀가 얼굴을 보려 하면 영영 그를 잃게 될 것이라고 경고했다. 그 뒤로 남편은 자신의 정체를 드러내지 않은 채 밤마다 찾아와 그녀를 기쁘게 해 주었다. 프시케는 낮이면 화려한 궁전에서 음성들의 시중을 받으며 부족함이 없이 생활했고, 밤이면 어둠 속에서 남편과 즐겁게 지냈다.

그러나 언니들의 꼬임에 넘어간 프시케는 에로스의 경고에도 무시하고 그의 얼굴을 보려는 호기심에 에로스에게 쫓겨나는 장면을 묘사하였다. 이 작품의 소재는 이후 파주의 제자 안토니오 카노바(Antonio Canova)에 의해서 걸작으로 탄생한다.

▶<쫓겨난 프시케>(462쪽 그림)_프시케는 그리스 신화에서 에로스와 사랑을 나눈 에로스의 부인이며 사랑과 영혼의 여신이다. <에로스와 프시케>는 많은 작가들이 작품의 소재로 삼은 주인공들로 조각에서는 안토니오 카노바에 의해 걸작으로 표현된다. 오귀스탱 파주의 <쫓겨난 프시케>에서 마니에리즘 양식의 길게 늘어진 인체를 나타내고 있다. 루브르 박물관 소장.

신고전주의와 낭만주의 조각

 '근대'라는 시기가 성립될 수 있었던 데에는 진보라는 개념의 성립에 바탕이 되었던 영국의 산업혁명과 프랑스 대혁명이라는 두 종류의 혁명이 있었다. 18세기 말, 이 두 혁명은 정치, 사회적 측면뿐만 아니라 인간 활동의 모든 면에서 대변화를 일으켰다. 산업과 경제, 그리고 과학이 진보를 거듭해 나가면서 사회는 보다 전문화되고 복잡해졌다.

 프랑스 대혁명과 더불어 나폴레옹의 영웅주의적 출현에 힘을 얻으면서 고전주의가 부활한 것은 당연한 결과였는지도 모른다. 그러나 신고전주의 미술 태동의 직접적인 동기가 된 것은 1783년 '헤르쿨라네움'과 1748년의 '폼페이' 등 고대 도시 유물의 발굴이었다고 할 수 있다.

 프랑스의 발군의 조각가인 우동에 의해 새롭게 대두한 신고전적 풍미는, 19세기에 카노바에게 계승되며 본격적인 시대 경향으로 자리 잡았고 그 후 프랑스혁명을 거치면서 뤼드(Rude, François)와 카르포(Jean-Baptiste Carpeaux) 등에 의해 신고전주의 조각이 낭만주의로 이행하는 과정을 보여준다.

 신고전주의는 후기 바로크와 로코코에 반발하고, 고전과 고대에 대한 새로운 관심으로 고양된 18세기 말부터 19세기 초에 걸쳐 프랑스를 중심으로 유럽 전역에 나타난 예술 양식이다. 고대적인 모티브를 많이 사용하고 고고학적 정확성을 중시하며 합리주의적 미학에 바탕을 두었다.

 신고전주의 예술은 형식의 정연한 통일과 조화, 표현의 명확성, 형식과 내용의 균형을 중요하게 여기며, 특히 미술에서는 엄격하고 균형 잡힌 구도와 명확한 윤곽, 입체적인 형태의 완성 등이 우선시된다. 고대에 대한 관심은 18세기 중반에 이루어진 폼페이와 헤라클레네

움, 파에스툼 등의 고대건축의 발굴과 동방여행에 의한 그리스 문화의 재발견 등이 계기가 되었으며, 프랑스 혁명 전후 고대에 대한 동경이 사회 전반을 풍미하였다.

신고전주의를 대표하는 조각가로는 이탈리아의 카노바와 토발트센(Bertel Thorwaldsen) 등이 두드러진 작품활동으로 주목을 받았다. 신고전주의 운동은 미국으로도 건너갔으며, 고대의 모범들을 신중하고 의식적으로 모방한다는 점에서 그전에 간헐적으로 일어났던 고전부흥운동과는 사뭇 다르다.

신고전주의 미술은 로코코의 미술 취향에 대한 반동으로 남성다운 강한 힘을 표현하려고 했고 진지한 생각을 담아내려고 했다. 하지만 차갑고 매끈한 형식과 상상력의 부재라는 특색만을 낳기도 했다.

이후 합리주의에 반대하여 객관보다는 주관을, 지성보다는 감정을 중요시하고, 또 개성을 존중하는 낭만주의 예술이 전개되었다. 낭만주의 예술가들은 아카데미즘, 특히 나폴레옹 제정을 정점으로 대혁명 전후에 걸친 신고전주의의 딱딱하고 까다로운 규범에 거세게 반발하였다. 그리하여 그리스나 로마적인 고전을 버리고 중세와 민족적 과거, 특히 고딕 양식을 지향하게 되고, 오리엔탈리즘을 단순한 이국취미 이상으로 승화시켰으며, 자기의 상상력과 숭고한 비장감, 조국애, 인간과 자연과의 융합감 등의 감정으로 표현하였다.

낭만주의 시대의 조각의 발전은 회화가 발전한 자취를 그대로 좋았다. 조각은 회화나 건축의 경우보다는 훨씬 덜 모험적이다. 조각의 독특한 장점과 그 공간을 채우는 확고한 현실성은 낭만주의적 기질에는 적합한 것이 아니었다. 그래서 낭만주의 미술에서 조각은 회화만큼 화려한 것은 아니었지만, 낭만주의적 이상에 가장 가까운 개성을 가진 뤼드와 같은 사람이 있고, 동물 조각가인 바리(Antoine-Louis Barye)도 유명하다.

안토니오 카노바

| 르네상스의 미켈란젤로, 바로크의 베르니니, 신고전주의는 카노바가 대표한다 |

　　신고전주의 대표 조각가 안토니오 카노바(Antonio Canova)는 작품 구상의 영감을 바로크와 고전주의의 부흥에서 얻었다. 그의 조각품은 영웅적 구성, 은혜의 구성, 그리고 묘지 기념물의 세 가지 범주로 나눈다. 이 세 부분에서 카노바의 근본적인 예술 동기는 클래식 조각에 도전하는 것이었다.

　　카노바는 일찍부터 석공 밑에서 일하다가 재능이 인정되어 베네치아의 조각가 토레티(Giuseppe Torretti)의 공방에 입문하였으며, 이때 고대 조각에 깊은 관심을 가졌다.

　　카노바는 1779년 22세에 로마로 갔다. 당시 로마는 바로크와 로코코에 대한 반발로 고전주의적 풍조가 일기 시작해, 한창 폼페이와 엘코라노의 고대 유적 발굴이 유행처럼 진행되고 있었다. 또한 조각가들은 빙켈만(Winckelmann)과 레싱(Lessing)의 저술을 참작하여 고전주의적 작품 제작에 박차를 가하고 있던 때였다. 한마디로 로마는 신고전주의운동의 세계적 중심지였다. 그런 환경에서 그는 고대 조각을 열심히 연구하여 〈켄타우로스를 죽이는 테세우스〉를 조각하였다.

▶**〈켄타우로스를 죽이는 테세우스〉**_영웅 테세우스가 반신반수(半神半獸)의 켄타우로스를 퇴치하는 모습이다. 카노바는 이 작품에서 고전적 균형미와 격렬한 운동감을 잘 조화시켜 주고 있다.

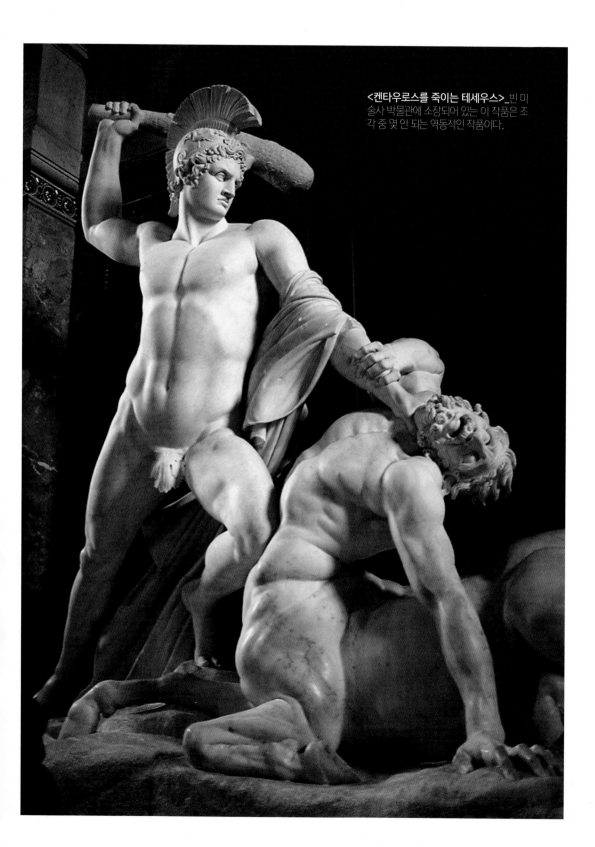

<켄타우로스를 죽이는 테세우스>_빈 미술사 박물관에 소장되어 있는 이 작품은 조각 중 몇 안 되는 역동적인 작품이다.

테세우스는 아테네의 영웅으로, 테세우스가 반인반마의 켄타우로스를 제압하는 장면은, 소재는 그리스 신화에서 가져왔더라도 주제는 전형적인 근대의 탐구였다. 테세우스는 이성, 켄타우로스는 자연적 욕구를 상징해 카노바는 조각으로 이성과 본능의 첨예한 대립을 형상화하였다.

카노바는 네 살 때 아버지를 여의고 어머니는 재혼하여 이내 떠나버렸다. 어린 카노바는 이탈리아 트레비소 근처에 있는 석공인 할아버지의 집에서 자랐다. 그는 어린 시절의 슬픔을 쉽게 떨쳐내지 못했고, 그 우울한 감정과 감수성을 승화시켜 자신의 조각에 우아하게 표현했다.

카노바의 감수성을 나타내는 듯한 〈회개하는 막달라 마리아〉 조각상은 정적의 고요만이 느껴지는 작품이다. 풀어헤친 긴 머리카락은 가슴으로 흘러내리고, 언뜻 보면 마리아는 졸고 있는 것처럼 보인다. 하지만 그녀가 고개를 숙인 것은 졸고 있는 것이 아니라 슬픔과 회한 때문임을 알 수 있다. 두 손은 무릎 위에 가지런히 올려놓고 속죄의 기도를 하는 모습이다.

그런데 다소 괴기스런 연출로 그녀의 무릎 옆에는 해골이 놓여 있다. 여기서 해골이 나타내는 의미는 세속적인 삶이 짧고 덧없다는 것을 상징하는 '인생무상'이라는 라틴어인 '바니타스'를 뜻한다.

◀빈 미술사 박물관의 내부 전경(468쪽 그림)_〈켄타우로스를 죽이는 테세우스〉 조각상이 중앙 계단에 전시되어 있다.
▶**〈회개하는 막달라 마리아〉**_기존의 회개하는 모습의 막달라 마리아는 창녀였던 그녀의 전적 때문에 나체의 모습에서 풀어헤친 긴 머리로는 중요한 부분을 가리고 있는 모습으로 그려졌다. 하지만 카노바의 막달라 마리아는 옷을 입고 앉아 있는데 언뜻 보면 졸고 있는 것처럼 나타내고 있다. 손 아래 해골과 허리를 묶은 허리 끈의 모습은 사실적이면서 이색적이다.

카노바는 1802년에 나폴레옹의 초청을 받아 파리로 갔으나, 그해 로마로 돌아와서 명사 · 귀족의 묘비와 초상을 비롯하여 왕성한 조각 활동을 시작한다. 카노바는 보르게세 가문의 수장인 카밀로 보르게세에게서 자신의 아내인 폴린 보르게세(Pauline Borghese)를 조각해 줄 것을 의뢰받는다. 폴린 보르게세는 나폴레옹의 여동생으로 1803년 카밀로 보르게세와 결혼했다. 그는 어린 아내에게 경의를 표하기 위해 이 조각상을 주문했다.

이 조각상은 만들어질 때부터 파문이 일었다. 실제 모델이 되어주었던 폴린이 안토니오 카노바 앞에서 올 누드로 포즈를 취했다고 한다. 실제 완성된 조각상은 반 누드상인데, 그럼에도 매우 얇은 의상만 걸쳤을 것이다.

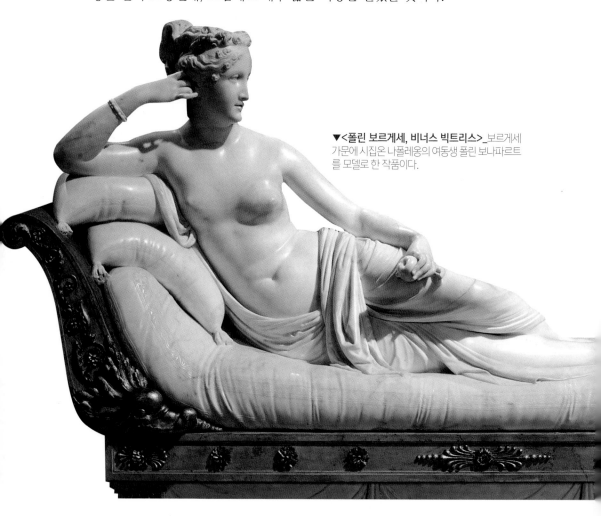

▼<폴린 보르게세, 비너스 빅트리스>_보르게세 가문에 시집온 나폴레옹의 여동생 폴린 보나파르트를 모델로 한 작품이다.

조각상은 매우 정교하게 다듬어져 있다. 부드러운 살, 가느다란 손가락과 함께 엉덩이 아래쪽을 덮고 있는 가벼운 면사포 같은 천의 모습이 꽤 인상적이다. 얼굴만 실제적인 비율을 따랐고 나머지 부분은 신고전주의 양식에서 추구하는 이상적인 여성의 미를 표현했다고 볼 수 있다. 그런데 조각상 아래쪽에는 금박 장식이 붙어 있는 나무 받침대가 같이 붙어 있다. 이 받침대는 아래쪽에 회전 장치가 달려 있어 조각상이 360도 회전하도록 고안한 장치이다.

▼ <폴린 보르게세, 비너스 빅트리스> _ 카노바는 대담하게 그녀의 상반신을 반누드로 묘사했다. 미끈한 피부와 매트의 시트 주름은 매우 사실적으로 표현하고 있다.

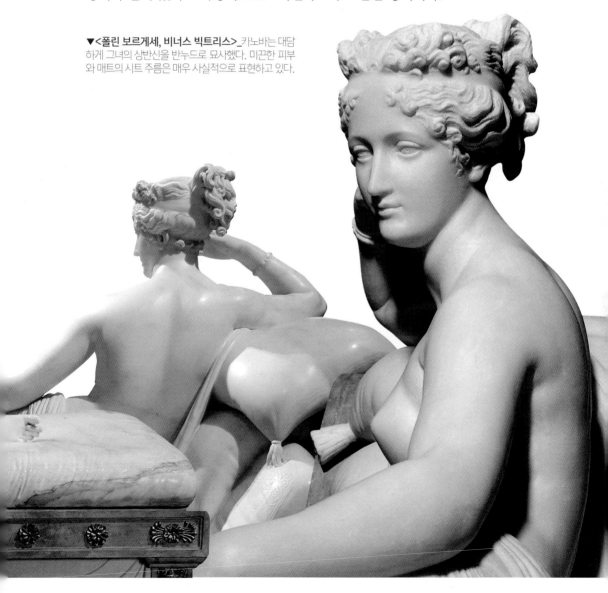

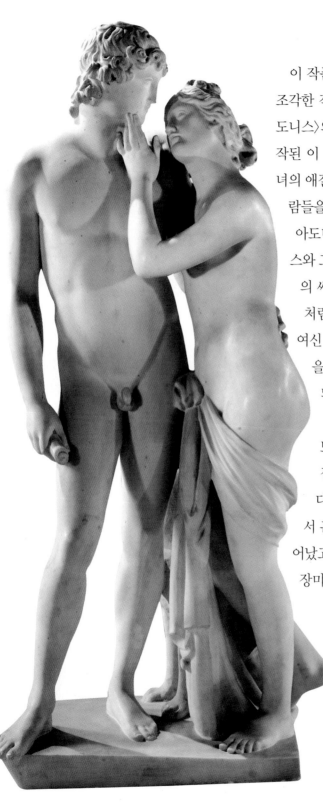

이 작품은 카노바의 사랑을 주제로 조각한 작품 중 하나인 〈비너스와 아도니스〉의 조각상이다. 1795년에 제작된 이 작품은 미려한 모습과 두 남녀의 애절한 사랑의 스토리로 당시 사람들을 매혹시킨 작품이다.

아도니스는 사이프러스 왕 키니라스와 그의 딸 사이에서 태어난 불륜의 씨라고 한다. 미소년의 대명사처럼 불릴 정도로 용모가 빼어나 여신 비너스와 페르세포네의 사랑을 받았는데, 사냥을 하다가 멧돼지에 물려 죽었다.

이 멧돼지는 헤파이스토스, 또는 비너스의 연인 아레스가 질투하여 변신한 것이라고 한다. 미소년 아도니스가 죽으면서 흘린 피에서는 아네모네가 피어났고, 여신 비너스의 눈물에서는 장미꽃이 피어났다고 전해진다.

◀〈비너스와 아도니스〉_미소년 아도니스의 대모였던 비너스는 그가 늠름한 청년으로 자라자 그를 사랑한다. 그러나 사냥을 좋아했던 아도니스가 항상 걱정되어 그녀는 아도니스에게 근심어린 주의를 준다. 카노바의 조각에서도 비너스는 아도니스를 걱정하는 모습으로 나타나고 있다.

또 다른 전설에 따르면, 아도니스가 아직 어렸을 때 비너스가 상자 속에 그를 감추어 페르세포네에게 맡겼는데, 나중에 페르세포네가 미소년으로 성장한 아도니스에게 반하여 돌려 주려 하지 않았다. 이에 제우스가 나서서 아도니스에게 1년의 절반은 비너스와, 나머지 절반은 페르세포네와 살도록 하였다고 전한다.

작품에는 아도니스의 대모이자 연인인 비너스가 아도니스에게 키스를 원하는 장면이 묘사돼 있어, 고대 헬레니즘풍의 신고전주의 양식이 잘 드러나 있다. 카노바의 조각은 이상미라는 명분 아래 잘 정돈된 인체 조각이었지만, 결과적으로는 고대 신화에서 차용한 작품들만 넘쳐나게 하는 결과를 초래하여 당시의 유럽 조각에 개성과 생기를 격감시키는 원인을 제공하기도 했다. 그러나 카노바는 로코코 이후 만연했던 18세기풍의 장식성과 기교적인 조각을 답습하지 않고, 형태가 단정한 신고전주의 작품을 완성해 냈으며, 당시 사람들에게 새로운 이상의 실현을 제시하는 조각가였음에는 틀림이 없다.

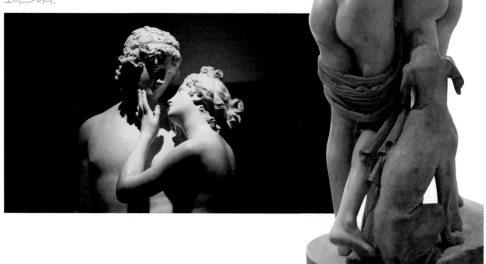

▶<비너스와 아도니스>_비너스와 아도니스는 유명한 미남미녀답게 매우 아름다운 몸매를 드러내고 있다. 그들의 뒤에서 염탐하는 듯한 사냥개 아르고스의 모습이 이채롭다. 아래는 뉴욕 메트로폴리탄 미술관의 <비너스와 아도니스>이다.

82
에로스와 프시케
| 카노바의 걸작 중의 걸작 |

불세출의 키스 장면으로 유명한 카노바의 걸작이 바로 〈에로스의 키스로 되살아 난 프시케〉 조각상이다.

카노바는 22세에 고전주의자들의 중심지였던 로마로 가서 고대 조각을 연구했으며, 이후 신고전주의 조각을 대표하는 조각가로 자리매김하게 되었다.

그가 고전 조각에 관심을 두게 된 까닭은, 직접적으로는 신고전주의 이론의 창조자인 영국 화가 해밀턴(Hamilton, 1723년~1789년)의 영향 때문이며 간접적으로는 빙켈만의 이론에 동조했기 때문이다.

대부분의 신고전주의 화가나 조각가가 그러하듯 카노바 역시 작품의 주제와 소재를 고대 신화나 전설 등에서 얻었는데 대표작인 〈에로스와 프시케〉 역시 그리스 신화를 인용한 작품이다.

프시케는 그리스 신화에서 에로스와 사랑을 나눈 공주였다. 그녀는 어느 왕국의 3녀 중 막내공주였으며, 굉장한 미녀였다. 프시케의 미모 때문에 사람들이 아프로디테(비너스)의 신전을 찾지 않자 아프로디테는 질투심이 솟았다. 그래서 아들 에로스에게 프시케가 추남 또는 괴물 등을 사랑하게 하라고 지시했지만, 에로스가 프시케의 방으로 갔을 때 자신의 금화살 촉에 손을 찔려서 도리어 프시케를 사랑하게 되었다.

▶〈에로스와 프시케〉

▲<에로스의 키스로 되살아난 프시케>

　그 후 사람들은 프시케의 미모를 여전히 칭송했으나 청혼하는 사람은 없어졌다. 어느 날 프시케의 부모는 신탁을 들었다. 사제는 프시케는 괴물, 또는 죽음 등과 결혼할 운명이라고 말했고 산 정상에 프시케를 데려다 놓으면 신랑이 프시케를 데려갈 거라고 말했다. 그러나 이 신탁은 거짓이었다. 그리고 프시케는 피테스 산의 정상으로 보내졌다. 얼마 후 프시케는 서풍의 신 제피로스에 의해 어느 궁전으로 보내졌고, 그곳에서 에로스를 만났다. 에로스는 프시케가 자신의 얼굴을 보지 못하게 했고 밤에만 궁전에 있었다. 그런데 어느 날 프시케는 언니들을 만나게 되었다. 프시케를 시기한 언니들이 램프로 신랑의 얼굴을 보고 괴물이면 칼로 찌르라고 했고, 프시케는 그 말대로 했다. 마침내 프시케가 램프를 들고 가서 신랑의 얼굴을 보았다. 신랑은 에로스였다. 그때 램프의 기름이 에로스의 어깨에 떨어져서 에로스는 깨어났고, 무슨 일이 일어났는지 금세 알아차렸다. 에로스는 '사랑은 의심과 공존할 수 없다'는 말을 남기고 어딘가로 사라졌다. 프시케는 아프로디테를 찾아가서 용서를 빌었고 아프로디테는 몇 개의 임무를 모두 마치라고 했다. 과제는 이야기마다 조금씩 다르지만 마지막 임무는 모두 일치한다. 마지막 임무는 지하세계에 가서 지하세계의 왕비인 페르세포네에게서 아름다움을 얻어 오라는 것이었다. 프시케는 모든 임무를 끝

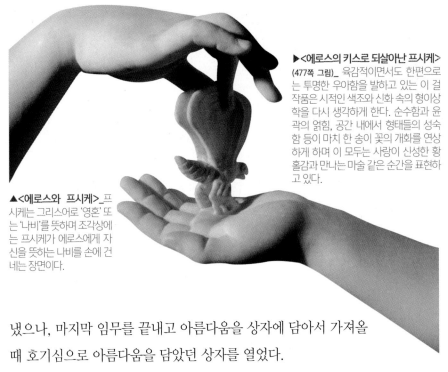

▶〈에로스의 키스로 되살아난 프시케〉
(477쪽 그림)_ 육감적이면서도 한편으로는 투명한 우아함을 발하고 있는 이 걸작품은 시적인 색조와 신화 속의 형이상학을 다시 생각하게 한다. 순수함과 윤곽의 얽힘, 공간 내에서 형태들의 성숙함 등이 마치 한 송이 꽃의 개화를 연상하게 하며 이 모두는 사랑이 신성한 황홀감과 만나는 마술 같은 순간을 표현하고 있다.

◀〈에로스와 프시케〉_프시케는 그리스어로 '영혼' 또는 '나비'를 뜻하며 조각상에는 프시케가 에로스에게 자신을 뜻하는 나비를 손에 건네는 장면이다.

냈으나, 마지막 임무를 끝내고 아름다움을 상자에 담아서 가져올 때 호기심으로 아름다움을 담았던 상자를 열었다.

상자에서는 아름다움이 아닌 죽음의 잠이 나왔다. 그리고 프시케는 죽음의 잠에 빠져들었다. 이때 에로스가 나타나서 잠을 도로 상자에 넣고는 프시케에게 부활의 입맞춤을 한다. 그러자 프시케는 깨어났고 에로스와 재회했다.

카노바는 신화의 내용 중 에로스의 입맞춤으로 잠에서 깨어나는 프시케의 모습을 다루었다. 육감적이면서도 한편으로는 투명한 우아함을 발하고 있는 이 걸작품은 시적인 색조와 신화 속의 형이상학을 다시 생각하게 한다.

〈에로스와 프시케〉에서 뒤틀려 누워 있는 프시케의 부자연스러운 자세는 16세기 매너리즘 조각의 기법과 특징을 보는 듯하다. 그의 대다수의 작품들은 표면 질감이 매끄럽고 부드러우며 우아함과 에로틱한 분위기를 자아내고 있는데 이것은 로코코의 우아한 장식적 취향의 흔적을 보이는 것이다. 이처럼 카노바의 작품이 로코코의 감각을 다분히 포함하고 있는 것은 사실이다. 하지만 그가 구사했던 적절한 형식과 절제된 균형미는 그만의 독특한 개성적 표현이었으며, 거기에 부드러움과 우아함이 풍부하게 녹아들어 있음을 알 수 있다.

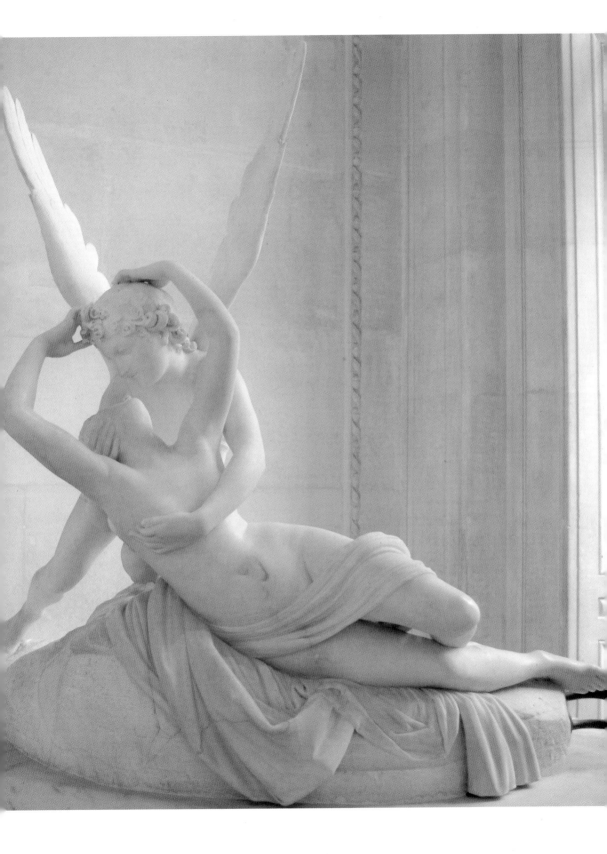

83

베일을 쓴 여인

| '젖은 천 주름' 기법을 선도한 안토니오 코라디니 |

18세기 예술 양식은 신고전주의 대두와 함께 고전적 사실감이 강화되었다. 회화는 물론 조각에서도 시대적 패러다임의 적용이라는 측면에서 고대적 양식의 모방이 시도되었다. 그러나 고전 작품이 지닌 '고귀한 단순과 고요한 위대'라는 시대의 개념은 모방할 수 있지만 그 정신까지 수용하는 건 상당히 어려운 일이었다. 그래도 당시 조각가들은 정신까지는 어려워도 그 형식만은 모사하게 되면서 상당히 세련되고 우수한 테크닉을 접목시켜 나갔다.

안토니오 코라디니의 〈겸손〉 조각상에 나타나는 '젖은 천 주름' 기법은 16세기 말부터 발굴된 고대 그리스 로마의 조각상에서 출발되었다. 고대의 조각상들은 기막히게 아름답고 우아했지만, 이를 연구한 당시의 조각가들은 모방과 창조라는 아슬아슬한 경계에서 자신만의 독창성을 나타내려고 부단한 노력을 하였을 것이다.

거부할 수 없이 유혹적인 베일을 쓴 여인 조각의 효시는 안토니오 코라디니(Antonio Corradini)로부터 시작된다. 로코코 시대 베네치아의 조각가인 그는 에스터에서 태어나서 주로 베네토에서 일했으나 베니치아 바깥에서 일을 하기도 했다.

▶〈베일을 쓴 여인〉과 〈겸손〉 부분(479쪽 그림)_이 작품들은 조각에 베일을 씌운 것이 아니라 돌을 깎아 만든 베일로 조각 최고의 테크닉을 보여주는 작품이다.

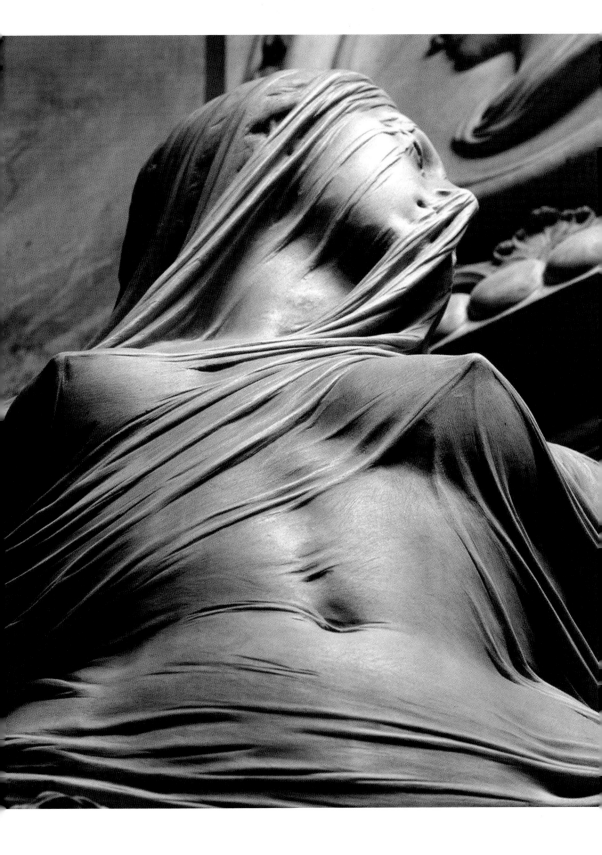

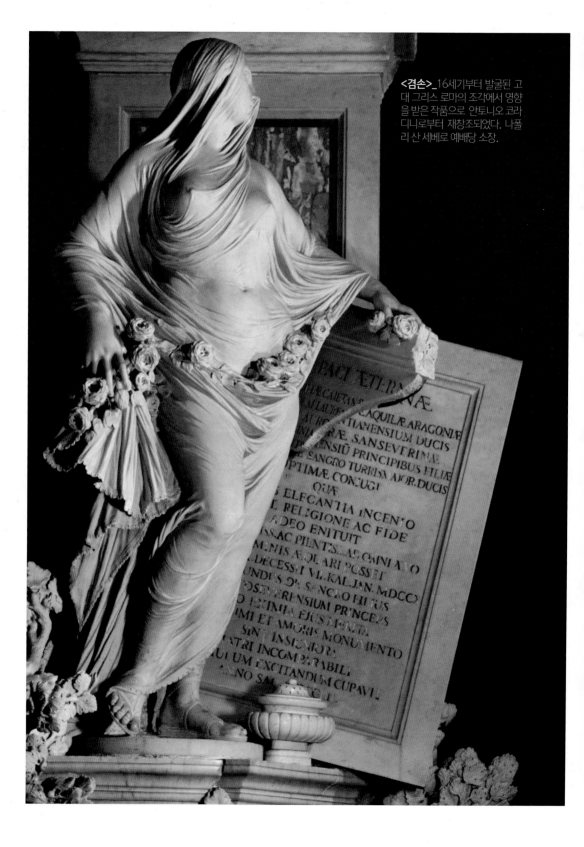

<겸손>_16세기부터 발굴된 고대 그리스 로마의 조각에서 영향을 받은 작품으로 안토니오 코라디니로부터 재창조되었다. 나폴리 산 세베로 예배당 소장.

코라디니는 제로라모 코라디니와 바바라의 아들로 태어났다. 그의 집안은 어느 정도의 경제적 여유가 있었다고 전해진다. 코라디니는 10대 때에 토마소 테만자의 도제로 들어가 4~5년 정도 일을 했다. 그 당시 코라디니의 작품들은 안토니오 타르시아와 피에트르 바라타의 작품과 유사했다고 한다. 후에 그는 베네치아 산타마리아 아순타 성당의 제단 조각상을 만든 주세페 토레티(Giuseppe Torretti)의 제자가 되기도 한다.

코라디니의 〈겸손〉은 당대 우아한 여인 조각을 대표하는 명작으로 나폴리의 산 세베로 예배당을 위해 만들어진 대리석 조각이다. 무엇보다 이 작품의 독특한 창조성이 빛나는 지점은 조각상이 아예 온몸과 얼굴에 통째로 베일을 쓴 여성을 나타낸 작품이라는 데 있다. 코라디니의 〈겸손〉이 당대 사람들에게 큰 호응을 받으면서 뒤이어 라파엘로 몬티(Raffaello Monti), 지오반니 스트라차(Giovanni Strazza), 피에트로 로시(Pietro Ross), 지오반니 마리아 벤조니(Giovanni Maria Benzoni) 등도 유사한 작품을 제작했다.

베일을 표현한다는 것은 조각이라는 장르가 보여 줄 수 있는 최상의 테크닉과 이상이었기에 당시 수요가 엄청났던 것 같다. 더군다나 베일이라는 은폐성에 대한 호기심이 사람들을 자극하는 데 일조하였다.

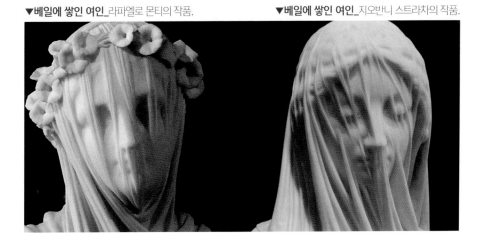

▼베일에 쌓인 여인_라파엘로 몬티의 작품.　　　▼베일에 쌓인 여인_지오반니 스트라차의 작품.

❧❧❀84❀❧❧

신고전주의 조각의 거장들

| 원형 부조의 거장 다비드 당제와 에투알 개선문의 프랑수아 뤼드 |

18세기 후반 조각은 신고전주의 회화와 마찬가지로 고대의 양식을 모방하여 형식만의 단조로움에 빠져들어갔다. 그 당시의 문학과 회화의 영향을 받아 조각에도 정열적인 작품이 그 반동으로 등장되는데 대표적인 조각가로 프랑스의 다비드 당제(David d'Angers)와 뤼드(Francois Rude)가 있다.

다비드 당제는 동시대인들의 인물상에서 뛰어난 재능을 발휘했고, 인물의 얼굴 생김새를 포착하여, 그들이 살아온 삶과 신체적인 특징을 능숙하게 표현해냈다. 1815년에 당제는 프랑스의 오페라 작곡가인 페르디낭 에롤드(Ferdinand Hérold)를 묘사한 초상 메달을 제작했다. 이것은 그가 처음으로 제작한 초상 메달이었다. 이후 그는 로마에서 고대의 미술품들을 공부하면서, 이탈리아의 신고전주의 조각가인 안토니오 카노바의 작품을 접하게 된다. 그는 전 유럽을 돌면서 500여 점의 원형부조로 전시장을 채웠으며 괴테(Goethe, Johann Wolfgang von)와 파가니니(Niccolò Paganini) 등 생생한 흉상도 제작하였다.

▶**요한 볼프강 폰 괴테의 흉상과 원형부조**_독일의 대표적인 문학가로 독일 로코코 말기의 문화적 분위기에서 자랐지만 시민 문화를 위해 지도적 구실을 했으며, 독일의 문예 · 미술 · 연극운동에 결정적 영향을 주었다. 평생 수채 · 소묘에 의한 풍경화를 그려보고, 한때 화가를 뜻한 적도 있었다. 다비드 당제는 초상 메달의 귀재로 괴테 및 500여 점의 초상 메달을 만들었다.

당제의 개성은 공식적인 조각상보다는 원형부조에서 더욱 잘 표출되어 있다. 파리로 돌아온 그는 정치에도 깊은 관심을 보여, 한때 의원으로 선출되었으나, 나폴레옹 3세에 의해 벨기에로 추방되었다.

훗날 파리로 돌아온 당제는 빅토르 위고(Victor-Marie Hugo), 토머스 제퍼슨(Thomas Jefferson), 조지 바이런(George Gordon Byron) 경을 포함하여 수많은 유명 인사들의 사실적인 초상 메달과 흉상을 제작했다. 그의 걸작 작품들로는 팡테옹(Pantheon)의 페디먼트에 조각된 〈천재에게 왕관을 수여하는 팡테옹〉과 파리의 페르라세즈 공동묘지에 있는 〈로베르 장군 기념상〉, 그리고 루브르 박물관에 소장되어 있는 대리석 조각 〈필로포에멘〉이 있다. 당제가 남긴 인상적인 작품들에는 당대의 주요 문학가, 정치가, 예술가들의 모습을 조각한 50점의 실물크기 조각상과 150점의 흉상, 그리고 500여 점의 초상 메달 등이 포함되어 있다.

| 장폴 마라 | 파가니니 | 앙투안 뱅상 아르노 |
| 알프레드 드 뮈세 | 조지 고든 바이런 | 조세핀 황후 |

당제와 함께 당시 프랑스를 주름잡던 또 한명의 유명 조각가는 프랑수아 뤼드(Francois Rude)였다. 그는 견고한 고전적 전통과 서사시로 향하던 새로운 영감을 결합시켜 낭만주의 조각의 또 다른 아카데미를 창시했다. 그 후 당시의 비참한 현실에 눈뜬 후에는 강력한 사실주의로 방향을 바꾸었다.

뤼드는 디종에서 태어났다. 그는 고향에서 조각을 공부한 후 파리로 갔다. 1812년 로마상을 수상하였으나 로마로 가지 않고 애인의 가족을 따라 브뤼셀로 이주하여 아틀리에를 열었다. 그때 역시 망명객이던 자크 루이 다비드를 알게 되고, 1827년 귀국 후에 〈거북이와 놀고 있는 나폴리의 젊은 어부〉를 발표하여 일약 스타로 부상했다. 이 조각상은 자유로이 노는 어부인 소년을 취급한 작품인데, 인체를 형식적으로 보지 않고 자연을 참되게 관찰하여 부드러운 묘사와 밝음을 나타내고 있다. 그러나 조각에 대한 인식을 새롭게 한 것은 파리의 개선문을 위해 제작한 〈진군(라 마르세예즈)〉이었다.

이 작품은 개선문을 장식하는 4개의 커다란 부조 중의 하나인데, 뤼드는 1792년에 파리의 방어를 위하여 마르세유로부터 출발한 의용군의 진군을 조각의 소재로 삼았다.

부조의 모습은 고대 로마 무사의 모습으로 되어 있어, 중앙에 투구를 높이 들고 질타하는 인물을 중심으로, 군상은 진군의 열기를 재현하고, 군상의 머리 위에는 날개를 펴고

▶〈거북이와 놀고 있는 나폴리의 젊은 어부〉_뤼드는 지극히 자연스러운 포즈를 취하게 함으로써 신고전주의의 조각을 연상시키는 엄격함과는 전혀 다른 인물상을 창조하고 있다. 루브르 박물관 소장.

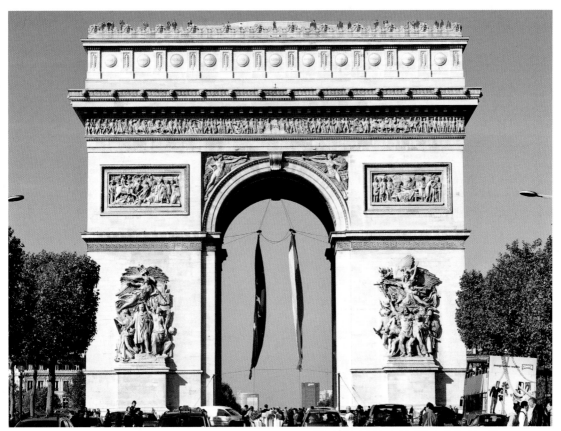

▲**<에투알 개선문>**_1806년 나폴레옹 1세가 휘하 군대의 승리를 기념하기 위하여 계획하였다. 설계는 주로 장 프랑수아 테레즈 샬그랭이 맡았으나 그는 얼마 안 가서 죽고 나폴레옹 자신도 실각하였기 때문에 공사는 중단되었다가 1836년에 이르러서야 겨우 완성되었다. 대체로 고대 로마의 개선문의 양식을 따랐으나 프랑스 근세 고전주의의 걸작으로 꼽힌다. 각부를 장식한 조각 가운데 뤼드의 <진군(라 마르세예즈)>은 특히 유명하다.

치닫는 전쟁의 여신을 묘사하고 있다. 그 모양은 열렬한 정열을 내뿜는 듯하여 사람들을 감동시켜, 뤼드는 조각을 통해 오랫동안 잊혀졌던 리듬과 생기 있는 충실성을 부활케 하였다.

돌출이 심한 고부조로 제작된 <진군>은 격동에 찬 얼굴과 함성을 지르는 입, 그리고 휘날리는 깃발과 거침없이 뻗은 팔과 다리, 이 모든 것은 동적인 힘을 강조하고 있으며 강한 대각선 구도 덕분에 구조적인 힘이 강하게 느껴진다. 극적인 인물의 구성과 격한 운동감의 표현은 조각에 생명력을 되찾아 주었다. 특히 서술적 형태에 적합한 '복수적 시점'을 적절히 사용한 기교를 쉽게 찾아볼

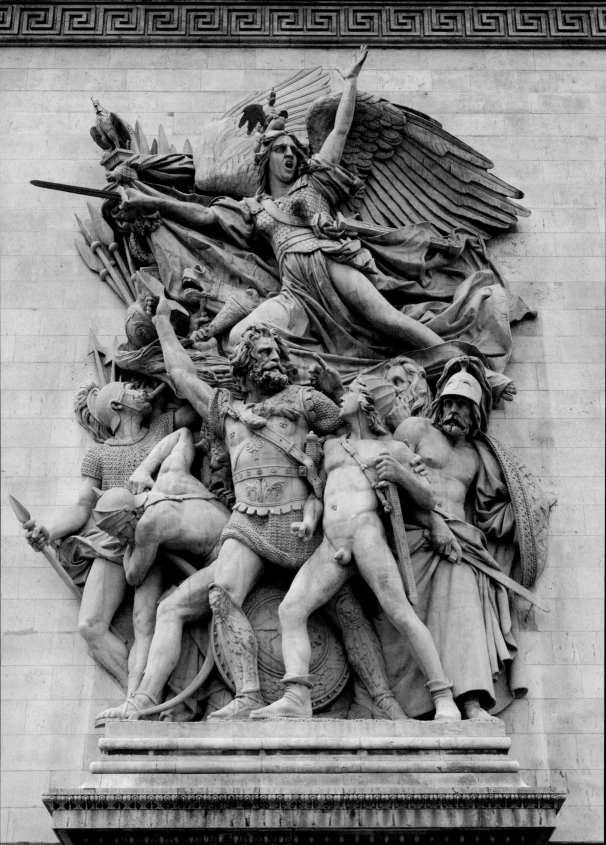

수 있다. 정면 중앙의 인물 좌우에 배치된 군상들은 우측의 모습과 등 뒤의 모습, 그리고 반측면 모습을 전부 보여주고 있다. 이를테면 우측 방향에서 좌측 방향으로 이동하는 듯한 시각적 율동을 제시한다. 이를 통해 강한 운동감과 서사적인 장면이 연출된다.

이 작품은 뤼드의 혁명적 열광을 재현한 고전주의의 걸작이었으나 사실주의와 생명감 등은 당시 사람들에게 충격적이어서 좋은 평을 얻지는 못했다. 이 때문에 아카데미 회원 가입에 3회나 거부당하였다. 그의 이러한 개척적 활동은 프랑스 조각에 강렬한 움직임을 촉구하는 것이었다. 뤼드 작품들의 조각적 창조적 특징은 심리적 묘사가 뛰어났고 순간적인 행위를 포착하여 극적으로 표현했다는 점이다.

　뤼드의 또 다른 작품으로 뤽상부르공원 입구에 있는 〈미셸 네 원수상〉은 그 격렬한 동적 표현에 로댕도 격찬한 걸작이다.

◀〈진군(라 마르세예즈)〉(486쪽 그림)_에두알 개선문에는 모두 4개의 부조가 있는데, 프랑수아 뤼드의 〈진군(라 마르세예즈)〉 부조가 신고전주의 걸작으로 가장 뛰어난 작품으로 평가되고 있다. 부조의 형태는 온갖 기교가 동원된 화려함의 극치를 보여준다. 군중들을 전쟁터로 이끄는 자유의 여신은 과장된 몸짓을 통해 자신의 몸을 앞으로 추진시키고, 인물군 전체의 공간을 극적으로 확장시킨다. 이러한 특징은 아래쪽 지원병들의 모습에서도 그대로 반복되면서 전체적인 통일성을 부여한다. 〈라 마르세예즈〉는 1792년 마르세이유군에서 파리로 진군하면서 부른 노래로 당시 공병 장교 루 제 드릴에 의해서 지어진 군가이다. 지금은 프랑스 국가로 부르고 있다.

▶〈미셸 네 원수상〉_네 원수는 라인 강 방면군의 지휘를 맡았고 티롤을 점령하고 예나와 프리틀란드의 싸움에서 뛰어난 공을 세웠다. 나폴레옹의 모스크바 원정에 종군했으며 나폴레옹 제정 부활 뒤 다시 그를 받들어 워털루전투에도 참전했다. 전투에 패한 뒤 국외 도피를 꾀했으나 성공하지 못하고, 백색 테러의 희생으로 바쳐져 부르봉 왕조에 반역한 죄로 처형되었다. 〈미셸 네 원수상〉은 그가 총살형을 당한 후 38년이 지난 1853년에 프랑수아 뤼드에 의해 조각되어 제막되었다. 헤밍웨이는 1924년부터 1926년까지 이 조각상이 있는 근처에서 거주하고 있었는데, 그는 카페 테라스에서 이 영웅상을 올려다보며 오른손을 높게 들고 건배를 하였다고 한다.

근대 조각의 시초

근대 초기의 조각가들은 조각이라는 분야 전반에 있어서 절대적으로 개혁의 필요를 느꼈다. 이전의 조각에 나타난 주제는 역사적이고 문학적이었다. 그리고 관념적 사실주의와 국가에 봉사하는 기념비적 성격을 벗어나지 못했다. 그러나 근대 조각가들은 일반 대중의 감정에 호소하고 인간 정신의 갈등과 모순을 다루고자 했다.

중산계급의 시민들이 부각되면서 그들의 일상사와 애환이 다루어지고, 더 나아가 노동자와 농부, 평민 등 가난하고 소외된 계층으로까지 그 관심이 확대되었는데, 이것은 주제면에서 과거의 조각으로부터 벗어나게 된 것이라고 할 수 있다.

이와 같은 의식과 배경을 바탕으로 지금까지 볼 수 없었던 전혀 새로운 방향으로 조각을 부흥시킨 조각가는 로댕(François-Auguste-René Rodin)이었다. 근대 조각이 오귀스트 로댕으로부터 시작되는 데는 바로 이런 그의 개혁적 창조성 때문이다. 로댕은 조각의 독립성을 최초로 각성한 예술가였다. 로댕 이후로 조각에 대한 새로운 태도, 즉 조각은 '입체의 공간 차지'라는 개념과, 조각을 바르게 이해하려면 시각은 물론 양감과 중량감까지 동원되어야 한다는 생각이 확립될 수 있었다. 또한 흙이란 물질을 단지 물리적 재료로서가 아니라 풍부한 표현 가능성을 지닌 매체로 파악하는 근대적 개념이 형성되었다.

근대 조각에서 로댕이 차지하고 있는 중요성은 특정 주제나 기능으로부터의 독립, 내적 생명성, 작품 자체의 결과로서 재료와 구조, 중력과의 관계 등에서 찾을 수 있다. 로댕에 이르러서 조각은 신전과 광장을 떠나 독립된 공간 속에 자족적으로 존립할 수 있는 기틀을 마련할 수 있게 되었다. 로댕의 작품에서 발견할 수 있는 것은 근대 시민사회의 미의식과 그

형식이다.

로댕은 이탈리아 르네상스나 중세 프랑스 조각으로부터 많은 자극과 감화를 받았으나, 그가 추구한 웅대한 예술성과 기량은 18세기 이래 오랫동안 건축의 장식물에 지나지 않던 조각에 생명과 감정을 불어넣어, 예술의 자율성을 부여하였다. 그리고 이것을 훌륭하게 성취시켜 회화의 인상파와 더불어 근대조각의 전개에 커다란 발자취를 남겼다.

한편 로댕과 다른 길을 추구했던 부르델(Bourdelle, Émile Antoine)과 마이욜(Aristide Maillol)의 노력은 성공적이었다. 근대 조각의 성립 과정에서 특이한 점은, 회화의 대안을 찾기 위한 노력으로 화가들이 입체에 관심을 갖기 시작했다는 것이다. 그들은 조각을 표현 형식의 확장으로 보았다. 마티스(Henri Émile-Benoit Matisse), 피카소(Pablo Ruiz Picasso), 드가(Degas, Edgar), 모딜리아니(Amedeo Modigliani), 고갱(ugène Henri Paul Gauguin) 등 화가 겸 조각가들은 독특한 조형세계를 구축하며 많은 활동을 했다.

독일에서는 중요한 두 명의 조각가가 있었는데 인체를 주로 다루었던 렘브루크(Wilhelm Lehmbruck)와 바를라흐(Ernst Barlach)였다. 이들은 모두 빈곤하고 암울한 시대에 관심을 가졌고, 전쟁으로 인한 시대의 우울과 분노를 표현하는데 주저함이 없었다. 현실을 예술의 중심에 끌어들여 밀착시켰던 초기 근대 조각가들의 진실성은 그후 20세기 미술에서 표현의 자유와 변혁의 뿌리가 되어 주었다.

북구의 거장 토르발센

| 안토니오 카노바와 어깨를 나누다 |

 북구 유럽을 대표하는 조각가 토르발센(Bertel Thorvaldsen)은 19세기 전반 유럽 신고전주의 예술가의 한 사람으로 덴마크가 낳은 최초의 세계적 조각가이다. 코펜하겐에서 태어난 그는 그곳 미술학교를 거쳐 1797년 대망의 로마에서 수학했다. 당시 로마에는 안토니오 카노바가 군림하던 시절로 고대 연구의 성지였다. 그곳에서 토르발센은 고대 조각의 기품과 완성에 심취하여 이후 이탈리아에 체류하기 40년, 거의 그곳에서 제작 활동을 하였다.

 그의 작품은 조금도 다른 것의 섞임이 없는 고전을 표방하여 양식의 정당함을 존중하고, 규칙 바른 묘사를 통하여 간결한 작품을 낳고 있다. 그러나 모든 고전주의와 마찬가지로 너무 형식에 치중했지만 최초로 〈자존〉을 발표하여 카노바를 놀라게 했다.

 토르발센은 자신이 제작한 〈황금양털을 손에 든 이아손〉처럼 고대 그리스 조각에서 영감을 얻은 신화적인 주제의 작품들을 제작하기 시작했다.

▶〈자존〉_토르발센 자신의 자화상을 조각한 작품이다. 그는 평생을 로마에서 살며 고대 조각을 연구, 헬레니즘 조각의 고아한 양식을 북방의 소박한 기질 속에 살리는 데 성공, 카노바와 함께 신고전주의 조각의 쌍벽을 이루었다. 그리스 신화와 성서에서 취재하여 우의상, 초상 등 광범위하나 고대 조각의 모방 또는 고대적 발상인 것이 많다. 유작의 대부분은 코펜하겐의 토르발센 미술관에 있다.

<황금양털을 손에 든 이아손>_이아손은 그리스 신화의 영웅이자 테살리아의 왕자로 숙부 펠리아스로부터 부친의 왕국을 되찾기 위하여 금으로 된 양모피를 얻고자 아르고선 원정대를 이끌고 모험의 항해를 하였다. 토르발센은 성공적인 모험을 묘사하여 작품을 조각하였다. 토르발센 미술관 소장.

▲**토르발센 미술관과 미술관 내의 <그리스도와 12사도> 조각상**_토르발센은 고국을 50여 년간 떠나 이탈리아에서 활동했지만 덴마크인들에게 영웅으로 칭송받는 작가다. 그의 작품은 지금 유럽 전역에서 찾아볼 수 있고, 코펜하겐 시 한복판에는 그의 개인 미술관이 정성스럽게 조성돼 있다.
◀**토르발센의 <그리스도 상>**(492쪽 그림)_코펜하겐 대성당 중앙 제단에 설치되어 있다.

　　그는 당대의 최고 예술가인 카노바와 어깨를 나란히 하며 고전주의의 대표자가 되어, 로마에 와서 수학하는 북구의 작가들에게 압도적인 감화를 주었다. 그의 명성은 전 유럽에 퍼져서 각국으로부터 주문을 받았고, 1819년에는 고국으로 돌아가 대환영을 받았으며 <그리스도와 12사도>의 제작 의뢰를 받고 로마에 돌아가 이를 제작하였다. 말년에 그는 당대 저명인사들의 기념물 제작 의뢰를 많이 받았다. 그는 주로 고전적인 포즈를 취한 모습으로 이들을 묘사했다. 1838년에 토르발센은 덴마크로 완전히 돌아왔다. 그는 고전 고대의 미술품들과 다양한 작품들, 그리고 자신이 제작한 석고상 등의 소장품들을 정리하여 국가에 기증했다. 그의 기증품들을 모아 코펜하겐에 토르발센 미술관이 세워졌으나, 안타깝게도 토르발센은 이 미술관이 개장하기 일주일 전에 생을 마감했다.

그러나 낭만주의자들은 이 작품에 열광하였다. 언뜻 보기에 이빨을 드러내고, 발톱을 세운 덩치가 큰 사자가 유리할 것 같으나, 거칠게 저항하는 뱀도 만만치 않다. 사자의 눈은 분노로 불타오르고 있으며 몸에는 주름진 근육들이 요동치고 있다.

두 동물이 보여주고 있는 자신들의 삶과 죽음의 혈투는 낭만주의자들뿐만 아니라 일반 대중들에게도 인기가 높아 튈르리 정원에 1836년부터 1911년까지 세워져 있었다.

〈사자와 뱀〉 조각상의 알레고리는 7월 혁명이 1830년 7월 27일에서 30일, 3일 간에 이루어졌다 하여 이 혁명을 '영광의 3일'이라고 부르는 데서 유래한다. 즉, 이 날의 별자리가 레오(사자좌)와 히드라(물뱀좌)였다고 하여 이 별자리를 상징하기도 하는데, 이는 혁명이 하늘의 뜻이었음을 나타내고자 함이다.

▲〈사자와 뱀〉 부분
혁명을 성공시킨 시민군의 사자와 쫓겨난 앙리 10세를 상징하는 뱀으로 묘사하였다.

바리에는 이 작품을 여러 버전으로 만들었으며 높이가 조금 다른 크기의 복제본도 만들었다. 작품의 원작은 현재 리옹 미술관에 소장되어 있으며, 튈르리 정원에는 모사본이 세워져 있고, 루브르 푸제 정원에는 청동상이 전시되어 있다. 바리에의 모든 작품은 뛰어난 관찰력을 바탕으로 낭만적인 조각의 예를 제시하며 발전했다. 해부학적 세부 묘사는 놀랄 만한 정확성과 흠잡을 데 없는 기교를 보여주고 있으며, 이에 못지않은 뛰어난 주조 기술은 19세기 중엽의 조각가라고 믿기 힘들 정도였다.

바리에는 조각 이외에도 장식적인 제작에도 뛰어났으며, 보나 미술관에 소장되어 있는 〈미노타우로스를 베는 테세우스〉 걸작에서 테세우스가 반인반우(상반신은 소, 하반신은 사람)의 괴물을 처단하려는 긴장된 순간을 정확한 해부학적 묘사를 통해 보다 극적으로 드러내고 있다. 또한 인상(人像)에도 〈켄타우로스와 라피테〉가 있고, 수채화와 유화에도 매력 있는 작품을 남기고 있다.

<미노타우로스를 베는 테세우스>_
앙투안 루이 바리에의 청동 조각 작품
으로 강렬한 힘과 역동성이 넘치는 걸
작의 작품이다.

87

카르포의 환상적 조각상

| 극과 극의 표정을 나타내다 |

조각계에도 악동으로 불리는 작가가 있었다. 그는 장 바티스트 카르포(Jean-Baptiste Carpeaux)라는 프랑스의 화가면서 조각가이다. 그는 기존에 유행하던 고전주의적인 취향에 대항하였음에도 로마상을 받았다.

카르포는 발랑시엔에서 출생했으며, 형식만을 중시하는 아카데믹한 조각을 멀리하고, 자연을 주시하여 얻는 바에 의해서 조각에 감동을 불어넣음으로써, 앙투안 루이 바리에의 뒤를 이어 프랑스 조각을 더 한층 발전시켰다.

카르포는 미술 학교에서 건축을 배우고 조각가 뤼드에게서 조각 수업을 받았는데, 특히 석공이었던 아버지로부터 지대한 영향을 받았다. 미장일을 시작으로 바로크 이후 유행했던 치장 벽토의 장식 조각이나 각종 건축물의 조각 모형 만드는 일을 하면서 본격적으로 조각을 시작했다.

그는 격한 성격의 소유자로서, 일찍이 프랑수아 뤼드에게 조각을 배우고, 1854년 살롱에 〈신에게 아들의 수호를 기원하는 헥토르〉를 출품하여 로마대상을 획득하고 이탈리아로 유학하였다. 이때 〈조가비를 쥔 어부의 아이들〉, 〈우골리노와 그의 아이들〉 군상을 제작하여 비범한 재능을 발휘하였다.

▶ **〈조가비를 쥔 어부의 아이들〉** _카르포의 미소가 드러나는 작품이다.
▶ **〈우골리노와 그의 아이들〉(499쪽 그림)**_단테의 《신곡》 〈지옥편 33장〉에 등장하는 우골리노와 그의 아이들의 끔찍한 이야기는 많은 예술가들의 영감의 원천이 되었으며 많은 작품을 제작하였지만 카르포의 작품은 최고의 걸작으로 손꼽힌다.

특히 〈우골리노와 그의 아이들〉에서 격렬한 희곡적인 군상을 표현하고 있다.

〈우골리노와 그의 아이들〉의 조각상은 단테의 《신곡》에서 영감을 받았다. 13세기 이탈리아 도시국가 피사의 폭군이던 우골리노 델라 게라데스카 공작이 우발디니 대주교와의 권력 투쟁에서 패배하여 그의 아들들, 손자들과 함께 탑에 갇혀서 굶어 죽는 형벌을 받게 된다. 마지막까지 생명을 유지했던 우골리노는 결국 배고픔에 못 이겨, 먼저 죽어간 아들들의 시신을 먹는 끔찍한 죄를 저지른다. 결국 우골리노는 죽어서 지옥에 가게 된다는 것이 이 이야기의 줄거리인데 단테의 《신곡》 〈인페르노〉편에 등장한다. 카르포의 〈우골리노와 그의 아이들〉은 지옥의 군상을 적나라하게 표현하고 있다.

카르포는 1866년에는 루브르 궁의 장식으로서 〈플로라〉를, 이어 1869년에는 오페라 극장의 장식으로서 〈춤〉를 상징하는 군상을 제작하였다. 환희에 가득찬 〈춤〉의 군상이 공개되자 오페라극장의 분위기와 어울리지 않는 졸작이라는 여론이 들끓었다. 술에 취해 음란하게 노는 남녀군상쯤으로 보았다. 보수 언론은 도덕과 윤리를 내세우며 이 조각상 〈춤〉을 과장되고 외설적인 형편없는 작품으로 내몰았다. 급기야 조각상을 보고 광분한 사람이 춤추는 여인상에 잉크병을 던지는 사건이 일어났다. 잉크를 뒤집어쓴 조각상은 또다시 논란거리가 되어 연일 비난의 대상이 됐다.

▶〈춤〉(501쪽 그림)_파리 오페라 극장 우측 문의 왼쪽에 세워진 조각상으로 많은 논란에 휩싸였지만 카르포의 걸작으로 평가받고 있다.
▶〈플로라〉_로코코 미술로부터 영향을 받은 세련되고 우아한 감각과 카르포의 독창적인 생생한 움직임의 탐구가 훌륭하게 결합되고 있다.

비난이 수그러들지 않자 결국 나폴레옹 3세가 진화에 나섰다. 그는 조각상 철거를 명령했고, 카르포에게는 대중의 열망에 부합하는 외설적이지 않고 예의 있는 조각상으로 다시 제작하라고 했다. 그러나 카르포는 황제의 명령을 거절했다.

그렇게 〈춤〉은 철거되는 위기에 놓였고, 조각상 제작은 다른 조각가에게 맡겨졌다. 그런데 이 시기에서 뜻하지 않은 상황이 발생했다. 1870년, 프로이센 프랑스전쟁이 일어나면서 조각상 철거와 관련한 사람들이 목숨을 잃으면서 조각 논쟁은 묻혀버렸다.

끊임없는 비난의 중심에 섰던 조각상 〈춤〉은 그 표현이 환상적이고 매혹적인데, 이 작품 역시 중앙의 탬버린을 든 무희를 중심으로 '복수적 시점'으로 율동을 보여준다. 이를테면 좌우의 여자 무희들의 반측면과 뒷면을 동시에 보여줌으로써 입체감을 극대화시키고 정황적인 장면을 연출하고 있다. 이로 인해 주위 무희들의 동세에서는 격한 리듬감이 생생하게 연출된다. 〈춤〉의 여성상에 있어서는 관념적이고 이상적인 고전 양식에서 벗어나 사실적이고 현실적인 표현을 과감하게 시도한 흔적을 보이고 있다.

카르포의 사실성이 강한 조각 표현은 당시 침체되었던 19세기 조각계에 활기를 불어넣었다. 뿐만 아니라 그가 즐겨 표현한 인체의 강약 대비 효과는 제자였던 로댕에게도 인상주의의 영향 아래 직접적인 영향을 끼쳤을 것이다.

▼〈춤〉의 님프들_카르포의 미소가 드러나는 작품이다.

브란덴부르크 개선문의 조각상

| 독일의 자존심을 조각하다 |

　19세기 베를린 조각파를 창설한 요한 고트프리트 샤도(Johann Gottfried Schadow)는 독일 조각의 자랑이자 독일의 자존심을 세운 조각가이다. 19세기 초기의 독일은 고전주의의 제작이 성행했다. 샤도는 로마에서 수학하고 처음에는 고전주의를 신봉했으나, 자연 그대로의 인체를 공부한 후로는 더욱 사실적 수법으로 기울어졌다. 그의 작풍은 고전주의의 양식에 유연함을 가한 제작으로 다소 딱딱한 스타일의 조각들이 주를 이룬다. 샤도의 대표작으로는 그 유명한 브란덴부르크 개선문을 장식하는 〈4두전차와 승리의 상〉이 있다. 브란덴부르크 개선문은 초기 고전주의적인 양식의 개선문으로 독일의 수도 베를린에 있다.

　프로이센 왕국의 제4대 국왕인 프리드리히 빌헬름(Friedrich Wilhelm) 2세의 명을 받아 1788년부터 1791년까지 건설되었고, 건축가는 칼 고트하르트 랑한스(Carl Gotthard Langhans)이며, 아테네의 아크로폴리스를 참고했다. 그 상단의 요한 고트프리트 샤도가 조각한 〈4두전차와 승리의 상〉은 청동상인 '콰드리가' 그리고 승리의 여신 '빅토리아'로 장식했다. 그 밖에 슈테틴(Stettin)의 〈프리드리히 대왕상〉이 유명하며, 〈루이제 황후 자매〉가 섬세한 표정과 자연적인 매력을 보여주고 있다.

▶〈**루이제 황후 자매**〉**조각상**_루이제 공주와 프리데리케 공주의 조각상이다.

라우흐는 샤도의 문하생인데 스승의 만년의 낭만주의적 경향을 계승하여 유명한 작품을 남기고 있다. 샤도는 한때는 궁정에서 일하면서 황후 루이제(Luis)의 비호를 받았으며 이어 로마에서 수학하였다. 귀국 후 반세기가 넘도록 독일 조각계에 군림하였고, 프로이센 왕립 아카데미 교장을 봉직하면서 많은 제자를 양성했다.

그의 또 다른 작품 〈황후 루이제의 묘묘(墓廟)〉는 엄숙함이 넘치는 대표작이며, 그의 필생의 대작인 〈프리드리히 대왕의 기념상〉은 영걸의 면모를 방불케 하며, 대좌에 새겨진 부조도 다수의 군상을 취급하여 새로운 효과를 개척하고 있다. 또 〈칸트의 입상〉도 성격 묘사가 훌륭한 점에서 알려져 있고 이 시대에 왕성한 활동을 보였다. 만년의 샤도는 시력이 저하된 이후에는, 교육 활동과 미술 이론에 관한 집필에 더 큰 비중을 두었다.

◀▼ **브란덴부르크 개선문의 〈4두전차와 승리의 상〉**(504쪽과 505쪽 하단)_독일 베를린의 랜드마크인 브란덴부르크 개선문은 프로이센의 프리드리히 빌헬름 2세가 짓게 한 것이다. 문 위에 평화를 형상화하여 조각한 '콰드리가'가 세워져 있다. 이 콰드리가는 1806년 프랑스에서 빼앗아 갔는데, 다시 돌아오면서 여신이 지닌 올리브 나무 관은 철로 된 십자가로 대체되고 조각상은 승리의 여신상이 되었다.

▶ **〈프리드리히 대왕의 기념상〉**_오스트리아 왕위 계승 전쟁을 벌여 슐레지엔을 병합하고, 산업을 장려하고 농민을 보호했으며, 잔혹한 형벌 제도를 폐지한 영웅의 위엄을 웅장한 조각상으로 나타냈다.

🎠89🎠

노동을 조각하다

| 콩스탕탱 뫼니에, 노동의 서사시를 조각하다 |

 사실주의 회화의 창시자인 프랑스의 화가 쿠르베(Jean-Désiré Gustave Courbet)는 19세기 후반에 이웃나라인 벨기에에 강한 인상을 심어 준다. 그는 자신의 사실주의적 작품을 이어받아 벨기에 조각 분야에서 불세출의 사실주의 조각가인 콩스탕탱 뫼니에(Constantin Meunier)가 탄생하는 데 큰 영향을 끼친다.

 뫼니에는 브뤼셀에서 태어나 처음에는 조각 방면에 뜻을 두었으나 곧 회화로 옮겼다. 그의 회화 제작은 25년간이나 계속되었으나 1885년 54세 때에 갑자기 조각 방면으로 방향을 바꾸었다. 통상적이라면 평온한 만년에 들어갈 나이에 뫼니에는 조각을 시작하여 그 후 20년 동안 계속 작품을 발표하였다.

 조각가로서 뫼니에의 기교와 인체 표현 능력은 로댕을 뛰어넘는 현대 조각의 개척자로 인정받고 있다. 그의 작품은 서정적인 로댕의 작품과는 달리 현실성에 바탕을 둔 사실적 재현이 뛰어나다. 당시 유럽 사회의 사회 현상을 볼 때 19세기 리얼리즘 미술은 산업 근대화에 따른 필연적인 현실 비판을 그 목적으로 하고 있었다. 이로 인해 19세기 사회 전반에 걸쳐 도시 노동자인 시민들은 사회 전반의 문제에 대해 새롭게 자각하기 시작했다. 이에 미술가들 역시 이와 같은 사회적 현실을 맥락적으로 공유했으며 또한 외면할 수 없었던 것이다.

▶<노동자> 흉상_콩스탕탱 뫼니에만의 독창적인 작풍의 조각상이다.

▲▶<어두운 나라> 회화와 광부의 조각상_광산 마을의 비참한 모습을 그림 속에 묘사했으며, 그곳에서 일하는 광부들의 고단한 삶을 표현한 조각상은 당시 문화계에 하나의 사건처럼 충격을 주었다.

당시 사실주의 화풍을 추구했던 쿠르베와 함께 뫼니에 같은 사실주의 미술가들은 삶의 총체성에서 파생되는 사회적 과정을 중요시했다.

뫼니에는 종교와 마찬가지로 노동을 예찬하였다. 그는 소재를 모두 심한 노동을 하는 농부나 하역인부, 또는 탄광부 등에서 택하는데, 그는 일하는 사람을 생활의 진실을 보여주는 새로운 사회의 용사라고 생각하였다.

파리에서 첫 번째 전시를 하게 된 그는 근대적인 삶을 주제로 한 28점의 조각상과 8점의 석고상, 4점의 유화, 3점의 수채화 및 11점의 데생을 소개했다. 특히 그 스스로가 시인이자 시평가가 되어 노동자들의 세계를 모든 작품 속에서 깊이 있게 다루었다.

당시의 언론들은 이 전시를 하나의 사건처럼 다루었는데, 특히 광부들의 감동적인 모습을 독특하고 기이한 장식과 같이 표현한 뫼니에의 능력을 극찬했다.

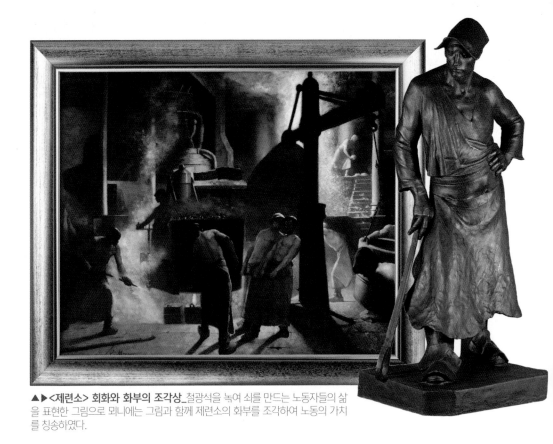

▲▶ **〈제련소〉 회화와 화부의 조각상**_철광석을 녹여 쇠를 만드는 노동자들의 삶을 표현한 그림으로 뫼니에는 그림과 함께 제련소의 화부를 조각하여 노동의 가치를 칭송하였다.

화가로서의 뫼니에는 보다 철저한 표현을 추구하였다. 유행하는 색채와는 관계없이 어두운 색조로 작업장의 공해를 나타내는 매연이나 불꽃, 탄광지대 노동자의 생활 등을 그렸다.

뫼니에의 조각은 유럽의 문인, 예술가들에게 끝없는 상찬을 받았지만 대중적 인기를 얻진 못했다. 그럼에도 그는 죽는 날까지 검소하게, 보통 사람들처럼 하루하루의 작업에 묵묵히 매달렸다. '침묵과 조용한 자기 집중'뿐이었던 뫼니에의 흔적은 그의 안식처이자 아틀리에였던 '뫼니에 미술관'에 고스란히 남아 있다.

뫼니에의 작품으로서는 〈부선하역부〉와 〈물을 마시는 사람〉 등이 있고, 또 미완성으로 끝난 노동기념비를 위해 제작한 부조 조각이 있는데, 그의 작품은 특히 과장을 피하고 일하는 자태에서 볼 수 있는 진실을 전하는 정묘한 묘사를

보여주고 있다. 특히 1887년 파리에서 〈갱내 폭발〉이라고 이름붙인 군상을 발표하여 유명해졌다. 그의 노동 예찬은 일말의 낭만주의를 띠는 것으로서 항상 인간애를 내재시키며, 〈수확〉 등 기타의 부조도 회화적인 효과를 거두고 있다. 노동자들을 주제로 한 그의 조각은 노동으로 단련된 건강한 골격과 강인한 생활 의지가 강조된다. 더욱이 억눌리는 비극의 무게 때문에 그들의 삶이 고단하다는 것을 분명히 느끼게 해준다. 이런 주제들은 20세기 초 독일의 표현주의 조각에서 인체 형상을 통해 다시 등장하는데, 조각가의 개인적인 감성과 이념에 의해서 만들어진 표현주의 조각은 사실주의의 재현적 관점과는 다른 부분이 있음을 발견할 수 있다.

노동자들을 대변했던 뫼리에의 작품들은 시대 정신을 반영한 뛰어난 사실성과 기교적인 모델링 표현에도 불구하고 당시의 낭만주의적 요소 또한 은연 중에 묻어 있다. 뫼니에 역시 그 시대의 미술 흐름에 무관할 수 없었음을 보여주는 것이다.

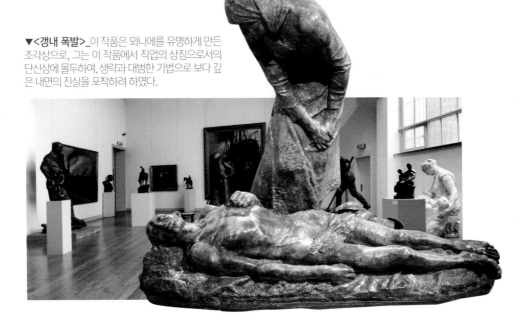

▼**〈갱내 폭발〉**_이 작품은 뫼니에를 유명하게 만든 조각상으로, 그는 이 작품에서 직업의 상징으로서의 단신상에 몰두하여, 생략과 대범한 기법으로 보다 깊은 내면의 진실을 포착하려 하였다.

독일 조각의 아버지
| 아돌프 폰 힐데브란트의 작품세계 |

독일 조각의 아버지로 불리는 아돌프 폰 힐데브란트(Adolf von Hildebrand)는 장식이 많은 표현을 피하고 고대 작품의 전아하고 정적한 제작에 유념하여, 로댕의 약동과는 반대로 단정한 양식을 통해 새로운 고전주의를 이룩하고 있다. 특히 조각을 건축에 종속케 할 만큼 공간과의 관계를 중시하며, 더욱이 광장에 있는 분수나 기념상의 제작에 뛰어난 재주가 있고 군상의 광범한 통일을 보이고 있다.

힐데브란트는 1884년 매우 사색적이며 안정적인 자세를 지닌 대리석 조각 〈누드의 청년〉을 발표하여 조각계의 주목을 받았다. 그리스 고전 전기 폴리클레토이스의 〈도리포로스〉를 연상케 하는 건장한 청년의 이 작품은 8등신에 달하는 균형 잡힌 비례와 두 다리에 체중을 실은 편안한 포즈를 가지고 있다. 또한 정적인 고요함이 감도는 고전적인 아름다움은 그리스적 분위기를 완벽하게 재현해 냈다는 평가를 받고 있다.

힐데브란트는 1867년 이탈리아 로마에 유학하여 미학자 피들러(Konrad Fiedler)와 화가 마레스(Mares)를 만나 크게 영향을 받았다. 이후 피렌체로 옮겨 조각을 연구하였고, 1892년 후로는 주로 피렌체와 뮌헨에서 제작 활동을 하였다.

▶ **〈아르놀트 뵈클린〉 흉상**_스위스의 상징주의 화가. 알레고리적이고 암시적이며 죽음을 주제로 한 염세주의적 작품으로 고대 로마 신화에서 영감을 얻었다. 죽음에 대한 천착과 풍부한 상상력, 세련된 색채 감각이 어우러져 독특한 회풍을 창조하였으며, 20세기 초 현실주의 화가들에게 큰 영향을 미쳤다.

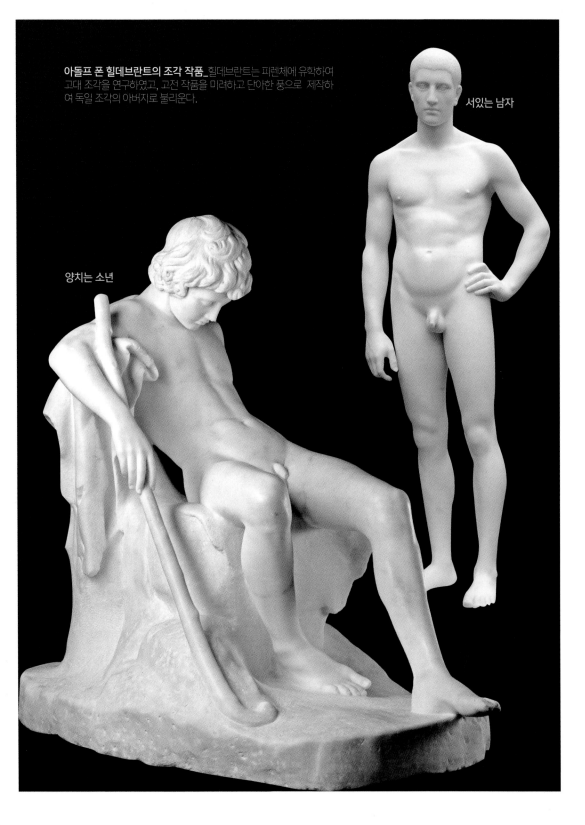

아돌프 폰 힐데브란트의 조각 작품_ 힐데브란트는 피렌체에 유학하여 고대 조각을 연구하였고, 고전 작품을 미려하고 단아한 풍으로 제작하여 독일 조각의 아버지로 불리운다.

서있는 남자

양치는 소년

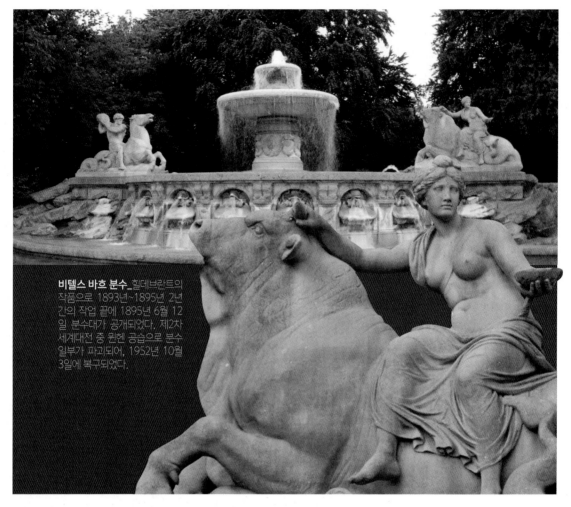

비텔스 바흐 분수_힐데브란트의 작품으로 1893년~1895년 2년간의 작업 끝에 1895년 6월 12일 분수대가 공개되었다. 제2차 세계대전 중 뮌헨 공습으로 분수 일부가 파괴되어, 1952년 10월 3일에 복구되었다.

작품으로 뮌헨의 〈비텔스 바흐 분수〉 등이 있고, 브레멘 시를 〈비스마르크의 상〉으로 장식하였을 뿐만 아니라 〈아르놀트 뵈클린〉 흉상과 유명한 저서 《조형미술에 있어서의 형식의 문제》를 남기고 있다.

힐데브란트는 본래의 형상에 기반을 둔 고전 양식의 부조 효과를 중시하는 독자적인 예술론을 주장한 이론가이기도 하다. 그의 저서 《조형미술에 있어서의 형식의 문제》를 살펴보면, 그는 일정한 시점에서 보는 부조를 조각의 근원적인 형식으로 보았다. 평면적인 부조는 풍경, 정물, 초상화 등 모든 미술의 기본이 되므로 조각가는 3차원적인 입체를 2차원적인 평면 속에 수용하도록 노력해야

한다고 주장했다. 그리하여 단순함, 간결함, 안정을 지향하는 순수한 조형으로서의 조각이 되어야 한다고 말했다.

〈비텔스 바흐 분수〉는 1883년 식수를 공급하기 위하여 망갈 계곡에 새로운 고압 식수 라인을 완성하고 힐데브란트가 스케치한 디자인을 토대로 1893년~1895년 사이에 만든 고전주의 스타일 분수로 브레멘 시내 5개 분수 중 첫 번째 작품이다.

길이 25m로 중앙에 석회암으로 만든 그릇을 이층으로 배치하고 왼쪽 조각상은 물고기 꼬리가 달린 물소를 타고 방금 물에서 나온 젊은이가 돌을 들고 있다. 힐데브란트는 물의 파괴적인 힘에 대한 우화를 표현하고, 뮌헨 바셀리 통수원지의 엄청난 에너지를 암시한 것이다. 오른쪽 조각상은 아마존을 표현한 것으로 그녀는 홍수에서 물고기 꼬리가 물속에 빠진 수족관에 앉아 있는데 왼손으로 물 한 그릇을 내민다. 이 동세는 물의 비옥함과 치유력을 상징하는 행동을 표현한 것이다.

19세기 독일 조각의 선구적인 영향을 준 힐데브란트의 경향은 미술사학자 뵐프린(Heinrich Wölflin) 등에게 큰 영향을 미쳤으며 20세기 조각에도 적지 않은 기여를 했다.

▶브레멘 시의 〈비스마르크 기마상〉_독일의 정치가. 프로이센 총리로 '철혈정책'으로 독일을 통일했다. 보호관세정책으로 독일의 자본주의 발전을 도왔으나 전제적 제도를 그대로 남겨놓았다. 통일 후 유럽의 평화 유지에 진력하였으며 여러 동맹과 협상 관계를 체결했다.

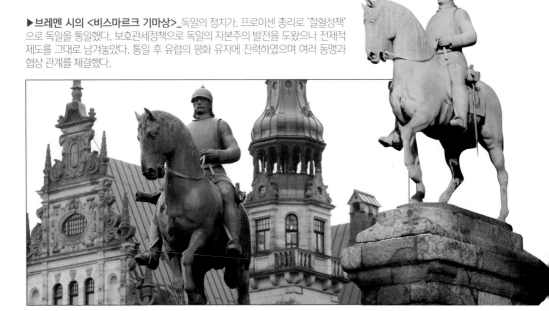

✖➋❀ 91 ❀➋✖

몽환적 조각의 귀재

| 상징주의 양식을 나타내는 막스 클링거의 신비로운 작품세계 |

독일의 몽환적 양식을 추구한 막스 클링거(Max Klinger)는 처음에는 판화를, 다음에는 화가로서 활약하고, 다시 조각이 자신의 본령임을 깨닫고 조각에 몰두한 독특한 경력의 예술가였다. 그는 판화에는 월등한 재능을 가지고 있었으며 회화도 대담한 작품이 많았다. 그는 로마에서 수학할 때에 버클린과 교분을 맺어 활발하게 교유하였다. 조각에서는 회화적인 효과를 고안하여 관능적인 〈살로메〉를 제작한 외에 대표작인 〈베토벤 좌상〉에서는 대리석에 상아 · 청동 기타의 재료를 병용하여, 복잡한 매력을 보여주고 있다. 그는 이색적인 작가 중의 한 사람으로서, 조각은 번거로울 정도의 열정을 내재(內在)시키며, 또 한편으로는 자유로운 사실을 통해 니체(Friedrich Nietzsche)와 기타의 인물에 대한 뛰어난 흉상을 남기고 있다.

베를린의 왕립 아카데미에서 공부한 클링거는 회화와 조각 두 분야에서 모두 활동했지만, 그의 이름을 가장 널리 알린 것은 바로 펜화 연작 분야였다.

▶〈베토벤 좌상〉(515쪽 그림)_베토벤을 추종하는 빈의 분리파들이 세운 회관 '제체시온'에 마치 신상처럼 베토벤 좌상을 설치하였다.
▶〈살로메〉_서구 악녀의 대명사격인 살로메는 많은 예술가들의 소재로 등장하는데, 클링거의 조각에서도 팜므 파탈의 치명적인 여자의 면모를 유감없이 보여주고 있다.

클링거의 작품 중에서 〈카산드라 흉상〉은 매우 기괴하면서도 강렬한 이미지를 뿜어내고 있는데, 마치 충혈된 붉은 두 눈에서 피를 쏟아낼 것 같다. 카산드라는 트로이 성의 공주로 아폴론은 그녀를 사랑하게 되었는데, 그녀를 유혹하려고 예언능력을 주었다. 그러나 카산드라는 예언하는 능력을 가지게 되자, 아폴론은 신이기에 늙지 않고 죽지 않는다지만, 자신은 인간이었기에 늙고 죽는다는 것을 알았다. 즉, 자신이 나중에 늙거나 병이 들면 아폴론은 자신을 버리고 다른 여자와 사귈 것이라는 걸 알게 된 것이다. 그래서 아폴론이 자기를 끌어안자 그를 밀쳐냈고, 아폴론은 크게 진노하여 그녀의 입 안에 침을 뱉었다. 그 뒤로 카산드라가 하는 예언을 더 이상 아무도 믿지 않게 되었다.

카산드라는 트로이군에게 목마를 도시 안으로 들여보내지 말라고 경고했지만, 트로이군은 그녀의 말을 무시하였고, 결국 그리스군이 목마로 숨어들어가 있다가 트로이군을 급습해 트로이군은 전쟁에서 패했다. 이후 그리스군이 전리품을 나눠 가질 때 아가멤논의 차지가 되었으나, 아가멤논이 클리타임네스트라의 애인인 아이기스토스에게 살해당할 때, 클리타임네스트라의 칼에 찔려 살해당했다.

홍옥수로 장식한 〈카산드라 흉상〉의 두 눈은 한 많은 그녀의 삶을 표출하고 있다. 반면에 또 다른 작품인 〈카산드로 상〉에서는 정숙미가 넘치는 여인상으로 표현하여 두 작품을 비교하게 한다. 이처럼 클링거는 상아·청동 기타의 재료를 병용하여, 복잡하면서도 때로는 몽환적인 매력을 보여주고 있다.

◀〈카산드라 흉상〉(516쪽 그림)_상징주의 조각상을 나타내는 조각으로 홍옥수, 금, 청동의 재료로 제작되었다. 오르세 미술관 소장.
▶〈카산드라 조각상〉_〈카산드라 흉상〉과는 이질적인 모습으로 비교되는 조각상으로 두 손을 모으고 있는 단아한 모습에서 트로이 공주의 품격을 나타내고 있다. 오르세 미술관 소장.

92

로댕과 조각의 근대성

| 조각의 사조를 둘로 나눈 오귀스트 로댕 |

회화는 르네상스, 바로크 등 사조에 따라 구분되어 발전하였다. 그러나 조각은 회화의 사조와 달리 큰 변화를 주지 못했다. 19세기 들어 프랑수아 뤼드, 앙투안 루이 바리에, 장 바티스트 카르포 등의 조각의 거장들이 등장했으나, 조각은 여전히 회화에 종속되어 있었다. 이 3인의 출현도 아카데믹한 경향에 저항하는 소수의 움직임에 불과하였던 것이다.

그러나 조각의 고정관념을 근저로부터 깨고 새로운 전도(前途)를 개척하여 조각에 대한 인식을 회화와 같은 수준으로 끌어올린 것은 로댕이었다.

로댕의 등장은 조각의 사조가 그가 등장한 이후와 이전으로 나누어진다 해도 무관할 것이다. 그러나 로댕은 생활에 쫓겨서 조각 작품의 발표가 늦어졌다. 그가 최초로 센세이션을 일으킨 것은 〈청동 시대〉의 발표에 의해서였다.

그러나 그것은 공격의 대상이었다. 심사위원은 그 생생한 청년상을 보고 산 사람을 방불케 한다고 주장하였다. 그러나 그것은 최선을 다한 로댕의 오랜 기간의 탐구와 관찰로 이루어진 것으로, 조각을 하나의 형상에 따라 제작하는 사람이나, 고정된 미의 관념으로 보는 사람은 이해하지 못하는 창작 방법이었다.

▶〈청동 시대〉(519쪽 그림)_이 작품은 당시 보았던 조각과는 판연하게 달랐다. 한 손을 머리에 올리고 서 있는 평범한 얼굴의 이 청년상은 그리스 조각과 같은 이상화된 인체가 아니라 실제 사람과 같았다. 이 때문에 로댕은 인체를 흙으로 빚고 청동으로 주조한 것이 아니라, 실제 모델에서 직접 본을 떴다는 혐의를 받았다. 오르세 미술관 소장.

그것은 인간의 외형을 단순하게 묘사한 것이 아니고, 작가가 포착하고 생각한 인간상을 한 사람의 청년의 육체를 통해 생명 있는 것으로 표현한 것이기 때문이다.

로댕은 시종 기성관념과 충돌했지만 자신의 조각에 관한 철학을 거두지는 않았다. 그는 조각이란 살아 있는 것 같이 조각하는 것이 아니라 조각 속에 산 인간을 놓고 생명의 상호 접촉을 실현시키는 것이라고 보았다. 그러므로 빛과 그늘의 역할을 아주 크게 비약케 하여 조각의 면이나 요철(凹凸)을 내적 생동에 결합시키고 있다.

로댕은 〈지옥의 문〉을 구상하여 초인적인 노력으로 인체의 비밀을 탐구하였다. 인상은 외치고, 두려워하고, 노호하면서, 공간에 머물러 있을 수 없을 정도로 순간적 모습을 보여 약동의 분방성을 나타내고 있다. 여기에 창조된 것은 기왕에 걸쳐 있던 건조의 구렁으로부터 끌어내어 점토에 살아 있는 언어를 부여했다. 더욱이 만년에는 〈발자크의 상〉을 발표하여 더 한층 물의를 일으켰다. 이 조각상은 문호(文豪)가 잠옷 바람의 모습으로 서 있는 것인데, 이 제작은 부분을 떠나 조상을 거대한 덩어리로 조형하여 모든 것을 내부에 포함시켜 외면의 묘사로서는 불가능한 내면적인 웅대성을 표현하고자 했다. 그것은 조각분야에 다시금 새로운 길을 개척하는 것으로, 로댕은 전 생애를 통해 조각에는 별재(別在)하는 웅변이 있음을 입증하고, 전무후무하다고 할 수 있는 기술을 통해 표현의 방법을 모조리 개선하여, 조각을 근대적인 새로운 방향으로 발전시켰다.

▶〈발자크 흉상〉_로댕은 발자크의 편지, 문학 작품, 초상화, 그의 치수까지 오랜 기간 연구하여 발자크 상을 만들었지만 결과물은 발자크 상을 전혀 연상할 수 없는 부랑자의 모습과 가까워 문학 협회의 비난을 받았다.

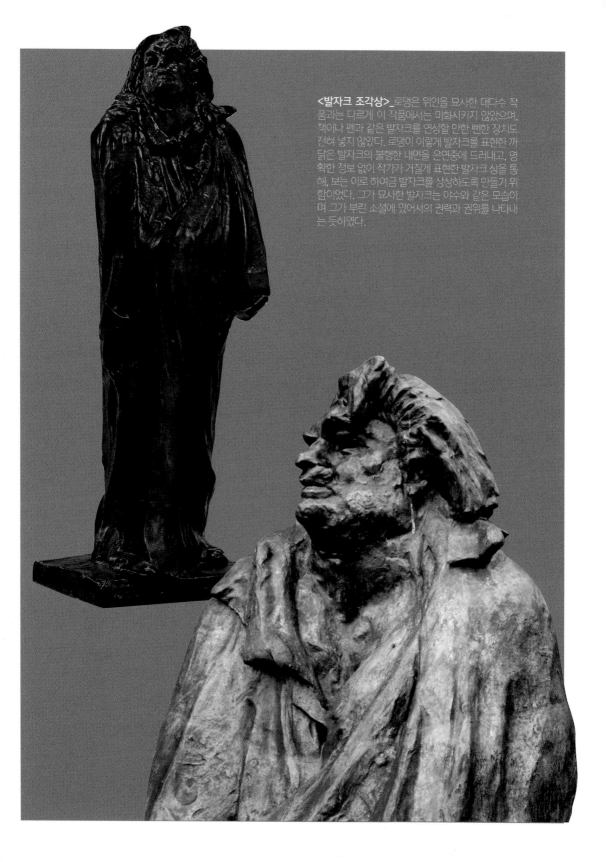

<발자크 조각상>_로댕은 위인을 묘사한 대다수 작품과는 다르게, 이 작품에서는 미화시키지 않았으며, 책이나 펜과 같은 발자크를 연상할 만한 뻔한 장치도 전혀 넣지 않았다. 로댕이 이렇게 발자크를 표현한 까닭은 발자크의 불행한 내면을 은연중에 드러내고, 명확한 정보 없이 작가가 거칠게 표현한 발자크 상을 통해, 보는 이로 하여금 발자크를 상상하도록 만들기 위함이었다. 그가 묘사한 발자크는 야수와 같은 모습이며 그가 부린 소설에 있어서의 권력과 권위를 나타내는 듯하였다.

✦❦ 93 ❦✦

로댕의 발자취

❘ 근대 조각의 창시자인 오귀스트 로댕의 작품세계 ❘

로댕은 18세기 이후의 신고전주의와 같은 조각의 진부함에서 벗어나 독자적인 창조 과정을 완성했는데, 그 근원은 로마네스크와 고딕, 그리고 미켈란젤로의 영향이 컸다. 더불어 동시대 문호인 빅토르 위고(Victor-Marie Hugo)와 보들레르(Charles Pierre Baudelaire)의 낭만주의적 영향 또한 지대했다. 그러나 무엇보다도 스스로의 끊임없는 인체 탐구에 대한 노력이 내면의 깊고 힘찬 생명력을 이끌어내는 데 중요한 요소가 되었다.

로댕은 근세에 전무후무한 명성을 떨친 조각가로, 파리에서 태어나 오랫동안 생활에 쫓기나, 14세 때 데생을 배울 기회를 만나 우연히 점토를 만져보고 큰 감동을 받는다.

젊어서 미술학교 입학에 세 차례나 실패하였으나 벨뢰스라고 하는 통속적인 조각가 아래에서 심부름하며 생활하기도 하고, 또 세브르의 도기공장에서 일하기도 하였다. 작품 〈코뼈가 부러진 사나이〉가 12년 후에 살롱에서 입선했으나, 〈청동시대〉의 발표는 강렬한 비난의 표적이 되었다. 그러나 그것은 로댕이 벌거숭이가 되어 낡은 조각의 관념에서 떠나 새로운 조각을 향해 스타트를 하게 한 제작이었다.

▶〈세례자 요한〉_로댕은 참수된 세례 요한의 머리를 표현한 작품을 조각하기도 했지만, 이 작품처럼 당당히 걸어오는 세례 요한의 모습은 조각사에서도 흔치 않았다. 비록 나신의 모습이지만, 굳센 다리와 다부진 신체는 세례자의 면모를 나타내기에 충분하다. 오르세 미술관 소장.

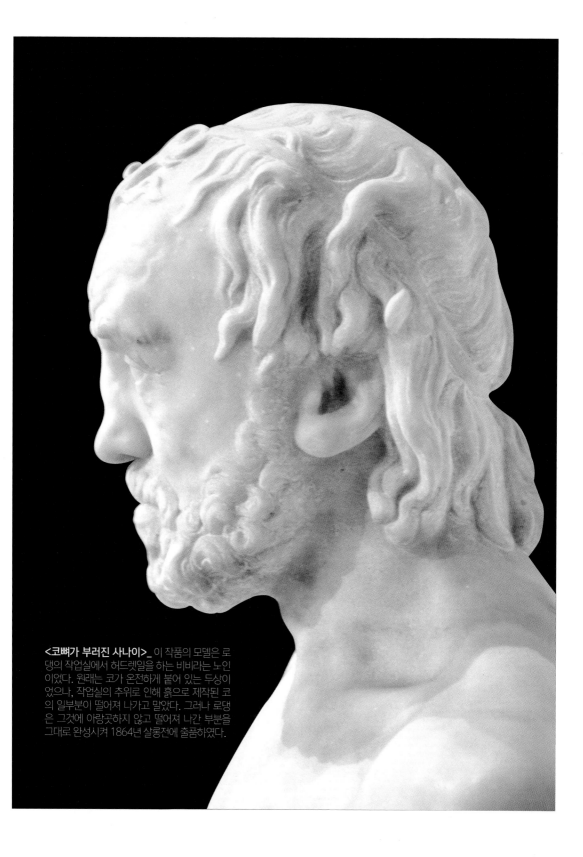

<코뼈가 부러진 사나이>_ 이 작품의 모델은 로 댕의 작업실에서 허드렛일을 하는 비비라는 노인 이었다. 원래는 코가 온전하게 붙어 있는 두상이 었으나, 작업실의 추위로 인해 흙으로 제작된 코 의 일부분이 떨어져 나가고 말았다. 그러나 로댕 은 그것에 아랑곳하지 않고 떨어져 나간 부분을 그대로 완성시켜 1864년 살롱전에 출품하였다.

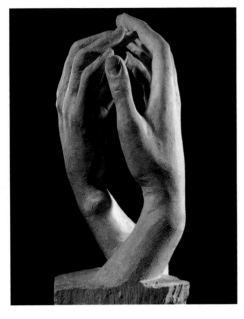

◀<대성당>_이 작품은 라이너 마리아 릴케로부터 찬사를 받았던 로댕의 작품이다. 두 개의 손만으로 이루어진 <대성당>은 원래 분수를 장식하기 위해 제작되었다. 휘어진 활 모양의 두 손 사이로 물이 솟아오르도록 계획되어 있었던 것이다. 두 손은 서로 접촉하지 않고 있다. 그러나 시각의 각도를 돌리면 친밀하게 맞닿아 있다. 손은 여자의 손인지 남자의 손인지 불분명한 두 개의 오른손으로만 구성되어 있다. 그것은 신에 도달하기 위해 첨탑을 높였던 고딕 성당의 교차하는 궁륭의 우아함을 인용하면서 빈 공간을 압도적으로 점유하고 있다. 파리 로댕 미술관 소장.

로댕은 1880년에는 <세례자 요한>을 발표하여 재차 물의를 일으켰다. 로댕은 인체를 항시 기능면에서 관찰하여 그 자태에 움직임의 지속을 느끼게 하는 강한 웅변을 표현하고 있다. 대표작에는 <칼레의 시민>이 있으나, 한편에서는 단테의 《신곡》으로부터 웅대한 구상을 취하여, <지옥의 문>을 계획하고 186명의 인상을 준비하였다.

1900년 파리만국박람회에서 특별 개인전을 가져 국제적 명성을 얻은 로댕은 시인인 라이너 마리아 릴케(Rainer Maria Rilke) 등으로부터 찬사를 들었으며 제자 카미유 클로델(Camille Claudel)과의 비극적인 사랑으로 대중적 관심을 끌기도 했다.

로댕의 작품의 대부분은 <생각하는 사람>을 위시하여 출입문을 장식하기 위한 제작이나 그 문은 완성을 보지 못하였다. 그러나 1898년에는 <발자크의 상>을 발표하여 다시금 물의를 자아내었으며, 이 조각은 내면적 힘을 강조하고 외면은 간결하게 하여 조각에 더한층 새로운 경지를 개척하고 있다.

로댕은 인간의 정신적인 깊이를 예리한 사실주의로 나타냈으며, 모델들의 순간적인 움직임을 관찰하여 생동감 있는 현실 자체의 인간들을 조각했다. 또한 암울했던 유럽이나 프랑스의 사회 계층이었던 시민들의 주체성을 드러내

는 작품을 제작했다. 이런 점은 19세기 인상주의 미술에 나타난 프랑스의 도시 풍경 및 도시인의 대중문화를 여과없이 기록한 현상과 맥락적으로 같다고 볼 수 있다.

또한 로댕은 독립적인 조각 자체의 본질성을 추구하는 데 있어, 중세의 조각 양식을 과감히 버린 르네상스 초기의 도나텔로와 같은 역할을 수행했다. 더욱 의미를 둔 부분은 작품의 전체적인 형태와 표면이었다. 당시에 만연했던 부드럽고 매끄럽게 다듬어진 형태와 피부의 표현을 버리고 인체에서 우러나오는 순간적이고 인상적인 형태를 흙의 질감과 손맛을 살려 표현했던 것이다.

그는 작업 과정에서 발생하는 자연스러운 흔적과 주조 과정에서 나타나는 붙임선 등을 인위적으로 다듬지 않고 드러냄으로써 조각에서 주관성과 자율성의 중요함을 인식시켰다. 이와 같은 이유로 근대 조각의 역사에서 로댕의 위치가 크게 빛나는 것이며 주저 없이 그를 선구자라고 부르는 것이다.

그의 생애는 초인답게 과거의 조각 양식을 무너뜨리고 근대의 조각을 수립시키면서 거대한 움직임을 보여주는 것으로 시종하는데, 그의 문하에 부르델을 비롯한 거장들을 배출시켰고, 1917년 파리 교외의 뫼동에서 영면하였다.

로댕의 사망 후 그의 주거 및 전 재산은 만년의 작업장이었던 파리의 호텔 비롱에 그의 미술관을 개설한다는 조건으로 국가에 기증되었다. 1916년 국립 로댕 미술관이 발족되어 조각의 대표작은 물론 데생·수채화 등도 전시되고 있다.

▼국립 로댕 미술관 전경_로댕의 저택을 개조하여 미술관으로 개관하였다.

❦ 94 ❦

칼레의 시민

| 로댕의 뛰어난 기량과 웅대한 예술성을 담아내다 |

1884년, 칼레 시장 오메르 드와브랭(Omer Dwabrin)은 칼레 시의 영웅적 인물 외스타슈 드 생 피에르(Eustache de Saint Pierre)를 기념하는 동상을 세우기로 마음먹고 로댕에게 제작을 외뢰했다. 로댕은 14세기에 일어난 잉글랜드와의 전쟁에서 칼레를 구하기 위해 잉글랜드군에 항복한 영웅적인 시민이 실은 한 명이 아니라 여섯 명이었음을 알게 되었다. 로댕은 순식간에 이 주제에 빠져들었다. 영감이 샘솟듯 넘쳐흘렀다. 그는 칼레의 여섯 시민을 군상으로 표현하기로 마음먹고 동상건립위원회 앞으로 편지를 띄웠다.

"전 참 운이 좋습니다. 제 마음에 쏙 드는 기발한 착상이 생겨났으니까요. 참으로 독창적인 기념상이 될 겁니다. 자기희생 정신을 고취시킬 수 있는 훌륭한 착상과 기회는 아무 때나 찾아낼 수 있는 게 아니니까요."

로댕의 최고 걸작 중 하나인 〈칼레의 시민〉 조각 군상은 북프랑스의 칼레 시 광장에 놓여 있는 기념상이다. 1347년, 잉글랜드 도버와 가장 가까운 거리였던 프랑스의 해안 도시 칼레는 다른 해안도시들과 마찬가지로 거리상의 이점 덕분에 집중 공격을 받게 된다.

▶〈칼레의 시민〉 중의 부분 인물상

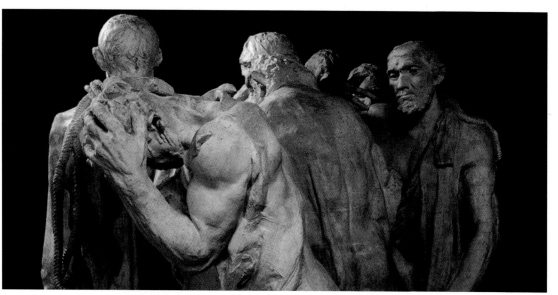

▲<칼레의 시민>_백년전쟁 중인 1347년 영국군에게 함락되었는데, 그때 6인의 '칼레의 시민'이 영국왕 에드워드 3세 앞에 출두하여 다른 시민을 구하였다는 역사적 이야기를 소재로 하여 로댕에 의해 조각된 걸작이다.

이들은 기근 등의 악조건 속에서도 1년 여간 영국군에게 대항하나, 결국 항복을 선언하게 된다. 처음에 잉글랜드의 왕 에드워드(Edward) 3세는 1년 동안 자신들을 껄끄럽게 한 칼레의 모든 시민들을 죽이려 했다. 그러나 칼레 측의 여러 번의 사절과 측근들의 조언으로 결국 그 말을 취소하게 된다. 대신 에드워드 3세는 칼레의 시민들에게 다른 조건을 내걸게 되었다.

"모든 시민들의 안전을 보장하겠다. 그러나 시민들 중 6명을 뽑아 와라. 그들을 칼레 시민 전체를 대신하여 처형하겠다."

모든 시민들은 한편으론 기뻤으나 다른 한편으론 6명을 어떻게 골라야 하는지 고민하는 상태에 빠지게 되었다. 딱히 뽑기 힘드니 제비뽑기를 하자는 사람도 있었다. 그때 상위 부유층 중 한 사람인 '외스타슈 드 생 피에르'가 죽음을 자처하고 나서게 된다.

그 뒤로 고위관료, 상류층 등등이 직접 나서서 영국의 요구대로 목에 밧줄을 매고 자루옷을 입고 나오게 된다. 오귀스트 로댕의 조각 〈칼레의 시민〉은 바로 이 순간을 묘사한 것이다. 절망 속에서 꼼짝없이 죽을 운명이었던 이들 6명

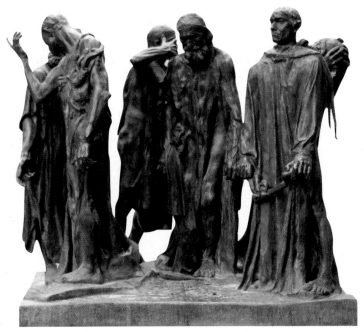

▲**<칼레의 시민>**_1871년에 비스마르크가 이끄는 프러시아와의 전쟁에서 패배한 프랑스의 분위기는 침체하였고, 국민들은 의기소침해 있었다. 땅에 떨어진 국민의 자긍심을 고양하고, 애국심을 고취하기 위해 여러 도시마다 그 도시를 대표하는 명사를 기념하는 동상을 조성하였다. 근대 예술의 최대 조각가 로댕의 걸작 <칼레의 시민>도 바로 이런 분위기에서 탄생할 수 있었다. 로댕은 이 용감한 6명의 칼레 시민들을 조각의 대가다운 솜씨로 표현했다. 조각상에 나타난 칼레 시민들의 태도나 표정은 그들이 죽음을 향해 걸어가고 있다는 그들의 확신을 잘 나타내고 있다.

은 당시 잉글랜드 왕비였던 에노의 필리파(Philippa)가 이들을 처형한다면 임신 중인 아이에게 불길한 일이 닥칠 것이라고 설득하여 극적으로 풀려나게 된다. 결국 이들의 용기 있는 행동으로 인해 모든 칼레의 시민들은 목숨을 건지게 되었다.

이 일은 '그들이 상류층으로서 누리던 기득권에 대한 도덕성의 의무', 즉 노블레스 오블리주를 이행한 주요한 예로 꼽히고 있다.

〈칼레의 시민〉을 로댕에게 맡긴 위원회는 로댕이 만든 기본 골격을 묘사한 첫 스케치에 만족을 표현했지만 1885년 7월에 시안으로 제시된 소형 모형에는 탐탁치 않은 반응을 보였다. 그러나 드와브랭 시장의 지지 아래 로댕은 군상을 계속 만들어나갔다.

로댕은 여섯 개의 인물상을 따로따로 만들었으며 기존의 방식대로 처음에는 옷을 입히지 않고 누드 점토모형을 만들었다. 로댕은 결국 시민 한 사람 한 사

람을 제각각 기초를 가진 독립상으로 만들었다. 체스 말처럼 자유로운 존재라는 느낌을 주려는 의도에서였다. "그런 다음 그 위에다 옷만 덮으면 되는 겁니다. 옷이 어디에 달라붙어 있건 점토모형은 살아 숨쉬게 되지요. 차가운 조각물이 아니라 피와 살을 가진 생명체가 된다는 말입니다."

이 군상은 종래의 그림과 같이 전개되는 구성은 아니다. 6인은 원을 그리며 걷는 모습으로, 희생이 되기 위해 가는 괴로움에 찬 긴장과 분노와 침통함이 넘쳐 흐르는 듯하다. 로댕은 통속적인 영웅으로서 묘사하는 것보다는 죽음으로 향하는 인간 감정에 의해 묘사하고 있는데, 6인의 조상은 대담한 강조와 생략으로서 근육이 울퉁불퉁한 인상이 되고, 그러면서도 세부의 표현은 경외를 느낄 만큼 정과 한이 넘쳐 그 조각의 하나하나가 발소리를 울리게 하는 것과 같은 모습을 갖고 있으며, 각자의 동작이 겹쳐져 군상에 전체적으로 무거운 긴장과 거대한 약동을 보여주고 있다. 그 발소리를 의식케 하는 발걸음 자세나 움직임이 불러일으키는 긴박감은 종래의 조각 표현에서는 그 유례를 찾아볼 수 없는 힘이 있어서, 청동의 강도를 극한으로까지 발휘케 하며, 이 6인의 병렬은 전혀 새로운 차원에서 절박한 감정을 표현하고 있는 것이다.

1886년 로댕이 마무리작업을 끝내고 석고상을 뜨기 직전, 자금사정으로 사업이 잠시 지연되었다. 위원회는 해산되었지만 로댕은 덕분에 자신이 원하는 방향으로 작품을 완성할 수 있었다. 〈칼레의 시민〉은 1889년 모네-로댕 공동전에서 처음 공개되었다.

이 작품으로 로댕은 프랑스 정부로부터 레종도뇌르 훈장을 받았으며 국립미술협회 창립회원이 되었다.

▶<칼레의 시민>_높은 곳에 우뚝 서서 무리를 이끄는 장군만이 영웅은 아니다. 로댕은 똑같은 높이에서, 공포에 떨며 어렵게 한 걸음씩 걸어 나가는 이들의 모습을 통해 진짜 영웅의 모습을 표현했다.

95

로댕 조각의 동세

| 미켈란젤로 이후 조각에 생명력을 불어넣다 |

　　로댕의 토르소 표현의 작품 중 걸작으로 평가받는 〈걷고 있는 남자〉의 조각상은 움직임에 대한 요소를 부각시키고 있다.

　　로댕은 "미의 본질은 생명이고, 예술에서 생명의 가장 고귀한 표현은 움직임을 통해 그것을 실현하고 있는 인간형상이다."라고 말하고 있는데, 개척과 해방의 의지를 담아내고 역동적이면서 매우 현실적인 동세를 지닌 작품을 위해 그는 먼저 팔과 두상이 없는 〈걷고 있는 사람〉이란 작품을 제작하였다.

　　이 작품은 그의 관심이 생명의 본질을 드러내기 위해 신체 부위를 어떻게 표현하여야 하는가에 집중되고 있음을 보여준다. 또한 그는 동작이란 한 자세에서 다른 자세로 옮겨가는 과정이라고 정의하고는 조각가는 동작의 시작과 그 완성을 모두 보여주어야 한다고 했다.

　　로댕은 이 작품에서 그의 초기작인 〈세례 요한〉의 힘찬 자세를 그대로 가져왔다. 두 작품의 동세는 전체적으로 오른쪽으로 기울고 있으며, 오른발이 땅을 딛기 위해서 앞으로 뻗어 있다. 들어올린 왼쪽 어깨는 뒤쪽에 처져 있는 왼발을 내딛기 위해 그쪽으로 다시 몸무게를 실으려는 듯이 보인다. 이러한 순서로 몸의 움직임, 즉 근육의 긴장의 연속을 읽는다면 실제 동작을 보는 듯한 인상을 받게 된다.

▶〈세례자 요한〉_오르세 미술관 소장.

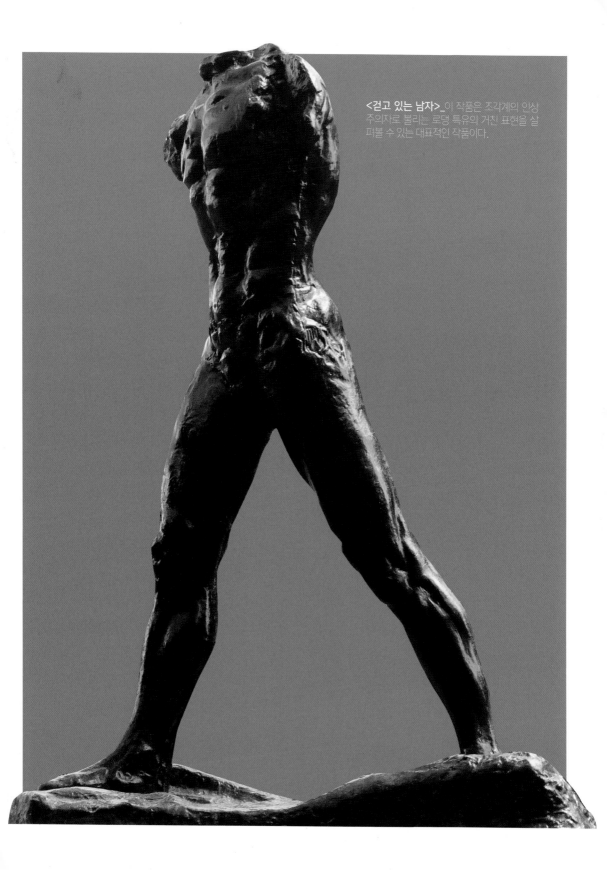

<걷고 있는 남자>_이 작품은 조각계의 인상
주의자로 불리는 로댕 특유의 거친 표현을 살
펴볼 수 있는 대표적인 작품이다.

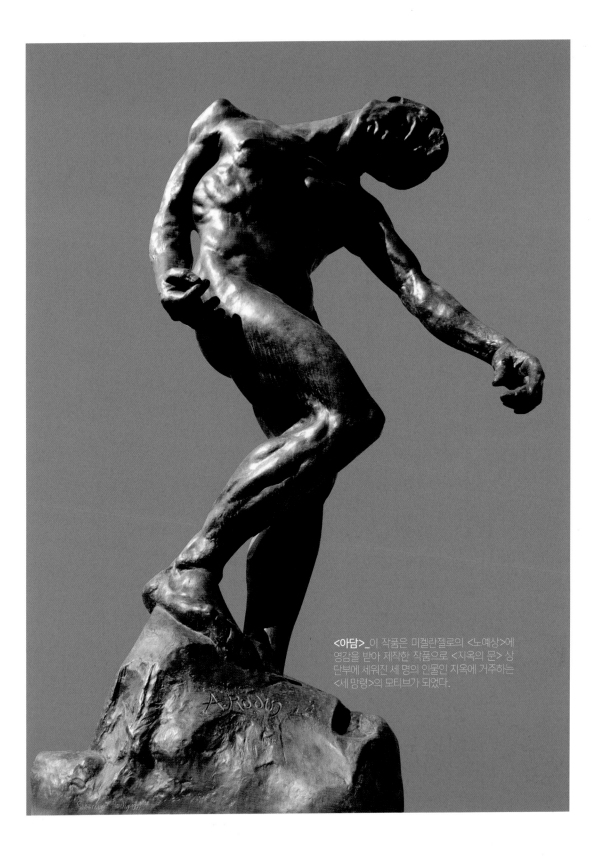

<아담>_이 작품은 미켈란젤로의 <노예상>에 영감을 받아 제작한 작품으로 <지옥의 문> 상 단부에 세워진 세 명의 인물인 지옥에 거주하는 <세 망령>의 모티브가 되었다.

로댕은 1876년 봄 첫 이탈리아 여행에서 로마와 피렌체를 방문한다. 이때 미켈란젤로의 작품에 매료되었는데, 〈아담〉과 〈이브〉 조각상은 로댕의 이러한 경탄을 직접적으로 반영하였다.

아담의 집게손가락은 시스티나 예배당의 천장화의 〈아담의 창조〉에 등장하는 아담처럼 신의 호흡을 받기 위해 뻗어 있다. 그러나 〈아담〉의 굽힌 무릎, 가슴을 지나는 비스듬한 팔, 어깨쪽으로 숙인 머리 등은 피렌체 두오모 성당의 〈피에타〉를 더욱 상기시킨다.

〈아담〉은 〈이브〉처럼 빠르게 모델링되었으며, 〈지옥의 문〉과 관련된 작품 중 독립적으로 제작된 첫 조각이다. 〈아담〉의 석고 작품은 〈인간의 창조〉라는 제목으로 1881년의 살롱전에 출품되었다.

〈이브〉 조각상은 〈아담〉과 더불어 1881년 제작되었는데, 작품을 완성한 후 로댕은 "몸을 구부린 채, 모은 양 팔 안으로 들어갈 듯한 모습을 취한 여인! 바깥을 향한 모든 것을 거부하며, 변하고 있는 자신의 육체마저도 거부하려는 '이브'의 모습을 보라."고 언급했다.

이브의 형상은 추위에 떠는 사람처럼 가슴 위로 모은 두 팔의 어둠 속으로 머리를 깊이 숙이고 있다. 그러나 이러한 이브의 자세는 로댕의 표현처럼 변하고 있는 자신의 육체를 거부하려는 몸짓이라기보다, 새로운 생명체가 움직이기 시작한 자신의 몸에 대해서 무언가 엿듣기라도 하듯 앞으로 구부리고 있는 듯하다. 실제로 이브의 모델은 임신을 한 상태로, 로댕은 많은 날을 두고 그녀의 몸을 관찰하여 조각하였다.

▶〈이브〉_이 작품은 〈아담〉과 더불어 제작되었는데 로댕은 모델이 중간에 임신을 하여 조각상의 복부를 여러 번 수정하였다.

96

로댕과 카미유

| 로댕의 제자이자 연인인 카미유는 애증의 예술로 승화된다 |

로댕은 1884년 카미유 클로텔을 제자 겸 모델로 삼아 조수로 작업을 거들게 했다. 재능이 뛰어난 카미유는 바로 실력을 인정받아, 스승이 만들고 있던 대작 〈입맞춤〉, 〈지옥의 문〉, 〈칼레의 시민〉 등을 함께 제작하였다. 아름다운 갈색 머리와 푸른 눈동자의 카미유는 단번에 로댕의 마음을 사로잡았다. 가난에 시달리며 고생하다가 이제야 겨우 성공을 만끽하고 있을 무렵, 예쁜 소녀의 손끝에서 새로 피어나는 재능을 발견한 로댕의 눈에는 카미유가 보석처럼 보였을 것이다.

두 사람은 사랑을 하면서 근엄한 남성미가 흐르던 로댕의 작품에서 관능적 섬세함이 나타났다. 17세의 카미유보다 24살이나 연상인 로댕은 첫사랑에 빠진 소녀처럼 열렬하게 구애했고, 카미유는 결국 그의 뮤즈가 되었다.

두 사람이 사랑한 시기에 만들어진 조각들은 대부분 에로틱한 작품이었다. 카미유와의 격정적인 사랑을, 풍부한 감성과 뛰어난 구성으로 표현하여 로댕을 조각의 아버지로 만들어준 〈입맞춤〉은 당시로는 너무 파격적이어서 한동안 독방에 설치하여 놓고 관람 신청을 받아 일부에게만 공개하였다.

미술평론가 귀스타브 주프루아(Gustave Jouffroy)는 〈입맞춤〉의 순결한 에로티시즘에 대해 이렇게 말했다.

▶<카미유 클로델의 초상 조각상>_카미유 클로델의 얼굴과 피에르 드 위상의 왼손. 로댕 미술관 소장.

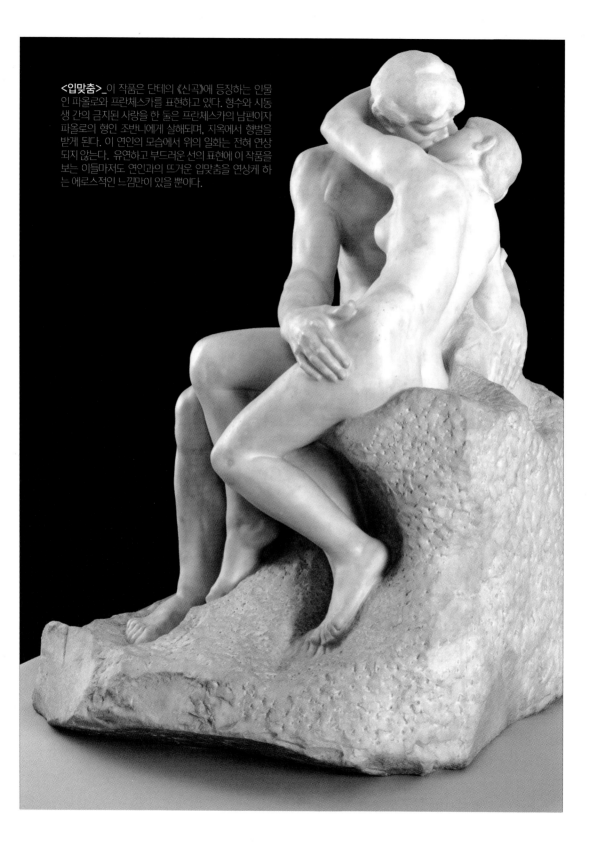

<입맞춤>_이 작품은 단테의《신곡》에 등장하는 인물인 파올로와 프란체스카를 표현하고 있다. 형수와 시동생 간의 금지된 사랑을 한 둘은 프란체스카의 남편이자 파올로의 형인 조반니에게 살해되며, 지옥에서 형벌을 받게 된다. 이 연인의 모습에서 위의 일화는 전혀 연상되지 않는다. 유연하고 부드러운 선의 표현에 이 작품을 보는 이들마저도 연인과의 뜨거운 입맞춤을 연상케 하는 에로스적인 느낌만이 있을 뿐이다.

"남자는 고개를 숙였고 여자는 고개를 들었다. 그들의 입은 두 존재의 내밀한 합일을 봉인하는 입맞춤 속에서 만난다. 입술과 입술의 만남으로는 거의 드러나지 않는 이 입맞춤은, 비범한 예술의 마법을 통해, 그 사색적인 표현에서뿐 아니라 목덜미에서 발바닥까지 두 사람의 온몸을 관통하는 전율 속에서 분명히 드러난다. 열정과 교태에 휩쓸려 자신의 존재 전부를 들어올리고 있는 바닥에 닿을락말락 한 여자의 발 속에서 분명히 나타난다."

한편 카미유는 언제나 불안감에 도사리고 있었다. 그녀는 자신의 작품이 스승 로댕에 가려서 빛을 보지 못할까봐 두려웠고, 자신이 로댕의 소모품이 아닌가 의심했다. 로댕이 긴 세월 자신에게 헌신해 온 정부를 버리지 못했고, 모델들과도 바람을 피웠기 때문이다.

결국 그녀는 로댕과 헤어져 자신만의 장르를 개척하고, 작품에서 로댕의 영향력을 지우려 노력하며 그의 그늘에서 벗어나려고 애썼다. 하지만 로댕은 단순한 스승이 아니라 연인이었기에, 그녀가 진정 홀로 서려면 그것만으로는 부족했다. 사람들은 로댕의 영향력이 드러나는 부분에만 관심을 보였고, 카미유의 독창성이나 실력은 안중에도 없었다. 또한 로댕의 아들까지 낳아준 동거녀이자, 사실상의 부인인 로즈 뵈레(Rose Beuret)의 질투가 시작되면서 카미유는 예술과 영혼의 반려보다는 생활의 반려를 택한 로댕에게 배신감을 느끼며, 8년 만에 로댕과의 관계를 청산하고 작업실을 나와 독립한다.

아름다운 외모와는 달리 불 같은 성격의 카미유는 젊음을 바쳐 사랑했던 로댕을 잊지 못하고 함께 열정적인 사랑을 나누었던 추억을 생각하며 그를 기다리며 발가벗고 잠자리에 들었다고 한다.

▶카미유 클로델의 <내맡김-사쿤탈라>_카미유의 대표작이다.
▶로댕의 <불멸의 우상> (537쪽 그림)_로댕이 1889년에 발표한 조각 작품. 이 작품이 카미유 클로델이 1년 전 발표한 <내맡김-사쿤탈라>를 표절했다는 의혹이 불거지면서 연인이었던 두 사람의 관계는 파국으로 치닫는다.

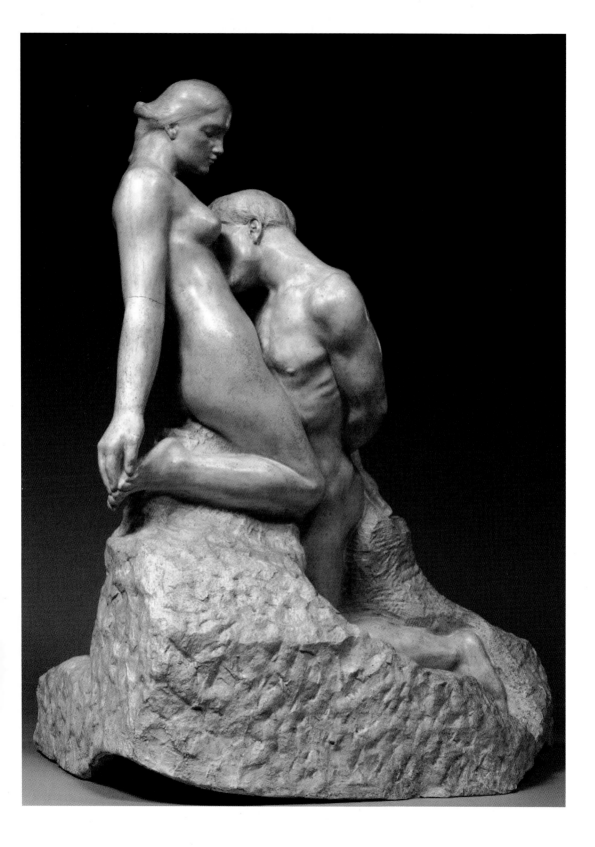

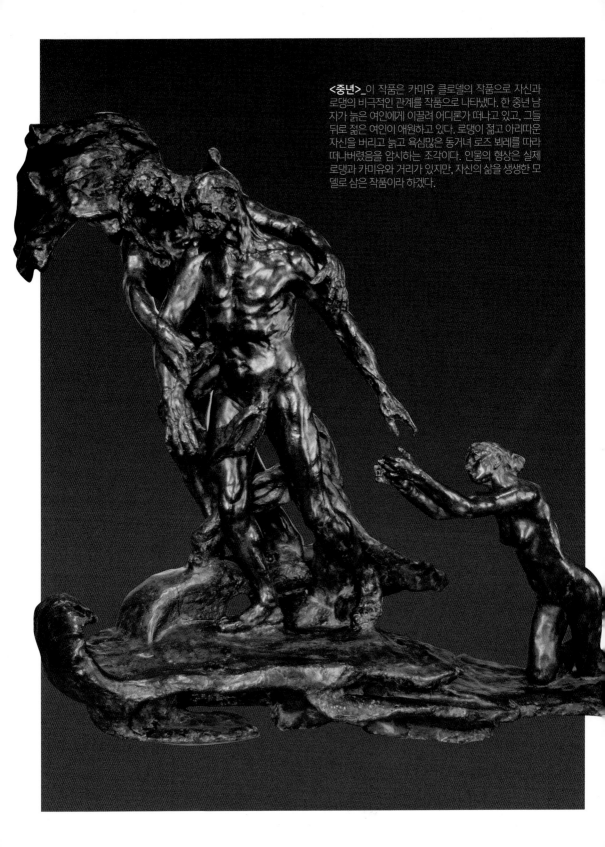

<중년>_이 작품은 카미유 클로델의 작품으로 자신과 로댕의 비극적인 관계를 작품으로 나타냈다. 한 중년 남자가 늙은 여인에게 이끌려 어디론가 떠나고 있고, 그들 뒤로 젊은 여인이 애원하고 있다. 로댕이 젊고 아리따운 자신을 버리고 늙고 욕심많은 동거녀 로즈 뵈레를 따라 떠나버렸음을 암시하는 조각이다. 인물의 형상은 실제 로댕과 카미유와 거리가 있지만, 자신의 삶을 생생한 모델로 삼은 작품이라 하겠다.

"아무 것도 할 수 없어서 또 편지를 씁니다. 당신이 여기 있다고 생각하고 싶어, 아무 것도 입지 않은 채 누워 있습니다. 하지만 눈을 뜨면 모든 것이 변해 버립니다. 제발 부탁입니다. 더 이상 저를 속이지 말아주세요."

<div align="right">(카미유가 로댕에게 쓴 편지)</div>

카미유는 자신의 심정을 나타내려는 듯, 세 인물이 등장하는 〈중년〉이라는 군상을 만들었다. 로댕과 그의 정부, 카미유를 상징하는 이 작품에서 무릎을 꿇고 애원하는 자신을 외면한 채, 정부의 손에 이끌려 떠나는 로댕을 묘사하였다. 카미유는 이제 더이상 로댕의 연인이나 제자가 아니라 조각가 카미유로 평가받기를 원했다. 그녀는 자신의 세계를 창작하는데 몰입했다. 한때 작곡가 클라우드 드뷔시(Claude Debus)와 잠시 연인관계를 유지하기도 하였지만 곧 그에게도 오랜동안 연인으로 지낸 동거녀가 있다는 사실을 알고는 그와 결별하였다. 이후 사람들과 유대관계를 끊고 홀로 조각가로서 치열함과 열정으로 작품 활동을 계속하였다. 하지만 카미유는 점점 경제적인 어려움이 가중되고 생활은 사람들과 떨어져 고립되어 갔다. 1909년부터 정신병 증세를 보이기 시작하였고 1913년 그녀의 절대적인 후원자인 아버지가 사망하자 그 충격이 더해졌다. 그해 3월 8일 카미유의 어머니와 형제들이 동의하여 카미유는 빌에브라르 정신병원에 입원하였다. 1914년 제1차 세계대전이 발발하자 그해 9월 7일 프랑스 남부 보클뢰즈의 몽드베르그 정신병자 수용소에 수용되었고 가족 이외는 일체 면회가 금지되었다. 카미유의 병세는 점차 악화되었고 수용소에 수용된 지 30년만인 1943년 10월 19일 뇌졸증으로 사망하였다. 그녀는 사망 후 무연고자로 처리되어 무덤조차 남아 있지 않다.

▶〈사색〉 **카미유 클로델의 초상**_이 작품은 카미유 클로델를 모델로 조각한 작품이다. 실제 로댕은 그녀의 모습이 담긴 작품을 여러 점 제작하였다. 그 중 이 작품은 여러 비평가들에게 자주 언급되곤 한다. 비록 처음의 구상과 달라졌지만, 로댕은 이에 대하여 큰 의미를 두지 않았다. 오히려 이 상태가 가장 완전한 모습이라고 여겼다.

다나이드

| 카미유 클로델의 벗은 몸을 조각하다 |

 이 작품은 〈지옥의 문〉을 위하여 구상되어 슬픔어린 애도와 절망, 파도 속으로 소리 없이 쓸려 내려가는 실크 같은 머릿결, 관능적이면서도 작가의 비관주의까지 부드럽게 잘 드러난 로댕의 〈다나이드〉이다.

 이 작품은 로댕에게 조각적, 예술적인 영감을 불어넣어주었던 여성, '카미유 클로델'을 모델로 한 세기 최고의 아름다움을 지닌 로댕의 작품이다. 로댕의 작품에는 카미유 클로델의 손길이 닿지 않은 곳이 없다.

 〈다나이드〉 또한 로댕의 작품이라기에는 너무나 섬세하며 부드럽다. 이 속에는 카미유, 그녀만의 테크닉과 정교함이 고스란히 드러나고 있다. 그녀의 조각은 로댕과는 달리 대리석을 유리처럼 정교하게 조각하는 스타일이다. 자신을 모델로 한 이 작품마저 그녀 손으로 직접 제작이 되었다는 증거이다.

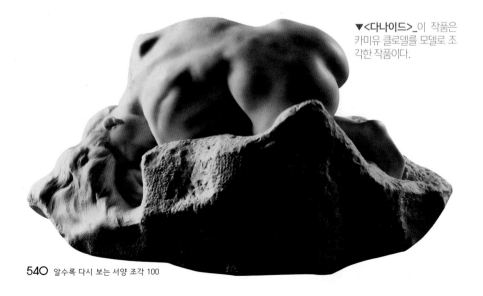

▼〈다나이드〉_이 작품은 카미유 클로델를 모델로 조각한 작품이다.

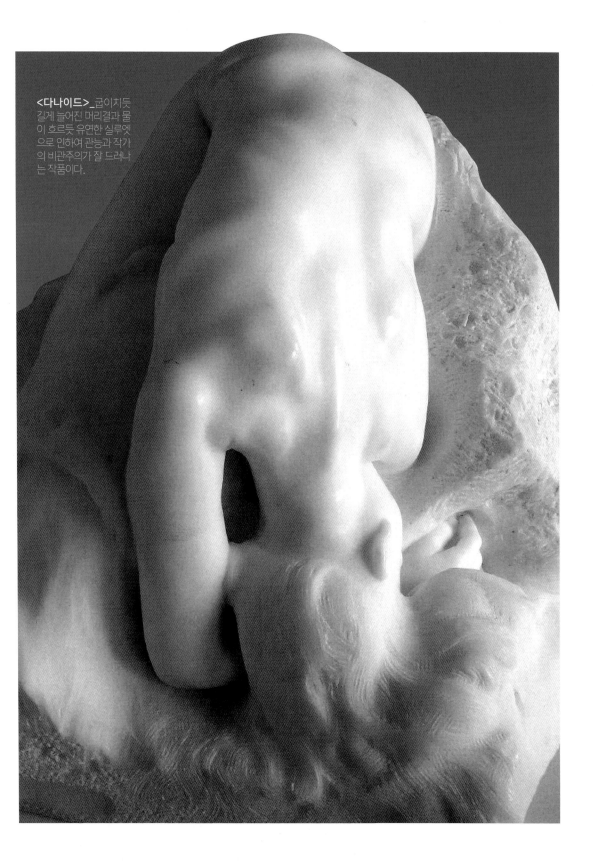

<다나이드>_굽이치듯 길게 늘어진 머리결과 물이 흐르듯 유연한 실루엣으로 인하여 관능과 작가의 비관주의가 잘 드러나는 작품이다.

〈다나이드〉는 그리스 신화에 나오는 다나우스 왕의 딸을 의미한다. 아르고스의 왕이었던 다나우스는 자신의 사위들에 의해 멸망된다는 신탁을 받게 되어, 자신의 50명의 딸들과 이집트의 왕 아이굽터스의 50명의 아들들과 혼례날 밤에 남편들의 생명을 빼앗도록 딸들에게 명령한다. 그 중에 단 한 사람은 살육을 행하지 않았지만 나머지 49명의 딸들은 남편을 살해한 죄로 저승에서 항아리에 물을 담아 구멍 뚫린 독에 물을 붓는 영겁의 벌을 받았다고 한다.

짓눌리고 축 늘어진 형태를 통해 죽음을 기다리는 절망감을 나타낸 작품 중의 하나이다. 이런 주제는 〈안드로메다〉와 〈절망〉에도 잘 나타난다. 굽이치듯 길게 늘어진 머릿결과 물이 흐르듯 유연한 실루엣으로 인하여 관능과 작가의 비관주의가 가장 잘 드러난 작품 중의 하나이다.

〈지옥의 문〉에 나타나는 다른 군상들은 대체로 비애와 고통으로 가득찬 인간들의 처절한 모습을 나타낸 반면에 이 작품은 오히려 관능적이면서 우아한 볼륨과 선이 특징적으로 두드러지기 때문에 성적으로 성숙한 여성의 아름다운 신체가 강조되고 있다. 로댕은 제자 카미유를 모델로 작업하면서 그녀에게 특별한 포즈를 취할 것을 요구하였는데 온몸을 잔뜩 움추리고 있는 까닭에 엉덩이로부터 허리로 이어지는 선과 풍부한 양감이 강조되고 있는 이 작품에서 로댕이 의도했던 고대 그리스, 로마의 항아리를 떠올리게 된다.

▶〈절망〉_이 작품은〈다나이드〉와 유사한 형식을 띠고 있는데, 성적으로 성숙한 관능미가 드러나는 작품이다. 로댕 미술관 소장.

<안드로메다>_<다나이드>와 유사한 형식의 작품으로 에티오피아 공주 안드로메다를 관능적인 자세로 표현하였다. 그녀는 에티오피아의 왕 케페우스의 딸이다. 어머니 카시오페이아의 오만함으로 인해 바다 괴물의 제물로 바쳐질 운명에 처하지만, 영웅 페르세우스에 의해 구조되어 그의 아내가 된다. 조각의 동세는 제물로 바쳐져 바위에 묶여 있는 형태이다.

❦ 98 ❦

로댕의 손

| 로댕의 마지막 여인 로즈의 흔적 |

로댕은 사랑도 그의 작품 활동처럼 열정적으로 했다. 인물의 심리와 감정을 묘사하는 데 뛰어난 로댕에게 커다란 영감을 준 것은 여인들과의 사랑이었다. 그는 일생동안 자유로운 사랑을 추구했고 많은 여인들을 자신의 작품 모델로 삼았다. 로댕의 예술성을 일깨운 수많은 여자 중 유독 세 명의 여자가 눈에 띈다. 그를 조각가의 길로 인도해준 친누이 마리아(Maria), 로댕과 결혼을 하게 되는 첫사랑 로즈, 그리고 예술의 동반자 카미유 클로델(Camille Claudel)이 그들이다.

로댕의 주위에는 많은 여인들이 있었지만, 그의 곁을 항상 지키며 헌신해 준 사람은 로즈 뵈레(Rose Beuret)였다. 로댕이 24세이던 1864년, 20세의 아름다운 재봉사 로즈를 만나게 된다. 그녀는 로댕이 찾던 이미지에 꼭 맞는 여인으로, 로댕은 그녀에게 첫눈에 반해 모델이 되어달라고 부탁했다. 그녀의 승낙으로 〈꽃 장식 모자를 쓴 소녀〉라는 여성의 흉상 조각을 완성한 로댕은 로즈에게 함께 살기를 요청했다. 이를 받아들인 로즈는 로댕의 살림을 돕고 때로는 그의 작품을 관리하기도 했고 때로는 그의 모델이 되어 주기도 했다.

▶〈꽃 장식 모자를 쓴 소녀〉(545쪽 그림)_이 작품은 로댕의 첫사랑이자 평생을 로댕과 함께한 로즈 마리 뵈레를 모델로 하여 만든 작품이다. 로댕 미술관 소장.

그러나 로댕은 작업에 집중할 수 없다는 이유로 그녀가 요청한 결혼은 받아들이지 않았다. 이후 로댕은 여러 여자들과 바람을 피우며 방탕한 생활을 이어갔다. 그런데 만년에 로댕이 뇌졸중으로 갑작스레 쓰러져 혼수상태에 이르자 로즈는 곁에서 그를 끝까지 지켜주었다. 이 사실에 감동한 로댕은 로즈와 만난 지 53년 만에 뒤늦게 결혼식을 올린다. 그러나 결혼 후 2주 만에 그녀는 세상을 떠난다. 이후 로댕도 같은 해 로즈의 곁으로 가게 된다.

로댕은 〈신의 손, 연인〉이라는 작품을 통해 연인이 탄생하는 과정을 나타내고 있다. 그것은 자신의 많은 연인들 중 헌신적이었던 로즈보다 자신을 떠난 카미유를 움켜쥐려는 형상인지도 모르겠다. 또한 이 작품은 아담과 이브를 만든 창조주 하느님의 손이라고도 한다. 〈신의 손〉은 후에 제작된 〈악마의 손〉과 대응을 이루기도 한다. 로댕의 작품 가운데는 이처럼 손을 모티브로 한 작품이 계속 반복적으로 나타나고 있다.

로댕이 존경했던 미켈란젤로가 그저 "돌 속에 갇힌 형상을 꺼냈다."라고 말했던 것처럼, 로댕은 돌 속에서 신이 인간을 창조하듯 형상을 만들어내는 것을 상징적으로 보여주고 있다.

조각의 모습은 아직 다듬어지지 않은 돌 속에서 대강의 모습만 갖춘 채 인간의 특성을 갖고 있지 않은 두 인물의 형상과, 이와는 반대로 사실적으로 묘사된 거대한 손의 모습에서 두드러지게 나타난다.

▶<신의 손, 연인>(547쪽 그림)_이 작품은 강인한 손에 한 쌍의 남녀가 얽혀 있는 모습이다. 한 손에 들어갈 만큼 작은 남녀는 마치 거대한 손이 거친 돌덩이에서 이들을 창조하고 있는 것처럼 보인다.
▶<악마의 손>_이 작품은 <신의 손> 이후에 만들어진 작품으로 거대한 손이 여인의 육체를 희롱하는 듯한 모습으로 조각되어 있다.

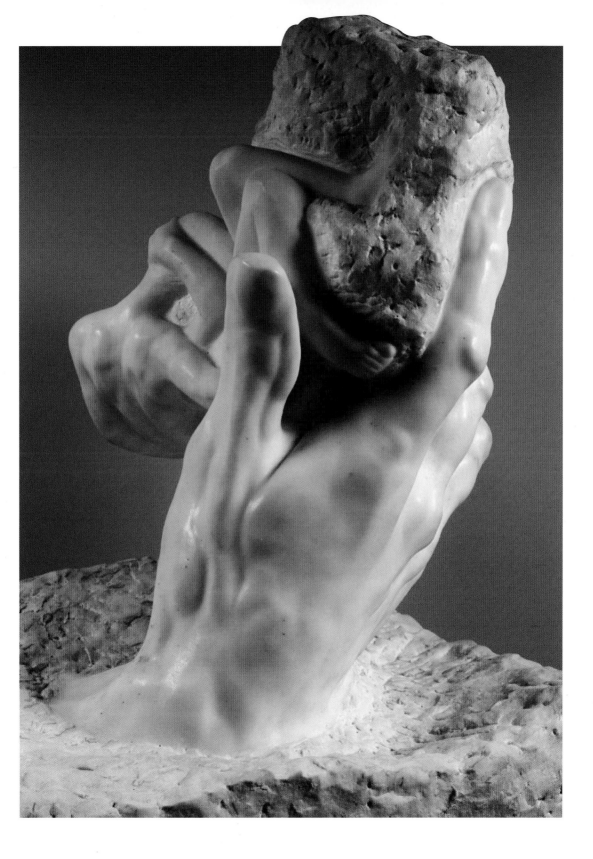

99

지옥의 문

| 인간이 만든 최고의 문학, 단테의 《신곡》을 조각하다 |

　　로댕은 이탈리아 피렌체를 방문하여 산 조반니 세례당에 있는 르네상스의 조각가 기베르티(Lorenzo Ghiberti)의 　청동 작품인 〈천국의 문〉을 보고는 감명을 받았다. 이에 영감을 얻은 로댕은 피렌체 출신의 문호인 단테의 《신곡》 중 〈지옥편〉을 연상하여 〈지옥의 문〉을 제작하기에 이른다.

　　로댕의 거침없는 상상력의 산물로 〈지옥의 문〉에는 이전까지 어떤 조각가들도 시도하지 않던 도전과 변화를 추구하였다. 고부조로 돼 있는 형태를 선택한 까닭에 작품 전체에 인간 군상들의 격렬한 동세의 표현이 넘쳐난다. 또한 큰 구획을 제외하고는 세분화해서 단절시킨 공간이 아니기 때문에 넘나들고 튀어나오는 등의 모습에서는 자유로움이 보이기도 한다.

　　로댕은 초기에 기베르티의 〈천국의 문〉에서 사용된 형식을 채택하여, 각각의 장면들을 구획지어 배열하는 방법을 취했다. 그 후 상당히 변화되어 팀파눔과 양쪽으로 문을 나누는 구조를 취하고, 양쪽의 문은 구획으로 나누지 않고 전체적인 구성법을 적용했다. 따라서 〈지옥의 문〉은 수평 장식의 코니스와 바로 아래 팀파눔, 그 아래 두 짝의 문과 양옆으로 기둥 격인 필라스터가 있는 구성이다.

▼지옥의 문의 부분 고부조
를 나타내는 형상

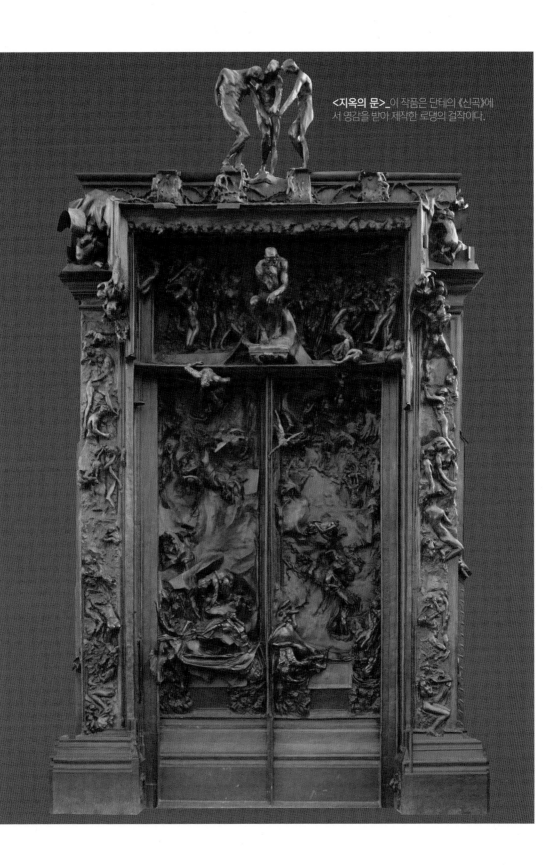

<지옥의 문>_이 작품은 단테의 《신곡》에
서 영감을 받아 제작한 로댕의 걸작이다.

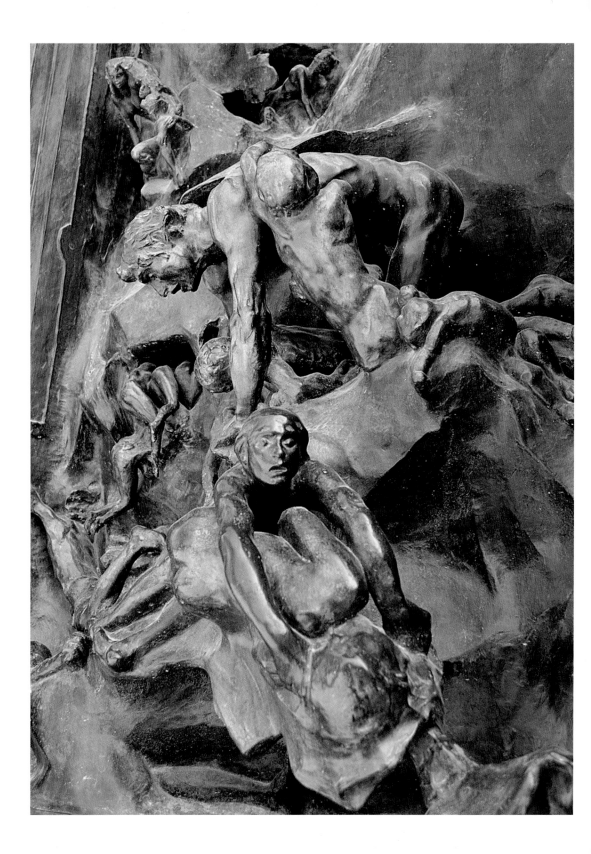

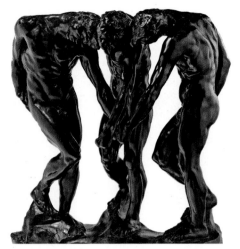

▲<세 망령>_이 작품은 지옥의 문 상단에 있는 조각상을 따로 떼어서 모각한 작품이다. 원래 <지옥의 문>을 위해 초기에 만들었던 <아담>을 약간 변형하여 조각하였다.

◀<지옥의 문> 부분(550쪽 그림)_<지옥의 문> 우측 문의 고부조로 표현된 우골리노가 등장한다.

맨 위 코니스 위에 〈세 망령〉이, 팀파늄 중앙에는 〈생각하는 사람〉이 있고, 양쪽 문짝은 세속적인 삶의 욕망 때문에 지옥으로 떨어진 인물들을 비참하고 격렬하게 표현하고 있다.

높이가 뚜렷한 고부조의 조각에는 빛이 가려 어두운 공간이 생긴다. 그러므로 한눈에 들어오는 시선을 방해하기도 하는데, 오히려 그 어둠 때문에 지옥을 연상시키는 시각적 효과를 낳고 있다.

〈지옥의 문〉 꼭대기에는 '세 망령'으로 불리는 남자 셋의 조각이 모두 똑같이 손 한쪽이 절단된 채 서 있다. 그들은 아래를 향해 손을 내리고 있는 형상에서 우리에게 비극과 어두움을 보여주는 듯하다. 더욱이 로댕은 그들의 형상에서 손을 하나씩 없애 그 이미지를 패배나 절망으로 몰고 갔다.

〈지옥의 문〉 우측 문에서는 그 유명한 우골리노가 등장한다. 단테가 베르길리우스의 안내를 받아 지옥의 인물들을 만나는데, 그들 중에 우골리노는 단테에게 자신이 지은 죄에 대해 설명한다.

13세기 피사에서 살았던 우골리노는 기블린당에 배반을 당해 탑에 그의 아들·손자와 함께 유폐됐고, 정치적인 라이벌에 의해 아사형에 처해졌다. 그리

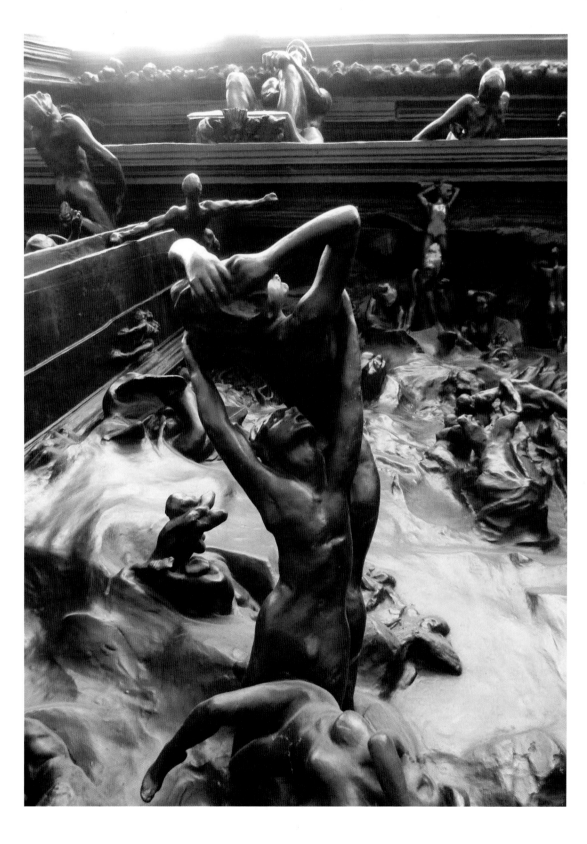

고 그 탑 속에서 자기의 자식과 손자들을 잡아먹기까지 하면서 버티다 끝내 사망한다.

〈지옥의 문〉 좌측 문에는 파올로와 프란체스카가 등장한다. 프란체스카는 1275년, 이태리 라벤나의 군주의 딸로 리미니 영주의 아들 지안조토와 정략결혼을 하게 된다. 그런데 이 아들은 추남인 데다 절름발이였고 성격 자체도 포악하였기 때문에 신부감인 프란체스카가 이 사실을 알면 결혼이 성사될 수 없었다. 그래서 프란체스카가 마음에 든 영주는 결혼을 성사시킬 마음으로 맞선을 보는 자리에 둘째 아들인 파올로를 내보낸다. 파올로는 불구자인 형을 대신해 프란체스카와 결혼하기 위해 집안에서 시키는 대로 만난다. 그리고 그 둘은 첫눈에 사랑에 빠진다. 결혼식 다음날 프란체스카는 자신 옆에 지안조토가 누워 있는 걸 보고 모든 것이 계략임을 알게 된다. 이미 사랑이 싹트기 시작한 파올로와 프란체스카는 어느 날 책을 읽다가 키스를 하는 장면이 나오자 책을 떨어뜨리고 그 둘은 깊은 키스를 한다. 한편 이를 지켜본 남편이 이 둘을 죽이고 두 연인은 지옥에서 죽어도 헤어지지 못하는 형벌을 받는다. 로댕은 조각에서 프란체스카를 안아 올리는 파올로의 절규를 나타내고 있다.

그리고 모든 조각 군상들이 얽혀서 표현되는 지옥에서 한 발 앞으로 나와 단테를 상징하는 〈생각하는 사람〉 조각상이 문의 위쪽에서 고민하는 모습으로 나타나고 있다.

◀〈지옥의 문〉 부분(552쪽 그림)_〈지옥의 문〉 좌측 문의 고부조로 표현된 파올로와 프란체스카가 등장한다.
▼〈지옥의 문〉 상단의 단테_작품 상단부에 팔을 괴고 있는 조각상은 단테를 나타내는데, 이 모양은 따로 분리되어 〈생각하는 사람〉으로 탄생되었다.

❀❀◎100◎❀❀
생각하는 사람
| 인간의 내면세계를 팽팽한 긴장감과 사실성으로 표현한 최고의 조각상 |

　로댕의 걸작이자 모든 조각에서도 걸작으로 알려진 〈생각하는 사람〉은 로댕이 제작한 〈지옥의 문〉 상단부에 위치한 조각으로부터 시작되었다.

　〈지옥의 문〉은 중세의 이탈리아의 시인인 알리기에리 단테의 《신곡》에서 영감을 받아 조각한 조각으로, 지옥의 적나라한 군상들을 표현하였다. 로댕은 여기에 이들을 재판하는 절대 신인 그리스도의 형상 대신 이러한 광경을 지켜보는 생각에 잠긴 단테를 염두에 두고 제작한 것으로 알려지고 있다.

　독립상들 중 대중에게 가장 유명한 〈생각하는 사람〉은 시인이나 창조자를 상징하는 것으로, 약 70cm밖에 되지 않는 작은 조각상이지만 후에 200cm에 달하는 크기로 확대되었다.

　1888년 덴마크의 코펜하겐에서 〈시인〉이라는 제목으로 전시되었고 1904년 런던 국제협회에 전시되었으며 1906년에는 대형의 〈생각하는 사람〉이 파리의 팡테옹 앞에 전시되어 찬탄을 불러일으켰다.

▼**〈최후의 심판〉**_이 작품은 미켈란젤로의 〈최후의 심판〉 프레스코화로 〈생각하는 사람〉의 모티브가 되었다.

　로댕은 〈생각하는 사람〉의 동세를 미켈란젤로의 〈최후의 심판〉으로부터 영감을 얻었다. 벽면에 가득 메운 육중한 인물들의 프레스코를 마치 조각으로 옮긴 듯한 〈지옥의 문〉에서 〈생각하는 사람〉은 미켈란젤로의 지옥 입구에서 두려움에 떨고 있는 인물과 흡사하다.

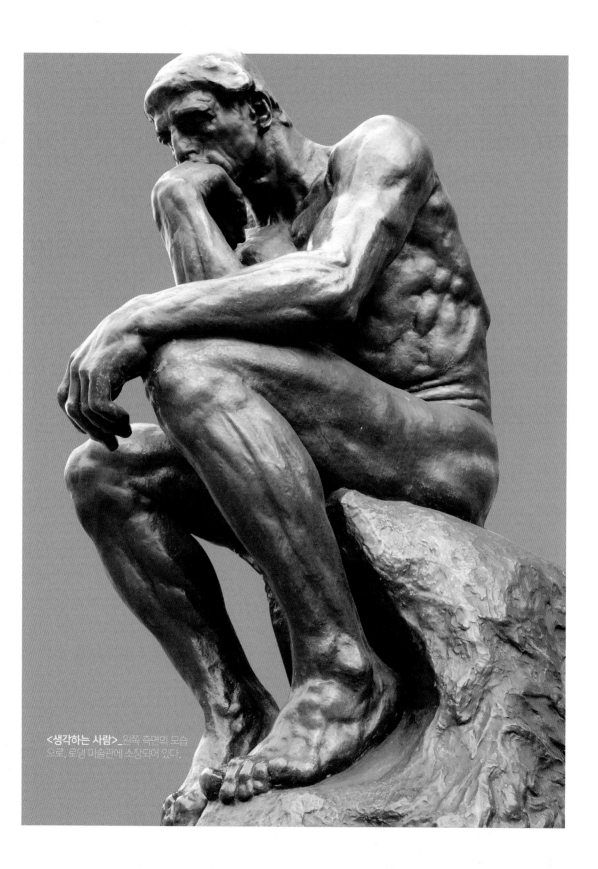

<생각하는 사람>_왼쪽 측면의 모습
으로, 로댕 미술관에 소장되어 있다.

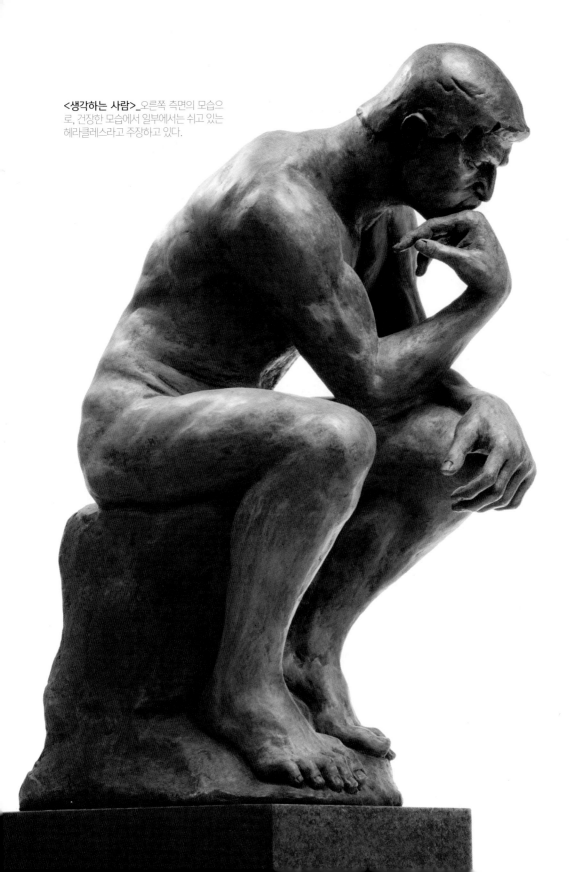

<생각하는 사람>_오른쪽 측면의 모습으로, 건장한 모습에서 일부에서는 쉬고 있는 헤라클레스라고 주장하고 있다.

그리고 이 〈생각하는 사람〉은 〈지옥의 문〉에서 떨어져 나와 독립적인 조각으로 만들어진 인물상들 중 대표적인 걸작이 되었다.

1888년에 독립된 〈생각하는 사람〉은 〈시인〉이라 불렸고, 작품으로서 크게 만들어 발표하였다. 이 작품이 살롱에 출품되었을 때 기성 비평가들은 조소를 서슴치 않았다. 하지만 로댕의 열렬한 지지자인 가브리엘 무레(Gabriel Mouret)는 이러한 비평가들의 평가에 대항하기 위해 기부금 모금 형식으로 항의운동을 벌이기도 했다.

조각상에서 오른쪽 팔꿈치가 왼쪽 대퇴부 위로 교차하듯 자연스럽지 않은 인체의 비튼 자세와 인체에서 근육을 강조시킨 표현주의적인 묘사는 대상의 진지하고 고뇌에 빠진 힘든 심리적 분위기를 잘 나타내고 있다. 또한 상체가 숙여지고 팔이 교차되는 자세로 인해 조각상 안으로 생겨나는 검은 그림자는 대상의 어둡고 무거운 분위기를 더욱 배가시킨다.

또한 미켈란젤로의 〈다비드〉처럼 낮은 곳에서 올려다보는 관람자의 시선을 의식하여 어깨와 팔 부분의 비율이 다리에 비해 상대적으로 크게 구성되었다. 이러한 인체 비율의 부조화는 전체적으로 더욱 육중한 느낌을 갖게 한다.

〈생각하는 사람〉은 〈지옥의 문〉 상단에 앉아서 처참한 전경을 내려다보며 인간 실존에 대해 고뇌하고 있다. 그러나 그의 육신은 고뇌하는 사람답지 않게 강건하고 활력 있게 표현되었는데, 이 점은 지적인 면과 육체적인 힘을 동시에 지니고 있는 조화로운 인간을 제시하고자 했던 의도라고 할 수 있다.

살롱 출품 후 파리의 팡테온에 놓아 두었으나, 현재는 로댕 미술관의 정원으로 옮겨졌다. 그리고 모작품들은 세계 각지에 여러 개가 있다.

▶로댕 미술관 정원의 <생각하는 사람> 조각상

알수록 다시 보는-
서양 조각 100

초판 1쇄 인쇄 | 2019년 6월 20일
초판 1쇄 발행 | 2019년 6월 30일

엮 은 이 | 차홍규·김성진
펴 낸 이 | 박경준
펴 낸 곳 | 미래타임즈
기획총괄 | 정서윤
책임주간 | 맹한승
홍 보 | 김보영
마 케 팅 | 최문섭
물류지원 | 오경수

주 소 | 서울 마포구 동교로 12길 12
전 화 | 02-332-4337
팩 스 | 02-3141-4347
이 메 일 | itembooks@nate.com
출판등록 | 2011년 7월 2일(제01-00321호)

ISBN 978-89-6578-172-1

값 | 24,000원

ⓒMIRAETIMES, 2019, Printed in Korea

■파본이나 잘못된 책은 구입하신 곳에서 바꿔드립니다.

이 도서의 국립중앙도서관 출판예정도서목록(CIP)은 서지정보유통지원시스템 홈페이지(http://seoji.nl.go.kr)와
국가자료공동목록시스템(http://www.nl.go.kr/kolisnet)에서 이용하실 수 있습니다.(CIP제어번호 : CIP2019017838)